U0138410
9789577399601

中國現代話劇史

莊浩然　著

第二輯

總序

　　百年老校福建師範大學之文學院，承傳前輩碩學薪火，發掘中國語言文學菁華，創獲並積澱諸多學術精品，曾於今年初選編「百年學術論叢」第一輯十種，與臺北萬卷樓圖書股份有限公司協作在臺灣刊行。以學會友，以道契心，允屬兩岸學術文化交流之創舉。今再合力推出第二輯十種，嗣續盛事，殊可喜也！

　　本輯所收專書，涵古今語言文學研究各五種。茲分述如次。

　　古代語言文學研究，如陳祥耀先生，早年問學無錫國學專修學校，後執教我校六十餘年，今以九十有四耄耋之齡，手訂《古詩文評述二種》，首「唐宋八大家文說」，次「中國古典詩歌叢話」，兼宏觀微觀視角以探古詩文名家名作之美意雅韻，鉤深致遠，嘉惠後學。陳良運先生由贛入閩，嘔心瀝血，創立志、情、象、境、神五核心範疇，撰為《中國詩學體系論》，可謂匠思獨運，推陳出新。郭丹先生《左傳戰國策研究》，則文史交融，述論結合，於先秦史傳散文研究頗呈創意。林志強先生《古本《尚書》文字研究》，針對經典文本中古文字問題，率多比勘辨析，有釋疑解惑之功。李小榮先生《漢譯佛典文體及其影響研究》，注重考辨體式，探究源流，開拓了佛典文獻與文體學相結合的研究新路。

　　現當代語言文學研究，如莊浩然先生《中國現代話劇史》，既對戲劇思潮、戲劇運動、舞臺藝術與理論批評作出全面梳理，也對諸多名家名著的藝術成就、風格特徵及歷史地位加以重點討論，凸顯話劇史研究的知識框架和跨文化思維視野。潘新和先生《中國語文學史

論》，較全面梳理了先秦至當代的國文教育歷史，努力探尋語文教學中所蘊含的思想文化之源頭活水。辜也平先生《中國現代傳記文學史論》的歷史考察與學理論述，無疑促進了學界對現代傳記文學的研討與反思。席揚先生英年早逝，令人惋歎，遺著《中國當代文學的問題類型與闡釋空間》，集三十年學術研究之精要，探討當代文學思潮和學科史的前沿問題。葛桂录先生《中英文學交流史（十四至二十世紀中葉）》，以跨文化對話的視角，廣泛展示中英文學六百年間互識、互證、互補的歷史圖景，宜為中英文學關係研究領域之厚實力作。

　　上述十種論著在臺北重刊，又一次展現我校文學院學者研精覃思、鎔今鑄古的學術創獲，並深刻驗證兩岸學人對中華學術文化同具誠敬之心和傳承之責。為此，我謹向作者、編輯和萬卷樓圖書公司恭致謝忱！尤盼四方君子對這些學術成果予以客觀檢視和批評指正。《易》曰：「觀乎人文，以化成天下。」我堅信，關乎中華文化的兩岸交流互動方興而未艾，促進中華文化復興繁榮的前景將愈來愈輝煌璨爛！

<div align="right">

汪文頂

謹撰於福州倉山

二〇一五年季冬

</div>

目次

前言

　　馬克思、恩格斯澄明，由於資產階級開拓世界市場，使一切國家的物質生產和精神生產都成為世界性的，「各民族的精神產品成了公共的財產。民族的片面性和侷限性日益成為不可能，於是由許多種民族的和地方的文學形成了一種世界的文學。」[1]在近代中國，精神生產參與世界性的歷史進程肇端於鴉片戰爭後，以「五四」新文化運動為分野而有異質的趨向。在這之前，它捲入世界資產階級的資本主義文化，在這之後，因俄國十月革命的影響與馬克思主義的傳播，它同時捲入世界無產階級的社會主義文化。中國近代社會思想的發酵、激變與中西文化的急遽交彙，對中國戲劇來說是一次具有深遠意義的歷史轉折。自十九世紀末，特別「五四」文學革命以降，中國戲劇發生與近現代世界戲劇潮流接軌，同時弘揚民族戲劇藝術傳統的歷史性變革，逐漸形成了話劇、戲曲與歌劇三大劇種並存共榮、相互促進的發展格局，也產生一批進入世界戲劇之林的著名劇作家、戲曲藝術家與優秀作品。它標幟著中國現代戲劇文化的轉型與重構，崛起與發展，客觀上也為民族解放、人民革命、社會改造作出重要的歷史貢獻。

　　話劇是一種新興的劇種，移植自西方的drama，它發端於古希臘悲劇、喜劇的舞臺演出形式，通常譯為「戲劇」。話劇移植中國，托始於十九世紀末二十世紀初上海教會學校的新劇演出，但其時只是略

1　中共中央編譯局編：《馬克思恩格斯選集》（北京市：人民出版社，1972年），卷1，頁255。

具話劇之雛型。作為近現代完整的話劇形式，乃是一九○七年中國話劇團體春柳社從國外引進的。嗣後，一九○九年南開學校又從歐美直接輸入。話劇以動作、對話為主要表現手段，透過演員的舞臺表演，直觀地映現人類的生命運動與社會生活，塑造各種人物形象。最初稱為新劇、文明戲、愛美劇，至一九二八年經洪深提議並獲得田漢、歐陽予倩等人的贊同，始定名為「話劇」，以區別於傳統戲曲、歌劇、舞劇、啞劇等戲劇樣式。從文明新戲起，特別是「五四」以來，中國話劇放眼世界，精心採擷各國戲劇藝術之英華，同時返觀本土，汲納源遠流長的中國古典戲曲藝術之營養，不僅創造了富有鮮明的民族特色的中國話劇藝術，也湧現出一大批著名的劇作家、舞臺藝術家。像歐陽予倩、田漢、洪深、熊佛西、丁西林、曹禺、李健吾、夏衍、陳白塵、郭沫若、于伶、吳祖光等人，即使躋身於現代世界劇壇也毫不遜色。

　　自十九世紀末至二十世紀初誕生的中國話劇，篳路藍縷，披荊斬棘，經歷了艱難曲折、不斷發展壯大的里程，迄今已有百餘年。由於受社會政治鬥爭的影響與話劇自身藝術規律之制約，中國話劇的發展表顯了它的歷史階段性。如現代戲劇理論家譚霈生所言，「一般以一九四九年中華人民共和國成立為標誌，分為現代當代兩個時期。」[2]關於一九四九年前長達五十年的中國現代話劇，現代戲劇史家陳白塵將它細劃為四個時期。一、萌芽期——文明新戲時期（19世紀末-1917）；二、發展期——「五四」和二○年代（1917-1929）；三、成熟期——「左聯」時期（1930-1937）；四、繁榮期——抗戰和國共戰爭時期（1937-1949）[3]。本書以中國現代話劇作為研究對象，內容列

2　譚霈生：《中國大百科全書‧戲劇卷》（北京市：中國大百科全書出版社，1989年），〈戲劇〉，頁9。

3　陳白塵：〈中國話劇的過去、現在和未來〉，《南京大學學報》1986年第1期，頁43-56。

為上下兩編。全書除「概述」兩章紹介四個時期的戲劇思潮、戲劇運動、話劇創作、舞臺藝術與理論批評外，著重考察、探究現代話劇的代表作家和重要作家的戲劇活動、話劇創作、理論建樹、藝術成就與風格特徵。上編「中國話劇的誕生與發展」，將歐陽予倩、田漢、洪深、熊佛西奉為中國現代話劇的四大奠基人，分章評述他們的傑出貢獻與歷史地位。下編將曹禺、李健吾、夏衍、陳白塵四個劇作家，擢為現代話劇成熟與繁榮時期成就卓著、影響最大的代表作家，也予以分章論述。其他重要作家丁西林、郭沫若、于伶、徐訏、宋之的、陽翰笙、阿英、吳祖光等人，則以專章或兩人合章評述。

　　「舞臺小世界，世界大舞臺。」中國現代話劇的小舞臺，只是二十世紀中國社會大舞臺的一種映呈，它沒有也不可能超越自己的時代與社會。時代造就了現代話劇，時代也束縛著現代話劇。自十九世紀中葉以降，中國人民在內外統治者壓迫下苦難深重，被殺被奴的歷史，從根本上決定了中國現代話劇以「寫實主義」為主潮的運動軌跡與藝術形態。然毋庸諱言，由於強調社會政治功利，「五四」以來的「寫實主義」亦頻仍背離真正的現實主義藝術原則。如論者所言，二○年代的「易卜生主義」乃是「政治功利化的集中表現」，它「與易卜生開創的現代戲劇的精神相距甚遠」。進入三○年代，「在創作實踐中生發了兩條並行的線路，一是強化傾向性、戰鬥性，在這條線路上匯集了大批戲劇家……這一線路所創立的是『戰鬥傳統』……但卻很難說，這是真正的『現實主義傳統』。與『戰鬥傳統』相並行，是現實主義在中國劇壇悄然崛起。應該說，在這一線路上卓有成就的只是少數劇作家，其主將則是曹禺。……可以說中國現實主義戲劇的最高成就，非他莫屬，中國戲劇的審美品格，最完整的體現者也是他的作品。」[4]

4　譚霈生：〈新時期戲劇藝術論導論〉，《戲劇》2000年第1期，頁5-25。

　　但另一方面，同樣不容否認，二〇年代是一個域外各種戲劇觀念自由開放，三大戲劇思潮創作競立爭妍的年代。以田漢等人為代表，熱衷於詩情和想像的藝術的浪漫派、現代派話劇，雖尚處創始階段，卻蔚為話劇發展時期生氣鬱勃的兩股潮流。而「易卜生主義」所造就的一批問題劇，並不能囊括二〇年代題材內容豐富、體式技法多樣的寫實劇，況且如蘇珊‧朗格所言，社會問題劇這種「空洞、短命」的新劇種，「卻也包含了少量真正戲劇」的作品[5]，衡之中國二〇、三〇年代的社會問題劇，亦不例外。值得人們思考的是，「現實主義在中國劇壇的悄然興起」，這一線路的生發是否托始於三〇年代？其實，易卜生及其寫實主義被引進中國，既有主流意識的誤讀與曲解，也有非主流意識的正面讀解，或誤讀中夾雜正解，正讀中夾雜誤解，其學習、借鑒的實際情狀是相當複雜的。美國戲劇理論家約翰‧加斯納說，理論批評家的看法，「未必能夠使我們沉迷不悟而一心皈依；也未必能夠把我們的眼界限制住……以致喪失自己的判斷力。」「易卜生主義」之於二〇年代劇作家，似亦可作如是觀。可以說，在創作實踐上，與「易卜生主義」相並行，二〇年代「追求內容、風格和形式上的現實主義」[6]，亦已悄然浮出地表，從丁西林、歐陽予倩、楊晦、李健吾、熊佛西等人的優秀短劇與王文顯的劇作，人們不難窺見這一線路的軌跡，雖然它們的審美意蘊與藝術造詣明顯遜於三〇年代曹禺等人的劇作。戲劇以人自身為對象、為目的，是人類的生態與心態的藝術表現。在堅守戲劇是人學的美學原則，表現民族的複雜的內在生命運動方面，現代話劇所取得的顯著成就及其存在的種種缺憾，無疑值得一代代戲劇從業者的深入反思，引以為鑒。如何超越過去的

5　蘇珊‧朗格：《情感與形式》（北京市：中國社會科學出版社，1986年），頁362。

6　約翰‧加斯納：《外國現代劇作家論劇作‧導言》（北京市：中國社會科學出版社，1982年），頁2。

侷限，將話劇從為政治與社會服務的迷圈中解放出來，真正回歸話劇作為一種藝術的獨立品格，嚴格遵循話劇藝術生產——消費的規律，履行話劇作為藝術的職責，對二十一世紀的中國話劇來說，仍然是一個任重道遠的歷史任務。

　　本書係一九九七年著作的修定稿，因修訂時間匆促，它仍帶有那個時代一般話劇史或批評著述常見的一些缺憾，書中一些看法當然也不是自己現在的看法。「立此存照」，堪見著者曾經有過的偏執、盲目等迷誤。另外一些評述限於水平也難免錯誤，敬請讀者、同行、專家的批評指正。

　　　　　　　　　　　　　　　　　　　　　　　　　　著者

　　　　　　　　　　　　　　　　　　　二〇一五年七月十五日

上編

中國話劇的誕生與發展

第一章
概述

　　自十九世紀末至二十世紀二〇年代，是中國戲劇由古典向現代轉型的關鍵時期，也是中國現代話劇誕生、形成與發展的時期。以一九一七年興起的「五四」文學革命為分野，可劃分兩個階段。從一八九九年上海教會學校上演新劇至一九一七年，以文明新戲的崛興為標誌，是現代話劇的誕生期，亦稱早期話劇時期。

　　中國戲劇由古典向現代的歷史轉型，肇端於鴉片戰爭後，一直處在緩慢的衍變中。迨至十九世紀末二十世紀初，隨著中國社會的急劇變革，中外文化交流的逐漸深入，戲劇的歷史轉型進入一個新的時期。一八九八年維新變法與一九一一年辛亥革命的次第發生，中國戲劇自身向前發展的內在需求，不僅掀動以「時裝新戲」為標誌的近代戲曲改良，也引發以移植西方戲劇（Drama）為嚆矢的新劇編演熱潮。新劇的崛起，托始於上海學生演劇，一九〇七年春柳社率先採用歐美近代完整的話劇形式編演新劇，其影響波及本土，迅速地蔚成方興未艾的熱潮，至辛亥革命前後，盛極一時，博得觀眾的熱烈歡迎，也逐漸形成了文明戲派、春柳派及南開新劇三大派別。但因自身及外部種種原因，以上海為中心的南方新劇，很快地走向衰敗與沒落；而北方的南開新劇卻一枝獨秀，憑藉新的戲劇觀念、創作方法及編演藝術，躋為新劇通向現代話劇的一道津梁。新劇是中國現代話劇誕生的標誌，其崛起與興盛，衰落與分化的衍變過程，為「五四」後現代話劇的進一步形成與發展，奠定了始基，也提供有益的經驗教訓。

　　自一九一七年至二〇年代末，以「五四」話劇運動與愛美劇的勃

興為標誌，是現代話劇形成與發展的時期。一九一九年爆發的「五四」運動，標示著工人階級和人民革命力量開始登上中國的政治舞臺。在此之前，先進的知識分子以一九一五年九月在上海創刊的《新青年》（第一卷名《青年雜誌》）為主要陣地，高舉民主、科學與個性解放的大旗，向封建專制和封建文化思想發起了猛烈的進攻。洶湧澎湃的新文化波濤搖撼著封建主義的思想堡壘，神州大地處在前所未有的文化開放、思想自由的時代氛圍中。從「五四」運動到二〇年代初工農革命運動的興起，從第一次國共合作到北伐戰爭勝利，人民大眾的反帝反封建鬥爭如火如荼，席捲全國，最終因國共兩黨合作的破裂而遭到嚴重的挫折。這是中國歷史上第一次出現的民主、科學精神大發揚，思想、個性大解放的年代，也是中國現代史上階級鬥爭、民族鬥爭尖銳劇烈的第一個十年。在文化變革與社會革命的影響、推動下，中國話劇的發展進入嶄新的歷史階段。

首先，近現代世界戲劇思潮的廣泛傳播，引發現代戲劇意識的覺醒，新的戲劇觀念的建立，從而促進了中國話劇形態的嬗變轉換，也有力地推動話劇現代化、民族化的歷史進程。其次，在轟轟烈烈的愛美劇運動中，產生了代表話劇蓬勃發展的一批優秀劇作家，出現代表當時水平的一批優秀劇作，逐漸形成了以現實主義為主潮的三大戲劇流派。第三，組建了民眾戲劇社、上海戲劇協社、南國社、辛酉劇社、摩登劇社等一批戲劇團體，在北方和南方建立戲劇教育陣地，從而培養一批優秀的演員、導演及舞美工作者，也孕育了未來的劇作家，並為中國話劇培育出一批知識分子為主的觀眾。這一時期，「五四」話劇前驅對中國傳統戲曲的批判、否定，在促進新興話劇的發展方面曾起過進步的歷史作用，但存在著絕對化與虛無主義的弊病，話劇創作也出現歐化的傾向。不過，一些有成就的劇作家、理論家，並未忽視從戲曲傳統中汲取豐富的藝術　營養。

第一節　新劇的濫觴與生成標誌

　　中國話劇發軔於十九世紀末至民國元年前後興起的新劇，亦稱文明新戲。歐陽予倩說，「文明」二字，原是「進步或者先進的意思」，並無貶義[1]。當時認為「京劇內容封建、『不文明』；『文明戲』的內容是革命的，反封建的」[2]。在形式上，新劇採用對話動作，不用唱腔，以寫實化的表演，直觀地映現社會生活與人的生命形態，刻畫人物形象。張庚將新劇時期（1898-1917）看為「中國話劇的萌芽」[3]，陳白塵亦把文明新戲時期（1899-1917），視為中國現代話劇的「萌芽期」[4]。

新劇產生的多維語境

　　陳白塵指明，「文明新戲是在維新運動和中國同盟會的革命影響下誕生的。」[5]這句話不僅揭示新劇賴以產生的政治文化語境，也表徵中國話劇與中國的政治和革命運動與生俱來的血肉關係。新劇的生成，既有深刻的社會政治的外部動因，也有文學尤其戲劇自身發展的內發成因。正是這兩股合力，驅使中國戲劇由古典向現代的歷史性轉型，也催生自異域移植 Drama 的新劇之花。

　　一八九四至一八九五年，甲午海戰之慘敗，「馬關條約」的簽訂，加速了帝國主義列強滅亡中國的步伐。洋務運動的徹底破產，空

1　歐陽予倩：〈談文明戲〉，《中國話劇運動五十年史料集》（北京市：中國戲劇出版社，1958年），第1輯，頁49。
2　曹禺：〈回憶在天津開始的戲劇生活〉，《天津文史資料選輯》（天津市：天津人民出版社，1982年），第19輯。
3　張庚：〈中國話劇運動史初稿〉（第一章），《戲劇報》1955年第1期。
4　陳白塵：〈中國話劇的過去、現在和未來〉，《南京大學學報》1986年第1期，頁43-56。
5　陳白塵：〈中國話劇的過去、現在和未來〉，《南京大學學報》1986年第1期，頁43-56。

前的民族危機，一方面引發改良派的維新運動，革命派反清復國的鬥爭，同時促進了西方哲學、社會政治學說與藝文學術的強勁輸入。一八九八年，在戊戌變法的緊鑼密鼓中，嚴復編譯出版赫胥黎的《天演論》（原著《進化論與倫理學》），引進達爾文的「物競天擇，優勝劣敗」的進化論思想，該書風行海內，廣泛流傳，進一步喚醒國人「救亡圖存」的危亡意識。翌年，日人中江篤介的漢譯《民約論》在上海重版，輸入盧梭的「人生而自由平等」的「天賦人權」學說。隨後幾年間，嚴復又翻譯亞當‧史斯密的經濟學著作《國富論》、斯賓塞的社會學著作《群學肄言》、約翰‧穆勒的《群己權界論》（直譯《論自由》）及邏輯學著作《穆勒名學》、孟德斯鳩的法學著作《法意》（直譯《論法的精神》）等名著。上述歐西哲學和社會政治學的傳播，向國人昭示西方不僅物質文化遠超華夏，而且制度文化和意識文化也比中國優越。與此同時，一八九九年，林紓、魏易合譯的小仲馬《茶花女》問世，風行中土，「可憐一卷茶花女，斷盡支那蕩子腸」，士大夫階層所謂西人「弗尚詩賦詞章」，「唯中國有文學」等陳舊狹隘觀念，也隨之轟毀。凡此種種新知新見，既從輿論上推動相繼興起的資產階級維新運動與革命運動，也有力地促進以「啟發民智，改良社會」為職志的近代文學改良運動的勃興。繼一八九六年梁啟超、夏曾佑、譚嗣同等人提倡「詩界革命」、「新文體」後，一八九八年，梁啟超發表〈論小說與群治的關係〉，提出「小說界革命」的口號，同時倡導「戲曲改良」[6]。嗣後，蔡元培號召戲曲藝人關心國事，投身戲曲改良運動[7]。陳獨秀提倡戲曲「採用西法，戲中有演說，可長人見識」[8]。蔣智由則標舉高乃依、莎翁「能鼓勵人之精神，高尚人之性質」的西

6　梁啟超：〈論小說與群治的關係〉，《新小說》創刊號（1902年11月）。
7　蔡元培：〈告優〉，《俄事警聞》（1903年12月）。
8　三愛（陳獨秀）：〈論戲曲〉，《安徽俗話報》第11期（1904年9月）。

方悲劇[9]。陳去病等人聯合京劇著名藝人汪笑儂，在上海創辦中國最早的戲劇刊物《二十世紀大舞臺》，「為優伶社會之機關，而實行改良之政策」。由柳亞子撰寫的《發刊詞》，以高昂的熱情呼喚戲曲改革的異軍崛起，為「建獨立之閣，撞自由之鐘」，而「演光復舊物，推翻虜朝之壯劇快劇」[10]。文化界要求更新戲劇觀念，改良戲曲的熱情，無疑鼓舞了當時正在興起的上海學生演劇運動。

　　戲曲的改良與新劇的產生，也是中國戲劇自身向前發展的內在需求。中國古代戲劇只有戲曲一種形態，它經歷了漫長的孕育與發展過程，逐漸形成了「樂，歌，舞」三者一體的純粹藝術，也深受廣大民眾的喜愛。戲曲「偏重外形，偏重情感」，在這方面，它已然發展到純粹的藝術境界。它的缺陷在於內容，在於理性[11]。許多傳統劇目，「既不反映當時的群眾情緒，也不表達當時群眾的意見，甚至連他們已經起了變化的日常生活方式也不表現。」可以說，它與當年民眾所關心的時政毫無關係，也逐漸失去民眾的興趣[12]。這就嚴重阻礙維新變法與政治革命。戲曲改革必須從內容入手，藉以充分發揮啟發民智、改造社會的作用，這是當年改良派與革命派對戲曲改良的共同主張。在戲曲改良中，曾出現大批新型的傳奇、雜劇，據阿英統計，自一九〇一年至一九一二年就有一百五十種左右。其題材廣泛，主題鮮明，內容緊密配合社會政治鬥爭。其劇目有描寫古代民族英雄事跡，鼓吹反清愛國的民族革命，也有及時反映現實的重大事件，揭露帝國主義的侵華罪行；有頌揚外國資產階級的民主革命，宣傳獨立自強，反對封建專制統治，也有提倡女權，表現婦女解放等等。鄭振鐸曾譽其「皆慷慨激昂，血淚交流，為民族之偉著，亦政治劇曲之豐

9　蔣觀雲：〈中國之演劇界〉，《新民叢報》第17期（1904年）。

10　柳亞子：〈發刊詞〉，《二十世紀大舞臺》第1期（1904年10月）。

11　余上沅：〈舊戲評價〉，《國劇運動》（上海市：新月書店，1927年），頁193-201。

12　張庚：〈中國話劇運動史初稿〉（第一章），《戲劇報》1955年第1期。

碑。」[13] 上述劇目，大多數出自文人之手，其中也有文化思想界的著名人士及劇曲家，如梁啟超、柳亞子、吳梅、葉楚傖等人。但遺憾的是，他們大凡是書齋劇，且用以上演傳奇、雜劇的昆曲已日趨沒落，得不到社會的有力支持，因而大多數未被搬上舞臺。

　　真正將戲曲改良從報刊、案頭引向舞臺的是京劇與地方戲。戊戌變法前後，京劇界有志之士汪笑儂等人，率先掀動了「時事新戲」（亦稱「時裝新戲」）的改革，即舊戲演員穿上時裝，表演當時的社會生活，或穿上西裝，搬演外國故事。汪笑儂（1858-1918），原名德克俊，滿族人，近代著名京劇改革先驅者。梁啟超提出「戲曲改良」之前，汪笑儂就據同名傳奇，改編上演了揭露清廷慘殺戊戌六君子的《黨人碑》（1901），嗣後又編演《哭祖廟》、《受禪臺》、《博浪錐》等京劇，雖多取材舊劇，但常常借題發揮，諷刺時弊，或假借外國故事，痛罵清廷，如《瓜種蘭因》、《苦旅行》。部分劇目取材現實，抨擊時政，如《張汶祥刺馬》、《漢皋宦海》等。他的時裝新戲，大受滬上觀眾的歡迎，在當年產生了很大的影響。隨後，上海京劇名演員夏月珊（1869-1924）、夏月潤兄弟與潘月樵（1869-1928）等人，考察歐洲和日本劇場，參考蘭心劇院，籌資於一九〇八年建造了新式轉臺設備與布景裝置的「新舞臺」，上演《潘烈士投海》、《黑籍冤魂》、《新茶花》等新戲，除時裝外，在表演方面也著手改革，汲取寫實模仿的表情動作，將上海京劇改良推向新的高潮。

新劇的三個濫觴與生成標誌

　　國人引進西方戲劇 "Drama"，由於移植的渠道不同，樣態有別，時間亦有先後，表呈出移植的多元性。田漢曾說，中國新劇有「兩個

13　鄭振鐸：〈序文〉，《晚清戲曲小說目》（上海市：上海文藝聯合出版社，1954年）。

來源」，它「最早是由日本留學生與教會學校兩方面將歐洲的戲劇紹介進來、發展起來的。」[14]其實，除了上海教會學校與留日學生春柳社，新劇的來源還有天津南開學校。新劇的三個濫觴次第產生，各有不同的背景與淵源，其區域涵蓋本土海外，有南有北，演劇的形態亦各具特點，為日後的蔓延交彙，漸成新劇的三大派別奠定了始基。一九〇七年，春柳社在日本東京先後公演《茶花女》選幕、五幕新劇《黑奴籲天錄》，率先以較完整的西方近代劇的編演藝術與舞美設計，呈現在中外觀眾面前，蹟為中國現代話劇誕生的標誌。

　　上海不僅是戲曲改良也是「新劇最早的發源地」[15]。上海學生編演新劇，可謂開風氣之先。它一方面係受戊戌慘案後一系列事件之刺激，滬上「時事新戲」的影響，同時也與上海教會學校的西方話劇演出分不開。上海租界作為外僑聚居地，早在一八六七年就建造第一座歐式結構的「蘭心」劇院，供外僑業餘話劇劇團 A、D、C 演出。一八七四年，劇院因火災重建。但蘭心劇院每年的例行公演，對國人幾乎不發生影響。倒是一些教會學校利用聖誕節或校慶，由外籍教師指導學生，用外語搬演課本的宗教故事短劇或一些名劇，使學生從中接受了西方話劇演出形式的初步訓練。此後學生開始用漢語編演時事短劇，藉以諷刺時政，提倡改良，宣傳愛國思想。其創始者何人，已難稽考。上海新劇著名演員汪優游（1888-1937），字仲賢，藝名優游，其回憶文章揭載最早見於乙亥年（1899）冬，聖約翰書院編演《官場醜史》一劇。內容敘述一個目不識丁的土財主，到城裡縉紳人家祝壽。官紳排場闊綽，繁文縟節，土財主被弄得手足無措，進退失據，鬧出了許多笑話。返家後土財主竟中了官迷，有個幫閒就教他納粟捐官，居然捐得一個知縣。可他對官場禮節一竅不通，幫閒便指導

14 田漢：〈談戲劇運動〉，上海《評論報》第1-2號（1946年）。

15 張庚、黃菊盛：〈導言〉，《中國近代文學大系》（戲劇卷）（上海市：上海書店，1995年）。

他演習官場禮儀。上任後，遇到一樁「老小換妻」的奇案，土財主無法斷案，官司打到府裡，結果上司褫奪了他的官職，當場將冠袍剝去，露出鄉下人的破衣衫。這齣穿時裝的新劇，揭發清末官場納粟捐官、胡亂斷案等怪現狀，形式上雜揉《送親演禮》、《人獸關》、《老小換妻》三齣舊戲，可以說是從舊戲脫胎而出，也是對京劇「時事新戲」的一種仿效。它的演出與同臺的外國戲一樣，以對話為主，沒有歌唱，但語言採用上海白話或官話，角色的表情、動作也趨於生活化。汪優游以為這種時裝新劇，「既無唱工，也無做工，不必下功夫練習，就能上臺去表演」，對於愛好戲劇，有表演慾望的學生，無疑有很大的吸引力[16]。翌年，育材學堂假孔子誕日，演出以八國聯軍攻陷北京、江西教案為題材的兩齣新劇，其編劇雖「比約翰稍有意識，但表演的技術卻遠不如。」演員上場，「仍用舊戲排場，念上場戲，通名字⋯⋯偶爾也唱幾句皮黃」[17]。同年底，另一上海新劇著名演員朱雙雲，字立群，號雲浦，在他就讀的南洋公學，與學生戲迷編演《六君子》、《義和團》及據同名小說改編的《經國美談》，這三齣新劇「沒有完整的劇本，只是一張幕表」[18]。嗣後，新辦的民立中學為紀念孔子誕辰也編演三齣新劇，一是林則徐焚毀鴉片，二是日本留學生監督的風流事件，三是俄人虐待東三省同胞。當時「尚不懂杜造故事，全是撿拾時事而成。」轉學到該校的汪優游負責編最後一劇，並在三齣新劇中分別飾演滑稽、喜旦、悲旦角色，同臺演出的還有新劇演員王幻身等人[19]。一九〇三年南洋公學又演出《張汶祥刺馬》、《英兵擄去葉名琛》、《張廷標被難》、《監生一班》等新劇，在該校讀書的李叔同也參與演出，並撰寫新劇《文野婚禮》。學生演劇由教會學校

16　汪優遊：〈我的俳優生活〉，《社會月報》第1-3期（1934年6-8月）。

17　汪優遊：〈我的俳優生活〉，《社會月報》第1-3期（1934年6-8月）。

18　丁羅男主編：《上海話劇百年史述》（桂林市：廣西師範大學出版社，2008年），頁14。

19　汪優遊：〈我的俳優生活〉，《社會月報》第1-3期（1934年6-8月）。

蔓延到普通學校，逐漸擴大影響，也為新劇走向社會創造了條件。

　　一九〇五年冬，汪優游與任天樹、汪君良等十餘人，組建了專為演戲的團體「文友會」，戲場借用上海畫錦坊陳氏的大廳，向外搭建小戲臺，觀眾坐在露天院子裡，又向名伶汪笑儂戲館借來刀槍、假鬚等道具，公演《捉拿安德海》、《江西教案》等三齣新劇，在社會上引起了一定的迴響。該會雖然只演出一次，存在的時間不到一年，但「比春柳社的活動還早一年」，被話劇史家稱為「中國第一個業餘新劇社」[20]。值得一提的，同年暑假上海學生聯合會的游藝會，首次假座營業戲園——春仙茶園，公演由學生編演的新劇《沅陽女士》，獲得蒞場觀劇的京劇名伶潘月樵、汪笑儂、周鳳文、熊文通等人的讚賞[21]。繼「文友會」之後，上海湧現出一大批新劇團體，據朱雙雲統計，自一九〇六年二月至一九〇七年九月王鍾聲創立春陽社，就有十二個學生新劇團舉行公演[22]。其中「開明演劇會是規模大、演出多、影響廣的一個著名團體」[23]。一九〇六年十二月，該會由朱雙雲、汪優游、王幻身、汪君良等人發起組織。他們以「改良風化」為職志，假賑災為名，翌年二月首次公演三天，劇場設在上海東街安仁里的一棟大宅子，演出劇名冠以「改良」二字的六齣新劇，即敘寫五大臣出洋考察憲政的《政治改良》，提倡禁止煙賭的《社會改良》，表現新兵操練的《軍事改良》，嘲諷私塾陋習的《教育改良》，勸誡盲婚舊俗的《家庭改良》，主張破除迷信的《僧道改良》等，宣傳了改良變革的思想，受到觀眾的熱烈歡迎。同年二至三月，該會又與任天樹等人組建的益友會在張園聯合公演，八月與上海學生調查會在春仙茶園演劇籌款。

20　張庚：〈中國話劇運動史初稿〉（第一章），《戲劇報》1955年第1期。

21　汪優遊：〈我的俳優生活〉，《社會月報》第1-3期（1934年6-8月）。

22　朱雙雲：〈春秋〉，《新劇史》（上海市：上海新劇小說社，1914年）。

23　丁羅男主編：《上海話劇百年史述》（桂林市：廣西師範大學出版社，2008年），頁15。

其編演與學校演劇大體相似，但演出更為注重生活化的寫實摹仿，顯得逼真、生動。如朱雙雲扮演凍餒的災民，渾身塗炭，單衣七穿八洞，率引難民，全身抖顫著跪在臺口，哭訴著災區的種種慘狀，眼淚鼻涕直淌，令看客大為感動，不忍卒睹。為求饑饉的情景逼真，朱竟匍匐臺口，啃嚼用作腳燈的蠟燭[24]。這種幾近自然主義的表演，與舊戲的程式化、虛擬化的表演已然大相逕庭。當年蒞臨春仙茶園觀劇的名伶汪笑儂、潘月樵大為讚賞，潘氏慨嘆道，「幸君等只諳表情，若略識皮黃，則吾輩將無啖飯地。」[25]開明演劇會的演出，將上海學生演劇推向高潮，也為日後文明戲派培養了一批重要演員。

上海學生演劇是「中國人邁進話劇門檻的第一步。」[26]它一方面接受西方戲劇的影響，但這種影響大凡侷圍於演出方式，且處於直觀層面。當年學生只能看到教會學校宗教劇一類的演出，又缺乏雙語能力，因而並未真正知解西方戲劇的演出方法，更不懂得西方話劇的編劇、表演及舞臺美術的審美規範。但這種接受，無疑為國人移植話劇打通一條重要渠道。另一方面，它的借鑒傾重於本土的時事新戲及舊戲，不論編劇、劇作內容或演出形式，都帶有明顯的戲曲痕跡，有的劇目甚至直接搬用時事新戲，如「文友會」的《捉拿安德海》，因而它只是「戲曲和話劇之間的一種過渡形態」[27]，其所呈現的「非驢非馬」、非中非西的舞臺樣態[28]，呼喚著新的成型的移植渠道。

與朱雙雲、汪優游成立開明演劇會幾乎同時，一海之隔，一九〇

24 汪優遊：〈我的俳優生活〉，收於梁淑安編：《中國近代文學論文集》（戲劇卷）（北京市：中國社會科學出版社，1981年），頁323。

25 朱雙雲：〈春秋〉，《新劇史》（上海市：上海新劇小說社，1914年）。

26 黃颷：《海上新劇潮：中國話劇的絢麗起點》（上海市：上海人民出版社，2003年），頁108。

27 黃颷：《海上新劇潮：中國話劇的絢麗起點》（上海市：上海人民出版社，2003年），頁108。

28 徐半梅：《話劇創始期回憶錄》（北京市：中國戲劇出版社，1957年），頁8-9。

六年年底，東京美術學校西畫科的留日學生李叔同、曾孝谷等人，受
日本「文藝協會」[29]與新派劇[30]的影響，在東京創立春柳社文藝研究
會[31]。社務分文學、美術、音樂、演劇四部分。《春柳社演藝部專章》
申明：「演藝之大別有二：曰新派演藝（以言語動作感人為主，即今
歐美流行者），曰舊派演藝（如吾國之昆曲、二黃、秦腔、雜調皆
是）。本社以研究新派為主，以舊派為附屬科。」[32]一九〇七年二月，
在為江淮賑災籌款的游藝會上，春柳社假中華基督教青年會館三樓
的鏡框式舞臺，公演了自編自導的小仲馬《茶花女》的第三幕，內
含亞猛的父親訪見茶花女，茶花女臨終訣別亞猛兩個場面。該劇排
演曾獲得日本新派劇演員藤澤淺二郎的幫助與指導，其演出完全擺脫
戲曲的影響，採取較純正的話劇形式，全劇用口語對話，沒有加唱，
表情、動作採用寫實的摹仿，布景也是寫實的，服裝化妝幾近生活

29 日本「文藝協會」，一九〇六年二月，由坪內逍遙（1859-1935）和島村抱月組建的
　文藝研究團體，同年十一月成立演藝部與演劇研究所，注重演出莎士比亞、易卜生
　戲劇，是日本新劇運動的起點。李叔同同年加入文藝協會。春柳社文藝研究會的宗
　旨、以演藝為中心及具體實施方法，多有借鏡「文藝協會」之處。參見黃愛華著：
　《中國早期話劇與日本》（長沙市：嶽麓書社，2001年5月），頁27-34。
30 日本的「新派」劇原來叫「壯士劇」，也叫「書生劇」……當明治二十一年
　（1888）有些自由黨的志士採用歐洲話劇的形式（主要是浪漫派的）作政治的宣
　傳。演出了《剛膽書生》、《經國美談》一類的戲。「壯士劇」比起歌舞伎來不拘於
　格律，便於自由發揮；又多表現當時的現實題材，鼓吹忠君愛國；一時頗受歡
　迎。……後來出了些有名的演員，戲也從宣傳政治走向演出偵探和家庭悲劇，面貌
　為之一變，表演技術也提高了。大約在這個時期就放棄了「壯士劇」的名稱，改稱
　「新派」。這個名稱是對歌舞伎而言的。歌舞伎被看作舊派，「壯士劇」就成為新派
　了。這正和我們舊戲、新戲的稱呼是同樣的意思。……日本在「新派」之後有新劇
　運動。所謂「新劇」是以歐洲近代劇為根據的。小山內薰和好些左翼戲劇家都從事
　於「新劇」運動。他們曾成套的介紹歐洲近代劇，他們也有許多創作。「新劇」和
　「新派」儘管同屬於話劇類型，但無論是劇本、演出形式、表演的派頭都有不同，
　甚至不僅是風格的不同，還有本質不同的地方。——引自歐陽予倩：《自我演戲以
　來》、《歐陽予倩全集》（上海市：上海文藝出版社，1990年），卷6，頁10。
31 〈春柳社文藝研究會簡章〉，天津《大公報》，1907年5月10日。
32 〈春柳社演藝部專章〉，《北新雜誌》第30卷（1907年）。

化。該劇的演出使多達兩千人的中外觀眾耳目一新,「臺下拍掌之聲
雷動」[33]。飾演女主角的李叔同(1880-1942),原名李廣侯,字叔
同,藝名息霜,祖籍浙江平湖,生於天津。一九○○年遷居上海,就
讀南洋公學曾參與新劇演出,一九○五年夏赴日留學。李叔同的演技
獲得日本資深戲劇家松居松葉的高度讚賞。松葉稱「與其說這個劇團
好,不如說這位飾椿姬(指茶花女——引者按)的李君演得非常
好。……尤其是李君的優美婉麗,絕非日本的俳優所能比擬。我當時
看過以後,頓時又想到(法國)孟瑪德小劇場所見裴菲列表演的椿
姬,不覺感到十分興奮,竟跑到後臺和李君握手為禮了。李叔同君確
是在中國放了新劇的烽火。」[34]直至一九八二年,曹禺仍忘不了這位
出生天津的話劇前輩,稱李叔同是「話劇運動的先驅者」,「他是中國
話劇第一人,他在東京組織春柳社,演出小仲馬的《茶花女》,他對
中國話劇運動的貢獻,我們現在活著的人都比不上他。」[35]

　　《茶花女》是中國人將歐洲話劇 "Drama" 的演出形式較完整地搬
上舞臺的第一次嘗試,其成功的演出引導一批愛好戲劇的青年走上戲
劇道路。公演後,歐陽予倩、吳我尊、李濤痕、馬絳士等人相繼加入
該社。春柳社開始著手第二次公演。曾孝谷將林紓、魏易合譯的美國
斯托夫人的小說《黑奴籲天錄》,創造性地改編為同名五幕話劇。曾
孝谷(1873-1936),名延年,字存吳,成都人。他根據當年社會鬥爭
的需求與國人的欣賞情趣,將主人翁從原著的湯姆改為哲而治。湯姆
忠厚、虔誠,卻缺乏反抗意識,哲而治性格剛烈、機敏,富有才識與
反抗精神。全劇描述哲而治一家的悲慘遭遇與抗爭,以哲而治與白人
奴隸主韓德根的衝突為主線,以哲而治妻兒意里賽、海雷與奴隸販子
海留等人的衝突為副線,生動地表寫哲而治夫妻反抗奴隸主慘無人道

33 〈記東京留學界演劇助賑事〉,上海《時報》,1907年3月20日。

34 黃愛華:《中國早期話劇與日本》(長沙市:嶽麓書社,2001年5月),頁43。

35 田本相等編:《曹禺年譜》(北京市:北京出版社,2010年),頁208。

的種族迫害，執著追求自由解放的抗爭精神。劇本不僅進一步淡化原著的宗教意識，而且改變其悲劇結局，讓原著幾經轉賣受盡折磨而死的湯姆，最後偕同哲而治妻兒一道走上出逃之路，並取得鬥爭的勝利。這一改編旨在警醒國人，弘揚反抗種族壓迫的鬥爭精神。一九〇七年六月，該劇經近三個月的精心排練，藤澤淺二郎的熱情指導，「相關布景由李哀（叔同）策劃製作」[36]，在東京「本鄉座」大戲院隆重公演，其盛況空前，座無虛席，連「走廊裡也站得人山人海」，觀眾逾越三千人[37]。演出取得巨大的成功，不僅轟動留學生界，也引發日本文藝界和媒體的極大重視，東京十幾家重要報刊，紛紛發表報導與劇評，給予了高度評價。《黑奴籲天錄》是國人創作的第一個完整的大型話劇劇本，它按照西方近代劇的編劇方法，分為五幕，沒有幕外戲或過場戲。全劇衝突尖銳緊張，主副線交錯推進，內外動作諧和有力，形象生動鮮明，佈局嚴整，冷熱場面有機穿插，表顯了很好的編劇才能。如歐陽予倩所說，該劇「有完整的劇本，對話都是固定的」，「整個戲全部用的是口語對話，沒有朗誦，沒有加唱，還沒有獨白、旁白，當時採取的是純粹的話劇形式。」[38]《黑奴籲天錄》的成功編演，堪稱中國現代話劇誕生的真正標誌。

　　嗣後，春柳社於一九〇八年五月假常盤木俱樂部，公演以西方愛情故事為題材的三幕浪漫劇《生相憐》[39]，演出效果不錯，但因是小劇場，影響遠不如前兩次公演。同年陸鏡若加入春柳，李叔同逐漸引退，專攻油畫與鋼琴。陸鏡若（1885-1915），名輔，字扶軒，藝名鏡若，江蘇常州人。早年留學日本，後就讀東京帝國大學哲學系，但他立志從事戲劇事業，曾在藤澤淺二郎創辦的俳優學校學習，參加坪內

36 日本《讀賣新聞》第10768號，明治40年5月29日。

37 日本《都新聞》第6923號，明治40年6月3日。

38 歐陽予倩：〈回憶春柳〉，《中國話劇五十年史料集》（第一輯）（北京市：中國戲劇出版社，1985年），頁18。

39 參看黃愛華：《中國早期話劇與日本》（長沙市：嶽麓出版社，2001年），頁70-80。

逍遙組建的文藝協會，與日本新劇名演員島村抱月、松井須磨子及河竹繁俊（早稻田大學演劇博物館館長）交往，並在《哈姆雷特》的公演中扮演兵士，具有相當全面的戲劇修養與藝術積累，被予倩譽為「能演、能編、能排，還能夠談些理論」，是當年新劇界「唯一的通才」[40]。一九〇九年初，春柳社以「辛酉會」名義，在神田的錦輝館演出《鳴不平》等三個獨幕劇。同年夏又假「東京座」，公演四幕話劇《熱血》及京劇折子戲《桑園會》、《十八扯》。《熱血》的原著是薩度的浪漫派劇作《杜司克》，由陸鏡若據新派劇作家田口菊町的日譯本改編。全劇強化了革命與愛情的題旨，將法國畫家露蘭因掩護革命黨人亨利，被警察總監保羅判處死刑的政治鬥爭，同露蘭、保羅與羅馬女演員杜司克之間的情愛糾葛交織在一起，生動地表現亨利、露蘭為革命而壯烈獻身，杜司克為救露蘭而行刺保羅，不惜為愛情而殉難。該劇的內容呼應了當年日益高漲的反清革命情緒，引起留日學生和同盟會員的強烈反響，被譽為「真正可稱為社會教育」的劇目。在編演藝術方面，與《黑奴籲天錄》相比也有顯著的提高，它「更整齊更純粹一些——完全依照劇本，每一幕的銜接很緊，故事的排列、情節的發展、人物的安排比較集中；動作是貫串的，沒有多餘的不合理的穿插，沒有臨時強加的人物，沒有故意迎合觀眾的噱頭。在表演方面也沒有過分的誇張。」[41]但在日本文藝界並未引發相應的重視。

相對於上海學生與春柳社演劇，南開學校演劇稍遲，但它獨闢蹊徑，直接從歐美引進近代話劇，且宗旨純正，有得力的領導、嚴密的組織，天津也因南開中學等校的演劇成為「北方話劇運動的搖籃」[42]。

40 歐陽予倩：〈談文明戲〉，《中國話劇五十年史料集》（第一輯）（北京市：中國戲劇出版社，1985年），頁66。

41 歐陽予倩：〈回憶春柳〉，《中國話劇五十年史料集》（第一輯）（北京市：中國戲劇出版社，1985年），頁24-32。

42 田本相等編：《曹禺年譜》（北京市：北京出版社，2010年），頁208。

南開新劇的創始人是該校校長張伯苓（1876-1951），名壽春，天津人，現代著名教育家。一九〇八年，張伯苓自歐美考察歸來，極力提倡新劇運動。他澄明新劇演出可以「練習演說，改良社會」，是進行普及教育與培養公能的利器；「從這裡面得來的知識學問，比書本上好得多」，「從戲劇裡面可以得到做人的經驗，會演戲的人將來在社會上必能做事。」[43]他躬自踐履，著手編寫新劇，並組織師生課餘演劇。翌年春，該校公演由張伯苓編導的三幕新劇《用非所學》。該劇主人翁賈有志留學歐美，專攻工程。歸國後，乃師魏開化邀宴，賈某談論工程救國，趾高氣揚，不可一世，魏師不勝感慨。賈又詣訪其友──現已腐化的留日學生，仍高談闊論，其友嘲笑他的愚蠢，告以「欲入仕途，須有援引，空論無濟於事。」在其友誘勸下，賈頓改初衷，計議進謁萬大帥，懇求提拔。之後，由友人引薦，得以拜謁萬大帥，萬終於委任他縣知事一職。賈感激萬分，當場穿戴紅頂花翎，向萬行三拜九叩之禮[44]。劇本既揭露清末畸形世風與官場的腐敗，也辛辣地嘲諷賈的投機鑽營，用非所學。該劇運用西方近代劇的編劇形式，故事完整，人物形象鮮明，情節推演有序，饒有情趣。當年假嚴宅東院，由張伯苓主演，時芷周、嚴智怡、嚴智崇等人參演。嗣後，每逢校慶或重大節慶，該校編演新劇不輟，先後上演《箴膏起廢》、《華娥傳》、《新少年》、《不平鳴》、《父子淚》、《恩怨緣》等劇目。

第二節　新劇的興衰與三大派別

　　一九〇七年，春柳社演劇的轟動效應，首先在具有七、八年學生

[43] 張伯苓：《演劇與作人》，夏家善等編：《南開話劇運動史料（1909-1922）》（天津市：南開大學出版社，1984年），頁26。

[44] 夏家善編：《南開話劇運動史料（1909-1922）》（天津市：南開大學出版社，1984年），頁333。

演劇基礎的上海，引發春陽社、進化團等新劇團體的產生。新劇從異地蔓延開始走向交集匯合，形成一股鬱勃的內驅力，促成了以上海為中心的文明新戲的確立。而辛亥革命運動的強勁鼓煽，則有力地推動新劇運動的迅猛發展。在此過程中，春陽社、進化團注重及時映現社會政治問題，緊密配合當年的革命鬥爭，在傳播文明戲，擴大新劇的社會影響，將早期話劇運動推向繁盛方面，發揮了中流柢柱的歷史作用。而新劇同志會、南開新劇團等團體，堅守新劇的藝術品位，弘揚各自不同的編演藝術，對早期話劇的進一步繁榮與三大演劇派別的形成，及其與現代話劇的對接，也各有其重要的歷史貢獻。

春陽社、進化團與文明戲派

　　一九〇七年春柳社公演的巨大成功，激發了當年赴日的王鐘聲、任天知等人編演新劇，效力革命的強烈願景。兩人都接受日本自由民權運動和早期新派劇的影響，先後加入中國同盟會，主張演劇為政治鬥爭服務。王鐘聲（1884-1911）原名槐清，字熙普，藝名鐘聲。祖籍浙江上虞，生於河南一個富商家庭。早年留德，一九〇六年遊學日本，一九〇七年夏返國。在上海開明紳士馬湘伯等人資助下，創建國內第一所培養話劇人才的通鑒學校，同年九月組織春陽社，排練新劇，決心以演劇為手段，「喚起沉沉的睡獅」[45]。翌月，春陽社租賃蘭心大戲院，公演五幕新劇《黑奴籲天錄》。該劇由許嘯天據林譯小說重新改編，其演出利用蘭心戲院的歐式鏡框舞臺及燈光設備，採用西方戲劇的分幕方法，以對話為主要表現手段，安置寫實的布景，令觀眾驚嘆不已，留下深刻的印象。歐陽予倩稱它是「話劇在中國的開場」[46]。

45 王鐘聲：〈春陽社意見書〉，天津《大公報》，1907年10月15日。
46 歐陽予倩：〈談文明戲〉，《歐陽予倩戲劇論文集》（上海市：上海文藝出版社，1984年），頁179。

此後，上海戲劇界建造新式舞臺與裝置布景，蔚然成風。但此次公演並非成功。由於演員缺乏新劇表演素質，湊合京劇票友，沿用上海學生演劇乃至改良京劇的一些做法，「也用鑼鼓，也唱皮黃」，上場「用引子或上場白或數板」，乃至揚鞭登場[47]。之後，春陽社在 上海和內地又演出《張汶祥刺馬》等劇目，翌年二月因入不敷出而解散。

　　一九〇八年四月，王鐘聲邀同剛從日本歸國的任天知主持通鑒學校，汪優游、查天影等一批上海學生劇人加入，在張園公演五幕新劇《迦茵小傳》。該劇係據楊紫驎、包天笑所譯哈葛德同名小說改編，描寫迦茵的愛情悲劇與人生際遇，情節曲折哀婉，悲愴動人。在任天知指導下，演出分幕整齊，純用對話鋪敘劇情，不僅取消鑼鼓，也基本上廢除舊戲的程式表演。徐半梅稱讚此劇「把話劇的輪廓做像了」，取得「劃時代的成功」[48]，堪稱日本新派劇在東土的真正登陸。同年八月，王鐘聲帶著這種成型的話劇北上，與另一新劇運動家劉藝舟合作，在京、津打出「改良新戲」的旗號，上演《迦茵小傳》、《宦海潮》、《張汶祥刺馬》、《熱淚》，以及劉藝舟編寫的《愛國血》、《秋瑾》、《徐錫麟》等一系列劇目，被稱為京、津「最早的話劇運動」[49]，擴大了新劇在北方的影響。一九一〇年夏，王鐘聲返滬，聯合回國休假的陸鏡若，與徐半梅、任天樹等一批上海新劇劇人，舉辦所謂「海派洋派合流」的盛大公演，歷時三週，演出了陸鏡若改譯的日本新派劇《愛海波》、《猛回頭》（原名《潮》）等一系列劇目，受到社會各界與廣大觀眾的好評。至此，以上海為中心的新劇編演趨於定型，新劇也在社會上獲得「文明戲」的褒稱。辛亥革命期間，王鐘聲親身參加光復上海的戰鬥。同年十一月，奉命赴天津組織起義，因事洩被袁世凱的親信張懷芝殺害，成為首位為革命而獻身的早期話劇運動家。

47 徐半梅：《話劇創始期回憶錄》（北京市：中國戲劇出版社，1957年），頁18-19。
48 徐半梅：《話劇創始期回憶錄》（北京市：中國戲劇出版社，1957年），頁24。
49 曹禺：〈回憶在天津開始的戲劇生活〉。

　　辛亥革命前後，與王鐘聲多次合作的另一新劇活動家任天知，為新劇的發展與昌盛做出了更大的貢獻。任天知，生卒不詳，名毅，藝名天知，滿族，北京人。一九一〇年十二月，任天知在滬招募新劇演員，組建新劇史上「第一個職業劇團」進化團（原名進行團）[50]，汪優游、王幻身、任天樹及原通鑒學校的陳鏡花、蕭天呆等一批成名劇人加入，戲劇愛好者錢逢辛等人也紛紛應徵，後又吸收顧無為、陳大悲、李悲世等劇人，陣營相當強大。翌年一月，在南京首次公演《血衰衣》、《東亞風雲》、《新茶花》、《安重根刺伊藤》、《恨海》等劇，內容大多帶有革命色彩，富有鼓動性，大受觀眾歡迎，連演三個多月。任天知打出「天知派新劇」的旗號，從南京到蕪湖、安慶等地巡演，再溯江而上，到九江、漢口，轟動大江南北。所到之處，備受觀眾追捧，仿效的新劇社團，競相成立。一九一一年夏，進化團被漢口當局以「鼓吹革命、蠱惑人心」的罪名禁演、追捕，被迫返回上海。不久，武昌起義爆發，上海光復，任天知為配合蓬勃發展的革命形勢，相繼編演《黃鶴樓》、《黃金赤血》、《共和萬歲》三部多幕劇，迅速表現了當年轟轟烈烈的革命鬥爭，也折射出特定時代的風雲變幻。

　　十三幕劇《黃鶴樓》瀰漫著硝煙烈焰，是革命黨人發動新軍舉行武昌起義的歷史寫真，它攝下革命軍將領彭楚藩等人為民族解放而英勇就義的壯烈場面，也生動勾畫湖廣總督瑞澂及其爪牙張彪之流凶殘狡惡的面目，棄城逃遁的醜態。十二幕劇《共和萬歲》以宏放粗獷的筆觸，展呈了南京光復、上海和談、慶祝共和等重大事件，也留下張勳潰逃、良弼被炸、袁氏專權、慈禧泣孤等歷史剪影，是一幀推翻滿清王朝，建立共和政體的民主革命運動的長幀幅。八幕劇《黃金赤血》則描寫革命黨人調梅一家在辛亥革命期間的悲歡離合。武昌起義

50 歐陽予倩：〈談文明戲〉，《歐陽予倩戲劇論文集》（上海市：上海文藝出版社，1984年），頁180。

時，調梅家被清兵、流氓搶劫一空，調妻及女兒被拐賣妓院和野雞堂子，兒子小梅被賣文知府為奴。不久，調梅回國為革命軍籌集軍餉。他利用演說與演戲四處動員民眾募捐，與失散的家人也相繼重逢，闔家團圓。劇本頌揚愛國志士與民眾熱心助餉，支持新生政權的革命熱情，也揭露滿清官吏的腐敗昏庸，潰兵歹徒的燒殺搶掠。上述三劇堪稱辛亥革命的三聯劇，雖不無粗率之嫌，但它較好地表達革命黨人和廣大愛國民眾的情志，也為那個新舊轉換的風雲時代留一印痕。當年孫中山十分讚賞進化團的演劇，曾特地為之題詞：「是亦學校也」。隨著辛亥革命走入低潮，進化團的革命宣傳劇也逐漸被冷落，一些成員失去先前的戰鬥熱情，其演劇也很快跌入低谷。後雖由滬赴江、浙一帶巡演，仍難於維持。一九一二年九月，進化團終於解散。任天知一度轉入上海其他新劇團演戲，後不知其蹤跡。辛亥革命前後，類似進化團的新劇團體如雨後春筍，其中影響較大的有劉藝舟（1875-1937）於一九一一年組建的勵群新劇社，徐半梅（1880-1961）於同年八月創立的社會教育團，原春柳社員黃喃喃（1883-1972）於一九一二年五月組建的自由劇團。劉藝舟是與王鐘聲、任天知齊名的新劇活動家，原名劉必成，藝名藝舟、木鐸，湖北鄂城人。一八九九年留日，後參加同盟會，曾任孫中山日語譯員。從小愛好戲劇，曾看過春柳社《黑奴籲天錄》、《熱血》等劇的演出。一九〇九年回國後，與王鐘聲在京津合演新劇。他擅長「化妝演講」，痛罵當局，宣傳反清愛國思想。後組織勵群新劇社，在今遼寧、山東一帶巡演。辛亥革命時，劉藝舟親率劇團攻佔登州，收復煙臺等地，被舉為山東臨時都督。後袁世凱就任大總統，他憤然辭職，重新投入新劇活動。

　　以春陽社、進化團為代表的文明戲派，其主要成員大多是反清的愛國志士，富有政治熱情。他們在辛亥革命時期新的歷史條件下，繼承、發揚上海學生演劇的優良傳統，運用新劇進行革命宣傳，呼籲民族革命，抨擊滿清當局，所演劇目具有強烈的時代感與鮮明的政治傾

向。在藝術形式上，揉合西方戲劇、日本新派劇與中國戲曲的編演方法，逐漸形成了與春柳派不同的演劇風格。其一，既步武春柳，採用西方近代劇的分幕形式，又汲納中國傳奇的分場方式。其特點是講究故事完整，有頭有尾，多用明場，少用暗場；幕與幕之間，以幕外戲即過場戲來連綴劇情，穩定觀眾。因此，幕次多，近似傳奇，結構平鋪直敘，不夠集中緊湊。如《黃鶴樓》十三幕，一、三、五、七、九、十一、十三幕為正場戲，二、四、六、八、十、十二幕為過場戲，佔了將近一半。過場戲是中國戲曲的編劇技法，西方近代劇和日本新派劇都沒有過場戲。前者講究結構集中緊湊，一般只有三至五幕。其二，引進日本早期新派劇的化妝演講、即興表演等技法，由劇中角色針對社會政治問題發表即興演說，進行革命宣傳。如《黃金赤血》一劇，父親調梅是言論正生，梅妻是言論正旦，兒子小梅是言論小生，三個主要人物都有臨場演說，其內容由演員即興發揮，不拘劇情。當年，王鐘聲、任天知、劉藝舟、顧無為等人，都是化妝演講的舞臺能手，以其慷慨激昂的政論性演說征服觀眾。隨著革命轉入低潮，化妝演講也漸被摒棄，但在文明戲派的新劇團中仍有其流風遺緒。其三，採用戲曲的幕表制與角色分派方法，這是早期話劇帶有普泛性的現象，但文明戲派更為突出。幕表制原是戲曲尤其地方戲的遺形物。據統計新劇計有八百種，但有完整劇本或詳細幕表的不上一百種。在早期話劇三大派別中，文明戲派劇團最多，上演的劇目也最多，因而幕表戲的現象最為嚴重。演員僅憑一張劇情提綱的幕表，臨場自由發揮，往往乖離身分、性格，違背規定情境。有的甚至隨意言語、動作、以插科打諢吸引觀眾。戲曲原有「行當」的角色分派，早期話劇基本上沿用這一做法。朱雙雲曾據新劇演員的演技，將角色分為能、老生、小生、旦、滑稽五部，生類又分激烈、莊嚴、寒酸、瀟灑、風流、迂腐、龍鍾、滑稽八派，旦類也有六派：哀艷、嬌憨、閨

閣、花騷、豪爽、潑辣[51]。這就導致人物塑造的類型化與表演的程式化。在語言方面，主要人物一般用國語，次要人物如醜角、小旦用上海話或蘇州話，也有全劇完全使用方言，地方色彩更為濃厚。總之，文明戲派注重適應革命鬥爭的需求與群眾的欣賞習慣，演劇內容切合國情民心，形式也力求為群眾所喜聞樂見。但因過分強調新劇的社會功能，也往往疏略藝術上的追求。而其對中外戲劇的取捨，也欠缺藝術的識辨力，並非戲劇的行家。

新劇同志會與春柳派

　　辛亥革命前後，原春柳社成員陸續回國。一九一二年初，由陸鏡若主持，以歐陽予倩、馬絳士、吳我尊等同人為骨幹，又吸收吳惠仁、蔣靜澄等一些新成員，創立新劇同志會，在上海從事職業演劇。同年三月，公演了陸鏡若編寫的《家庭恩怨記》。這部七幕悲劇以辛亥革命後為背景，描寫身分特殊的軍人家庭生活悲劇。主人翁王伯良原是晚清管帶，後任南京總統府禁衛軍軍長。他因公赴滬採辦軍裝，卻出入妓院，娶了品行不端的名妓小桃紅為妾。小桃紅與舊情人李簡齋暗中來往，被王伯良的前妻之子重申和童養媳梅仙撞見。為剪除心腹之患，她竟以酒中下毒、調戲娘姨等罪名構陷重申。粗莽的王伯良聽信讒言，盛怒之下逐子，重申無處申訴，被迫自殺，梅仙也因之發瘋。嗣後，小桃紅姦情暴露，王伯良懊悔莫及，他手刃小桃紅，將大部分家產捐贈孤兒院，決意自刎，了此殘生。後經友人勸導，攜隨從赴軍部報到，請纓到前線效力。該劇從一個側面映呈新舊交替時代的社會情狀，也揭示主人翁家庭悲劇的主客觀構因。與陸鏡若改譯新派

51 朱雙雲：〈派別〉，《新劇史》（上海市：上海新劇小說社，1914年），能部，指男女老少及莊諧等角色，均能扮演者。

劇的社會悲劇相比，此劇既帶有錯誤的悲劇的審美質素，也不以主人翁自殺收結，它塗上特定時代和社會的鮮明色澤。主要人物性格，寫得鮮明生動。情節主幹突出，劇情流暢而有波瀾。結構完整，推衍有序。該劇在編演方面既保有前期春柳的特色，又有新的開拓。當年陸鏡若飾王伯良，吳惠仁飾小桃紅，馬絳士飾梅仙，羅曼士飾重申，一些場面演得撼人心魄。予倩後來說，「他們的舞臺形象幾十年來還活在我的記憶之中。……像惠仁那樣能在很隨便的笑語顧盼之間，表現出那樣深沉、老練、尖刻而又十分柔媚，我自嘆不如。」[52]《家庭恩怨記》是後期春柳社演出次數最多，最受歡迎的優秀劇目。

　　嗣後，新劇同志會以上海為據點，到蘇州、常州、杭州、無錫等地巡演，上演劇目尚有《社會鐘》、《猛回頭》、《不如歸》、《熱淚》及《鳴不平》等，進一步擴大新劇的社會影響。據歐陽予倩回憶，當年陸鏡若饒有雄心，想演莎士比亞戲劇，演俄國古典劇，想一步步紹介現實主義的歐洲近代劇，但事與願違。實際上，他只引進日本的新派劇[53]。後期春柳社所演的大型新劇，多數是新派劇的劇目，如陸鏡若改譯的《猛回頭》、《社會鐘》，馬絳士改譯的《不如歸》等。十幕劇《不如歸》描寫海軍中將愛女康幗英與海軍少校趙金城的愛情悲劇。兩人門當戶對，婚後夫妻恩愛，感情融洽。但趙母心腸褊狹，聽信讒構，常無故折磨兒媳婦，後又以幗英患肺病為由，逼迫兒子與妻子離婚。遭金城拒絕後，竟趁兒子出征休了媳婦。待到金城返家，幗英已抑鬱病亡。該劇劇情類似《孔雀東南飛》，有些場面寫得十分動人。它揭露封建家長殘害青年女性，扼殺美滿家庭的罪惡。馬絳士飾演女主角，善能揣摩女性心理情態，表演到位，征服了不少男女觀眾。

52 歐陽予倩：〈回憶春柳〉，《歐陽予倩戲劇論文集》（上海市：上海文藝出版社，1984年），頁164。

53 歐陽予倩：〈回憶春柳〉，《歐陽予倩戲劇論文集》（上海市：上海文藝出版社，1984年），頁162-163。

《社會鐘》（一名《雲之響》）與《猛回頭》都是佐藤紅綠的新派劇。前者敘寫無業貧民石大一家的悲慘遭遇。石大的父親原是農民，家徒四壁。十幾年前，因妻子生育石二，難產而亡，為哺幼兒無奈偷了一瓶牛奶。從此蒙上賊名，他自己和家人無處容身，只得躲進山裡苟延殘喘。石父不堪忍受物質與精神的長年重壓，一病不起。石二因發育不良，成了傻子。無人肯僱傭的石大，為撫育弟妹，被迫以偷竊為生。後父亡無法殮埋，便搶了寺廟的香火錢櫃，被大地主住持和村人視為首惡，將他的相貌鑄在寺鐘上，以示懲罰。受父兄株連，當女傭的妹妹秋蘭被紳士家斥逐，在廟前擺小攤又被驅趕。兄妹三人陷入走投無路的絕境。劇末，石大殺了押解他的村人，又殺了坐以待斃的弟、妹，然後放火燒廟，自刎而亡。這齣悲劇雖也以家庭生活為題材，卻具有鮮明的社會意識。一瓶牛奶，造成石家的重重劫難，直至全家覆滅的慘劇，控訴了非人的社會逼人為邪的酷虐與慘毒。辛亥革命後，該劇以對家庭與社會情狀的深入描繪，仍獲得許多觀眾的歡迎。

一九一三年初，經歐陽予倩聯絡，新劇同志會與湖南社會教育團合作，遠赴長沙公演，後又以「文社」名義獨立演出。除原有劇目外，還上演了予倩創作的新劇《運動力》及《鴛鴦劍》等紅樓戲。五幕劇《運動力》寫當地紳士為賄選議員迫使佃戶加租，引發了農民的憤怒與激烈反抗，是一齣現實針對性很強的劇目。新劇同志會的編演活動，在湖南播下新劇的種子，予倩也進一步表顯他的編演水平與組織才能，成為該會的第二位領導人物。同年底，湖南政局變化，「文社」被封，該會輾轉返回滬上。一九一四年春，在上海職業演劇的熱潮中，該會租借謀得利小劇場，創立春柳劇場，並吸收馮叔鸞、童天涯、胡恨生、鄭鷓鴣等一批演員，著名編劇張冥飛、宋痴萍也投其麾下，由此開始長期的固定演出。到了一九一五年，在激烈的商業化競爭中，後期春柳的劇目仍執著於反封建和社會平等，守望著新劇藝術的底線，被認為「陳意過高」，逐漸失去非知識界的市民觀眾。為了

生存，他們不得不降格以求，將彈詞小說改編為戲，但其演出卻不如
駕輕就熟的新民、民鳴劇社。後雖赴杭巡演，仍無法挽回頹局。同年
九月，陸鏡若因勞累病逝，年僅三十歲，春柳劇場也隨之解體。

　　與後期春柳風格相近，亦被稱為洋派的還有開明社。一九一二年
五月，該社由李君磐、朱旭東創立，主要成員有史海嘯、蘇少卿、朱
小隱、劉半農、劉大華等人。李君磐，江蘇常州人，博學多能，精通
英語。朱旭東是音樂家，擅長音樂、歌舞。該社設有編譯、演員、樂
隊、油畫部，以演西裝劇見長。所演劇目如《茶花女》等均揉入歌曲
與舞蹈，帶有歌舞劇的特徵。朱雙雲稱其「新劇中之別派也，緣其所
為都注重於音樂舞蹈。東西洋之所謂歌派劇者」[54]。一九一四年八
月，該社應「二次革命」失敗後流亡日本的劉藝舟邀請，赴日與劉組
建的「光黃新劇同志會」聯合，以「中華木鐸新劇」名義，在大阪、
東京公演了劉藝舟改編的四幕劇《豹子頭》，劉據島村抱月同名新劇
改編的兩幕四場劇《復活》，以及蘇格蘭歌劇《盧賓芬》專場等，獲
得很大的成功，受到日本媒體和文藝界的廣泛好評。名旦史海嘯扮演
的卡秋莎、林沖妻子張氏等角色，更是飲譽留學生和日本觀眾，好評
如潮。新劇評論界曾譽其為文明戲四大名旦之首，其飾西裝旦，「身
段婀娜，丰姿明媚，能歌擅舞，妙造天然，尤妙在以表情代言語。著
語不多，而觀者已了然於戲中情節。……此其學力所深，化為魔力，
使觀眾有特殊之感覺，絕非時下新劇家以不關題旨之言，空泛虛浮之
議論，插入戲中，使人生厭也。」[55]開明社赴日期間，進一步接受日
本新劇寫實主義編演藝術的影響，其擅長的歌舞表演已非劇情穿插或
即興表演，而是融入特定的劇情，成為有機的組成因素。

　　以前後期春柳為代表的春柳派，其成員大多出身書香門第，缺乏

54　朱雙雲：〈春秋〉，《新劇史》（上海市：上海新劇小說社，1914年），頁23。
55　秋星：〈新劇雜話〉，收入周劍雲編：《鞠部叢刊‧品菊餘話》（下卷）（上海市：上海
　　交通圖書館，1918年）。

社會鬥爭經驗,有的長期旅居國外,對國內社會情狀不甚熟悉。他們借鑒日本新派劇,間接接受西方浪漫主義戲劇的創作方法,同時汲取中國傳統戲劇的有益成分,帶有濃厚的浪漫主義色彩,被新劇界稱為洋派,逐漸形成了與文明戲派不同的演劇風格。其一,嚴格遵守西方近代戲劇的編劇方法,劃分幕次,採用暗場,不追求故事的有頭有尾,沒有幕外戲與即興表演。臺詞用國語,不摻雜方言土語。與文明戲派相比,其劇本更接近西方戲劇,藝術質量高出一籌。如朱雙雲指出,「新劇同志會所演出的話劇,其姿態距離成熟時期的話劇很近,雖非全有劇本,但重要的臺詞是固定的。而它的名作如《不如歸》、《社會鐘》、《熱血》、《家庭恩怨記》等都有劇本。……對話完全國語,絕沒有當時其他團體之國語、蘇州話與南京、上海話之雜然並做的弊病。」[56]其二,劇本以改譯、改編為主,也有部分映現現實生活,如《家庭恩怨記》、《亡國大夫》,個別劇目帶有社會革命的思想萌芽,如《運動力》、《黃花崗》。從總體看,多數劇目以婚戀、家庭等倫理關係及世態人情為題,現實性與戰鬥性不如文明戲派,如予倩所言,「若論對現實政治問題的宣傳,對腐敗官僚的諷刺,對社會不良制度的暴露……這些方面春柳至少是有些拘謹。進化團採取野戰式的作法,收效是比較大。」[57]其三,表演態度嚴肅,強調逼真細緻,追求自然貼切,所謂「細膩熨貼有餘,生動活潑不夠」[58]。初期有完整的劇本,「準綱准詞」,不允許演員在臺上自由發揮。後期也用幕表,但內容比較詳細。演出經過認真排練[59]。總之,從編劇到表演,春柳都注重藝術形式的完整性,帶有藝術至上的傾向。該派對藝術的置重在當時曾產生積極的影響,但也有曲高和寡之嫌。

56　朱雙雲:《新劇史》(上海市:上海新劇小說社,1914年)。
57　歐陽予倩:《歐陽予倩戲劇論文集》(上海市:上海文藝出版社,1984年),頁182。
58　歐陽予倩:《歐陽予倩戲劇論文集》(上海市:上海文藝出版社,1984年),頁169。
59　歐陽予倩:《歐陽予倩戲劇論文集》(上海市:上海文藝出版社,1984年),頁189-190。

新劇的中興與衰落

　　辛亥革命後，隨著袁世凱竊國復辟，封建勢力捲土重來，新劇的生存環境日漸逼仄。一九一三年上半年，新劇團多數在外地巡演，一批劇人投身影業，上海新劇界一度顯得沉寂。進入下半年，討袁的「二次革命」失敗，南方各省民黨政權紛紛易手，幾乎都落入北洋軍閥囊中。外地巡演的新劇團被迫返滬，加上新民電影公司解體，影人又回歸新劇。上海新劇界頓時熱鬧起來，形成了所謂新劇的中興。

　　是年七月，鄭正秋創立第一個商業化新劇團新民社，主要成員有汪優游、徐半梅、朱雙雲、王無恐、凌憐影、李悲世等人。十一月，經營三、張蝕川從新民社商演成功的案例中，發現文明戲的巨大商機，遂創立民鳴社，招攬顧無為、陸子美、查天影、鄒劍魂、任天知等名演員，又挖走新民社的許瘦梅等一批演員，雙方激烈競爭。同年十月，孫玉聲組建啟民社，其成員有周劍雲、鳳昔醉、高梨痕等人。翌年春，新劇同志會返滬，春柳劇場正式開演。李君磐、朱旭東的開明社，也從四川回到上海。同年八月，蘇石痴、顧雷音又創立民興社，其成員有任天知、吳寄塵、王幻身、王無恐、沈儂影、梁一嘯等人。至此，所謂新劇中興的六大劇社彙聚上海，一大批新劇團亦紛紛成立。如論者所言「上海的文明戲劇壇呈現出一派生機勃勃的景象，大小劇團先後有數十個，劇人達到千人之多，大有壓過舊劇之勢。」一九一四年春，由許嘯天、王漢祥等人發起組織新劇公會，並決定於農曆端午節在民鳴社舉行聯合公演，參演劇社有新民社、民鳴社、啟民社、文明社、春柳劇場、開明社。公演劇目有汪優游、鄭正秋等人的《女律師》（由莎劇《威尼斯商人》改編），任天知、顧無為等人的《恨海》以及徐半梅主演的《遺囑》等。此次聯合公演，「標誌著文

明戲商業演劇空前的繁榮。」[60]因一九一四年是農曆甲寅年，故而新劇此次昌盛被稱為「甲寅中興」。

　　新劇的中興，其實伏藏著「墮落和衰敗」的根苗。如歐陽予倩所說，在政治低潮、封建勢力摧殘新劇的環境下，新民、民鳴等劇社，將春陽社、進化團「只注重言論的類似活報式化裝演講式的表演，引到了反映日常生活、刻畫人物，這是一個進步。」他們編演一些比較好的戲。在表演技術方面，注重表現「中國社會的風俗習慣」，「巧妙地運用方言」，在舞臺上創造「形形色色的人物形象，尤其是小市民階層各種人物形象」。但由於滿足表演技巧上的一點成績，卻無視表演內容與情趣方面存在的嚴重問題，也就埋下「墮落和衰敗的惡因」[61]。當年新民社以家庭戲起家，社長鄭正秋（1889-1934），筆名藥風，廣東潮州人。原為劇評家，後從事新劇編演。他的代表作《惡家庭》描寫市民家庭生活，情節曲折離奇，宣傳善惡報應的思想，被人稱為「新劇中興之奠基作」，但這齣戲「全篇只是罪惡的描寫，主人翁卜靜丞，卑鄙凶狠淫亂到了極處，可是編者把所有的罪惡歸到他的姨太太新梅身上，最後還極力為卜靜丞開脫。而能夠解決問題的正面人物就是一個老訟師，一個欽差大臣。」而民鳴社則以宮廷戲相抗衡。其社長經營三是上海的買辦商人，他辦民鳴社的目的是「開戲館賺錢」，於是「新劇就不折不扣變成了商品」[62]。該社的代表劇目《西太后》，是顧無為據《庚子國恥記》改編的連臺本戲，敘寫慈禧進宮前後的宮廷事件與緋聞軼事，其演出場面宏大，布景瑰麗，服裝精

60 丁羅男主編：《上海話劇百年史述》（桂林市：廣西師範大學出版社，2008年），頁36。
61 歐陽予倩：〈談文明戲〉，《歐陽予倩戲劇論文集》（上海市：上海文藝出版社，1984年），頁194-209。
62 歐陽予倩：〈談文明戲〉，《歐陽予倩戲劇論文集》（上海市：上海文藝出版社，1984年），頁194-209。

美，演員達上百名，成為民鳴最賺錢的劇目。為了賣座，該劇還編演大量如《蔣老五殉情》、《閻瑞生》之類低級庸俗的戲。這一競爭，如陳白塵所言，「繼之互相爭演連臺本戲《狸貓換太子》、《三笑姻緣》，甚至封建、迷信、誨淫的《殺子報》都搬上了臺！天知派新劇的繼承者，不僅變質而且墮落了，而劇人的道德敗壞，連鄭正秋都慨嘆於『劇人萬惡』，『文明戲』遂成為後世論者的貶義詞。」[63]

南開新劇團的銳進

在以上海為中心的南方新劇逐漸衰落之際，北方的南開新劇卻以強勁的勢頭走向興盛與更新，成為新劇通向現代話劇的一道津梁。一九一四年十一月，在張伯苓、周恩來等人倡導下，南開新劇團正式成立。劇團推舉時趾周為團長，分設編纂、演作、布景、審定四部，組織嚴密，各部既各司其職，又相互配合，其審定部兼有導演與劇評的某些職能。該劇團以富有戲劇才能的進步師生為骨幹，擁有時趾周、周恩來、伉鼎如、馬千里、曾中毅等一批擅長編演的人才，又採用招考的方式吸收新團員。同時注重集體編撰的劇本創作，採用新的舞美設計，不斷提高舞臺藝術的水平。從南開新劇的緣起、宗旨與新劇團的組織看，它與當年商業化的職業新劇團迥然有別，帶有前衛的學校愛美劇的性質。特別是一九一六年八月，張彭春出任新劇團副團長兼導演，給南開帶來歐美現代寫實劇及導表演藝術，使新劇團進入嶄新的發展階段。張彭春（1892-1957），字仲述，張伯苓胞弟，一九〇〇年留美，攻讀哲學和教育學，獲哥倫比亞大學文學、教育學碩士學位，課餘精心研究歐美戲劇理論與編導藝術，造詣殊深。他後來說，「去國萬里，就是由於易卜生，才使得他這個研究哲學的年輕人，愛

63 陳白塵：〈中國話劇的過去、現在和未來〉，《南京大學學報》1986年第1期。

戲劇勝於愛哲學」[64]。一九一五年，他以英文創作獨幕劇《灰衣人》、三幕劇《闖入者》及獨幕劇《醒》[65]。胡適稱他「喜劇曲文學」，所作《闖入者》等劇，「結構甚精，而用心亦可取，不可謂非佳作。」[66]翌年，張彭春歸國，著手演出新作《醒》，周恩來稱該劇是「歐美現代所時行之寫實劇，Realism 將傳布於吾校。」[67]張彭春不僅弘揚易卜生的寫實主義，也為劇團確立師法歐美的排演方法，培養一批優秀的表導演人才，為「五四」後南開話劇的編演活動奠定堅實的基礎。

自一九一四年組團至一九一八年，南開新劇團編演二十二個話劇，其中《一元錢》（一名《炎涼鏡》，1915）、《一念差》（1916）、《新村正》（1918）等優秀新劇，轟動津、京，在華北產生較大的社會反響。南開新劇也逐漸形成了與文明戲派、春柳派不同的派別特徵。周恩來指出，在戲劇潮流與種類方面，南開新劇屬「寫實主義」與「悲劇感動劇」，這是符合實際的論斷。但細加分析，在張彭春執導前後，其運用寫實主義卻有明顯不同。概言之，此前主要借鑒西方前現實主義的通俗劇，也帶有浪漫派戲劇的某些因素，同時汲取中國傳奇的審美元素。其劇目或取材現實，或改編小說、戲曲，大多以描寫世態人情為主，從中揭露社會的腐敗、黑暗。七幕劇《一元錢》即為顯例。該劇以富紳趙凱與孫思富兩家的恩怨情仇為主線，以胡嫗母子與趙、孫兩家的衝突為副線，描寫趙凱的仗義疏財，急友之難，其子趙平、趙安的不計前隙，慨然相助，批判孫思富的忘恩負義，悔婚賴債，胡嫗母子的縱火竊財，要挾構陷。全劇抑惡揚善，弘揚人間正義。胡柱的狡惡欺詐，孫思富的貪鄙不義，令人憤懑，趙安一家的落

64 馬明：〈張彭春與中國現代話劇〉，《天津文史資料選輯》第19輯（1982年2月）。

65 崔國良等編：《張彭春論教育與戲劇藝術》（天津市：南開大學出版社，2004年），頁620。

66 胡適：《胡適留學日記》（長沙市：嶽麓書社，2000年），頁393。

67 飛（周恩來）：〈新劇籌備〉，《校風》第38期（1916年9月18日）。

　　難引人太息，然觀眾亦為趙家的先離後合，始困終亨而歡欣。《恩仇記》、《再世緣》等劇亦屬此類的世態劇，它們大多含有悲喜劇的內質。劇中不管好人歷經何等劫難，壞人如何當道肆虐，最終賞罰必定嚴明公正，展呈的是一個善惡有別，賞罰分明的世界，藉以達到「改良人心，勸化風俗」的編演宗旨。

　　一九一六年，由時趾周執筆，張彭春參與修改並執導的五幕劇《一念差》，已然有明顯不同。其審美重心放在主人翁性格心理的刻畫，情節的曲折跌宕也由人物的性格心理所主宰。作品以清末官場的一椿栽贓構陷的冤獄為中心事件。主人翁、廣東憲臺葉中誠重金賄賂內府，圖謀粵海關監督的肥缺，豈料此美差卻讓走王府門路的李正齋謀去。葉中誠躊躇無計，因一念之差，竟允諾幕僚王守義雇凶栽贓，誣陷李正齋勾結革命黨之罪。李當場被捕下獄，葉終於補任肥缺。事後，葉深受良心的譴責，陷入罪疚、悔恨之中。王守義據此奇功，頻頻前來敲詐勒索。為了贖罪，葉決定奉養李正齋的妻子和兒女，想法拯救李出獄，但被李家婉拒。不久，李正齋瘐死獄中，葉要為之料理後事，又被李家婉謝。葉處於精神崩潰，神經癲狂的狀態。他持槍逡巡，射殺了王守義，然後飲彈自殺，並留下向李家坦承罪愆，酬贈一半家產的遺囑。該劇不僅揭露清末官場的種種黑幕，也成功地塑造性格心理複雜的葉中誠的舞臺形象，堪稱開闢話劇史上「罪人的悲劇」的創作源頭。全劇以葉中誠因一念之差而作惡犯罪，與事後的追悔、痛苦及毀滅為審美聚焦點，真實地裸裎人物靈魂深處善與惡、美與醜的激烈搏鬥。葉最後以擊斃王守義及自殺，來拯救自己卑污的靈魂，顯示了人的本質力量與道德精神的勝利。劇本情節曲折生動，外部衝突與主人翁的內心衝突和諧統一，佈局嚴謹，穿插得當，達到了較高的藝術成就。當年論者譽稱它「足為近日中國新戲之傑作」[68]，實非溢

68 李濤痕：〈《一念差》劇後簡評〉，《春柳》第4期（1919年3月）。

美之詞。但毋庸諱言，該劇仍有團圓主義與善惡報應的遺存。繼出的
五幕劇《新村正》由張彭春執筆、導演，劇本以生動豐滿而又獨特的
舞臺形象，真實地映現當年華北農村尖銳複雜的階級矛盾與民族鬥
爭，表達劇作者對廣大農民的悲慘命運與出路的思考。它打破舊劇及
受其影響的新劇的「團圓主義」與善惡報應[69]，是新劇邁向現代活劇
的標志性作品。關於此劇留待本章第六節闡述。

其次，南開新劇編劇方法自成一格。它採用集體創作，「首由師
生想故事，故事思好，再行分幕，然後找適當角色，角色找好則排
演，劇詞隨排隨編，殆劇已排好，詞亦編好。……再請善於詞章者加
以潤色。」[70]這不僅是一種集體創作，而且與排演實踐緊密結合，既
能集思廣益，又可於排練中不斷充實、完善，使劇本兼具舞臺性與文
學性的特點。在文本構造方面，採用西方近代劇的劃分幕場，全用對
話，廢除歌唱，同時糅合傳奇的編劇要素，講究故事完整，有頭有
尾，少用暗場，多用明場，但沒有幕外戲。其幕場比文明戲派少，卻
比春柳派多。一九一六年後，編劇講究集中，幕場減少，《一念差》、
《新村正》只有五幕。其優秀劇作講究故事性，多以一個複雜錯綜的
故事為中心，一面發掘、提煉事件所內含的社會倫理意蘊，同時致力
刻畫主要人物的獨特性格，其衝突尖銳緊張，情節曲折跌宕，佈局相
當嚴謹，井然有序。語言通俗，臺詞採用北方口語，間用天津方言俚
語，生動流暢，饒有個性化與地方色彩。原春柳社員李濤痕稱，「吾
國新劇之興，當然以春柳社為嚆矢，其後，國內新劇團成立甚多，然
較諸天津南開學校腳本而欲上之，亦殊不可得。」[71]在表演方面，排
練嚴格認真，採用生活化的動作，強調逼真生動，切合人物的身分、
性格。它沒有文明戲的化裝演講或即興表演，但一九一六年前的編

69 宋春舫：〈評新劇本《新村正》〉，《新潮》第1卷第2號（1919年2月）。
70 陸善忱：〈南開新劇團略史〉，《天津益世報》1935年12月8、9日。
71 李濤痕：〈《一念差》按語〉，《春柳》第2期（1919年1月）。

演，有時也讓劇中人借臺詞指桑罵槐，針砭時政。如《一元錢》裡趙
母借訓子而斥罵袁世凱的對白。也偶有程式化的動作，如孫思富忿怒
時，「兩手甩大袖」，愧悔時「甩兩袖作愧狀」。張彭春執導後，嚴格
遵循寫實主義的表演規範，劇團的表演技能也提升到新的層面。當年
胡適曾稱譽該劇團「做戲的功夫狠高明，表情、說白都很好，布景也
極講究。他們有了七、八年的設備，加上七、八年的經驗，故能有極
滿意的效果。以我個人而知，這個新劇團要算中國頂好的了。」[72]

　　南開新劇的興盛與銳進，也與劇團寬廣的戲劇視野與理論建設分
不開。劇團有一批既擅長編演與舞美，又富有戲劇理論批評才能的骨
幹。周恩來一九一三年入學，就投身南開新劇活動。他尤擅女角，曾
飾演《華娥傳》的女主角華娥，《一元錢》、《千金全德》的主要女角
孫慧娟、高桂英等。同時參與集體編劇和自編劇本，在布景設計方面
也有出色的表現。一九一六年九月，周恩來撰寫的〈吾校新劇觀〉一
文，是南開新劇理論建設的最大斬獲。文章一方面介紹西方新劇的三
大類別：一、悲劇（Tragedy）；二、喜劇（Comedy）；三、感動劇
（Pathetie drama），同時著重評述歐美自古達今的新劇潮流，準確地
概括古典主義、浪漫主義、寫實主義三大潮流的思想藝術特徵。以廣
袤的戲劇視野，從理論上為南開新劇借鑒歐美古今新劇提供「資為觀
鑒」，「取捨去留」的客觀標準，也彰明南開新劇擇取「寫實主義」與
「悲劇感動劇」，係順應世界戲劇潮流之「大勢所趨」[73]。

第三節　新劇與中外戲劇之關係

　　新劇與外國戲劇和中國戲劇的關係，一方面是對外國戲劇思潮流

72 胡適：〈談南開新劇〉，《新青年》第6卷第3號（1919年3月）。
73 周恩來：〈吾校新劇觀〉，《南開話劇運動史料（1909-1922）》（天津市：南開大學出
　　版社，1984年），頁3-8。

派與創作的借鑒，另一方面是對中國戲劇傳統的繼承，說到底，是一個如何「把話劇這個『舶來品』創造性地轉化為中國現代的民族話劇」[74]的問題。由於缺乏現代文化思想與戲劇觀念的導引，加之借鑒與繼承的藝術實踐尚處初始的淺層階段，因而，新劇與中外戲劇的關係，遠談不上「創造性地轉化」，並且不論借鑒或繼承都存在著偏畸的現象。但這只是就其主流與基本傾向而言。實際上，新劇的借鑒與繼承，不論直接或間接，已然略具多元接納、中外互滲的接受格局。

　　新劇與中外戲劇的關係，是深入考究新劇賴以產生及其發展歷史的重要課題。當年新劇界對這一問題雖略有觸及，但並未深入地予以檢討和梳理。進入「五四」時期，文化戲劇界前驅，除肯定南開新劇的一二劇目外，將走向墮落或衰替的新劇，同舊戲一道予以全盤否定，更談不上科學地總結新劇有益的經驗教訓。隨著時間的流逝與資料的散佚等因素，無疑增添全面考察的難度。但自一九五〇年代特別是新時期以來，戲劇學術界重新拾起並逐漸深化這一課題的研究。

　　一九五四年，張庚從新劇與生活與群眾的關係入手，率先探討新劇與中外戲劇的關係。他澄明新劇之產生，並非簡單地引進「某種外國的戲劇形式」或「主觀追求一種特殊的藝術形式」，而是建基於國人「曾企圖用舊劇的形式去表現新生活」，期求「從舊的戲劇傳統裡蛻變出新的東西來」，但這種努力「沒有成功」或「很不成功」。只有「當他們發現日本的新派劇在內容上和自己想要表現的是那麼相近，而形式上又是那樣適合於表現這種內容的時候，他們才毫不猶豫地把它學習過來了。」在這過程中，他們「克服了一些硬搬的毛病」，注重「適當地和我國戲劇習慣的某些傳統聯接」。這方面有許多試驗，也有不少成功與失敗。如春柳直接翻譯日本或西洋文學的某些劇目，因與我國的現實生活有一定的距離，觀眾就不大喜歡。而任天知將日

74　田本相主編：《中國現代戲劇比較史》（北京市：文化藝術出版社，1993年），頁2。

本的新派劇形式自由地予以變化，加上「激昂慷慨的長篇演說和尖銳強烈的無情諷刺」，因與那個時代的群眾感情和生活實際緊相聯繫，就獲得廣大觀眾的歡迎。又如保存舊戲把角色分成類型，人物的正反鮮明對照等做法，雖也是個缺點，卻符合群眾的欣賞習慣。藝術實踐昭示，新劇「必須密切聯繫群眾；反映千百萬群眾的情緒，說他們所想說的話，並且用他們所喜愛的形式表現出來」。春柳的水平雖超過當時一般劇團，但由於他們「不能從觀眾所能接受的基礎上逐步提高」，因而失去了觀眾，也使他們無力扭轉新劇日益墮落的局面[75]。張庚提出新劇借鑒外國戲劇必須聯繫民眾的實際生活與感情，結合中國戲劇的傳統與欣賞習慣，其見解精闢，但奉日本新派劇為域外戲劇的唯一接受源，卻是一個明顯的缺點。

嗣後，歐陽予倩〈談文明戲〉（1957）一文，從創作方法的角度，編劇與演法兩個層面，較全面具體地評述新劇與中外戲劇的關係。其主要觀點。一、初期話劇以「日本新派劇」為中介，「間接學習了歐洲浪漫派戲劇的創作方法」。在予倩看來，「日本新派劇的藍本是歐洲浪漫派的戲劇，它們的先生是雨果、薩都、斯克里勃，主要是雨果。可是為了政治宣傳，為了反映社會問題，很快就採用了寫實的演法。」換言之，日本新派劇的編劇是浪漫派的，演法卻是寫實的，它對中國新劇產生「很大的影響」。二、初期話劇一方面接受日本新派劇的影響，「一方面接受了中國傳奇劇的一套方法」，所以，它「帶著很重的浪漫主義氣息是很自然的。但是也正因為要反映那個時代的現實生活，表現在舞臺上的卻是要求形象的真實，是比較寫實的。」予倩還概述新劇兩大派別接受中外戲劇的不同做法，即「文明戲（派）是先學習了我們戲曲的編製方法，又接受了從日本間接傳來的歐洲話劇的分幕方法」，而春柳則是「先學會了分幕分場的編劇方

75 張庚：《中國話劇運動史初稿》（第一章），《戲劇報》1954年第1-4期。

法，回國以後又受了戲曲傳統的影響」[76]。予倩的評述著眼於戲劇本體，於張庚是有力的深化與開拓，然他亦如後者，將日本新派劇看為外國戲劇的唯一接受源，卻看不到新劇派別接受外國戲劇的多源性與多受體。其次，新劇三大派別接納中外戲劇之影響，在某一時段雖或有畸外畸中的情形，但二者往往是相互滲透的。即如春柳，其編演伊始，就蘊含戲曲乃至歌劇的審美元素，如《黑奴籲天錄》第四幕的醉漢狂歌，第二幕臨時添加歌舞的表演內容，其「跳舞用的音樂，彈的是中國調子」[77]，有的甚至「唱一段京戲」。而多幕劇《生相憐》有鋼琴彈奏，吹玉屏簫[78]。文明戲派、南開新劇乃至上海學生演劇，也始終存在中外戲劇相互滲透交融的接受情況，這其實是新劇留給現代話劇的優良傳統之一。

進入新時期，隨著南開新劇的重新研究，一九八四年，夏家善等人提出話劇藝術形式的輸入主要有「兩條渠道」：「一是春柳社從日本間接移植我國的以上海為中心的南方各地流行的話劇；一是南開新劇團從歐美直接移植到我國的以天津為中心的北方流行的話劇。」其次，在創作方法上，「南開新劇團從它誕生起，就走著一條寫實主義的發展道路」，它「在『五四』之前就通過張伯苓、張彭春直接學習了歐美近代劇的寫實主義創作方法。」[79]袁國興對夏氏頭一點看法，雖大體認同卻不無疑點：「南開的新劇活動是否有南方的戲劇活動影響那麼大，南方戲劇的影響來源是否那麼單一，南北方流行的話劇到

76 歐陽予倩：〈談文明戲〉，《歐陽予倩戲劇論文集》（上海市：上海文藝出版社，1984年），頁223-224。

77 歐陽予倩：《自我演戲以來》，《歐陽予倩全集》（上海市：上海文藝出版社，1990年），卷6，頁9。

78 歐陽予倩：〈談文明戲〉，《歐陽予倩戲劇論文集》（上海市：上海文藝出版社，1984年），頁143-151。

79 夏家善等：〈南開早期話劇初探〉，《南開話劇運動史料》（天津市：南開大學出版社，1984年），頁11-12。

底有多大差別，這些都值得深入探討和辨析，但從傳播的途徑和影響
的因素上考慮，南開戲劇更直接、更多地與西方戲劇相關，卻是一種
事實。」他澄明話劇藝術形式的兩條主要輸入渠道，「只有從整體的
態勢上把握，才更符合早期話劇的發展實際」，提出早期話劇「恐怕
是間接受日本影響和直接受歐美影響的兩種因素，一開始就並存，初
期間接受日本影響大一些，後期有逐漸轉到直接向歐美尋找摹本的趨
勢；南開新劇直接得益於歐美戲劇的影響，同時也受到了南方戲劇活
動的鼓舞；南方新劇受日本的影響更多，同時也得到了歐美戲劇的沐
浴。在舞臺諸因素方面從日本得到的多一些，在文學意蘊上受西方的
薰染更濃。」與此同時，袁國興從早期話劇同晚清戲曲改良的互動關
係，同日本新派劇、西方浪漫劇及歐美文學理念的影響與接受關係，
多維度地探究早期話劇的民族傳統與外來影響。例如，從「人情對義
理的浸潤」、「悲劇對『圓形』世界的破壞」、「個性對類型的衝擊」三
個層面，具體地闡述西方浪漫派戲劇對新劇創作的深刻影響[80]。黃愛
華則憑藉新發掘的史料的鈎沉考證，將新劇的接受視野從日本新派劇
延展到日本新劇，澄明「從春柳社以文藝協會為藍本，其藝術思想和
戲劇觀念多得益於日本新劇運動，光黃新劇同志社和開明社在演出劇
目、創作方法以及演出風格方面接受過日本新劇影響等諸多事實看，
則中國早期話劇又是在模仿日本新派劇的同時，學習日本新劇、吸收
日本新劇的藝術營養的。」[81]

　　從上面粗略的不全面的紹述不難看出，春柳等新劇團不單效法日
本新派劇，間接接受西方近代浪漫劇，以及小仲馬、薩都、斯克里布
等人前現實主義通俗劇、佳構劇的影響，而且學習日本新劇，間接接

80 田本相主編：《中國現代比較戲劇史》（北京市：文藝藝術出版社，1993年），頁7-
　　8、頁66-83。

81 黃愛華：《中國早期話劇與日本》（長沙市：嶽麓書社，2001年），頁307、頁293-
　　304。

受易卜生的近代寫實劇的薰沐。南開新劇也不單直接借鑒歐美近代
劇，還師法易卜生的寫實劇。但新劇對外國戲劇的借鑒，其實，並
不侷囿於歐美和日本的近現代戲劇，它還延展到西方的宗教劇、文
藝復興的莎士比亞戲劇、古典主義的莫里哀戲劇等。與此同時，新
劇對中國戲曲的傳承，雖托始海派京劇的時裝新戲，但也延伸到舊
戲中的京劇、傳奇及地方戲等。相比於借鑒西方戲劇的探究，新劇繼
承中國戲劇傳統的研討顯得薄弱。另一方面，新劇的借鑒與傳承也不
單彰顯於新劇團的編演與舞美實踐，它還表徵於文化、戲劇界的戲劇
翻譯、戲劇理論研究及劇作家作品紹介等譯述或著述。藝術實踐彰
明，新劇對中外戲劇的借鑒與繼承既是多方位、多層面的，也是中外
互滲的。新劇與莎士比亞戲劇的關係，堪可從一個側面見證這一客觀
事實。

　　莎士比亞是中國近代文化界最早引進、評論最多的西方戲劇家，
也是文明戲上演劇目最多，對新劇影響最著的外國戲劇家之一。早在
一八三八年，近代思想界先驅林則徐（1785-1850）主持譯編《四洲
志》一書，首次紹介了英國「工詩文，富著述」的莎士比亞等四個作
家[82]。這比日本《英文鑒》薦介莎氏還早了兩年。然而，本土封建專
制體制的政治文化語境，接受者介乎自為與自在的接受狀態，卻嚴重
滯阻了莎劇在華夏的登陸。嗣後半個多世紀對莎劇的接受一直處於自
在生存狀態，侷囿於清末最初一些留學生、外交官及來華的西方傳教
士。其中雖也有陳季同的自為的主體接受，然更多的只是為後來的接
受活動提供背景與素材。直至十九世紀末二十世紀初年，伴隨維新運
動與國族的救亡圖存，舊戲改良與新劇運動的次第發動，莎劇的引進
方獲得時代主流意識與戲劇自身衍變的雙重驅力，邁入主體自為接
受的嶄新階段。它不僅有力地推進新劇編演藝術的發展，也進一步驅

82　林則徐：《四洲志》（北京市：華夏出版社，2002年），頁117。

動中國戲劇由古典向現代的最初轉型。

　　新劇對莎氏戲劇的接受，係以翻譯為中介。翻譯是人類戲劇交流與發展的主動力之一，也是本土戲劇引進域外戲劇的直接渠道。二十世紀初年的莎劇翻譯尚處肇始期，它採取莎劇故事翻譯、莎劇譯編及片段、場面、專場直譯等三種方式，這與日本早期莎譯有相似之處[83]，其起點雖不高，卻是莎劇啟蒙與進入規範的文本翻譯的必經之路。一九〇三年佚名出版的《澥外奇譚》，一九〇四年林紓（1852-1924）、魏易合譯出版的《英國詩人〈吟邊燕語〉》（下文簡稱《吟》），堪稱二十世紀初年以文言翻譯莎翁戲劇故事之雙璧。二書皆以蘭姆姐弟合編的《莎士比亞戲劇故事》（1807）為藍本，後者不僅通俗易懂，而且以故事形式保留了莎劇原著的精華，被國外評論界譽為「經典的莎學啟蒙入門之作」[84]。中國翻譯莎劇始自戲劇故事，既是莎劇啟蒙的必經之路，也契合中國人愛聽故事，喜歡情節曲折與熱鬧場面的欣賞習慣。在這方面，林紓是最重要的開拓者。

　　《吟》雖晚於《澥外奇譚》，但無論翻譯水平與社會影響咸為後者難於企及。佚名混淆「戲本小說」[85]之別，林譯標明所譯係蘭姆二人的「Tales From Shakespeare（莎氏樂府本事）」，其「傳本至夥，互校頗有同異，且有去取」[86]，於中堪見其譯家眼光。佚名選譯蘭姆書中十部戲劇故事，以章回小說的篇名標目，林譯則將該書莎氏二十部戲劇故事全部移譯，以傳奇的形式標目。林譯雖也採用意譯，屢有撮述大意，刪增、漏譯或誤譯之處，然沒有佚名本的移置情節之弊，也超離當年翻譯西洋日本文學的半譯半著的歸化窠臼，被學界公認較好

83 孫慧怡、楊承淑：《亞洲翻譯傳統與現代動向》（北京市：北京出版社，2000年），頁73-75。
84 土生等：〈前言〉，《莎士比亞戲劇故事全集》（北京市：中國戲劇出版社，2002年）。
85 佚文：〈敘例〉，《澥外奇譚》（上海市：上海達文社，1903年），頁1-2。
86 林紓：〈序〉，《吟邊燕語》（北京市：商務印書館，1981年），頁1-2。

的傳達原文的意蘊與精神。不過，由於林紓缺乏雙語能力也烙下單文化思辯的鮮明印痕。然有趣的是，林譯違拗現代翻譯「信」與「對等」原則的地方，諸如有意刪削原文的人文主義與基督教信仰的內容，增添封建文化理念及倫理道德色彩等，倘從解構主義觀點看卻內含著後現代翻譯的因子。按照 W.本雅明的說法，譯文是「外語原著的再生」[87]，一方面必須突破傳統和現代譯學對「信」與「對等」的刻板規範，對文學翻譯中的增刪、改寫、誤譯、叛逆等現象持寬容態度，同時翻譯總是通過「折殺」原著，取而代之，藉以確立譯文的主體地位，賦予它更大的發展空間。《吟》之所以對不止一代的中國現代劇人產生重大的影響，正因為林紓從本土文化的視角去審度蘭姆姐弟的莎劇故事原著，根據自己的人生體驗與感悟對原著進行揣測與解讀，然後用母語重新表達原著的內容與情感。其譯本堪謂接近 J.德里達所言：「在一種新的軀體，新的文化中打開了文本的新的歷史。」[88]郭沫若甚至認為他後來雖也讀過莎劇原著，卻沒有小時候讀《吟》「那種童話式的譯述更來得親切」，使他「感受著無上的興趣。」[89]可以說，林紓採取了溝通雅（文言）與俗（戲劇故事），融會中、西文化的譯述策略，使《吟》成為當年廣大士人階層樂於接受、能夠理解的戲劇文化讀物。然林譯雖有偶合解構主義翻譯理念之一面，卻無法遮蔽其刪削人文主義、張揚封建文化的硬傷。

　　其次，在莎劇譯編方面，新劇時期只有陸鏡若據日譯本編譯的《倭塞羅》、《漢姆列王子》二劇。陸氏獨闢蹊徑，將人名、地名連同背景、事件、風尚人情中國化，堪謂開啟了中國話劇譯編西方戲劇之先河。「五四」後西方話劇譯編獲得很大的發展，其中國化形式也漸

87 吳格非：《當代文化視域下的中西比較文學研究》（北京市：外語教學與研究出版社，2005年），頁4。

88 雅克·德里達著，張寧譯：《書寫與差異》（北京市：三聯書店，2001年），頁89。

89 郭沫若：《少年時代》（北京市：人民文學出版社，1979年），頁113-114。

臻完善，成為本土觀眾喜愛的話劇類型，並湧現出洪深、焦菊隱、顧仲夷、李健吾等飲譽劇壇的譯編名家。至若莎劇專場、場面、片段的直譯，如嚴復譯夏洛克的著名獨白，胡適譯《亨利五世》開場白，朱東潤譯勃魯托斯和安東尼的演說、羅密歐與茱麗葉的花園夜語，以及辜鴻銘著作的諸多譯例，其譯文雖有文言、韻文、白話之別，然皆採取直譯的方法，基本符合「信、達、雅」的標準。它們為「五四」後田漢等人的莎劇文本翻譯累積了足資鑒戒的經驗，是通向嚴格的文學翻譯的一道津梁。綜觀新劇時期的莎劇翻譯，《吟》堪稱中國莎劇翻譯史上第一座里程碑，在傳播莎劇方面產生了很大的影響。它不僅向國人紹介莎氏戲劇的基本概貌，也為新劇家改編莎劇故事提供唯一的蘭本。儘管新劇家「不過取彼之情節，編我之戲劇」[90]，但它推進了早期話劇編演藝術的發展。據鄭正秋主編、張冥飛輯述的《新劇百出考證》[91]一書，新劇時期上演的莎劇幕表戲凡二十部，只有《倭塞羅》一劇係據陸鏡若譯編本，其他十九部全由林譯本改編。以《鬼詔》（《哈姆萊特》）的幕表為例，不僅劇目名稱、人名、地名一一依據林譯，其劇情也無一違拗。林譯刪削蘭姆本中挪威王子福丁布拉斯一線，將來梯司（雷歐提斯）誤譯為倭斐立（奧菲利婭）之弟，也為新劇所沿襲。其幕表「本事」只是林譯《鬼詔》之縮寫。稽之其他劇目，亦概莫能外，雖然十九部中改換劇名者近三分之二。

　　新劇界演出莎劇肇始於一九一二年的《女律師》一劇。一九一一年包天笑將林譯《肉券》改編為《女律師》，翌年十二月由上海城東女子學校公演，這也是林譯首次被改編為新劇上演。從演出方式看有兩種，多數幕表戲保留莎劇的基本情節，人物、地名也用莎劇原名，

90 秋星：〈新劇雜話〉，收入周劍雲編：《鞠部叢刊‧品菊餘話》（下卷）（上海市：上海交通圖書館，1918年）。

91 鄭正秋、張冥飛：《新劇百出考證》（上海市：中華圖書集成公司，1919年），頁1-25。

演員穿外國服裝，被稱為西裝戲。後期春柳上演陸鏡若譯編的《倭塞羅》、《漢姆列王子》，用中國的人名、地名，事件、背景等亦被中國化，演員穿中國服裝，被稱為中國化的演出。當年文明戲派與春柳派競相編演莎劇，互相觀摩，各呈異彩，提升了新劇的演劇水平。以《肉券》為例，繼城東女校演出《女律師》後，一九一三年新民社鄭正秋將林譯《肉券》改編為同名（又名《一磅肉》）新劇上演，獲得廣大市民觀眾的歡迎，成為屢演不衰的新劇目。一九一四年四月上海新劇公會成立，六大劇團以鄭編《肉券》為基礎，並採用包天笑改編本《女律師》劇名，聯合公演此劇。一九一五年二月，春柳劇場在寧紹碼頭競舞臺，採用「五彩電光新奇景」公演《女律師》。該劇幕表詳細，事先認真排練，多數演員為後期春柳名角，演出嚴謹整齊，配合默契，被評論界讚為一齣「極妙好戲」。同年新民社併入民鳴社，民鳴陣營更為強大。是年六月在新馬路中舞臺也推出「奇巧布景」的《借債割肉》，該劇仍採用鄭正秋的《肉券》本，劇名卻取自佚名莎劇故事譯本的篇名「燕敦里借債約割肉」。其演出名角薈萃，轟動一時，被譽為「自有新劇的未有之大觀。」[92]

　　新劇界演出莎劇，雖置重表演技藝與舞美設計，但也能顧及配合社會鬥爭。一九一五年，袁世凱與日本簽訂亡國的「二十一條」，加緊策劃復辟帝制的罪惡活動。鄭正秋將林譯《鬼詔》改編為《竊國賊》，影射竊國大盜袁世凱，廣泛上演。導社在乾坤大劇場公演將該劇易名為《篡位盜嫂》、《亂世奸雄》，一些劇團則把《巫禍》（《麥克白斯》）改編為同名新劇上演，其矛頭無不指向獨夫民賊袁世凱！民鳴社著名演員顧無為演出《竊國賊》時，重啟當年即興演說之技法，借題發揮，譏彈當局，對袁某熱諷冷嘲，贏得滬上觀眾的熱烈歡迎。

92 曹樹鈞等：《莎士比亞在中國舞臺上》（哈爾濱市：哈爾濱出版社，1989年），頁71-73。

袁世凱聞訊，下令上海警備司令部將顧無為逮捕下獄，以所謂「借演劇為名，煽動民心，擾亂社會治安」的罪名，判處顧死刑。直到袁某被迫取消帝制而暴斃，顧無為才獲得自由。這就是史上著名的「顧案」[93]。一九一六年春民鳴社停辦後，朱雙雲、汪優游、徐半梅等人，邀集民鳴社重要角色，租借廣西路笑舞臺演劇，上演《竊國賊》，翌年春又編演《假面具》(《一報還一報》)，其演出集中了笑舞臺的名角，可以說是新劇衰落期莎劇最重要的一次演出[94]。

　　新劇界編演莎劇的藝術實踐，持續五、六年，駸駸乎蔚為壯觀，堪稱早期話劇在中西戲劇交流方面推呈出的一道最亮麗的舞臺景觀。其編演實踐在啟蒙方面，雖纏夾著封建倫理與工具理性，於審美層面混雜著中西新舊的戲劇元素，一些小劇團的演出也不無粗製濫造之弊。但總體看，它不僅推動新劇編演及舞臺藝術的發展，也為中國話劇引進外來戲劇如何營造民族化的形式提供寶貴的經驗。誠如陳白塵指出，相對於「五四」後正式移植話劇陷入遺忘或故意不讓它中國化的迷團，二十世紀初年的文明戲「倒似乎有力求其中國化的企圖」。當年新劇家「不找近代劇的鼻祖易卜生而找莎翁」，這既是浪漫主義戲劇思潮使然，也緣於莎劇的形式接近中國的舊劇。當年文明戲雖只是「不完全的」借鑒莎劇，然「它的形式是大抵相似於《一磅肉》的形式的。不管是莎翁的形式影響了文明戲，還是由於文明戲改編了莎翁腳本，其兩者之間保持有密切的聯繫這是確鑿無疑的。」依他之見，「文明戲即使有一百點不如話劇，但起碼有一點是強過話劇的，就是它的形式比較通俗而容易為觀眾所接受。」[95]然而，由於文明戲的沒落及與舊戲同遭「五四」文化先驅的徹底否定，它的這一符合現

93 曹樹鈞等：《莎士比亞在中國舞臺上》(哈爾濱市：哈爾濱出版社，1989年)，頁78-79。

94 孟憲強：《中國莎學簡史》(長春市：東北師範大學出版社，1994年)，頁140。

95 陳白塵：〈一個問題——略論目前戲劇創造的形式〉，《華西晚報》，1946年11月2日。

代話劇發展規律的戲劇理念與藝術實踐也被長期沉埋。重新尋覓文明
戲選擇莎劇及其編演注重中國化這一被湮沒的史跡，既可以還原當年
選擇西方戲劇兼容歷時性與共時性的原初根系，也有助於體認莎劇對
推進中國戲劇「弗失固有之血脈」的現代轉型的歷史供獻。

第四節　近現代世界戲劇思潮的傳播

　　一九一七年，文學革命蓬勃興起，一九一八年六月、十月，《新
青年》先後刊發「易卜生專號」、「戲劇改良專號」，從此，域外近現
代戲劇思潮的傳播，被推向一個嶄新的階段，批判舊戲、創建新型的
現代話劇也提到歷史的議程。

　　自十九世紀以來，近現代歐洲文藝思潮經歷了三個歷史時期，即
十九世紀上半葉的「浪漫主義（Romanticism）」，中葉興起的「寫實主
義（Realism）」，世紀末迄今的「新浪漫主義（New Romanticism）」[96]。
與之相應，戲劇領域也形成了浪漫主義、現實主義與新浪漫主義三大
思潮。中國話劇是由域外引進的新型的戲劇樣式，在其產生、發展的
過程中一直受到世界戲劇思潮的影響。文明新戲時期雖「求新聲於異
邦」，但戲劇界對傳統戲曲的眷戀情結與保留態度，卻制限了對外開
放的視野與選擇的指向，其時，主流戲劇意識基本上畸重借鑒西方浪
漫主義戲劇，前現實主義的通俗劇、佳構劇及日本新派劇。但當時新
劇界的有識之士，不僅矚目歐洲近代易卜生等人的寫實劇[97]，而且已
然悟識歐洲近現代三大文藝／戲劇思潮及其嬗變。被曹禺譽為「話劇

96　愈之：〈近代文學上的寫實主義〉，《東方雜誌》第17卷第1號（1920年1月）。

97　據歐陽予倩回憶，陸鏡若受日本文藝協會影響，留日期間就閱讀易卜生劇本，想
　　回國後介紹歐洲近代寫實劇。一九一五年，鏡若在杭州譯完易卜生的《海達·高
　　布爾》、托爾斯泰的《復活》及莫里哀的兩部喜劇。歐陽予倩：《歐陽予倩戲劇論
　　文集》（上海市：上海文藝出版社，1984年），頁162-163、頁173；歐陽予倩：《自
　　我演戲以來》（北京市：中國戲劇出版社，1959年），頁21、頁53。

運動的先驅者」李叔同，一九一三年就撰文澄示，近代歐洲文藝思潮
至十八世紀初期，古典派文學「其勢力猶不少衰」，「其後承法蘭西革
命影響，而熱烈真摯之詩風，乃發展為文藝界一大新思潮，即傳奇派
（Romantic）是。迨至十九世紀，基於自己之進步，現實觀之發展，
乃更尚精緻之描寫，及確實之詩材，而寫實主義與自然主義遂現於十
九世紀後半期。及夫末葉，反動力之新理想派，乃萌芽於歐洲。」李
氏將一七九八年 W. 華滋華斯與 S. T.科勒律治合著的《抒情詩集》，
視為傳奇派即浪漫主義之「先驅」，「近世詩學之祖」，而他所謂十九
世紀末葉的「新理想派」，即新浪漫派[98]。到「五四」前後，隨著新文
化運動對外全面開放，廣納新潮的自覺態勢，戲劇自身的現代轉型進
入激變階段的內在需求，現代戲劇界對西方戲劇的引進也呈現出全方
位開放，而又傾重近現代三大戲劇思潮的嶄新格局。

　　一，現實主義戲劇思潮。「五四」戲劇界前驅首先矚目十九世紀
七〇年代崛起，以易卜生為首的現實主義戲劇思潮。繼陳獨秀一九一
五年冬紹介歐洲文藝思潮的歷史變遷，指明「吾國猶在古典主義理想
主義，今後當趨向現實主義」[99]。翌年九月，周恩來向國人進一步紹
介西方的戲劇思潮及其衍變，指出古往今來的戲劇思潮分為古典主
義、浪漫主義、寫實主義三個時代。希臘及近世的古典劇「蓋有典
雅、沉靜、均齊、調和之趣味」，其代表人有古希臘埃斯庫羅斯、歐
里庇得斯及古羅馬詩人，近世則有法國的高乃依、拉辛、莫里哀，意
大利的瑪菲、阿爾茲耶里。近代的浪漫劇「含有熱烈、神秘、詩歌、
傳奇之趣味」，其代表人是英國的莎士比亞，西班牙的塞萬提斯、卡
爾德隆，德國的萊辛、歌德、席勒。而現代寫實劇「乃最近七、八十
年之戲曲，其意在不加修飾而有自然實際及客觀之趣味。此種劇旨，

98　李叔同：〈近世歐洲文學之概觀〉，浙江第一師範學校《白陽》（1913年5月）。

99　陳獨秀：〈現代歐洲文藝史譚〉，《新青年》第1卷第4號（1915年12月）。

更為銳進而成空前之發達。惟現代寫實劇時代，發生二大潮流：其一表現極端之理想主義；其一偏於極端之寫實主義。」周恩來稽求西方戲劇思潮之流變，其用意「非純求合乎歐美之種類潮流，特大勢所趨，不得不資為觀鑒」[100]。鑒此，他倡導寫實主義，並以之為繩墨檢視當年的新劇。

嗣後，宋春舫、胡適等人將引進西方戲劇思潮的重心，完全移向易卜生所開創的寫實主義戲劇。胡適的〈易卜生主義〉一文，從評價易卜生的劇作入手，指出「易卜生的文學，易卜生的人生觀，只是一個寫實主義。」這種寫實主義敢於如實地描寫社會家庭黑暗腐敗的現狀，藉以激發人們改良社會的願望、要求。「人生的大病根在於不肯睜開眼睛來看世間的真實現狀。明明是男盜女娼的社會，我們偏說是聖賢禮義之邦；明明是贓官污吏的政治，我們偏要歌功頌德；明明是不可救藥的大病，我們偏說一點病也沒有！……易卜生的長處，只在他肯說老實話，只在他能把社會種種腐敗齷齪的實在情形，寫出來叫大家仔細看」。其次，易卜生主張個人「需要充分發展自己的個性」，「社會是個人組成的，多救出一個人便是多備下一個再造新社會的分子」，「社會最大的罪惡莫過於摧折個人的個性，不使他自由發展。」為了發展個人的個性，就須有兩個條件：「第一，須使個人有自由意志。第二，須使個人擔干係，負責任。」胡適以為這種個人主義的人生觀正是易卜生寫實主義的真髓所在[101]。

顯然，胡適從新文化運動進行社會改革的宗旨出發，只是從社會思想家，而不是戲劇藝術家的角度來評介易卜生，易氏的個人主義的人生觀，與未來中國社會思潮的需求也不無相左，但由於他的個人主義就是追求個性的解放與自由，其寫實主義也是療治中國向來的瞞與

100　周恩來：〈吾校新劇觀〉，南開學校《校風》第38、39期（1916年9月）。

101　胡適：〈易卜生主義〉，《新青年》第4卷第6期（1918年6月）。

騙的文藝的一帖良藥。所以，胡適的文章對當年劇界戲劇意識與創作方法的轉換、重構，曾產生不可低估的影響。但胡適所提倡的「易卜生主義」，既是對易卜生的誤讀，也是對易卜生寫實主義的曲解，他把易氏當作一個抨擊社會、推進改革的社會思想家，易氏的寫實主義也被簡單地等同於所謂社會問題劇。易卜生自稱，「我是個詩人，而不是一般人所相信的我是社會思想家。」[102]他申明「我的主要的生活和工作的目的是刻畫人物個性和表達人類命運。」[103]如論者所言，易卜生「所堅守的現實主義原則，首先體現為塑造人物形象的態度和方法。……在他的劇作中，個性的生動和豐富成為普遍性的、顯著的特點，這才是真正的『易卜生主義』的標示。」如《玩偶之家》「雖是直面現實的社會問題，但借助個性的生動性和豐富性，卻實現了對現實的超越，人的形象所蘊涵的內在意義遠遠超越具體社會問題的層面。」[104]胡適對易卜生及其寫實主義的此種誤解，在「五四」文學前驅中是一種帶有普泛性的現象。因而，導致話劇界對易氏的寫實主義的學習、借鑒，在相當一段時間內誤入歧途。

　　宋春舫等人對易卜生及其寫實主義的看法類似胡適，但宋氏的戲劇文化視野極為開闊，他引進的是易卜生一派。早在一九一六年的〈世界新劇譚〉一文中，他就舉薦以易卜生為鼻祖的歐美十二國三十八位近現代劇作家，著重評介受易氏影響的十餘位寫實派名家，並將引進的視野延伸到自然主義、象徵主義、表現主義等流派的劇作家。一九一八年的《近世名戲百種目》又加以擴充，涉及歐、美、亞十四國五十八位作家的百部名劇，為國人打開世界近現代戲劇的五彩繽紛的櫥窗。他盛讚易卜生是「近世戲劇史上之第一大家，而闢一新紀元於世

102 焦菊隱：〈論易卜生〉，北京《晨報》副刊，1928年3月20-28日。
103 譚霈生：〈談中國的問題劇與社會劇〉，《藝術研究》1994年第4期（1994年4月）。
104 譚霈生：〈新時期戲劇藝術論導論〉，《戲劇》2000年第1期（2000年1月）。

界戲劇史上」[105]，其深遠之影響「古今無二」[106]，並深入探究寫實派
戲劇的思想藝術特徵及其歷史作用。在他看來，近現代寫實劇擁有舊
時代戲劇所缺乏的進步的民主傾向，它「以提倡人道主義為解決人生
問題之關鍵」，尖銳揭露資本主義社會的弊端惡習，「要皆具不平則鳴
之，趣旨而為平民吐氣揚眉」，具有很大的社會意義與認識價值。他
依題材不同將其分為四類：研究資本家與勞動家問題，改良法律問
題，描寫人類墮落狀況及解放婦女問題，並援引 G.霍普特曼、J.高
爾斯華綏、E.白利歐、列夫·托爾斯泰、B.比昂遜等人的劇作加以疏
解[107]。而在藝術上，寫實派的「劇本構造」繼承古希臘、十七世紀古
典主義到 E.斯克里布的歐洲戲劇的優良傳統，並加以革新創造。其體
式大多採用「白話體裁」，以為「人生觀」之載體，從而擴大散文劇
的影響，使伊麗莎白時代以來盛行詩劇的歐洲劇壇風氣為之一轉[108]。
宋春舫還澄示歐戰以後，寫實劇擁有最佳的社會環境與生活土壤，必
將蓬勃發展並發揮其「有益於世界人類」[109]的巨大效用。宋氏的評介
雖有誤解，但他已涉及戲劇家的易卜生，對寫實派戲劇的結構、體裁
等亦有正確的讀解，規避了胡適純政治功利的視角。愈之亦將描寫
「人生問題」看為寫實主義「最大的特色」，以為易劇所寫「不外近
代的四大問題」。但他揭櫫寫實主義的的首要特色是「科學的態度」，
它「用客觀的冷靜的態度，細心觀察事物的真象……老老實實細細膩
膩地寫出來，讓讀者自己去批評，自己去感慨。」次則以「平凡的眼
光」寫「平凡的人」，趨重描寫「醜惡」與「黑暗」。他如「印象的藝

105 宋春舫：〈近世浪漫派戲劇之沿革〉，《東方雜誌》第17卷第4號（1920年2月）。

106 宋春舫：〈戈登格雷的傀儡劇場〉，《新青年》第7卷第2期（1920年1月）。

107 宋春舫：〈戲曲上「德模克拉西」之傾向〉，《東方雜誌》第17卷第3號（1920年2月）。

108 宋春舫：〈戈登格雷的傀儡劇場〉，《新青年》第7卷第2期（1920年1月）。

109 宋春舫：〈戲曲上「德模克拉西」之傾向〉《東方雜誌》第17卷第3號（1920年2月）。

術手段，精密的個性及心理描寫」[110]，也是寫實主義所特有的。其解讀雖畸重畸輕，但也超離胡適的褊狹。

　　與胡適等人不同，「五四」和二〇年代對易卜生及其寫實劇，尚有另一種解讀。一九一九年，田漢自署「一個在中國初露頭角的易卜生」。在他心目中，易氏是「戲劇家」，而非社會改革家。當年有一女性團體讚揚《玩偶之家》，為女性的自覺與解放「吐萬丈的氣焰」；田漢特地引用易氏的答話：「我作那劇本，並不是那種意思。我不過作詩而已。」並稱讚易氏「真是藝術家的態度」[111]。聞一多指摘宣導者介紹的並非「戲劇的藝術，而是一個社會改造家——易卜生」，於是「不得不請他的『問題戲』」。「第一次認識戲劇既是從思想方面認識的……這先入為主的思想便在我們的腦經裡，成了戲劇的靈魂……戲劇的第一個條件。」卻無視易劇「有一種更絕潔的——藝術的價值」[112]。培良亦批評《新青年》「只知道社會問題，卻忘記了劇」；「把 Ibsen 的精神忘記了，所承襲的只是 Ibsen 主義，或 Ibsen 口號」。其實，易氏的問題劇裡，「只顯示著在某種社會情況底下爭鬥著的人性」，它「沒有教訓，也沒有好惡於其間。」[113]焦菊隱對易劇的評論雖粘滯著肖伯納「易卜生主義」的觀點，但他澄明「易卜生是決無任何傾向，他是以『人類』（即人性）為一整體的。……從根本上講，易卜生是藝術家。」[114]余上沅斬截明示，易卜生「決不是拿劇場做講臺來宣傳什麼主義鼓吹什麼運動」，他自稱「我所要描寫的是人」，他「拿寫實的對話做起點」，創造「形形色色的普通一般人」。他「描寫人類的內心生活，描寫人類靈魂的臨到大節」，讓極平凡的

110 愈之：〈近代文學上的寫實主義〉，《東方雜誌》第17卷第1號（1920年1月）。

111 田漢：《田漢文集》（北京市：中國戲劇出版社，1987年），卷14，頁35、86。

112 聞一多：〈戲劇的歧途〉，《國劇運動》（上海市：新月書店，1927年），頁55-56。

113 培良：《中國戲劇概評》（上海市：泰東圖書館，1926年），頁13、30、76-77。

114 焦菊隱：〈論易卜生〉，北京《晨報》副刊（1928年3月20-28日）。

人物「從心頭說話……只剩下赤裸的靈魂」；他在起居室內「尋出一個宇宙來」；他「把人生和藝術打成一片」，叫我們由此悟識「人生正是為藝術」的精義[115]。熊佛西亦慨歎，「五四」後薦介的是「社會改造家的易卜生」，而「戲劇家的易卜生」「似未十分到中國」。這位「近代戲劇的始祖」，「打破了一切因襲的描寫。……他驅逐了君主。將平民當著主人公。民眾生活中的瑣碎成了他戲劇的中心。極平凡的事蹟構成了他的戲劇的精華。」其戲劇「注重個性描寫，尤其注重心理的分析」，「重結構，尚暗示」，喜用「倒寫法」，其「風格新穎，工具單純，思想打破了因襲。」[116]上述諸人的解讀，無疑為二〇年代劇界展呈了易氏其人其劇的一副較為真實的面貌。這一時期，《東方雜誌》、《小說月報》、《戲劇》及《晨報副刊》等，是提倡寫實主義的主要陣地。除紹介易卜生外，還紹介蕭伯納、高爾斯華綏、白利歐、A. N.契訶夫、列夫‧托爾斯泰、M.高爾基等現實主義劇作家及其他流派作家的寫實劇名著。據粗略統計，從一九一七年到一九二四年，全國的十六種報刊、四家出版社共發表、出版翻譯劇本一百七十餘部，涉及十六至十七個國家七十餘位劇作家[117]，其中大部分是寫實劇。

二，浪漫主義戲劇思潮。「五四」話劇前驅在引進西方現實主義戲劇思潮的同時，也熱心紹介、研究歐美浪漫主義與現代主義的戲劇思潮。宋春舫一九一八年就提出精闢的見解，「研究近代文學，尤不當限定某國或限定某種，若俄、若法、若英、若意諸國，皆各有特長之文學，不當加以偏重。寫實主義之小說當細加研究分析，表象主義之劇本即不能開演，亦當加以詳細之考究。」他將多元抉擇、博採眾

115 餘上沅：〈伊卜生的藝術〉，《新月》第1卷第1號（1928年5月）。

116 熊佛西：《熊佛西戲劇文集》（上海市：上海文藝出版社，2000年），下冊，頁573-576。

117 陳白塵、董健主編：《中國現代戲劇史稿》，頁97。

長，視為「吾國文學發達乃始有望」[118]的基本條件。雁冰在強調紹介寫實主義的同時，也指出「非寫實的文學亦應充其量輸入，以為進一層之預備。」[119]「五四」時期，較早紹介浪漫主義戲劇思潮的是宋春舫。一九二〇年他發表的〈近世浪漫派戲劇之沿革〉一文，評介浪漫主義戲劇的本質特徵、歷史貢獻及侷限。他闡明浪漫派「於文學史上含有革命的元素，而為反抗者之代名詞。」十九世紀法國的浪漫派戲劇在抗擊古典派戲劇中誕生，「其精神在於摒棄『習慣』，掃除不合時宜之制度，頗有『破壞偶像』之氣概，故其文體，亦忌柔馴而尚活潑，以自鳴天籟，不受一切形式上之束縛為號召，一言以蔽之，以『自然』抗『不自然』」，並稱頌雨果以《歐那尼》一劇，將「復古派視若拱璧之三一律、亞歷山大詩體暨種種苛律，一掃而空之」。但也指出浪漫派的學說「如天馬行空，無所憑藉，漸至憑理想之所及，而毫不注意於事實。封神說怪，怪僻不經，乃引起寫實主義暨自然主義之反抗。」[120]

　　在理論上鼓吹浪漫派戲劇最力者乃創造社。田漢一九二〇至二三年間，相繼發表〈致郭沫若的信〉、〈平民詩人惠特曼百年祭〉、〈詩人與勞動問題〉、〈藝術與社會〉、〈銀色的夢〉等文章，提出把人生美化、詩化，弘揚個性主義，藝術不必考慮社會價值，推崇神秘的永久的美等浪漫主義的主張。郭沫若在〈文藝之社會的使命〉、〈論中德文化書〉、《少年維特之煩惱》〈序引〉等文中，澄明自己與歌德思想的共鳴處有五個方面：一主情主義，二泛神論思想，三對於自然的讚美，四對於原始生活的景仰，五對於小兒的尊崇[121]。這既是對歌德浪

118 宋春舫：〈世界名劇談〉，《宋春舫論劇》（第一集）（上海市：中華書局，1923年），頁288-289。

119 雁冰：〈改革宣言〉，《小說月報》第12卷第1期（1921年1月）。

120 宋春舫：〈近世浪漫派戲劇之沿革〉，《東方雜誌》第17卷第4號（1920年4月）。

121 郭沫若：《沫若文集》（北京市：人民文學出版社，1959年），卷10，頁177-181。

漫主義思想特徵的概括，也生動地呈現在郭氏早期的浪漫詩劇、史劇中。郁達夫一九二六年的長篇論文〈論戲劇〉認為，「浪漫劇的理想，是把人生全部反映出來。人生的全部，絕不是同古典劇裡所寫的一樣，只有壯大或悲慘的兩面的。人生中有陽春的和風，也有秋冬的雨雪。悲中帶喜的事情也有，樂極生悲的事情也有。他提攝了文藝復興以來浪漫劇的藝術特徵：一是「悲喜兩份子的同時並在」，二是「視覺方面的供養的開展——即動作的」。此外，「還有變化的多歧，性格的描寫，與抒情詩味的濃厚等」[122]。創造社同人對浪漫派戲劇的思想和藝術特徵的闡述，無疑有助於人們對浪漫派戲劇的認知與共識，也有力地促進浪漫主義戲劇思潮的興起與發展。

　　值得提出的，還有梁實秋一九二六年的論文〈現代中國文學之浪漫的趨勢〉。文章雖肯定浪漫主義是中國文學發展的一種必然趨勢，卻以為追求「現代」就是趨向「浪漫」。秉執「戲劇無新舊可分，只有中外可辨」的觀念，梁氏對浪漫主義發出種種責難，但倘若剔除其偏見，文中所概括的浪漫主義的特徵，堪謂基本符合創作實際。其一，推崇情感。古典主義重視「頭」，而浪漫主義重視「心」。「頭是理性的機關，裡面藏著智慧」；而「心是情感的泉源，裡面包著熱血」，因而導致「抒情主義」的泛濫。其二，印象主義。熱衷於捕捉「稍縱即逝的影子」，隨著性情心境的轉移，改換對自然人生的態度，因而導致「靈魂的冒險」。其三，自然與獨創。一面要求文學的自然，「反對一切天然的人為的紀律法則」；同時要求文學的獨創，致力追求「和別人不同」的地方，由此而走向重視兒童的「赤子之心」。總之，浪漫主義是一種「從心所欲」而「逾矩」的文學[123]。此外，蔣光慈提出「有理想，有熱情，不滿足現狀而企圖創造出些更好

122　郁達夫：〈論戲劇〉，《郁達夫文集》（香港：三聯書店，1982年），卷5，頁16。
123　梁實秋：《浪漫的與古典的　文學的紀律》（北京市：人民文學出版社，1988年），頁5-27。

的什麼的，這種精神便是浪漫主義。」不過，他對浪漫主義的理解有時跡近「羅曼蒂克」。這時期所翻譯的浪漫派劇作，主要有 V.雨果的《歐那尼》、《呂伯蘭》、《呂克蘭斯鮑夏》（以上東亞病夫譯，1927），歌德的《浮士德》（第一部，郭沫若譯，1928）、《史維拉》（湯元吉譯，1925）、《哀格蒙特》（胡仁源譯，1929），席勒的《威廉·退爾》（馬君武譯，1925）、《強盜》（楊丙辰譯，1926）。莎士比亞的《哈孟雷特》（田漢譯，1921）、《羅米歐與茱麗葉》（田漢譯，1924）、《如願》（張采真譯，1927）等，G. C.拜倫的《曼弗雷特》（傅東華譯，1927），C.哥爾多尼的《女店主》（焦菊隱改譯，1927）等。

　　三，現代主義戲劇思潮。現代主義戲劇思潮是當時世界劇壇流行的最新思潮，「五四」前後，隨著現實主義、浪漫主義戲劇思潮一同傳入中國，被稱為「新浪漫主義」。宋春舫認為，「反對自然主義之劇本，以『新浪漫派』四字為總頭銜，實則近日之所謂新浪漫派，與舊日之浪漫派絕不相同，然其為一種反抗之名詞，則同也。」他不單上溯前代，究明新浪漫派與莎士比亞、拜倫、雨果等舊浪漫主義之因革異同，而且旁及諸派，稽考其與寫實派、自然派衍變更替的內發機制。在他看來，自然派戲劇雖能「以科學的眼光，悲觀的態度解釋人生問題」，卻「專以描寫人生表面之事實」；且其稽求「人群進化之原理，社會現象之危機」，僅由「吾人平日舉動中索之」，卻忽視「心靈中深微奧渺之點」，因而其審美映照帶有表面性、片面性。新浪漫派恰是對「僅能描寫『不變』者與『肉體』者」[124]的寫實派、自然派之反動。這一見解與田漢、雁冰等人隨後提出的觀點是基本一致的。田漢昭示「新羅曼主義，便是想要從眼睛看得到的物的世界，去窺破眼睛看不到的靈的世界，由感覺所能接觸的世界，去探知超感覺的世界

124　宋春舫：〈近世浪漫派戲劇之沿革〉，《東方雜誌》第17卷第4號（1920年4月）。

的一種努力。」[125]沈雁冰亦澄明新浪漫派，係為補救寫實主義「豐肉弱靈」、「全批評而不指出」、「不見惡中有善」之弊[126]。李達則將新浪漫派概定為「描寫人生神秘的夢幻的方面，暗示人生隱蔽的一面，把人所不能見到的真相，用具體的方法表現出來」。[127]他們的論述雖有角度、側重點不同，但都肯定新浪漫派重心靈、重主觀、重表現的特點。其次，宋春舫提出新浪漫派「與寫實主義未始不可相合」，並以易卜生寫作「純乎玄秘主義」的《當我們死人醒來的時候》，自然派的 J. A. 斯特林堡推出「浸潤於象徵主義」的《白雁》等劇加以闡釋[128]。田漢昭示新浪漫派是「以羅曼主義為母，自然主義為父所產生的寧馨兒」[129]。昔塵也稱新浪漫派「用從自然科學得來的精微的觀察力，和強烈清新的主觀力，在向來只當作醜的現實生活裡，尋出詩的美底新領域」，只有汲納自然主義、寫實主義及浪漫主義成分的才是新浪漫主義[130]。儘管他們未能深究新舊流派在創作方法上相互滲透、融合的審美機制，但這種同一作家可以接納不同流派，不同流派亦可互相熔合的觀點，無疑為劇作家的多元抉擇開闢了廣闊天地，也有利於諸多思潮流派的相互吸收，在競爭中擇優汰劣，從而推動戲劇藝術的發展繁榮。

　　「五四」時期，引進現代主義的戲劇思潮，還深入其所屬的諸分支、派別，其中紹介最多的是象徵派、表現派、唯美派及未來派。宋春舫率先紹介以 M. 梅特林克為領袖的象徵派戲劇，著重評述梅氏及其《闖入者》、《盲人》、《穆那．凡那》、《青鳥》、《麥倫公主》等劇，

125　田漢：〈新羅曼主義及其他〉，《少年中國》第1卷第12期（1920年6月）。

126　雁冰：〈歐美新文學最近之趨勢書後〉，《東方雜誌》第17卷第18號。

127　李達：〈新浪漫主義〉，《民國日報》副刊《覺悟》，1921年4月6日。

128　宋春舫：〈近世浪漫派戲劇之沿革〉，《東方雜誌》第17卷第4號（1920年4月）。

129　田漢：〈新羅曼主義及其他〉，《少年中國》第1卷第12期（1920年6月）。

130　昔塵：〈現代文學上的新浪漫主義〉，《東方雜誌》第17卷第12號（1920年6月）。

並紹介德國霍普特曼、奧國 H.Von 霍夫曼斯塔爾、愛爾蘭 J. M. 沁弧（通譯辛格）等象徵派及其劇作。嗣後又指出象徵派戲劇的三個特徵：一、認為「人的情感是最複雜、最活動、最捉摸不著的」，反對「用一種固定不易的格式來表達這種千變萬化的情感」。二、喜歡用「捉摸不定」、「似真似假」、「半吞半吐」、「半明半暗」的文字，它「只好意會，不能言傳」。三、「喜歡音樂，願意將音樂紹介到詩裡面去。」[131]昔塵亦評述梅氏象徵劇的神秘性、暗示性[132]，雁冰的譯作〈梅特林克評傳〉則紹介梅氏的「靜劇」理論[133]。滕若渠的〈梅特林克的《青鳥》及其他〉、黃仲蘇的〈梅特林的戲劇〉也較全面評介梅氏的劇作。前者指出梅氏的象徵主義是「情緒和知的象徵主義」，一方面通過暗示喚起色、香、音、味、形的情感，同時憑藉諷喻或童話暗示某一種觀念。後者認為梅氏「思想的深沉還不如他藝術的偉大。他能用極簡單明瞭的字句表示他最複雜的情緒和思想。」[134]這一時期，紹介較多的象徵派作家還有霍普特曼、辛格、Л. H. 安特列夫。雁冰發表〈霍甫特曼的象徵主義作品〉及譯文〈霍甫特曼與尼采哲學〉[135]，著重評述霍氏的《海倫升天》、《沉鐘》、《畢伯跳舞了》等象徵劇。陳煆、謝六逸等人也有霍氏的評介文章。辛格的主要評論者是余上沅、郭沫若等。張聞天的《狗的跳舞》〈譯者序言〉、任冬編譯的〈安特列夫及其象徵劇〉及麗尼的譯文〈安德列夫論〉，是這一時期紹介安特列夫的重要文章。

　　最早紹介表現派戲劇的是一九二一年胡愈之的文章[136]，宋春舫較

131　宋春舫：《宋春舫論劇》（第二集）（上海市：生活書店，1935年），頁14-15。

132　昔塵文見《東方雜誌》第17卷第12號（1920年6月）。

133　孔常（雁冰）文見《東方雜誌》第18卷第4號（1921年2月）。

134　滕文見《戲劇》第1卷第2期（1921年2月）。黃文見《創造週報》第35期（1924年1月）。

135　雁冰（希真）文章及譯文見《小說月報》第13卷第6期。

136　胡愈之：〈戲劇上的表現主義運動〉，《東方雜誌》第18卷第3號（1921年2月）。

全面地評述德國表現派戲劇的思想藝術特徵及其歷史貢獻。他肯定表現派對西方現代文明的危機意識、變革意識。他們既「承認世界萬惡」，又「欲人類奮鬥，以剪除罪惡為目的」，提倡以「主動的態度」反抗社會環境束縛，發展人類的固有情感。這一思想特徵，較之象徵派「以人類永處客觀之地位，而為被動之目的物」，無疑高出一籌。儘管宋氏未能揭示表現派反對資本主義和資產階級生活方式的實質，但他特地紹述 G.凱澤表現德國社會政治危機的傑作《從清晨到夜半》、《珊瑚》、《瓦斯一》，指出其「極有研究之價值」；稱頌 W.哈森克勒夫反對封建家長制、張揚個性解放的名劇《兒子》，並肯定該派揭露帝國主義戰爭罪惡的劇本《安德納》、《特洛亞婦女》、《血族》等。與此同時，他批評表現派雖「欲建一理想之世界」，卻「未能示吾人以理想世界果何如者」；其「精神在奮鬥，而其劇本實不足以言此」。劇中人物「類似尼采之所謂『超人者』」，而其結果「泄洩沓沓，苟且偷安，仍為造化小兒所弄，謂其不處於被動之地位，殆不可得。」所以，較之象徵派「直以五十步而笑百步耳！」在藝術上，表現派富有創新精神。為表現人與社會之對峙，常用「一『我』與『世界』相抗」[137]的衝突模式。人物雖語無倫次，動作不自然，但暗底裡，其舉動言笑仍受「一種原動力，一種主因」所支配。其手法趨重動作，說白簡短，往往採用「白話中雜以詩歌」，「有時亦和以音樂」的形式，且注重布景變換和燈光效果，與「新藝術運動」[138]有密切關係。但也指出其藝術表現「無邏輯之思想，劇中情節與世間事實不相符合」；人物缺乏真實性，「非瘋人院之人物即孩提耳觀者」，「其兔起鶻落之點，直類吾人影戲中所習見者」。凡此種種，殆與「未來派之劇本相伯仲」。儘管對表現派戲劇有種種訾議之點，但宋春舫仍熱情

137 宋春舫：〈德國之表現派戲劇〉，《東方雜誌》第18卷第16號（1921年8月）。

138 宋春舫：〈德國之表現派劇本《人類》序〉，《宋春舫論劇》（第一集）（上海市：中華書局，1923年），頁85。

肯定其「乘時崛起，足以推倒一切」的革命氣概，「出而左右全歐之劇場」[139]的重大貢獻，以及在文學上、社會上的深遠影響。

嗣後，章克標撰文紹介德國表現派劇作家 F. 魏特金、哈森克勒夫及瑞典斯特林堡等人的劇作，指出表現主義反對自然派、寫實派所謂「自然的再現」，它「注重自我，尊崇主觀，把自然及現世的實在，在自己的心內改造，變形而再表出之。」它分為「自己表出劇」與「呼喚劇」兩種類型[140]。郁達夫在評介凱澤、E. 托勒、哈森克勒夫等人的劇作時，認為它們「都是熱烈的以階級鬥爭為內容的文學」[141]。劉大杰的專著《表現主義文學》以泰半篇幅論述表現主義戲劇的來源、特質、分類及其重要作家，並對「五四」以來表現主義的譯介作了梳理與總結。在理論譯介方面，程裕青、魯迅分別翻譯了日本山岸光宣的〈德國表現主義的戲曲〉、〈表現主義的諸相〉等論文。後者深入地論述表現主義的審美特徵，指出表現派注重主觀、心靈、精神，它「不喜歡特殊，而喜歡普遍的事物」，其主題是「普遍的根本問題，如兩性問題，人生的價值，戰爭的意義等」；其人物「往往並無姓名，是因為普遍化的傾向走到極端，漠視了個性化的緣故」。由於「尊重空想、神秘、幻覺」，其藝術表現「和神秘的傾向相偕，幻覺和夢，便成了表現派作家得意的領域。」[142]這一時期，對表現派戲劇的紹介還延伸到美國的 E. 奧尼爾。余上沅是最早的紹介者之一。他著重評介《瓊斯皇》、《毛猿》等名劇[143]。隨後，有胡逸雲的〈紹介奧尼爾及其著作〉(《世界日報》1924年8月24日)、張嘉鑄的〈沃尼爾〉(《新月》第1卷第11期)、查士驤的〈劇作家友琴·沃尼爾〉(《北

139 宋春舫：〈德國之表現派戲劇〉，《東方雜誌》第18卷第16號（1921年8月）。

140 章克標：〈德國的表現主義戲劇〉，《東方雜誌》第22卷第18號。

141 郁達夫：〈文學上的階級鬥爭〉，《創造週報》第3期。

142 魯迅譯文見《朝花旬刊》第1卷第3期（1929年6月）。

143 余上沅：〈今日之美國編劇家奧尼爾〉，《晨報》副刊，1924年1月6日。

新》第3卷第8期)、春冰的〈歐尼爾與《奇異的插曲》〉(廣州《戲劇》第1卷第5期)等文章。

　　王爾德的著作雖是「五四」前就被譯介進來,但對王爾德唯美主義的紹介卻是「五四」後的事情。田漢一九二一年翻譯的《莎樂美》一劇曾產生廣泛的影響。重要評介文章有沈澤民的〈王爾德評傳〉,聞天、馥泉的〈王爾德紹介〉,梁實秋的〈王爾德的唯美主義〉等。聞、馥的文章認為唯美主義是「以美為絕對主義,不過他的所謂美,不是現實的自然的美,而是非現實的、技巧的、人工的美。他以為藝術的目的就是美的創造,人生的目的就是美的享受。」[144]「五四」時期對王爾德的譯介或側重其反社會、反傳統的精神,或側重其享樂主義、個人主義,或側重其病態美、形式美。但也有人持貶斥態度,袁昌英指陳王爾德將其老師培特的唯美主義學說,「從高尚的精神境界拖移到物質的、肉感的、下流的享樂的地步」[145]。這時期紹介的唯美派劇作家,還有意大利的 G.鄧南遮、日本的谷崎潤一郎等。

　　最早紹介未來派的是章錫琛的〈風靡世界之未來主義〉一文(《東方雜誌》第11卷第2號),但貢獻最突出者為宋春舫。宋氏一面探究未來派戲劇產生的特殊的文化語境,指明其興起「蓋有鑒於意人之活潑思想,太為古代文化所束縛」[146],「新思想都被那歷史觀念吸盡了」,也是對鄧南遮等唯美派完全拋棄現在卻又過分注重過去的反動[147]。這一論斷至為精闢,與一年後葛蘭西的看法不謀而合。後者認為「未來主義在它崛起的時候已表現出鮮明的反鄧南遮的特點」,與

144 聞天、馥泉文見1922年4月《民國日報》副刊《覺悟》,沈文見《小說月報》第12卷第5期,梁文見《文學的紀律》(上海市:商務印書館,1928年)。

145 袁昌英:〈關於莎樂美〉,《袁昌英作品選》(長沙市:湖南人民出版社,1985年,頁276。

146 宋春舫:〈現代意大利戲劇之特點〉,《東方雜誌》第18卷第20號(1921年10月)。

147 宋春舫:〈未來派劇本四種〉,《東方雜誌》第18卷第13號(1921年7月)。

「同死氣沉沉的、跟人民格格不入的、學院式的意大利舊文化進行鬥爭的因素」[148]。同時，宋氏審度未來派戲劇的特徵及其得失。他肯定未來派「反對舊有之藝術」的革新精神，但也尖銳抨擊其宣揚「排古」的虛無主義，「狂放」的無政府主義及遊戲人間[149]的戲劇觀念。為抉示未來派之真相，他特地評介 E.T. 馬里內蒂的代表作《饕餮的國王》的劇情，並翻譯馬里內蒂、M. 地桑、F. 康米洛等人的八個劇本，並加以疏解，使讀者窺見未來派戲劇「違背真實、離奇古怪和反戲劇」[150]的本質。紹介未來派的重要文章還有沈雁冰的〈未來派文學之現勢〉(《小說月報》第13卷第10號)、郭沫若的〈未來派的詩約及其批評〉(《創造週報》第17號)等。這一時期，象徵派梅特林克、辛格、安特列夫，及唯美派王爾德的劇作幾乎都被譯成中文。霍普特曼的《沉鐘》及德國表現派凱澤、哈森克勒夫等人的一些作品也被翻譯出版。未來派方面則有上述宋春舫所譯劇目。表現派斯特林堡、奧尼爾的代表性劇作都只有劇情紹介而無完整的譯本。

「五四」和二〇年代，戲劇界前驅傾心近現代世界戲劇的三大思潮，並非一時之舉措，而有其深刻的時代、文化及戲劇動因。眾所周知，「五四」時代是一個「收納新潮，脫離陳套」的大開放、大革變的時代，也是一個「科學精神、民治思想及表現個性的藝術」[151]大發揚的時代，這就為接納近現代世界戲劇思潮提供了最佳的外部環境與個人選擇的自由。但個人的選擇又勢必受到時代、社會及文化運動的制馭。一方面，新文化運動和文學革命的前驅者，根據我國的國情民

148 葛蘭西、呂同六：《葛蘭西論文學》(北京市：人民文學出版社，1983年)，頁110-111。

149 宋春舫：〈未來派劇本四種〉，《東方雜誌》第18卷第13號 (1921年7月)。

150 柳鳴九主編：《未來主義超現實主義魔幻現實主義》(北京市：中國社會科學出版社，1987年)，頁40。

151 蔡元培：〈總序〉，《中國新文學大系》(上海市：上海良友圖書公司，1935年)，卷1，頁11。

心與民族文化傳統對西方文學的總體選向，顯然制約著戲劇領域的具體選向。一九一六至一九一七年，陳獨秀曾兩次撰文闡發摒棄西方古典主義，推重近代寫實主義、自然主義的主張。在他看來，古典主義「乃模擬古代文體，語必典雅，援引希臘、羅馬神話，以眩贍富，堆砌成篇，了無真意」[152]。而理想主義「重在理想，載道有物……惟意在自出機杼，不落古人窠臼」[153]；然其「或懸擬人格，或描寫神聖，脫離現實，夢入想像之黃金世界。」[154]惟衡以今日中國文學狀況，「應首以抨擊古典主義為急務。理想派文學，此時尚未可厚非。但理想之內容，不可不急求革新」，切忌「仍以之載古人之道，言陳腐之物」[155]。鑒此，他極力推崇「與自然科學、實證哲學同時進步」，內蘊「人類思想由虛入實之一貫精神」[156]的寫實主義、自然主義。陳獨秀的上述主張順應時代的歷史要求，也體現中國文學的發展趨勢，在新文化運動和文學革命的前驅者中是帶有普遍性的認知與共識。因而，它勢必導引、制約戲劇的選擇。

然而，「何以大家偏要選出 Ibsen 來呢？」誠如魯迅精闢分析的，「其時恰恰昆曲在北京突然盛行，所以就有對此叫出反抗之聲的必要」，況且，「事已亟矣，便只好先以實例來刺戟天下讀書人的直感」。《新青年》出版「易卜生專號」，也正是「文學底革命軍進攻舊劇的城的鳴鏑。」其次，因為「要建設西洋式的新劇，要高揚戲劇到真的文學底地位，要以白話來興散文劇」。而易卜生作為西方承上啟下，以肇未來的近代寫實劇的一代宗師，顯然契合上述種種要求，其戲劇自然地成了創建新劇的最佳範本。第三，「Ibsen 敢於攻擊社會，

152 陳獨秀：〈陳獨秀答張永言〉，《新青年》第1卷第6期（1916年2月15日）。

153 陳獨秀：〈陳獨秀答曾毅〉，《新青年》第3卷第2期（1917年4月1日）。

154 陳獨秀：〈陳獨秀答張永言〉，《新青年》第1卷第6期（1916年2月15日）。

155 陳獨秀：〈陳獨秀答曾毅〉，《新青年》第3卷第2期（1917年4月1日）。

156 陳獨秀：〈陳獨秀答張永言〉，《新青年》第1卷第6期（1916年2月15日）。

敢於獨戰多數」，他的個性主義既順應新文化運動倡導「科學精神、民治思想」的歷史要求，有助於鼓蕩「五四」時代「表現個性」的藝術潮流，也足以慰藉「頗有以孤軍而被包圍於舊壘中」[157]的前驅者內心的悲涼與壯盛的意氣。顯而易見，正是各種力的交彙，促成了「五四」戲劇界先驅對易卜生機智而果決的歷史選擇。與此同時，他們進一步博取域外浪漫主義戲劇思潮，並收納西方正在蓬勃興起的現代主義戲劇新潮，這就將文明新戲時期對域外戲劇的開放推向一個嶄新的歷史階段，也深刻地反映中國戲劇企求與近現代世界戲劇思潮接軌的自覺態勢。因此，具有巨大的理論導向力與深遠的歷史意義。它一方面為國人開拓了廣闊的戲劇視野，也進一步加深戲劇界對近現代世界戲劇三大思潮的認知與共識，同時給新興話劇提供了眾多的參照系，有力地促成「五四」後的中國話劇以現實主義為主潮，三大戲劇思潮並存共榮的發展格局。

第五節　「五四」話劇運動的勃興與發展

近現代世界戲劇思潮的播揚，促進了現代戲劇意識與觀念的確立。「五四」話劇前驅運用新的戲劇觀念，對舊戲和文明戲進行尖銳的批判，從而揭開了中國現代話劇運動的新篇章。隨著「愛美的」戲劇運動的開展，新興話劇在劇本創作和演出實踐上，逐漸確立作為獨特的戲劇樣式的歷史地位。二〇年代「藝專」「藝院」、南國社、廣東戲研所等的戲劇實踐，又為三〇年代戲劇運動的勃興作了準備。

157 《魯迅全集》（北京市：人民文學出版社，1963年），卷7，頁181。

批判舊戲，確立新的戲劇觀念

　　從一九一七年三月至一九一九年三月，《新青年》幾乎每期都有討論戲劇問題的文章。當時對傳統戲曲有三種不同的態度。一種全盤維護，以張厚載（謬子）為代表；一種主張改良，以宋春舫、劉半農為代表。而多數人則持激烈反對的態度。後者因缺乏歷史的辯證觀點，對舊戲的批判存在著全盤否定的絕對化與虛無主義，但當年對於促進新的戲劇觀念的確立，推動新興話劇的發展，曾起過積極的歷史作用。錢玄同批評舊戲「理想既無，文章又極惡劣不通」，其臉譜、說白是「扮不像人的人，說不像話的話」，可謂「無一足以動人情感」[158]，並提出將舊戲「盡情推翻」，舊戲館「全數封閉」[159]的激烈主張。傅斯年則指斥舊戲是中國封建專制統治的歷史與極端黑暗污濁的社會的「寫照」，是「各種把戲的集合品」[160]。周作人著重揭露舊戲反人性的本質，以為其所表現的不外色情、迷信、神仙、妖怪、奴隸、強盜、才子佳人、下等諧謔、黑幕等各種思想的「和合結晶」，在藝術上又處於野蠻時代的水平，他力主廢除「非人的」、「有害於『世道人心』」的中國舊戲[161]。他們普遍認為「如其要中國有真戲，這真戲自然是西洋戲的戲」[162]。與此同時，「五四」話劇前驅批判後期文明戲的種種墮落、腐敗現象，從中汲取有益於新劇建設的反面教訓。後來洪深曾歸納文明戲的幾大弊病。其一，不直接向人生取材，專取坊間流行的庸俗腐敗的彈詞唱本；其二，沒有編寫完全的劇本，

158　錢玄同：〈寄陳獨秀〉，《新青年》第3卷第1期（1917年3月）。

159　錢玄同：〈隨感錄〉，《新青年》第5卷第1期（1918年7月）。

160　傅斯年：〈戲劇改良各面觀〉，《新青年》第5卷第4期（1918年10月）。

161　周作人：〈論中國舊戲之應廢〉，《新青年》第5卷第5、6期（1918年11、12月）。

162　錢玄同：〈隨感錄〉，《新青年》第5卷第1期（1918年7月）。

只有一張簡單的幕表；其三，不排練、不試演，演員在臺上任意動
作，任意發言，其表演不顧劇情、身分、性格，甚至淪為全無意識；
其四，演員生活放蕩、腐敗，沒有藝術的目的，自好者僅知保全飯碗，
不良者欲藉戲劇為工具，以獲得不正當的出名；其五，布景、道具、
燈光、編劇等，不顧事實，不計情理[163]。

　　話劇前驅者在批判舊戲和文明戲的同時，提出新的戲劇觀念和創
作原則。胡適澄明「人類生活隨時代變遷，故文學也隨時代變遷，故
一代有一代的文學」。他要求新興話劇「採用西洋最近百年來繼續發
達的新觀念、新方法、新形式」，猛烈抨擊傳統戲曲的「團圓」觀念，
倡導西方的悲劇觀念。他尖銳指出「『團圓』的迷信乃是中國人思想薄
弱的鐵證。」「明知世上的事不是顛倒是非，便是生離死別」，卻「偏
要使『天下有情人都成了眷屬』，偏要說善惡分明，報應昭彰。……
閉著眼睛不肯看天下的悲劇慘劇，不肯老老實實寫天下的顛倒慘
酷……這便是說謊的文學。」而西方的悲劇觀念卻「承認世上的人事
無時無地沒有極悲極慘的傷心境地，不是天地不仁，『造化弄人』（此
希臘悲劇中最普通的觀念），便是社會不良使個人消磨志氣，墮落人
格，陷入罪惡不能自拔（此近世悲劇最普通的觀念）。」具有這種悲
劇觀念，才能創造出「各種思想深沉，意味深長，感人最烈，發人猛
省」[164]的戲劇文學。同時，胡適主張以歐洲近六十年來「千變萬
化」、「體裁也更發達」的散文戲本作為新劇建設的「模範」，如「問
題戲」、「象徵戲」、「心理戲」、「諷刺戲」等[165]。他秉執戲劇作為綜合
藝術的審美規範，針對舊戲的弊病，從「時間」、「人力」、「設備」、
「事實」四個層面，闡述了編劇的經濟觀念[166]。

163 洪深：〈從中國的新戲說到話劇〉，《現代戲劇》第1卷第1期（1929年5月）。
164 胡適：〈文學進化觀念與戲劇改良〉，《新青年》第5卷第4期（1918年10月）。
165 胡適：〈建設的文學革命論〉，《新青年》第4卷第4期（1918年4月）。
166 胡適：〈文學進化觀念與戲劇改良〉，《新青年》第5卷第4期（1918年10月）。

　　傅斯年著重論述現實主義戲劇創作的基本原則。他強調「新戲要
有新精神」;「將來的戲劇,是批評社會的戲劇,不是專形容社會的戲
劇;是主觀為意思,客觀為文筆的戲劇,不是純粹客觀的戲劇。」鑒
此,作者除文學的技巧以外,還要有「哲學的見解來做頭腦」,只有
對於現在社會,「有了內心的觀察,透澈的見地,才可以運用材料,
不至於變成『無意識』。」[167]同時提出編劇的六點要求,除摒棄「大
團圓」的款式及「善惡分明」的陳規外,編劇的材料,「應當在現在
社會裡取出」;劇中的事跡「總要是我們每日的生活……這樣才可以
親切」;劇中人物「總要平常……平常人的行事,好的卻真可作教
訓,壞的卻真可作鑒戒」,切忌像舊戲人物「好便好得出奇,壞便壞
得出奇」;在戲的「動作言語以外,有一番真切道理做個主宰」[168]。
上述主張雖偏畸戲劇的社會教化功能,也不無二元思維之弊,但它要
求戲劇描寫平常人的日常生活,人物「應有典型性普遍性」,作者應有
「深刻的健全的意識」,曾被洪深譽為「建設的積極的理論」[169]。錢玄
同、傅斯年、陳大悲、宋春舫等人還進一步探究表演及舞臺設計。錢
氏指出新劇必須「講究布景,人物登場,語言神氣務求與真者酷肖,
使觀之者幾忘其為舞臺扮演」[170]。傅氏要求演員「完全是模仿人生真
動作」[171]。陳大悲借鑒西方舞臺藝術與總結舞臺實踐經驗,在《愛美
的戲劇》(1922)一書中提出更為切實寶貴的見解。宋春舫自一九一
九年起相繼撰寫〈小戲院的意義由來及現狀〉、〈戈登格雷的傀儡劇
場〉、〈萊因哈特〉、〈劇場新運動〉[172]等文章,在引進戈登格雷、萊因
哈特等人為代表的歐美現代舞臺藝術時,提倡西方的小劇場運動。

167 傅斯年:〈戲劇改良各面觀〉,《新青年》第5卷第4期(1918年10月)。

168 傅斯年:〈再論戲劇改良〉,《新青年》第5卷第4期(1918年10月)。

169 洪深:〈導言〉,《中國新文學大系》(戲劇集)(上海市:上海良友圖書公司,1935
年),頁22。

170 錢玄同:〈寄陳獨秀〉,《新青年》第3卷第1期。

171 傅斯年:〈戲劇改良各面觀〉,《新青年》第5卷第4期(1918年10月)。

172 宋春舫上述文章見《宋春舫論劇》(第一集)(上海市:中華書局,1923年)。

愛美的戲劇運動的深入開展

　　「五四」時期，在引進西方戲劇思潮，批判舊戲和文明戲的浪潮中，話劇界一面通過劇本文學創作，同時憑藉舞臺演出實踐，致力於創建新的話劇藝術。如果說，南開學校的《新村正》，田漢的《靈光》、《咖啡店之一夜》，陳大悲的《幽蘭女士》，汪仲賢的《好兒子》，熊佛西的《新聞記者》，歐陽予倩的《回家以後》，洪深的《趙閻王》等，是劇本文學第一批可喜的收穫，那麼一九二〇年十月在汪仲賢直接推動下，上海新舞臺演出蕭伯納的寫實派名劇《華倫夫人之職業》，則是第一次大規模的舞臺演出實踐。這次公演雖不惜耗費資金，認真排練，可賣座尚不及「魔術派新戲」《濟公活佛》的四分之一。話劇界同人從不同角度、層面總結其中的教訓。汪仲賢指出「真的戲劇」在舞臺上嚴重受挫，「大半是資本主義在裡面作怪」，他力主摒棄營業性質的劇團，建議「仿西洋的 Amateur，東洋的『素人演劇』的法子，組織一個非營業性質的獨立劇團；一方面紹介西洋的戲劇知識，造成高尚的觀劇階級，同時試演幾種真正有價值的劇本」[173]。這一提議獲得陳大悲等人的贊同。陳氏主張以「愛美的」取代「非營業性質」（「愛美的」即英文 Amateur 的音譯，係宋春舫所譯），大力提倡「愛美的戲劇」，反對「以營利為目的」的職業的戲劇，以免新興話劇「為舊社會種種惡勢力所壓迫」[174]，重蹈文明新戲日漸墮落腐敗的覆轍。他採擷美國貝克教授《戲劇技巧》的部分章節，參照西方其他編劇理論，並糅合自己的見解，編譯《編劇的技術》一書；同時依據西方有關舞臺藝術和小劇場的論著，結合我國的舞臺演出實踐，編

173 汪仲賢：〈營業性質的劇團為什麼不能創造真的戲劇〉，《時事新報》，《餘載》，
　　1921年1月27日。
174 陳大悲：〈概論〉，《愛美的戲劇》（北京市：北京晨報社，1922年），頁13-18。

譯《愛美的戲劇》，在北京《晨報》副刊連載，後又印行單行本，在當時產生了廣泛的影響。陳大悲等人所鼓吹的愛美戲劇運動，獲得廣大戲劇從業者和知識青年的熱烈響應，當時北方以北京、天津為中心，南方以上海為中心，「愛美的」戲劇團體紛紛湧現，大中學校的愛美劇團更是難於統計。

　　一九二一年三月成立於上海的民眾戲劇社，是最早出現的「愛美的」戲劇團體。由沈雁冰、鄭振鐸、陳大悲、歐陽予倩、汪仲賢、徐半梅、張聿光、柯一岑、陸冰心、沈冰血、滕若渠、熊佛西、張靜廬等十三人發起，汪仲賢為主持人，並創辦新文學運動中第一個專門性的戲劇雜誌《戲劇》。民眾戲劇社提倡「寫實的社會劇」，主張「藝術上的功利主義」[175]，但也重視「正當的娛樂」，要求戲劇能給勞工們以「娛樂」、「能力」、「知識」[176]。鑒此，它既反對「把外國最新的象徵劇、神話劇輸入到中國戲劇界」[177]，也力斥戲劇淪為「引起肉感誘進墮落的娛樂」[178]。該劇社繼承《新青年》批判舊戲與「假新戲」的文明戲，為新興話劇進一步掃除障礙。大力紹介歐美近代的寫實劇及戲劇理論，提倡改譯西洋話劇和話劇創作，對促進愛美劇的勃興起了積極作用。主張「舞臺上的戲劇」[179]，強調舞臺演出實踐，注重劇場的建設與舞臺管理。民眾戲劇社存在的時間不上一年，真正成為愛美劇運動的中流柢柱的，是前後堅持十二年之久、舉行過十六次公演的上海戲劇協社。該協社一九二一年十二月成立，最初的成員是應雲衛、谷劍塵、陳憲謨、孟君謀等，後來歐陽予倩、汪仲賢加入。協社初期的演出實踐，並未從根本上擺脫文明戲的遺風。一九二三年洪深

175 蒲伯英：〈戲劇要如何適應國情〉，《戲劇》第1卷第4期（1921年8月）。
176 沈澤民：〈民眾戲院的意義與目的〉，《戲劇》第1卷第1期（1921年5月）。
177 蒲伯英：〈戲劇要如何適應國情〉，《戲劇》第1卷第4期（1921年8月）。
178 沈澤民：〈民眾戲院的意義與目的〉，《戲劇》第1卷第1期（1921年5月）。
179 汪仲賢：〈隨便談〉，《戲劇》第1卷第3期（1921年7月）。

加入協社，出任排演主任，進行一系列創造性的藝術革新。他廢除舊
戲和文明戲長期盛行的男扮女裝的演出方式，著手建立正規、嚴格的
排演制度。翌年四月，他執導了由他據王爾德《溫德米爾夫人的扇
子》譯編的大型話劇《少奶奶的扇子》，這是中國第一次嚴格按照歐
美各國近代劇演出方式進行的公演，「化裝，服裝和表演都達到了當時
的最高水平」[180]。從一九二〇年《華倫夫人之職業》的嚴重受挫，到
《少奶奶的扇子》的巨大成功，中國新興話劇在演出實踐上經過長期
的艱苦探索，終於在中國舞臺上站住腳跟，也完成了由文明戲到現代
話劇的歷史性嬗變。值得提出的，還有一九二一年成立於上海的辛酉
學社。該社以朱穰丞為總幹事，前期活動不多。一九二七年朱氏邀集
袁牧之、馬彥祥、應雲衛等及該社部分成員，組織辛酉劇社，以「專
演難劇」為標誌，其成員「孜孜屹屹地鑽研演技」[181]，也為新興話劇
佔領舞臺作出了貢獻。

　　在北京，愛美劇運動也獲得蓬勃的開展，有其獨特的開拓。一九
二一年十一月，何玉書、李健吾、封至模、陳大悲等人組織北京實驗
劇社，其〈宣言〉稱「現代的戲劇是由劇本的文學與舞臺的演作雙方
締結而成的。」[182]該社在如何注重劇場實驗、研究戲劇藝術及其理
論、創作與翻譯劇本等方面曾有種種構想，但除參與募捐、游藝演出
外，實際活動並不多。翌年一月，陳大悲、蒲伯英為聯絡全國各地、
各校的愛美劇社、劇團，發起成立新中國戲劇協社，將已解體的民眾
戲劇社的《戲劇》月刊遷至北京作為社刊。陳大悲指出協社的目的是
「聯合全中華的愛美的戲劇家與戲劇社以及一切愛好戲劇的朋友，共

180 中國話劇運動五十年史料集編輯委員會：《中國話劇運動五十年史料集》（北京
　　市：中國戲劇出版社，1959年），第2輯，頁3。

181 中國話劇運動五十年史料集編輯委員會：《中國話劇運動五十年史料集》（北京
　　市：中國戲劇出版社，1958年），第1輯，頁153。

182 〈北京實驗劇社宣言〉，《晨報副刊》，1921年11月26日。

同提倡與研究近代的，教化的，藝術的戲劇，為創造新中華國劇底預
備」[183]。協社雖未能達到這一預期目的，但在指導、推動北京的愛美
戲劇運動方面卻發揮了積極作用。由於愛美劇運動在解決戲劇與商品
化的矛盾的同時，又出現業餘與專門化的矛盾，因此它既有推動話劇
藝術發展的積極面，又有阻礙其進一步發展的消極面。蒲伯英針對這
一問題，提出「職業的戲劇」的主張，彰明「戲劇界的主力軍，還是
要職業的而不是愛美的。」依他看來，愛美的戲劇在話劇開創期，
「可以做養成職業的戲劇人材底階梯」；在演進期則「可以為職業的
戲劇底輔助或匡正」。他還辨析職業的戲劇與營利的戲劇的本質不
同：「前者以求藝術上的專精為主目的，後者以求物質上的收穫為主
目的。」[184]這見解獲得陳大悲的贊同。這種以職業戲劇為主、愛美戲
劇為輔的主張，為中國新興話劇的發展指明新的方向，無疑具有重大
的指導意義。一九二二年十一月，為了「造就一群職業的但又高尚的
劇人」，蒲伯英在陳大悲的鼓動、支持下，獨力籌資，創辦「五四」
後我國第一所培養專門話劇人才的北京人藝戲劇專門學校。該校聘請
社會知名人士魯迅、周作人、藍公武、林長民、汪仲賢、梁啟超等十
餘人為校董，以「提高戲劇藝術，輔助社會教育」為宗旨，採用「從
通才中訓練專才」的教育方針，西方戲劇藝術的教育方式。翌年五
月，蒲氏創建新民劇場作為該校的實驗劇場，舉行了十四次的實習公
演，並首創男女合演，廢除舊戲園的種種陳規陋習，建立歐美近代劇
場的管理體制，為中國話劇的舞臺演作開了新生面。「人藝劇專」至
一九二三年冬停辦。它不僅培養出一批戲劇人才，也為中國話劇教育
積累了寶貴的經驗。

　　在天津，南開劇團堪稱「五四」前就出現的愛美劇團體。「五四」

183　〈新中華戲劇運動的大同盟〉，《晨報副刊》，1922年2月14日。

184　蒲伯英：〈我主張要提倡職業的戲劇〉，《戲劇》第1卷第5期（1921年9月）。

前後，該劇團從「練習演說，改良社會」轉向「純藝術之研究」[185]，
自一九一八年至一九二九年，在張彭春主持下，憑藉劇團積累十年的
編演經驗和人才，利用該校的大型劇場——南中禮堂及舞美設備，先
後上演六十多個中外話劇，成為同一時期愛美劇團中上演劇目最多的
劇社。其顯著特徵是，十分強調寫實劇的編演，大量上演「五四」後
創作的寫實劇與外國寫實派名劇，成為推薦外國名劇與檢閱話劇創作
的一大窗口。前者包括胡適、陳大悲、田漢、丁西林、熊佛西、胡也
頻、柔石等人的劇作，後者有《巡按》、《少奶奶的扇子》、《織工》、
《相鼠有皮》、《剛愎的醫生》（《國民公敵》）、《娜拉》、《爭強》（《爭
鬥》）、《梅蘿香》，以及短劇《十二磅錢的神情》、《可憐的斐迦》、《父
歸》等。同時兼及古典派、浪漫派及現代派的劇目，如《慳吝人》、
狂言《骨皮》、《威尼斯商人》（與匯文中學以英語合演）、《卜昆岡》，
未來派的《換個丈夫吧》與《盲腸炎》，怪誕趣劇《藝術家》等[186]，
其次，張彭春秉執嚴謹的藝術態度，「師法歐美」、「兼學諸家」的導
演藝術，培養了仉鼎如、張平群、萬家寶、吳京、李國琛等一批優秀
演員。在張彭春引導下，曹禺接近了戲劇，走上從演戲入手，「熟悉
舞臺，熟悉觀眾」，到寫戲的「戲劇創作道路」[187]。南開的話劇運動，
為愛美劇運動與現代話劇的發展做出了重要貢獻。

　　在愛美戲劇活動蓬勃發展的同時，工農的業餘演出活動也破土而
出。一九二〇年，黃愛、龐人銓組建湖南省勞工會女工新劇組，工人
運動領袖龐人銓以工人的生活、鬥爭為題材，為新劇組編寫《人道之
賊》、《金錢萬惡》、《社會福音》等劇目，其演出極大地鼓舞工人群眾

185　張伯苓:〈談南開新劇〉,《南開話劇運動史料（1909-1922）》（天津市：南開大學出
　　　版社，1984年），頁59。

186　崔國良等編:《南開話劇運動史料（1923-1949）》（天津市：南開大學出版社，1993
　　　年），頁251-254。

187　馬明:〈張彭春與中國現代話劇〉,《天津文史資料選輯》第19輯（1982年2月）。

的情志，發揮了積極的社會作用。進入大革命時期，隨著農民運動的迅猛興起，廣東、湖南等地出現了農民的演劇活動。一九二五年由顧仲夷、向培良、白薇等人發起，黃埔軍校學生軍組織血花劇社，編演了配合反帝反軍閥鬥爭的現實劇。工農和軍人演劇社團組織的出現，使新興話劇走出知識分子的狹小圈子，有其特殊的意義。

「國劇運動」與北京「藝專」、「藝院」

一九二五年五月，在美國研治戲劇的余上沅、趙太侔回國，他們留美期間曾和聞一多等人組織中華戲劇改進社，企圖發起愛爾蘭文藝復興運動式的「國劇運動」。歸國後，他們以該社回國社員和新月社部分社員為主，成立以「研究戲劇藝術建設新中國國劇」[188]為宗旨的中國戲劇社，在《晨報副刊》開闢《劇刊》，為國劇運動大造輿論。同時，敦請教育部恢復北京國立藝術專門學校，並增設戲劇系，使我國繼私立的「人藝劇專」後，有了國家設立的戲劇教育機構。他們在倡導「國劇」——「中國人用中國材料去演給中國人看的中國戲」時，提出「藝術雖不是為人生的，人生卻正是為藝術的」，主張藝術至上主義，反對藝術的功利性；尖銳地抨擊「五四」以來的社會問題劇，將「藝術人生，因果倒置」，是「近年來中國戲劇運動之失敗的第一個理由」[189]。同時為「五四」以來被否定的舊戲翻案，認為它是「中國發達到最純粹的藝術之一」，具有「高貴的價值」[190]。從總體傾向看，「國劇運動」可以說是對「易卜生主義」與社會問題劇的一次反撥，雖受到「北京藝專」戲劇系章泯、張寒輝、王瑞麟等一批學

188 余上沅:〈中國戲劇社組織大綱〉,《國劇運動》（上海市：新月書店，1927年），頁268。

189 余上沅:〈序〉,《國劇運動》（上海市：新月書店，1927年），頁1-3。

190 余上沅:《舊戲評價》,《國劇運動》（上海市：新月書店，1927年），頁193-201。

生的抵制。且「國劇運動」如余上沅坦承是「一個半破的夢」,「從前
走的路不是最好的一條路」[191]。但不容否認,國劇運動的倡導者及其
主持的「北京藝專」戲劇系,也有重要的歷史貢獻。他們反對將各種
問題「做了戲劇的目標」,提倡話劇「探討人生的深邃,表現生活的
原力」[192]。強調舞臺藝術是戲劇的中心,劇本、表導演及舞美設計必
須構成有機的綜合,才能成為完整的戲劇藝術。他們重新審度、探究
中國戲曲的美學特徵,同時紹介歐美現代戲劇理論及技巧。特別是余
上沅富有卓見,揭示了中西戲劇「重寫意」與「重寫實」的本質特
徵,矚望「各有特長,各有流弊」的中西戲劇相互溝通,創造出一種
嶄新的完美的戲劇藝術[193]。這一理論主張對於中國戲劇的理論建設和
創作實踐具有不可低估的深遠影響。它不僅開拓了廣闊的戲劇思維空
間,有助於締建一種新的戲劇美學觀,也有利於新興話劇突破西方近
代寫實劇狹窄的視野,反觀寫意的傳統戲曲,從中汲取豐富的藝術營
養,以促進中國話劇現代化、民族化的歷史進程。

　　一九二六年九月,「藝專」戲劇系由剛從美國研治戲劇歸國的熊
佛西主持。熊氏為該系確立「訓練戲劇各方面人才的大本營」的正確
辦學方向,主張以學習現代話劇為主,匡糾了趙太侔主持該系期間專
門培養演員和舞美人才的褊狹。他首創了融匯中西的課程設計,堅持
實習公演,並借鑒戲曲科班的訓練方法,為現代話劇教育與傳統戲曲
藝術的結合提供了新鮮經驗。翌年春,戲劇系被奉系軍閥張作霖解散
後,熊佛西歷經艱辛,獲准組建北京國立藝術學院戲劇系。他為該系
遴選中外名師,組成了陣營強大的師資隊伍。以實踐為戲劇教育的中
心一環,把藝術實踐與理論教育結合起來。一面通過編劇、表演、導
演、舞美等實踐,同時注重戲劇理論的研究,致力培養一專多能的人

191 余上沅:〈一個半破的夢〉,《晨報》《劇刊》終刊號,1926年9月23日。
192 余上沅:〈序〉,《國劇運動》(上海市:新月書店,1927年)。
193 余上沅:〈舊戲評價〉,《國劇運動》(上海市:新月書店,1927年),頁193-201。

才，並舉行十餘次、計二十多部中外劇本的公演，擴大了新興話劇的社會影響。該系於一九三二年被停辦。熊佛西主持的「藝專」、「藝院」戲劇系，是現代話劇史上歷時最久、課程設計較為正規完善、教學經驗也更為豐富的戲劇教育機構，它培養出章泯、楊村彬、張寒輝、賀孟斧、張季純、王瑞麟、匡直、王家齊、張鳴琦、劉靜沅、肖昆等數以十計的專門戲劇人才。

南國社的戲劇運動

田漢創辦、領導的南國社，以其反帝、反封建的思想傾向，立足民間頑強拚搏的精神及對藝術的執著追求，為二〇年代後期的新興話劇運動開闢了嶄新局面，也成為當時影響最大的戲劇團體。南國社發軔於田漢與其妻子易漱瑜一九二四年創辦的《南國半月刊》，中經一九二六年田漢組建的南國電影劇社，至一九二七年田漢主持上海藝術大學，其活動範圍擴展到文學、戲劇、電影、美術、音樂等方面，並正式定名南國社。該社以「團結能與時代共痛癢之有為的青年作藝術上之革命運動」[194]為宗旨，以「在野」為標誌，主張「藝術運動是應該由民間硬幹起來，萬不能依草附木」[195]。一九二七年十二月，藝術大學師生聯合歐陽予倩、周信芳、高百歲等戲劇家，舉辦為期一週的「藝術魚龍會」的公演，其中有融詩入劇、話劇加唱的《名優之死》、《蘇州夜話》等中外話劇，也有由戲曲脫胎而出的新歌劇《潘金蓮》，它們以鮮明的思想傾向、話劇與戲曲的結合，為話劇創作與演出開拓新的道路，也獲得戲劇、文藝界的好評。翌年二月，上海藝術學院停辦，田漢續辦南國藝術學院，繼續以南國社名義在上海、杭

194 〈南國社簡章〉，《中國新文學大系》（上海市：上海良友圖書公司，1935年），〈史料〉，〈索引〉，頁204。

195 田漢：〈我們的自己批判〉，《南國月刊》第2卷第1期（1930年）。

州、南京、無錫、廣州等地多次公演。以他那充滿對舊社會的反抗精神，對光明未來的強烈追求，洋溢著浪漫情調與清新風格的劇作，撼動了廣大青年觀眾的心靈，在南中國播下新興話劇的種子。南國社也是培養戲劇、藝術人才的搖籃，在它存在的幾年間，培養出陳征鴻（陳白塵）、鄭君里、趙銘夷、吳作人、劉汝醴、塞克、左明、閻哲梧、陳波兒等一大批戲劇、藝術人才。一九二九年二月，歐陽予倩也在廣州組建了廣東戲劇研究所。該所以「創造適時代為民眾的新劇」[196]為宗旨，創辦《戲劇》月刊和週刊，建有大小劇場，並附設戲劇學校、音樂學校。劇校有話劇和歌劇（戲曲）兩個班，一面學習外國戲劇，同時講授中國戲曲，強調中西戲劇結合。該所曾舉辦近十次的公演，產生了很大的社會反響。

　　一九二九年秋，南國社的激進分子左明、趙銘夷、陳白塵、鄭君里等人，另組民眾劇社、摩登劇社，在上海、江蘇一帶大力推進學校戲劇、民眾戲劇運動，曾在大夏、光華、復旦、交通四所大學舉行巡迴公演。學校戲劇運動在各地的蓬勃興起，與眾多戲劇社團的演出活動，使二〇年代末的話劇運動盛況空前，也為三〇年代戲劇運動的崛起準備了條件。

第六節　三大流派的話劇創作

　　文明新戲時期盛行幕表制，劇本文學創作處於稚弱狀態。「五四」話劇前驅將劇本文學看為新劇建設的首要環節。一九一九年歐陽予倩呼籲劇界把「劇本文學」作為「根本的創設」[197]，傅斯年也指齣新劇之萌芽被人摧殘，無法振作，「最大的原因，正為著沒有劇本文

196　蘇關鑫編：《歐陽予倩研究資料》（北京市：中國戲劇出版社，1989年），頁29。
197　歐陽予倩：〈予之戲劇改良觀〉，《新青年》第5卷第4期（1918年10月）。

學，作個先導。所以編製劇本，是現在刻不容緩的事業。」[198]其時有
志於新興話劇者，不論文明戲時期的過來人，或是理論倡導者，抑或
新進的戲劇家，都紛紛嘗試製作「真新劇」，一時蔚為熱潮。據陳白
塵等主編的《中國現代戲劇史稿》一書不完全統計，自一九一九年至
一九二九年發表或出版的創作、改編的話劇就有四百多部。中國話劇
創作終於告別幕表制時代，進入真正的戲劇文學創作的新時期，不但
湧現出陳大悲、田漢、歐陽予倩、熊佛西、洪深、丁西林、郭沫若、
王文顯、白薇、楊晦、楊騷、李健吾、袁昌英等第一批有成就的劇作
家，也形成了以現實主義為主潮、三大戲劇流派鼎足而立的發展格局。

現實主義劇作

　　迅猛興起的寫實主義話劇，是「五四」和二〇年代話劇創作的主
潮。這一時期，寫實劇數量最多，不僅題材、內容十分豐富，而且體
裁多樣，有問題劇、世態劇、心理劇、喜劇、歷史劇等。其中，在
「易卜生主義」鼓動下的問題劇，即「以社會上種種問題為題材的戲
劇」[199]，曾經風靡一時，成為寫實劇的主要形態，且滲入其他體式。
但社會問題劇並不能囊括這一時期的寫實劇，如丁西林聲稱他的喜劇
「沒有『問題』，也沒有『教訓』」[200]。李健吾說，「易卜生對我沒有
影響」。顧仲彝亦稱「編劇最忌有明顯的道德或政治的目標，而尤其
是歷史劇。」他批評犯有此弊的郭沫若、王獨清的史劇，而褒揚吳研
因的史劇《烏鵲雙飛》[201]。而被朱湘譽為「有希望作中國的文藝復興

198 傅斯年：《再論戲劇改良》，《新青年》第5卷第4期（1918年10月）。
199 陳望道：〈問題劇〉，《民國日報》，副刊《覺悟》，1921年5月10日。
200 丁西林：〈序〉，《壓迫》，《現代評論》第一週年增刊（1926年1月）。
201 顧仲彝：〈今後的歷史劇〉，《新月》第1卷第2號（1928年4月）。

的「Synge」的楊晦[202]，其獨幕劇集《除夕及其他》裡的世態劇、心理劇、喜劇、悲劇等，也完全摒除了問題劇的影響。另一方面，對社會問題劇也不應一概否定。如蘇珊・朗格所言，「由於上一代社會科學的影響滲透到戲劇中來，從而產生了社會問題劇這種空洞、短命，卻也包含了少量真正戲劇的新劇種。」[203]衡之中國二〇年代的社會問題劇，亦不例外。當時曾出現一批被稱為「娜拉式」出走的問題劇。胡適的獨幕劇《終身大事》（1919）堪謂始作俑者。作品敘寫女留學生田亞梅和陳先生自由戀愛，卻遭到迷信菩薩籤詩、陰陽八字的田太太，信奉田、陳二姓兩千五百年前「其實是一家」的族譜、族規的田先生反對。田亞梅氣憤之餘，終於喊出「孩兒終身大事，孩兒應該自己決斷」的呼聲，與情人一道離家出走。該劇被論者譏為對《玩偶之家》的拙劣模仿，因為它拋棄原著塑造人物形象的現實主義原則與個性化的藝術方法，只是從中抽取與個性獨立、女性解放相契合的思想觀念，作品也淪為婚戀自主的簡單圖解。但當年的社會問題劇也有一些具有戲劇審美價值的作品，一九一八年南開新劇團的《新村正》允稱顯例。即使「娜拉式」出走的問題劇中，也有些作品在塑造人物和描寫個性心理方面，作出種種不同的嘗試與探索，它們對於初創期的寫實劇來說，亦非毫無意義。

　　這一時期的寫實劇依其題材、內容不同，可分為三大類。其一，描寫愛情婚姻和婦女解放。此類作品數量多，它將張揚男女青年的個性解放、人格獨立、婚姻自主，與揭露封建家庭羈縛、封建禮教桎梏結合起來。早期部分劇作沿襲「離家出走」的表現模式。但同是反叛家庭或社會環境的行動，戲劇情境與心理動因卻不同。熊佛西的《新人的生活》寫曾玉英反抗伯父將她改嫁軍閥團長而出走，歐陽予倩的

202 朱湘：〈楊晦〉，《楊晦選集》（上海市：上海文藝出版社，1987年），頁535-538。
203 蘇珊・朗格：《情感與形式》（北京市：中國社會科學出版社，1986年），頁362。

《潑婦》寫素心反對丈夫買妓納妾而離婚，侯曜的《棄婦》寫吳芷芳衝破三從四德的重重網羅而出走，而成仿吾的《歡迎會》裡劉氏三兄妹脫離家庭，則係因於官僚父親禍國殃民的罪惡。至若出走的方式、意向亦有別。《受戒》（徐葆炎）的男女主人翁利用受戒之日雙雙高飛，《青春的夢》（張聞天）裡主人翁出走並不單為愛情，而是要「走到暴風雨的中間」，獻身於崇高的革命事業；李健吾筆下的翠子（《翠子的將來》），其離家也有明確的目標——到城裡紡織廠做工。另一方面，反叛家庭、社會而出走，亦非都是問題劇，如余上沅的喜劇《兵變》中錢玉蘭、方俊假借所謂「兵變」而私奔，濮舜卿的《愛神的玩偶》裡明國英、羅人俊從象徵舊家庭、舊社會的「瘋人院」逃逸。其他一些劇作跳出「出走」的窠臼，如石評梅的《這是誰的罪》、侯曜的《復活的玫瑰》、顧一樵的《孤鴻》，以及據古典敘事詩改編的《磐石和蒲葦》（楊蔭深）、《蘭芝與仲卿》（熊佛西）、《孔雀東南飛》（袁昌英）等，在描寫性格心理方面也各有獨特的開拓。特別是田漢的《獲虎之夜》描寫獵戶之女與流浪少年爭取婚戀自主的愛情悲劇，塑造男女主人翁具有獨特個性與豐富的情感世界的舞臺形象，也揭露了封建婚姻制度的罪惡。歐陽予倩的《回家以後》則在東西方文化交彙、碰撞的背景下，深入地解剖時代青年文化心理的搖盪、蛻變，靈魂的墮落、變異。熊佛西的《新聞記者》也以「五四」退潮期新舊膠著的社會情狀為背景，敘寫青年記者以「新聞」為手段，假借父權脅迫婚事的卑劣行徑。而丁西林的《一隻馬蜂》則以幽默喜劇的形式，含蓄地頌揚青年男女追求個性解放和婚姻自主的精神。上述作品以其獨特的審美觀照、生動的性格刻畫及較高的藝術性，產生了更大的社會影響，堪稱同時期以婚戀關係為題材的寫實劇之佼佼者。

　　大革命後隨著劇作者視野的擴展，認知的深化，婚戀關係和女性解放往往被放在廣闊的社會歷史語境中透視，也不再停留於表現個性解放、婚戀自主，而是將它與現實的文化、經濟、政治鬥爭聯繫起

來，將矛頭指向摧殘、扼殺婚戀自由和婦女解放的軍閥、官僚、買辦、土豪劣紳。在這方面，歐陽予倩是個突出的代表。他的《屏風後》勾畫了官僚政客、道德維持會會長康正名踐踏、殘害女性的猙獰嘴臉；《買賣》寫世家出身的買辦竟以親妹妹為誘餌，向軍閥部隊參謀長獻媚的醜惡行徑；《國粹》揭露國民黨省黨部所標榜的「婦女解放」，不過是官紳土豪打進去，從內裡蝕空的一齣醜劇！值得一提的，還有李健吾的《另外一群》，袁昌英的《人之道》、《誰是掃帚星》，胡也頻的《別人的幸福》，袁牧之的《愛的面目》等，它們著重鞭撻男子以「神聖戀愛」等為招牌，喜新厭舊，玩弄女性，奪人之愛，毀人幸福等卑劣行為，對被侮辱、被損害的女子表達了深切的同情。田漢的《落花時節》則寫搖擺於新道德與舊禮教之間的知識青年的愛情悲喜劇，類似的作品還有楊晦、向培良以大學生婚外戀為題材的四幕劇《來客》、《離婚》。此外，丁西林的《酒後》寫夫妻愛情出現縫隙時隱秘的內心牴觸，《瞎了一隻眼》寫愛情倦怠期借犧牲友情以更新愛情的心理欲求。袁牧之的《寒暑表》寫同居戀人瞬息驟變、乍冷乍熱的情感摩擦，《甜蜜的嘴唇》寫門第不同的情人之間複雜微妙的心理牴觸。胡也頻的《促狹鬼》則幽默地嘲諷男子帶有普泛性的吃醋心理。上述作品生動地映現婚戀生活的喜劇性趣致，它們帶有心理劇的特質，也從不同側面開拓了觀眾的審美情趣。

其二，描寫封建家庭的罪惡，社會倫理道德的墮落，揭露舊中國家庭和社會的黑暗、腐朽。陳大悲的《幽蘭女士》、熊佛西的《青春的悲哀》、楊晦的《慶滿月》及白薇的《打出幽靈塔》等，都以封建家庭為題材。其中，三幕悲劇《打出幽靈塔》（1928）是最有代表性的名劇。它真實地描繪一個土豪劣紳家庭的罪惡、黑暗及其在大革命沖激下土崩瓦解的過程，生動地表現覺醒的一代為衝出「幽靈塔」，抗擊地主階級的精神壓迫與肉體摧殘而進行的生死搏鬥，也揭示了半殖民地半封建社會必然崩潰的歷史趨勢。這是二〇年代唯一一部從側

面映現如火如荼的農村革命運動的大型話劇，不論描寫主要人物的獨特性格心理，建構尖銳複雜的戲劇衝突，還是映現社會生活的深廣度，都將「五四」以來描寫家庭悲劇，透視特定時代社會生活圖畫的劇作上擢到新的水準，也為三〇年代悲劇佳構《雷雨》的誕生準備了條件。劇作者還觀照小市民和知識分子家庭的內部矛盾。汪仲賢的《好兒子》（1920）寫利己心太重的封建家長，逼著好兒子陸慎卿走上販賣偽鈔的犯罪道路；胡也頻的《鬼與人心》（1927）寫被貧病困擾的小職員家庭，竟出現「丈夫嫖妻」的荒誕事實。馬彥祥的《母親的遺像》（1929）則寫充當嫖客的司法部司長，居然不認困厄時被他賣入窯子的親生女兒。這些作品都以新舊軍閥統治的社會為背景，從不同側面揭示在金錢關係、利己主義及腐惡世風戕害下，人性的淪喪，道德的墮落及人倫關係的變異。而陳大悲的《忠孝家庭》（1923）用意雖在揭露清末封建家庭的怪現狀，嘲諷儒教的忠孝思想，但由於作者對新思想與舊道德依違兩可的態度，卻在譏刺「割肉療親」、「輸血救主」的同時，肯定了一個「全忠全孝」的家庭。

舊中國社會的種種病態，陳腐惡濁的世態人情，也進入劇作者的審美視野。徐光美的四幕劇《歧途》（1924）以一九二二年的直奉戰爭為背景，描寫青年女學生顧杏雲被拆白黨誘騙而走上歧途的悲喜劇。作者既寫出幼稚無知、愛慕虛榮、追求享樂是主人翁誤入生命歧途的內在構因，也揭示了造成主人翁墮落的黑暗環境。劇中軍閥爭權奪利，連年開仗，政局詭譎莫測，社會動盪不安，風氣奢靡浮華，壞人招搖撞騙，為所欲為。陳大悲在進步批評界的導引下，經過自我反思，其社會意識也出現了嬗變。他的五幕喜劇《維持風化》（1923）描寫哲學博士丘子健，馱著封建遺老們一道鼓吹「維持風化」的醜劇，剖露了現代文化人生命運動的內潰、變異，不僅真實地映現「五四」退潮期資產階級右翼和封建保守勢力聯手掀起復古逆流的歷史畫面，也辛辣地揭露都市上層社會倫理道德的虛偽、墮落。田漢的《垃圾

桶》、熊佛西的《愛情的結晶》都觀照遺棄私生子的畸形社會現象，
但前者從中指摘資產階級家庭的倫理痼疾、道德淪喪，也映現了都市
上下層不同的世態人情。後者則描寫封建倫理道德對母愛的荼毒、戕
害，真正的人倫天性卻始終處於被幽禁的狀態。丁西林的名劇《壓
迫》以其特有的幽默藝術，描述知識分子在租房時所受到的壓迫與喜
劇性的合力反抗。葉紹鈞的《懇親會》映現了封建保守勢力對教育改
革的冷漠與敵視。王文顯用英文創作的三幕劇《委曲求全》（1927），
描寫了北平高等學府的董事、校長及師表們勾心鬥角、爭權奪利的種
種醜態。他們表面上道貌岸然，暗地裡卻相互傾軋、爭奪與咬嚙。衝
突圍繞著顧校長與即將被辭職王會計的太太的「桃色事件」而展開，
顧為掩蓋自己覬覦王太太色相的猥鄙言行，以利誘威逼的手段製造種
種假證。而早已想爬上校長職位的關教授，則乘機煽風點火，四面出
擊，掀起一場取而代之的倒顧風潮。奉命前來調查的張董事是個色
鬼，他在查證過程中，竟重蹈顧校長的覆轍，在雨後彩虹般艷麗的王
太太面前，敗下陣來，笑話鬧成了堆。作者對舊中國教育界的腐惡內
幕進行了辛辣而冷雋的披露。對為保住丈夫飯碗而「委曲求全」的王
太太也表達了幾分同情。該劇性格刻畫鮮活豐滿，擅長剖示人物複雜
心理。情節緊張曲折，富有喜劇情趣，語言既幽默、俏皮，又犀利、
潑辣，是二〇年代最優秀的社會諷刺喜劇。一九二九年，與作者另一
名劇《夢裡京華》，首演於美國耶魯大學劇院，由 G. P. 貝克教授親自導
演，被美國戲劇界「勝為讚美」。

　　舊中國家庭和社會的黑暗、腐朽，是帝國主義與新舊軍閥罪惡統
治的結果。陳大悲的《賣國賊》指摘買辦張景軒勾結督辦出賣國家主
權、牟取暴利的罪惡行徑。蒲伯英的四幕劇《闊人的孝道》（1924）以
北洋政府某總長豐玉興為母做七十壽誕為題，塑造了一個獨具個性與
靈魂的軍閥高官形象。作品尖銳揭露豐玉興的貪婪偽善、蠻橫霸道、
粗鄙暴虐，對被侮辱被損害的僕人、坤角等下層人民表達了真切的同

情，但並未把這個凶神惡煞般的人物絕對化，也寫了豐玉興因出身低賤，一字不識，他的驕橫自大與自卑自餒並存，對母妻不無人倫親情與平等看待的一面，也時有幽默感。王文顯的英文三幕劇《夢裡京華》（一名《北京政變》，1927），以蔡鍔逃出袁世凱的魔掌，統率護國軍討伐袁世凱復辟稱帝為素材，進行創造性的藝術運思。作品以蔡同及其部屬和方珍等愛國民主人士反對王承權復辟稱帝的民主鬥爭為主線，在尖銳複雜的戲劇衝突中，生動描寫了竊國大盜王承權個性生命的動態過程，辛辣地揭露王承權踐踏共和、加冕稱帝的種種醜態，逆歷史潮流而動的可恥下場。劇作者們還著力揭露軍閥戰爭的罪惡。陳大悲的二幕劇《虎去狼來》（1924）敘寫湖南某小城一家裁縫店在軍閥戰爭中的劫難，從一個側面揭露軍閥戰爭燒殺淫掠、殘民以逞的罪惡，及對下層官兵靈魂的毒化與戕害。田漢的《江村小景》、《蘇州夜話》著力控訴軍閥戰爭造成廣大民眾骨肉殘殺、家破人亡的慘劇。李健吾的《濟南》一劇，則尖銳抨擊了日本侵略者製造「濟南慘案」的暴行。

其三，描寫工農群眾及下層人民的苦難、覺醒與抗爭，表現革命者和民眾反帝反封建的鬥爭，也是這時期話劇創作的重要主題。南開學校的五幕劇《新村正》（1918）以辛亥革命後到「五四」前的北方農村為背景，成功地塑造劣紳吳二爺的陰狠狡惡、貪婪偽善的舞臺形象。這個神奸巨猾，將周家莊的土地私自賣給外國公司以牟利，造成關帝廟一帶農民流離失所，無家可歸。進步學生李壯圖帶領農民與吳二爺進行針鋒相對的鬥爭，卻遭到縣政府的拘捕。而吳二爺一面串通洋人玩弄「贖地」的騙局，藉以詐取更多的錢財，同時詐騙、構陷兒女親家，貪天之功為己有，奪取了新村正的職位，並將李壯圖驅逐出境。作品生動地展現帝國主義的侵略勢力與農村封建階級相互勾結，巧取豪奪，造成中國農村進一步貧困破產的歷史畫面，也表達了徹底反帝反封建的時代呼聲。全劇運用冷峻的現實主義方法，也打破傳統

的「團圓主義」；從李壯圖形象身上，不難窺見「易卜生筆下社會改革家的影子」。該劇「五四」前後在北京的兩次公演曾轟動一時，被戲劇史家譽為宣告中國現代話劇「結束了它的萌芽期」，而邁入「以易卜生式的『真新劇』取代舊劇與『假新劇』」[204]的歷史新階段。繼出的劇作從各個側面描寫城鄉勞動人民的非人生活，如楊晦的《除夕》、《笑的淚》，李健吾的《母親的夢》，歐陽予倩的《車夫之家》等。其中熊佛西的《醉了》、田漢的三幕劇《名優之死》、楊晦的《老樹的蔭涼下面》（1926）堪稱翹楚之作。前者寫劊子手王三的人性被扭曲變異的獨特生命形態，極度矛盾痛苦、顛迷昏亂的內心世界，有力地控訴舊社會戕賊人性、逼人為邪的罪惡。田劇寫京劇名伶劉振聲為捍衛藝術事業而與社會惡勢力抗爭，終於倒斃舞臺的悲劇，基調悲壯深沉，憤激有力。楊劇寫賣餷餷的老佟頭無子的悲哀，作者用三種不同的父來陪襯，又用三種不同的子來烘托，唐弢譽其「充滿散文詩的氣息，深沉黯淡，令人心碎。」[205]隨著工農革命運動的崛起，也出現一批觀照工人生活的劇作。如田漢的《午飯之前》、《火之跳舞》，李健吾的《工人》，熊佛西的《當票》、《甲子第一天》等，描寫了紡織、鐵路、碼頭等產業工人的苦難生活與反抗鬥爭。上述作品成為三〇年代左翼戲劇之先導，在話劇史上具有特殊的意義。

　　「五卅」慘案後，劇作者以辛亥革命等歷史題材，還創作一批表現反帝反封建鬥爭的作品。田漢的《黃花崗》描寫黃花崗起義烈士悲壯感人的形象，頌揚了「知其不可為而為」的崇高的悲劇精神。《孫中山》首開中國話劇史描寫革命領袖之先河，也為後人積累了藝術經驗。王文顯的《夢裡京華》以蔡鍔、小鳳仙等人物為原型，進行典型化的藝術加工，成功地塑造蔡同、方珍、馮執義等帶有理想化色彩的

204 陳白塵、董健主編：《中國現代戲劇史稿》（北京市：中國戲劇出版社，1989年），頁88。

205 唐弢：《唐弢文集》（北京市：社會科學文獻出版社，1995年），卷5，頁442。

革命志士形象。蔡同是一個剛裡透柔、智勇雙全，富有民主政治理想的儒將。他身為階下囚，卻心懷天下，無私無畏，光明磊落。對於仇敵，他既敢於鬥爭，又講究策略。對於部屬，知人善任，關懷體貼。為了革命大業，蔡同獻出了全家老小的性命，也獻出他在生死患難中與方珍建立的真摯純潔的愛情。方珍是一個英姿颯爽、機警果敢的新時代女性。她雖出身宦門，卻深明大義，熱愛蒙難的祖國。當蔡同處於生死關頭，她挺身而出，以犧牲自己來拯救蔡同逃離虎口……蔡同攻陷北京後，矚望這位風塵知己能幫他重組家庭，方珍卻婉言拒絕了。她說，「像我這樣吃過苦受過罪的女人，早已失掉嫁人的資格」，「人民信奉舊日的禮俗。改革禮俗比改革政治要難十倍不止。我決不肯因為我，使得人民輕視你。」男女主人翁獨特的個性生命，蘊涵著相當豐富而深邃的內在意義，他們真、善、美的人性與崇高的思想情感被寫得感人肺腑，動人心魄。熊佛西的三幕劇《一片愛國心》（1925）是當年影響很大的名劇，它通過二〇年代一個中日合婚家庭在簽訂出賣國家權益的契約上所引發的尖銳衝突，塑造了愛國青年亞男等人物的感人形象，在兩三年間上演四百多場，引起了強烈的社會反響。以歷史為題材的，還有侯曜的敘寫朝鮮人民亡國之痛的《山河淚》，顧一樵的《項羽》、《國殤》、《蘇武》等劇，以古鑒今，也創造一批歷史人物的真實形象。

浪漫主義劇作

　　「五四」和二〇年代的浪漫派劇作，其題材基本上未逾越寫實派戲劇的範域，但作品量不如寫實劇，其審美觀照、藝術表現及文本特徵也與後者迥然不同。浪漫派戲劇以田漢、袁昌英的現實劇，郭沫若等人的歷史劇及白薇、楊騷的詩劇為代表。田氏的浪漫劇以小資產階級青年對愛情、藝術及人生道路的追求為母題，擅長描寫主人翁靈與

肉的衝突，塗上主觀表現的浪漫主義色彩。其審美表現重心靈、重情緒，情節富有傳奇性，呈現出抒情寫意的詩化特徵，代表作有《湖上的悲劇》、《南歸》等。女劇作家袁昌英崇尚表現自我，其浪漫劇雖也描寫知識青年對婚戀、友誼、藝術的追求，但並不著重揭示這一追求的社會歷史內涵，而是致力表現主體對婚戀、友情、藝術的嚴肅態度與深刻見解，是她「慈悲」、「嚴肅」、「樂觀」[206]的人生哲學的藝術表現。其審美圖式是將「自我」的人生追求與理想「優美化、崇高化」，「創造出奇異的境界，驚人的理想」與超凡的人物[207]。《活詩人》以「賦詩擇婿」為題，頌揚在個人勝敗攸關之際，奮然救出小生物的「活詩人」王君雨，表現了具有「真摯的情感與高尚完美的人格」，才能「成為真正的詩人」的題旨。《結婚前一吻》則以遠親姐妹易嫁為題材，歌頌年輕女子李雅貞純潔高尚的友情與慈祥高貴的品德，但作者企圖以此來彌補封建婚姻制度的根本缺陷，也流露了在新舊道德對立中的改良主義思想。袁氏的浪漫劇取材步武歐陽予倩，常寫傳統的文學母題在新的時代環境中的衍變，但注重情與理、情與境的融合與統一，常用象徵、幻覺、幻象等手法，富有濃郁的詩情與哲理成分。許地山的浪漫劇《狐仙》（1926）也以其不同凡響、色香獨具的風采而引人矚目。作品巧妙地以諷喻為中介，將現實的婚戀矛盾與虛擬的神祇狐仙故事交綜錯合起來。劇中一對青年戀人因利己的愛而墜落在愛河情波中，作者批判地擷取、闡發印度《愛經》中有關教理的人道、民主的思想元素，使之契合現代性愛的道德準則，並將它外化為狐仙故事的宗教訓誡，終於打開了主人翁言理反省的心扉，他與未婚妻安惠消釋前隙，和好如初。喜劇在眾人祝賀一對平等互愛的情人，抒發「劍拔出芒」、「除彼禍殃」的愛國襟懷的笙歌中收結。該

206 袁昌英：《山居散墨》（上海市：商務印書館，1937年），「獻詞」，頁3。

207 袁昌英：〈漫談友誼〉，《袁昌英作品選》（長沙市：湖南人民出版社，1985年），頁248-249。

劇含蓄地表現人格獨立、婦女解放及婚姻自主的「五四」時代精神。
在藝術上，創造性地借鑒莎士比亞的浪漫喜劇及傳統的神仙道化劇的
審美因素，全劇以大自然為背境，狐仙出沒，輕歌曼舞，情節富有傳
奇性，場景詭譎神秘，蕩漾著濃郁的浪漫氣息。

　　郭沫若「五四」時期的詩劇以神話傳說及歷史故事為題材，採用
「借古人的骸骨來，另外吹噓些生命進去」[208]的浪漫主義方法，但戲
劇與詩歌的因素並未達成有機的整合。二〇年代的歷史劇《三個叛逆
的女性》，借歷史上三個女性卓文君、王昭君、聶嫈，表現了反對封
建父權、君權及誤國權相的叛逆精神，頌揚了「五四」時期女性意識
的覺醒。但作者的主觀創造並未與歷史真實取得有機的統一。這時期
崇尚主觀表現的史劇，還有吳研因的《烏鵲雙飛》，歐陽予倩的《潘
金蓮》，王獨清的《楊貴妃之死》、《貂蟬》等。七幕悲劇《烏鵲雙飛》
（1925），係據《述異記》帶有神話色彩的傳說故事與《烏鵲詩》，憑
藉「韓、何被宋康王陷死，及何氏的題詩，墓木的連結」三端史實，
進行創造性的藝術運思，加以「點竄鋪張」而成[209]。作品描寫宋國寒
士韓憑與梁國女子何璧在患難中建立的百折不變、至死不渝的愛情與
堅苦卓絕的人格，揭露宋康王的誘殺士子、劫奪良家婦女的殘暴淫
虐。
劇本帶有濃厚的浪漫主義色彩，被論者譽為「最合於歷史劇的體材，
其結構完密對話自然都超出於郭（沫若）、王（獨清）兩君以上。」[210]
王獨清的兩部劇作與郭劇作風相似，也都是主觀表現的翻案戲。

　　繼郭沫若早期詩劇之後，在浪漫詩劇方面進行創造性開拓的是白
薇、楊騷。白薇的三幕詩劇《琳麗》（1925）是愛情詩劇的力作，係
為紀念她和楊騷的愛情而作。作品抒寫主人翁琳麗一心鍾愛著藝術家
琴瀾，可琴瀾卻熱戀著琳麗的妹妹璃麗；被無情拋棄的琳麗，對琴瀾

208　郭沫若：〈幕前序話〉〈孤竹君之二子〉，《創造》季刊第1卷第4期（1923年4月）。
209　吳研因：〈序〉，《烏鵲雙飛》（上海市：商務印書館，1925年）。
210　顧仲夷：〈今後的歷史劇〉，《新月》第1卷第2號（1928年4月）。

仍是一片痴情。她在夢境中進一步追尋著自己的愛，花神、時神、死神相繼出現。花神要她清醒過來，與琴瀾分道揚鑣；而時神要她等待，死神卻叫她結束自己的生命。但琳麗一概拒絕它們：「時間的陳舊，死的權威，在我透明的腦袋裡，是沒有半點觀念的。」她依然留戀這個世界，挺身與死神搏鬥，終於戰勝了死神。在夢境中，一再背叛她真摯愛情的不義男子——琴瀾，最終被三隻黑猩猩撕碎、咬嚙，琳麗也悲忿地投水自盡。但劇作家卻為女主人翁編織美麗的夢幻，讓死去的琳麗獲得了新生。這一結局既是白薇的審美理想所決定的。她追求超越苦難與死亡的有意義的生命價值；以為女性的解放要以苦難與死亡為代價，死是新生的前提，苦難是幸福的代價。同時也表呈以主觀的詩情建構情節的浪漫主義特徵。所謂情之所至，就是理之必然；只要情之所至，「生者可以死，死者可以生。」詩劇流露出愛情至上、藝術至上的觀念，也滿蘊著作者真實、細緻而複雜的情感體驗。全劇寫得詩意蔥蘢，哀惋動人，於神奇詭譎的想像中，時而閃爍著哲理的光輝，曾被譽為「中國詩劇界上的唯一大創作」[211]。

　　楊騷的獨幕詩劇《心曲》（1924），與《琳麗》堪稱二〇年代中期愛情詩劇的姐妹篇。楊騷將他與白薇熱戀時靈肉分裂的畸形心態與生命律動，幻化為一場充溢著浪漫傳奇色彩，從悲愴到欣喜的戀情。劇中漂泊的旅人，在清冷幽潔的月光下，迷離於深濃寂靜的森林裡；林中的精靈森姬被一縷微妙的音韻所誘引，也離開長年孤居的清寂的古井，追尋著銀鞭一閃的可愛的流星，仙袂飄佛地降臨於林中的草坪。森姬誤將倦睡的可愛的旅人，視為被玉帝謫降的流星之化身，旅人也為「無形之形瀰漫在全宇宙間」的美姬而失魂喪魄。雙方神秘的超自然的熱戀，書寫了楊騷對柏拉圖式戀愛的追求、迷狂與頓悟。當晨曦透過夜的薄靄時，看不得黎明微光的森姬消逝了；林外傳來了細妹子

211 張奚若：〈關於現代的女作家〉，《真善美》一週年號外《女作家》（1929年2月）。

追撲鳥兒的嬌脆動人的歌聲。迷離、哀怨的旅人也奔出密林，追趕裙裾飄動、短袖輕拂的細妹子。《心曲》憑藉情感意象的符號創造，剖露了受柏拉圖式戀愛所網罟的主人翁的複雜情感與生命欲求。森姬是靈魂之愛的符號，細妹子是肉體快樂的符號，旅人係動搖於二者之間的柏拉圖式戀人。他先是追求靈的愛，待到意悟靈愛可望而不可即，又為感官所刺激，尋求可以滿足肉欲的對象。詩劇堪稱劇詩人的主體心靈與生命圖式的投影。雖欠缺《琳麗》抉發醜惡現實與封建禮教的社會意蘊，抒情性有餘而戲劇性不足，但它畢竟以充溢著異域文化情愫的獨特的生命圖式，豐富了話劇對現代青年的靈肉衝突的浪漫主義的審美觀照。

楊騷繼出的二幕詩劇《迷雛》（1928），以一九二三年秋杭州西子湖畔為場景，描述詩人柳湘、留學生鍾琪為爭奪年輕貌美的鷩能釀成慘劇的生命圖式，從中折射出「五四」退潮期一些現代青年迴避現實的羅曼蒂克的生存方式。在楊騷看來，不論執著追求專一的愛，卻奉行魯莽的復仇的鍾琪，信奉柏拉圖式戀愛，終又壓不住情慾的柳湘，抑或耽迷精神戀愛與泛愛主義的鷩能，都是生命歧路上的「迷雛」。主人翁生命運動的脫輻、撞擊、傷毀，兆示著柏拉圖式戀愛已非現代青年愛的福音，而是窒息愛的本性之毒霾；基督式的泛愛、博愛，亦只是剝奪人的本性的虛偽說教。詩劇在尖銳的戲劇衝突中，塑造了鮮活的人物形象，其所蘊涵的愛的情感與哲理，啟人思迪。楊騷詩劇的壓軸之作《記憶之都》（1928），以詩化的心靈孕育出一個詭譎奇麗的仙幻境界。作品敘說天上的姐妹星嚮往人間的現實生活，同時愛戀著地上的詩人，而詩人遙望著天心，憧憬著布萊克所描繪的天上神秘的美與愛。姐星因將詩人潛引上天，而被玉帝謫降人間，妹星也為偷摘仙桃款請詩人，而被罰綁在桃樹下。然而，玉帝的嚴刑苛罰卻無法制伏追求愛情和自由幸福的仙女。詩劇不僅抨擊天庭、人間的專制統治與禮教禁律，也表現詩人和仙女以互愛為前提的現代性愛意識，頌揚

了主人翁的姐妹之情、同情心與捨己精神。劇末，姐星欣喜地與詩人
回轉人間，投身於民眾的現實鬥爭，妹星亦決心被綁三年後下凡尋找
新的人。這就否棄天國的愛與美的幻夢，揭示了愛與美不能超越特定
的社會生活的真諦。楊騷的「詩劇三部曲」對於愛、人性、人生的認
知與觀照，循著自身的曲折路徑終於上擢到新的審美思維的高度。其
詩劇詩句華美，想像奇特，在《心曲》、《記憶之都》中神話與現實巧
妙糅合，夢境與幻景交相出現，具有濃厚的浪漫傳奇色彩。

　　引人矚目的，還有徐志摩、陸小曼的五幕劇《卞昆岡》（1928）。
該劇是志摩打破「戲劇界沉悶」的空氣，創造「新戲劇」[212]的藝術嘗
試。作品糅合本土「後娘虐兒」與西方「陰謀與愛情」的傳統母題，
描寫雲岡山石窟雕刻藝人卞昆岡奉老母之命，續娶品行不端的街坊寡
婦李七妹，釀成八歲的愛子阿明雙眼遭毒瞎、被搯死，自己發瘋跳崖
自盡的慘劇。作者以阿明一雙酷似生母的「美麗的眼睛」為劇眼，愛
與恨之載體，真、善、美與假、惡、醜搏鬥的焦點，抒寫了昆岡對亡
妻青娥堅貞不渝的夫妻之愛，對阿明感人肺腑的父子之情，揭露了李
七妹與奸夫尤桂生毒殺阿明、滅絕人性的慘酷狠毒。同時創設先知式
的人物——彈三弦的老瞎子，用他的話語預兆劇情，以他的歌詞「偶
爾的投影」隱喻劇中人的命運，給全劇抹上濃重的虛無神秘色彩。劇
本寫奇情、奇事、奇人，情節富有浪漫傳奇色彩，滿溢著詩情，想像
奇特，意境優美，語言詩化，基調悲愴沉鬱，是一部獨具風采韻致的
浪漫主義悲劇。

現代主義劇作

　　「五四」和二〇年代的現代派戲劇包括象徵劇、表現劇、未來劇

212　余上沅：〈序〉，《卞昆岡》（上海市：新月書店，1928年4月）。

以及帶有現代派傾向的唯美劇、怪誕劇。象徵劇以陶晶孫的《黑衣人》（1922）、濮舜卿的三幕劇《人間的樂園》（1927）、熊佛西的四幕劇《蟋蟀》（1928）為代表。《黑衣人》深受梅特林克前期象徵劇的影響。劇中只有兩個人物：黑衣人和他的弟弟。黑衣人預感自己將要死亡，死神張著黑翅就要來臨。他懷念已死去的香姐，回想兄弟倆從小相依為伴、為運命所播弄的生活，又疑懼有人要來襲擊他，彷彿屋外的風聲、雨聲、雷聲就是死神的化身。恐怖中他向所謂死神連連開槍，不幸擊中了弟弟，他成了自己所說的死神。他抱著弟弟的死骸親吻，這時有了「人聲」，黑衣人也被迫自殺了。孫慶升認為「這是一齣人類不能自己主宰自己的悲劇」，其象徵涵義有兩個方面。「一是寫死亡，充滿神秘感，這同梅特林克戲劇很相似，二是寫情緒，恐怖的將要面對死亡產生的情緒。」[213]同類的作品還有向培良的《生的留戀與死的誘惑》、高長虹的《一個神秘的悲劇》等。前者寫一個將死的「病人」，雖留戀生的樂趣，卻無法逃避死亡的命運，他呼喚著「太陽」，結果來的卻是死神。

　　與上述描寫死亡，探索人類命運，表現悲觀主義、神秘主義的象徵劇不同，濮舜卿的《人間的樂園》充滿了積極進取、樂觀向上的精神。作品取材於《創世紀》，敘寫夏娃、亞當偷吃智慧之果被上帝逐出伊甸園後，披荊斬棘，不畏艱辛，努力建造人間樂園的故事，表寫人類依靠自己的智慧和雙手締造幸福生活，掌握自己命運的創造精神。劇中的樂園象徵幸福，蛇、虎、風、雨、電象徵各種邪惡勢力，而智慧女神則象徵人類的創造力。從題旨、構局及情調看，不難窺見梅氏《青鳥》一劇之影響。熊佛西的《蟋蟀》別具一格。作品敘寫幽古國的公主逃離故國，到世界各地尋找光明與和平；憑藉一個虛擬的帶有傳奇色彩的故事，表現了世界是「一個人肉館子」，人類像蟋蟀

213 孫慶升：《中國現代戲劇思潮史》（北京市：北京出版社，1994年），頁79。

一樣互相殘殺的哲理。類似的作品還有韋叢蕪的四幕劇《我和我的魂》（1925），寫脖子上套著環形刀的「我」與我的「魂」的一場爭論。環形刀「象徵無邊無際的黑暗，是令人窒息的惡勢力」。「我」想拿掉環形刀，「魂」卻警告「我」，當心脖子要斷的。全劇寫人格分裂，「暗示處在黑暗壓迫下的青年無路可走的苦悶」[214]。上述劇作帶有總體象徵的審美特徵，且多用日常生活和中外文學中常用的意象，其象徵具有確切的意指，因而沒有西方象徵劇的神秘玄虛、晦澀難懂。與《黑衣人》、《人間的樂園》相比，熊、韋二氏的象徵劇消弱模仿的成分，卻添增了民族化的風采。值得一提的還有余上沅的四幕劇《塑象》（1929），該劇胎生自梅特林克的《女修道士拜亞脫里斯》，作者襲用原劇的情節構局，用來敘寫美術家卜秋帆與女詩人素華愛情的曲折遭際，但企圖象徵的卻是藝術不是大眾都能鑒賞的唯美主義觀念。此外，田漢的《梵峩璘與薔薇》，特別是《顫慄》一劇，帶有濃厚的象徵主義因素。

表現劇以田漢的三幕劇《靈光》（1920）、洪深的九幕劇《趙閻王》（1922）、白薇的十一場劇《革命神的受難》（1928）及谷劍塵的二幕劇《紳董》（1929）為代表。《靈光》是率先運用表現主義方法進行話劇創作的嘗試。該劇受斯特林堡「夢劇」及歌德《浮士德》的影響，作品描述女留學生顧梅儷在婚戀糾葛中的複雜心境，一面通過夢境中「歡樂之都」與「淒涼之境」的鮮明對照，象徵國內尖銳的階級對立及人吃人的社會本質，同時通過道心（靈）與人心（肉）的衝突，表現了女主人翁對造福人民的藝術與有意義的人生的追求。白薇的《革命神的受難》具有更濃厚的表現主義特徵。劇中的軍官、妻妾、革命神、少女等都是抽象化的人物，就是范英、丁銳也可簡稱為「女學生」，但又有一定的象徵性。如軍官象徵「陽假革命之美名，

214 孫慶升：《中國現代戲劇思潮史》（北京市：北京出版社，1994年），頁129。

陰行吃人的事實」的獨夫民賊，革命神象徵受難的革命事業，少女象徵人民。劇中的雷、電、水、花、蝶等也被擬人化，並賦予象徵意義，如雷、電象徵革命的風暴。場景似真似幻，帶有怪誕色彩，滲透著強烈的主觀表現色彩。如第十場革命神與軍官英勇搏鬥，被後者的毒矢射中，倒在少女手中。少女悲憤填膺，指揮雷司、電司及群兒與軍官血戰。頓時軍官伏屍化為老虎，其妻妾變成毛蟲。在群兒高呼萬歲的口號聲中，舞臺上紅焰騰騰，黑暗中傳來悲壯的哀歌。這一場面集中表徵了作者對大革命失敗的悲憤之情與強烈的復仇意志。

　　洪深的《趙閻王》最早借鑒奧尼爾《瓊斯皇》的表現主義方法，它通過士兵趙大偷竊軍餉潛逃大森林被擊斃的悲劇，暴露了軍閥戰爭的罪惡及其對人性的毒化、戕害，但劇本存在著明顯的模仿痕跡。類似的作品還有伯顏的《宋江》、谷劍塵的《紳董》。後者以豪紳階級的代表人物、銀行及紗廠經理范之琪為主人翁。十五年前，范之琪為霸佔大哥范大琪的產業、錢財，恩將仇報，串通刀筆訟師丘叔枚，喪心病狂地殺害范大琪。嗣後，又拐著堂堂紳董的金字招牌，犯下一系列令人髮指、滅絕人性的罪行。由於十五年前的謀殺案被追查，范之琪的精神深受刺激，神經陷入錯亂癲狂狀態。他把僕人當作前來向他索命的大哥的鬼魂，直追進鳳凰山腳的荒野松林中。這時，被他殺害的黛語樓、伍建章、老烏、請願農民首領黃老三的鬼魂，輪相出現，逐一向他索命。范之琪顛倒黑白、百般狡辯，直到鬼魂一再威逼、擊打，才不得不吐露實情，可臨末又總是把罪責歸咎於對方。劇中的鬼魂戲，充分地裸裎范之琪的凶殘、暴虐、狡惡、偽善，真、善、美的假象與假、惡、醜的本質的輪番博弈，使他的形象顯得富有深度，獨具魅力。不過，作者在揭示人物必然滅亡的命運時，也過分宣揚冤魂顯靈、善惡報應、難逃天算等唯心觀念。

　　作為浪漫主義變異的唯美主義，也曾浸潤這一時期許多劇作家的創作。郭沫若的《王昭君》、歐陽予倩的《潘金蓮》、田漢的《古潭的

聲音》、王統照的《死後之勝利》等，都有《莎樂美》一劇影響的明顯痕跡，但由於主體取捨融化的歧異，其區別也是明顯的。郭氏寫他所鞭撻的暴君佞臣對美的變態的追求，予倩筆下的潘金蓮，最後被迫犧牲肉欲的享受而企求獲得精神上的撫慰。田漢、王統照則將美、愛的追求與藝術的追求融合在一起，其筆下人物也超離感官享受與肉欲追求，而獲得靈的醒覺與昇華。相較之下，向培良的《暗嫩》（1926）與《莎樂美》具有更多的相似處。前者同樣取材於《聖經》，寫大衛王的兒子暗嫩暗中熱戀其妹他瑪，因遭他瑪拒絕而轉愛為恨。在用華美奇巧的語言對肉體感官的讚美方面也酷似《莎》劇。不過，《莎》劇「表現肉體的美，但這肉體仍是精神的，脫去常人之所謂肉體」[215]，性慾的追求被昇華為審美觀照；《暗嫩》對他瑪肉體的讚美卻「顯得俚俗了些」，「給人以一點點色情的印象」[216]。此外，白薇的《訪雯》、《琳麗》，徐葆炎的《妲己》，胡也頻的《狂人》，楊騷的《心曲》，袁牧之的《愛神的箭》等，其對人物肉體感官與變態心理的描寫也透露出唯美主義的影響。

　　這時期的未來劇數量少，均屬嘗試之作，較有代表性的作品是宋春舫的《盲腸炎》（1921），高長虹的《我和鬼的問答》（1926）等。前者寫一盲腸炎病人，前往外科醫生診所求醫；途中不幸遇到一個強盜，對準他的小肚子搠了一刀。外科醫生驚奇地發現，這一刀竟把病人的盲腸割掉了。最後法官對強盜宣判：「你並沒有犯殺人的罪，但是你行醫卻沒有得到警廳的許可，罰你坐六個月的監牢。」該劇既有對醫生無用的諷刺，也有對法律的揶揄。名曰四幕劇，卻不上八百字，劇情缺乏真實性，離奇、古怪，從中可窺見未來劇的特徵。相較之下，怪誕劇的成就更為突出。其突出代表是熊佛西。熊氏的怪誕性

215 趙家璧：〈童話家之王爾德〉，《晨報副刊》，1922年7月16日。

216 孫慶升：《中國現代戲劇思潮史》（北京市：北京出版社，1994年），頁79。

趣劇融合了寫實再現與寫意表現，其審美要素既有普通的滑稽，更有將滑稽誇大並推到極限的怪誕。《洋狀元》（1926）運用怪誕的方法描寫一個驕狂自大、招搖撞騙的歸國留學生的形象，無情地鞭笞崇洋媚外、數典忘祖的腐惡習氣。《藝術家》（1928）則以畫家林可梅的生活和著作的遭際為題材，揭示了一種被異化的價值觀：藝術的價值是以扼殺藝術家的生命為前提的，然而沒有了藝術家又哪來的藝術？這種關係的錯位與顛倒是十分荒誕可笑的。進入三〇年代，熊佛西的怪誕性趣劇終於衍變成現代派的怪誕喜劇。

第二章
歐陽予倩

　　歐陽予倩是中國現代戲劇運動的奠基人之一。他不僅是著名的劇作家，戲劇理論家、教育家，而且是卓越的表演藝術家，戲劇、電影導演。自一九〇七年參加春柳社、上演《黑奴籲天錄》到一九五九年發表名劇《黑奴恨》，予倩以畢生精力為中國現代戲劇事業建樹了輝煌的業績。夏衍譽其為「名副其實的戲劇大師」[1]，田漢亦稱他「在戲劇藝術上是一位全才，也是一位完人。」[2]在現代戲劇史上，還沒有一位戲劇藝術家像他那樣精通現代藝術的各個領域——戲劇、電影、舞蹈、音樂等，而且都有很高的造詣。他的戲劇理論與藝術實踐，既像田漢一樣涵蓋現代戲劇的三大劇種——話劇、戲曲、歌劇，又像洪深一樣貫穿編劇、導演、表演的三維創造，並且在各個領域都是得心應手、卓有成就的行家。而在融通話劇與戲曲兩大劇藝方面，予倩更是「中國傳統戲曲和現代話劇之間的一座典型的金橋。」[3]在舞劇方面也有開荒闢路、獨步劇壇的藝術貢獻。他的戲劇活動的足跡遍及大半個中國，在各地播下戲劇的種子，其漫長的藝術生涯，彰顯了中國現代話劇從萌芽、生長到成熟、繁榮的歷史。正如茅盾指出，「歐陽先生本人，就是一部活的現代中國戲劇運動史。」[4]

1　夏衍：〈序〉，《歐陽予倩全集》（上海市：上海文藝出版社，1990年），卷1，頁5。
2　田漢：〈談歐陽予倩同志的話劇創作〉，《劇本》，1962年第10-11號合刊。
3　田漢語，引自〈後記〉，《歐陽予倩戲劇論文集》（上海市：上海文藝出版社，1984年）。
4　胡基文：〈記歐陽予倩先生六十大壽慶〉，《影劇》第1卷第1期（1948年7月）。

第一節　戲劇活動

　　歐陽予倩（1889-1962），原名立袁，號南傑，生於湖南瀏陽縣書香官宦家庭。祖父歐陽中鵠是清末具有民主思想的著名學者，曾任廣西桂林知府。維新志士譚嗣同、唐才常都是他祖父的學生。予倩自幼在家塾讀書，拜唐才常為蒙師，從小受到良好的古典文學教育與革新思想的薰陶。課餘酷愛舊戲，常舞刀弄杖，扮演戲中角色。一九〇二年赴日本東京，先後在成城中學、明治大學商科、早稻田大學文科學習，進一步接觸西方近代社會文藝思潮及科學文化知識。

　　一九〇七年春，歐陽予倩觀看春柳社在東京公演的新劇《茶花女》片段，驚奇地發現「戲劇原來有這樣一個辦法！」他深深喜愛這種嶄新的戲劇樣式。事後他加入春柳社，參與《黑奴籲天錄》、《熱血》等劇的演出，其出色的演技顯示了優秀的藝術資質。一九一〇年輟學歸國後，他「很想作個詩人，可是無論如何敵不過愛好戲劇之心」[5]。一九一二年他參加陸鏡若組織的新劇同志會，在上海、蘇州、無錫、常州一帶上演《家庭恩怨記》、《社會鐘》等新劇，在藝術上繼承、發揚春柳社的優良傳統，深受觀眾的歡迎。翌年，他邀新劇同志會赴長沙，以文社名義編演新劇，「在長沙起了很大的影響，給湖南播下了新劇的種子」[6]。文社被當地軍閥查禁後，一九一四年予倩重返上海與陸鏡若等人組織春柳劇社，後又加入民鳴社，繼續新劇的創作、演出活動。其時，他和陸鏡若、馬絳士、吳我尊並稱春柳派的四大著名演員；同時，他又是新劇界著名的編劇之一。一九一三年的五幕劇《運動力》是他的處女作，據粗略統計，他還編寫三幕劇《長

5　歐陽予倩：《自我演戲以來》，《歐陽予倩全集》（上海市：上海文藝出版社，1990年），卷6，頁7、23。

6　田漢：〈談歐陽予倩同志的話劇創作〉，《劇本》，1962年第10-11號合刊。

夜》、《神聖之愛》，五幕劇《玉淚珠》，六幕劇《浮雲》、《秋海棠》、
《一縷麻》（與鏡若合作），七幕劇《亡國大夫》（與冥飛合作），八幕
劇《田七郎》、《茶花女》、《怨偶》（與小髭合作），十一幕劇《恨海》
（與絳士合作）及《哀鴻淚》、《和平的血》等，這些作品揭露軍閥政
客、洋奴買辦、封建禮教的罪惡，同情被侮辱、被損害的勞苦民眾和
男女青年，頌揚了革命志士與純潔的愛情。遺憾的是它們均已佚失。
予倩的演出、創作不僅推動了文明新戲的發展，也使他成為早期話劇
運動的奠基人之一。予倩又是著名的京劇演員、京劇改革先驅者。一
九一二年他就學演京劇青衣，文明戲衰落後，一九一六年春他在上海
搭「第一臺」演京劇，後又在笑舞臺、新舞臺掛頭牌旦角。他強調對
京劇的內容、演出形式進行改革，在編劇、表導演方面都取得卓著的
成績。自一九一四至一九二八年，他編寫京劇十八齣，改編約五十
齣，自導自演二十九齣，其中自編自導自演的九齣「紅樓戲」最具特
色。其傑出的表演才能在「紅樓戲」中獲得了充分的施展。周劍雲評
論他主演《寶蟾送酒》時說，「其飾寶蟾，直將狡獪女子之心事，抽
蕉剝繭，曲曲傳出，言語所弗克達者，助之以表情，表情之不克盡
者，助之以身段作工，以眉語，以目聽，以意淫，以身就，旁敲斜
擊，遠兜近攻，如此體貼入微，真可謂水銀瀉地，無孔不入……」[7]
其時，他和梅蘭芳齊名，享有「北梅南歐」之譽。

　　新文化運動和文學革命煥發了歐陽予倩的藝術青春，他確立反帝
反封建的民主思想。一九一八年他發表〈予之戲劇改良觀〉一文，痛
述劇界的腐敗墮落，詰責自身之隨俗浮沉，嚴正地發出戲劇改革之呼
聲。他主張從「戲劇之文字」與「養成演之人才」兩面著手，前者包
括創設「劇本文學」、「正當之劇評」、「精確之劇論」三種，非此則無
以創造「真戲劇」。後者須組織「俳優養成所」，以培養新的演劇人

才。上述主張切實精當，成為他這一時期戲劇實踐之南針。其一，繼續從事京劇改革活動。予倩雖也偏激地認為「中國無戲劇」[8]，可實際上他並未像時尚那樣全盤否定戲曲，而是與宋春舫一樣主張戲曲改良。他是「五四」話劇界唯一一位與京劇界同人聯手，對京劇等舊戲繼續進行改革的藝術家。一九一九年他應江蘇著名實業家張謇之邀，赴南通創辦伶工學社，建立更俗劇場。他強調伶工學社「是為社會效力之藝術團體，不是私家歌僮養習所」，旨在「造就改革戲劇的演員」，同時「想用種種方法，把二黃戲徹底改造一下。」[9]他在學社開設戲劇專業課、文化課、音樂舞蹈課，提倡白話文，引導學生閱讀《新青年》、《新潮》等書刊，並親自講授話劇、戲劇理論課，紹介外國戲劇家及其作品，注重課堂教學與舞臺實踐相結合。更俗劇場建立新的舞臺管理制度及良好的劇場秩序，並邀請梅蘭芳、余叔岩、王鳳卿、程硯秋等人到南通獻藝，互相切磋技藝。一時國內名角雲集，盛況空前。該學社是我國最早一所用科學方法培養京劇演員的新型劇校，為時三年，培養了一批有文化與業務專長的戲劇人才。

其二，參與發動、推進「五四」話劇運動。一九二一年，予倩與沈雁冰、鄭振鐸、熊佛西、陳大悲等人組織話劇團體民眾戲劇社，出版《戲劇》雜誌，提倡為人生的現實主義戲劇。翌年，他加入上海戲劇協社，結識了田漢、洪深，並紹介洪深加入戲劇協社。從此，開始了中國現代戲劇界三位奠基人的友誼交往，為推動「五四」話劇運動的蓬勃發展而攜手戰鬥。這一時期，予倩創作了獨幕劇《回家以後》、《潑婦》（1922），它們擺脫文明戲的流風遺緒，以鮮明的反封建主題與現實主義藝術稱譽劇壇，標誌著他的戲劇創作進入嶄新的階段。同時發表《西洋歌劇談》、《樂劇革命家瓦格拉》等譯編文章，

8　歐陽予倩：〈予之戲劇改良觀〉，《新青年》第5卷第4號（1918年10月）。

9　歐陽予倩：《自我演戲以來》，《歐陽予倩全集》（上海市：上海文藝出版社，1990年），卷6，頁86-87。

《傀儡之家庭》（易卜生著）、《空與色》（谷崎潤一郎著）等譯劇。一
九二五年春，又為奉天青年會導演《少奶奶的扇子》、《回家以後》等
劇，在北國播下話劇的種子。同年「五卅」慘案發生，予倩「親眼看
到帝國主義者凶惡的面目」，目睹「工人、學生正義凜然、英勇無
畏」的鬥爭，及張謇「公開反對工人、學生的行動」，他的民主思想
開始注入「階級意識和民族意識」[10]。特別是一九二七年加入南國社，
隨田漢到南京籌辦國民劇場，使他進一步認清「蔣介石一夥和其他的
軍閥沒有兩樣。」[11]這一時期，他與田漢、洪深等人時相過從，經常
研討話劇的理論、創作問題，逐漸糾正民元以來「把藝術和宣傳對
立」的「純藝術」的傾向，開始明白了「藝術是武器」[12]的社會作
用。一九二七年，他相繼寫出五幕歌劇《荊軻》、五幕話劇《潘金
蓮》，並參加上海藝術大學魚龍會的演出活動。《潘金蓮》被徐悲鴻譽
為「翻數百年之陳案，揭美人之隱衷；入情入理，壯快淋漓；不愧傑
作。」[13]它和《潑婦》、《回家以後》一起為現代話劇文學的確立、發
展作了突出的貢獻。嗣後，他出任南國藝術學院戲劇科主任，為培養
藝術人才嘔心瀝血，無私奉獻。自一九二六年起，予倩還加入上海民
新影片公司，編寫《天涯歌女》等三部默片，並參與表導演，成為我
國早期電影事業的開創人之一。

　　一九二八年冬，歐陽予倩應李濟深、陳銘樞之邀，赴廣州創辦廣
東戲劇研究所。該所「以創造適時代為民眾的新劇為宗旨」，以培養
「學藝兼優，努力服務社會」的戲劇人才為目的，下設戲劇學校、音

10 歐陽予倩：《自我演戲以來》，《歐陽予倩全集》（上海市：上海文藝出版社，1990
　　年），卷6，頁104。

11 歐陽予倩：《自我演戲以來》，《歐陽予倩全集》（上海市：上海文藝出版社，1990
　　年），卷6，頁144。

12 歐陽予倩：《自我演戲以來》，《歐陽予倩全集》（上海市：上海文藝出版社，1990
　　年），卷6，頁72。

13 田漢：《田漢論創作》（上海市：上海文藝出版社，1982年），頁37。

樂學校,出版《戲劇》雜誌、廣州《民國日報》副刊《戲劇研究》,在
短短兩年半時間,培養了一大批戲劇人才,也為廣東的話劇運動打下
堅實的基礎。一九三一年夏,研究所被裁撤停辦,予倩由穗返滬,組
織現代劇團。不久,「一二八」事變發生,他再度回到廣州,加入中國
左翼戲劇家聯盟廣東分盟。這一時期,予倩的思想和創作發生了深刻
的變化。誠如他說,「我從編《潘金蓮》起創作思想有所轉變,寫出了
一些暴露國民黨反動統治的短劇。由於『一二八』事變的刺激,我的
思想向前跨了一步,認識到只有工農、只有中國共產黨能救中國。」[14]
他提倡民眾劇,強調「戲劇家應當站在時代思想的前面」[15],「以民眾
為中心;促民眾之自覺與團結,求民族之解放」[16]。他的話劇創作與理
論研究取得了豐碩的成果。在廣州期間,予倩接連發表獨幕劇《再
見》、《屏風後》、《車夫之家》、《小英姑娘》、《買賣》,六場劇《國
粹》及二場笑劇《白姑娘》。一九三二年的獨幕劇《同住的三家人》,
真實地描寫三〇年代初期都市下層人民的苦難生活與抗爭。這同住的
三家人是小學教員王素薇和她的老母,汽車夫陳桂卿夫婦,電器工人
阿明夫婦。他們在失業的黑翅膀下掙扎,中央紙幣兌換使他們大受盤
剝,水錢、房租、房捐、警費逼得他們走投無路。出面「解圍」的投
機商人李十五,從一個側面暴露國統區社會沉渣勾結洋人、官僚,為
非作歹,大發橫財,也揭示了三家人苦難的社會根源。劇尾王素薇拒
赴李十五的約會,阿明也發出「我們總要激烈的鬥爭,打出一個新的
世界來」的呼喚。該劇與田漢的《梅雨》、洪深的《五奎橋》齊名,
堪稱左翼劇壇映現工農和城市貧民生活鬥爭的代表作。「九一八」事

14 歐陽予倩:〈我自排自演的京戲〉,《歐陽予倩戲劇論文集》(上海市:上海文藝出版
　　社,1984年),頁420。

15 歐陽予倩:〈戲劇改革之理論與實際〉,《歐陽予倩全集》(上海市:上海文藝出版
　　社,1990年),卷4,頁13。

16 歐陽予倩:〈演《怒吼吧中國》談到民眾劇〉,《戲劇》第2卷第2期(1930年10月)。

變後，予倩還寫了以抗日救亡為題材的《李團長之死》、《不要忘了》、《上海之戰》等劇，其中，《不要忘了》以十六場景的活報形式，展現了「九一八」事變至國聯調查團來華的歷史生活畫面，是一部獨具一格的抗日救亡劇。與此同時，他發表了長篇回憶錄《自我演戲以來》（1929-1931），撰寫著名論文《戲劇改革之理論與實際》及《民眾劇的研究》、《戲劇運動之今後》、《怎樣完成戲劇運動》等二十餘篇劇論、劇評，闡明了獨特的戲劇美學觀，也為現代話劇的理論建設作出了重要貢獻。此外，他還寫了獨幕歌劇《楊貴妃》、五幕歌劇《劉三妹》，翻譯了蘇聯巴爾道夫斯基的十場劇《玩具騷動》，《現代法國劇壇之趨勢》、《日本戲劇運動之經過》、《包多麗許研究》等劇論，導演了蘇聯 C. M. 特列恰科夫的《怒吼吧，中國！》等幾十個劇目。

一九三二年秋，予倩旅歐考察戲劇，先後到過法國、英國、德國、意大利，並兩次在蘇聯駐留，參加蘇聯第一屆戲劇節，會見著名電影導演普多夫金，並觀摩莫斯科藝術劇院、瓦赫坦戈夫劇院的演出。一九三三年冬回國，參加反蔣抗日的福建人民革命政府。次年春蔣介石軍隊攻陷福州，予倩被迫到日本避難。同年秋回國，先後加入新華、明星、聯華影片公司，編寫《新桃花扇》、《清明時節》、《如此繁華》等電影劇本。一九三六年春，他參與組建上海電影界救國會，投身於電影界的抗日救亡活動。這一時期，他還創作京劇《漁父恨》，改譯了法國伏墅窪的三幕劇《油漆未幹》、列夫‧托爾斯泰的五幕劇《欲魔》（原名《黑暗的勢力》），發表〈二黃戲改革的可能性〉、〈再說舊戲的改革〉、〈高爾基與莫斯科藝術劇院〉等戲劇論文、譯文。

抗日戰爭爆發後，歐陽予倩以高度的愛國熱情，投身於戲劇、電影界的救亡活動。一九三七年八月，他和田漢、夏衍、周信芳等人組建了上海戲劇界救亡協會。上海淪陷後，他在租界組織中華京劇團，上演了自編自導的《梁紅玉》、《漁父恨》、《桃花扇》等歷史劇，鑒古思今，激勵民氣，深受廣大觀眾的歡迎，也引起了日偽漢奸的仇視。

次年春，他被迫攜眷離滬，輾轉前往桂林，從事抗戰時期最重要的戲劇活動之一——桂劇改革。他堅持將舊戲作為「鼓吹民族思想的工具」的宗旨，以地方戲為抗戰現實服務，伊始就擒住了桂劇改革的大方向，同時提出桂劇改革的具體方案，首先是「內容完全革新，要使內容和現代的社會思想相吻合」；其次，形式上反對「舊瓶裝新酒」的做法，力主「新的內容應當加以新的處理」[17]。一九三九年秋，予倩主持廣西戲劇改進會後，一面創辦桂劇學校，組織桂劇實驗劇團，致力於培養一批桂劇青年演員，同時修改、整理出一批保留劇目，並為桂劇新編了大量劇目。在藝術上，他既注重保留桂劇素樸自然、細膩熨貼的風格及地方特色，又剔除其繁瑣、庸俗的表劇演程式，並融合京劇、歌劇、話劇的審美元素，從而拓展了桂劇的表現領域與藝術手段。在舞美設計方面也進行相應的改革，並建立導演制，使具有三百多年歷史卻日趨衰落的桂劇呈現出勃勃生機。在改革桂劇期間，予倩曾為國防藝術社導演《曙光》、《青紗帳裡》、《前夜》等抗戰宣傳劇。後曾一度赴港，為中國旅行劇團、中國藝術劇團等執導《流寇隊長》、《魔窟》、《花濺淚》、《日出》等十幾個劇目，以激勵香港同胞抗日救亡的熱情，也向港人展示了現代話劇精湛的舞臺藝術。一九四〇年，予倩主持成立廣西省立藝術館，出任館長兼戲劇部主任，又創辦《新中國戲劇》雜誌，組織話劇實驗劇團，並在極端困難的條件下建成了藝術劇場，為桂林文化城的抗戰戲劇活動創造了良好的條件。同年還與田漢、夏衍等人創辦大型戲劇月刊《戲劇春秋》。嗣後，他執導夏衍、陽翰笙、于伶、老舍、宋之的、曹禺和他自己的大量劇目。一九四四年，他與田漢、熊佛西、瞿白音等人發起舉辦了「西南第一屆戲劇展覽會」，赴會有五省三十多個進步演劇團體近千名戲劇工作

17 歐陽予倩：《改革桂劇的步驟》，《歐陽予倩全集》（上海市：上海文藝出版社，1990年），卷5，頁41-43。

者，歷時三個多月，是抗戰以來西南戲劇運動的一次大檢閱，也是中國戲劇史上的空前盛會。予倩作為籌委會主任和常委會主任委員，為劇展的成功舉辦作出了重大貢獻。

　　抗戰勝利後，予倩投身於爭取民主自由的政治鬥爭。一九四六年七月，他在悼念李公朴、聞一多的大會上慷慨陳詞，抗議國民黨當局殺害進步文化人的罪行，並揭露廣西當政者的專橫統治。他的發言刺痛了廣西當局，次月被迫離桂返滬。一九四七年，他率領新中國劇社赴臺灣演出，導演了《鄭成功》（據《海國英雄》改編）、《桃花扇》、《日出》、《牛郎織女》，使臺灣觀眾第一次接觸到大陸的話劇舞臺藝術。同年底，赴香港任永華、大光明影業公司編導。戰時戰後，予倩的話劇創作也取得了顯著的成績。他創作多幕劇《青紗帳裡》、《忠王李秀成》、《舊家》、《桃花扇》，獨幕劇《越打越肥》、《戰地鴛鴦》、《我們的經典》、《一刻千金》、《可愛的桂林》、《思想問題》、《桂林夜話》及《言論自由》。特別是代表作《忠王李秀成》、《桃花扇》以其豐滿的人物形象及深刻的歷史內蘊，獨特的悲劇藝術，成為戰時戰後史劇創作的精品，也彰顯作者話劇藝術的重大突破和成就。他還撰寫《後臺人語》、《三個戲》等劇論、劇評，編寫《梁紅玉》、《人面桃花》、《孔雀東南飛》等京劇，《關不住的春光》等多部電影劇本。一九四八年五月，香港進步文藝界舉行歐陽予倩六十大壽及從事戲劇工作四十週年紀念會，郭沫若、茅盾、夏衍、柳亞子、胡愈之等知名人士，熱情表彰他為中國現代戲劇事業作出的巨大貢獻。

　　一九四九年後，歐陽予倩歷任中國戲劇家協會副主席、中國舞蹈家協會主席等職，同時主持中央戲劇學院、中國實驗話劇院，參與籌建中國藝術研究院，並撰寫一系列劇論、劇評、專著、回憶錄等。在戲曲改革與話劇、歌劇繼承中外戲劇傳統，培養當代表導演及舞美人才，以及對外戲劇文化交流等方面，做出了重要的貢獻。他創作九場話劇《黑奴恨》（1959）、七場舞劇《和平鴿》（1950）及電影劇本

《礦工的女兒》（1958）。《黑奴恨》是晚年予倩推呈出的傑構。作者
「按國際主義精神來處理歷史題材」，成功塑造湯姆、哲而治等一系
列舞臺形象，揭露美國種族壓迫的罪惡。全劇彰顯了歷史真實與時代
精神的交滲互融，思想性與藝術性也達到有機的結合。誠如曹禺所
言，從一九〇七年參演《黑奴籲天錄》到創作《黑奴恨》，燭照出予
倩「從一個愛國主義戰士成為一個無產階級戰士的光輝道路。」[18]

第二節　戲劇觀念與戲劇理論

　　歐陽予倩是繼宋春舫出現的重要戲劇理論家之一。他的戲劇美學
觀始創於辛亥革命前後，重構於「五四」時期，二〇、三〇年代之交
臻於成熟，蔚為鮮明的理論風貌和個性特徵，抗戰後又獲得進一步衍
展。其顯著特徵是站在現代文化思想的高度，從戲劇與文化、戲劇與
藝術的關係考察戲劇的本質、審美特徵、「功能──結構」等，同時
批判地汲納中外戲劇理論創作的優良傳統及有益成分，在戲劇的文化
觀、本體論、形態學藝術方法等方面作出獨特的理論建樹。

　　「五四」新文化運動對予倩的文化思想和戲劇觀來說，是一次具
有重大意義的歷史轉換。「五四」以前，他的文化思想帶有反封建的
民主傾向與資產階級的改良主義，同時夾雜著某些封建文化意識。其
戲劇觀強調「戲劇是社會教育的工具」[19]，借鑒歐洲浪漫主義時期浪
漫劇、通俗劇、佳構劇的創作方法，又深受王爾德、谷崎潤一郎等人
的影響，帶有唯美主義、藝術至上的傾向。「五四」以後，予倩的戲
劇文化意識因輸入反帝反封建和個性解放的思想，發生了蛻舊變新的
轉換；用科學精神分析社會人生的近代寫實主義取代了重主觀表現的

18 曹禺：〈對種族歧視的控訴〉，《戲劇報》第11、12期合刊（1961年6月）。
19 歐陽予倩：《自我演戲以來》，《歐陽予倩全集》（上海市：上海文藝出版社，1990
　　年），卷6。頁21。

浪漫主義，成為其戲劇觀之主體，但仍帶有浪漫主義的思想藝術因素。他從現代文化學的角度闡釋戲劇與時代、倫理、審美的關係，逐漸形成了獨特的戲劇文化觀。在一九一八年的〈予之戲劇改良觀〉一文中，他昭示戲劇乃「社會之雛形，而思想之影像」。「一劇本之作用，必能代表一種社會，或發揮一種理想，以解決人生之難問題，轉移謬誤之思潮。」但又不滿足於一般的社會問題劇，強調劇作家必須表現「人情事理」，「必有社會心理學，論理學、美學、劇本學之知識。」[20]一九二九年的著名劇論《戲劇改革之理論與實際》，進一步融匯中西戲劇的優良傳統及藝術經驗，並結合主體的藝術實踐，一方面堅持現實主義的戲劇觀念，提出「戲劇本是社會的反映」，「能夠放步在時代之先」[21]，話劇應當「站在社會前面，代表民眾的呼聲」[22]。同時將戲劇的社會效用，升擢到文化功能價值的高度，澄明戲劇觀照社會生活，必須「能很鮮明的使人們認識人生、認識自己，能給人類新力量，而助其發展，這才是戲劇的真正使命。所以戲劇與文化息息相關。」他特地援引德國舞臺藝術家哈格曼（C. Hagemann）的名言：「戲劇是文化的會堂。」又引用美國詩人 W. 惠特曼的話——「文學要能幫助人類生長，才算偉大」加以闡發，強調「戲劇是綜合各種藝術而成的特殊藝術」，與其他文藝形式相比，涵蓋了更為豐富的文化內涵、藝術價值及多重功能，所以，「幫助人類的力也就特別偉大。」鑒此，他將創造「能表現人類文化幫助人類發展的戲劇」[23]作為自己執著追求的美學理想。

20 歐陽予倩：〈予之戲劇改良觀〉，《新青年》第5卷第4號（1918年10月）。

21 歐陽予倩：《戲劇改革之理論與實際》，《歐陽予倩全集》（上海市：上海文藝出版社，1990年），卷1，頁20-21。

22 歐陽予倩：《戲劇改革之理論與實際》，《歐陽予倩全集》（上海市：上海文藝出版社，1990年），卷4，頁60。

23 歐陽予倩：《戲劇改革之理論與實際》，《歐陽予倩全集》（上海市：上海文藝出版社，1990年），卷4，頁22。

　　予倩所理解的「文化」，是與他早年在日本所接受的歐美資產階級文化觀念分不開的。在近代西方社會裡，文化既有專指意識和精神生產的獨特含義，又泛指一定時代社會生活的全部內容及其總體趨向，並被引申為針對自然、野蠻而言的「文明」。日語「文化」即有文明開化的意思。英國學者亞・泰納謝認為，文化作為人所創造的整體生存環境和人的自身，是人的本質力量的真正體現。「由於人的緣故，自然衍化為文化；由於文化的緣故，人類找到了真正的人的本質。」[24]文化的歷史就是自然界不斷人化與人的自我誕生、自我創造、自我發現的歷史。予倩以反帝反封建的文化思想與現實主義戲劇觀念為本體，融合上述西方文化觀，鑄冶出自己獨特的戲劇文化觀。這一戲劇觀不僅突破某些狹隘的戲劇觀念的羈縛，也促成了戲劇的內容、形式及效用的重構。誠如他說，戲劇「絕不是只求消遣閒情，不是僅能作宣傳工具即滿足，也不是只顧目前的那種功利主義所能範圍。」[25]它必須憑藉「綜合各種藝術而成的特殊藝術」這一渠道，表現人類文化——一定時代的社會生活及其基本趨向，藉以充分發揮「幫助人類發展」的巨大效用。這一戲劇文化觀既沒有戲劇工具觀的褊狹淺直，又比戲劇遊戲觀深厚有力。但毋庸諱言，由於把生產、經濟關係等隸屬於文化，也導致予倩在一段時間內忽視了文化的社會內涵及制約文化的經濟基礎與政治制度。

　　戲劇文化觀為予倩開拓了廣闊的審美思維空間，也助成他建構獨特的戲劇本體學理論。他對戲劇的考察既深入戲劇學的本體與內圈，又延伸到文化學的外圈，其豐富的內涵不獨表徵現代戲劇本體學向文化領域的滲透力，也體現了它在縱向的發展中對自身傳統的超越。在他看來，「戲劇是綜合藝術」，可中國歷來的戲劇理論家往往拘於一隅

24 亞・泰納謝：《文化與宗教》（北京市：中國社會科學出版社，1984年），頁3。
25 歐陽予倩：《戲劇改革之理論與實際》，《歐陽予倩全集》（上海市：上海文藝出版社，1990年），卷4，頁23。

之見，「王國維研究一世只講的是曲詞的變遷；吳瞿庵所研究的，是腔曲的規律，都不是從戲劇的立場來討論的。」[26]還有些學者「坐擁書城治戲劇，等於治詞章之學」[27]。但予倩也不像「五四」以來某些理論家一般地談論戲劇是綜合藝術，而是深入探究戲劇綜合的內部機制。他認為戲劇的綜合包含兩個方面：一是「各藝術部門的綜合」，文學、音樂、舞蹈、美術、建築等；一是「各種上演方式和表演方式的綜合」。而編劇、導演、演員則是綜合的組織者[28]。在他看來，所謂綜合「不是生吞活剝隨便拼演」，而是各種藝術、形式、方式的「統一與調和」[29]。譬如各種藝術之間必須「有量的斟酌、質的選擇，和配置的研究」，各種形式、方式之間也須「斟酌善長自由應用」[30]，其關鍵在於「取各種藝術精華完全戲劇化而統屬之於一點」，構成「絲毫不能分開」的完整的統一體，只有這種戲劇「庶幾能用以宣揚文化」[31]。與此同時，予倩深入到劇本學的內圈，澄示「戲劇的內容是由美的情緒化的思想組成的。」其要素是情緒與思想。因為戲劇是藝術，「藝術的要素不在知識，而在情緒。」所以戲劇「最當注重的是情緒」，它總是憑藉「有永久性、有個性、有普遍性」的情緒，「與觀眾以感化」。同時，「藝術應當有思想，但是不能為思想而藝術。藝術若囿於思想，就失了藝術的真義，必使藝術沒有生氣。」所以，「戲劇應當拿思想滲潤在藝術的裡面。看起來要不露稜角，按起來要有骨

26 歐陽予倩：《戲劇改革之理論與實際》，《歐陽予倩全集》（上海市：上海文藝出版社，1990年），卷4，頁50。

27 歐陽予倩：《戲劇改革之理論與實際》，《歐陽予倩全集》（上海市：上海文藝出版社，1990年），卷4，頁21。

28 歐陽予倩：〈再說舊戲的改革〉，《申報週刊》1937年7、8、12期。

29 歐陽予倩：《戲劇改革之理論與實際》，《歐陽予倩全集》（上海市：上海文藝出版社，1990年），卷4，頁25。

30 歐陽予倩：〈導演經驗談〉，《戲劇時代》第1卷第2期（1937年6月）。

31 歐陽予倩：《戲劇改革之理論與實際》，《歐陽予倩全集》（上海市：上海文藝出版社，1990年），卷4，頁25。

氣」，才能「與觀眾以暗示」[32]。在形式上，戲劇的要素是故事、性格、衝突、對話與結構，他對上述要素也作出具體的審美規範。

予倩還從美學、心理學的視角來審度戲劇，賦予戲劇本體更深邃的內涵。試以喜劇為例。他一手擒住喜劇的「主旨在令人發笑」的美學特徵。這笑雖「大抵出於人格的否定」，但也有來自肯定之人格的「生的喜悅」，這就突破西方喜劇理論往往囿於否定性審美對象之樊籬，也是對傳統喜劇觀念及其悲喜融合範型的體認。難能可貴的是，他對笑的審美一心理機制的探究，並沒有停留於羅列西方的種種笑論或黏滯於一家之言，而是在梳理剔抉的基礎上，批判地剝取黑格爾富有生命力的「矛盾說」的合理內核，並輸入康德、里普斯等人的笑論加以充實。正如他說，「人生本是矛盾的，矛盾的地方，就是滑稽的源泉，越矛盾越滑稽」。「譬如一椿事弄得很緊張，好像有山雨欲來之勢，到了完結，原來是一場笑話；或者一個人物起初好像很偉大，末了卻是很渺小。」這勢必使觀眾失望而發笑。他從心理學的觀點剖析道：「以為真的忽然是假的，以為大的忽然是小的，出其不意捕捉住觀眾的心靈，突然又一放鬆，所以覺得舒服。」予倩還揭示喜劇發揮審美效用的特殊途徑。他一面指出喜劇對人生、人格之否定，「原本是從反面著筆的寫法，因為否定，卻愈顯得確定的精神。看假的便認識真的，看小的便認識大的，諷刺的意味即寓於此。」這是通過醜的否定達成美的間接肯定。同時認為「看喜劇開口而笑，細按其反面卻是令人與無窮的悲感，所以說笑裡邊有的是眼淚。」這種含淚的笑顯然異於諷刺的笑，它雖可來自觀眾對「人生的醜惡」[33]之深入反思，但更多的卻係因於觀眾的幽默觀照與悲喜融合的審美對象之遇合。顯

32 歐陽予倩：《戲劇改革之理論與實際》，《歐陽予倩全集》（上海市：上海文藝出版社，1990年），卷4，頁29-31。

33 歐陽予倩：《戲劇改革之理論與實際》，《歐陽予倩全集》（上海市：上海文藝出版社，1990年），卷4，頁46-47。

然，予倩睿智的目光已洞見喜劇之分支，觸及諷刺與幽默這兩大喜劇亞範疇及其差異。他對滑稽範疇也提出審美規範：「務求能恰如其分」，切忌「過分」而「趨於下流」，這「在劇藝術裡決不許的。」[34]

予倩從文化角度對戲劇本體的滲透，也表現在倫理意識的切入。倫理學對於人類道德及其行為規範的本質和一般規律的揭示，為人們提供了判斷善惡，進行倫理評價的標準。戲劇藝術家的審美評價倘若排除了善惡標準，就會導致否定現實與藝術中審美關係的社會倫理意義；缺乏倫理評價的審美觀照，不可避免地要走向純美、純藝術的岔路。予倩前期的戲劇觀雖基本上體現審美與倫理的統一，但《潘金蓮》一劇的審美與倫理卻不無脫榫之嫌。作者剖析潘金蓮犯罪的變態心理、行為時，過多地頌揚力和美，缺乏有力的倫理評價。而一九二九年純從藝術美著眼，上演了抨擊明末農民起義的京劇《貞娘刺虎》，更跌落為美與非道德的聯姻。上述藝術處理的錯位，既與他所受傳統戲曲及異域的唯美主義、藝術至上的影響分不開，也表證他的審美——倫理意識尚處於自然生長階段。進入三〇年代，予倩逐漸確立了鮮明的階級意識和社會學理念，其唯美主義、藝術至上的觀念也漸次盪滌，審美與倫理的關係逐步被奠立在唯物史觀的基點上。在他看來，社會歷史的發展規律及一般的倫理道德規範，為現實和藝術中的審美關係提供了是非與倫理評價的客觀標準，而主體的情感態度則是由是非善惡評價進入美醜評價的橋樑。從與社會發展的進程、與人民大眾的關係看，凡屬「為人民大眾的利益」，「和惡勢力鬥爭的」，就是善的、道德的、正義的。儘管他們不免有弱點、缺陷，也時而遭受困厄與挫折，但由此卻更襯出自身的善，也引起人們的同情與崇敬。這類客體在審美關係中就是美的。反之，「為個人私利」、

34 歐陽予倩：《戲劇改革之理論與實際》，《歐陽予倩全集》（上海市：上海文藝出版社，1990年），卷4，頁48。

「和善的一群為難的」,即是惡的、不道德的、非正義的。這類客體在審美關係中就是醜的。由於「崇善而抑惡」[35]的倫理觀念的介入,主體的審美觀照達成了審美與倫理的統一,戲劇的審美內涵與社會效應也獲得更為深刻的文化闡釋,這無疑是予倩對現代戲劇本體學的一大貢獻。

　　形態學作為戲劇本體的「形式—結構」系統之一,也是歐陽予倩戲劇觀的一個重要內容。予倩對戲劇形態的審度善於從戲劇文化觀出發,融合中西戲劇的藝術經驗,提出自己的新鮮見解。他認為所以有悲劇、喜劇,乃因「人生總是悲喜相對照」,「生與死,幸與不幸,快樂與苦惱,向上與沒落——種種色相映現在我們的眼前,在戲劇中就歸結到莊嚴與喜悅。所以悲劇的莊嚴厚重,恰始與喜劇的輕美雋妙相對照。」[36]在他看來,西方悲劇向有古希臘運命悲劇、近代性格悲劇、現代境遇悲劇之分。其實這三者是很難分別的。因為「人間的悲劇總是運命和性格攪不清楚,而且不斷的和社會環境因襲爭鬥,戲劇就由這種爭鬥而成立」。這種見解無疑更切合中西悲劇的藝術實踐。在喜劇方面,予倩融匯中西,博採眾長,建構了堪稱二〇、三〇年代最佳的喜劇形態學。他將喜劇分為品位高低不同的兩類:高喜劇是「看了之後想想才會笑的」;低喜劇卻「一見就會笑的」,例如傳統戲曲《打城隍》一類戲。高喜劇依審美對象不同又可分為兩種:一是社會喜劇,以社會怪現象為題材,「諷刺社會及生活的矛盾不調和種種的」,例如果戈理的《巡按》;二是性格喜劇,「描寫一個人性格上的笑話,如偏急,怯懦,誇大,卑鄙……」這使人聯想起莫里哀的喜劇。儘管予倩未作具體闡釋,但其性格喜劇並未排斥表現正面喜劇形象,他將描寫正面喜劇人物的《鴻鸞禧》列為高喜劇,即為顯例。而低喜劇亦

35 歐陽予倩:〈三個戲〉,《文藝春秋》第5卷第1期(1947年7月)。

36 歐陽予倩:《戲劇改革之理論與實際》,《歐陽予倩全集》(上海市:上海文藝出版社,1990年),卷4,頁44。

可分為小笑劇（Farce），用顛倒錯亂的方法作的嘲笑劇（Burlesque），如滑稽戲多屬此類，及所謂不講情理、胡亂取笑的劇（Extra Vacancy）。高低喜劇雖有質之區別，但其間並無不可逾越的鴻溝。高喜劇亦「不免加些低喜劇的做法來幫助發笑」。彌足珍貴的是予倩對悲喜劇（Tragi-comedy）的界定、闡釋。他參照中西喜劇實踐及理論，指出悲喜劇係因「看悲劇嫌其太重，看喜劇又嫌其太輕，於是就拿一個悲的情節和一個喜的情節合攏來，做成一種有悲有喜的，或是先悲後喜的情節」。這類戲劇取材多樣，「譬如善人雖飽經苦難，結局是如願以償；或是惡人能改過遷善，或是戀愛經過許多挫折居然同諧白首……」莎氏的《威尼斯商人》即是範例，而「中國所有的傳奇，大半都是悲喜劇」。鑒於上述審美特徵，他認為「悲喜劇可以附在喜劇裡面」[37]，並就悲喜劇與感傷劇（Sentimental Drama）的異同加以辨析。予倩對悲喜劇的論述既符合實際，又富有歷史感，迄今仍保有生命力，是其形態學中最具光彩的內容之一，也在一定程度上彌補他對肯定性喜劇論述不足的缺欠。

　　值得提出的還有對歷史劇的審美規範。予倩反對史劇家「只拿過去的事實照樣鋪敘一番」，主張「歷史劇要現代化而有新生命。」這就要從精神上「就故實加以新解釋，與以新的人生觀」，或在形式上從事「演法的變更」[38]。他的史劇觀帶有浪漫主義的明顯特徵。但予倩畢竟是現實主義劇作家，他的「現代化」「既不是有什麼主義，也不是存心……翻案」[39]，而是以現代人的觀點來觀照古人古事，「把過去的奮鬥的事跡作現代鬥爭的參考。尤其是要用古人的鬥爭情緒鼓舞

37 歐陽予倩：《戲劇改革之理論與實際》，《歐陽予倩全集》（上海市：上海文藝出版社，1990年），卷4，頁47-48。

38 歐陽予倩：《戲劇改革之理論與實際》，《歐陽予倩全集》（上海市：上海文藝出版社，1990年），卷4，頁63-64。

39 歐陽予倩：〈自序〉，《潘金蓮》（泰州市：新東方書店，1928年）。

現代人的向上。」在這過程中，也不排斥所謂「使觀眾因過去的事跡
聯想到目前的情況」的「反映現實」，或「拿以前的某一事來影射現
代的某一事」的「影射現實」。其次，在史實與戲劇兩方面，他更
「注重戲劇的部分，注重舞臺上的效果，要使全部戲劇化。」[40]對於
歷史事件，「可以根據當時的經濟、政治、人民的生活狀況、階級關
係等來求得比較正確的看法」，而寫歷史人物，「只要把那個人物的思
想見解、生活態度、社會關係寫得適合於他所處的那個時代，就不至
違反歷史。至於把這個人物描繪成怎樣的形象，那是可以根據作者的
見解來處理的，分寸是可以由作者來掌握的。」[41]予倩的戲劇形態學
雖有粗疏褊狹之處，如對性格喜劇的界定。但總體看，由於注重融匯
中西，總結現實經驗，畢竟比較接近中國現代戲劇的創作實際，比起
洪深、馬彥祥等人基本沿襲西方的戲劇形態學，無疑高出一籌。

　　在藝術方法方面，予倩提倡「從寫實主義作起」，其理由，一是
「寫實主義是從科學的分析來的」，「用科學的精神分析社會，分析人
生，所得的結果正是彼岸的橋樑」。而這種科學的精神卻是中國從未
有過的。即如表現主義的「所謂神性的暗示，所謂 Dionysus 與 Apllo 式
的精神之調和，所謂主觀的動都是經過科學分析的結果來的，絕不是
『中國空想式的主觀』。」二是寫實主義戲劇「對社會是直接的……
痛痛快快處理一下社會的各種問題。」在他看來，「中國不革命則
已，要革命就非有寫實主義來算一算思想方面社會方面的帳不可。」
他力斥當時寫實主義戲劇出現的種種不良傾向，如「厭世思想」、「頹
廢」及「流於無意義的感傷」等。但另一方面，予倩反對借戲劇形式
來發議論，以戲劇為「手段」來「治社會的病」，對「先問題而後戲
劇」的蕭伯納等人亦不無微詞。他強調易卜生許多戲雖涉及某種問

40 歐陽予倩：〈忠王李秀成〉〈自序〉，《文藝生活》第1卷第2期（1941年10月）。
41 歐陽予倩：〈序言〉，《桃花扇》（北京市：中國戲劇出版社，1957年）。

題，但「他的戲是藝術，問題融化在戲劇裡頭，行為和性格的進展，有極大的熱力。」[42]於此不難窺見予倩寫實戲劇觀自身的牴牾，他既受當年「易卜生主義」的負面影響，但對易氏的寫實劇也有正確的讀解，期求正確處理戲劇與問題之間的關係。其次，提倡神形並存的審美表現。寫實主義簡單的解釋，雖是「鏡中看影般的如實描寫」，但「也不限於存形，何嘗不可以存神？尤以神形並存方為上乘。」所以不能忽略「靈的寫實」，宜對「寫實」兩個字作「廣義的解釋」。他反對恪守「三一律、第四堵牆」，也非議「巨細無遺」的描寫技巧及「應有盡有」的舞臺布置[43]。提倡形神並存，是予倩對現代戲劇表現美學的重大貢獻，也體現了這位融匯中西、革新創造的戲劇理論家的睿智卓識。

第三節　話劇創作

歐陽予倩的話劇創作，既是他的戲劇美學觀的藝術踐履，也是他融通話劇與戲曲原素的創造性實踐。他伊始就注重借鑒傳統戲曲的審美要素，力圖為舶來的話劇藝術提供本土戲劇文化的豐富滋養。可以說，秉執主體的戲劇文化觀，孜孜以求話劇本體特徵與戲曲審美元素的有機構通與巧妙融合，藉以達到話劇藝術的現代性與民族性的結合，是予倩話劇貫穿始終的顯著特徵。他一生創作話劇四十多部，其題材廣泛，體式多樣，其中數量多、成就最大的是喜劇和歷史劇。在他現存的一九四九年前的二十五部話劇中，多幕（場）劇八部，獨幕劇十七個，其中喜劇各佔三部、八個，多幕劇中也有三部歷史劇。

42 歐陽予倩：〈談卜留〉，廣州《民國日報》《戲劇》第28期（1930年3月）。

43 歐陽予倩：《戲劇改革之理論與實際》，《歐陽予倩全集》（上海市：上海文藝出版社，1990年），卷4，頁60-61。

喜劇與喜劇藝術

　　歐陽予倩是著名的現代喜劇作家，中國現代喜劇奠基人之一。其作品量堪與丁西林相頡頏，藝術成就則比丁氏稍遜一籌。然丁氏偏重借鑒西方近代喜劇，其建樹侷囿於倚重機智的幽默喜劇、浪漫喜劇，予倩卻注重同時繼承民族的喜劇傳統，其審美視野也比丁氏開闊；題材、樣式、手法豐富多彩，在喜劇理論領域更有丁氏所不可比肩的歷史貢獻。在這些方面，予倩類似熊佛西。不過，佛西在從事多流派的喜劇創作方面畢竟比予倩跳出一頭，而在融匯中西喜劇的理論與創作方面，又明顯遜於予倩。無論在理論或創作上，予倩都為現實主義喜劇主潮的形成、發展作出他人不可取代的重大貢獻。

　　「五四」時期，隨著文化思想和戲劇觀的轉換，予倩的喜劇創作也相應完成由文明戲向現代話劇的轉型。民元後予倩寫了一系列新劇作品，一九一三年的處女作《運動力》與南開學校的《一元錢》、洪深的《賣梨人》，同為新劇的喜劇力作。這部五幕社會諷刺劇，敘寫湖南政界新貴賄選議員、納妾嫖賭、逼佃加租等醜行惡跡，其現實戰鬥性和濃厚的時代色彩為《一元錢》、《賣梨人》所難比並，在藝術上借取歐洲通俗劇、佳構劇的方法，但劇作以農民「重新舉出純潔的代表勵行村自治」[44]收結，卻流露出民治思想中的改良主義幻想。「五四」以後，予倩的喜劇創作出現劃期的深刻變化。一九二二年的獨幕喜劇《回家以後》、《潑婦》，以「五四」後仍盛行的納妾、重婚為題材，傾重於封建婚姻制度及其倫理道德的文化批判。作品沒有就事論事，以單純的經驗反映取代複雜的社會人生的映照，而是別闢蹊徑，在東西方文化交彙、碰撞的廣闊背景下，深入解剖一部分時代青年文

44 田漢:〈他為中國戲劇運動奮鬥了一生〉,《戲劇藝術論叢》第3輯（1980年）。

化心理的搖盪、蛻變，靈魂的失落、掙扎，著重探討、表現城鄉婦女衝破舊思想、舊道德的桎梏而獲得精神解放的歷程。

　　眾所周知，一夫多妻的封建婚姻制度以納妾為主形態，重婚雖為文明社會的法制、道德觀念所反對，但無論在中國的封建社會或西方的資本主義社會都不是偶發的現象。《潑婦》裡的陳慎之原是主張神聖戀愛和女子解放，反對一夫多妻的學生中堅份子，可是一走進社會，就頓改初衷，買妓納妾，以討姨太太為「新人物」之標誌。這位闊少爺背叛新文化，皈依舊道德，有其深刻的文化歷史根源。正如陳慎之的父親所說：「男人家三妻四妾，從古至今就有的」。慎之的母親就是妾扶正的，他的姑丈、姐夫也都討小。慎之的自我意識在歷史與現狀所造成的通例中泯滅，這對於曾經呼喚婚姻自主、個性解放的「五四」青年來說，是值得深長思之的。如果說予倩對慎之納妾的心理剖析尚欠力度，那麼他對重婚的陸治平（《回家以後》）的心態描繪就顯得游刃有餘。這個鄉紳子弟一到國外便為歐美婦女的「活潑溫柔」所傾倒；在西方生活方式浸淫下，他以欺騙手段跟他所鍾愛的華裔女子劉瑪利結了婚。歸國後，他本想與髮妻吳自芳離婚，但短暫的相聚卻使他發現了自芳有「新式女子所沒有的好處」，發現了鄉土的生活「簡單樸實」，沒有異域「繁華都市的罪惡」，領悟到「中國的社會，有一種積累下來的精神」，於是心靈的鐘錘又擺向傳統文化一邊。當劉瑪利追蹤而來時，治平為了擺脫自身的兩難窘境，甚至乞靈於一夫多妻的封建婚俗。明眼人不難看出，治平所「羨慕」的並非西方文明的真諦，而他所「發現」的亦非純為傳統文明之精華。這種欠缺選擇力的文化搖盪與感情變易，使他的婚戀生活一再出乖露醜；其缺乏主見卻又自以為是，自私懦弱而又文過飾非的獨特性格與複雜心理，也獲得了逼真細緻的表現。陸治平、陳慎之作為「五四」後最早出現的文化搖盪者的喜劇形象，具有新穎、豐富的審美意蘊，是予倩對現代戲劇史的一個貢獻。他與話劇史上陸續出現的洋狀元、康如

水、江泰等形象，構成了獨特的文化搖盪者系列。

　　予倩曾說：「在中國戲曲裡，從王魁到莫稽，暴露了許多負心漢，都是高級知識份子，而品質惡劣；那些痴心女子大半都是小家婦女，而她們都是心地善良，愛情純潔」[45]。恰如「負心漢」治平、慎之被賦予新的文化內涵，于素心、吳自芳也迥異於封建時代的痴心女子。素心是受「五四」思潮洗禮而覺醒的新女性，她和慎之自由戀愛而結合；自芳雖是舊式婚姻的鄉下女子，但也從新書報中接受新文化的陶融。作為封建夫權的受害者，素心剛烈倔強，嫉惡如仇，以「寧為玉碎，不為瓦全」的決絕態度，同丈夫的背叛行為及污濁的環境進行毫不妥協的鬥爭。她把刀擱在兒子的頸上，挾制丈夫將賣身契退還小妾，出兩千元讓小妾謀生，自己還答允幫小妾自立；繼而同丈夫辦理離婚手續，決然離去。自芳雖沒有素心的決絕行動，但也不像舊式女子那樣委屈求全，而是以超然的態度達觀地應對眼前的事態。這種巨大的精神力量既來自新的價值理念，也與她的忍讓、大度、自我犧牲的傳統美德分不開。從一個女子的人格獨立、尊嚴出發，她鄙棄沒有感情的虛偽的愛情，「更不願勉強計算人家的妻子，來看不起我自己。」她無求於治平，又能同情跟她一樣受害的瑪利。她在形式上被遺棄，但在精神上卻是個勝利者。予倩沒有替她設計素心式的出走道路，而讓她在侍奉公婆與耕讀之樂中尋求人生的慰藉。這一處理雖給人物抹上一層浪漫主義的色彩，但也蘊含著作者對人生、性格的複雜性的認知。誠如他說，題材不能限於一隅，性格有種種色色，「在那一個時候，鄉下女子不能求其絕對衝破禮防；都市女子也不能要求她們便去自耕自織。」[46]

45 歐陽予倩：〈看了《金玉奴》的一點感想〉，《一得餘抄》（北京市：作家出版社，1959年），頁322。

46 歐陽予倩：《電影半路出家記》，《歐陽予倩全集》（上海市：上海文藝出版社，1990年），卷6，頁369。

　　總之，予倩前期的喜劇觀照現實，透視歷史，具有同代喜劇家所缺乏的深厚的文化心理內涵，其主要人物有較豐富的性格側面與內在心理，閃耀出民族性格與時代性相輝映的特有光彩，也為後來的性格喜劇提供寶貴的藝術經驗。但不容否認，戲劇文化觀的唯心因素也給他的審美映照帶來明顯缺憾。由於看不清東西方文化各有不同的社會階級內涵，且有感於大戰後資本主義文明的深刻危機，他在《回家以後》裡，簡單地將西方都市社會的腐敗墮落、道德淪喪與宗法制東方鄉村的風尚質樸、民性純厚的一面加以對照，其價值取向也向封建家族文化及其倫理規範一面傾斜。如果說素心的上奉公婆、規諫丈夫，昭示予倩對傳統文化、道德尚能在揚棄中保留其合理成分，那麼自芳所承載的家族文化倫理的重荷，卻表明作者對傳統文化及其道德觀念的保留未能揚棄其糟粕。這種自相牴牾的現象，透露出予倩的文化批判尚處於自發生長階段。其次，人的解放只有通過社會的歷史變革，但使作者感興趣的——也如易卜生——只是婦女「解放的心理過程，而不是解放的社會結果」。正如普列漢諾夫指出，「人的精神反叛」除了「把一切丟在原來的地方」外，卻「未能從根本上改變婦女的社會地位」[47]。

　　一九二七年後，歐陽予倩推呈出喜劇創作的新生面。由於文化思想深化到制約文化的經濟和政治體制，戲劇文化觀也突破了唯心主義的硬殼，作者的審美觀照從原來的倫理、心理的視角延伸到政治、經濟的視角，將文化批判與社會批判有機地結合起來，其審美內涵和價值取向也出現新的面貌。一九二九年的獨幕劇《屏風後》，在現實的政治鬥爭的背景下，深入地表現女主人翁被侮辱、被損害的遭際及心靈創傷。二十年前康正名始亂終棄，使女學生憶晴從婚姻自主的幻夢裡一下跌進底層的溝渠中。嗣後，康正名同一個軍閥將官的小姐結

47 曹葆華譯：《普列漢諾夫美學論文集》（北京市：人民出版社，1983年），卷2，頁570。

婚，成了投靠袁世凱的復辟餘孽；憶晴受盡苦難生活的磨折，拉扯兩個孩子長大。當這位現代的趙五娘千里迢迢到北京尋夫時，康正名竟誣陷她是女革命，指使特務搶走了男孩，將她驅逐出京。此後，憶晴淪為飄泊風塵、強顏歡笑的女伶。她不願兒女重蹈自己的覆轍；然而污濁的社會卻釀成她的親生兒女的亂倫。憶晴的悲慘遭遇蘊涵著豐富的社會歷史內涵，是對舊中國腐惡社會和軍閥統治的有力控訴。劇中的官僚政客、道德維持會會長康正名，滿口仁義道德，一副道貌岸然的模樣，實際上卻是喪盡天良、卑劣無恥的惡棍。作者一面「褫其華袞，示以本相」，同時也尖銳揭示了幾千年的封建道德，已然淪為康正名們用來掩蓋醜惡靈魂與累累罪行的一面屏風！同年的獨幕劇《買賣》、六場劇《國粹》，將婚戀自由、倫理關係與社會的經濟活動、政治鬥爭聯繫起來，把抨擊的矛頭指向軍閥、買辦及土豪劣紳。前者寫世家子弟出身的買辦梅希俞，為了拉軍火生意，從中獲取傭金，竟然允諾以親妹妹梅可卿為誘餌，向參謀長宋四維獻媚。其寡廉鮮恥、道德淪喪已到了令人髮指的地步。而知識青年的意志薄弱、虛榮、幼稚，則使一對未婚夫妻不自覺地做了軍閥和買辦骯髒交易的犧牲品。後者從階級鬥爭的鏡角透視國統區的婦女解放。一面是紳商土豪錦衣玉食，蓄妾養婢，一面是底層勞動者挨饑受寒，出賣兒女。國民黨省黨部所標榜的「婦女解放」，不過是姨太太們手中的一面旗幟，是土豪劣紳打進去，從內裡蛀空的一出醜劇！劇名「國粹」蘊含著作者的憤慨、嘲諷之情。上述劇作以尖銳的現實批判與辛辣的諷刺藝術，為三〇、四〇年代陳白塵等人的社會諷刺喜劇創作鋪路搭橋。

予倩的喜劇內涵是豐富多彩的。獨幕劇《再見》（1928）、二場笑劇《白姑娘》（1930），分別以革命者、藝人的愛情和友誼為題材，其情節雖均以兩個男人爭奪一個女子為構架，但憑藉多維的審美視角，卻跳出三角戀愛庸俗低級的套路，充溢著美好高尚的情愫，純潔的人性的光芒。前者將友誼與愛情的複雜糾葛放在大革命鬥爭的波尖浪谷

中來展現，革命的前途、民眾的利益成為對友誼、愛情進行價值判斷的標尺。柯仲平、陳德鈞原是志同道合的朋友，但為了爭奪一個女子冷意芳，德鈞居然拿仲平的革命活動去告密，使仲平身陷囹圄，也破壞了後者大功垂成的革命工作。事後德鈞深受良心的譴責，他為了贖罪而參加革命軍，做了許多宣傳、偵探的工作。在一次探查敵情、遭到追捕的危難時刻，他與出獄後潛入敵後從事秘密工作的仲平邂逅相遇。仲平出於革命大義，不計私仇，主動掩護了負著重大使命的德鈞脫逃。作品頌揚仲平對革命的赤膽忠心與真誠的友誼，在鞭撻德鈞的同時也肯定其改過遷善的行為，使觀眾受到革命的友誼觀、愛情觀的陶融。後者係據一篇法國小說改編，然結局卻大異其趣。醜角于寄、王百歲同時愛上漂亮純潔的白姑娘，白姑娘也深愛這兩個原是朋友的「小醜」，但她既不願他們學外國人決鬥，也反對他們占卦拈鬮，因此提出由兩人各裝扮一個人，讓對方認不出來以決定輸贏。於是，于寄裝扮劊子手，王百歲則假裝趙師長。他把假劊子手騙來，用種種手段威嚇他，于寄終於沒能認出趙師長是王百歲扮的。然而，白姑娘最後卻歸於于寄；因為王百歲發現白姑娘竟為于寄受誆騙、嚇唬而傷心地哭泣，這表明她愛于寄畢竟比愛自己深，所以主動成全了他們。作品把一次情場爭鬥化為險情頻出、諧趣橫生的智鬥，不僅歌頌下層伶人真摯純潔的友誼、愛情，機智、互讓、自我犧牲的品德，也以隱晦曲折的手法，揭露了新舊軍閥屠殺革命民眾的罪行。

在藝術上，《白姑娘》的情境已不單建立在誇張、且伴有惡作劇的成分上，它還深植於人情、人性。其十分精巧的情節設計已然超越笑劇（Farce，一般譯作趣劇）的模式，而進入浪漫喜劇的畛域。百歲智贏于寄的第二場，由於情節的奇妙安排、場景氛圍的烘托與性格的深刻聯繫，其情境突破了第一場的外在特徵，而進入深邃、感人的層面，使觀眾沉浸在濃郁的喜劇情趣中。笑劇向浪漫喜劇的鍥入，還凸顯在主人翁溫潤機智而又內含豐富情感的幽默性格。兩個醜角雖然

一個單純率直，一個幹練機變，卻都有美好純正的品性，高尚的情
愫，始終生活在相互尊重、友愛的氛圍裡。于寄「寧可讓我死，也不
能嚇了她」的話語，吐露了無比真摯純潔的愛情；百歲為獲得愛情雖
不得不施用假扮、謊騙、恫嚇的手段，但其內心也擁有豐厚的情感。
正是這種情感阻遏他的計謀、戲謔沿著與其純潔、善良的天性不相符
合的方向發展，最終成全了朋友的愛情而毅然出走。在這裡，笑已被
抑制成一種情感上的滿足，精神上的愉悅。兩個醜角對未出場的白姑
娘從外形美到心靈美的讚頌，純用傳統的帶有浪漫色彩的誇飾手法。
質言之，作者「略示的」是笑劇與浪漫喜劇交融的「一種形式」[48]，
這也是該劇對現代喜劇體式的獨特貢獻。

　　抗戰爆發後到抗戰勝利初期，歐陽予倩的喜劇創作又有新的發
展。作者從根本上擺脫純文化觀的羈縛，歷史地、辯證地看待文化與
政治、經濟的關係，其審美觀照的倫理、心理與政治、經濟的視角相
互滲透，一面呈現出向前期的家族文化批判復歸的趨向，同時直接映
現民族鬥爭、階級鬥爭的社會現實。一九三九年的獨幕趣劇《越打越
肥》通過一個官商家庭的生活片段，描寫國統區上層社會人倫道德的
墮落，價值觀念的顛倒，揭露了官商趁抗戰風雲而騰達，走私囤積，
大發橫財的醜惡面目。另一諷刺短劇《戰地鴛鴦》（1940）則從婚戀
生活一角，勾畫了戰地文化人侯自裝腔作勢、詐偽卑劣的兩面派嘴
臉。而最能彰顯作者在審美內涵和喜劇體式方面的新開拓，當推一九
四四年的五幕話劇《舊家》及一九四六年的默劇《言論自由》。

　　《舊家》是繼曹禺《北京人》後又一揭示封建家族制度腐朽沒落
的現代喜劇力作。誠如予倩所言，「舊家庭藉以維持的是農業經濟、
手工業和所謂倫常道德。到了父子兄弟不能相顧就完了。」[49]作品以

48　〈白姑娘〉〈附白〉，廣州《戲劇》第1卷第6期（1930年）。
49　歐陽予倩：〈後記〉，《舊家》，《歐陽予倩全集》（上海市：上海文藝出版社，1990
　　年），卷2，頁301。

抗戰前期為背景，從經濟和倫理兩個層面生動地展示封建家族制度走向崩潰的歷史畫面。全劇主線是封建世家周家在時代潮流沖激下的解體、衰敗、破滅，副線是老二周繼先與妻子王寶裕、摩登女郎秦露絲之間的婚戀糾葛，此外還有錯綜其間的大家庭內部的各種矛盾。拉開帷幕後的分家場面，昭示這個有著七十多年歷史的封建世家已進入父子兄弟各不相顧的解體階段。周繼先夫婦以欺詐手段分到了最好的莊田、房屋。他利用租佃關係盤剝農民，一面與奸商莫里斯囤積居奇，走私漏稅，大發國難財。短短幾年間飛黃騰達，窮奢極侈，著手營造華麗的別墅。在他煽動、誘惑下，老大周承先也押房入股他的投機生意。但這一切不過是舊家庭的迴光返照。被周繼先遺棄的王寶裕，為了情仇加入緝私隊，舉發他偽造護照、私運糧米等罪行，周繼先最終落得受緝捕、房屋被查封的下場。作品還從倫常道德的腐敗、墮落，進一步揭示大家庭必然崩潰的歷史命運。在封建世家裡下輩不孝，兄弟反目，夫妻鬥毆，叔嫂爭吵，妯娌勃谿，小妾捲逃……。封建倫理道德本體自發之偏枯，與資產階級腐惡風尚之戕賊，加速了家族人倫道德的淪喪。秦露絲、王寶裕即是二者交伐所生的贅疣。原是名門閨秀的秦露絲，奉「享受第一」為人生哲學，竭力追求摩登生活，甚至不惜奪佔他人的丈夫。而脾氣乖張、刁狠潑悍的王寶裕，則不擇手段，施行滅絕人性的報復。

予倩在描寫封建世家傾圯與倫理道德頹敗的同時，也表現了新的倫理道德觀念及從歷史的胎盤中出生的「新家」。老五周傳先不顧禮教的戒律、父兄的攔阻，跟他所鍾愛的木匠女兒陳桂英結婚。他收容了不堪主人虐待而逃亡的丫頭杏花，讓她讀書識字。在他的影響、薰陶下，侄兒周彬衝破封建家庭的牢籠，投考空軍幼年學校，杏花也敢於跟虐待她的王寶裕講硬話。這個頗有科學頭腦、努力上進的年輕人，在他的田地上開辦農場從事農業改良，為佃戶們創造耕作與生活的必要條件。誠如當年論者指出：「在宗法社會沒有徹底破除，新的社

會沒有從一種正確的信仰和理想裡建立起來以前，那麼，『家』永遠如形影相依，而附著於這交替的時代上」[50]。周傳先建立的「新家」，也只是附著於這交替時代的「一個比較上稍微合理一點的家」，他並沒有把自己的農場看為「新中國建設的模型」[51]。依我們看來，周傳先追求的其實是一種小資產階級社會的政治理想。《舊家》是予倩性格喜劇的巔峰作，不獨規模宏大，塑造了一系列具有獨特性格和複雜心理的喜劇形象，而且蘊涵豐厚的歷史內容與鮮明的時代色彩。其主要人物主宰著情節的進行，即是誤會、巧合乃至偶發的事件，也建立在性格及其衝突的基礎上。儘管作品在創造具有高度概括的喜劇典型、場景氛圍的渲染方面顯得不足，但它仍不失為現代性格喜劇之珍品。

《言論自由》敘寫「慘勝」後難民開辦的小吃店的掙扎、倒閉，從一個小櫥窗映照國民黨當局箝制言論的專制統治。在這間小店裡，當局派來的茶房以「莫談國事」為幌子，嚴密監視顧客的一舉一動，戴面具的特務隨時光臨。兩個談論時事的青年剛被逮走，一對未婚夫妻又因出示紅紙婚帖而被捕。老闆為了招徠顧客，只好竭力討好、賄賂茶房，可小吃店還是無法逃脫停業的厄運。而茶房卻獲得「傳旨嘉獎」，與特務「相對作魔舞」。作者以過去的史實燭照現實，預測未來，從幕前引用《國語》「厲王虐」的典故及「莫談國事」、「傳旨嘉獎」等道具，觀眾不難領悟到舞臺意象所指的現實與能指的意蘊。劇尾不堪忍受高壓的遭難者，掙脫身上的繩索，扯掉嘴上的封條，當場將特務打倒在地，展開「言論自由」的橫幅，從而揭示了只有通過鬥爭才能爭得民主權利的真諦。該劇堪稱現代默劇（Pantomine，一般譯作啞劇）的代表作。現代默劇的嘗試始自陳大悲的《說不出》、《真解放》，其後濮舜卿的《黎明》、蕭紅的《民族魂》等在題材、技巧上

50 龍萬積：〈《雷雨》《家》和《舊家》〉，《掃蕩報》，1944年3月15日。

51 歐陽予倩：〈後記〉，《舊家》，《歐陽予倩全集》（上海市：上海文藝出版社，1990年），卷2，頁298。

都有新的開拓。予倩的重要貢獻在於率先以默劇承載社會諷刺喜劇的內涵，並賦予它相當完美的藝術形式。作品以一人展開「言論自由」的橫幅與茶房轉身捧出「莫談國事」的牌子開場，揭示了全劇的基本衝突。情節的迅速展開，衝突的步步深化，幾乎都由翻牌子翻出來。作者採用日常生活中的形象化動作，敘事寫人，狀摹心態，同時汲納傳統戲曲默劇場面的虛擬動作，並輔以指示性（「傳旨嘉獎」等）、象徵性（戴面具、嘴貼封條）的道具，以取代觀念人格化或人物擬物化等域外技法。因此，動作簡潔明快，生動含蓄，既有很強的節奏感，又饒有民族的風韻趣致。如兩個談論時事的青年被捕的場面，只是幾個虛實動作的有機組合，就準確地描繪事件、情境，刻畫出不同的性格、心態。姿勢、表情及形體動作等默劇語言，還被用來透映心理情感的衍變過程。老闆無可奈何時，拿帳簿，撥算盤，繼而向茶房立正，鞠躬，下跪，直至賄送關金票。在這裡，「外的動作由內心決定，根據內心的波動，選擇外形的變化」[52]，動作的節奏與心靈的節奏吻合無間。至若音樂的伴奏、動作的舞蹈化，也為全劇生動、明快、辛辣的風格增輝添彩。該劇以社會生活的深刻映現與獨特精湛的默劇藝術，而躋身一九四〇年代優秀的社會諷刺喜劇之列。

三大歷史悲劇

歐陽予倩的悲劇作品既有現實劇，也有歷史劇。一九二九年的獨幕悲劇《車夫之家》，描寫車夫一家在租界洋人和買辦洋奴壓迫下的悲慘命運，同年的《小英姑娘》則表現小英和青年工人在反帝鬥爭中前仆後繼、不怕犧牲的精神。但這些作品篇幅短小，內容單薄，真正能表徵作者悲劇創作實績的是歷史劇。《潘金蓮》、《忠王李秀成》、

52 歐陽予倩：〈後臺人語（之一）〉，《文學創作》創刊號（1942年9月）。

《桃花扇》這三大歷史悲劇，既體現作者帶有浪漫色彩的現實主義史劇藝術，也奠定予倩作為著名的現代史劇作家的歷史地位。

　　一九二七年的五幕話劇《潘金蓮》，繼《一念之差》、《趙閻王》之後，進一步賡續「罪人的悲劇」的耕耘。予倩不僅將悲劇主人翁推向女性，而且在現代性與民族性的結合方面也有新的創獲。《趙閻王》借鑒《瓊斯皇》的表現主義方法，帶有明顯的模仿痕跡，西方色彩相當濃厚；而《潘金蓮》雖受王爾德《莎樂美》、谷崎潤一郎《空與色》唯美主義之影響，並採用佛洛伊德的心理分析，但其文本卻洋溢著濃郁的民族風采韻致。作品取材於《水滸傳》，施耐庵筆下的潘金蓮離經叛道，通姦殺夫，是一個所謂十惡不赦，人人得而誅之的「淫婦蕩女」。予倩卻站在現代文化思想的高度，從反對封建主義、張揚個性解放的立場出發，重新審視、反思、觀照古代婦女潘金蓮的人生悲劇，塑造了一位被侮辱損害、扭曲變異的悲劇女性形象。從全劇看，作者既沒有正面描寫人們所熟悉的潘金蓮犯罪作惡的過程，而是將它推到幕後；也沒有採用「罪人的悲劇」事後追悔、怨疚的審美模式，而是致力於揭示主人翁通姦殺夫的外部構因與心理動機，從中彰顯了獨特的審美思維與悲劇藝術。在予倩筆下，潘金蓮的形象一方面蘊含著普通人的悲劇內涵。潘金蓮原是一個聰明、伶俐、有個性、有見地的女子。她雖是地主家的丫頭，地位卑賤，卻追求純真而火辣的愛情。她因愛上張大戶的年輕下人而激怒了主人。當命運逼迫她在鄙惡富貴的張大戶與醜陋貧窮的武大郎之間作出抉擇時，她寧取後者。這雖是無可奈何的抉擇，卻透露出她那可貴的反抗精神，鄙棄金錢、權勢的思想。面對不幸的婚姻，她起初還是勉強忍耐，待到見著武松的人品武藝，內心潛藏的愛情的火花便熊熊爆燃起來。但武松是個恪守封建倫理觀念的男子，硬教武大用夫權把她禁閉起來。她那被扭曲的情慾，竟發展為私通有幾分像武松的西門慶這一變態的行為，並在犯罪的路上愈陷愈深，終於釀成毒殺親夫的人命案。作者著力描

寫她被侮辱損害的悲劇命運，被扭曲的悲劇性格與變態心理。顯而易見，在犯罪之前，她是一個追求正當的愛情幸福的底層女子，卻被以男性為中心的封建社會所壓抑戕害，而以非人的生活方式苟活人世。

同時，作者通過潘金蓮對自我、他者的審視與坦然的服罪態度，進一步剖露她尚未完全泯滅的內在的善與美。她雖與西門慶私通，卻能認清西門慶的本質，也清楚地意識到自己被侮辱、被損害的處境。誠如她說：「他仗著有錢有勢到這兒來買笑尋歡，他哪兒有什麼真情真義？……男人家有什麼好的？盡只會欺負女人！女人家就有通天的本事，他也不讓你出頭！只好由著他們攢著在手裡玩兒！」儘管被拒於武松，但她始終深愛著這位「人品武藝」比西門慶「高強百倍」的「錚錚鐵漢」，甚至「甘心情願」「死在心愛的人手裡」。最後，潘金蓮作為悖逆社會倫理道德的罪人，絲毫沒有迴避自身的罪責。她對自己通姦殺夫的罪行直言不諱，而且像個英雄一樣痛痛快快地接受社會道德的懲處，顯然只有心靈中具有道德觀念的人，才會有這種決絕的行動。不錯，她是一個沾滿鮮血的謀殺犯，但卻是一個被賦予深刻而強大的靈魂的謀殺犯。作者從美醜與善惡的對應交接中，賦予女主人翁「罪人的悲劇」的豐富內涵。《潘金蓮》表證了予倩「就故實加以新解釋，與以新的人生觀」的史劇觀，但毋庸諱言，作品對潘金蓮通姦殺夫的罪行畢竟缺乏有力的倫理道德批判，對她崇拜「力和美」及其臨死場面的描寫，也流露出唯美主義的濃重色彩。

五幕史劇《忠王李秀成》是一部英雄悲劇力作，寫於一九四一年九月，正是「皖南事變」後不久。如果說，陽翰笙一九三七年創作的《李秀成之死》側重從天京保衛戰及李秀成與群眾的關係來塑造主人翁的英雄形象，那麼予倩則將天國軍民與滿清外敵的軍事鬥爭推到幕後，而以李秀成與天王及其周圍的奸佞的衝突為明線，憑藉倫理、心理、政治、軍事、經濟等視角的整合統一，多側面地表現天國後期傑出將領李秀成的崇高的悲劇形象。在曾國荃第七次圍困天京，天國處

於存亡關頭，李秀成以一身擔起外抗強敵、內安百姓的重任。他運籌帷幄，作出了一系列英明果斷的軍事決策。既嚴明軍紀，賞罰分明，又與部屬平等相處，體貼士兵。他不僅善於治軍，屢創清虜外寇，而且善於治民，處處體恤民瘼。他果斷地採取賑災、借貸等救濟農民的舉措，大力地扶持農業生產和鞏固後方，以為長期軍事鬥爭之後盾。凡此種種，無不表現出卓越的軍事家、政治家的才幹、風度。但他的功勞越大越多，朝廷對他的猜忌也越深越重。他一面以母、弟、妻、兒為人質，苦心孤詣地力圖消釋天王的疑忌，同時嘔心瀝血地撫慰部下，並捐出全部家財為天國維繫人心民望。即便如此，仍然無時無刻地罹受奸佞們的傾軋、攻訐、構陷。「危難叢集在他的四周，荊棘布滿在他的腳下。」儘管他雄才大略，算無遺策，但來自天王和皇親國戚的種種掣肘、破壞，卻使他一籌莫展，種種深謀遠慮，付之東流。及至大勢已去，李秀成仍然抱著以死報國的決心，最後城破被俘，壯烈犧牲。作者一面將李秀成作為「推進歷史的⋯⋯失敗者」[53]來觀照，同時把聚焦點投向主人翁德行超群、忠貞堅定的「忠王」性格與心理，從而使人物崇高的悲劇精神獲得了充分的展現。

李秀成悲劇形象的成功塑造，也與烘雲托月式的人物構架及對比、襯映的手法分不開。作品以天王洪秀全的昏聵妒忌、剛愎自用，來對照李秀成始終忠於天國、隻手撐持殘局的偉大崇高；以安王、福王之流的詐偽陰險、讒詬誣陷的奸佞嘴臉，囤糧資敵、禍國殃民的鬼蜮行為，來反襯李秀成的忠心耿耿、英勇堅貞、憂國憂民、深孚眾望；以程檢點、譚紹洸等部屬，陳得風等叛將的形象，從正反兩面襯映李秀成的顧全大局、克己忍讓、忠貞如一、視死如歸，並以李母、宋妃的深明大義、賢慧堅毅，進一步烘托李秀成對革命事業的忠肝義膽，英烈悲壯。這種多角度、多層面的對比、映照，使李秀成的形象

<hr>

53 歐陽予倩：〈忠王李秀成〉〈自序〉，《文藝生活》第1卷第2期（1941年10月）。

顯得更為鮮明突出，成為現代戲劇史上生動豐滿、光彩照人的悲劇英雄形象之一。《忠王李秀成》顯示了予倩史劇觀念和史劇創作的重大發展。作者曾說該劇「意在表彰忠義」，「要把過去的奮鬥的事跡作現代鬥爭的參考。尤其是要用古人的鬥爭情緒鼓勵現代人的向上。」[54] 其生動的藝術實踐昭示，作者史劇的「現代化」已捕捉到當年階級鬥爭、民族鬥爭的脈搏，傳達出「現代人」心靈情志的最強音，因而他賦予史劇的「新生命」，已不再是人性被扭曲的罪人的悲劇，而是民族史上彪炳日月的英雄的悲劇。作品在揭示李秀成的悲劇構因時，對「傳統的猜忌」「力加指謫」[55]，這使人聯想起國民黨當局製造剿滅異己的「皖南事變」。該劇當年由作者執導在桂林上演十四天，場場爆滿，觀眾達三萬人之多，引起了強烈的社會反響。但作品對天國失敗的內外構因的揭示，也存在著畸重畸輕之嫌，將近代進步思想家洪仁玕視為奸佞之徒，更是史實處理上的明顯失誤。

　　三幕九場話劇《桃花扇》是歐陽予倩史劇的又一代表作。抗戰爆發後，予倩曾將清代孔尚任的古典名劇《桃花扇》先後改編為京劇、桂劇，獲得了廣大觀眾的熱烈反響。一九四七年春，又將它改編為話劇在臺灣首次上演。這一改編，並非「忠實於原著作為一個古典劇作的翻版」，而是一次新的藝術創造，「不僅是中心思想，人物的處理，就是情節也有所改變」[56]。《桃花扇》的突出成就，首先在於將原著從「借離合之情，寄興亡之感」的社會悲劇，上擢為頌揚愛國主義與民族氣節的英雄悲劇。原著以復社名士侯朝宗和秦淮名妓李香君愛情的悲歡聚散，映現了南明王朝的興亡，從中總結明代三百年基業隳於一旦的歷史教訓，也表達了作者譴責權奸誤國的愛國思想與懷念明王朝的民族感情。予倩運用美學的歷史的觀點，重新審視、觀照歷史人物

54 歐陽予倩：〈忠王李秀成〉〈自序〉，《文藝生活》第1卷第2期（1941年10月）。

55 歐陽予倩：〈忠王李秀成〉〈自序〉，《文藝生活》第1卷第2期（1941年10月）。

56 歐陽予倩：〈序言〉，《桃花扇》（北京市：中國戲劇出版社，1957年）。

和歷史事件，突破了原著侷囿於封建階級正與邪、忠與奸的矛盾鬥爭的狹小圈子，使下層歌女、樂工的愛國精神和民族氣節獲得新的解讀，具有較大的思想深度與豐厚的歷史內涵。其次，秉執英雄悲劇的審美規範，對李香君等人物進行藝術的再創造。在予倩筆下，女主人翁李香君美麗，聰慧，心胸坦誠，志氣軒昂。她雖是個被壓迫、被賤視的風塵女子，卻富有鮮明的是非觀念、愛國思想與民族氣節。卻奩還銀、斥責楊文聰，拒嫁田仰、「以死相拚」兩個場面，生動地表現她那正氣凜然、忠貞純潔的高尚品格，寧死不屈、力抗奸佞的剛烈性情。特別是賞心亭罵筵一場，面對魏閹餘孽、當朝權奸馬士英、阮大鋮之流，李香君不畏權勢，痛罵群醜道：「想如今明朝已經到了危急存亡的時候，百姓們被搜刮得家空業盡，叫苦連天。你們各位大人老爺，既不能以身報國，又還要用刀，用槍，用可怕的刑罰，用栽贓誣陷的手段，殺害忠良，欺壓那些饑寒交迫的老百姓……」真是義憤填膺、痛快淋漓！她那剛烈頑強的鬥爭性格、大義凜然的愛國情操也獲得了深入的展現。劇尾，當她心愛的侯朝宗居然屈膝投降，並以清朝服色出現在她面前時，香君寧為玉碎，不為瓦全，她退扇斷義，氣阻魂斷。臨死前她怒斥侯朝宗道：

> ……侯公子，我是白認識你了！……你不是說，性命可以不要，仁義、道德、氣節是永遠要保住的麼？你為什麼不跟著史可法閣部一同守城？回家去你至少可以隱姓埋名，你為什麼不？為什麼要在許多人起兵勤王的時候，去考這麼一個不值錢的副榜？……在這國破家亡的時候，來找我幹什麼來了，幹什麼來了！……蘇師傅，柳師傅，妥姨，寇姨，卞姨，你們都是好人，我死，要你們在我面前。我死了，把我化成灰，倒在水裡，也好洗乾淨這骨頭裡的羞恥！

這最後的一筆，在高大壯美與渺小卑鄙的鮮明對照中，將香君堅貞的愛國情操與高尚的民族氣節推向了頂點，也成就了一位底層女子的悲劇形象的完美塑造。

柳敬亭、蘇昆生雖是樂工，卻都有一副俠骨柔腸，為人光明磊落，富有正義感和民族氣節。他們「寧願餓死，也不做奸黨的門客」。南都淪陷後，一個當道士，敲著漁鼓，唱著悲歌，喚醒民眾反清保國的民族意識；一個當和尚，四處奔走，不畏強虜，扶助劫難中的同胞。但兩人的性格並不一樣，敬亭深沉敏銳，智機中蘊含著憤激之情；昆生單純渾厚，幽默中略帶感傷。至若鄭妥娘的深諳世態，潑辣風趣，李貞麗的通達世故，豁達慈祥……亦寫得逼真鮮活，形神畢肖。這些樂工、妓女的形象既是對李香君典型形象的有力鋪墊、烘托，也進一步強化、渲染了悲劇的崇高美。與香君的忠貞純潔相對照，作者寫了侯朝宗、楊文聰兩個名士的形象。原著迴避侯朝宗的變節，予倩卻從史實出發，根據愛國主義和民族氣節的主題重新予以處理。但他沒有把侯方域簡單化，既肯定他在江南時以文章氣節影響士林、群眾的積極一面，又寫出他「公子哥」的妥協性、軟弱性，貶斥其投降變節的行為，這對於在嚴重的民族鬥爭、階級鬥爭中軟弱、動搖的知識分子是有力的鞭笞。楊文聰的形象骨架基本上沿襲原著，而又強化其「取著兩不得罪的態度……左右逢源，事實上還是熱中利祿」[57]的兩面派的本質，以此撻伐當年那伙看著局勢大變，便左右搖擺，耍用兩面三刀的無恥文人。

最後，在情節、結構、語言方面也有相應的創造。予倩秉持主體的創作意圖與話劇時空集中的審美規範，將原著的雙線交織改為一主一副的情節構架，以李香君為代表的下層人民同南明權奸、魏閹餘孽馬士英、阮大鋮的鬥爭為主線，以侯方域為代表的復社知識分子的鬥

57 歐陽予倩：〈序言〉，《桃花扇》（北京市：中國戲劇出版社，1957年），卷2，頁437。

爭為副線，並強化了民眾、士兵反對權奸的鬥爭及對南下清兵的抵
抗，這就有力地凸顯人民群眾在鬥爭中的力量，也真實地展現絢麗的
歷史畫面與廣闊的生活場景。對原著中侯、李看破紅塵、雙雙入道這
一結局的重大改動，不單恢復了歷史人物侯朝宗的本來面目，有力地
批判其背叛國族與真摯的愛情，也使李香君的高尚品格和凜然正氣獲
得鮮明突出的表現。總體觀之，予倩的現實主義史劇在歷史真實的客
觀把握方面，類似陽翰笙而不如阿英，然阿英「頗受史料的限制」[58]，
予倩卻無此瑕疵。不過，他的史劇往往以文化心理、倫理關係為切入
點，而不像陽翰笙直接描繪階級鬥爭、民族鬥爭的肉搏畫面。同時，
他的史劇帶有鮮明的浪漫主義因素，但在「失事求似」的主觀創造及
浪漫主義抒情方面，其功力又不如史學家和浪漫主義詩人的郭沫若。
儘管如此，予倩的史劇畢竟以其觀照、表現歷史生活的獨特角度，擅
長把史實戲劇化的藝術才華，為現代歷史悲劇增添了光華與風采。

第四節　藝術成就與風格特徵

　　歐陽予倩的話劇在堅持現實主義的藝術實踐中，創造性地借鑒、
繼承中外戲劇的優良傳統，執著追求「形神並存」的藝術表現及各種
藝術形式的有機綜合，逐漸形成了清新、渾厚、樸質、洗鍊的風格特
徵，也取得顯著的藝術成就。

　　家庭、婚戀、倫理、世態、人情，是予倩話劇創作的基本主題。
他善於對家族制度及其倫理道德進行文化批判。中國戲曲小說中的納
妾、重婚及畸形婚戀等傳統母題，伊始就成為他審美創造的出發點。
前期的《回家以後》、《潑婦》，中期的《潘金蓮》、《屏風後》等均屬
這類作品。後期的《舊家》、《戰地鴛鴦》也表證了對封建世家及其婚

58 歐陽予倩：〈三個戲〉，《文藝春秋》第5卷第1期（1947年7月）。

姻道德的嚴峻批判。同時，他善於通過家庭、婚姻、親友、鄰里、主僕等倫理關係及世態人情，來映現特定時代的人物的不同境遇、生存狀態與心理情感。《再見》、《買賣》、《白姑娘》、《同住的三家人》等堪稱顯例。後期那些直接觀照階級矛盾、民族鬥爭的劇作，也每每擇取家庭生活、倫理關係、世態人情的審美切角。歷史劇《忠王李秀成》著重從君臣、臣僚之間，主將與部屬、民眾之間的關係，來塑造農民英雄李秀成的悲劇形象。即是默劇《言論自由》也憑藉老闆與茶房顛倒的主僕關係、與顧客反常的主顧關係，揭露國民黨當局的暴虐統治。這種觀照社會人生的獨特角度，一方面使他得以始終堅持寫自己熟悉的題材、人物的現實主義創作原則，同時有助於他將社會問題融化在豐富的複雜的人生裡面，避免陷入一般問題劇的窠臼。

　　擅長描寫人物複雜的性格和心理情感，是予倩話劇的又一顯著特點。予倩澄示「話劇是心的藝術，歌劇是魂的藝術」[59]，強調「怎樣寫人，怎樣寫人與人的關係，這是寫劇本的關鍵。」從現實主義創作原則出發，他反對把人物神化或醜化，主張描寫人物必須「像『人』，像那個時代活生生的『人』」[60]，注重從人、從人與人的關係入手，運用客觀的寫實方法刻畫人物的性格特徵和內心世界。除一些純諷刺性或浪漫色彩較濃的人物外，予倩作品的主幹人物一般都有豐富的性格側面，細膩的心理情感。推究其因，一方面跟他借鑒了擅長「挖掘人物複雜的心理狀況」的歐洲近代劇及佛洛伊德心理分析學說有關；他為「性格」界說的定義——「關於一個人的本能、遺傳、環境和其自身的體驗合起來的一種內心的生活」——即蘊含這一影響的鮮明印痕。同時也繫根於對戲曲美學傳統的自覺繼承。作者深知「中國戲專描寫性格的很少。明清的傳奇尤其是只敷演故事，還不如元曲

59 歐陽予倩：《戲劇改革之理論與實際》，《歐陽予倩全集》（上海市：上海文藝出版社，1990年），卷4，頁44。

60 歐陽予倩：〈三個戲〉，《文藝春秋》第5卷第1期（1947年7月）。

之有骨子」[61]。所以，他將借取的重點放在元曲、評彈及地方戲中注重性格刻畫和心理描繪的優秀作品。與後起的李健吾、曹禺等人相比，予倩的性格刻畫和心理描寫自有其特點。儘管他們都以真為出發點，但李、曹的性格觀置重真與美的結合，予倩卻傾重善與美的結合，而且更為強調主體情感的介入。誠如他說：「藝術家要能辨善惡，要崇善而抑惡」，以鮮明的主體情感介入對象，既要「以絕大的同情和充分的共鳴描寫正派的人物」，又要「以絕深的厭惡描寫反派人物」。但主體情感的介入，卻不應掩蓋對人物是非善惡的基本評價。對正派人物「有優點必極力表彰，有弱點也無須強為辯護。而且有些人物，因為一二弱點的點明，更能把優點鮮明地襯托出來」。例如李秀成、李香君就未被寫成十全十美的完人，作者通過人物的反思，寫李秀成策略上的一些失誤，如被叛將的花言巧語、假忠假義所蒙蔽；寫李香君的嬌生慣養與任性、高傲的性情，但這些弱點無疑更能襯出她幾經挫折後的剛烈頑強。而對反派人物「決不以小善而原諒一個藏頭露尾自私自利的小人，或是元凶大憝。」[62]作者對楊文聰兩面派嘴臉的勾畫，對安王、福王的辛辣揭露，對阮大鋮、馬士英的無情鞭撻，允稱顯例。由於傾重善和美的結合，予倩在展示性格、心理的複雜性方面，往往遜色於曹禺、李健吾，後期的《忠王李秀成》、《桃花扇》及《舊家》雖有很大的進展，但人物性格、心理的豐厚深致，仍比不上曹、李的代表性作品。不過，予倩筆下一些具有獨特複雜性格的女性形象，如李香君、潘金蓮等，卻有不減於曹、李同類形象的藝術光芒與特殊魅力。這類形象是作者參透歷史、人生、人性，運用近代寫實主義與佛氏心理學說重新審度、觀照戲曲小說角色的藝術創造。

61 歐陽予倩：《戲劇改革之理論與實際》，《歐陽予倩全集》（上海市：上海文藝出版社，1990年），卷4，頁33-34。

62 歐陽予倩：〈三個戲〉，《文藝春秋》第5卷第1期（1947年7月）。

　　第三，悲喜交錯的衝突構局與戲劇類型的豐富多樣。予倩與田漢、熊佛西都是開創悲喜融合的現代話劇格調的作家。但相比之下，予倩的衝突構局更加跡近悲喜交錯的傳統戲劇。他的悲劇一方面穿插喜劇性的人物、情節、場面。以《忠王李秀成》為例，不僅描寫一批諷刺性的喜劇形象：安王、福王、補王之流及叛將陳得風等，而且設計了奸佞們多方讒詬、誣陷李秀成的情節，並穿插安王在李秀成軍中安插親信，挑撥離間，清將蕭孚泗導演叛將對李秀成勸降等喜劇性場面。同時，在悲劇情節中嵌進喜劇性的幕、場。例如《桃花扇》第一幕第一場寫復社文士痛詆、毆打阮大鋮，及阮、楊設就圈套引侯朝宗入彀；《潘金蓮》第一幕寫張大戶與眾姬妾的糜爛生活，妄圖以「維持風化」為名收回潘金蓮。它們宛似傳統悲劇的喜劇折子，而又成為悲劇衝突的有機組成部分。他的喜劇也採取悲喜交錯的衝突構架，為後來者提供了多種範型。其一，以喜劇性方式展開悲劇性衝突。即基本衝突是悲劇的，但在性格與情勢中展開的方式卻是喜劇的。《回家以後》、《潑婦》、《屏風後》、《買賣》、《言論自由》均屬此種模式，可藝術表現並不雷同，各有特點。其二，喜劇性與悲劇性的人物、情節、場面的交錯、對接。《國粹》攝取多鏡角的六幅剪影。一至三場係喜劇性的披露，四至六場乃悲劇性的勾畫，但憑藉場景的比照，事件的交錯，人物的對接，使喜、悲兩種因素有機滲透，互相映照，組成一幅國統區「婦女解放」的現世相，洋溢著辛辣的諷刺色彩。其三，將幾條悲喜劇情節線加以壓縮、變形、組接，構成悲喜交錯的幽默情境。《再見》裡革命者仲平雖飽經劫難，結局卻否極泰來，德鈞作惡，也因良心發現而改過遷善；而仲平和意芳的愛情經歷諸多波折，最終如願以償。作者將上述情節線熔鑄成緊張曲折、出人意表的幽默情境，使悲喜交錯的衝突構局煥發出特異的光采。

　　與悲喜交錯的衝突構局及其各種組合方式相對應，予倩的戲劇形態豐富多樣，呈現出交叉滲透的特徵。「罪人的悲劇」《潘金蓮》不止

交織著普通人的悲劇的濃重成分，且以對主人翁犯罪的內外構因之剖
析與服罪受刑的描寫，提供了與《一念差》、《趙閻王》不同的審美模
式。《忠王李秀成》、《桃花扇》雖皆屬英雄悲劇，但前者寫歷史上的
大人物、大事件，映現特定的時代精神，乃是英雄悲劇常見的形範。
而後者的主要人物卻是社會底層的歌妓、樂工，作者在南明的社會鬥
爭、民族鬥爭的歷史風暴中，把人物追求合理的生存權利及有價值的
人生理想，與表現他們的愛國情操、民族氣節結合起來，從而將普通
人的悲劇上擢為英雄的悲劇。予倩的喜劇雖以高喜劇為主形態，但並
未鎖閉在自身的喜劇世界中，而是以社會諷刺喜劇或性格喜劇為中心
基座，一面向其他喜劇品種輻射、滲透，同時汲取、融合後者的審美
因素、表現手段，造成喜劇類型雙向流動、交叉滲透的運作機制。在
他筆下，諷刺喜劇、性格喜劇雖各有質的規定性，但又相互滲透，其
外延也呈現不甚規則的狀態。《買賣》的性格、心理描寫就跳出一般
諷刺喜劇類型化或過度誇張的窠臼，其情節由性格所主宰，顯露出向
性格喜劇位移的趨向，然總體度量，其主要審美元素畢竟還是諷刺。
而性格喜劇《潑婦》雖有濃重的諷刺成分，其次要角色幾乎都是諷刺
形象，但究其題旨還在於塑造素心的正面喜劇形象，其基本精神是讚
美的。性格喜劇還每每滲入世態喜劇的成分，但劇中的日常生活和風
俗性場面，已成為情節的或一鏈環或有機穿插。諷刺喜劇的文本顯出
更大的涵蓋力。《屏風後》採取佳構劇的結構與表現手段，《國粹》融
合悲喜劇、生活即景劇的體式及電影的組接方式，《越打越肥》採取
趣劇的形式、手法，《戰地鴛鴦》則近似喜劇小品。而融合浪漫喜劇
要素的笑劇《白姑娘》，與荷載社會諷刺內容的默劇《言論自由》，更
是現代喜劇體式的戛戛獨造。

　　最後，予倩十分講究戲劇的結構，其格式靈活多樣。他的多幕劇
都採用開放式的佈局。德國戲劇家弗來塔格將戲劇的結構分為發端、
漸進、頂點、轉降、收煞五個部分。這恰如看人釣魚，「發端見釣竿

在水面，漸進見水紋浮動，浮標起伏，頂點就是魚已上鈎為生命而掙扎。魚的著急和釣者求得的精神，都到了最高點。於是轉降而見釣者一收一縱，魚力漸竭，釣者舉竿，魚躍入手為收煞。」《忠王李秀成》即屬此種佈局，其頂點是第三幕李秀成不顧佞臣攔阻，擊鼓求見天王，奏請御駕親征、遷都江西。但這只是結構的大致，「從頂點到收煞，急轉直下，有的收煞就是頂點，沒有一定。」[63]同為五幕劇的《舊家》，其頂點（王寶裕舉發周繼先假造護照、私運糧食）和收煞（周遭緝捕、家被查封）幾乎同時發生，並被組合為最後一幕。予倩傾向於只分開場、中段、結局三部分，而將頂點歸在結局之中。他的獨幕劇幾乎都取這一格式，其佈局比丁西林、熊佛西繁複，每劇十人左右，主要人物三五個，線索大多一主一副，場次也比較多。

　　予倩既講究戲劇的總體佈局，也十分注重情節的組織與安排。他借鑒西方近代劇的技藝，善於從主題的中心直入，致力表現衝突的激變階段。其開場往往從日常生活畫面落筆，短短幾句，不僅點染環境氛圍，交代主要人物，也提示了中心事件或主要線索，有如微風起於青萍之末。《回家以後》以自芳發現乾荷花瓣上「海誓山盟」這一細節，不僅補敘治平、瑪利重婚的前情，也揭示三人之間婚戀糾葛的端倪。有時直接切入衝突的中心，《桃花扇》以復社文人痛毆阮大鋮開場即為顯例。而由發端轉入漸進部分，著筆最難，作者善於從各個側面反覆鋪墊、渲染，並以現在的戲與過去的戲的相互交錯、推進，造成鬆緊有致、步步進逼的戲劇情勢。《潘金蓮》從張大戶所謂「維持風化」開場，以武松多方查明罪證替兄報仇為線索，潘金蓮被嫁武大、追求武松、私通西門、謀害親夫等前情，都在現在的戲劇中一一帶出。表面上看，似乎只是推衍鋪陳，涉筆成趣，或多方補敘，申明

63 歐陽予倩：《戲劇改革之理論與實際》，《歐陽予倩全集》（上海市：上海文藝出版社，1990年），卷4，頁207-210。

原委，實際上卻處處經營，步步引觀眾入轂，不知不覺地將衝突導向縱深處。作者還常在中段的末部，採用巧合或奇襲手法。劉瑪利的突然來訪，將陸治平推向狼狽不堪的境地；康正名和憶晴的邂逅相遇，令道貌岸然的康正名露出狗彘不如的面目。這些偶然性的巧合都以必然性為基礎，既出人意外，又在情理之中，它們使劇情急轉直上，達到頂點。有時則用奇襲，將頂點與結局融為一體。素心發現丈夫納妾後，處變不驚，欲擒故縱，與慎之進行一場出奇制勝的說理鬥爭，使悲劇性衝突陡轉為喜劇性的結局。而獨幕劇《越打越肥》裡詭譎狡詐的胖子哥哥，為躲避一筆捐款而佯裝中風，豈知卻招來姨太太及其女友、僕人的明搶暗奪，落得被當作僵屍痛打的可笑結局。相較之下，巧合多著眼戲劇情勢的製造，奇襲卻植根於性格與心理衝突，既有力地突現人物性格，也產生強烈的藝術魅力。

第三章

田漢

　　田漢是中國現代戲劇運動的奠基人之一。他不僅是傑出的戲劇家、詩人，而且是戲曲改革運動的先驅者，我國早期音樂、電影的卓越組織者和領導人[1]。早在日本留學時期，他就以「一個在中國初露頭角的易卜生」[2]自居，後來又和郭沫若分別以席勒、歌德暗自期許[3]，這不僅表達他在中外文化交彙的時代大潮中振興中國現代戲劇的雄心壯志，也反映上述兩位流派、風格迥異的西方戲劇大師對他的深刻影響。不過，從田漢「沉毅不屈的戰士」精神，「銅碗豆」似的堅韌性格，以及作為革命戲劇的領路人，戰時劇壇領袖的歷史地位來說，他無疑更接近其門弟子陳白塵所譽稱的「中國當代的關漢卿」[4]。田漢多才多藝，精力絕倫。在一九四九前三十年的劇壇生涯中，他的話劇創作雖未登臨自己的最高峰，但重要的是，他的藝術實踐馳騁現代藝術的三大門類——戲劇、電影、音樂，涵蓋現代戲劇的三大劇種——話劇、戲曲、歌劇，而且在各門類、劇種中都達到較高的成就與藝術水準。這在現代戲劇史上，除歐陽予倩外，可謂找不出第二人。田漢的戲劇藝術道路不僅生動地體現現代戲劇運動艱難曲折、不斷壯大的歷程，而且以卓越的戲劇活動、傑出的戲劇創作及精闢的戲劇理論，成為中國現代戲劇戰線上的一面旗幟。

1　參見〈沈雁冰同志在田漢同志追悼會上致悼詞〉，《人民戲劇》1979年第5期（1979年5月）。

2　田漢、宗白華、郭沫若著：《三葉集》（上海市：亞東圖書館，1920年），頁80-81。

3　田漢：《田漢文集》（北京市：中國戲劇出版社，1983年），卷7，頁358。

4　陳白塵：《五十年集》（南京市：江蘇人民出版社，1982年），頁42。

第一節　戲劇活動

　　田漢（1898-1968），原名壽昌，出生於湖南長沙東鄉農民家庭。舅父易象是具有民主思想的愛國主義者，從小給他良好的教育。田漢自小喜愛戲劇、文學，在私塾念書時就閱讀《西廂記》、《紅樓夢》等古典文學名著，同時酷愛皮影戲、傀儡戲、花鼓戲、湘戲等民間戲劇。這些戲裡面，既「有素樸的現實主義」，也有使他「幼小心靈深受激動的浪漫主義」[5]。田漢的一生走上戲劇藝術道路，除了童少年時期接受民族戲劇傳統的薰陶外，還獲益於青年時期對西方新劇藝的探求，而這一切，又是在近現代革命思潮的直接推動下，在中外文化交彙的大潮中進行的。對田漢來說，尋找民族解放的人生道路，與創造真、善、美的藝術道路，是一而二，二而一的東西。

　　一九〇九至一九一一年，田漢進入長沙東升高等小學、修業中學預科讀書，受到蓬勃興起的民族革命思潮的沖激。他投入反對清王朝出賣國家主權的「保路鬥爭」，後又參加湖南軍政府組織的學生軍，準備援助武昌革命軍進行北伐。翌年，他考入徐特立任校長的長沙師範學校，進一步接受革命思想的陶融，逐漸成為具有反帝愛國志向與反抗性格的血性青年。這一時期，田漢接觸比湘劇、漢劇「浪漫得多，或是寫實得多」[6]的京劇及新劇，開始了戲劇創作生涯。他當時認為新劇是「高不可攀的東西」，傾重接受的是「梁啟超的《新羅馬傳奇》的影響」，曾以辛亥革命為題材，創作《新教子》、《漢陽血》等平劇。前者採用京劇《三娘教子》的形式，敘寫漢陽陣亡軍人的寡妻，教育兒子繼承父志為國族盡力，表徵鮮明的民族意識和愛國精

5　田漢：〈前記〉，《田漢選集》（北京市：人民文學出版社，1959年）。

6　田漢：〈在戲劇上我的過去、現在及未來〉，《南國的戲劇》（上海市：萌芽書店，1929年），頁43-49。

神。一九一五年，袁世凱加緊謀劃稱帝復辟，田漢寫了《新桃花扇》一劇，通過改編傳奇「議刺時政」，「憤慨國事」[7]，表達了反對封建專制、爭取民主共和的情志。田漢後來力主話劇與歌劇並舉，在話劇中注重借鑒戲曲及長期從事戲曲創作，與他這一時期所接受的戲曲影響與初步實踐是分不開的。一九一六年，田漢在易象資助下東渡日本，考入東京高等師範學校。留日期間，俄國十月革命和國內「五四」運動相繼爆發；在新的革命浪潮鼓動下，他接受各種社會思潮的影響，逐漸成為具有反帝反封建思想的革命民主主義者。震撼世界的十月革命給田漢帶來新的希望，不僅引發他對社會問題與政治革命的關注，也激勵著他「向著光明的方向飛去」[8]。一九一九年，基於「本科學的精神為社會的活動以創造少年中國」[9]的強烈願望，他加入李大釗創建的少年中國學會。但引起田漢更大興趣的還是文學和戲劇。在「五四運動引起的新文學運動的大潮復澎湃於國內外」的推動下，田漢大量閱讀歐美文學名著，特別是閱讀、觀看西方各個時期不同流派的劇作及演出，加之受日本新劇運動的影響[10]，他開始研究詩歌和「戲劇文學」，並從事「新劇之創作」[11]，陸續發表長篇詩論〈平民詩人惠特曼百年祭〉、〈詩人與勞動問題〉，劇論〈致郭沫若的信〉、〈新羅曼主義及其他〉等，為國內評論界所知名，也深受青年讀者的歡迎。一九二〇年春，經宗白華紹介，田漢與郭沫若結識、通信，翌年，兩人和郁達夫、成仿吾等人在東京組織新文學社團創造社，嗣後，田、郭二氏為創建現代浪漫主義話劇作出各自獨特的貢獻。

7 田漢：〈創作經驗談〉，《創作的經驗》（上海市：天馬書店，1933年），頁61-68。

8 田漢：〈新羅曼主義及其他〉，《少年中國》第1卷第12期（1920年6月）。

9 田漢：〈我們的自己批判〉，《田漢論創作》（上海市：上海文藝出版社，1982年），頁5。

10 田漢：〈創作經驗談〉，《創作的經驗》（上海市：天馬書店，1933年）。

11 田漢：〈在戲劇上我的過去、現在及未來〉，《南國的戲劇》（上海市：萌芽書店，1929年）。

　　「五四」和二〇年代，田漢所接納的西方文學、戲劇思潮理論和創作是多元的、駁雜的。他既喜愛西方現實主義和浪漫主義戲劇大師莎士比亞、歌德、席勒、易卜生、蕭伯納、列夫‧托爾斯泰、契訶夫等人的作品，期望做中國未來的易卜生、席勒，又沉湎於唯美主義和現代新潮派王爾德、梅特林克、斯特林堡、霍普特曼、蘇特曼、葉芝、格萊葛瑞、辛格等人的作品，為「新羅曼主義運動」所陶醉。日本菊池寬、秋田雨雀、山本有三等人的新劇也深受他的青睞。這種複雜歧異的外來影響與原先所接受的傳統戲曲素樸的現實主義、浪漫主義的遇合，使田漢逐漸形成了以現實主義為根基、以詩化為顯著特徵的浪漫主義戲劇觀，也直接制約作者前期獨具個性、風采的話劇創作、理論探索及南國社的戲劇運動。從一九二〇年發表處女作《歌女與琴師》（後易名《梵峨璘與薔薇》），到一九二九年創作獨幕劇《一致》，田漢先後發表二十二個劇作（其中獨幕劇十六個，多幕劇六部）。在第一個十年的話劇作家群中，不僅數量獨佔鰲頭，成就也名列前茅。他以《湖上的悲劇》、《南歸》等劇，引領一種以詩化的浪漫主義為風神的戲劇派別，開創了與寫實劇風格不同的戲劇創作路向，同時推出《獲虎之夜》、《名優之死》等帶有抒情寫意特徵的現實主義佳構，並以《靈光》、《古潭的聲音》等劇，嘗試帶有新浪漫主義特徵的表現派、象徵派話劇創作。在藝術表現上，既徹底擺脫文明戲的影響，也創造性地汲納西方近現代戲劇的精華與傳統戲曲的有益成分，為新興話劇的確立與發展作出了重大的貢獻。

　　田漢在篳路藍縷之中，領導南國戲劇運動，不單為二〇年代現代戲劇的發展建立奇勳，也為三〇年代的左翼戲劇的勃興創造了條件。一九二二年秋田漢回國後，就決心以戲劇為武器，「與禍中國之一切惡魔戰」[12]。所謂南國戲劇運動包括一九二四年他和妻子易漱瑜創辦

12 田漢：〈致宗白華的信〉，《少年中國》第4卷第4期（1923年）。

《南國半月刊》時期；一九二五年借上海《醒獅周報》創辦《南國特刊》時期；一九二六至一九二七年的南國電影劇社時期；一九二七年的上海藝術大學時期；一九二八至一九三〇年的南國社及其附屬南國藝術學院時期。其活動範圍涵蓋文學、電影、戲劇、美術、音樂及藝術教育，而以戲劇為主。戲劇兼及話劇和歌劇，包括理論建設、劇本創作、表導演、舞美設計及戲劇教育。作為南國戲劇運動的領袖，田漢一方面致力將日本留學期間所學到的新劇藝的理論與技巧，運用於自己的話劇實踐，並自覺地在創作中充分體現時代精神，借鑒民族的戲劇傳統。同時，廣泛地延攬文藝青年，爭取團結、依靠當時文藝界、戲劇界的知名人士，如徐悲鴻、郁達夫、歐陽予倩、洪深、徐志摩、余上沅、朱穰丞、周信芳、高百歲等，同甘苦，共患難，「培植能與時代共痛癢而又有定見實學的藝術運動人才以為新時代之先驅」[13]。在南國戲劇運動中，田漢雖有過朦朧的、曖昧的政治態度，有過失望的悲哀、苦悶的愁悵，有過唯美感傷的藝術情調，但他始終中流砥柱，頂住惡勢力的威逼利誘，抗擊舊傳統的八面來襲，以「湖南牛」堅韌不拔的精神苦幹實幹，克服人力、物力及經濟上的重重困難，在坎坷曲折的道路上披荊斬棘，呼嘯前進，為中國現代戲劇開闢著嶄新的道路。從上海藝術大學的「魚龍會」演出，南國藝術學院的杭州公演，到南國社在廣州、南京、上海的五次公演，南國戲劇運動波翻浪卷，絢爛的戲劇之花開遍了南中國。無論創作或演出都將「五四」時期的話劇推向新的臺階，從一個方面彰顯二〇年代蓬勃發展的中國話劇所達到的藝術水準，也培育出一大批戲劇 人才。

　　一九三〇年代，田漢的思想和創作進入新的時期。一九三〇年五月，在工農革命形勢的鼓舞、推動下，他發表著名的〈我們的自己批

13 田漢：〈我們的自己批判〉，《田漢論創作》（上海市：上海文藝出版社，1982年），
　　頁41。

判〉，對南國戲劇運動和自己的藝術道路進行了批判、總結。這篇長
文對過去的清算誠然存在著過分自責、不夠客觀的一面；同時，它為
南國確定今後「戰鬥的方針與方略」，也表呈出明顯的「左」的思想
影響。田漢宣告南國將終結「熱情多於卓識，浪漫的傾向強於理性，
想從地底下放出新興階級的光明而被小資產階級底感情的頹廢的霧籠
罩得太深」的過去，決心順應「現在世界文化發展的潮流」，立足
「中國革命運動底階段」，從事「貢獻於新時代之實現」[14]的無產階級
戲劇運動。可以說，這篇文章是田漢從革命民主主義者逐漸向無產階
級文化戰士轉變的標誌。伴隨這一「轉向」，一九三〇年田漢參與發
起、組織中國左翼作家聯盟，參加中國自由運動大同盟。翌年，又參
與創建左翼戲劇家聯盟，並被推選為負責人。他所領導的南國戲劇運
動也匯入左翼戲劇運動的洪流。一九三二年他加入中國共產黨，擔任
「劇聯」的黨團書記等職。這一時期，田漢為創建無產階級戲劇作出
了重要貢獻。從一九三〇年改編梅里美的同名小說《卡門》起，到一
九三七年改編《阿Ｑ正傳》止，他先後寫了二十九個劇作（獨幕劇二
十一個、多幕劇六部、歌劇二部），是左翼劇作家創作最豐、實績最
顯著的一個。由於主體思想情感與戲劇觀念的嬗遞轉換，他的劇作不
僅描寫新的題材、人物，也呈現出新的審美品格。前期小資產階級在
社會重壓下靈與肉的衝突，讓位於工農群眾和愛國青年在階級肉搏與
民族危亡中的苦悶、祈求、抗爭，原先感傷、唯美的情調也為社會革
命、民族鬥爭的激情所取代。寫實主義的成分明顯增強，但仍保有抒
情寫意的風格特徵，特別是《回春之曲》，堪稱繼承前期現實主義和
浪漫主義的佳作。與此同時，田漢與夏衍、陽翰笙、聶耳、冼星海等
人一道，為中國電影、音樂走上現代化道路而披荊斬棘。他的《三個
摩登女性》、《民族生存》、《肉搏》等劇本，使電影文學的思想性與藝

14 田漢：〈我們的自己批判〉，《田漢論創作》（上海市：上海文藝出版社，1982年），
　　頁84、90。

術性呈現出新的面貌。而《義勇軍進行曲》等名曲，歌詞樸實、雄
渾，感情高亢、激越，充滿著革命詩人的戰鬥豪情，傾吐了那個大時
代中華民族的心聲。但毋庸諱言，由於對新的人物不夠熟悉，對新的
鬥爭亦缺乏深入瞭解，而創作又往往是急就章，他的不少話劇存在著
求善甚於求真，理勝於情的弊病。一九三五年春田漢被捕入獄，同年
秋獲保釋出獄，與應雲衛、馬彥祥等人在南京組織中國舞臺協會，繼
續從事抗日反帝的戲劇創作與演出活動。

　　一九三七年「七七事變」後，田漢參加上海文化界救亡協會，並
參與組織上海戲劇界救亡協會。同年底，他在武漢參與創建、領導中
華全國戲劇界抗敵協會。一九三八年初，田漢出任國民政府軍委會政
治部第三廳第六處處長，負責全國藝術宣傳工作，成為抗戰戲劇運動
的組織者、領導者。他曾賦詩明志：「演員四億人／戰線一萬里／全
球作觀眾／看我大史劇」。他正是以這種豪情壯志，領導與民族解放
戰爭的現實大史劇息息相關的戰時戲劇運動，推動著中國現代戲劇往
縱深方面發展。這一時期，田漢先後主編《抗戰戲劇》、《抗戰日
報》、《戲劇春秋》等抗日報刊；與洪深等人組建十個抗敵演劇隊、四
個抗敵宣傳隊及孩子劇團奔赴前線、大後方，開展抗日救亡的宣傳工
作；多次舉辦「歌劇演員戰時講習班」，並親自帶領京劇、湘劇等民
間戲劇團體到各地作勞軍演出；發動或主持召開「舊劇改革問題」、
「戲劇的民族形式問題」、「歷史劇問題」等座談會，努力探討抗戰戲
劇所面臨的種種理論與實踐問題。一九四四年春，他與歐陽予倩等人
在桂林主持召開規模宏大、盛況空前的「西南第一屆戲劇展覽會」，
為時三個多月，五省三十多個藝術團體上演了大批優秀劇目，進一步
推動抗戰戲劇運動的深入發展與戲劇隊伍的團結。他在戰時劇運方面
建樹了令人嘆為觀止的功績。抗戰勝利後，田漢回到上海，投入反對
當局獨裁統治的民主運動，同時為戰後戲劇運動的復興而奔走。他聯
合戲劇界人士籌建中國劇作者協會等團體，召開「話劇復興運動座談

會」，主張改革戲劇藝術的現狀，堅守著戲劇的藝術陣地。戰時戰
後，田漢的戲劇創作在堅持與時代、人民的血肉聯繫中，在弘揚民族
的戲曲藝術與促進話劇學習戲曲方面，獲得了引人矚目的豐碩成果。
他秉執現代戲劇意識，改編、創作二十多部戲曲劇本，在改革舊形
式、表現新內容，發揚戲曲藝術的美學特徵方面，取得寶貴的藝術經
驗，也進一步奠定他作為戲曲改革先驅者的歷史地位。他的話劇創作
數量雖不如戲曲，但也取得新的成就。除以一九四五年「一二一」慘
案為題材的獨幕劇《門》外，其他七部話劇都是多幕劇，彰顯了駕馭
大型話劇體式的長足進展。其中五幕話劇《秋聲賦》與二十一場話劇
《麗人行》，在觀照廣闊的社會生活，塑造複雜豐滿的人物形象及話
劇形式的民族化方面，都達到新的藝術高度，堪稱田漢戰時戰後話劇
的代表作。田漢還寫了《勝利進行曲》、《憶江南》、《梨園英烈》等電
影劇本，在思想和藝術上也有新的進展。

　　中華人民共和國成立後，田漢歷任文化部戲曲改進局局長、中國
戲劇家協會主席等職，為發展人民的文藝和戲劇事業做了大量的組織
領導工作，撰寫一系列劇論、劇評及回憶文章，對戲劇創作的健康發
展及中外戲劇文化交流，做出重要的貢獻。他先後創作《關漢卿》、
《十三陵水庫暢想曲》（1958）、《文成公主》（1960）等大型話劇。其
中，《關漢卿》、《文成公主》堪稱田漢晚期話劇藝術之雙璧。特別是
十二場歷史劇《關漢卿》，構思精巧絕倫，衝突高度集中，精心刻畫主
人翁為人民而戰鬥，「蒸不爛、煮不熟、捶不扁、炒不爆、響噹噹的
一粒銅豌豆」的獨特性格，成功地塑造元代偉大劇作家關漢卿和演員
朱簾秀的不朽的舞臺藝術形象。其藝術風格激情橫溢而又沉鬱頓挫，
自然流暢而又氣勢磅礡。該劇將田漢一生的話劇創作推向頂峰，也成
為當代話劇史上屈指可數的藝術珍品。田漢還相繼改編京劇《白蛇
傳》（1952）、《金鱗記》（1957）、《西廂記》（1957），新編歷史劇《謝
瑤環》（1961），後者是他當代戲曲的代表作。

第二節　浪漫主義戲劇觀

　　田漢是開創浪漫主義流派的創造社，竭力鼓動「清新芳烈的藝術空氣」[15]的南國社，在戲劇方面的傑出代表，他的戲劇觀呈現出鮮明的浪漫主義特徵。這一戲劇觀的形成，端賴於主體深厚的中外戲劇文化學殖與長期不懈的藝術實踐，並以其獨特的理論個性與民族品貌，在「五四」以降的中國現代劇壇吐露清香異彩。田漢的浪漫主義戲劇觀，從本質上說，是他的藝術美學觀在戲劇方面的具體運用。在〈詩人與勞動問題〉（1920）一文中，田漢援引西方近代學者的觀點，指明藝術起源於「遊戲衝動」與「實用衝動」。所謂遊戲衝動，即是「自己表現衝動」，它在藝術上的表徵是「為藝術而藝術」，其意義與價值在快樂；所謂實用衝動，即是模仿衝動，或道德衝動，或理想衝動，它在藝術上的表徵是「為人生而藝術」，其意義與價值在實用。這種藝術觀本是二元的、對立的，然田漢卻將它看為是堪可調和的、統一的。誠如他說：「藝術的本質在快樂的意義與價值，同實用的意義與價值調和，所以一切藝術，在於快樂中認出實用，實用中覺得快樂！」[16]質言之，快樂與實用不過是一物之兩面。這種藝術美學觀在創作上勢必導致寫實主義與浪漫主義的交叉滲透或相互排斥。

　　田漢站在中外文化交彙的時代制高點上，秉執二元的藝術觀，從戲劇與人生、戲劇與詩雙重交切的獨特角度，來認知、把握戲劇的本質、藝術特徵與審美效用。一方面，他認為戲劇「是人生之寫影」[17]，

15　田漢：〈我們的自己批判〉，《田漢論創作》（上海市：上海文藝出版社，1982年），頁8。

16　田漢：〈詩人與勞動問題〉，《少年中國》第1卷第8-9期（1920年2-3月）。

17　田漢：〈ABC的會話〉，《文藝論集》（上海市：上海良友圖書公司，1935年），下冊，頁2。

將「真實性」視為藝術創造的「最重要」因素[18]，強調戲劇藝術家「應把人生的黑暗面暴露出來，排斥世間一切虛偽，立定人生的基本。」[19]在他看來，「最好的戲劇是抓住了人生的某一個真實，千回百轉，任如何總不放鬆它」；南國社所奉行的「就是『求真』的 ism。我們在求美求善之前先得求真……演戲的人將真的東西給觀眾看，把社會的真的癥結、民眾的真的要求與苦悶顯示出來，觀眾自然要喝采。」[20]此種理念，既構成田漢戲劇觀的現實主義根基，也成為他賴以創作《獲虎之夜》、《名優之死》等一批寫實劇與後期戲劇觀向現實主義衍變的理論出發點。但另一方面，田漢並不滿足單純地映現人生，他強調戲劇藝術家「更當引人入於一種藝術的境界，使生活藝術化（Artification），即把人生美化（Beautify），使人家忘記現實生活的苦痛而入於一種陶醉怡悅渾然一致之境,才算能盡其能事。」[21]顯然，他的戲劇觀還蘊涵著比寫實主義更為濃重的浪漫主義。這種美化、詩化人生的審美觀，也不同程度地滲入他的寫實劇，使之顯現出色香獨具的浪漫韻味。總之，田漢執著追求以現實主義為根基，以詩化為顯著特徵的浪漫主義戲劇美學。他一面從西方新舊浪漫主義借鑒重主體、重心靈、重哲理、重抒情的藝術方法，同時汲納中國傳統浪漫主義以現實主義為基礎，採用抒情寫意的方法。因此，他的浪漫主義戲劇觀既不同於舊時代的浪漫主義，也與凌空蹈虛，玄秘隱晦的西方新浪漫主義迥異其趣。進入三〇、四〇年代，田漢的戲劇觀在左翼和抗戰戲劇思潮的沖激下，曾發生向現實主義的衍變，卻又保留注重心靈情緒與抒情寫意的詩化特徵。考察探究這一戲劇觀的基本特徵，無疑

18　田漢：〈近代戲劇文學及其社會背景〉，《田漢文集》（北京市：中國戲劇出版社，1983年），卷14，頁206-207。

19　田漢等：《三葉集》（上海市：亞東圖書館，1920年），頁100。

20　田漢：〈南國社的事業及其政治態度〉，《南國週刊》第1期（1929年7月）。

21　田漢等：《三葉集》（上海市：亞東圖書館，1920年），頁100。

有助於深入地知解田漢獨樹一幟的話劇創作及其因革嬗變，客觀地評衡他為創建現代浪漫主義戲劇推動現實主義戲劇發展的卓著貢獻。

其一，戲劇是詩，是主體思想情感的表現。田漢澄示「藝術的動機只在表現自己！把自己思想感情上一切的活動具體化（bodity），客觀化（objectify）」，這一域外的藝術觀念與中國的古代詩論不謀而合。《書經》曰：「詩言志」，《毛詩序》稱「詩者志之所之也，在心為志，發言為詩」。所謂「志」，「志之所之」，便是主體思想情感上的一切活動，所謂「發言為詩」，便是把主體的思想感情具體化、客觀化[22]。戲劇雖為綜合藝術，但其最核心的因素卻是詩，是自我思想感情的表現。田漢以中國戲劇的起源加以闡釋。他援引謝無量研究《楚辭》提出的「獨白是最初的戲劇」，「〈離騷〉，〈九歌〉之類，正是獨白（monologue）」的觀點，指出中國戲劇起源於巫，「更因屈原為楚人，古代的楚人信鬼，畏神；故多由巫時時歌頌跳舞於神前，屈子乃將粗辭加以文雅聲韻，遂成〈九歌〉，這是《楚辭》的來源，也就是戲劇的來源。」又說，戲劇原含有動作、言語、音樂三種情愫，但《楚辭》僅保留了言語一種，所以後人只當它是文學而不是戲劇。總之，「最初的戲劇是獨白的，《楚辭》是獨白，是中國最初的戲劇⋯⋯屈原就是中國最初的戲劇家！」[23]這一見解比起王國維僅僅強調巫之歌頌跳舞，「或偃蹇以象神，或婆娑以樂神」[24]，堪謂更深入地揭示中國戲劇作為詩劇的本質特徵，它是田漢以詩化為特徵的浪漫主義戲劇觀賴以生成的理論支點之一。

在田漢的心目中，詩與戲劇的結合，這詩曾長時間被誤讀為主要指抒情詩，這對他的戲劇觀來說是個明顯的缺憾。因為戲劇從本質上

22 田漢：〈詩人與勞動問題〉，《少年中國》第1卷第8-9期（1920年2-3月）。

23 田漢：〈戲劇與民眾〉，《田漢文集》（北京市：中國戲劇出版社，1983年），卷14，頁209-210。

24 王國維：《王國維戲曲論文集》（北京市：中國戲劇出版社，1984年）頁5。

說是一種敘事體文學，它要求客觀的映現特定時代的人生畫面，描寫尖銳、集中而完整的矛盾衝突，塑造生動豐滿的人物形象。田漢雖也強調戲劇的文學性與舞臺性的統一，澄示二者結合方是「穩固的有含蓄的戲劇」，但他的所謂文學性，係指豐富而複雜的「情感的發抒」、「結構臺詞」[25]。田漢的前期浪漫劇致力描寫人物複雜迂曲的心境、情緒，而往往疏略於描繪事件、衝突的發展變化，刻畫人物的豐滿性格，堪稱抒情性有餘，而戲劇性不足。這與他忽視戲劇作為敘事體文學的本質特徵是分不開的。而一些為觀眾長期稱譽的優秀劇作如《獲虎之夜》、《名優之死》，則突破這一戲劇觀的羈縛，強化了戲劇的敘事性要素。藝術實踐彰明，中國源遠流長的抒情文學傳統既裨助著田漢，也束縛著田漢。正是這種抒情詩化的戲劇觀的流風遺韻，從一個方面滯阻著這位在話劇開創期就達到很高造詣的戲劇家，迅速登臨自己話劇創作的巔峰，使他未能為話劇的成熟、繁榮奉獻出一大批具有豐厚的歷史內涵，有深度的人物形象與巨大藝術魅力的戲劇精品。

其二，重心靈、重情緒的審美觀照。田漢秉執戲劇表現主體思想感情的基本觀點，對戲劇的審美觀照、衝突建構及藝術表現等方面也有相應的律求與規範。早在「五四」時期，田漢就高揚惠特曼的民主主義思想與靈肉調合的人生觀，指出「過重靈魂而輕蔑肉體的，莫不否定現實，認這個世界為萬惡。我們只有遁出這個濁世，別尋所謂天國。既重靈魂，又重肉體的，他便始終到底要肯定現實，覺得我們所能求的天國不在過去，也不在將來，卻在現在。哪怕這個世界無一毫價值，我們憑著努力，可以使他有價值。哪怕這個世界無一毫意義，我們憑著努力可以使他有意義。」然而，舊中國酷烈的專制政治，卻釀成人們的「靈肉分裂」，造成了普泛的憂傷、苦悶與期求。田漢認

25 田漢：〈近代戲劇文學及其社會背景〉，《田漢文集》（北京市：中國戲劇出版社，1983年），卷14，頁206-207。

為當代青年「一方面要從靈中救肉，一方面要從肉中救靈」，只有從「靈肉渾然一致」中，方能獲致「真正的生之充實」[26]。這種對「靈肉調和」的人生境界的執著追求，不僅體現田漢反對酷虐的專制政治，要求變革社會現狀與實現未來的美好理想，也驅策他傾重於新浪漫主義的藝術方法。他主張「從眼睛看得到的物的世界，去窺破眼睛看不到的靈的世界，由感覺所能接觸的世界，去探知超感覺的世界。」[27]逐漸形成了重心靈、重情緒的審美觀照。他的前期作品大多描寫小資產階級青年人生道路上的追求、苦悶與期待；尤為擅長表現人物的靈肉分裂的痛苦與訴求，讓觀眾看到劇中人「對於新的生活的期求，期求中必遇的苦悶，和在苦悶中所發現的新的活動的路」，雖然其間不無側重點之差異，「有的詳述他的期求，有的深訴他的苦悶，有的高叫他新的活動。」[28]進入「左聯」和抗戰時期，田漢的描寫對象轉向民眾，但仍然強調透過民眾的苦難生活，深入展現他們在階級和民族鬥爭中的奮鬥、苦悶與期待。他認為好的劇本，「自然是最能體現民眾最大最深的苦悶與期待的而又最適於舞臺上的『新樣式』的表現」[29]。他的寫實劇也因之往往超離時尚的社會問題劇。

與此相關，田漢強調描寫人物內心的衝突。在他看來，「沒有鬥爭便沒有戲劇」，「戲劇即是人類意志鬥爭的表現」[30]。但戲劇衝突卻不應停留於表面的外部的糾紛，而必須深入人的靈魂自身的鬥爭。他的前期劇作善於描寫人物自身靈與肉的衝突。所謂「靈肉衝突」，具

26 田漢：〈平民詩人惠特曼百年祭〉，《少年中國》第1卷第1期（1919年7月）。

27 田漢：〈新羅曼主義及其他〉，《少年中國》第1卷第12期（1920年6月）。

28 田漢：〈我們的自己批判〉，《田漢文集》（北京市：中國戲劇出版社，1983年），卷14，頁341。

29 田漢：〈我們今日的戲劇運動〉，《田漢文集》（北京市：中國戲劇出版社，1983年），卷14，頁192-193。

30 田漢：〈我們今日的戲劇運動〉，《田漢文集》（北京市：中國戲劇出版社，1983年），卷14，頁192-193。

有豐富的寬泛的內涵，或指理想與現實的衝突，精神與物質的衝突，或指人性與獸性的衝突，愛情與藝術的衝突，更多的情形是種種衝突兼而有之。作者憑藉靈肉衝突，生動地剖示青年在黑暗環境重壓下的苦悶、感傷與徬徨，而從人物對靈肉一致的企求中，又體現了反抗腐惡現狀、要求變革現實、追求美好未來的時代精神。為了凸顯人的靈魂自身的鬥爭，他的浪漫劇往往將個人與社會的衝突作為背景或動因，著力描寫人物靈肉衝突的兔起鶻落，心理情緒的起伏跌宕，並以之作為情節的線索與鏈環。進入三〇年代，儘管描寫對象轉換，但田漢仍強調表現人物的內心衝突，他說：「一個人內心的鬥爭，常有兩重性格，像善與惡的鬥爭，向前與退後的鬥爭。」[31]關於前者，他「以為一個人總是在 Good and Evil（善與惡）中間交戰的。戰勝得罪惡的便為君子，便算是個人；戰不勝罪惡的人，便為小人，便算是個獸！人禽關頭，只爭毫髮，是不容有中性的！」[32]田漢以人的心靈、情緒為聚焦點的審美觀照，使他的劇作呈現出「情緒劇」的鮮明特徵。

其三，抒情寫意的藝術表現。田漢雖將求真放在藝術創造的首位，但並不追求真實的人生圖畫的客觀描繪。他主張從生動的直觀入手，運用傳統的抒情寫意方法，致力於人物意念情感的抒寫，詩一般的意境的建構，藉以充分發揮主體在藝術製作中的創造作用。當他在生活中為外界的人事或物象所觸動，引發了創作靈感時，他總是憑藉主體豐富的情感體驗與藝術想像，以強烈的詩情伴以理性的分析，對審美對象加以改造、生發，使之帶有強烈的主觀色彩，力求創造出物中有我、物我交融的藝術境界，以抒寫自己對愛情、藝術、人生的哲理思考。《湖上的悲劇》沒有客觀地敘寫男女主人翁愛情的曲折遭遇及其生離死別，而是從現實與羅曼史交綜錯合的情境中，深入地表現

31 田漢：〈我們今日的戲劇運動〉，《田漢文集》（北京市：中國戲劇出版社，1983年），卷14，頁192-193。

32 田漢等：《三葉集》（上海市：亞東圖書館，1920年），頁58。

主人翁靈肉分裂的痛苦與靈肉一致的期求，但正如田漢所說，無論楊夢梅悲慘的回憶，或所幻出的淒艷的奇遇場面，又無不「塗了濃厚的我自己的色彩」，「不過是反映我當時世界的一首抒情詩」[33]。而一些優秀寫實劇，雖淡化主觀抒情性，強化了客觀敘事性，但同樣注重抒情寫意，創造詩的意境。不過，這意境多為「無我之境」，而非浪漫劇的「有我之境」。其次，強調情理的真實，而不追求事理的真實。作者對生活實相、事件過程，一般不作逼真的工筆細描，而用傳統寫意的手法，反對「用筆過工轉失其神」，主張「與其細而寧粗」[34]。而對人物的心理情感，則務求設境造色，反覆抒寫，狀其宛轉曲折，又常融詩入劇，穿插歌曲，以直抒或烘托人物的內心世界，力求創造詩一般的優美意境。在舞臺設置方面，提倡所謂「最低廉舞臺（Minimum Stage）」，主張「以布及木片等『單純的』材料，造成『暗示的』，『激盪的』，『美的幻影』，不尚華麗的實寫。」[35]至若舞臺光影，因「都會、鄉村到處都可作舞臺」，故「任何光線皆可順其性質，運以巧思，收藝術的效果」。這一切，形成了重抒情、重寫意、重傳神、重意境的美學風範，也使劇作洋溢著濃郁的浪漫主義詩情。

其四，悲喜融合的戲劇形態。典主義戲劇追求悲劇、喜劇的純粹與不相容，而浪漫主義戲劇從映現人生的全部真實出發，卻崇尚悲喜混雜的戲劇形態。繆賽說：「浪漫主義只不過是詼諧與嚴肅，奇異與莊重，滑稽與恐怖的結合，換句話說，是喜劇與悲劇的結合。」[36]郁達夫亦將「悲喜兩分子的同時並在」看為「浪漫劇的第一種特性」[37]。田漢把悲喜視為一個事物的兩面，追求「悲喜兩元生活微妙

33 田漢：〈自序〉，《田漢戲曲集》（第四集）（上海市：現代書局，1931年）。

34 田漢：〈新羅曼主義及其它〉，《少年中國》第1卷第12期（1920年6月）。

35 田漢：〈我們今日的戲劇運動〉，《田漢文集》（北京市：中國戲劇出版社，1983年），卷14，頁192-193。

36 利里安‧弗斯特：《浪漫主義》（北京市：昆侖出版社，1989年），頁13。

37 郁達夫：〈戲劇論〉，《郁達夫文集》（香港：三聯書店，1982年），卷5，頁46。

的調和」³⁸。他說：「世間盡有悲極而喜，喜極而悲的。可見悲喜誠如
Chesterton 所言，不過一物之兩面。」³⁹又引用 R. H. 斯托達德〈悲哀
與歡喜〉一詩：「告訴我什麼是悲哀呢？／那是一個陰暗的鳥籠。／
又什麼是歡喜呢？／那是從那籠中聽得她的歌聲的小鳥兒。」稱讚他
「把悲哀和歡喜之情調和到恰到好處。」⁴⁰田漢的劇作也往往呈現出
悲喜交融的形態特徵。浪漫悲劇《湖上的悲劇》、《南歸》等就蘊含喜
劇因素，寫實悲劇《獲虎之夜》、《名優之死》也不例外。至若喜劇，
如《落花時節》、《生之意志》、《雪中的行商》、《女記者》等幾乎都
是悲喜劇，三〇年代的名劇《回春之曲》也「取了戀愛悲喜劇的形
式」⁴¹。同時，田漢以悲喜的不同組合方式及其本體之異化，作為劃
分創作方法的標尺之一。他說，「悲喜分的明白的便是 Realism（現實
主義）的精神。悲，喜，都使他變其本形成一種超悲喜的永劫的美
境，這便是 Neo-Romanticism（新浪漫主義）的本領」。不過，他的劇
作多為悲喜分得明白的寫實劇，或悲喜交融的浪漫劇，而少有他所艷
羨的《沉鐘》那種「超悲喜的永劫的美境」⁴²。

　　進入三〇年代，田漢的浪漫主義戲劇觀向現實主義衍變，在創作
上力圖以現實主義體式融合浪漫主義的審美要素，達成現實主義基調
與浪漫主義因素的整合統一。但由於他對新的題材、人物缺乏真切、
深入的觀察體驗，因此，他的左翼話劇和抗戰宣傳劇，普遍存在著
「理」勝於「情」、以「事」壓「境」等弊病。不過，田漢始終探求
著思想與藝術的和諧統一，兩種藝術方法的有機整合。《回春之曲》
標示這一探求獲得新的成就。四〇年代的《秋聲賦》、《麗人行》，進

38　田漢：〈白梅之園的內外〉，《少年中國》第2卷第12期（1921年6月）。
39　田漢等：《三葉集》（上海市：亞東圖書館，1920年），頁58。
40　田漢：〈白梅之園的內外〉，《少年中國》第2卷第12期（1921年6月）。
41　田漢：〈躍動的心〉，南京《中央日報》，1935年12月8日。
42　田漢等：《三葉集》（上海市：上海亞東圖書館，1920年），頁101-102。

一步發揮他所擅長的重心靈、重情緒與抒情性、寫意性的審美表現，並將它同寫實性、敘事性有機地融合起來，致力於詩的意境及新的劇藝的創造，從而在新的高度達成思想與藝術的平衡、統一。

第三節　話劇創作及其衍變

田漢是「五四」和二〇年代最活躍、建樹最豐的話劇作家。他的二十多部劇作不僅留下從「唯美的殘夢、青春的感傷到現實的覺醒集團的吼叫」這一「心的發展的痕跡」[43]，也從不同的角度觀照自辛亥革命到一九二七年後的中國社會生活，從中彰顯了新興話劇的形成與蓬勃發展的實績。對愛情、藝術、人生道路的追求與廣鏡角的社會生態圖畫，浪漫主義戲劇觀導引下兩種藝術方法的並存、滲透，構成了田漢前期劇作的基本特徵與獨特風貌。

《湖上的悲劇》、《南歸》等

田漢前期的浪漫劇，大多描寫自己和小資產階級青年對愛情、藝術與人生道路的追求、苦悶與期待。作品雖往往流露出在社會重壓下的痛苦、徬徨、感傷乃至頹廢的情調，帶有某種唯美主義的傾向，但基調是思考、探求與「對於腐敗現狀的漸趨明確的反抗」[44]。其處女作、四幕劇《梵峨璘與薔薇》（1920），敘寫鼓書藝人柳翠與琴師秦信芳的羅曼史，表現了對「真藝術」和「真愛情」的執著追求。男女主人翁所遭受的人生重挫，無疑是對扼殺藝術、愛情的舊中國社會的揭露，但作品將拯救藝術與愛情的希望寄於個別人之「善舉」，卻是一

43 田漢：〈自序〉，《田漢戲曲集》（第一集）（上海市：現代書局，1932年）。

44 田漢：〈我們的自己批判〉，《田漢論創作》（上海市：上海文藝出版社，1982年），頁9。

種不切實際的主觀望想。田漢稱「此劇是通過了 Realistic 熔爐的 Neo-Romantic」[45]，其實，該劇更像歐洲十九世紀上葉的浪漫劇、通俗劇，其思想與劇藝也顯得幼稚、粗疏。但它對舊社會現實的真實揭示，濃重的感傷色彩及借取新浪漫派的象徵、隱喻等手法，也直接影響了作者二〇年代的話劇創作。嗣後，田漢寫了《靈光》（1920）、《鄉愁》（1922）、《生之意志》（1927）、《湖上的悲劇》、《古潭的聲音》（1928）、《顫慄》（1928）、《南歸》（1929）等。這些劇作藝術流派的基因複雜，戲劇形態的歸趨不一，但大多仍以愛情、藝術與人生道路為三大創作母題，著重描寫主人翁靈與肉的衝突，塗上了主觀表現的濃重色彩。三場劇《靈光》（初名《女浮士德》），是田漢第一個正式上演的劇本，也是「五四」後最早出現的表現派話劇。它描繪留美學生顧梅儷在戀愛糾葛中的複雜心境，一方面以主人翁「夢境」裡富人「歡樂之都」與窮人「淒涼之境」的鮮明對照，象徵現實社會尖銳的階級對立與人吃人的本質，表達了梅儷改變黑暗現實的強烈願望。同時憑藉主人翁「道心」（靈）與「人心」（肉）的衝突，及其對「新鮮的燦爛的生命」的追求，表現梅儷執著追求基於人道主義的愛情、藝術及有意義的人生。劇中的惡魔 Mephist 及放光的耶穌像，帶有哲理意味及宗教色彩。全劇表達了鮮明的民主主義傾向。

田漢長期將愛情與藝術作為人生追求的極致，但在嚴酷現實的教育下，他逐漸從愛情至上、藝術至上的迷宮中走出來。《湖上的悲劇》是他的浪漫劇的代表作，描寫白薇與楊夢梅的愛情被舊社會所扼殺而引發的靈肉分裂的痛苦，也揭示了不以「實生活」為根據的愛情至上和藝術至上的崩潰。白薇以投江自殺來反抗父親的包辦婚姻，後雖被人救活，卻只能以亦鬼亦人的生活方式苟活人世。比起夢梅，她無疑更執著於靈的追求，卻也未能忘卻肉的一面。她所以「總還是留

45 田漢等：《三葉集》（上海市：亞東圖書館，1920年），頁81。

戀在人間」，過了三年游魂似的生活，就因為她還想見夢梅一面。而夢梅聽到白薇自殺的消息後，「也成了一具活屍」。他雖然在雙親逼迫下結婚生子，但並未忘懷於白薇，正用眼淚寫一部記錄他們的愛情悲劇的小說，陷入了靈肉分裂的痛苦中。誠如他說，「我以為我的心在這一個世界，而身子卻不妨在那一個世界。身子和心互相推諉，互相欺騙，我以為這是調和，誰知道卻是分裂。結果便把我弄成個不死不活的人。」男女主人翁的非人生活方式與靈肉分裂，卻居然為社會所容許，這正揭示了舊中國社會反人性的本質。

　　作者在主體與嚴酷的客體環境對立的情勢下，讓男女主人翁在西湖湖畔奇蹟般的相遇，一面將人物的靈肉衝突迅速推向頂點，同時企圖借助藝術的力量來化解人物的靈肉分裂，表達自己對愛情與藝術的關係的哲理思考。對白薇來說，她雖然見到了情人，可這一見卻激化了她自身的靈肉衝突。一方面，她對愛情的靈的追求雖可借助夢梅的藝術而得到延伸，但她那肉的愛卻成了子虛烏有；因為夢梅已有了太太和孩子，破壞別人的幸福既不是她所願意做的，那她就只能犧牲自己肉的愛。同時，為了讓夢梅完成那一部貴重的感情記錄，她也只能犧牲自己，因為夢梅只能以「嚴肅的人生」，而不能以死而復活的笑劇來構築「我們苦痛的愛的紀念碑」。這既透露了作者的藝術不能不「以實生活為根據」[46]的思考與覺醒，也包含著以生命和愛情成全「不朽的藝術」的命意。白薇的自殺將她那靈與肉的衝突推向了頂點。她以自己肉的愛和生命的被扼殺，來換取靈的愛和超越人生的價值，這既是主體的生存欲求為黑暗環境所扼殺的一種折射，也表證她企圖以「實生活」助成夢梅藝術的完成，並憑藉藝術的力量使自己超越現實生活的苦痛，而進入一種「超悲喜的永劫的美境」。這無疑仍透露出一種藝術至上的觀念。但是藝術能否化解靈與肉的衝突？這顯

46 田漢：〈自序〉，《田漢戲曲集》（第五集）（上海市：現代書局，1930年）。

然不是夢梅能夠明確回答的問題。白薇的死而復生，一度使他產生了
實現靈肉結合的真愛情的企望，但這種企望終因白薇的自殺而被揉碎
了。在他的心靈天平上，愛情畢竟重於藝術，況且他也不甚明瞭藝術
離不開「實生活」的根柢這一要義。因此，儘管白薇希望以自己的死
促成他對於人生的藝術解答，但對夢梅來說，由於尚未悟及藝術與人
生之真諦，靈的渾噩終於導致精神上的幻滅。正如劇本所寫，無論白
薇「所去的地方是天堂，還是地獄……或是個絕對的寂滅，絕對的虛
無」，他都將追隨她而去。但一時的幻滅之後，他也有可能喜劇性地
回歸到過去的生活，或逐漸達到白薇式的認知。究竟何去何從？作者
並未回答，這顯然也透露出田漢本人的困惑。

　　《古潭的聲音》在表現作者對愛情、藝術的哲理思考及靈與肉
的衝突方面深入了一層，帶有濃重的象徵主義、神秘主義的色彩。誠
如陳白塵指出，「古潭象徵著劇作家還沒認清的一種未知世界的力
量」[47]。劇中的詩人把女子「由塵世的誘惑裡救出來」，給她以「靈魂的
醒覺」，叫她懂得了「人生是短促的，藝術是悠久的」，要她「把藝術
做寄託靈魂的地方」。但那女子的靈魂卻無法安於「藝術的宮殿」，她
「望著那山外的山，水外的水，世界外的世界」，終於「飛到靈的月光
與樹葉的古潭裡去」。這不僅「表示不以實生活為根據的藝術至上主義
的殿堂的崩潰，及其哀歌」，也進一步拓展了對靈的追求的視野，「雖
說事實上是飛到相反的方向去」[48]。而詩人「恨古潭奪去其所愛」，叫
著「我要聽我捶碎你的……聲音」，也縱身跳入了古潭。這雖表現了
向「萬惡的古潭」復仇與搏鬥的精神，但也流露出濃重的幻滅的悲
哀。劇本雖「寓意深遠真夠使人玩味」，卻又神秘晦澀，灰暗低沉。

　　繼出的《南歸》是田漢浪漫劇的又一代表作。它創意於南國社社

47 陳白塵、董健主編：《中國現代戲劇史稿》（北京市：中國戲劇出版社，1989年），
　　頁245。

48 田漢：〈自序〉，《田漢戲曲集》（第五集）（上海市：現代書局，1930年）。

友陳凝秋第二次由哈爾濱南來向作者細述歸後的情形；陳氏〈歸程〉一詩更引發了作者詩的靈感。作品敘寫流浪者不停的飄泊及與春姑娘的悲離生別，既抒寫了對人生道路的不懈的探索，也蘊含著對愛情、藝術的不懈的追求，堪稱作者對三大創作母題的藝術整合之作。劇中的流浪者雖有過北去的幻滅與創痛，更有過南歸的失落與心傷，但他明白人間沒有一個地方可以「把我的傷痕將養」，總是「孤鴻似地鼓著殘翼飛翔」，「向遙遠無邊的旅途流浪」，表呈了在人生道路上不斷跋涉、永遠奮進的精神風貌。田漢談到這個抒情劇時說，「在這年頭的人間確是沒有那種許我們好好的將養傷痕的地方，『不能鬥爭的只有死滅！』」[49]流浪者的藝術形象，堪稱田漢的自我寫照，它使我們想起了魯迅筆下的過客形象。在藝術上，劇本運用虛實相生、烘托對照的手法，以江南與北方特殊的自然、風習創設場景、氛圍，在劇情進展中流浪者借吉它和詩章，傾訴了人生的苦惱與追求的幻滅，在詩一般的意境中，迴盪著一種飄泊無定、不知去路的感傷情調，但也躍動著一股遠矚前方、永不停息的獷悍的生命力。

《獲虎之夜》、《名優之死》

　　田漢在創作浪漫劇及表現劇、象徵劇的同時，還寫了一批帶有浪漫或新浪漫色澤韻味的寫實劇。作品題材廣泛，體裁多樣，其內容意蘊之鮮活新銳，形式手法之豐華多姿，亦超出同時期其他劇作家。《薛亞蘿之鬼》、《午飯之前》（1922），是話劇史上最早描寫工人的苦難生活與反抗鬥爭的作品。三幕劇《火之跳舞》（1929）生動展現了碼頭工人與資本家截然不同的生態畫面，呼喚工人依靠自己的力量打碎身上的鎖鏈。同年的《一致》憑藉象徵性的人物、情節與動作，發出了「被壓迫的人們，集合一起，一致打倒我們的敵人」的怒吼。上

49 田漢：〈自序〉，《田漢戲曲集》（第五集）（上海市：現代書局，1930年）。

述劇作成了左翼戲劇之先兆。《蘇州夜話》、《江村小景》（1927），敘
寫軍閥戰爭造成廣大城鄉民眾家破人亡、自相殘殺的悲劇，以藝術的
畫面控訴了新舊軍閥統治的黑暗與罪惡。二幕劇《黃花崗》（1925）以
黃花崗起義為題材，著力刻畫烈士們壯懷激烈，而又兒女情深的高尚
品格，輝耀著「知其不可為而為」[50]的崇高的悲劇精神。與同為描寫
辛亥革命的文明戲《黃金赤血》、《黃鶴樓》及陳大悲的話劇《英雄與
美人》相比，堪可丈量出中國話劇在思想和藝術上的巨大進展。《孫
中山之死》（1929）則首開中國話劇史描寫革命領袖之先河。作者著
力表現孫中山崇高的思想人格，但並不把孫中山奉為「全智全能」、
「完全無缺」的「神」，而是看為「普通的人」，「有缺憾的人」[51]。其
舞臺形象為後人提供了寶貴的藝術經驗。

　　在前期寫實劇中，取得較高藝術成就的仍是以愛情、藝術、人生
為母題的作品。在這裡，人與社會的衝突不再被推向幕後，而是具化
為對立的人物關係，尖銳的矛盾衝突。《咖啡店之一夜》描寫純潔真
誠的侍女白秋英被鹽商之子李乾卿拋棄的愛情悲劇，揭露了資產階級
市儈和封建門第觀念對青年自由愛情的摧殘、扼殺。作品雖籠罩著濃
重的感傷情調，但也表現了白秋英在嚴酷現實教育下的覺醒與抗爭，
男主人翁林澤奇在靈肉分裂中由頹廢向奮鬥的轉機。該劇一九三二年
的修改本，突出了白秋英與偽善自私、趨炎附勢的李乾卿的衝突，生
動地展示她從沉湎於愛情的幻夢，到識破鹽商父子「真會做買賣」的
市儈面目，以決絕的態度將錢、書信、相片投擲炭火，決心「勇敢地
活下去」的人生抉擇。作品透露出一片「奮鬥之曙光」[52]。同年的
《落花時節》敘寫搖擺於新道德與舊倫理之間的知識青年的愛情悲喜

50 田漢：〈小序〉〈黃花崗〉，《醒獅》週報，1925年10月10日。

51 田漢：〈南國社的事業及其政治態度〉，《南國週刊》第1期（1929年7月）。

52 田漢：〈在戲劇上我的過去、現在及未來〉，《南國的戲劇》（上海市：萌芽書店，1929
　　年）。

劇。主人翁曾純士受過新思潮的薰陶，具有清醒的革命意識，但在婚
戀生活上卻缺乏自我意識，怯弱苟安，一再充當情場中尷尬的角色。
「落花流水春去也」，他最終還是被拖回到封建牢籠裡。田漢稱該劇
「寫對於痴心女子的幻滅」[53]，其實卻是對於軟弱者的嘲諷。

　　最能彰顯田漢寫實劇深刻的思想內蘊與藝術表現的整合統一，當
推著名的獨幕劇《獲虎之夜》和三幕劇《名優之死》。這兩部作品是
二〇年代不可多得的悲劇力作。《獲虎之夜》（1924）以辛亥革命後湖
南長沙某山村為背景，描寫流浪少年黃大傻與獵戶之女魏蓮姑的淒惋
動人的愛情悲劇，第一次「接觸了婚姻與階級這一社會問題」。當時
有十三個學校劇團先後演出，受到了廣大觀眾的歡迎。日本著名作家
谷崎潤一郎曾讚賞、並向編輯《現代支那號》的改造社推薦此劇[54]。
作品生動地展現一場反抗封建婚姻制度的生死鬥爭，也真實地塑造蓮
姑、大傻的鮮明形象。蓮姑是溫柔而剛強，純樸卻有膽識的農村少
女。她和表哥大傻從小耳鬢廝磨，互相愛悅，逐漸產生了真摯純潔的
愛情。但父親魏福生卻嫌貧愛富，勢利冷酷，硬將她嫁給高門大戶的
陳家少爺。蓮姑拘於當地的鎖閉環境和封建禮教，表面上雖權時答
應，但她那一顆心卻始終為情人而跳動。她幾次想約表哥一道逃走，
到城裡做工，卻沒有成功。當大傻不幸誤中獵虎的擡槍，鮮血淋漓，
被抬進魏家的火房時，這位在父權底下宛轉哀啼的少女，終於爆燃出
熊熊的反抗烈火。她不顧父親的叱罵、攔阻，親自為表哥洗傷繃裹，
表示要看護他一夜，當眾同殘暴不仁的父親展開了針鋒相對的抗爭：

　　魏福生：（暴怒地）……你已經是陳家裡的人，你怎麼好看護
　　　　　　他？陳家聽見了成什麼話！

53　田漢：〈在戲劇上我的過去、現在及未來〉，《南國的戲劇》（上海市：萌芽書店，1929
　　年）。
54　田漢：〈自序〉，《田漢戲曲集》（第二集）（上海市：現代書局，1933年）。

蓮　姑：我怎麼是陳家裡的人了？

魏福生：我把你許給陳家了，你就是陳家的人了。

蓮　姑：我把自己許給了黃大哥，我就是黃家的人了。

魏福生：什麼話！你敢頂嘴？你這不懂事的東西！（見蓮姑還
　　　　握著黃大傻的手）你還不放手，替我滾起進去！你想
　　　　要招打？

蓮　姑：你老人家打死我，我也不放手。

強有力的舞臺動作，在觀眾面前樹立了一位具有個性解放意識，追求婚姻自主，敢於向父權和舊禮教挑戰的新女性形象。黃大傻係以作者故鄉新年唱春的鄉民羅大傻為原型，雖因過分渲染人物失戀後的孤寂、悲哀，而被蒙上一層主觀抒情的浪漫主義色彩，但他那篤實而傷感，稚弱而堅韌的性格，「知其不可為而為」的叛逆精神，矢志不渝、以死殉情的悲壯行為，也透出時代的光彩與力度。他如魏福生、李東陽、魏黃氏及祖母，雖著墨不多，亦各具性格。

　　劇本在建構衝突、安排結構與場景描繪方面也饒有特色。作者將舊中國社會常見的愛情悲劇故事與富有民間傳奇色彩、鄉土氣息的獵虎事件交織起來，通過剪接、壓縮、組合，納入山村冬夜獵虎的規定情境中，那充滿著現實主義精神的愛情悲劇也因之輻射出濃烈的浪漫主義光彩。全劇以男女主人翁與魏福生的衝突為主線，以獵虎事件為導火線，佈局不落俗套，運思新穎奇巧。前半部以「獵虎」為中心，鍥入易四聾子打虎的傳奇故事，衝突主線雖被推向幕後，卻又若隱若顯，始終制約著獵虎事件的進行。隨著「獵虎傷人」這一關鍵情節的出現，隱在幕後的衝突主線立即被推向前臺。作者憑藉「發現」與「突轉」手法，使衝突迅速激化，並導向高潮，終於釀成蓮姑遭毒打，大傻自殺殉情的悲慘結局。全劇的情節結構，只是乞兒、村姑愛情悲劇的必然性，在「獵虎傷人」的偶然性中為自己開闢道路的構局。

　　《名優之死》（1929）是田漢二〇年代最優秀的劇作，也是他的現實主義話劇藝術走向成熟的界碑。作品描寫京劇名伶劉振聲為捍衛藝術事業而與社會惡勢力抗爭，終於倒斃舞臺的悲劇，堪稱作者長期的生活體驗、思想探索的藝術結晶。早在日本留學時，田漢受波特萊爾的散文詩《英勇的死》所啟迪，就想寫「一篇中國名伶之死為題材」的劇作。回國後，他進一步觀察、體驗中國新舊藝人的社會命運，耳聞了晚清一代名伶劉鴻聲因不走紅，長嘆而逝的悲憤之死。但激發田漢寫作的「最直接的動機」，卻是二〇年代著名演員顧夢鶴的「英俊抑鬱」的形象及其「境遇和才能」[55]。自然，其中還蘊含著作者自己的生命體驗與深刻思考。藝術與社會的關係是田漢自接觸新劇藝就開始探討並加以表現的課題。在較長一段時間內，他對此持著二元的見解。但在軍閥、政客統治的舊中國社會，真正的藝術之花每每備受摧殘與戕害。《蘇州夜話》裡軍閥的炮火焚毀了畫家劉叔康的「象牙宮殿」，正透露出田漢從藝術至上的美夢中蘇醒。《名優之死》將劉振聲挽救高徒、捍衛藝術作為審美的聚焦點，不僅深入地表現藝術家同扼殺藝術、毀滅美好事物的惡勢力拚死抗爭的硬骨頭精神，也從中表證田漢在藝術與社會關係上的二元論的解體。

　　劇本成功地塑造悲劇主人翁劉振聲的舞臺藝術形象。劉振聲是京劇名老生，剛正沉鬱，忠於藝術，具有高尚的品德、戲德。他把「玩意兒」看得「比性命更要緊」，全身心都撲在藝術上。儘管負債累累，但他從不為了賺錢而糟蹋自己的藝術，「骨子裡他使了全身的氣力，一下來裡面衣裳總是潮的」。他名聞遐邇，技高藝超，卻仍然孜孜不倦，「越是有名氣越用功」。他在藝術上敢於打破陳規，勇於革新。他唯一的理想是「多培養出幾個有天分的，看重玩意兒的孩子，只想在這世界上得一兩個實心的徒弟。」為了挽救自己精心培育、藝

55　田漢：〈自序〉，《田漢戲曲集》（第四集）（上海市：現代書局，1931年）。

名漸噪的徒弟劉鳳仙，他跟「梨園行的敵人」楊大爺進行了針鋒相對、毫不妥協的鬥爭。對於當時的社會，劉振聲也有清醒的認識。他反對依附「吃咱們」的大人先生們，主張「咱們自己聯合起來保護自己」。有人恐嚇他「跟進步分子有來往，要拿手槍對付他」，但他「沒有向他們低頭」。然而，這樣「一條硬漢子」，卻在楊大爺唆使爪牙喊倒采聲中倒下了。劉振聲的悲劇是舊中國名伶的悲慘命運的典型寫照，它激起了人們對舊制度的不滿與抗議。劉鳳仙是閱世未深，虛榮嬌縱的女演員形象。她本是匍匐在底層溝渠的小丫頭，劉振聲搭救了她，嘔心瀝血地將她培養成唱青衣的名角，可「她一成名就跟臭肉一樣給蒼蠅釘住了」。在無聊小報的吹捧下，在楊大爺的金錢和勢力的引誘腐蝕下，她「不在玩意兒上用工夫，專在交際上用工夫」，逐漸背叛了先生及藝術的事業。劉鳳仙的墮落進一步揭示舊社會和邪惡勢力對藝術的摧殘、踐踏，也擊毀了劉振聲夢寐以求的藝術理想，賴以同惡勢力進行抗爭的精神支柱，無疑是造成他的悲劇的重要原因。其他人物如左寶奎的俠義心腸，幽默滑稽，蕭郁蘭的機敏潑辣，正直熱情，劉芸仙的幼稚天真，直率樸實，以及楊大爺的蠻橫狡惡，粗鄙庸俗，也寫得栩栩如生，躍然紙上。

　　《名優之死》具有凝煉、含蓄、自然、流暢的特點。作者刻畫人物不追求工筆細描，而是用寫意傳神的手法，深入把握對象的思想性格與內心情感及其在規定情境中的獨特表現，往往只用一兩個動作，幾句對話，就把人物寫活了。例如，劉振聲與楊大爺的抗爭，先是「以拳擊桌」，不指名地怒叱對手；繼而，見鳳仙仍步步沉淪，遂憤而開飲烈酒，失聲「狂笑」；終至痛詆楊某，捽倒了敵人。雖筆墨省儉，卻傳神地寫出人物嫉惡如仇、倔強沉鬱的性格。臨死前，他「揮起舉拳頭欲擊」楊某，一面道：「我們唱戲的饒不了你！」終因不支而倒下。寥寥幾筆，猶如巨斧，為一代名伶斧鑿出一副悲憤壯烈、粗獷有力的浮雕畫。在情節結構方面，全劇以劉鳳仙的日趨墮落為中介

事件，深入展開劉振聲與楊大爺之間的尖銳衝突，圍繞主線，又寫了楊振聲與劉鳳仙在生活和藝術道路上的矛盾分歧，其他藝人也被有機地組織在主副線中，從而映照出較為廣闊的生活面。情節步步推進，起伏得宜。結構自然、流暢。作者以京劇後臺及劉振聲之家為場景，以前臺的演出為背景，不僅有利於表現藝人的真實性格與內心世界，也可使前臺的做戲與後臺、臺下的做人相互映照，為性格刻畫提供富有生活實感與情趣的戲劇情境，在場景設計上堪稱別出心裁。

一九三〇年代劇作與《回春之曲》

「左聯」時期，田漢致力於運用現實主義，觀照三〇年代風雲變幻、尖銳複雜的中國社會現實，同時力求融匯描寫心靈情緒與抒情寫意的浪漫主義要素，他的創作呈現了新的面貌。首先，描寫對象從個人轉向民眾，從個性與社會的抗爭，轉向被壓迫階級、民族與壓迫階級、帝國主義的鬥爭。工農群眾的生活、抗爭，愛國青年、民眾的抗日救亡鬥爭，成為他創作的兩大主題。前者有《梅雨》（1931）、《月光曲》（1932）、《洪水》（1935）等十個劇作。後者有《亂鐘》（1931）、《揚子江的暴風雨》、《回春之曲》（1934）、《女記者》（1936）等十三個劇作。從中可窺見他對階級博弈和民族鬥爭傾注了巨大的創作熱情與雄心。其次，在藝術表現上，大多並不正面描寫階級肉搏與民族交戰的畫面，而善於從生活中選取典型性的人物、事件、場面，創造富有生活實感與抒情氛圍的情境，從不同側面、角度刻畫工農群眾與愛國青年的形象。如獨幕劇《梅雨》係以「做小生意的潘某因天雨賠本不能按日付印子錢而自殺」[56]一段新聞，加以孕育創造。作者把工人與工廠主的衝突推向幕後，並以梅雨期的貧民窟設

56 田漢：〈自序〉，《田漢戲曲集》（第一集）（上海市：現代書局，1932年）。

境造色，既有助於性格的刻畫與衝突的展開，也含有濃厚的象徵意蘊。劇本描寫潘順華一家在廠主、高利貸者及二房東食肉吮血下的悲慘命運，真實地映現一九三一年梅雨期上海廣大工人的深重苦難，同時憑藉人物與情節的相互映照，表現了潘順華、文阿毛、潘徐氏擺脫生存困境的不同探求，從中揭示工人只有聯合起來進行集體鬥爭才是唯一的出路。作品帶有濃重的說教色彩，其實並非成功之作。以抗日救亡為題材的獨幕劇《亂鐘》，將日寇發動「九一八」事變作為後景，以特寫鏡頭描寫當晚東北大學一群青年學生的苦悶與期待，驚怒與奮起。熱力激射的生活小鏡頭，透映出風雲突變的歷史畫面；在日寇槍炮聲中校鐘亂鳴，傳達了愛國青年心靈的最強音，也是對國民黨當局不戰而退的鞭撻。《女記者》則從愛情與抗日的交切鏡角，表現了愛國青年在一己之情愛與民族存亡之間的正確抉擇。因愛情失落而想投海的女記者李明玉，從目擊民眾抗擊日本侵略的英勇鬥爭中醒悟過來，並以及時揭發日寇發動「一二八」戰爭陰謀的報導警醒國人，她的愛情觀亦昇華到愛國主義的思想境界。總之，田漢這時期的劇作真實地展現一幅相當廣闊的社會生活畫卷，具有強烈的戰鬥性與傾向性。他的改編劇《卡門》、《復活》、《阿 Q 正傳》及以意阿戰爭為題材的《阿比西尼亞的母親》，同樣煥發出時代精神的熠熠光彩。上述劇作大多取得較好的演出效果。但毋庸諱言，由於田漢對新的題材、人物缺乏真切深入的觀察、體驗，且多為「及時反映當前鬥爭」的「急就章」[57]，所以，作品普遍存在著「抽象的教訓太多」[58]，對生活素材缺乏提煉、概括等弊病。不過，田漢始終探求著在新的層面達成思想與藝術的和諧統一，現實主義基調與浪漫主義因素的有機整合。三幕劇《回春之曲》堪稱這一探求取得重要突破之力作。

57 田漢：〈前記〉，《田漢選集》（北京市：人民文學出版社，1959年）。

58 茅盾：〈讀了田漢的戲曲〉，《申報》《自由談》，1933年5月7日。

　　《回春之曲》從愛情與抗戰的關係來描寫主人翁美好高尚的情操與心靈，表現了華僑青年抗日救國與愛情堅貞的主題。知識青年的愛情原是田漢十分熟悉的題材，而愛情與抗戰的關係又是他近年屢加探索的創作課題。《回春之曲》與它之前的《戰友》（1932）、《雪中的行商》、《水銀燈下》（1934）等短劇相比，其重大突破首先在於運用多幕劇的體式，塑造了生動豐滿的藝術形象，觀照了較廣闊的生活畫面。主人翁高維漢是英俊有為，忠於祖國和愛情的華僑青年，性格剛強果斷，熱情勇敢。他原在印尼教書，「九一八」事變後，在民族生死存亡關頭，他毅然告別第二故鄉南洋與熱戀的情人梅娘，回國參加抗日義勇軍。「一二八」戰役中，他英勇戰鬥，冒著炮火向敵人衝鋒，頭部被嚴重震傷，變成了失去記憶的植物人。雖時常高喊「殺啊，前進！」卻完全不省人事。女主人翁梅娘是「南洋的一朵野薔薇」，既美麗倔強，情深意摯，又富有個性意識與愛國精神。她反抗父親的包辦婚姻，雖因母親的阻撓而未能和維漢一道回國，但在維漢負傷兩年半後，她終於衝破雙親的重重攔阻回到了祖國。她精心護理已不認識自己的情人，峻拒巨商之子陳三水的利誘挑撥，表現了對愛情也是對祖國的赤膽忠心。經過三年的治療，維漢在梅娘歌聲的誘發之下，在新年鞭炮聲的刺激下，終於奇蹟般地恢復了神智。他急切地詢問：「這三年中間祖國怎麼樣了？鬼子趕走了沒有？東北收回了沒有？」那令人失望的現狀，使他發出了「別讓『一二八』的血白流」，將抗戰進行到底的呼喚。在這裡，「回春」這一詩的意象獲得了多重意蘊：「主人翁健康的『回春』、愛情的『回春』和呼喚祖國在抗日中『回春』」，抗戰與愛情的主題也被充分地「人化」[59]與詩化。

　　其次，以現實主義體式融合浪漫主義要素。《回春之曲》超離

59 陳白塵、董健主編：《中國現代戲劇史稿》（北京市：中國戲劇出版社，1989年），頁266。

《梅雨》的寫實主義的平凡性，發揚了作者所擅長的浪漫主義的傳奇性。南洋野薔薇梅娘的奇人奇情，印尼的異國風光與民俗風情，高維漢成為「植物人」及在虛擬情境中奇蹟般地「回春」……。作者以精巧的運思，將它們納入愛情與抗戰交織的行動線，建構了懸念迭起，扣人心弦的悲喜劇情節。作品致力於創造詩情洋溢，內蘊豐厚的意境。第一幕在充溢著熱帶風情、異國情調與反帝史跡的紅河邊的場景中，描寫了高維漢決定回國抗日及與梅娘的熱戀、辭行，中間穿插《告別南洋》、《春回來了》等歌曲，構成了熱烈、悲壯而又優雅、動人的詩的意境，也抒寫了主人翁慷慨激昂的愛國激情與純潔真摯的愛情。第三幕高維漢神智復原的意境也寫得詩意盎然，動人心弦。作者特有的抒情性和詩意也因之獲得了衍展。可惜的是第二幕未能憑藉抗戰醫院的場景，循由愛情與抗戰的情節線，創造出承上啟下的詩的意境。此外，語言的凝煉、含蓄與抒情性，也使它進一步擺脫抗戰宣傳劇的「直」、「露」、「平」之通病。

《秋聲賦》、《麗人行》

從抗戰爆發到一九四九年前，田漢的話劇創作進一步強化與時代的人民生活和中外藝術傳統的深刻聯繫，在現實主義與浪漫主義因素相融合的廣闊道路上繼續發展。十二年間，他寫了四幕劇《蘆溝橋》，四場劇《最後的勝利》（1937），五幕劇《秋聲賦》（1941），四幕劇《黃金時代》（1942），獨幕劇《門》（1945），二十一場劇《麗人行》（1946-1947），十三場劇《朝鮮風雲》（1948）等七部劇作，並與洪深、夏衍合寫四幕劇《風雨歸舟》（原名《再會吧，香港》），與于伶等集體創作三幕劇《清流萬里》（一名《文化春秋》）。這些作品以映現抗戰年代的生活與鬥爭，表現抗戰勝利後民主運動為兩大主題，前者首推《秋聲賦》，後者以《麗人行》為代表。在形式上，終結了

作者長達二十年以獨幕劇為主、兼及中型多幕劇的創作格局，開創了
駕馭大型的話劇藝術體式的新生面。

　　五幕劇《秋聲賦》標誌著田漢的抗戰劇作轉向深入描寫戰時廣闊
的社會人生與人的內心世界，也是繼《回春之曲》後在新的高度上達
成現實主義與浪漫主義因素融合的藝術佳構。作品以「皖南事變」後
國統區籠罩著的蕭殺秋氣及桂林文化界的搖落為背景，描寫抗戰的浪
潮在一個知識分子家庭的倫理關係、生活方式及心理情感所引起的深
刻變化，表現了「清算一切足以妨害工作甚至使大家不能工作的傾
向」，讓「每個人都能集中力量於抗戰工作」[60]的創作題旨。劇本的突
出成就在於突破《回春之曲》定型化的人物形象，以發展的觀點塑造
了一批性格豐滿心理複雜的藝術形象。主人翁徐子羽是一位奮發有
為、情感豐富的作家，面對「皖南事變」後國統區險惡污濁的環境，
這位十年前為革命坐過牢的文化戰士，拒絕到南洋休養幾年的建議，
仍然以新文化開拓者的英姿，以極大的抗戰熱忱撰文編劇，在荒涼的
原野中墾殖著文化園地。但在他的心靈深處也時時蕩起一縷縷悲涼的
秋意。作者從桂林文化界的蕭條寥落與家庭生活、婚戀糾葛兩個層
面，不僅深入剖析徐子羽寂寞、苦悶、憂鬱的複雜心境，也表現他在
抗戰的風雨浪潮中逐漸盪滌了心靈中的秋意。特別是妻子秦淑瑾和他
以前的情人胡蓼紅在戰火中的思想衍變與攜手戰鬥，老母到南岳從事
難童保育工作，消除了他的「後顧之憂」，使他以更加高昂奮發的鬥
志，全身心投入民族解放的偉大事業。不過，由於對子羽的文化活動
多用虛筆，而家庭糾紛雖多用實寫，卻未能突出他以積極的態度處理
婚戀糾葛，因而在一定程度上影響了形象的深刻性。作品還塑造秦淑
瑾、胡蓼紅兩個真實感人的女性形象，進一步表現抗戰洗刷著人們的
靈魂的主題。淑瑾原是頗有志向和工作能力的女性，但結婚後卻懈怠

60 田漢：〈關於《秋聲賦》〉，《秋聲賦》（文人出版社，1944年）。

了，沉埋於家庭瑣事。丈夫不滿她的消沉，卻未能悉心引導她；她雖愛丈夫，但並不理解他的苦悶與寂寞，因此夫妻間常常吵嘴。蓼紅本是奮發有為的女性，帶有濃厚的浪漫蒂克習性。過去，她為地下工作獻身而甘願捨棄丈夫，如今面對艱難時世，卻想悄然引退，尋找愛情的安樂窩。當她挾著極高的情熱，從重慶飛抵桂林，想從淑瑾手中奪回子羽時，三人之間引發了尖銳的衝突。子羽的母親一氣之下帶著兒媳返回長沙老家。但蓼紅個人至上的愛並不為子羽所接納，她在痛苦中從一批難童身上獲得了新的精神力量，奔赴長沙戰地救護難童。淑瑾從蓼紅這「一面鏡子」照出自己的「懶惰」、「自私」，為了試驗自己「到底對於國家民族有沒有用處」，也主動擔負難童的教養工作。兩個「情敵」終於在長沙前線成了「戰友」，並在火與血的考驗中英勇地屹立起來，煥發出中國戰時婦女的奇光異彩。

其次，致力於創造內蘊豐厚、深邃動人的意境。作品以歐陽修同名散文為劇名，取其原意加以翻新。全劇以桂林、長沙大自然之「秋聲」，政治蕭條、文化搖落之「秋氣」，設境造色，著力表現在時代的風雨浪潮中，人心之「秋意」的逐漸盪滌及勃發新的生氣，由此構建一個個情景交融、含蘊深遠的詩的意境。第一幕的主題歌堪稱為全劇意境定下基調，《落葉之歌》、《瀟湘夜雨》、《銀河秋戀曲》等歌曲，不僅抒寫了人物真摯動人，憂憤深沉的情感世界，而且與貫串全劇的風聲、雨聲、水聲、蟲聲等舞臺音響，為詩的意境作了有力的烘托與渲染。意境的創造也獲益於人物豐富複雜的情感及其微妙變化的深入描繪，第三幕蓼紅與難童邂逅相遇時的內心波瀾，第四幕蓼紅和淑瑾深夜傾談時，兩顆心靈時而交融時而碰撞的火花，彰顯了抒情性與敘事性的融合正進入新的更高的層面。第三，憑藉傳奇性情節的奇妙安排，建構戲劇衝突的高潮。作者突破了以往的抗戰劇往往不正面描寫硝煙瀰漫、敵我肉搏的侷限，在衝突的高潮部，直接描繪了日寇攻進長沙的鐵蹄蹂躪，烈火硝煙，生動展現了兩個覺醒女性與闖進住處的

日寇英勇搏鬥的場面，並採用電影的手法加以組接。當蓼紅擊斃一個
日寇，同另一個日寇激烈搏鬥、漸漸不支時，淑瑾衝出門舉斧劈敵；
敵人發槍，槍鳴斧下，只聞慘叫聲，其結果如何呢？戲幕卻落了下
來，這就製造了強烈的懸念。直到第五幕大純在中秋之夜讀媽媽來信
時，方才以暗轉手法重現了那場生死肉搏的結果：敵人被淑瑾劈死
了，由於蓼紅閃電般地推開鬼子的手，子彈只從淑瑾臉上擦過；事後
她們放火燒了房子，才一道逃離。這一帶有傳奇色彩的高潮，巧用懸
擱技法予以組接，造成了新銳奇譎的戲劇效果。

　　二十一場劇《麗人行》雖以抗戰末期日偽統治下的上海為背景，
映現的卻是抗戰勝利後國統區反蔣民主鬥爭的生活畫面。作者寫這齣
戲係受一九四六年底發生的「北京沈崇案和上海攤販案的刺戟」[61]，
但在當年文化專制的環境下，卻只好採取「明批日偽，暗斥美蔣」[62]
的隱晦曲折的寫法。作品以三個女性的生態與心態為審美的聚焦點，
描繪了一幅全景式的社會人生圖畫。構成全劇支架的三條情節線，劉
金妹一線寫出工人、城市貧民在異族鐵蹄和階級重壓下的苦難與掙
扎，期待與覺醒，李新群一線寫出地下工作者在複雜艱苦的環境中的
堅貞與苦鬥；梁若英一線則寫出資產階級女性在物欲誘惑與精神追求
之間的動搖、苦悶與悔悟。此外，還有錯綜其間的婚戀糾葛及家庭關
係等等。而站在對立面的有凶殘陰狠的帝國主義者，橫行恣肆的憲兵
特務，荒淫無恥的漢奸買辦，為非作歹的地痞流氓。由此展現出民族
鬥爭、階級鬥爭以及人民內部矛盾相互交織、錯綜複雜的社會相。這
既是抗戰末期上海淪陷區的藝術縮影，也是抗戰勝利初期國統區都市
社會的活寫真。從完整地映現社會人生圖景來說，《麗人行》無疑超
出了田漢以往的劇作。成功地塑造人生道路與思想性格迥然不同的三

61　田漢：〈關於《麗人行》的演出〉，《人民日報》，1958年1月23日。

62　田漢：〈談《麗人行》的創作〉，《劇本》1957年5月號。

個女性形象，是《麗人行》最突出的藝術成就。劉金妹是善良正直、感情純真、執著生活的普通女工形象。她在舊社會的嚴酷迫害下兩次自殺的悲劇，是對橫行霸道、殘民以逞的日偽當局的有力控訴。她因被日兵糟蹋與忍痛賣身而受到丈夫的責罵、毆打，也從一個側面進一步映現舊中國底層勞動婦女的悲慘命運。劉金妹的遭際無疑有很大的典型性。她和丈夫罹受種種劫難時，李新群等人一次次伸出救援的手。她依靠大伙兒的力量，終於熬到紗廠復工鬥爭的勝利，盼來日寇投降，「中國快天亮」的一天。李新群是知識分子出身的地下工作者，雄健奮發，熱情勇敢。丈夫孟南調往內地後，她在劉大哥的引導下，廢寢忘食、膽大心細地為抗戰事業奔忙，也進一步增強對敵鬥爭的警覺性。她想方設法援救獄中同志，籌辦學校教養難童，印製傳單、秘密文件，在艱苦險惡的鬥爭環境中，逐漸成為一位富有理想、沉著堅強的革命女性。梁若英則是意志薄弱、性格動搖的資產階級女性形象。她在物欲的追求與向善的焦灼之間浮沉、掙扎。由於經受不了艱苦生活的熬煉，她背離了到內地從事抗戰工作的丈夫，而與銀行家王仲原同居。她雖不能忘懷於真誠的愛情，也不無正義感與民族意識，卻又捨不得闊太太的奢華生活。最後，她發現王仲原與女漢奸姘居，「向鬼子和汪精衛屈膝」，才開始醒悟，跳出「金絲籠」尋找新的生活。在反抗黑暗社會和惡勢力的鬥爭中，三個女性終於走到了一起，並邁上新的征程。她們的形象向觀眾生動展示中國婦女的必由之路，也為田漢的女性畫廊增添了光彩奪目的藝術典型。

《麗人行》突破話劇分幕分場的限制，創造了多場景、開放式的新穎獨特的結構形式。如果說《秋聲賦》側重從意境的創造借鑒戲曲及傳統詩文，並延伸到音樂的審美元素與電影技藝，那麼《麗人行》則著重從結構的營造借鑒戲曲、電影，並延伸到活報劇、街頭劇等體式。劇本全景式的社會人生畫卷與話劇高度集中的審美規範，本是一個難於彌合的矛盾，但田漢以高超的藝術手腕，憑藉三條相對獨

立又有內在聯繫的情節線，加以鋪展，並以報告員綴連場次，建構不受時空限制，自由靈活，縱橫開闊的藝術結構。全劇多達二十一場，像實生活那樣頭緒紛繁，錯綜複雜，但又隨物賦形，繁簡得當，其劇情的進展有如行雲流水，舒卷自如。各場次之間或按下不表，話分兩頭；或上下連接，有機推衍；或一前一後，相互對照；或以生活片段，接合兩線；或單線衍發，多線碰頭。既放得開，又收得攏。中間又以多重身分的報告員加以連綴，一方面溝通觀眾與演員之間的交流，同時「成為劇中人的心緒和意見的代言人，也常常是他們的尖銳的直接的批評者」[63]。這種「場面變化迅速，反映生活面寬」[64]的新劇藝，是繼李健吾的多折戲《販馬記》之後對現代話劇編劇術的重要貢獻。劇本的不足之處在於對李新群等人的描寫比較薄弱。劉金妹、梁若英兩條情節線都在衝突激化時開幕，且波瀾起伏，在尖銳複雜的衝突中雕塑人物。而李新群一線由於過多地在上述兩線中起引導、疏解與串連作用，就未能從尖銳的矛盾衝突中來刻畫人物的豐滿形象。這也與作者缺乏深入的觀察、體驗分不開。其次，報告員的抽象解說與舞臺的生動直觀尚未取得和諧統一的審美效果，場景過多也不無散漫之感。總之，《秋聲賦》、《麗人行》在駕馭大型的話劇體式方面所取得的重大突破與成就，使它們躋於田漢現實主義話劇創作之巔峰，也為《關漢卿》這一不朽傑作的誕生準備必要的條件。

第四節　藝術成就與風格特徵

田漢作為傑出的現代戲劇家、詩人，在話劇創作方面不僅取得獨特的藝術成就，也形成了優雅、流暢、凝煉、含蓄的藝術風格。一方

63 田漢：〈《麗人行》的重演〉，《光明日報》，1958年1月24日。
64 田漢：〈關於《麗人行》的演出〉，《人民日報》，1958年1月23日。

面，田漢是中國話劇史上浪漫主義流派的傑出代表之一。他的浪漫主義不同於郭沫若的熱烈豪放，奪人心魄，而顯出優雅溫馨，引人入勝的韻致。同時，田漢為話劇史上現實主義的確立作出了重要的貢獻。他的現實主義優秀劇作，以濃烈的浪漫主義韻味而有別於當年的社會問題劇，也為三〇、四〇年代現實主義的深化、發展提供豐富的藝術經驗。誠如茅盾所言，「在偉大作家那裡，任何創作方法都不是以純粹的形式出現的。這是因為過去的愈是偉大的作家，他的對於現實的認識也不是一成不變的，而是常常在變動——特別是生活在革命浪潮高漲時期的大作家。」[65]田漢話劇中並存互融的浪漫主義和現實主義方法，亦可作如是觀。不過，對田漢來說，這兩種藝術方法的互融並存，除了繫根於主體獨特的戲劇美學觀，對現實與理想的認識的互律變動外，畢竟還有更複雜的多重構因。縱觀田漢的創作歷程，他始終牢牢地擒住戲劇與時代、人民，戲劇與中外傳統的聯繫這兩條強有力的血肉紐帶。在「五四」以來中外文化交彙的巨浪大潮中，田漢是率先將全方位開放與自覺地內承結合起來的戲劇藝術家。他既善於借鑒西方各個歷史時期不同流派、風格的戲劇藝術，又注重繼承中國戲曲浪漫主義與現實主義的深厚傳統。同時，他的藝術路子很寬，又有驚人的包容力。比起任何一位現代劇作家，都更善於把與話劇不同甚至完全相異的藝術基因加以融化，以為創造新劇藝之用。陳白塵稱他「藝術淵源多頭而歸一，藝術血統複雜而有章。」[66]堪謂精確之論。在融匯中西的藝術實踐中，田漢的話劇形成了獨特的藝術風格。

　　對於愛情、藝術與人生道路的追求，是田漢話劇創作的基本母題，表徵了田漢觀照生活的獨特的審美角度，它幾乎囊括作者的優秀劇作。前期話劇多以三者的二元或三元交切及其在主人翁身上引發的

65 茅盾：《夜讀偶記》（天津市：百花文藝出版社，1962年），頁71。
66 陳白塵、董健主編：《中國現代戲劇史稿》（北京市：中國戲劇出版社，1989年），頁278。

靈肉衝突為題，《靈光》、《湖上的悲劇》、《南歸》等堪稱代表。寫實劇《獲虎之夜》、《名優之死》則從愛情與階級的關係、藝術與社會的關係切入，顯示了較為寬廣的視野；這一橫斜逸出在後期劇作中得到了賡續、發揚。隨著作者成為無產階級文化戰士，愛情至上、藝術至上思想之轟毀，以及社會生活的急劇變化，後期劇作多以愛情、藝術、人生道路與抗日救國、革命鬥爭的關係為題，其中藝術的命題有相形淡化之勢；而知識分子對愛情、人生道路的追求，則匯入廣大民眾尋求民族解放、社會變革必由之路的時代潮流。《回春之曲》、《秋聲賦》允稱此類劇作之翹楚。《麗人行》則以其映現生活面之廣而為集大成之作。一九四九年後的《關漢卿》，堪稱在新的思想和藝術高度上，從三大母題與民族解放和社會變革的整合統一的恢宏角度，深刻地映現了特定時代的社會人生圖畫，創造出個性心理更為獨特豐滿，生命形態堪可燭照古今的關漢卿這一不朽的藝術典型。

　　「劇」與「詩」的統一，重心靈、重情緒、重抒情、重寫意，是田漢話劇藝術風格的顯著特徵。田漢浪漫主義的戲劇觀及其衍展，從根本上制約他的話劇藝術的總體風貌與基本特徵。從立足於戲劇是「人生的寫影」，「求真」、「求善求美」的審美追求及強調戲劇的社會功用來看，他的劇作可以說是現實主義的。但從強調戲劇是詩，其審美觀照重心靈、重情緒，其藝術表現重抒情、重寫意，他的劇作又是以詩化為顯著特徵的浪漫主義。在他的浪漫劇中，強烈的主觀抒情性往往壓倒了客觀的敘事性。這類作品不追求真實的人生畫面的具體描繪，而致力於人物意念情感的抒寫，詩的意境的創造，形成了重心靈、重哲理、重抒情、重寫意的藝術風貌。而在一批優秀的寫實劇中，雖強化了描寫真實的人生圖畫的敘事性，但並不追求生活實相的纖毫畢現的逼真摹寫，而注重傳神寫意，創造詩一般的意境。這意境多為「無我之境」，而非浪漫劇的「有我之境」。藝術實踐彰明，田漢的寫實劇，只有發揮他所擅長的重心靈、重情緒與抒情性、寫意性的

審美表現，並把它與寫實性、敘事性有機地融合起來，致力於詩的意境的創造，才能取得思想與藝術的整合統一，否則就會出現「理」盛於「情」、以「事」壓「境」之弊。

劇與音樂的結合，「話劇加唱」的音樂美。抒情寫意的詩化傾向，驅策田漢借助音樂的表現手段。音樂是一種聽覺藝術，雖然十分抽象，卻富於寫意性、表現性。它既可把劇中人的意念情緒「形象化」，又可使舞臺「聽覺藝術化」[67]。田漢是最早把音樂熔鑄在話劇的整體藝術中的現代劇作家，這一方面係受中國傳統戲曲美學的影響，同時也借鏡「歐洲的話劇和音樂結合得很緊」[68]的良規。除了注重對話的音樂性、舞臺場景的音響外，田漢首創了「話劇加唱」的嶄新形式。他依仗聶耳、冼星海、張曙等一批優秀音樂家的協作，把器樂和聲樂作為話劇的表現手段，將劇詩人的意旨與音樂家的表現力完美地結合起來，以強化話劇藝術的抒情性、寫意性，也進一步促成聲情並茂的風格特徵。在《南歸》、《回春之曲》、《復活》、《秋聲賦》等一系列劇作中，嵌進的一首首插曲堪稱「劇中之詩」。那優美動人的唱詞使詩歌借助音樂的翅膀而翱翔，創造出一種感情更形豐富的表述方式，它不僅把人物的意念、情感外化為既是詩又是音樂的感人形象，也使舞臺洋溢著濃郁的詩意與和諧的音樂美。田漢十分講究唱詞的安排與話劇的整體藝術的有機組合。以《秋聲賦》為例，除精心設計《主題歌》外，還在戲劇衝突的轉捩點上，鍥入《灘江船夫曲》、《落葉之歌》、《瀟湘夜雨》、《銀河秋戀曲》等歌曲，既賦予情節的起承轉合以音樂的旋律、節奏，也將主要人物的內心波瀾與情感搏擊昇華為詩。音樂因素的引進，不僅開拓了話劇的藝術空間，豐富話劇的表現手段，也使田漢的劇作獲得與眾不同的美學形態。

67 田漢：〈「音樂底報酬」呢？〉，南京《新民報》，1936年7月17日。
68 田漢：〈前記〉，《田漢選集》（北京市：人民文學出版社，1959年）。

　　情節的傳奇性是田漢藝術風格的又一特徵。作者在劇情的運思與構架方面，善於以強烈的主觀詩情對生活中的偶發現象進行藝術的想像與創造，憑藉奇人、奇事、奇境的傳奇性，來揭示情理真實或事理真實的必然性，使作品籠罩著詭譎奇幻的浪漫主義色彩。在浪漫劇及新浪漫劇中，奇人、奇事、奇境的描寫，並不拘泥於客觀生活邏輯的事理真實，「只要主觀的『情』之所至，就是『理』之必然。」[69]《湖上的悲劇》中女主人翁的乍生復死，《古潭的聲音》裡誘惑女子與吞沒男子的神秘的古潭，《靈光》中「歡樂之都」、「淒涼之境」、「相對之崖」的奇境，允稱範例。其傳奇性之「奇」無不植根於情感之「真」，性格之「善」。《顫慄》裡患有精神病症的私生子，為一顆烈焰奔突的靈魂所驅使，竟至刺殺親娘，這一染上恐怖色彩的情節，其超離庸常事理的怪誕性，仍繫根於主人翁被污濁環境所扭曲的變態的性格心理。而在寫實劇中，奇人、奇事、奇境的描寫，大多既符合事理真實，也契合情理真實。如《獲虎之夜》的山村獵虎與「獵人」，《名優之死》的名伶死於舞臺，《回春之曲》的異國風情，植物人高維漢奇蹟般的「回春」，《秋聲賦》的瀟湘夜雨，二女性的槍擊斧劈日寇，以及《麗人行》的代人被捕、抱敵跳樓等。其情節的傳奇性同樣繫根於現實主義的真實性，並與詩的意境的創造融合在一起。反觀田漢的一些左翼劇作和抗戰宣傳劇，之所以成就不高，其原因之一繫黏滯於作者並不擅長的寫實主義的平凡性。

　　開放式的結構與優美、流暢、凝煉、含蓄的語言。田漢的劇作摒除時空高度集中統一的「鎖閉式」結構，而採用時空不受限制、自由靈活的「開放式」結構，藉以馳騁自己的情思，容納豐富的人生畫面。他的多幕劇時空、場景變換自由，結構自然、流暢。即使獨幕劇

69 陳白塵、董健主編：《中國現代戲劇史稿》（北京市：中國戲劇出版社，1989年），
　　頁283。

也喜用多場景的形式。《秋聲賦》甚至引進電影的懸念、插敘技法，以豐富話劇的結構手段。《麗人行》大膽借鑒戲曲場子的優點與報告人的方式，以變幻多彩的場面展現生活鬥爭的宏大規模，開創了話劇結構形式的新生面。在語言方面，田漢既注重對話的優美、流暢與音樂美，也講究凝煉、含蓄與個性化。他還擅長使用大段的抒情臺詞，以抒寫入物的內心激情，增添劇作的詩情畫意。不過，他二〇、三〇年代一些劇作的對話，也有過於冗長，或說理性太濃之弊。

第四章

洪深

　　洪深作為中國現代戲劇運動的奠基人之一，不僅是著名的劇作
家、戲劇理論家、活動家、教育家，而且是傑出的導演、表演藝術
家，同時，又是我國電影事業的創始人之一。他學識淵博，精通中西文
學、話劇，對電影、戲曲及民間藝術也有精湛的瞭解，是「中西共
治，新舊兼融」的「文化界傑出之人才」[1]。他以「做一個易卜生」[2]
的宏大志向投身於「五四」話劇運動，「為奠定中國舞臺藝術『摩頂
放踵』」[3]，做出開創性的別人難於比肩的重大奉獻，奠立了他在現代
話劇史上的重要地位。洪深又是現代戲劇的主要倡導者，對以現實主
義為主潮的現代話劇藝術的發展、繁榮有著不可低估的歷史功績。他
還為創建中國現代戲劇、電影理論體系開關叢莽，鋪基奠石，編撰了
大量的戲劇、電影理論及技巧著作，其論述之豐，涉及面之廣，在理
論界前驅中堪稱首屈一指。「話劇運動之有今日一半要仰仗他的功
勞」[4]——郭沫若一九四〇年代對洪深的這一盛讚並非溢美之詞。曹
禺也稱他是「我國話劇界功績極大卓有成就的老前輩之一」[5]。

1　郭沫若：〈洪深先生五十壽〉，《新華日報》，1942年12月31日。

2　洪深：〈我的打鼓時期已經過了麼？〉，《良友》畫報1935年第108期。

3　陳白塵：〈序〉，《現代戲劇家熊佛西》（北京市：中國戲劇出版社，1985年），頁2。

4　郭沫若：〈序〉，《戲的念詞與詩的朗誦》（美學出版社，1943年）。

5　曹禺：〈紀念洪深九十周年誕辰的講話〉，《戲劇報》1984年第12期。

第一節　戲劇活動

　　洪深（1894-1955），字淺哉，號伯駿，江蘇武進縣（今常州市）人。出生於官宦世家，從小接受詩書經傳的教育，愛好文藝。一九〇五至一九一一年到上海徐匯公學、南洋公學讀書，開始接受新思潮的影響，對戲劇產生濃厚的興趣。父輩在他身上寄託著光耀門庭的希望，但民族的深重危機，社會的滿目瘡痍，卻使他背棄封建家庭的囑望，畢生投身於喚醒民眾的戲劇事業。一九一二年，洪深轉入北京清華學校讀書，開始參加新劇的演出、編譯等實踐，成為學生演劇的中堅分子。他能演，能編，是體現導演職能的演劇組織者，曾利用校園林中空地的場景，上演了由他改譯、主演的英國名劇《俠盜羅賓漢》，獲得很好的藝術效果。一九一五年，他創作第一個有對話的獨幕劇《賣梨人》。這是一齣「教訓意味極重的趣劇」，敘寫賣梨的小販屢受富紳、縣官欺壓的遭遇，較早接觸到階級壓迫、剝削的現實，雖技法幼稚，但表達了反封建的民主思想，曾獲得清華學校戲劇比賽獎。翌年，他根據和學校周圍貧民長期接觸的生活體驗，寫了五幕話劇《貧民慘劇》，描述城市貧民王一聲在窮愁潦倒中賭博、典妻的沉淪過程，揭露了造成貧民游閒聚賭、犯罪的不合理的社會。劇本演出引爆的社會效應，使洪深認識到戲劇是「改善人生」、「感化人類」[6]的有力工具，也成為他走上為人生的現實主義道路的最初起點。

　　一九一六年洪深從清華學校畢業，以公費赴美國俄亥俄州立大學，攻讀化學工程的燒瓷專業，課餘仍潛心戲劇書刊，並用英文編演富有東方倫理內涵的三幕劇《為之有室》（據包天笑小說《一縷麻》改編）、獨幕劇《回去》，獲得中國留學生及國際友人的好評。置身異

6　洪深：〈戲劇的人生〉，〈代序〉《五奎橋》（上海市：現代書店，1933年）。

域所罹受的民族歧視，因父親之死而感受的世態炎涼，特別是「五四」革命思潮的熱力激發，使洪深迅速確立了反帝反封建的民主思想。一九一九年，他以中國華工隊赴歐參戰為題材寫了三幕劇《虹》，揭露西方列強在巴黎和會上瓜分中國的陰謀，表達了反帝愛國的情志。鑒於國內軍閥混戰，政局動盪，人民處於水深火熱之中，洪深毅然放棄實業救國的幻想，決心以戲劇為武器喚醒民眾，鞭撻不合理的社會。同年秋，他以《為之有室》、《回去》二劇，考取哈佛大學著名戲劇家貝克教授（G. P. Baker）的「英文四十七」學程，專門研究戲劇編撰。同時，在 S. S.坎雷博士主辦的波士頓表演學校、柯普萊廣場劇院附設的戲院學校，學習表演、導演、舞臺裝置及劇場管理等。一九二〇年夏，他以優異成績從哈佛大學畢業，獲得碩士學位。後參加美國職業劇團，在紐約等城市巡迴演出，並與張彭春合編十一場英文劇《木蘭從軍》。就這樣，洪深成為一位受過西洋正規戲劇教育，於戲劇理論、創作實踐及舞臺藝術具有較全面才能的戲劇藝術家。

　　一九二二年春，洪深懷抱著「做一個易卜生」的宏大志向回國，開始了創建中國話劇的卓有成效的藝術實踐。同年冬，他根據自己的見聞感受創作九幕劇《趙閻王》，這部成名作以深刻暴露軍閥戰爭和舊中國社會的罪惡，率先嘗試運用表現主義方法為世人矚目，也彰顯一位現代藝術家的才華。嗣後，洪深創造性借鑒歐美的改譯方法，譯編王爾德的《少奶奶的扇子》（1923，原名《溫德米爾夫人的扇子》）、J. M.巴蕾的《第二夢》（1925，原名《親愛的勃魯脫士》）及《黑蝙蝠》等劇，進行了堪稱典範的改譯實踐。文明戲時期陸鏡若始創的改譯被提升到現代性的層面。洪深從中國的社會情狀出發，給原著注入新鮮的現實血液。他「取不宜強譯之事實，更改之為觀眾習知易解之事實……地名人名，以及日常瑣事，均有更改，惟全劇之意旨

精神，情節布置，則力求保存本來」[7]。《少奶奶的扇子》所描繪的十
九世紀英國資產階級的生活方式、世態人情，例如大飯店、交際花、
資產者的紙醉金迷、投機者的糜爛生活等等，跟當年上海租界的社會
情狀十分相似。劇本情節緊張曲折，結構集中緊湊，語言詼諧風趣，
無疑也契合中國觀眾的審美情趣、欣賞習慣。因此，不僅給導演該劇
提供了必要條件，也成為創造性改譯西方戲劇，使之中國化的範型。
它對焦菊隱、顧仲夷、李健吾等人的改譯曾產生積極的影響。

　　與此同時，洪深致力於創建中國話劇的正規演出體制。一九二三
年秋，經歐陽予倩、汪仲賢介紹，他加入上海戲劇協社，出任排演主
任。他首次導演《終身大事》、《潑婦》就進行成功的對比試驗，打破
文明戲以來長期盛行的「男扮女」的封建陋習，開創話劇男女合演的
新局面。隨後排演《回家以後》、《好兒子》、《月下》等劇，著手建立
正規的話劇表導演體制。特別是一九二四年四月由他執導公演的《少
奶奶的扇子》，被譽為「中國第一次嚴格按照歐美各國演出話劇的方
式」[8]。該劇上演所獲得的巨大成功，一方面是洪深汲取《華倫夫人
之職業》直譯演出的失敗教訓，採用自己改譯的劇本。同時，充分發
揮專業導演、舞臺監督的職能，對演員進行正規的嚴格的排練，並極
力改革舞臺裝置，協調各部門的作用。其演出第一次採用硬片製作的
有真實感的立體布景，服裝、化妝、道具與真實自然的表演和諧統
一，舞臺光區分晝、夜、明、暗，在配合劇情變換燈光、音響方面，
也達到很高的藝術水準。該劇的公演將「五四」以來所倡導的歐洲現
代話劇成功地展現在中國舞臺上，使人們認識到綜合的舞臺藝術的重
要性與建立導演職能的必要性。從此，中國話劇開始建立專業導演的
體制與正規的排演制度。洪深在戲劇協社的藝術革新，「使得正處於

7　洪深：〈少奶奶的扇子〉〈序錄〉，《東方雜誌》第21卷第2期（1924年1月）。
8　茅盾：〈外國戲劇與中國〉，《外國戲劇》1980年第1期。

由文明戲向現代話劇過渡的中國話劇完成了其歷史性轉化」[9]，奠定了他在中國話劇史上的重要地位。一九二六年洪深創辦復旦大學學生的業餘話劇團體復旦劇社，先後上演 C.哥爾多尼的《女店主》、H. H.臺維斯的《寄生草》、E. 羅斯丹的《西哈諾》等名劇，培養了馬彥祥、朱端鈞等著名戲劇人才。南國社的勃興及其出色的藝術實踐，使洪深意識到中國戲劇的前途在於爭取廣大的青年觀眾，他積極支持南國社的演出活動，和田漢建立了深厚的友誼。一九二八年四月洪深在田漢歡送歐陽予倩赴粵的聚會上，提議以「話劇」一詞來統一當時新劇稱謂的混亂；後又指出「話劇，是用那成片段的、劇中人的談話，所組成的戲劇（這類談話，術語叫做對話）。」[10]同年秋他加入南國社，執導《莎樂美》、《卡門》，並參與《名優之死》的演出。這時期，他撰寫〈屬於一個時代的戲劇〉、〈從中國的新戲說到話劇〉等二十餘篇戲劇理論創作及表導演藝術的論文，為中國話劇的理論建設作出重大的貢獻。同時，洪深為創建中國電影藝術開闢叢莽，以啟山林。在電影初創期，洪深是「第一個主張並且寫出劇本」[11]的藝術家。一九二五年，他創作第一部較完整的電影劇本《申屠氏》。同年出任明星影片公司編導，編寫《馮大少爺》等十幾部無聲影片。

　　三〇年代初，洪深在無產階級思潮影響下，開始傾向革命。一九三〇年，他加入中國左翼劇團聯盟、中國左翼作家聯盟，出任「左聯」、「社聯」創辦的「現代學藝講習所」所長。一九三二年參加「左翼電影小組」。在這同時，他開始閱讀社會科學書籍，接受辯證唯物主義思想，對中國社會的認識發生了深刻的變化，迅速確立激進的民

9　中國大百科全書編輯委員會：《中國大百科全書》（戲劇卷）（北京市、上海市：中國大百科全書出版杜，1989年），頁170。

10　洪深：〈從中國的新戲說到話劇〉，《現代戲劇》第1卷第1期（1929年5月）。

11　洪深：〈導言〉，《中國新文學大系》（戲劇集）（上海市：上海良友圖書公司，1935年），頁88。

主革命思想。「左聯」時期，他以文化鬥士的姿態站在愛國反帝鬥爭的前列。一九三〇年二月，為抵制美國羅克主演的辱華影片《不怕死》的上映，洪深不顧生命安危，到上海大光明電影院發表慷慨激昂的抗議演說。一九三二年七月，又率先撰文揭露美國資本家籌組所謂「美國註冊」的「中國好萊塢」，妄圖獨霸中國電影製片事業的陰謀。翌年，他毅然與宋慶齡、魯迅等人一道出席楊杏佛的追悼大會，抗議國民黨當局屠殺愛國民主人士的罪行。一九三六年夏，他起草〈中國文化界為爭取演劇自由宣言〉，向無理禁演國防戲劇的上海公共租界工部局提出了嚴正抗議。在一系列鬥爭中，洪深表現出強烈的反帝愛國精神與大義凜然的英雄氣概，在戲劇界博得了「黑旋風」的美譽。

　　三〇年代，洪深的話劇創作取得了豐碩的成果。他相繼寫出總題《農村三部曲》的代表作《五奎橋》、《香稻米》、《青龍潭》，深刻映現三〇年代初期江南農村尖銳劇烈的階級鬥爭與民族矛盾，塑造了一系列農民、鄉紳、官僚、商人的藝術形象，成為享有盛名的左翼劇壇力作。嗣後，洪深積極倡導「國防戲劇」，與沈起予、夏衍創辦《光明》半月刊，出任主編。他先後寫了《狗眼》、《門以內》、《漢宮秋》、《多年的媳婦》、《走私》、《鹹魚主義》（末後二劇係集體創作，由洪深執筆）、《鎬》等七個獨幕劇及廣播劇《開船鑼》，又參與集體創作獨幕劇《漢奸的子孫》、《洋白糖》及三幕話劇《我們的故鄉》。這些作品從不同側面描畫國統區社會的動盪、混亂與污濁，表現了廣大民眾抗日救亡的鬥爭。與此同時，洪深致力於戲劇電影的理論建設，出版了《洪深戲劇論文集》、《編劇二十八問》、《電影戲劇表演術》、《電影術語詞典》（以上1934）、《電影戲劇的編劇方法》（1935）等大批專著，並為他主編的《中國新文學大系》《戲劇集》撰寫了著名的長篇〈導言〉。上述論著將歐美的戲劇電影理論、技巧的系統紹介與中國戲劇電影的藝術實踐結合起來，其內容涵蓋了戲劇電影的基

本原理、概念，編劇、表導演及舞美設計的理論、技巧，論述深入淺出，通俗易懂，不僅為現代戲劇電影理論做了開創性的奠基工作，也表證了洪深的現實主義戲劇觀、藝術觀及其衍變。此外，洪深還翻譯凱澤的《煤氣》、奧尼爾的《瓊斯皇》（與顧仲夷合作）、V. Katager 的《改圓成方》（與唐錦雲合譯）等五部歐美劇作。在電影方面，洪深創作我國第一部以「蠟盤發音」的有聲電影劇本《歌女紅牡丹》，隨後又編劇、拍攝第一部有聲影片《舊時京華》，編導《劫後桃花》、《新舊上海》、《風雨同舟》等十幾部影片，並發表了大量影評，成為當時最活躍的左翼電影評論家之一。

　　一九三七年抗戰爆發後，洪深以巨大的戰鬥熱情，投入戲劇界的抗日救亡運動。他參與集體創作、導演三幕話劇《保衛蘆溝橋》，又與馬彥祥赴南京導演田漢的《蘆溝橋》一劇。之後，他和金山、冼星海等人率領上海救亡演劇二隊奔赴江蘇、河南、湖北等省巡迴演出，以短小精悍的街頭劇、廣場劇，激發了廣大民眾的抗戰熱情。同年底，他在武漢參加中華全國戲劇界抗敵協會，任常務理事，並執導《最後的勝利》、《塞上風雲》、《夜光杯》、《阿 Q 正傳》、《李秀成之死》、《馬百計》等劇目，彰顯了豐富的舞臺經驗與出色的導演藝術。一九三八年春，在國民黨當局召開的武昌茶話會上，洪深拍案而起，當面怒斥了汪精衛的悲觀亡國謬論。同年，他出任軍委會政治部第三廳藝術處戲劇科科長，在周恩來、郭沫若的直接領導下，與田漢組織十個抗戰演劇隊分赴各戰區進行抗日宣傳。翌年春，他不辭艱辛，親自率領政治部教導劇團在川北廣大農村步行巡迴演出。一九四〇年春，洪深任文化工作委員會委員。「皖南事變」後，面對國民黨當局的專制統治，洪深將悲憤化為力量，勇敢地投入堅持國共兩黨團結抗戰，反對分裂、破壞抗戰的演劇活動。他先後在桂林、重慶、昆明等地，衝破了軍警、特務的威脅與破壞，成功執導了《再會吧，香港》、《法西斯細菌》、《祖國在呼喚》、《春寒》等劇目，進一步顯露洪

深導演藝術的成熟與獨特風格，有力地推動大後方抗戰戲劇運動的蓬勃發展。一九四二年，重慶、桂林等地進步文化界舉行集會，紀念洪深五十壽辰，讚揚他為發展中國現代戲劇藝術事業所作的巨大貢獻。抗戰時期是洪深話劇創作的繁榮期。他在藝術實踐中修正、充實現實主義的戲劇觀念，其話劇創作逐漸超離宣傳劇的窠臼，出現了嶄新的面貌。他先後寫了《米》、《回到祖國》、《包得行》、《黃白丹青》、《女人女人》、《雞鳴早看天》等多幕多場劇，《飛將軍》、《醉夢圖》、《櫻花晚宴》、《西紅柿與小鋤頭》、《鶴頂紅》（英文劇）等獨幕劇。其中，以服兵役為題，描繪無業游民在抗戰中的思想蛻變的《包得行》，揭露抗戰剛勝利國統區社會畸型世態的《雞鳴早看天》，乃是洪深後期的代表作，不論映現生活的幅員、深度，或駕馭大型話劇的文本方面，都躋於四〇年代優秀話劇之列。洪深還與田漢、夏衍合編四幕話劇《風雨歸舟》（1942），與朱雙雲合編楚劇《岳飛的母親》（1938），改譯了臺維斯的三幕喜劇《寄生草》（1940），出版《戲劇導演的初步知識》、《戲的念詞與詩的朗誦》（1943）等專著。

　　抗戰勝利後，洪深投身於反內戰、爭民主的鬥爭。他與陽翰笙、宋之的等人發表〈致政治協商會議各委員意見書〉，要求國民黨當局停止內戰，廢除對文藝的一切審查制度。這一時期，洪深因支持進步學生運動，反對當局的專制統治而不斷遭受迫害。在進行政治鬥爭的同時，他始終沒有放棄戲劇武器。繼《雞鳴早看天》後，他創作了三幕話劇《人之初》（原名《整潔為強身之本》），與陽翰笙等人合編三幕話劇《清流萬里》（以上1947），翻譯了薩洛揚的五幕話劇《人生一世》（1949），出版《戲劇電影導演術》（1946）、《抗戰十年來的戲劇運動與教育》（1948）等論著，並導演《草莽英雄》、《麗人行》、《雞鳴早看天》、《賣油郎》等劇目。特別是《麗人行》以獨創性的導演構思及其精湛藝術而轟動劇壇。洪深根據該劇幾條主線同時發展及多場景的特點，創造性地借鑒電影、戲曲的表現手段，一面打破傳統話劇

「三面牆」的演出形式，在場與場之間增添報告員的角色，以承前啟後，溝通與觀眾的聯繫，同時採取虛實結合的風格化的舞臺布景，並以燈光的變化、切割，顯示不同的時空，擴大舞臺的表演區。此外，他還編寫《雞鳴》、《幾番風雨》（與趙清閣合編）等電影劇本。一九四七年夏，洪深被復旦大學解僱，棲身於熊佛西主持的上海戲劇專科學校，後赴廈門大學任教。一九四八年輾轉進入中共解放區。一九四九年後，洪深歷任中國人民對外文化協會副會長、中國戲劇家協會副主席等職。他寫了五幕話劇《這就是「美國的生活方式」》（1951），生動地描畫金元帝國畸形斑駁的生活方式與世態人情，讓觀眾窺見美國現代社會的一幅縮影。同時，撰寫一批戲劇電影論文及劇評，並執導《法西斯細菌》、《四十年的願望》等劇目，為創建當代話劇藝術、改革舊劇與中外戲劇文化交流等，做出了重要的貢獻。

第二節　現實主義戲劇理論

洪深是二○、三○年代現實主義戲劇理論的主要代表之一。他的戲劇觀以「為人生」為出發點。早在清華學校時，洪深秉執民主主義和人道主義思想，初步樹立戲劇是「改善人生」、「感化人類」，進行「通俗教育」[12]的觀念。「五四」時期，洪深在科學、民主的新思潮影響下，進一步確立「為人生」的現實主義戲劇觀。由於接納歐美正規的戲劇教育，這一戲劇觀被奠立在西方「摹仿說」及近現代戲劇理論的礎石上。一九二二年回國後，洪深致力於從編劇、表導演及舞美設計等方面建樹「描摹人生」[13]的現實主義戲劇理論，逐漸形成了相當完整的理論體系，對二○、三○年代現實主義戲劇主潮的形成作出重

12 洪深：〈戲劇的人生〉，〈代序〉《五奎橋》（上海市：現代書店，1933年）。
13 洪深：〈後序〉〈少奶奶的扇子〉，《東方雜誌》第21卷第5期（1924年3月）。

要的歷史貢獻。三〇年代中期，因受唯物辯證法等創作方法的消極影
響，洪深的戲劇創作理論一度誤入機械、庸俗的歧路，但他很快糾正
這一迷誤。抗戰爆發後，在新的社會思潮和戲劇思潮的沖激下，洪深
的戲劇觀經過自律調整，以戲劇是人學為樞紐，其現實主義出現由外
向朝內向逐漸衍變的鮮明軌跡，他的戲劇理論也上擢到新的發展階
段。其顯著特徵有三個方面。

　　一，從強調戲劇的「時代性」與表現民眾的「感情和意志」。在戲
劇與社會生活的關係上，洪深強調戲劇的時代性，要求戲劇表現特定
的時代精神，這是他的為人生的戲劇觀的真髓所在。著名論文《屬於
一個時代的戲劇》（1928），澄明戲劇是「描寫人生的藝術，但是人生
是流動的、進步的、變遷的，而不是固定的、刻板的、萬古不移的。
一個時代有一個時代的精神與狀態，有特殊的思想，人事與背景……
凡一切有價值的戲劇，都是富於時代性的。」就是歷史劇或幻想劇，
「作者所處時代的精神，仍然會不知不覺而很有力量地在作品中流露
出來」。即使描寫「人類根本的慾望與情感」，如戀愛、憤恨、犧牲、
報復、嫉妒、貪得、勇敢、忠誠之類，其引起與發展，「也是一個時代
與別個時代不同。」[14]這是對胡適的「一代有一代的文學」的創造性
闡發，也匡糾作者原先所謂「生性弱點，則古今萬國，多有相同」[15]
的抽象人性論觀點。它不僅將戲劇的審美內涵擢拔到新的時代的高
度，也策勵劇作家在藝術創造中自覺地表現特定的時代精神。為此，
劇作家就必須「閱歷人生，觀察人生，受了人生的刺激，直接從人生
裡滾出來」[16]，才能創造出具有獨創性、深刻性及藝術魅力的作品。

14 洪深：〈屬於一個時代的戲劇〉，《洪深文集》（北京市：中國戲劇出版社，1988年），
　　卷1，頁448-454。

15 洪深：〈序錄〉〈少奶奶的扇子〉，《東方雜誌》第21卷第5期（1924年3月）。

16 洪深：〈屬於一個時代的戲劇〉，《洪深文集》（北京市：中國戲劇出版社，1988年），
　　卷1，頁448-454。

　　抗戰時期隨著「為人生」的戲劇觀的衍變，洪深不再泛論戲劇的時代性和時代精神，而是要求戲劇深入地映現抗戰時代廣大民眾「共同的感情和意志」。誠如他說：「時代不斷的在那兒流轉，生活在這一時代的人們的思想，意欲，感覺，自然會形成一種差不多同一方面的潛流。對社會的缺陷發生懷疑，對生活的不安感到苦悶，為著國土的淪喪而慷慨悲歌，為著大眾的嗟傷而犧牲自我……這是現代中國的時代精神，也可以說這是呼吸著這種時代精神的民眾共同的感情和意志。深深地接觸到這種感情和意志的潛流而用最民眾的形式表現出來，我相信這才是時代和民眾所需要的作品。」[17]顯然，首先引起他注意的已不是各種問題，而是「人們的思想、意欲、感覺」；其審美觀照的聚焦點，已不是「一部分一片段的人事」，而是民眾「感情和意志的潛流」。這一嬗遞轉換標誌著洪深的戲劇觀向人學的層面的有力掘進，也導致他的現實主義從社會問題劇向性格心理劇的衍變。

　　二，以「摹仿說」為礎石的戲劇學說。洪深明確提出戲劇對時代、人生的映現係採用「摹仿」，「摹仿是戲劇的生命」。他以亞里斯多德的「摹仿說」為基礎，汲取西方近現代戲劇理論的豐富成果，進行創造性的闡說。一方面從綜合藝術的角度揭示戲劇的基本特徵，指出「戲劇是用了真的人在戲臺上，當著觀眾的面，將人生表現摹仿出來，讓觀眾自己去認識、自己去判斷，自己去作結論的。」[18]又說：「話劇是為三方面合作而成的，寫劇者，表演者，及觀眾。」[19]在他看來，戲劇摹仿人生，「不只是摹仿了外表的淺薄的人事、悲歡、言動、狀貌而已；更須表現人的心理。」但它不像小說可以由作者直接說明、分析人的心理，而「必須令劇中人自己的言語行動，去說明他

17 洪深：〈時代與民眾的戲劇〉，收入尤兢：《漢奸的子孫》（上海市：生活書店，1937年），頁1-2。

18 洪深：〈戲劇的方法〉，廣州《民國日報》副刊《戲劇》週刊（1929年2月）。

19 洪深：〈從中國的新戲說到話劇〉，《現代戲劇》第1卷第1期（1929年5月）。

自己。」當人的心理過於隱微曲折時，往往就不是客觀的摹仿所能奏效。鑒此，奧尼爾曾突破「摹仿說」的羈縛，「用了近於中國北劇裡，自言自道，背躬，對臺下人說話的方法」。洪深對此不以為然，認為「拋棄了戲劇只應客觀的在臺上摹仿，須由觀眾自己去直接認識人生的原則」[20]。但洪深所謂「摹仿人生」，其實並未侷囿於寫實主義的「狹義摹仿」，它還容納了「未來派或表現派」等派別作品，認可「描寫人生不會有的事」，或採用異乎「實際人生」的人事、布景、服裝或言語，例如奧尼爾採用意識流方法的《奇妙的插曲》，安特列耶夫的象徵主義戲劇《靈魂的舞臺》，L.皮蘭德婁的「戲中套戲」的《六個尋找作者的劇中人》等。在他看來，「不論是哪一派的作品，不論是寫實是表現，最低的限度，要使得看的人，並不覺得是違反人生。」[21]他的《趙閻王》、《櫻花晚宴》等劇，大膽採用表現主義的藝術方法，這透露了洪深的現實主義戲劇觀複雜矛盾的一面。

　　另方面，洪深從戲劇本體學的角度闡釋戲劇的本質特徵。戲劇雖以人生為摹仿對象，但只有戲劇化的人生才能成為「戲劇的材料」。西方近代戲劇理論史上曾先後出現關於戲劇性的三種學說。一是法國布輪退爾（F. Brunetière）的「衝突說」，即「戲劇是人生的衝突奮鬥說」；一是英國阿契爾（W. Archer）的「危機說」，即「戲劇是人生的得失關頭說」；一是美國哈密爾頓（C. Hamilton）的「比較說」，即「戲劇是人生的相形比較說……一切戲劇，無非是人事、性格、情感、幸福的相形比較。」洪深將上述三種學說加以調和、綜合，澄明「那注重衝突奮鬥的戲劇，可說是表現人們解決自身幸福最積極的行為；那注重得失關頭的戲劇，可說是人們解決自身幸福最緊要的機會；那注重相形比較的戲劇，可說是人們解決自身幸福，尚無成效與

20 洪深：〈戲劇的方法〉，廣州《民國日報》副刊《戲劇》週刊（1929年2月）。
21 洪深：〈內容與技巧〉，廣州《民國日報》副刊《戲劇》第13-14期（1929年8月）。

毫無辦法的現象。」由此，他界定戲劇「乃是表現一部分一片段人事，其成功或失敗，足以影響人類的前途與幸福的。」[22]洪深這一闡說避免了上述西方理論家各執己見的偏頗，堪稱較全面地揭示戲劇的本質特徵，也為現代話劇映現人生開闢了廣闊的藝術天地。洪深的劇作有時雖有所側重，但往往綜合運用三種學說來觀照特定的社會人生，其戲劇內涵豐盈，衝突尖銳緊張，情景對照鮮明。

　　進入後期，洪深對戲劇的綜合化特質的認知更為全面、深刻。他通過比較闡明戲劇「含有絕大的感染性和滲透性」，是其他藝術無法比擬的，「因為它具備了其他的藝術所特有的性質：包容著音樂的節奏，詩歌的韻律，圖畫的形式，雕刻的姿勢，跳舞的動態，小說的情節，建築的寫實等等，而成為一種綜合的藝術。雖然它比起電影的傳久性和傳遠性還遜一籌，但它能在觀眾前活生生地表現出實體的動作，使觀眾感到似乎與演員同在一地點一齊生活著的真實，而不致有在窗孔裡窺看另一世界內的事物這樣隔膜的感覺。觀眾甚至可以和演員一同去做戲而成為劇中的一員。」所以，它具有電影所不能達到的「具體的，真切的真實感」。與此同時，洪深的戲劇性學說也輸入「情緒說」，他認為藝術所要表現的，「是某時代某社會內一般大眾的情緒」。現階段的中國，「戲劇所要表現的，都是敵人殘暴的行為；要反映的，都是大眾反抗的情緒。」[23]「情緒說」的引進是促成他的現實主義內向化的強有力因素。

　　三，倡導現實主義藝術方法之得失。以恢宏的氣度收納新潮，博採眾長，可以說是中國現代戲劇理論家的共同特點，洪深亦不例外。他的《趙閻王》採取表現主義方法，隨後改譯世態喜劇《少奶奶的扇子》時指出「寫實派之劇，最易過時；蓋既為描摹一時期之社會，迨

22 洪深：《「戲劇的」是什麼》，廣州《民國日報》副刊《戲劇》週刊（1929年2月）。
23 洪深：〈自序〉〈最近的個人見解〉，《走私》（上海市：上海一般書店，1937年）。

時境遷，而社會外表已不如前，則劇本所描繪者，當時愈切，過後愈
似失真。」[24]到二〇年代末，仍認為一部劇作「愈是充滿了時代的精
神，愈容易過時」[25]。其時他雖提倡寫實主義，但並未全盤傾倒。進
入三〇年代前期，隨著洪深的思想趨於無產階級化，在國內外「普羅
列塔利亞」戲劇思潮的影響下，他轉而獨尊現實主義，罷黜其他流
派。在《電影戲劇的編劇方法》一書中，闡釋現實主義的戲劇創作
時，表露出認識上、做法上的種種偏頗。

　　其一，把現實主義戲劇等同於問題劇。早在一九二九年洪深就指
出，戲劇「乃是表現一部分一片段人事」，「人事能夠成為段落的，只
有兩種：一是要做成一件事……還有是要決定一問題」[26]，這實際上
已隱伏著所謂人生所遇到的問題，可分為「須待決定」與「須待成
就」[27]兩大類型的因子。到三〇年代中進而斷言：「作者寫作的目的，
應當永遠是解答現代生活中一個問題」[28]。一切戲劇中的故事，其主要
作用總是「報告一些社會情形，指出一個當前正待解決的問題，說明
那處在這個社會中，面對這個問題的一群人的反應，描寫他們的被以
往生活經驗所決定了的解決這個問題的行為。」[29]基於這一見解，他
強調描寫現實生活中有意義、有價值的問題，而且規定一套機械的做
法，比如要求「整個故事，有一個主要的問題，所謂故事的問題，而
湊成故事的每個片段裡，又各有它的單獨的問題，所謂單場的問題。
解答每一個單場的問題，正在無形中解答故事的問題，而作者敘寫人

24 洪深：〈序錄〉〈少奶奶的扇子〉，《東方雜誌》第21卷第5期（1924年3月）。

25 洪深：〈屬於一個時代的戲劇〉，《洪深文集》（北京市：中國戲劇出版社，1957
　　年），卷1，頁451。

26 洪深：〈術語的解釋〉，《洪深文集》（北京市：中國戲劇出版社，1988年），卷4，頁
　　432。

27 洪深：《洪深文集》（北京市：中國戲劇出版社，1988年），卷3，頁330。

28 洪深：《洪深文集》（北京市：中國戲劇出版社，1988年），卷3，頁270。

29 洪深：《洪深文集》（北京市：中國戲劇出版社，1988年），卷3，頁328。

物們解答故事的問題，必須是從描寫『解答單場的問題』上面，逐漸
進行的。」[30]這就勢必將錯綜複雜的社會人生肢解為一個個問題，既
無以達到真實深刻地映現社會人生，也嚴重悖離了戲劇是人學，是表
現人的內在生命運動這一美學原理。其二，純功利的創作目的。洪深
承襲「五四」話劇運動前驅的見解，十分強調戲劇的社會作用，認為
「現代話劇的重要有價值，就是因為有主義」[31]。其所描寫的「片段的
人生，可以說明作者的哲學或人生觀」[32]。進入三〇年代，他對戲劇社
會效用的追求逐漸帶有純功利的性質，把主體的社會意識及其表現放
在凌駕一切的地位上，甚至斷言「作者對於人生的基本見解就是作品
的思想內容」[33]，劇旨的偉大在於是否「對於當前的社會說了一句必
要說的有益的話」[34]。於是戲劇創作被置於「理論人事化」的規矩
中。他提出「戲劇必須敘述一個足以說明作者的理論的故事」[35]，「以
故事來說明一己的哲學或主張就是戲劇編撰的技巧」[36]，人物的作用
「是將作者對於他的時代所要說的一句話，人事化具體化」[37]。以這
種機械的主張為律尺，他罷黜其他戲劇流派，貶斥「一切意識地或潛
意識地逃避現實的戲劇」，其中包括莎士比亞的性格誇張，斯特林堡
的心理分析，浪漫主義的戲劇及其所謂末流──象徵主義、達達主

30 洪深：《洪深文集》（北京市：中國戲劇出版社，1988年），卷3，頁336。

31 洪深：〈從中國的新戲說到話劇〉，《現代戲劇》第1卷第1期（1929年5月）。

32 洪深：〈術語的解釋〉，《洪深文集》（北京市：中國戲劇出版社，1988年），卷4，頁
　　432。

33 洪深：《洪深文集》（北京市：中國戲劇出版社，1988年），卷3，頁295。

34 洪深：〈編劇二十八問〉，《洪深文集》（北京市：中國戲劇出版社，1988年），卷4，
　　頁477。

35 洪深：《洪深文集》（北京市：中國戲劇出版社，1988年），卷3，頁296。

36 洪深：〈編劇二十八問〉，《洪深文集》（北京市：中國戲劇出版社，1988年），卷4，
　　頁477。

37 洪深：《洪深文集》（北京市：中國戲劇出版社，1988年），卷3，頁305。

義、自覺的奔流、未來主義，乃至形式主義等等[38]。

　　洪深三〇年代中期偏嗜社會問題劇與純功利主義的創作主張，其機械的庸俗的一面，對當年的話劇創作無疑產生了消極的負面影響。這種情況的發生有其深刻而複雜的內外構因，對於戲劇理論家來說是值得深長思之的。一九三六年，張庚尖銳地批評洪深「把『現實』這名詞的意義解釋在過於狹隘的一方面，而形成了與動的現實主義相對立的一種機械的現實主義。」[39]所謂「機械的現實主義」，對於洪深三〇年代中期的現實主義創作理論，可謂擊中要害。一九四二年夏衍亦撰文指出，洪深是「一個徹底的為人生而藝術的作家，一個徹底的『功利主義者』。他一定是有所為而寫，有所感而寫，為一個當前的問題而寫，他將藝術當作工具，當作藥方，當作街頭演說的另一種方式……因此，也就非常功利，功利到使高雅之士感到庸俗。」夏衍嘲諷高雅之士將洪深處理藝術與政治關係的功利化，直認為庸俗，他充分肯定洪深為新戲劇運動，「建立了一個永遠用藝術來服務於人民的傳統」[40]，但他的上述話語，其實也蘊含著對洪深的一種弦外之音的褒貶之意。不過，當年張庚的「機械的現實主義」一語，其實，並不符合《農村三部曲》的創作實際。洪深一九三三年就澄示：「我是從來不用力在故事本身上，而去認識劇中人物的性格。有人物自然會弄出事情來的。……人物是戲劇的生命。當我將幾個劇中人完全瞭解，而和他們做了密切的朋友的時候，縱然一個字未寫，我的創作已經可說是完成了。」他的《五奎橋》的創作，即有江南某鄉紳阻撓鄉下人拆橋的生活原型[41]。而張庚的論斷，若被人用以指稱洪深的現實主義戲劇理論的其他層面，如表演藝術理論，那就大謬不然。而夏衍的話語

38 洪深：《洪深文集》（北京市：中國戲劇出版社，1988年），卷3，頁276-288。

39 張庚：〈洪深與《農村三部曲》〉，《光明》半月刊第1卷第5期（1936年8月）。

40 夏衍：〈為中國劇壇祝福〉，《新華日報》，1942年12月31日。

41 洪深：〈我的經驗〉，《創作的經驗》（上海市：天馬書店，1933年），頁140-141。

亦不無籠統之嫌，它未能揭示洪深的現實主義戲劇觀念與創作及其嬗遞衍變的複雜性。

　　藝術現象是複雜錯綜的。三〇年代中期，洪深在編劇理論上陷入機械的形而上學的泥淖，然而在表演藝術上，他卻推陳出精當深湛的表演理論。這一理論無疑是洪深現實主義戲劇理論最富獨創性的內容。他自稱「用『行為心理學』來解釋戲劇表演的技術，是我斗膽首創的」[42]，其理論淵源於他留美所接受的 S. S.坎雷的表演理論[43]。繼一九二四年澄示表演原則是從「仿效」出發，「尤重發揮」，藉以表現劇中人物的心理情感[44]。一九二八年，洪深進一步提出表演藝術是一種審美創造，演員從「觀賞人生」、「揣摩角色」到在臺上「摹仿人生」，其關鍵在於必須具有「格外強大」的想像力，能敏銳感覺到「假定存在的刺激」[45]，這是演員審美創造的根本條件。這既把「發揮」的原則具體化，也將表演提升到演員憑藉超凡的藝術想像進行審美創造的層面。一九三五年的《電影戲劇表演術》一書，堪稱洪深表演理論的集大成之作。他秉執「人物是戲劇的生命」[46]這一人學原理，深入地探究情緒在表演藝術中的主導地位，全面地論述表演的基本要求與審美規範。在他看來，情緒的動作「記錄人們處在不幸的環境中的掙扎」，「描寫人生中危急、緊張、禍福將決，勝負將分的一刻」，其內涵深刻地映現人生的真實，是具有濃烈戲劇性，最能使表演精彩的動作。同時，情緒的發泄傳達相當複雜微妙，其動作變化無窮；社會又能改變情緒的發洩方式，這將充分激發觀眾的審美體驗，對於豐富、深化演員的審美創造具有決定性的意義。而對於演員表演時是否須有真情緒，西方體驗派與表現派，意見對峙，各持一端。洪

42　洪深：〈自序〉，《洪深戲劇論文集》（上海市：天馬書店，1934年）。

43　洪深：〈戲劇的人生〉，〈代序〉《五奎橋》（上海市：現代書店，1933年）。

44　洪深：〈序錄〉〈少奶奶的扇子〉，《東方雜誌》第21卷第5期（1924年3月）。

45　洪深：《洪深戲劇論文集》（上海市：天馬書店，1934年）頁79-89、頁115-121。

46　洪深：〈我的經驗〉，《創作的經驗》（上海市：天馬書店，1933年），頁144。

深認為兩派的主張各有片面性，他的觀點是介乎兩派之間，而又向體驗派傾斜：即在真情緒的表演中，追求那種「偉大的，十分動人的，使人看得要跳起來的表演」，即一種繫根於靈感，近乎直覺的表現這一理想境界[47]。幾經探索，洪深終於自成經緯地建構了獨特的現實主義表演理論，它與歐陽予倩在「寫實」基礎上追求「寫意」境界的表演理論，既有共通面，也有民族性多寡之差異。另一方面，洪深並未在機械的創作理論主張的泥淖中過久地滯留。如上所述，一九三七年後，他強調表現「民眾的感情和意志的潛流」，同時輸入「情緒說」，並明確地反對「傀儡式」的人物；「劇作者逼他機械地做了一個傳聲筒」。他要求作家孕育人物時，必須讓人物「活靈活現地自己會自然地走動」，「有血有肉有靈魂地向劇作者尋求出路」，這時劇作者才可著手下筆[48]。而他的話劇創作，雖還遭逢抗戰初宣傳劇的急就章，但從總體看，正逐漸步入內向的心理寫實主義之軌範。

第三節　話劇創作

　　洪深是一位富於革新、開創精神的現實主義劇作家。其「五四」後的話劇創作以抗戰爆發為分野，可劃為前後兩個時期。儘管他始終以現實主義戲劇為藝術追求的最高目標，但在實踐中並未放棄對西方現代派戲劇的借鏡、汲納與踐履。在話劇諸樣式中，洪深無疑更為擅長喜劇。他的前期劇作雖以悲劇、正劇為主，但其喜劇才華透過改編一系列外國喜劇與獨幕喜劇的創作而閃射出熠熠光芒。後期則以喜劇為主，憑藉《包得行》、《女人女人》、《雞鳴早看天》等大型喜劇，將自己的話劇藝術推向巔峰狀態。

47 洪深：〈電影戲劇表演術〉，《洪深文集》（北京市：中國戲劇出版社，1988年），卷3，頁193-205、頁219-223。
48 洪深：〈自序〉〈最近的個人的見解〉，《走私》（上海市：上海一般書店，1937年）。

《趙閻王》、《農村三部曲》

　　九幕劇《趙閻王》是「五四」後最早出現的「罪人的悲劇」。長期以來評論界普遍矚目其審美內涵及強烈的批判意識，借鑒奧尼爾《瓊斯皇》一劇之成敗得失，而疏略其在悲劇文本上的開拓意義。作品敘寫士兵趙大偷竊被營長剋扣的軍餉潛逃大松林，因受良心折磨而神經錯亂，最後被追兵擊斃的悲劇。趙大本是清末一位善良安分的農民，但在洋人、洋奴及縣官的欺壓、陷害下，家破人亡，身陷囹圄；後又被迫當兵。棲身於軍閥部隊的黑暗環境，他逐漸喪失了良知與人性，胡作非為，幹盡壞事，甚至活埋傷兵，誣人死罪。洪深描寫趙大從罪惡的受害者淪為罪惡者時，一面對清末至二〇年代的中國社會進行掠影式的觀照，揭露了軍閥戰爭燒殺淫掠、無惡不作的罪行。同時，有意識地「把許多人的遭受，集中在他（指趙大）一個人的身上」，使趙大的形象帶有普遍意義。另一方面，作者雖只是從民主主義、人道主義的立場，來揭示趙大墮落犯罪的原因，認為「『社會對於個人的罪惡應負責任』：世上沒有所謂天生好人或天生惡人，好人惡人都是環境造成的」[49]，但作品所真實描繪的人生畫面，並沒有迴避趙大墮落犯罪的個人因素。例如，他奉將軍之命活埋傷兵，良知使他想搭救在同營裡吃糧的朋友「二哥」，可當他發現對方身上帶著八十多塊錢，便頓生歹心，把「二哥」活埋了。

　　同為「罪人的悲劇」，《趙閻王》與早期話劇《一念差》，雖都以罪人在犯罪作惡後的追悔、罪疚、恐懼為審美的聚焦點，但在揭示人物犯罪的社會歷史根源方面，前者卻比將罪行歸因於主人翁「一念之差」的後者深刻。而在展現人物自身兩種道德觀、價值觀的尖銳衝突

49　洪深：〈自序〉，《洪深選集》（北京市：開明書店，1951年）。

方面，後者又比把罪行主要歸因於社會的前者略勝一籌。不過，在深入剖露人物內心的悔恨、驚懼、痛苦及心理變態方面，前者畢竟為後者所難比並。推究其因，在於後者用以承載內容的是寫實主義體式，而前者卻是充分表現內心生活、情感潛流的表現主義體式；它像利錐似的穿掘著人物的內生活與靈魂的底奧，也向國人展示了西方現代派嶄新的編劇藝術，直到四〇年代茅盾還說：「《趙閻王》給我的印象到今天還是新而且深。」[50]然毋庸諱言，明顯的模仿痕跡也削弱了劇本的藝術價值。《趙閻王》對「罪人的悲劇」的開拓，從一個側面顯示中國話劇從新劇向現代話劇的歷史性轉化所呈現的嶄新面貌，也首開了對表現派戲劇《瓊斯皇》借鑒的源頭。嗣後，谷劍塵的二幕劇《紳董》（1929）、曹禺的三幕劇《原野》（1936）、吳天的六場劇《春雷》（1941）等，都曾再次借鑒《瓊斯皇》的審美模式，並進行創造性的革新，「構成了一組中國式的瓊斯皇的群像」[51]，也蔚為話劇史上一道獨特的審美景觀。不過，由於當年多數觀眾對現代派戲劇相當陌生，一九二三年洪深籌資在上海笑舞臺首次公演《趙閻王》，並未獲得成功，直到一九二九年再度上演才受到觀眾的熱烈歡迎。

　　一九三〇年代初期的《農村三部曲》是現代話劇史上最早出現的現實主義系列劇，與茅盾的同名系列小說允稱左翼文學之雙璧。《三部曲》既相對獨立，各自成篇，又有內在的有機聯繫。劇作真實地映現三〇年代前期江南地區農民的苦難遭遇、逐步覺醒及自發鬥爭的生活圖畫，也表徵了作者對農民的命運、出路的思考與探求，被譽為「現代戲劇中第一次較全面地反映農民的苦難和鬥爭的作品。」[52]其

50 茅盾：〈洪深先生〉，《新華日報》，1942年12月31日。

51 劉珏：〈奧尼爾在中國〉，《中國話劇研究》（北京市：文化藝術出版社，1991年），第3期。

52 陳瘦竹：〈左聯時期的戲劇〉，《左聯時期無產階級革命文學》（南京市：江蘇人民出版社，1960年），頁135。

中，《五奎橋》、《香稻米》是洪深前期的兩部代表作，作者曾有一段
自述：「《五奎橋》寫於一九三〇年冬，《香稻米》寫於一九三一年
秋……我是久住都市的人，但在那個幾年間，因為某種個人的原因，
曾於故鄉近郊的鄉村，前前後後的住了些時。我已閱讀社會科學的
書；而因參加左翼作家聯盟，友人們不斷與以教導，我個人的思想，
對政治的認識，開始有若干改變。這兩部戲所表現的企圖，因之也較
為明確[53]。」顯然，《五奎橋》等劇是洪深依據他在江南農村的生活體
驗寫成的；正因作者參加「左聯」與政治文藝思想的變化，才驅使他
把創作視野從二〇年代描寫軍閥戰爭的罪惡與舊中國社會的腐敗，轉
為直接觀照農民群眾的苦難生活與反抗鬥爭。這對於洪深的話劇創作
來說，無疑是具有重大意義的發展。作者寫作《五奎橋》等劇時，曾
用社會科學理論分析、處理素材，強化了戲劇思維的理性色彩；同
時，由於強調戲劇的社會效用，他讓劇中人大保宣傳反對封建迷信及
關於晴雨的科學道理，借傷兵的口敘寫北方農村的破產及其根由，陷
入用戲劇說教的窠臼。但把這種理性色彩與局部欠缺，加以誇大，甚
至斷言《五奎橋》等劇是憑藉某一種社會科學理論編造出來，「不是
現實，而是抽象的，人造的」[54]作品，也並不符合實際。誠如洪深後
來所言，「『引起一個現實主義的作者的興趣的』，可能是『事件的本
身和活的人物』在先，也可能是『一個理論上的問題』在先。嚴格地
與科學地講來，在真正的創作時，理論、事件、人物是一齊來的；其
中之一或二，可能在漫長過程的某一時刻稍稍佔先而更明朗而更確
定；但三者經常在相互感應與調整之中。」[55]這正揭示了形象思維帶
有理性色彩的作家藝術創造的特點。

　　獨幕劇《五奎橋》以三〇年代初江南農村久旱成災為題材，圍繞

53　洪深：〈自序〉，《洪深選集》（北京市：開明書店，1951年）。

54　張庚：〈洪深與《農村三部曲》〉，《光明》半月刊第1卷第5期（1936年8月）。

55　洪深：〈自序〉，《洪深選集》（北京市：開明書店，1951年）。

一場拆橋與保橋的激烈鬥爭，描寫覺醒的農民群眾向地主劣紳進行自發鬥爭的歷史畫面。五奎橋東面四百畝水稻天旱水枯，以李全生、桂升為首的農民要求拆掉橋洞狹小的五奎橋，讓機器抽水的「洋龍船」開進來灌溉焦枯的稻苗。而城裡的周鄉紳卻不讓拆橋；因為五奎橋是周家為頌禱祖先兩代出了一個狀元、四個舉人而建造的，它象徵著鄉紳世襲的統治威權和特殊利益。作者沒有孤立地從經濟的角度觀照這場衝突；而是把它與政治鬥爭、文化鬥爭有機交織起來。周鄉紳不准拆橋的唯一理由是五奎橋關係著周家祖墳和全鄉的風水，他要農民「齋戒求雨」、「挽天意」，夥同潘法師用神道愚弄群眾；又勾結地方法院王承發吏，以「六法全書」壓制農民的反抗；將帶頭拆橋的李全生和為之辯白的老佃農陳金福，拖往周氏祠堂綑綁毒打。然而，有壓迫就有反抗。農民們從苦難中覺醒過來，他們不畏鄉紳的強暴，衝破官老爺的威壓，在李全生、桂升的帶領下，終於拆掉了五奎橋。

作品描寫了眾多性格不同的人物，主人翁李全生雖處在自發的反抗階段，卻具有不畏官紳權勢，不顧個人安危，全力維護農民切身利益的高尚品質。他看清地主鄉紳及維護他們權益的法制、神道的本質，既嚴拒周鄉紳之利誘，也不受法律和封建迷信的愚弄，始終立場堅定，沉毅果決。在鬥爭的危急時刻，他不但揭穿了周鄉紳的陰謀詭計，王承發吏的為虎作倀，也以自己的抗暴行動團結、教育了農民，最終贏得了拆橋鬥爭的勝利。作者在這位青年農民身上傾注了自己的熱情和理想，也讓觀眾窺見了生活的希望與未來。儘管李全生的形象還存在著與基本群眾缺乏聯繫，其思想性格的成因未能充分揭示等缺點，但在塑造工農群眾的新人形象尚處於發軔期的三〇年代初，這一舞臺形象的創造無疑是左翼話劇的一個收穫！周鄉坤是塑造得相當成功的地主典型。他憑藉世代仕宦的特殊地位，根深柢固的紳權勢力，欺壓、奴役廣大農民，平時卻裝出一副「吐屬文雅，氣度大方」的紳士面孔。他在衝突的關鍵時刻出場，先用話家常、拉交情，博得了老

年農民的好感，又以「挽天意」、「盡人事」的說教及「風水寶地」的
詭辯，騙取了部分農民的同情。繼而請出地方法院的王老爺，以「六
法全書」和司法警察壓制、恫嚇農民。真是軟硬兼施，狡詐陰狠。當
他分化瓦解農民的陰謀被李全生揭穿時，便反咬一口，使出殺手鐧，
惡毒地誣陷李全生。狡兔雖有三窟，然而，陳金福的幾句辯白，李全
生的帶頭拆橋，終於使他露出猙獰的本相。他打人罵人，行凶作惡，
完全撕去道貌岸然的麒麟皮。這個真實而有深度的劣紳形象的創造，
進一步顯示洪深現實主義的成就。他如謝先生、陳金福、珠鳳等人，
也寫得真實生動，有血有肉。但毋庸諱言，登場人物太多畢竟分散了
作者的筆力，導致有些人物顯得蒼白無力。其次，情節結構相當完整
嚴密。全劇以拆橋與保橋的基本衝突縱向貫串，連綴首尾，衝突大起
大落，尖銳緊張。圍繞主線還從橫向穿插珠鳳和李全生的愛情關係，
周鄉紳對珠鳳的覬覦之心，道士們的打醮求雨等場面，既有助於多側
面地表現人物的性格與相互關係，也拓寬作品的生活容量，增添了情
節的豐富性、曲折性。作者注重採擷、提煉通俗生動的農民口語，運
用富有個性特徵和藝術張力的語言。例如，李全生站在五奎橋上，面
對赤日炎炎，發出了痛心疾首的淒厲的獨白，臺詞質樸有力，聲情並
茂，與人物大幅度的舞臺動作相配合，不獨寫出李全生在稻苗枯焦的
絕境下，決心發動群眾立即拆橋的思維演變過程與果斷決策，也透露
出人物在特定情境中焦灼、悲痛、憤激的複雜心理。不過，劇中尚有
些對話過於冗長，不夠簡潔、含蓄。

　　繼出的三幕劇《香稻米》（1931）以一個「五世同堂」的自耕農
作為審美觀照的中心，既生動地映現三〇年代初期江南農村的豐收成
災、經濟破產，也揭示了帝國主義和封建主義的雙重壓迫給廣大農民
帶來的深重災難。故事發生於拆五奎橋的當年冬天，主人翁黃二官原
是一位有三十來畝田的中農，為人忠厚善良，醇謹謙和。六、七年前
的江浙軍閥戰爭轟毀了他的房屋，為建房他以田契抵押借了縣商會姜

老爺七百多塊錢，每年略有盈餘只夠還息，今年又借了買辦馮芸甫的
八十多元肥田粉款，真是債務猬集，苦不堪言。幸而逢到大豐年，正
想揚揚眉吐吐氣，哪料到洋米「傾山倒海地運進中國」，兼之處處年
成好，糧價暴跌，大批穀子被迫賤賣以償還姜老爺的部分欠債，最後
連留著食、種之用的穀子及新媳婦分娩吃的香稻米，也被馮芸甫糾集
傷兵洗劫一空。作品通過黃二官一家及其鄰里豐年破產的描繪，從中
揭示了「豐收成災」的複雜構因：洋人的經濟侵略，政府的苛捐雜
稅，地主的重租勒索，資本家的高利盤剝，奸商的操縱市場，以及依
附他們的洋奴、兵痞、警察、團丁的欺壓剝削。劇中還穿插了佃農丁
老九被錢糧、債主、田主逼得走投無路，將親生女兒推下河的慘劇，
並從側面虛寫周鄉紳的反攻倒算。他勾通縣衙對重修五奎橋的農民徵
收建設捐，將出面講理的桂升抓進監獄，又派警察、保安團強收租
米，把陳金福等六、七個佃戶抓到祠堂拷打。劇末，忍無可忍的五奎
橋農民在李全生、桂升率領下，終於放火燒毀了周家祠堂，其反抗鬥
爭精神被推向新的層面。

　　四幕劇《青龍潭》（1934）的場景被移到莊家村，故事發生的時
間在《香稻米》的兩年半後。作品著力描寫莊家村和附近農民在百年
罕見的旱情襲擊下的思想混亂及對出路的種種探求，既指摘國民黨當
局的「口惠而實不至」，也批判空談道理而無補實際的改良主義。為
了求生，村民們各行其是。有的想出門逃荒，有的想跑到城鎮碼頭做
工，有的主張求官府、鄉紳賑災，有的鼓動吃大戶，有的想求龍王、
拜鬼神，最後在青龍寺智圓和尚的欺騙、愚弄下，大多數村民都陷入
愚昧、迷信中，他們打死主張改良、不肯盲從迷信的小學校長，跑到
青龍潭拜求專司行雨的青龍大王。由於思想和生活閱歷的限制，作者
不可能像茅盾那樣讓筆下的農民走上革命鬥爭的新路，但劇本畢竟真
實地映呈處於絕境中的農民騷動不安的思想情緒，愚昧、迷信的精神
狀態，也揭示了農民不可能從愚昧、迷信或盲動中找到出路，並通過

李全生指出：「只要有信心，有自信，總會尋出道路的。」有的評論
認為李全生的形象，「到《青龍潭》中毫無發展」，他沒有堅持他過去
所走的向地主鄉紳鬥爭的道路，結果就只好空喊」[56]。其實，在《青
龍潭》中農村所面臨的問題，比《五奎橋》的拆橋鬥爭要嚴重複雜得
多，且全生也肯定劉秀三鼓動「吃大戶」的辦法，但他不贊成秀三單
槍匹馬的盲動蠻幹，他這時已意識到「單靠一個村子，是商量不出道
理來的！」需要在更大的範圍內開展集體鬥爭，圍繞著李全生的特定
環境，決定了他只能有這一不大的「發展」。

　　「左聯」時期，洪深還寫了一組頗具特色的獨幕劇。《狗眼》
（1934），通過賽狗場上狗的世界與人的世界的對照、映襯，揭示舊
中國都市爾虞我詐，勾心鬥角的社會病態。作品運用象徵手法，六條
賽狗既像人那樣談情說愛，爭風吃醋，也像人那樣互相爭鬥，欺詐。
它們代表了忠於主人，或有洋奴思想，或盲目憎恨人類等不同類型。
狗的人化實際上是人的動物化，其怪異的表述方式，蘊含著作者憤世
嫉俗的思想，及對人的世界的無情批判。其次，人狗同臺，相互映
襯。正像藍衣狗跑不過黑衣狗而猛撲對方一樣，看客甲賭輸了，揮手
對導致他押錯賭的看客乙就是一拳，於是，「在人的世界裡，和在狗的
世界裡，都是打一打一打！」作品還以狗眼看人的獨特視角，進一步
揭露看客的投機取利，沒有骨氣，不顧情誼，朝三暮四。該劇獨闢蹊
徑，以融合象徵派、表現派的手法而使社會諷刺劇別開生面。還有集
體創作、由洪深執筆的《走私》、《鹹魚主義》（1937）。前者屬抗戰宣
傳劇，揭露日本帝國主義在我國北方猖獗的走私活動，表現了民眾機
智勇敢的抗日愛國鬥爭，在當時曾產生強烈的社會反響。後者以抗戰
爆發前夕為背景，敘寫商店夥計陳炳榮夫婦風聞中日兩國將在上海交

56 陳瘦竹：〈左聯時期的戲劇〉，《左聯時期無產階級革命文學》（南京市：江蘇人民出
　　版社，1960年），頁137。

戰，趕緊用餘款購買了十擔米、五十元錢的鹹魚，準備躲在家中過太平日子。但仗並沒有打起來，為了盡快消掉這批鹹魚，精明的陳師母在丈夫生日那天，用一桌鹹魚席宴請丈夫的同事和他們的太太，結果被一個女客掀掉了酒席。作品嘲諷小市民在民族危亡關頭的獨善其身，苟且偷安，並穿插老年夫婦訴說在關外的悲慘遭遇，閩北的難民到陳家避難等場面，進一步展現戰前國統區都市社會的世態人情。該劇寫得輕鬆機巧，幽默風趣，而又內含尖辣的譏刺，被于伶譽為「像一朵美麗而有刺的玫瑰花」[57]，是不可多得的世態喜劇佳作。

後期三大喜劇

抗戰初期，洪深的話劇創作呈現出兩種趨向。少量劇目純為抗戰題宣傳劇。多數劇目朝內向的性格心理劇發展，代表這一趨向的是《飛將軍》、《包得行》等作品，它們雖仍內含問題、宣傳的因素，但其審美觀照力圖從某一側面對社會生態進行整體映照，致力於塑造性格鮮明豐滿，心理情感複雜的典型形象，藉以表現抗戰時期的時代精神，民眾團結禦敵的情緒、意志，在思想和藝術上達到了同時期優秀話劇的水準。進入抗戰後期，這一趨向終於主宰了作者的話劇創作。而「慘勝」初的《雞鳴早看天》，又進一步擠兌了問題、宣傳的因子，將嚴峻地觀照特定時期人物的內在生命運動作為藝術創造的終極目標。

一九三七年冬的《飛將軍》，是抗戰話劇中第一部「真切地暴露我們民族抗戰的弱點，批判我們民族抗戰的黑暗面的作品」[58]，在話劇史上有其特殊的意義。主人翁高鵬飛原是一個能幹，勇敢，健壯，

57 尤兢編：《大眾劇選》（上海市：上海雜誌公司，1938年），第1輯，頁198。

58 易庸：〈抗戰中的《灰色馬》〉，《抗戰戲劇》1937年第3期。

頭腦清醒，為抗擊日寇立過大功的「飛將軍」，但由於少年得志的驕縱、放肆，浮華奢靡生活的浸淫，逐漸墮落為臨戰不能起飛的頹廢的酒徒。作品在刻畫高鵬飛的複雜性格、心理的同時，深入地剖析其墮落的主觀原因。一方面，他缺乏抗戰必勝的信念，沒有英勇抗戰的決心及從容就義的壯志。面對敵人佔優勢的空中力量，他以為自己沒有一點前途、希望，每次「駕了飛機上去，就不準備活著下來」，這種拚死的變態心理，使他陷入濃重的悲觀絕望中。同時，他也看不到民眾的力量，一個個戰友的犧牲使他的神經深受刺激而頹傷，處於極度的孤獨、空虛中，逐漸產生「今朝有酒今朝醉」的人生觀。他肩負著防空警備的重任，卻無視軍紀，在富豪家裡耽於酒色，也不聽從同僚的善意勸誡。他只要今天，不信仰明天，玩弄愛情，貪戀肉欲，在糜爛生活中尋求心靈的刺激與麻醉。高鵬飛的形象是作者根據一部分帶有頹廢傾向的空軍戰士孕育而成的，這種傾向不僅在空軍中，在其他戰線的民族戰士中也或多或少的存在著。因而具有很大的典型性。他的頹廢墮落從一個側面反映當年投降派亡國論調的嚴重危害性，也尖銳地指摘後方人士對戰士靈魂的種種腐蝕：「盲目地恭維，不自覺地腐化他們，甚或賣淫式地和他們講戀愛」[59]。然毋庸諱言，由於未能充分揭示高鵬飛墮落的社會原因，也削弱藝術形象的豐滿與深度。正如馮乃超所指出，「拚死的變態心理，只是民族失敗主義的一種變相」，其生成係因於「以往的空中戰士的教育方針和目前抗戰的客觀形勢，限制了我們的空中戰士政治的覺悟性」[60]。該劇翌年冬由作者飾主角在漢口公演，曾引起強烈的社會反響。

　　《包得行》、《女人女人》、《雞鳴早看天》是洪深後期的三大喜劇，也是戰時戰後獨具風采品貌的喜劇力作。它們以獨特的審美視

59 洪深：〈跋〉，《飛將軍》（漢口市：上海雜誌公司，1937年）。

60 馮乃超：〈從《飛將軍》談到劇本文學的批評〉，《戰鬥旬刊》第2卷第3號（1937年）。

角、鮮活豐滿的人物形象與精湛的喜劇藝術，將作者的話劇創作推向
成熟的藝術峰巒，也為四〇年代話劇的繁榮昌盛作出獨特的歷史貢
獻。四幕劇《包得行》（1939）以抗戰初期四川內地服兵役為題材，
生動地描繪農村青年在民族解放戰爭中精神面貌的深刻變化。主人翁
包占雲綽號「包得行」[61]，原是黃桷坪的無業青年，父母雙亡，終日
游手好閒，東混西騙，沾染了游民無產者的種種壞習氣。但為人率
直，幽默風趣，也有一定的是非觀和民族意識。他既憤慨周保長借服
兵役營私舞弊，敢於向張科員當場揭發周某的敲詐勒索，又想利用周
保長的得賄買縱，替人充壯丁撈錢然後當逃兵。作者沒有停留於「徵
兵」的層面，而是將人物引向炮火紛飛的前線，描述包占雲在這場爭
取民族生存的戰爭中，如何逐漸盪滌身上的舊意識、舊習氣。入伍半
年，他在部隊官長的耐心教育、前線民眾真誠擁軍的鼓勵下，壞習氣
雖有所收斂，也有一些好的表現，但並未真正觸及靈魂中的污濁。當
連隊在鄂東南鐵牛橋準備開拔時，他和同村應徵的士兵王海青、李大
遠認為逃跑時機已到，趁機「打起發」；事情敗露後，王海青惱羞成
怒，大打出手。眼看他們將受到嚴屬的軍法處罰，但駐地百姓出於民
族大義、同胞之情，非但不向連長告狀，反而替他們說好話。當場排
長語重心長的諄諄教誨，連長的引咎自責及闡明軍民合作、團結禦敵
的道理，特別是難民控訴日本兵殘殺中國民眾的血腥罪惡，這一切深
深激發了包占雲等人的民族自尊、正義感與羞惡之心。他們終於打消
了逃跑的念頭，主動把偷竊的銀鐲、錢款交還百姓。部隊開赴戰場
後，他們和戰友們同仇敵愾，英勇殺敵，並光榮地負傷……。

　　作為嚴峻的現實主義作家，洪深既沒有將抗戰中的社會變革視為
輕而易舉，也沒有把人們靈魂的蛻舊變新看得過於簡單。一年之後，
包占雲等人從傷兵醫院返回家鄉，黃桷坪依舊是封建，落後，黑暗，

61 四川方言，意為保證什麼都辦得到，一定成功。

閉塞。村人們只顧自己，自私褊狹，卻忘記了當前還有一個大仇人。
這使包占雲等人很失望，時常想念自己的連隊和前線熱忱抗戰的民
眾。雖說情緒消沉抑鬱，但他們盡力向群眾進行抗日愛國宣傳，堅持
同種種惡劣腐敗的現象作鬥爭。包占雲盯住周保長的一舉一動，隨時
隨地揭穿他的詐騙舞弊行為。李大遠雖因妻子玉芳受家人、鄉人歧視
侮辱，而消極地酗酒尋事，但在大是大非問題上卻毫不含糊，同鄉紳
潘殿邦的失敗主義論調進行了針鋒相對的鬥爭。斷了一隻腿的王海青
則教年輕人學習射擊等軍事技術，這個原先凶狠、蠻橫的軍人，如今
顧全大局，深明大義。他清醒地看到同周保長、潘鄉紳的鬥爭雖說必
要，卻也是一種內耗戰，他渴望著重上戰線，為國效力。當李大遠的
母親以兒媳玉芳曾被日兵糟蹋過為由想逼走她時，他憤慨地批評老婦
人「小氣，自私，不講理，不顧大局」，真誠地希望村人們「精誠親
愛，合作團結，把自己的小仇小恨都忘掉，把我們的所有力量都用來
對付一個敵人：日本帝國主義強盜！」最後，這位覺醒的戰士為保衛
人民的生命財產，奮不顧身地射擊來犯的日機而壯烈犧牲。而包占
雲、李大遠雖說情人、妻子懷孕，但為了爭取抗戰勝利的早日來到，
也撇下兒女私情，自願地重返前線。這三個原先落後的青年經歷各自
艱難曲折的道路，都轉變成為真正的抗日戰士。

　　作品還真實地展現以黃桷坪和鐵牛橋為縮影的抗戰後方與前線不
同的社會人生圖景，也為包占雲等人物思想性格的形成、轉變提供了
典型環境。在黃桷坪，保長周煥章借抽壯丁為名，上矇下騙，魚肉百
姓。他與潘殿邦為首的鄉紳勢力既勾結又爭奪。後者是卸任的縣知
事，被奉為「老成熱心之紳耆」、「地方公正人士」，但自戰爭爆發後
非獨一事不為，一毛不拔，還把這場關係民族存亡的全民抗戰說得一
無是處，一團漆黑，以失敗主義的種種悲觀論調為敵人張目。而在鐵
牛橋，抗日的人民軍隊紀律嚴明，真誠地愛護、幫助老百姓，廣大民
眾同心同德，全力地支持、援助子弟兵。前線軍民親密合作，精誠團

結，將一切力量集中到抗擊日本侵略者這一大目標上，呈現出一派嶄新的社會風貌。作品既以前線的團結、新生、光明的景象，反襯後方的種種惡劣腐敗的現象，也寫出隨著「國仗」的轟轟烈烈，深入人心，黃桷坪也逐漸起了變化。年輕人從規避兵役到志願參軍，賈維德、李國瑞等老一輩農民也增強了愛國觀念和民族意識，而周保長之流再也不能為所欲為。在覺醒的傷兵、民眾及女兒教育下，他最終認識到自己「不是個人」，交出了受賄的壯丁款，讓政府公平辦理兵役。這些描寫既顯示了現實的發展趨向，也昭示只有堅持抗戰、團結、進步，才是國家、民族的希望所在，抗戰勝利「包得行」的根本保證。與抗戰初期描寫國統區社會進步的其他話劇相比，《包得行》對國統區社會生活的映現顯得較為真實，也更有深度。包占雲等轉變中的人物刻畫得逼真、細緻，富有藝術感染力，特別包占雲的形象更是話劇史上不可多得的喜劇典型。全劇以包占雲等人同自己的舊意識習氣、同周圍的腐敗落後現象、同日本侵略者的鬥爭為基本衝突，其性質雖帶有悲劇成分，卻主要是正劇的。但基本衝突在性格、情勢中展開的方式卻是喜劇性的，雖然劇中也有正劇性的情節、悲劇性的場面。劇情生動曲折，矛盾糾葛尖銳複雜。全劇的審美因素雖有諷刺，但主要是幽默，作者描繪包占雲的性格及其變化發展，刻畫王海青、李大遠的幾個關鍵性場面，主要借助幽默、機智。即使對周保長尖辣的諷刺也揉合了幽默成分，一面辛辣地嘲諷他的偽善、詭詐、貪婪及種種劣跡，同時幽默地描寫他的良心發現及有所醒悟。最後以四川方言寫作與演出，富有地方色彩。同年秋在川西巡迴演出七十餘場，深受觀眾的熱烈歡迎；成為抗戰初期映現社會進步的幽默喜劇力作。

　　一九四五年春的三幕喜劇《女人女人》（一名《多福多壽多男子》）是洪深又一大型幽默喜劇。作品以抗戰後期為背景，以後方某大學吳教授太太莊紀英、女助教原敏文與吳教授的愛情糾葛為主線，以吳太太的女親友僕人各自不同的生活遭際為副線，從婚戀、家庭、

職業、子女養育等層面，多方位地觀照戰時國統區都市婦女的命運與出路，成功塑造了莊紀英、原敏文等具有獨特性格與複雜情感的女性系列形象。主人翁吳太太本是一位資質穎慧，性格頂真，富有個性解放思想的新女性。與吳教授在美國某大學同系同年，都是研究生物化學，成績且在吳教授之上。然而婚後十四年，尤其是近五、六年來，為了理家和照料三個年幼的孩子，讓教授一心一意從事研究，竟逐漸地淪為馴良的家庭主婦。她為人和善寬厚，對丈夫、孩子體貼入微，不僅兩度收容雙親弱弟遇難後又被男人遺棄的孤女玉鳳，對家口多、生活困窘的李太太也多方照撫，還十分關心社會兒童的福利事業。但她也有過於愛惜情面，一味退讓，委屈求全等弱點。原敏文利用協助吳教授從事維他命研究之機，主動追求吳教授，別有用心地在教授面前貶抑她，可她從丈夫的事業考慮，卻不多計較。後來，敏文傲慢地當眾羞辱她不懂維他命 B 有幾種，她雖深受刺激，全身震慄，但出於對丈夫的愛，仍甘受屈辱。直到原敏文和吳教授的戀愛關係發展到令她無法忍受的地步，她才狠下決心，不再退讓，要爭回自己的權利。然而，她和「母親會」的女友精心策劃的「情書展覽會」、「三角戀愛座談會」，在運用「輿論」、「公意」制裁原助教方面，並未取得預期的效果。敏文嘲笑吳太太學問「太老舊」，只能充當「管家婆」，以及種種強詞奪理令眾人憤慨，然話中某些合理成分卻引起吳太太的反省、深思。她終於明白自己不能站在管家婆的地位上，而必須用自己的事業、學問爭回在夫妻間和家庭中的平等地位。強烈的自尊心驅使她出走，她決定一面就業，一面撫養孩子，這自是一條充滿艱難而曲折的道路。劇情最後以敏文主動退出這場角逐而平和地告終。但觀眾可以想像，已然醒悟的吳太太，將會以新的姿態迎接未來生活的挑戰。

　　原敏文是容貌映麗的年輕助教。大學畢業後對生物化學研究略有成績，又因出身官僚家庭，便意驕志滿，目空一切。她秉性坦直，處事決斷，敢作敢為，但好誇說，喜賣弄，缺乏自知之明和道德修養，

是個極端的利己主義者。在協助吳教授從事研究的過程中，她對吳教授產生真摯的愛情，可她非但沒有抑制這種感情，反而想方設法地追求教授，在教授夫妻中間扮演了不光彩的第三者的角色。為了達到取而代之的目的，她在教授面前挑撥離間，甚至不擇手段地貶斥、打擊吳太太。對這種奪人之愛，明目張膽地破壞別人的愛情和家庭幸福的卑劣行為，她不以為醜，反而將它說成是自己的「權利」、「義務」，甚至恬不知恥地要求吳太太「非成全她不可」。只是到了後來，當她發現教授只要她「做他的精神上、智力上、知識上的一個伴侶，而不需要她做其他方面的伴侶」，並且料想到她倘若做教授的百分之百的伴侶，也免不了要生育孩子，重蹈吳太太的覆轍，這才退出三角戀愛的角逐，並一廂情願地將吳太太看作是自己「精神上、情感上、痛苦經驗上的伴侶」。這收結的一筆，使原敏文的喜劇形象變得圓渾有力，也取得觀眾一定程度上的宥諒與同情。作品還刻畫了眾多生命圖式不同的女性形象。其中，玉鳳被戰爭奪去全家親人，又被男人遺棄，是遭遇悲慘，善良單純的年輕女性；凌太太的丈夫在大後方另組家庭，她為了兩個孩子而進退兩難，委屈退讓；李太太貧苦多子嗣，人窮志短，最畏懼的是再有生育；卓太太渴望子女，卻至今不育，這位中年婦女懂事識相，言行極有分寸；程太太為戰時困窘生活所逼，只好與丈夫分居兩地，是一位明事理、有膽量的青年女性；榮婉芬從小生長美國，至今獨身，為人熱心，勇於仗義，然思想單純。還有年事稍高，帶便行醫的楊太太，三位孫兒為國捐軀，樂觀開朗的方老太太，以及丈夫在前線當兵，爽直忠厚的保姆羅嫂。這些性格不同、遭際各別的女性形象，進一步映現了抗戰後期國統區都市女性的眾生相，也蘊涵著作者對戰時都市婦女問題的思考與探究。作品構思新穎，出場的角色全為女性。作者既善於創造喜劇情勢，衝突尖銳緊張，步步推進，而又洋溢著濃郁的喜劇情趣；又善於憑藉喜劇細節和個性化語言，刻畫人物性格，透示內在心理。佈局精巧，諧趣橫生；

對話幽默俏皮，而又富於激情。該劇將二〇、三〇年代以婚戀糾葛和日常生活為題材的幽默喜劇推向新的藝術高度，是四〇年代一部獨具色香的幽默喜劇佳作。

同年十月的三幕劇《雞鳴早看天》，雖含有「鬧劇」（melodrama）的成分，其實是一部映現「慘勝」後國人的生態與心態，蘊涵悲劇、正劇因素的諷刺喜話劇力作。在這歷史的轉折期，洪深以敏銳的政治目光洞察國統區社會的混亂、污濁，把握時代的風雲與歷史的動向，真實地觀照「慘勝」初期形形色色人物斑駁複雜的生命形態，封建與民主、黑暗與光明的尖銳鬥爭。作品敘寫一輛客車因拋錨而滯留於川北某小城旅館而引發的矛盾衝突。在作者筆下，這所交通旅館是一個封建專制的黑暗王國。旅館主人吳吉安是個老朽昏庸、頑固腐敗的下野軍閥。他動輒訓斥兒女，不准他們談論「民主」、「科學」、「團結」、「和平」，聲稱「中國是最最科學、最最民主的」，把封建家長統治說成是「道道地地的中國民主！」他的大兒子、旅館經理吳文謨驕橫暴戾，是封建家庭的實際統治者。他以虐待、打罵妻子和責罵弟妹為能事，不讓弟妹看書讀報，又想把妹妹賣給地方上的紳糧作小老婆。他的專橫、暴虐、躁怒，激起了弟弟吳文郁、妹妹吳文慧的合力反抗。這個每日蒸發出黴腐氣息，仍然在製造著黑暗與罪惡的封建家庭，正是半殖民地半封建舊中國賴以生存的社會基礎，也表明「五四」以來封建與民主的交戰還在激烈地進行。另一方面，寄居在旅館的客人形形色色。其中有千里跋涉，尋求光明、自由的大學生鄧英如、徐宗俊，發國難財的奸商、掮客李世昌，日本投降前出逃的二、三流文化漢奸朱耀堂，狠毒陰險的特務漢奸林先生，以及淪落風塵的婦女王桂芳等。作者一面寫鄧、徐二人給封建家庭的年輕一代帶來新的希望，既增強了他們反抗封建家庭、獨立自主的鬥爭情志，也激發了吳文慧、大奶奶攜手衝出黑暗的地獄。同時，以林先生妄圖霸佔朱耀堂的財產、妻女為另一行動線，充分地暴露這夥醜類的相互利用與

傾軋，出賣與咬嚙，妄圖乘機搖身一變而再度為非作惡，或逃避歷史
的懲罰。但大小漢奸終於沒能逃脫人民和正義的審判，與封建家庭的
專制者吳文謨一道落得同歸於盡的下場。在藝術表現上，不僅主要人
物，即是次要角色如朱太太、王桂芳乃至林先生等人，也有其複雜的
內在生命與感性的豐富性。劇本截取生活的橫斷面，以小見大，燭照
出國統區社會的本質特徵及其歷史走向，也預示爭取民主自由尚需經
過艱苦的鬥爭。同時運用象徵手法，以「雞鳴早看天」的劇名寓示人
們在新的歷史時期，必須善於辨別政治上的晴雨明晦，勇於衝破黑暗
而走向光明。劇中雞鳴風雨的場景描寫，也給作品帶來濃郁的抒情
色彩。

第四節　藝術成就與風格特徵

　　洪深的話劇創作在長期的發展衍變中，逐漸形成了熱烈、明快、
縝密而又新奇的風格，也取得獨特的藝術成就。

　　藝術上富有革新、開創精神是洪深劇作的顯著特色。「五四」以
來許多劇作家都有自己最熟悉的創作題材，最擅長刻畫的人物。而洪
深卻很少沿襲固有的題材、人物，也不黏滯於既定的表現形式，總是
不斷地開拓新的生活領域，探索新的藝術技巧。因此，他的審美視野
廣闊，題材相當廣泛，人物多種多樣。舉凡農村、城市、內地、前
線，商業、金融、廠礦、軍隊、機關、學校乃至娛樂場等，各階級、
階層的人物，都進入他的審美視野。以老一代劇作家極少涉足的軍隊
題材為例，既有反映歐戰期間華工參戰的《虹》，揭露軍閥戰爭罪惡
的《趙閻王》，也有表現抗戰爆發後空軍將士生活的《飛將軍》，以內
地服兵役為題材的《包得行》等。其中農村、軍隊兩個系列的作品，
屢屢以新的題材、人物及生活畫面，填補了「五四」以來話劇創作的
空白，在話劇史上曾產生廣泛而積極的影響。在藝術表現上，洪深同

樣銳於探索，勇於創造。儘管他在理論上一度獨尊現實主義，偏嗜社
會問題劇，但在藝術實踐上，並不排斥其他戲劇流派。他的《趙閻
王》與田漢的《靈光》首開借鑒表現派戲劇的創作之源。三〇年代又
整合象徵派、表現派的技法，大膽採用人狗同臺，寫出體式獨特的
《狗眼》。進入四〇年代現代派戲劇的影響趨於式微，他仍採用斯特
林堡的「夢劇」模式，寫出揭露汪精衛血腥罪惡與卑劣靈魂的表現派
話劇《櫻花晚宴》（1941）。而其現實主義劇作也逐漸走上嚴謹的性格
心理劇的道路。他還創作了我國第一個廣播劇《開船鑼》（1936），用
四川方言寫作、演出《包得行》，而滿臺女角的大型話劇《女人女
人》，在人物構架上更是戛戛獨造。然毋庸諱言，由於未能執著於自
己最熟悉的題材、人物，也影響了作者在藝術上的縱深開掘，難於創
造出富有審美深度和更高的藝術造詣的作品。

　　濃厚的理性色彩也是洪深劇作的鮮明特徵。作者對人生的審美觀
照往往滲入理性思維的濃重成分。這一方面與他偏重理性的戲劇觀有
關。他在藝術運思中大凡介理性認識，注重提出嚴肅的社會問題，並
根據時代的要求予以具象的描繪。其人物往往有充滿熱情的對或一問
題的議論、見解或感受。當這種理性認識契合人物的特定性格與規定
情境時，其觀念與形象也達到較好的結合；而一旦超離性格、情境，
人物成為作者的傳聲筒，就勢必出現理性大於形象、傾向性與真實性
的悖離。如宣傳劇《米》淪為主體觀念的簡單圖解。《香稻米》裡大
保對社會問題的種種見解及傷兵紹介北方諸省的天災人禍，亦有此
弊。抗戰後期的一些優秀劇作已從根本上加以匡糾。另方面，也與作
者戲劇思維的理性色彩分不開。洪深說：「在未動手之前，我先得將
原料，精密地查考與分析一番；非是我完全瞭解和認得的東西，不敢
取來使用……在入手編劇的時候，我總是將所希望的最後效果，預先
決定了，而後謹守範圍地細心耐氣地再去尋取具體的方法。我甚怕或
有多餘浪費，好像製造一種化學組合品，所用的材料，件件應有作

用⋯⋯一部完成的作品，我又要求它的前提和答案，像幾何學裡習題
那樣前後呼應合於邏輯」[62]。這種理性思維固然使他的劇作合乎編劇
規範，但也勢必削弱情感、想像在藝術創造中的決定性作用。隨著現
實主義朝內向化發展，作者逐漸拋棄這種制瓷式的編劇術。後期的三
大喜劇讓戲劇思維的理性成分伏藏在斑駁複雜的生命圖式中，顯示了
作者創作的重大進展。不過，讓封建專制的代表人物吳文謨和漢奸特
務林先生同歸於盡，畢竟還露出理性思維的冰山一角。

　　洪深的話劇情節生動緊張，結構嚴密完整。作者認為「人物是戲
劇的生命」，既擅長描寫具有正負面特徵的發展中的性格，又注重以
性格支配情節的發展，因此劇情尖銳緊張，曲折生動。他的獨幕劇大
多採用縱線貫串與橫向穿插相結合的構局。主線順敘展開，步步推
進，尖銳緊張，大起大落。佈局注重起承轉合，既突出二、三關鍵場
面，以免平鋪直敘，又巧妙地鋪墊穿插，使劇情構成有機的統一體。
其衝突的解決往往出乎觀眾意料之外，但又在事理人情之中。例如
《五奎橋》的開端顯豁自然，切入主線；既以守橋長工的對話，簡明
地交代環境、中心事件及主要人物，又從李全生和長工甲的矛盾，揭
開農民同周鄉紳在拆橋與保橋問題上的尖銳衝突。發展部分衝突逐步
展開，四處借不到車水的皮帶，七天打醮又求不到雨，將面臨饑餓的
農民驅上了五奎橋，舞臺上出現拆橋與守橋兩股力量對峙的嚴重局
面。隨著周鄉紳、承發吏的出場，衝突進入白熱化，雙方正面交鋒，
幾度較量，劇情迭宕起伏，迂迴上升。周鄉紳的行凶作惡，使忍無可
忍的農民發出「爆雷似的」怒吼，衝突也被推向頂點。農民終於取得
了拆橋鬥爭的勝利。多幕劇雖人物眾多，但場景集中，多則兩三個，
少則一個場景。其衝突大多錯綜複雜，構局多姿多彩。《香稻米》採

62 洪深：〈戲劇的人生〉，《洪深文集》（北京市：中國戲劇出版社，1988年），卷1，頁
479-480。

用獨幕劇的主線貫串、橫向穿插，但衝突回環往復，並不像《五奎橋》圍繞一個中心事件而展開。《包得行》、《女人女人》均採取一主多副的構局，但前者主線以複合型的形態出現，矛盾衝突顯得更為複雜，後者主線單純，劇情相對也比較集中。《雞鳴早看天》則別闢蹊徑，運用雙線交織、扭結的構局，以充分展示封建與民主、黑暗與光明之間的交戰。至其總體佈局亦變幻多姿，或組合兩幅前後對照、有機滲透的生活畫面（《包得行》），或採用烘雲托月、相映相襯的方式（《女人女人》），或截取生活的橫斷面（《雞鳴早看天》）。在劇情的組織安排方面，既保有獨幕劇的種種優點，又顯得更為繁複錯綜。

第五章

熊佛西

　　熊佛西是中國現代戲劇運動的四大奠基人之一。陳白塵指出：
「中國現代戲劇運動的拓荒者，在南方為歐陽、田、洪三老，在北方
則為熊佛老。他們在中國現代戲劇史上的功績應該說是各有千秋」[1]。
熊佛西既是著名的劇作家、戲劇理論家，又是出色的戲劇活動家、導
演藝術家，同時還是傑出的戲劇教育家。自「五四」以來到抗戰爆發
前夕，在以北京為據點的北方話劇運動中，佛西較之師輩張彭春、宋
春舫、趙元任、王文顯，同輩余上沅、趙太侔、顧一樵、聞一多，
「也許並不出類拔萃」，但「能夠長期以話劇運動為本職，主持當時
中國唯一與『國家教育機關發生關係』的話劇園地的，獨他一人。更
何況熊佛西之於戲劇，可謂始終不渝。」[2]從一九二六至一九三〇
年，田漢在上海相繼主持南國電影劇社、上海藝術大學、南國藝術學
院，而佛西則先後擔任北京藝專、北平大學藝術學院的戲劇系主任。
嗣後田漢作為「劇聯」的主要領導人，投身於左翼戲劇運動，熊氏則
率領原戲劇系師生奔赴定縣，從事以農民為對象的「戲劇大眾化實
踐」。在此過程中，他們都為現代話劇運動培養出一大批優秀人才，
而且都以劇作之豐碩與實踐之深廣而稱譽劇壇。歐陽予倩曾讚譽道
「如其說田漢是南方劇壇的權威，則熊佛西便是北方劇壇的泰斗」[3]。

1　陳白塵：〈序〉，《現代戲劇家熊佛西》（北京市：中國戲劇出版社，1985年）。

2　馬明：〈熊佛西「戲劇大眾化實踐」新探〉，《現代戲劇家熊佛西》（北京市：中國戲
　　劇出版社，1985年），頁138-139。

3　歐陽予倩：〈序〉，《近代戲劇選》（上海市：上海一流書店，1942年）。

當年所謂「南田北熊」之稱，對熊氏來說「確是正確的評價」，雖然
這一評語也內含著「南北的分野」[4]。

第一節　戲劇活動

　　熊佛西（1900-1965），原名熊福禧，字化儂。出生於江西豐城縣
一個貧寒家庭，從小參加農業勞動，喜愛地方戲曲、曲藝。苦難的童
年，培育了他對貧苦農民的同情，對地主暴吏的痛恨，也使他對農村
產生深厚真摯的感情。一九一四年夏，因失蹤十三年之久的父親在漢
口開了小茶葉店，佛西便到漢口聖保羅中學讀書，開始接觸早期話
劇。這一新穎的戲劇樣式引發他對戲劇的濃厚興趣。鄭正秋表演的宣
傳愛國思想的《黃老大說夢》，給他留下很深的印象。一九一五年
秋，他轉入漢口輔德中學，首次參演了影射賣國賊袁世凱的幕表戲
《吳三桂》；隨後，編寫、主演第一個幕表劇《徐錫麟》，以表現革命
先烈的英雄氣概而博得師生和家長的好評。同年，他結識文明戲的著
名演員馬絳士、李悲世，從中瞭解文明戲由盛至衰的歷史教訓，萌生
了復興文明戲的強烈願望。他與同學組織新劇社，編寫許多言情哀情
的幕表劇，常在校內外演出。特別是為災民募捐的聯合公演，使他真
切感受到戲劇的教育功能。

　　一九一九年「五四」運動爆發，熊佛西投入轟轟烈烈的反帝愛國
運動，被選為輔德中學學生會代表，並結識了惲代英。翌年，他考入
燕京大學修讀教育和西洋文學。大學階段，他深受科學、民主、個性
解放等新思潮陶融，著名教育家蔡元培的愛國民主思想，學術自由、
兼容並包等主張，對他的影響尤深。同時，他的戲劇才能也獲得很好
的發展。他喜愛京劇、崑曲，對新興的白話劇更是由衷的酷愛。他廣

4　陳白塵：〈序〉，《現代戲劇家熊佛西》（北京市：中國戲劇出版社，1985年）。

泛閱讀莎士比亞、易卜生、蕭伯納、高爾斯華綏、葛萊格瑞夫人、辛格等人的作品，為校內青年會籌款編寫了話劇《十萬英鎊》，參與《夜未央》、《平等麼？》等劇的演出，並結識了陳大悲。他的戲劇觀也發生由文明戲向現代話劇的嬗遞轉換。一九二一年春，佛西參與組織民眾戲劇社，提倡現實主義的「真新戲」，主張「愛美的戲劇」，鼓吹小劇場運動。同年夏他加入文學研究會，與該會燕大會員許地山、謝冰心等人過從甚密，並先後創作二幕劇《新人的生活》、三幕劇《這是誰的錯》，獨幕劇《青春底悲哀》、《新聞記者》。它們表寫「五四」青年追求婚姻自主和愛情幸福的強烈願望，揭露了軍閥、政客的荒淫、偽善，官僚資產階級家庭的腐惡內幕。雖然事件往往浮於表面，人物刻畫大多類型化，卻能把握戲劇的特點，動作性強，性格鮮明，它們「中演」，在舞臺上富有「感化力」[5]，為新興話劇贏得觀眾，也推動了愛美劇運動的開展。

　　一九二三年七月，熊佛西在燕京大學畢業，應邀到輔德中學任教。其時，他有機會接觸漢口碼頭工人，並與共產黨人、著名律師施洋時相過往，深受反帝愛國思想的薰染。翌年秋，由輔德中學校長劉子敬贈金赴美，佛西進入哥倫比亞大學研究院專攻戲劇、教育。在美國著名戲劇家馬修士（B. Mattews）教授指導下，他一面觀摩、考察美國的小劇場運動，以藝術為中心的劇院及商業戲劇，經常到省城劇院、達溫波小劇院、韓卜敦劇院等觀看戲劇演出，對《瓊斯皇》、《西哈諾》、《浮士德》、《哈姆雷特》等劇印象尤深。他推崇達溫波、韓卜敦不受金錢的誘惑，始終忠於話劇舞臺藝術的職志[6]。他後來畢生獻身於話劇藝術與達、韓二氏的影響是分不開的。同時，在馬修士創設的戲劇博物館裡精心研治，孜孜汲取。他積極從事戲劇實踐與創作。

5　鄭振鐸：〈序〉，熊佛西：《青春底悲哀》（上海市：商務印書館，1924年）。

6　熊佛西：〈我的戲劇生活〉，《晨報》第106期（1933年1月）。

一九二四年秋，曾與留美專攻戲劇的趙太侔、余上沅切磋籌劃，「願以畢生全力置諸劇藝，並抱建設中華國劇之宏願。」[7]嗣後他與摯友聞一多合寫獨幕劇，並與聞一多、謝冰心、顧毓琇等人將我國古典戲劇《琵琶記》搬上舞臺。一九二五年，他參加留美學生戲劇團體「中華戲劇改進社」，創作了三幕劇《甲子第一天》、《一片愛國心》及獨幕劇《萬人坑》；翌年又完成三幕劇《洋狀元》、四幕劇《長城之神》及獨幕劇《當票》。由於生活視野的日趨開闊，國內工農革命運動的影響，上述作品強化了反帝反封建的思想色彩。其中，《一片愛國心》是作者前期的代表作。留美三年，佛西不僅熟悉了歐美各個時期不同流派、樣式的戲劇藝術，也接受戲劇理論批評及舞臺技術的系統知識和嚴格訓練。他還發表《戲劇究竟是什麼》、《戲劇與舞臺》、《觀眾與批評》、《論劇》等重要劇論。一九二六年九月，熊佛西在哥倫比亞大學研究院畢業，獲得碩士學位。

　　同年十月熊佛西回國，應國立北京藝術專門學校聘請，任戲劇系系主任兼教授，開始他終生從事的戲劇教育事業。他為戲劇系確立「訓練戲劇各方面人才的大本營」、「新興戲劇的實驗中心」的辦學方向，主張以學習現代話劇藝術為主，「以廣博容納之精神，樹立研究與思想之自由」[8]，匡糾了趙太侔主持戲劇系期間，專門培養演員和舞美人才的褊狹。他開創了融匯中西的課程設計，使學生獲得編劇、戲劇理論及西方戲劇史的基礎知識。同時強調學習中國戲曲藝術遺產，並聘請校外的戲曲理論家來系講授。他還借鑒戲曲科班行之有效的訓練方法，為現代話劇與傳統戲曲教育的結合提供了有益的經驗，并沿襲趙太侔、余上沅從事實習公演的做法，成功地組織戲劇系第二、三次實習公演。一九二七年戲劇系被奉系軍閥張作霖解散。熊佛

7　熊佛西研究小組：〈熊佛西傳略〉，《現代戲劇家熊佛西》（北京市：中國戲劇出版社，1985年），頁15。

8　陳多等編：《現代戲劇家熊佛西》（北京市：中國戲劇出版社，1985年），頁18。

西四處奔走，翌年夏獲准組建北京國立藝術學院戲劇系，仍任系主任。他為戲劇系遴選中外名師，組成陣容強大的師資隊伍。以實踐為戲劇教育的中心環節，堅持藝術實踐與理論學習相結合的教學方針。一面通過表演、導演、舞美等實踐活動，培養「一專多能」的戲劇人才。曾接連舉行十二次的公演，上演二十多個中外劇目，並設立劇本創作獎，鼓勵學生寫作。同時注重戲劇理論的研究，親自主編《戲劇與文藝》月刊，支持師生在報刊上創辦五六種劇刊。他還要求學生撰寫畢業論文，並指導編輯出版。與當年田漢主辦的南國藝術學院、歐陽予倩主辦的廣東戲劇研究所附屬戲劇學校相比，佛西主辦的「藝專」、「藝院」的戲劇系為時最長，課程較為正規完備，教學經驗也更為豐富。在六年的時間內，培養出數以十計的戲劇專門人才，成為推動現代話劇進一步發展的新生力量。在「劇聯」倡導「戲劇大眾化」的感召下，自一九三二至一九三六年，熊佛西和戲劇系部分師生陳治策、楊村彬、張鳴琦等人，應中華平民教育促進會幹事長晏陽初之邀，赴河北定縣從事農村戲劇的研究實驗。本書下編「概述」第二節將其體評介，此不贅述。佛西通過實踐深刻認識到：「農民是中國今日大多數的民眾……今後的戲劇運動應該向農村裡邁進。」所謂「新興戲劇大眾化，也就是新興戲劇農民化。」[9]他的農民戲劇實踐不僅為現代話劇運動開闢新的途徑，也給抗戰時期的農村戲劇運動提供有益的經驗，在全國曾產生了很大的影響。但毋庸諱言，佛西的農民戲劇實踐也受到晏陽初「平民教育運動」的改良主義思想的影響。

這一時期，熊佛西的話劇創作進入成熟繁榮的黃金期。他寫了《蟋蟀》、《過渡》等十一部多幕劇，《王三》、《藝術家》等九個獨幕劇，是新文學第二個十年創作量僅次於田漢的劇作家。上述作品題材廣泛，近半描寫知識分子和市民的生活，少數取材於歷史人物或民間

9　熊佛西：〈中國戲劇運動的新途徑〉，南京《自由評論》第4期（1935年12月）。

故事、敘事詩，而以農村生活為題材的五部多幕話劇——《喇叭》、《鋤頭健兒》、《屠戶》、《牛》、《過渡》，色香獨具，內容豐厚，它們和洪深的《農村三部曲》一道填補了空白，也為中國農民在話劇舞臺上爭得了一席之地。其次，流派體式多樣，有寫實派、浪漫派的劇作，也有以象徵或怪誕為主要審美元素的現代派劇作；有現實劇、歷史劇，有喜劇、悲劇、正劇，尤以喜劇的數量最多。巡觀現代話劇史，除一九二〇年代的田漢外，還沒有一位劇作家在同一時期進行如此眾多流派、體裁的藝術嘗試與創造。

　　一九三七年「蘆溝橋事變」後，熊佛西組織抗戰劇團，在長沙首次演出《後防》（據《過渡》改編）、《一片愛國心》、《戰歌》（楊村彬編劇）等劇，引起了強烈反響。翌年春，他率抗戰劇團抵成都，繼續從事宣傳演出活動，激發廣大民眾的抗戰熱情。同年八月，熊佛西出任四川省立戲劇教育實驗學校校長。他先後聘請陳白塵、楊村彬、任鈞、章泯、王瑞麟、陳治策、賀孟斧、劉念渠等戲劇界、文化界人士任教。在極為困難的條件下創建了藏書豐富的圖書館，成立了表證劇團、農村巡迴演出隊及川劇研究委員會。同時，進一步發展以實踐為中心，理論與實踐相結合的教育思想。劇校課程設計更為系統化，富有科學性，十分重視基礎訓練和實習，強調學生面向社會，通過宣傳演出到觀眾中實踐，以獲得生動的知識、技能，也使戲劇擔負起抗日救亡的歷史使命。劇校先後上演近三十個劇目。一九三九年春劇校遷往郫縣吉祥寺後，佛西堅持在農村院壩舉辦週末晚會，指導學生運用群眾喜聞樂見的形式進行演出，同時歡迎農民一起參加，並主持有兩千人參加的新型燈舞會戲《雙十萬歲》的演出，將話劇與民間傳統燈舞結合起來，一時傳為盛事。這一時期，佛西主編《戲劇崗位》月刊，創作了三幕劇《中華民族的子孫》（1938）、《害群之馬》（1940）及獨幕劇《囤積》、《人與傀儡》、《搜查》（1939），與楊村彬等人集體創作兒童劇《抗戰兒童》，又將《臥薪嚐膽》改編為《吳越春秋》（以

上1938）。上述作品一方面暴露日寇的侵略暴行，鞭撻漢奸的賣國求榮，指摘了國統區的種種消極腐敗現象，同時謳歌團結禦侮、同仇敵愾的民族精神，頌揚了熱血青年的報效國家、奮勇殺敵，愛國老人的民族氣節及兒童的抗戰熱忱。「皖南事變」後，四川省參議會撤銷劇校。儘管劇校辦學時間不長，但它不僅培養出劉滄浪、李天濟、徐昌霖、屈楚、湯弗之等一批戲劇、藝術人才，也推動四川話劇運動的蓬勃開展，鼓舞了廣大民眾抗戰必勝的信心。

一九四一年春，熊佛西應張治中電邀到重慶，出任文化工作委員會委員，兼任中央青年劇社社長。由於厭惡達官雲集、政治污濁的陪都環境，也不願攀附權貴以圖騰達，他不辭而別，遠走西南大後方的文化中心——桂林。他把主要精力放在有益於抗戰的編輯工作和文藝創作。除續編《戲劇崗位》外，又先後創辦《文學創作》、《當代文藝》兩個刊物。在桂林，佛西和田漢建立了深厚的友誼，兩人時相過從，茶餘飯後，縱談古今時勢、文壇興衰。又與柳亞子結為莫逆之交；並與茅盾、夏衍、歐陽予倩、金仲華、范長江、胡風等進步文化人進行了廣泛的接觸。這對他的思想產生了深刻的影響。這一時期，他創作獨幕悲劇《新生代》與大型三幕話劇《袁世凱》（1942）。後者旨在揭露袁世凱的復辟稱帝與賣國求榮的醜惡嘴臉，也有力地鞭撻封建專制統治和封建勢力，堪稱佛西寫實話劇的巔峰之作。佛西還執導《新梅蘿香》（美國尤金渥克著，瞿白音譯）、《北京人》、《家》、《茶花女》等名劇，並以籌委會常委的身分，參加一九四四年春西南第一屆戲劇展覽會，為這次規模空前的戲劇盛會的召開作出了重要貢獻。同年五月日寇發動湘桂戰役，佛西被迫撤退到貴陽，與許幸之、端木蕻良等人創辦「文化墾殖團」，接待、救濟大批流亡的文化人，堅持抗日救亡活動。該團遭到貴州當局所迫害，佛西避難到遵義，與端木蕻良接辦報刊從事抗日宣傳，又為地方當局所不容。在此期間，佛西的思想發生了深刻變化。一方面，撤退途中備嚐顛沛流離、生活困窘

的苦楚，罹受了當局箝制言論、摧殘進步人士的迫害，同時，親眼目睹廣大難民妻離子散、家破人亡的慘狀，親身感受到國統區民生雕敝、民怨沸騰的深重危機，他對國民黨政權的實質有了更深刻的認識，也瞭解到全國各地愛國民主運動蓬勃崛起的形勢。他的好友聞一多為民主自由大聲疾呼的英姿，在他的人生道路上樹起了光輝的楷模……他的思想與人生道路正處在重大轉捩的臨界點上。

抗戰勝利後，熊佛西任上海市立實驗戲劇學校教授。一九四六年春，他參與聯名抗議國民政府將著名記者羊棗（即楊潮）迫害致死的冤獄，在追悼大會上為羊棗、為昆明「一二一」慘案死難師生大聲疾呼。同年七月，李公樸、聞一多相繼被國民黨特務槍殺，佛西為摯友慟哭終日，並撰寫長篇悼念文章。嗣後，他參加劇校師生抗議市參議會「裁撤劇校」的鬥爭。次年二月臨危受命，出任上海實驗劇校校長。他率領師生採用週末實習公演等舉措，同時依靠進步師生的支持，挫敗了當局策劃的停發劇校經費與「倒熊」活動的陰謀。同年底，劇校上演了諷刺當局獨裁統治的活報劇《天下為此公》，熊佛西拒絕市教育局要他交出扮演的學生。在他主持校政兩年多時間，劇校公演了四十齣話劇計五百餘場，也培養出張輝、魏啟明、秦文、楊履方、陳恭敏等一批戲劇人才。一九四八年，佛西參加上海戲劇電影工作者協會，成為核心小組成員。在艱苦複雜的鬥爭中，佛西終於成為戲劇界一位堅強的民主戰士。一九四九年後，熊佛西歷任全國戲劇工作者協會常務委員、上海戲劇家協會主席等職。他主持上海戲劇專科學校（一九五六年易名上海戲劇學院），創設了戲劇文學、表演、導演、舞臺美術四個系，一個附屬實驗劇團，一個圖書館，為建立科學的戲劇藝術教育體系，奠立了堅實的基礎。與此同時，他創作了四幕話劇《上海灘的春天》（1956），執導《文成公主》、《全家福》、《比翼齊飛》、《甲午海戰》等一批話劇。《上海灘的春天》成功地塑造民族資本家與新的工人形象，洋溢著濃烈的時代氣息，人物的心理剖析深

致有力。全劇結構嚴謹，語言精煉、含蓄。其演出獲得觀眾的熱烈歡
迎，並被譯為俄文在蘇聯發表。

第二節　戲劇觀念與戲劇理論

　　熊佛西是現代著名的戲劇理論家之一。自一九二二年起，他發表
有關劇運、編劇、表導演及舞美的論文，先後結集出版《佛西論劇》
（1928）、《寫劇原理》（1933）、《戲劇大眾化之實踐》（1937）等論
著，其戲劇觀念和戲劇理論對現代話劇界產生很大的影響。

　　一，「為人生」戲劇觀的逐漸確立。熊佛西戲劇觀的基本出發點
是「為人生」，而非「為藝術」。這一戲劇觀發軔於「五四」時期，在
科學、民主新思潮沖激下，他參與發起組織民眾戲劇社，並以《青春
底悲哀》等劇作實踐「為人生」的戲劇主張。其時，他深受愛美劇倡
導者陳大悲的社會觀、戲劇觀的影響，既接受陳氏以戲劇「指導社
會、服務民眾」的積極一面，又承襲其社會思想的淺薄折衷，過分追
求情節曲折離奇、感官刺激等表面技巧。一九二四至一九二六年赴美
留學期間，歐美戲劇文化對他也有多方面的影響。他既接納亞里斯多
德以「動作的摹仿」為基石的「摹仿說」，認為「戲劇是人生的表現」、
「藝術的創造即是人生的摹仿」[10]。又汲取歐美「為藝術而藝術」的觀
念，宣揚西方關於「靈與肉的調和」說及「超然的夢的世界」[11]。其
為人生的戲劇觀也處於矛盾、動搖的狀態。在政治思想方面，他時常
表露出超政治的傾向或改良主義的態度。在文藝觀方面則採取折衷主
義，混淆「為人生而藝術」與「為藝術而藝術」的區別。他說：「其
實這兩派的是非，是很難評判的。你說對，他們似乎都對，你說錯，

10　熊佛西：〈悲劇〉，《寫劇原理》（上海市：中華書局，1933年），頁55。
11　熊佛西：〈創作〉，《寫劇原理》（上海市：中華書局，1933年），頁2。

他們似乎都錯。」[12]他既傳播「戲劇是為人生的」理念，他以《蟋蟀》、《蒼蠅世界》等劇作揭露軍閥政府的非人統治，又堅持超乎政治的所謂「藝術與戲劇的立場」[13]。這勢必導致他的一些作品社會意識薄弱，缺乏應有的思想深度。他的定縣農民戲劇直接映現當年農村尖銳激烈的階級矛盾與鬥爭，卻又憑空構想出一個「賢明的政府」來處置凶頑，為民伸冤。但正如丁羅男指出，佛西為人生的戲劇觀雖「長期處於動搖和矛盾中，但他的基本立場卻仍然站在『人生派』一邊，從未與『為藝術而藝術』的唯美主義者完全合流。」儘管他與新月社過從甚密，與余上沅、趙太侔交誼頗深，但他沒有遷就國劇運動倡導者超人生的唯心戲劇觀，也不贊同他們只論外形、不談內容的形式主義觀點[14]。他說：「凡中國的史劇及一切能代表中國人民生活的劇，都可以稱為中國的國劇。……國劇與外國劇是一個內容問題，不是外形問題。」並列舉舊劇的種種缺陷，明確澄示「中國的國劇不是舊劇，至少不是現在的舊劇。」[15]總之，在關於「國劇」的爭論中，佛西維護了「五四」以來的現實主義等戲劇潮流，並在戲劇系教學中一如既往地紹介易卜生的寫實主義戲劇。

抗戰時期，熊佛西投身於民族解放戰爭的洪流中，在無產階級思想和進步文化界的影響下，其為人生的戲劇觀從動搖、矛盾逐漸轉向堅定、自覺。一九三七年冬，他明確提出戲劇是抗戰鬥爭的武器：「平時戲劇也許是消遣品，也許是象牙塔裡的珍寶，但在全民抗戰的今日，戲劇應該是武器，應該是槍炮，是宣傳殺敵最有效的武器，是組織民眾訓練民眾最有力的工具！」[16]同時，他對戲劇與生活、戲劇

12 熊佛西：〈戲劇究竟是什麼？〉，《佛西論劇》（北平市：樸社出版，1928年），頁18。

13 熊佛西：〈單純主義〉，《寫劇原理》（上海市：中華書局，1933年），頁17。

14 丁羅男：〈熊佛西戲劇思想簡論〉，《現代戲劇家熊佛西》（北京市：中國戲劇出版社，1985年），頁61-62。

15 熊佛西：〈國劇與舊劇〉，《佛西論劇》（北平市：樸社出版，1928年），頁80、頁79。

16 熊佛西：〈敬告觀眾〉，漢口《大公報》，1937年12月4日。

與政治關係的認知也有明顯的變化。一九三九年第一次把戲劇與社會政治聯繫起來，提出戲劇「政治化」的主張[17]。一九四一年又將「政治」具化為反對帝國主義和封建勢力的雙重壓迫，誠如他說：「中國今日需要的是自由平等的社會，阻止這社會實現的障礙是帝國主義的壓迫和封建勢力的桎梏。所以，我們現在要求得民族的自由解放與民族平等的幸福，除了與這雙重壓迫鬥爭外，別無途徑。」並以之作為戲劇奮鬥的目標。另一方面，他盪滌了為藝術而藝術的思想，認為「大體說，一切藝術都是宣傳。藝術無非是傳達思想與情感的一種工具。」並強調指出「有了反帝反封建的正確思想，假使沒有熱烈的情緒，還不能創造完美的作品。……不過『感情』不是憑空從天飛來的，或從冥想中『想』出來的，它是從實際生活中培養出來的。」「真正的靈感應該求之於實際生活中。我們必須親身參加過流亡的生活，才能同情流亡者的顛沛，才能歌出他們的哀聲。」[18]從這段話不難窺見佛西對戲劇與生活關係的認識的顯著進展。

　　二，戲劇的基本特徵。熊佛西對戲劇的基本特徵和一般規律的論述，是他的戲劇理論中最有光彩與價值的內容，並通過他的大批學生傳播到各地，影響相當深遠。丁羅男指出佛西關於戲劇本體論的觀點，「基本上抓住了要害，道破了真諦，比同時代不少人的著述勝過一籌。許多論述至今讀起來覺得十分精闢，是研究戲劇特徵的一份寶貴遺產。」[19]佛西所概括的戲劇的基本特徵有三個方面。

　　其一，動作性。戲劇究竟是什麼？古往今來的戲劇理論家眾說紛紜，莫衷一是。亞里斯多德提出「動作」說，狄德羅倡導「情境」

17 熊佛西：〈政治、教育、戲劇三位一體〉，《戲劇崗位》第1卷第1期（1939年4月）。

18 熊佛西：〈寫給一位戲劇青年——第三封信〉，《戲劇崗位》第2卷第2、3期合刊（1941年1月）。

19 丁羅男：〈熊佛西戲劇思想簡論〉，《現代戲劇家熊佛西》（北京市：中國戲劇出版社，1985年），頁78。

說，黑格爾主張「衝突」說，布輪退爾歸結為「意志衝突」，阿契爾引申為「危機」說……。熊佛西對於西方戲劇理論加以梳理剔抉，並結合自身的藝術體驗，提出戲劇是「動作的模仿」[20]。他澄明「戲劇與別種藝術的不同點，當然是它的動作。動作之於戲，正如心身之於人。」[21]所謂戲劇性，「簡言之，就是劇中的一種動作，這種動作只在戲劇裡才有。」[22]但佛西的「動作」說並非照搬亞氏。他認為有兩種動作，一為外形的，如「舊劇中的『做工』、『打工』，西洋劇中的『抱工』、『舞工』，一切戲劇中的殺人放火，拳打腳踢。」一為內心的，「就是劇中的一種『力』（Force）、奮鬥（Struggle），或衝突（Conflict），人與人的奮鬥，人與物的奮鬥，自己與自己的衝突。」[23]他還進一步探究內外兩種動作的關係，指出內心的動作是主導，是「心眼才能看見的」，「若我們僅把肉眼看得見的動作當作戲中的主要動作，這就大錯特錯。」[24]在他看來，「有許多外形動作很豐富的戲，因為缺少內心動作的充實，固然很難成為妙品……又有些戲因為內富外弱，亦很難謂之絕品。例如歌德與雨果的作品。」[25]因此，他要求「內外動作須調和，須內外呼應，內動則外動，內靜則外靜，內富則外強，內虛則外弱。」[26]顯而易見，佛西的「動作」說既汲取亞氏關於動作是戲劇的核心的學說，又融匯近代「衝突」說的精萃。他以內外動作相配合為衡量劇作優劣的標尺，雖值得進一步探討，但「將包

<hr>

20　熊佛西：〈悲劇〉，《寫劇原理》（上海市：中華書局，1933年），頁55。
21　熊佛西：〈戲劇究竟是什麼？〉，《佛西論劇》（北平市：樸社出版，1928年），頁28。
22　熊佛西：〈何謂戲劇詩人〉，《佛西論劇》（北平市：樸社出版，1928年），頁34。
23　熊佛西：〈戲劇究竟是什麼？〉，《佛西論劇》（北平市：樸社出版，1928年），頁29-30。
24　熊佛西：〈悲劇〉，《寫劇原理》（上海市：中華書局，1933年），頁55。
25　熊佛西：〈戲劇究竟是什麼？〉，《佛西論劇》（北平市：樸社出版，1928年），頁29-30。
26　熊佛西：〈悲劇〉，《寫劇原理》（上海市：中華書局，1933年），頁55。

含衝突意義的動作看為戲劇的基本特徵，似乎更接近戲劇的本質，也更經得起實踐的考驗。」它不僅有助於消除「話劇就是說話的劇」的誤解，加強話劇創作、演出中的動作性，也更能體現現代戲劇新潮「重視內在戲劇性」[27]的發展趨勢。

　　其次，熊佛西所謂動作的「模仿」，亦非簡單地沿襲亞氏的「摹仿」說，而是融匯了西方現代派戲劇與傳統戲曲的表現寫意的審美要素。他曾對藝術創造的「模仿」與照相式的「抄襲」加以辨析：

> ……其實抄襲與模仿在藝術上完全是兩回事。抄襲只能抄襲事物的軀殼，而不能抄襲事物的內心。模仿是活的，抄襲是死的。模仿有剪裁有想像，抄襲只有真確與板滯。所以模仿是創造的，抄襲是因襲的。……模仿的人生是理想的人生，是創造的人生。且人生經了藝術的洗刷可以更美麗，藝術得了人生的充實方能完備。祥森（Ber Johnson）說：「無藝術，自然永遠不能完美！無自然，藝術難於成立。」[28]

顯然，他所說的「模仿」兼取「摹仿」與「表現」兩種藝術方法的要素。一方面，模仿要求以人生為對象，堅持「無自然，藝術難於成立」的觀念，因而它必須以現實為根柢，注重客觀再現；同時，模仿必須滲入主體的想像、創造與理想，堅持「無藝術，自然永遠不能完美」的觀念，因而它又注重主觀表現。佛西強調指出，「我說的『表現人生』，與『人生的摹仿』（imitation of life）沒有多大的分別。……摹仿並不是抄襲些生活裡的油鹽柴米花草樹木的摹仿，我之所謂摹仿

27 丁羅男：〈熊佛西戲劇思想簡論〉，《現代戲劇家熊佛西》（北京市：中國戲劇出版社，1985年），頁80。

28 熊佛西：〈悲劇〉，《寫劇原理》（上海市：中華書局，1933年），頁55-56。

是人生要素（essence of life）的摹仿。」[29]可以說，佛西的戲劇觀既是寫實的、再現的，也是寫意的、表現的。這無疑有利於他兼收並蓄，容納寫實主義、浪漫主義及現代主義等藝術方法。他的戲劇創作雖以人生為主要觀照對象，但也表現「事物應該有的現象」，即由主體所創造的理想的人生。

其二，劇場性。熊佛西認為：「戲劇必須合乎『可讀可演』兩個最要緊的條件。可讀的劇本是文學，才能有永久性。可演的劇本方不失掉戲劇（to do）的原義。否則，戲劇與其他文學無別。」[30]「五四」時期反對文明戲的「幕表制」，提倡劇本創作，但在重視戲劇的文學性的同時，又出現了忽視劇場性的不良傾向。一些新興話劇成了「案頭劇」、「書齋劇」，可讀而不可演。對這種偏向，梁實秋辯解說：「戲劇是戲劇，舞臺是舞臺；沒有戲劇，當然就沒有舞臺，沒有舞臺，則仍可有戲劇。」[31]在他心目中，劇場藝術只是附庸於戲劇的「技術」，而戲劇也只有成為「文學的一種」才有價值，因為只有文學才稱得上「最高的藝術」。他甚至宣稱「最高的藝術則不能由劇場傳達於群眾……最高的藝術只有少數人能瞭解」[32]。佛西給予針鋒相對的批駁：「沒有舞臺即是沒有戲劇。他們是互相因果的。」只有「劇本與舞臺的結合」，才能「產生藝術來滋養人生」[33]。又說「誰也承認戲劇的一部分是文學，但是整個的戲劇，絕不是文學，而是一種獨立的藝術。」為了說明戲劇是以演員的表演為中心的獨立藝術，他特地援引美國現代戲劇批評家 C.哈密爾頓的著名定義——「戲劇是由演員在舞臺上，以客觀的動作，以情感而非理智的力量，當著觀眾，來表現一段人與人之間的意志衝突。」並指出哈氏襲取布輪退爾的「衝

29　熊佛西：〈論劇〉，《國劇運動》（上海市：新月書店，1927年），頁43-44。

30　熊佛西：〈論劇〉，《國劇運動》（上海市：新月書店，1927年），頁43-44。

31　梁實秋：〈戲劇藝術的辨正〉，《國劇運動》（上海市：新月書店，1927年），頁41-42。

32　梁實秋：〈戲劇藝術的辨正〉，《國劇運動》（上海市：新月書店，1927年），頁24-33。

33　熊佛西：〈論劇〉，《國劇運動》（上海市：新月書店，1927年），頁45。

突」說，「加上了『演員』、『舞臺』、『觀眾』幾項不可少的元素。缺少其中的一項，戲則不戲矣。所以戲劇必須要演，演時還要有觀眾。演，才不失掉戲劇 To do 的原意。有觀眾，才能與別種藝術並駕齊驅。」梁實秋所謂戲劇用不著演，戲劇僅僅是文學的一種等謬見，其實是「根本否認戲劇在文學以外的價值，否認它是一種獨立的藝術。」[34]佛西對劇場性的高度重視也體現在戲劇教育與劇本創作中。他一貫地強調學生要懂得舞臺，瞭解觀眾，為他們參加實習公演等實踐創造條件。他的劇作的思想性、藝術性雖有高低之分，但無一例外地都適合於劇場演出，這在現代劇作家中是少見的。

　　其三，綜合性。戲劇是一種綜合的藝術。熊佛西與歐陽予倩一樣深入探究戲劇綜合的內部機制。他說：「戲劇是由文學、音樂、繪畫、雕塑、建築、舞蹈綜合而成的一種藝術。」但是有人誤會「綜合」的意義，「以為『綜』就是『總起來』，『合』就是『合攏去』。其實這是很大的誤解。」所謂「綜合」，是指戲劇「用文學、音樂、繪畫，及其他藝術當著媒介，而另成了一種獨立的藝術……其中應該含有『配合』與『調和』的意思。」他以烹飪為例，「雖然油、鹽、醬、醋、蔥、蒜、椒、薑，各樣的材料和作料都應有盡有了，假如你的那位尊廚缺乏配合與調和的天才與訓練，恐怕仍難作成佳餚。」[35]為使戲劇真正成為有機的整合體，他強調劇作家、導演、演員及舞美人員既要充分發揮各自的特長，又要為一個共同的目標而密切配合。在他看來，戲劇各部門的人員雖不必門門精通，卻必須懂得與戲劇有關的各門藝術。他在戲劇教育中要求學生成為編、導、演、舞美兼具之「通才」，爾後再專攻其中的一至二門。

34 熊佛西：〈戲劇究竟是什麼？〉，《佛西論劇》（北平市：樸社出版，1928年），頁25-26。

35 熊佛西：〈戲劇究竟是什麼？〉，《佛西論劇》（北平市：樸社出版，1928年），頁27-28。

　　此外，熊佛西關於悲劇、特別是喜劇方面也發表了精闢的見解。
他採納亞氏的悲劇定義：「悲劇是一種動作的摹仿」，卻賦予「摹仿」
不同的含意。其悲劇觀雖基本承襲亞氏的見解，但也融合西方近現代
悲劇學說的新知。如指出亞氏把結構看為悲劇最重要之因素，並不被
西方現代批評家所認可，後者「以為性格的描寫乃戲劇主要的原
素」。佛西申明亞氏所說的「『無性格而悲劇之價值依然存在』，在現
代看來實有斟酌的必要。」[36]在喜劇方面，他師承柏格森的定義：「喜
劇是一種摹仿人生的遊戲。」在話劇史上，第一次全面地考察笑的四
種基本形態：滑稽、諷刺、機智、幽默；儘管他未能深究其審美機
制，但畢竟從比較中闡明它們不同的審美特徵及效用，有其不可磨滅
的歷史功績。他的喜劇性格論雖沿襲柏氏的類型論，但強調「內心動
作的描寫」。在情節結構方面，除一般的緊湊嚴密外，他特別強調創
造喜劇情勢，這既是喜劇遊戲觀使然，也體現了對中外喜劇優良傳統
的承傳。至若喜劇結局，雖不見得都是團圓的，但總是順意的，「常
常不出先悲而後樂，先逆而後順的範圍」[37]，從中透露出傳統戲劇理
論的影響。他還強調戲劇風格和表現方法的多樣化，認為劇作家審美
視野必須盡可能開闊，藝術方法、風格、樣式也應該盡可能豐富多
彩。他主張廣泛研究中外古今一切優秀的戲劇遺產，從中汲取有益的
成分來創造富有現代精神的話劇藝術。

　　三，「趣味中心」、「單純主義」的美學主張。一九三〇年，熊佛
西先後發表〈戲劇應以趣味為中心〉、〈單純主義〉兩文，提出對戲劇
美感、戲劇形式的美學主張，在當時既引人矚目，也招來不少非議，
甚至被指為「非但是一個形式主義者，而且是曲解了形式主義」[38]。

36　熊佛西：〈論悲劇〉，《東方雜誌》第27卷第15期（1930年8月）。

37　熊佛西：〈論喜劇〉，《東方雜誌》第27卷第16期（1930年8月）。

38　洪深：〈導言〉，《中國新文學大系》（戲劇集）（上海市：上海良友圖書公司，1935
　　年），頁81。

但這種斥責並非公允。佛西提倡「趣味」說並不是為抵制戲劇觀照社會人生的學說，而是從戲劇美學的角度，強調藝術家的思想必須情感化，默而不宣，蘊蓄其中，作品方有美感，具有吸引人的魅力，藉以達到「寓教於樂」的目的。而「美感」、「娛樂」都離不開審美趣味。所謂審美趣味，乃是劇作及其演出所引起的欣賞主體的愉悅感。審美愉悅不僅與形式美有關，也與它所荷載的內容分不開。過分誇大審美趣味的作用，否認其內含的思想意蘊，固然不正確，但抹殺審美趣味在藝術的「潛移默化」、「寓教於樂」中的作用，將文藝的內在意蘊看為赤裸裸的說教，也是錯誤的。佛西提倡「趣味」說，對於二〇、三〇年代之交左翼劇壇出現的一些缺乏戲劇性，進行枯燥說教的劇作，自不無針砭、啟示的意義。同時，佛西沒有把趣味看為超離思想意蘊的東西，而且明確提出趣味有高低之分。他反對迎合一般人的低級趣味，澄明「多數人愛看的，不見得就是頂好的，高級趣味的；少數人愛看的，亦不見得就是極壞的，低級趣味的」。從觀眾圈看，「有高級趣味的人不見得是資產階級，雖不敢說盡是無產階級，但敢斷定無產階級要多過資產階級。」

　　重要的是，熊佛西提倡「趣味」說還立足於觀眾，強調戲劇家必須「研究觀眾的心理」。他說：「戲劇是以觀眾為對象的藝術，無觀眾即無戲劇。無論你的劇本藝術是何等的高超或低微，假如離開了觀眾的趣味或欣賞力，其價值必等於零……那麼我們究竟需要什麼樣的戲呢？簡言之，大多數的人看得懂，大多數的人看得有趣味的戲劇，就是我們需要的戲劇。」[39]從適應大多數觀眾的「經濟」要求出發，他又提出「單純主義」的主張，強調戲劇創作必須符合既經濟又有美感的原則。「第一，劇本應該短。第二，布景應該少更換。第三，劇中人物應該簡略。」在他看來，做到單純並不容易。因為「單」雖是簡

39 熊佛西：〈戲劇應以趣味為中心〉，《戲劇與文藝》第1卷8、9期合刊（1930年9月）。

單，卻是「有條理清晰一絲不亂的意義」;「純」雖是純粹，卻「有取
其精銳去其糟粕的意思」。從藝術方面講，「單純不但極經濟，而且最
美麗。」以名畫為例，「雖是寥寥幾筆，而無一筆亂，半筆廢;筆筆
有道，筆筆有神。……瀰漫著單純之秀」。他指出單純主義與表現現
代複雜的人生並不相悖，因為「以單純的藝術而表現複雜的人生，正
是藝術家應有的能力。」即是多幕劇倘若調置得法，也可以收到極經
濟的效果。易卜生的劇本所以得到現代觀眾的歡迎，除寓意新穎外，
「最緊要的還是他的技術的經濟──情節精粹，背景簡略，人物單
純。」他還以單純主義為繩尺對普羅戲劇提出審美規範:「務必要運
用極單純的技巧，人物要簡略，布景要簡單，內容要精粹。否則，雖
名為普羅，實則違反普羅的要義。」[40]這於普羅戲劇不無啟迪意義。
佛西的單純主義堪稱胡適倡導編劇「經濟法」的創造性發展。

　　但不容否認，熊佛西由於過分強調「趣味」、「單純」，甚至把它
提到「中心」、「主義」的程度，在理論上也存在絕對化、片面性之
弊，容易走向將「美感」、「形式」從思想意蘊中孤懸出來的形式主義
泥淖。審美趣味雖存在個性差異，但又帶有特定的社會、民族和階級
傾向。佛西所提倡的趣味，畢竟缺乏明確的含義，這就導致「任何派
別的劇本，只要其中蘊蓄著無窮的趣味，即是上品」[41]的簡單論斷。
他雖強調「高級的趣味」，但其前、中期劇作也常常出現格調不高的
趣味、噱頭。他所標舉的單純主義，也有離開內容、侈談形式之弊。
抗戰後，佛西終於放棄「趣味中心」、「單純主義」的主張，對於戲劇
的思想性與藝術性及其美感作用之間的關係，獲得了較為科學、全面
的認識。一九四二年寫作《袁世凱》時，他從「緊握主題，所有的穿
插或發揮決不可離題太遠」出發，將袁世凱的私生活和家庭醜史這類

40 熊佛西:〈單純主義〉，《大公報》「戲劇」第139期（1930年10月）。

41 熊佛西:〈戲劇應以趣味為中心〉，《戲劇與文藝》第1卷8、9期合刊（1930年9月）。

「頂有趣味」,「加以渲染,必能產生許多噱頭而逗取觀眾或讀者的歡
迎」的素材「一概割愛」,「僅以一位跟隨袁氏多年的女僕句媽和袁府
的家庭教師周尚賢來點綴場面,為的要造出另外一種氣氛,而從側面
烘托袁氏的個性。」[42]

第三節　多流派的話劇創作

　　熊佛西的話劇創作,是他秉執獨特的戲劇美學觀,運用「摹仿」
與「表現」相結合的方法,觀照民族的現代及歷史生活的藝術結晶,
它呈露與同代話劇作家不同的風采、格調與韻致。一九四九年前,他
寫了四十多部話劇,其中多幕劇二十二部,獨幕劇二十一個。其創作
可分為前期(「五四」和留美期間)、中期(一九二七年至抗戰前)、
後期(抗戰時期)。中期是作者的創作個性和藝術風格趨於成熟,創
作力最旺盛、成就最顯著的時期。總體觀之,佛西雖然未能推呈出標
誌現代話劇成熟的里程碑式的作品,但他從事了他人不可比肩的多流
派、多體式的嘗試、創造,不僅為現實主義、浪漫主義戲劇的確立、
發展作出重要的貢獻,而且是二○、三○年代現代主義戲劇流派的重
要代表,對話劇三大流派、眾多體式的形成起著舉足輕重的作用。

寫實悲劇、正劇與喜劇

　　寫實劇是佛西話劇創作的主形態,不單數量多,且涵蓋了悲劇、
正劇、喜劇,也有其獨特的開拓與奉獻。他的悲劇作品大多運用寫實
方法,甚至有意刪削題材中的浪漫因素,如《蘭芝與仲卿》將原詩
〈孔雀東南飛〉「後半近似神話的部分刪去,只保留它前半的情節」,

42 熊佛西:〈關於我寫的《袁世凱》〉,《文學創作》第1卷第4期(1942年12月)。

從婆媳之爭，特別是「母與子及婦與夫的愛的衝突」[43]，控訴了封建家長制的罪惡。從悲劇文本看，既有歌頌「二七」大罷工領導人之一時伯英悲壯事跡的三幕英雄悲劇《甲子第一天》（1925），也有描寫知識分子、工農、貧民悲慘遭遇的普通人的悲劇，鞭笞竊國大盜袁世凱的「罪人的悲劇」。獨幕悲劇《當票》（1926）是「漢口租界虐待華工之寫真」，逼真地描寫租界華工的苦難生活，也揭露洋人的橫行恣肆及其走卒的為虎作倀，被譽為「在中國近幾年的獨幕劇中，確是少見的作品。」[44]繼出的《醉了》（又名《王三》，1928），是佛西最優秀的獨幕劇和中期的代表作之一。它以描繪人性被扭曲變異的獨特的生命形態、精湛不凡的悲劇藝術而享譽劇壇。主人翁王三是在封建衙門當差的劊子手，本性善良安分，他不願再過終日殺人的罪惡生活，但兒子死後老娘臥病在床，家無隔夜之糧，身無換洗之衣，討房租的無賴又乘機調戲他的妻子……然這一切基本上被作為後景處理，作者著力展現的是王三極端矛盾、痛苦的心靈狀態。幕布一拉開，這個像瘋人似的跑出刑場來到家中的劊子手，一瞧自己滿身的血跡，就「手腳發軟」、「眼發花」，彷彿被無數的冤魂包圍著。他「見鬼似的」下跪，懇求鬼魂饒恕自己，終至昏倒在地。隨著劇情的發展，王三始終心神不寧，驚恐不安，他「就餓死再也不指望衙門裡那幾塊『造孽錢』」，可是迫於生計，王妻只得夥同王三的副手張七，把他灌醉了酒，給他重新穿上血衣，將屠刀擱在他手上……。作者對王三的複雜心理及其起伏變化的細膩描繪，不僅使劇本進入心理悲劇的閾域，也有力地控訴舊中國社會制度的戕害人性、逼良為邪。作品雖以清末為背景，但所映現的是新舊軍閥統治下的現實，也是對統治者血腥屠戮、濫殺無辜的尖銳揭露。全劇始終籠罩著沉抑、濃重的悲劇氛圍，圍繞王三的

43 熊佛西：《戲劇大眾化之實踐》（南京市：正中書局，1937年），頁28。
44 王統照：〈《當票》附言〉，《晨報副刊》，1925年6月23日。

心理情感線，劇情兔起鶻落，將主人翁的內心衝突一步步推向高潮。而戲一到頂點就戛然而止，其結局含蓄，啟人思迪。該劇被戲劇理論家馬彥祥譽為二〇年代末「稀有的劇作」[45]，曾在各地廣泛上演，並被譯成英文傳播到國外。

　　一九三三年底在定縣創作的三幕劇《牛》（又名《王四》），彰顯了佛西在映現底層民眾生存狀態的深廣度與駕馭中型悲劇方面的長足進展。作品描述貧農王四及其一家的悲慘遭遇，真實展現了三〇年代初期北方農村尖銳激烈的階級矛盾和鬥爭。主人翁王四善良、勤勞，而又膽怯、懦弱。他的父親勞累一生，倒斃田頭；自己終年辛勞，也落得一貧如洗。在無以為生、苟延殘喘之中，兵痞馬毛前來催討牲口捐，大地主彭二上門逼租，乘機調戲他的妻子。王四為表哥張龍所鼓動，憤而上山入夥，但他生性良善，不敢走險，又跑下山來。可母親死了，妻子被地主擄走，自己竟被官府誣為「土匪」逮捕。劇尾，王四慘叫道：「天知道呀！只有天知道誰是殺人放火的土匪呀！」他「先是憤慨不平的鳴冤，繼是慘苦的淒怨的呼救，最後是狂怒的反抗，卒至聲嘶力竭而倒地。」作品還生動刻畫惡霸地主彭二和趙局長的形象。彭二為人陰險狠毒，是慣於勾結官府、魚肉百姓、蹂躪民女的新式劣紳。趙局長貪贓枉法，荒淫無恥，一次納賄高達二萬元，終於被憤怒的農民所處決。這兩個形象既暴露地主豪紳的凶殘，官僚機構的腐惡，也揭示了造成王四等貧苦農民悲劇的階級和社會根源。以一部中型話劇將處在社會低層的赤貧農民的悲慘遭遇搬上舞臺，向觀眾展示出一幅舊中國農村「官逼民反」的畫面，這在「五四」以來的話劇史上還是第一次。作者在創作提綱上寫道：「上天無路，入地無門」，「萬重壓迫，萬層地獄！革命的導火線！」劇本凝聚著佛西對貧苦農民的深切同情，對劣紳污吏的憎恨，也表達了反封建的民主思

45 馬彥祥：〈現代中國戲劇〉，《戲劇講座》（上海市：現代書局，1932年），頁234。

想。在該劇一九三四年的修改本《逼上梁山》中,作者以正劇收結,
寫王四逃回家後,氣憤之極,與追捕的偵探英勇搏鬥,最後決心上山
與官府、豪紳展開鬥爭。這一修改本竟遭到縣政府的禁演。

　　抗戰後期的三幕劇《袁世凱》(1942),是佛西建國前唯一一部大
型話劇,堪稱他的寫實劇的頂峰之作。該劇旨在「鏟除袁世凱的作風
與掃蕩當前的封建勢力」[46]。它以袁世凱改變國體、復辟稱帝為題
材,圍繞袁世凱及其爪牙與革命黨人蔡松坡及廣大民眾的基本衝突,
精心塑造了竊國大盜袁世凱的舞臺形象。袁世凱既有才華、氣魄、幹
才,卻又殘暴、奸猾,權欲薰心,剛愎自用,他「一手握著槍,一手
拿著錢」,冒天下之大不韙,逆歷史潮流而動,終於淪為身敗名裂的
千古罪人。劇中蔡松坡、筱鳳仙、汪鳳嬴、袁克定等主要人物的形
象,也獲得逼真生動的刻畫。全劇從袁氏密謀黃袍加身、進位洪憲皇
帝這一頂點切入,場面頻仍變換,衝突波瀾跌宕。情節在接送晤談飲
宴中進行,政治鬥爭的劍拔弩張、腥風血雨卻伏藏其間。作者緊握主
題,嚴於剪裁,場景集中,穿插得當,又善用對照陪襯。達到思想性
與藝術性較為完美的結合,顯示了駕馭現實主義藝術方法的純熟。

　　熊佛西的正劇以三幕劇《一片愛國心》、《過渡》為代表。前者寫
於「五卅」慘案後,敘寫清末革命黨人唐華亭的日籍妻子秋子,在其
兄——駐華日本公使的唆使下,逼迫任實業督辦的兒子少亭,在一份
出賣中國礦山權益的契約上簽字,遭到了丈夫和女兒亞男的強烈反
對。由於唐華亭十年前亡命日本,秋子曾仗其兄勢力營救華亭的生
命,這就更增添了矛盾糾葛的複雜性。作者以大革命高潮期一個中日
合婚家庭為規定情境,憑藉「簽約」這一審美聚焦點,將尖銳的民族
矛盾與複雜的家庭倫理糾葛巧妙地交織起來,愛國與賣國、公義與私
誼、忠與孝等多組衝突的博弈,使人物的性格、心理獲得鮮明的多側

46 熊佛西:〈關於我寫的《袁世凱》〉,《文學創作》第1卷第4期 (1942年12月)。

面的展現，也顯示了獨運機杼、建構複雜的戲劇衝突的才華。主人翁亞男的形象塑造尤為生動感人。這位單純、熱情而又沉鬱的中學生，被母親視若掌上明珠。母親要她著和服上學，不讓她參加抵制日貨的辯論會，她雖不情願，可為了不傷母親的心，還是痛苦地屈從；為此她忍受了同學的種種指責、羞辱。但當問題涉及到關係國家、民族的權益時，她不再忍讓了，而是挺身而出，義憤填膺地怒斥少華的行徑，同母親進行了針鋒相對的抗爭。她從母親手中奪回契約，當場撕得粉碎……表現出強烈的愛國情志。另一愛國者唐華亭形象的有力刻畫，進一步強化了作品愛國反帝的主題。該劇不僅題旨鮮明，洋溢著大革命時期的時代精神，具有廣泛的社會意義，也有較高的藝術性。作者注重刻畫逼真、生動的人物形象，佈局嚴謹、明晰，表現手法精煉，語言簡潔、流暢，這一切使它成為佛西前期的奪魁之作，也為三〇年代的正劇創作提供了藝術經驗。作品問世後的兩三年間連演四百多場，亞男的形象成為當年愛國青年心目中的楷模，許多女青年競相易名亞男。直到抗戰前期，仍是話劇舞臺廣泛上演的劇目。一九二九年此劇曾在比利時兩度公演，也獲得國外觀眾的很高評價。

　　一九三五年的《過渡》是作者中期的代表作之一。劇本描述大流河的一個渡口，兩岸農民要到對岸耕作、買賣、求醫、探親，只能搭乘渡船。而把持渡船的劣紳胡船戶一再抬高渡費，使農民有苦難訴。大學生張國本急鄉親之所急，發動農民自力更生，籌資建橋，卻遭到胡船戶的百般阻撓、破壞。他先是誣陷恫嚇，給張國本戴上「什麼黨」的帽子；繼而挑撥離間，煽動船工與造橋的農民作對。被蒙蔽的船工老杜在破壞橋架時喪命，胡船戶卻倒打一耙，反誣張國本是凶手，並當場踢死了向他乞求棺木的杜妻。船工們在血的事實教育下覺醒過來，終於站到橋工們一邊，同胡船戶及其幫凶進行堅決的抗爭。作品圍繞建橋這一中心事件，以張國本和橋工同胡船戶及其爪牙的衝

突為主線，頌揚依靠「民眾的集團力量」[47]促進社會過渡的新人新事，也從一個側面映現了三〇年代前期農村的階級矛盾與鬥爭。《過渡》的思想缺憾是明顯的。劇尾縣衙門派來的巡長宣布：將胡船戶逮捕治罪，其渡口財產充公造橋。儘管作者明知「實際上現在」的政府並不「賢明」，但從不切實際的改良主義幻想出發，卻構想出一個「賢明的政府」來懲辦劣紳，保護農民的利益。這也是佛西定縣農民戲劇的一個帶有普遍性的缺陷。上述《牛》劇曾一度添加第四幕，寫縣衙門讓農民群眾把受冤枉的王四保釋回家。其次，當時土豪劣紳統治盤剝的社會，也並非所謂「民眾的集團力量」就能促使其「過渡」的。不過，倘因劇本所宣揚的改良主義、階級調和的思想，就一概抹殺它在佛西創作道路與現代話劇藝術史上的意義，亦非實事求是。《過渡》不僅摒棄作者既往以「趣味中心與多層動作」征服觀眾的一貫風格，「集中精力注意於那龐然的全體，毫無餘暇去探尋那些所謂細微末節的技術」[48]，也突破作者以往聲稱的「不標榜主義與派別」，「不寫凶殺」，「不寫十個人物以上的戲」[49]等清規誡條，劇中出了兩條命案，讓農民拳打腳踢胡船戶及其爪牙，上演需要五十以上乃至上百的演員。其演出採用為話劇特殊設計，帶有「古希臘風」的露天劇場，突破了「第四堵牆」、「鏡框舞臺」，並借鑒梅耶荷德的構成主義演出法，臺上臺下打成一片，演員、觀眾不分，在表演、燈光、布景等方面也進行創造性的革新[50]。至於該劇立意、取材來自農村生活，修改、排練、演出依靠農民，無疑也為現代話劇的創作、演出打開了新生面。戲劇史家田禽稱《過渡》「總定縣農民戲劇的大成」，「開了

47 熊佛西：〈《過渡》的寫作及其演出〉，北平《華北日報》，1937年1月11日。

48 張季純：〈觀《過渡》演出後論熊氏的創作態度〉，《《過渡》演出特輯》（北平市：平教會出版部，1936年），頁22。

49 熊佛西：〈我的誡條與信念〉，南京《矛盾》第5、6期合刊（1933年3月）。

50 楊村彬：〈序〉，《《過渡》及其演出》（南京市：正中書局，1937年）。

中國農村戲劇史新紀元」[51]，殊非溢美之詞。

　　熊佛西的喜劇大部分寫於一九二一至一九三二年間，其中寫實劇佔有一定的份量。抗戰前創作的《賽金花》及一些宣傳劇，也帶有濃厚的喜劇色彩。佛西曾把《洋狀元》（1926）看作自己「第一次的喜劇嘗試」[52]，其實《新人的生活》（1921）、《新聞記者》（1922），已然蘊含著「模仿人生的遊戲」的基質。前者敘寫受「五四」思潮洗禮的知識女性曾玉英，搖擺於婚姻自主與買賣婚姻之間的悲喜劇；後者描寫以「有聞必錄」為天職，標榜「愛情神聖」的青年記者胡天民，卻以「新聞」為手段，假借「父權」來脅迫婚事的行徑。這兩個劇作在「五四」退潮期新舊膠著的社會背景下，從內外兩面展呈知識青年爭取婚姻自主、個性解放的艱難曲折。特別是《新聞記者》一劇，其主要人物突破類型化，性格描寫逼真、細膩，褒揚中不掩飾其弱點，貶斥中不抹殺其向善的一面，在劇藝方面也盪滌文明戲的不良影響，是開創期喜劇的佳作之一。它與歐陽予倩、丁西林、田漢等人的喜劇，為現代喜劇的確立作出了重要貢獻。

　　一九三〇年代初，由於喜劇遊戲觀的形成與社會文化思潮的影響，佛西的寫實喜劇呈現出新的風貌、特色。獨幕喜劇《裸體》（1930）、《模特》（1931）不再黏滯於觀照社會問題，而是直接進行文化批判，針砭人性的負面因素。前者憑藉娘娘廟一尊裸女塑像而引發的一場醜劇，辛辣地揭穿「維持風化」的鄉紳政大爺的假面具。後者寫一位年輕女子充當模特兒而產生的一場風波，幽默地嘲諷舊傳統觀念的荒謬可笑。作品「寓真於誕」，蘊含著引人思迪的諷喻意義。而以遺棄私生子為題的三幕悲喜劇《愛情的結晶》（1930），也未滯留於針砭父母的不負責任，而是深入描繪母愛為舊傳統觀念所壓抑而失

51　田禽：〈由定縣實驗農民劇團公演《過渡》說起〉，《現代戲劇家熊佛西》（北京市：中國戲劇出版社，1985年），頁152-153。

52　熊佛西：〈我的戲劇生活〉，《晨報》「劇刊」第106期（1933年1月）。

落，與在封建倫理道德感召下的復歸，而真正的人倫天性卻始終處於
被囚禁的狀態。上述喜劇雖以客觀寫實為基礎，但融入心理分析、象
徵等新浪漫派的良技，「內心動作」的描寫則從思想行為的層面伸向
心理情感的深層，堪稱繼楊晦等人的喜劇之後，進一步突破寫實派喜
劇的純寫實的格局。一九三二年在定縣創作的三幕劇《屠戶》，是最
早出現的以農民生活為題材的多幕諷刺喜劇，顯示了作者寫實喜劇的
重大進展。作品把農村的階級矛盾典型化，尖辣地揭露土豪劣紳、高
利貸者孔屠戶對貧苦農民王大、王二的殘酷壓迫與盤剝，不論塑造地
主、農民的喜劇形象，還是藝術形式的大眾化、民族化，都有創造性
的開拓。但劇末「將孔大爺交給一個賢明的政府」的收結，也流露出
社會思想中的改良主義。

　　最能彰顯佛西喜劇遊戲觀的藝術實踐，呈示其獨特的藝術風貌與
歷史貢獻，無疑是由怪誕劇、象徵劇組成的現代派和浪漫派喜劇。

《鋤頭健兒》等浪漫劇

　　熊佛西的浪漫主義話劇，傾重表現理想化的人物與內在的生命運
動，表達主體對生命、藝術、愛的理想追求。其數量雖少，但因融入
現代派戲劇的象徵、夢幻等審美元素，在藝術上卻有較高的成就。佛
西一九三〇年的四幕劇《詩人的悲劇》是一部獨具風采的浪漫主義悲
劇。它借一個虛擬的故事，運用象徵的手法，描寫年輕的詩人在現實
與幻想之間的徘徊、苦悶、悲憤的心境。作者以詩象徵生命，詩人時
時渴望著新的生命的灌溉，可現實總是處處束縛著新的生命的發展。
詩人在夢幻中被愛神引入了愛之園。在那如花似錦、溫馨芬芳的理想
世界裡，「生命就是愛，愛就是生命」，「愛，詩，生命」竟是「三個
分不開的靈魂」。詩人陶醉其中，留連忘返，盡情謳歌愛的神秘、甜
蜜、偉大。不過，這愛之園畢竟是幻想中的境界，它雖富有詩興，卻

缺少生活實感。因惦念妻小，詩人又返回現實，但妻兒都已死去，
「人生只有空寂」，最後連那一盞象徵光明的孤燈也被狂風吹滅了，
臺上一片黑漆。「只剩下這漫漫的長夜。」作品寫得含蓄隱晦，基調
低抑，曲折地抒寫作者對舊中國黑暗社會的憤懣之情，也表達了主體
對生命、藝術、愛的理想追求及其幻滅的心境，允稱當年作者在黑暗
現實與規避現實的象牙塔之間徘徊、徬徨的藝術寫照。

　　繼出的三幕劇《鋤頭健兒》（1932）是「五四」以來第一部以農
村生活為題材的浪漫喜劇。作品塑造富有現代傳奇色彩的青年農民健
兒的形象。健兒雖生活在籠罩著舊傳統觀念、愚昧落後的鄉村裡，但
他一不信神，二不信鬼，具有清醒的現代意識。他對表妹秋蓮說：

> 我有兩種信仰！第一，信仰「自己」；第二，信仰「科學」。不
> 信仰「自己」的人必會滅亡；不信仰「科學」的人也會滅亡！
> 這把鋤頭是我的工具！它能打倒一切的鬼神！它能創造一切的
> 生命！

這位充滿個性解放和科學精神的年輕人，雖被人譏為「古怪」、「神經
病」，但他敢於獨戰多數，與村人的愚昧、迷信及封建宗法思想作鬥
爭。他竭力反對本村父老奉老虎為「神」，給老虎建廟的迷信行為，
主張大家團結起來，同殘暴的老虎決一死戰，從根本上解除危害全村
生命財產的「虎患」。為了喚醒村人的覺悟，樹立不信鬼神，「人定勝
天」的信仰，他置個人安危於度外，一把火燒毀了剛剛落成的老虎
廟；後又掙脫鄉紳的綑綁，在狂風之夜獨自與猛虎搏鬥，終於用鋤頭
擊斃老虎，成了村民所敬佩的「為民除害，保衛地方」的勇敢青年。
健兒的形象煥發出奪目的浪漫主義光彩。作者曾說，像健兒這種青
年，「在今日農村中實是罕有」，但這種人物的出現，「不是不可能
的」。他創造健兒的形象，其用意是「希望這種人物由戲劇的傳達與

薰陶，將來能夠活生生的在農村出現。」[53]作品對老一代人的愚蠢、無知、癲狂，也進行了尖銳的嘲諷。鄉紳古成和健兒的父親信天一味迷信，膽小自私。他們奉老虎若神明，發動村民捐錢建廟；虎廟被燒後，還在家中設立老虎神位，早晚燒香磕頭、祈求保佑。同時憑藉封建宗法勢力，強迫年輕人跟著他們搞迷信。放火燒廟的健兒被他們看作大逆不道的凶犯，差點被推到火場活活地燒死。猛虎被擊斃後，兩個老人幡然醒悟；但這一遽變畢竟只是作者的主觀想望。

《鋤頭健兒》一方面汲取中西浪漫主義喜劇的審美要素，運用傳奇性的情節與誇張的手法，表現主人翁超群軼眾、卓立不凡的思想性格，同時採納新浪漫派的象徵、暗示等表現技法，因而也不同於一般的浪漫喜劇。劇中肆虐鄉里、殘民以逞的「老虎」，既實指自然界的虎狼之患，又虛指社會上的強權欺凌、敵寇踩躪。而一再描寫的「鋤頭」意象也有多重的意蘊。其意指範圍實際上超越了它的本義——生產工具、喻義——戰鬥武器，它內可以驅除「貧窮」、「創造一切」；外可以抵禦「強權」、「打倒一切」。它還被用來象徵健兒毀壞舊世界、創造新世界的精神力量。它如「燈籠」、「狂風」也有其象徵意義。上述意象都是日常生活習見的物象，帶有為民族生活和文化傳統所制約的言外之意、象外之旨，也拓展了人物、主題的思想和藝術容量。其次，注重凸顯人物性格的喜劇性。健兒雖勇敢、剛強，嫉惡如仇，但又有魯莽、偏執的一面。為了改變村民的迷信觀念，竟至放火燒廟，使自己成為眾矢之的；當他即將成為老虎神的祭品時，仍不肯脫逃，甘願「為真理而死」。這種大無畏的鬥爭性格與犧牲精神令人可敬，但其缺乏鬥爭策略的一面，又顯得幼稚可笑。在劇情進行中，笑雖時常為不幸與邪惡的成分所沖淡，但這兩種成分的描寫又始終從

53 熊佛西：〈戲劇大眾化之實驗〉，《熊佛西戲劇文集》（上海市：上海文藝出版社，2000年），下冊，頁722。

屬全劇的喜劇性運思與構架。隨著情節之發展，不幸終被排除，邪惡終被戰勝，從中透露出作者對浪漫喜劇審美規範的深刻把握。

《藝術家》、《蒼蠅世界》等怪誕劇

　　熊佛西的怪誕劇、象徵劇，是現代主義戲劇思潮激濺出的兩簇奇譎新異的浪花，表徵了作者力圖使中國現代話劇與西方戲劇新潮接軌的創造性開拓，也從一個重要層面彰顯二〇、三〇年代現代派話劇的創作實績。這兩類創作不僅開闢了現代話劇史上怪誕劇、象徵劇的源頭，也為它們的進一步形成、發展與民族化作了突出的貢獻。

　　佛西允稱「五四」以降最早傾向於怪誕的劇作家。怪誕，使他蒙受左翼劇壇和某些評論家的非議，也使他的一些劇作蒙塵含垢，長期得不到客觀的公允的評價。其實，怪誕並非現代主義文藝思潮的專利品，它是一個既年輕又古老的藝術用語。在西方，早在羅馬文化時期就出現怪誕的藝術。當時人們把人、動物、植物以及建築造型等不同種類的東西摻雜在一起，形成一種繪畫風格，給人怪異而可笑的印象。到了十六世紀，法語、英語中開始出現「怪誕」的術語，用來稱指上述古代的繪畫及其仿造品。隨著時間的推移，怪誕逐漸進入文學或非藝術的領域，並具有更寬泛的含意，諸如「可笑的」、「歪曲的」、「不自然的」、「荒誕」等等。邁入二十世紀，它終於發展成為一個相對獨立的審美範疇。人們試圖從怪誕的諸多概念中，衡定出一個比較圓滿的定義。美國評論家菲利普‧湯姆森認為，「怪誕從本質上講是喜劇因素和恐懼（或令人反感）因素的混合，這種混合構成了問題（不容易解決）。」[54]這一界說堪稱比較準確地揭示怪誕的審美內涵與特徵。對熊佛西來說，怪誕不僅是一種審美方式，而且存在於現實

54 菲‧湯姆森等：《荒誕‧怪誕‧滑稽》（西安市：陝西人民出版社，1989年），頁161。

世界中。舊中國社會的「倒行逆施、虛偽狡詐、愚蠢癲狂」[55]，無疑為怪誕提供了取之不盡的生活源泉。由於以現實為審美對象，他的怪誕既不至於走向超自然或非理性的凌空蹈虛，又容易與寫實主義發生直接或間接的聯繫。可以說，怪誕成分滲入佛西的大部分喜劇，包括一些寫實劇、象徵劇、浪漫劇，而以怪誕作為重要或主要審美要素的劇作有兩種類型：怪誕性趣劇與怪誕喜劇。它們體現了喜劇因素與怪誕因素的不同程度、方式的結合，憑藉離奇古怪、荒誕不經的形象或生活畫面，使觀眾獲得深刻的精神的效果。前者托始於的《洋狀元》，到二〇年代末的《藝術家》、《一對近視眼》等劇漸臻成熟。這類作品融合寫實再現與寫意表現兩種藝術方法，其審美要素既有普通的滑稽，更有將滑稽誇大並推到極限的怪誕，它們突破「五四」以來寫實性趣劇的審美規範，以其新奇詭譎的審美形態嶄露劇壇。

三幕劇《洋狀元》（1926）係痛感於「『留學教育』的失敗」與「非洋不活的習氣」而作，作者認為這種洋習氣，一方面「是那些『洋狀元』從外國帶回來的」，同時「也是帝國主義壓迫的結果」[56]。基於對留學生所擔負的救國救民的歷史使命與其實際表現的極端不協調，對於國內風行的十分反常的洋習氣的深刻認知，佛西運用怪誕的方法描寫一個驕狂自大、凌辱父母、招搖撞騙、不學無術的歸國留學生洋狀元的形象，無情地鞭笞舊中國社會的崇洋媚外、數典忘祖的腐惡習氣。洋狀元原是內地村莊一個賣豆腐人家的獨生子。父母含辛茹苦把他撫育成人。他留美十三年，浸透了濃重的外國皮毛習氣，回國後掛起「洋狀元」的金字招牌，竟然不認親生父母，辱罵雙親是「不懂規矩」的「老東西」，當場把滿桌的菜餚杯碗掀倒在地。為了不「丟人現眼」，他甚至要放火燒掉父母的豆腐店。這種腐惡的習氣在

55 熊佛西：《佛西論劇》（北平市：樸社出版，1928年），頁3-5。

56 熊佛西：〈我的戲劇生活〉，《晨報》「劇刊」第106期（1933年1月）。

他利用楊家莊「匪情」之機招搖撞騙的喜劇情節中被表現得淋漓盡致，他的形象也被塗上一層怪誕不經的油彩。作者為凸顯人物的畸形與變態，採用帶有卡通成分的漫畫式誇張，來寫洋狀元的外表形態與種種洋相，並以諧謔表現其離奇古怪的幻想，因此洋狀元形象的怪誕性明顯地傾重可笑、怪異的一面，而消弱令人恐懼、害怕的一面。這種將諷刺形象怪誕化的做法，無疑使觀眾對洋狀元、洋習氣產生最大限度的嘲笑與反感。但毋庸諱言，劇中有些描寫還脫不了無味的、莫名其妙的扭曲，或強迫性的、無意義的誇張，例如劇末洋狀元被懲罰重新穿起奇裝怪服扮成驢子拉大磨。在這裡，怪誕的運用減弱而不是強化預期的諷刺效果。這與美國雜耍劇的消極影響分不開。

　　一九二八年的獨幕劇《藝術家》較好地體現喜劇因素與恐懼因素混合並存的審美特徵。作者的觀照對象從怪誕的諷刺性人物轉向怪誕的社會現象。主人翁林可梅具有「創造的天才」，是「中國現代第一流的畫家」。可這位藝術家正罹受饑餓的煎熬，拜金主義的妻子的侮慢、冷嘲，也使他無法從事自己的藝術創造。畫家忍痛出售兩幅「最得意的作品」，可這至少值得一萬塊錢的力作卻只能賣一元錢。古玩店的賈掌櫃說：林可梅的作品堪稱「前無古人，後無來者」，它「打破了中國畫一切傳統的思想，獨闢天地，很有革命的精神！……在某種條件之下，可以賣五千塊錢一張！」但是在畫家未死之前，卻「只能賣五毛錢一張！」因為「不管好人壞人，只要他死了，人家就恭維他。……一切藝術家亦是如此；他們在生的時候，連飯都沒有吃，他們的作品一錢不值；只要他們一死，便大大值錢了！」這席話揭示了一種被異化的價值觀：原來藝術的價值是以扼殺藝術家的生命為前提的，然而，沒有了藝術家又哪來藝術？這種關係的錯位與顛倒是十分荒誕可笑的，作者恰是從怪誕這一新的角度去觀照舊中國社會摧殘、扼殺藝術家和藝術的現實命題。而為了夢寐以求的金剛鑽、摩托車，妻子竟強迫丈夫「趕快死去」，發財心切的弟弟也希望哥哥一死了

事，這使人不能不對畫家的處境感到恐懼、悚然。作者巧妙地以畫家
被迫裝死的滑稽戲來解決這個「不易解決」的問題，從而緩解怪誕中
恐懼、可怕的因素，使之服從於主體對人生的喜劇性觀照。於是舞臺
上出現一個帶有怪誕色彩的滑稽情境：畫家突然患急症而亡，妻子點
起殘燭，跪在「死屍」旁放聲大哭。賈掌櫃來了，全部畫作以八萬五
千元的高價出售。但這一「裝死」的把戲很快地露餡，賈掌櫃出於金
錢等利害關係的考慮，只好加入這場相互串通、掩蓋真相的滑稽遊
戲。細心人不難看出，這畢竟只是衝突的表面上的解決，藝術家及其
藝術與社會的根本矛盾並未獲得真正的解決。所以，怪誕性的諷刺實
際上貫穿始終，並賦予作品深刻的社會意蘊。

　　佛西的怪誕性趣劇還滲入心理分析、哲理成分。《一對近視眼》
（1929）以視覺感知的怪誕為題材，在表現喜劇性與恐懼性的混合並
存時，致力於揭示怪誕賴以形成的生理、心理機制。作品寫一對近視
眼的朋友將螢火蟲當作鬼魂而鬧出的一場笑劇。這對同居的朋友都患
有高度近視，脫掉眼鏡就是一對睜眼瞎子，同時都有迷信思想，膽小
如鼠。恰好住屋門口電線桿上吊死了一個乞丐。夜裡睡覺時，兩人因
生理缺陷把飛進屋裡的一隻螢火蟲，看成「一隻火球在屋裡蠕動」；
而懼怕吊死鬼作祟的迷信心理，又造成兩人將火球看成是「一個很大
很亮的鬼」的種種幻象、幻覺。後來，聞聲前來捉鬼的巡警逮住了螢
火蟲，才揭開所謂鬼魂搗亂的真相：原來是一對近視眼自己跟自己搗
亂。全劇以實象與幻象的人為重合出戲，中經巡警的實地勘查、甄別
真偽，最後以實象與幻象的復歸本位收結。劇本不僅形象地表現了破
除封建迷信、弘揚調查研究的題旨，也使觀眾自然地聯想到社會生活
和心靈世界中與此類似的普遍性的情勢。一對近視眼之「近視」不單
是生理的、物質的，也是心理的、意識的。人們在錯綜複雜的社會實
踐中，為避免各種「短視」而引起的謬誤，就不僅要有健全的生理機
制，而且要有健全的心理意識。

　　另一類是怪誕喜劇，以一九三一年的三幕劇《蒼蠅世界》為代表。作品觀照具有嚴重危害性的怪誕的社會現象，並將它加以極度的誇張、扭曲，從而發揮怪誕對現實生活的巨大穿透力。主人翁「蒼蠅博士」杜先生，「研究蒼蠅之學二十餘年」，是遐邇聞名的「蒼蠅專家」。他自封「中華蒼蠅撲滅會會長」，扯起「為民除害」的漂亮招牌，在全國發起一個「偉大的驅逐蒼蠅運動」。他一面向社會慈善家募集捐款，爭取「國聯衛生部」的資助，同時在滑稽胡同設立收購蒼蠅事務所兼陳列處，高價徵集各種蒼蠅，並將它們分門別類供社會名流、外賓參觀。一時產生十分轟動的社會效應，報上連篇累牘地登載恭維「蒼蠅博士」的文章，事務所收購業務十分興隆，忙碌異常。為牟取暴利，四鄰八鄉紛紛開辦蒼蠅製造公司，連博士的侄兒也與茶房合營蒼蠅製造廠。這場冠冕堂皇的「驅逐蒼蠅運動」，實際上竟成為名符其實的蒼蠅大繁殖、大泛濫！劇尾，杜博士所收購、供參觀的擺滿兩大屋子的蒼蠅，被信奉釋迦牟尼的博士的老母親統統放生，於是出現了一個真正的蒼蠅世界。作品憑藉一個離奇古怪、荒誕不經的故事，將人們在現實生活中隨時可見的「蔚為壯觀」、「功在黨國」的社會運動，將那些標榜「為大多數同胞謀幸福」，正從事「偉大的事業」的社會活動家，置於一種與之不相容的古怪而混亂的情景中，以此迷惑、擾亂觀眾，迫使他們對原先以為熟悉而可信的對象重新加以審視、認知，從而作出極不相同的審美判斷。所謂「蔚為壯觀」、「功在黨國」的社會運動，不過是一夥慣用種種金字招牌，欺世盜名，中飽私囊的社會活動家用來愚弄民眾、禍國殃民的代名詞。佛西以怪誕的審美方式猛烈地抨擊國統區社會現狀的畸形與變態。在藝術表現方面，《蒼蠅世界》與《藝術家》等怪誕性趣劇的明顯不同在於，怪誕已成為作者觀照現實的主要審美方式，不僅杜博士、杜母等主要人物形象帶有濃厚的怪誕性，收購、養殖、放生蒼蠅這一基本情節也是怪誕的；它也不像怪誕性趣劇那樣採用爭吵、追逐、鬥毆、打人等趣劇

手法，因而出現了從怪誕性趣劇向怪誕喜劇的位移。全劇創造了一個荒誕離奇的知覺式樣，既滑稽可笑，又令人厭惡、反感乃至感到可怕。《蒼蠅世界》堪稱是現代戲劇史上最早出現的怪誕喜劇，其影響波及後起的吳祖光等人的喜劇。

《蟋蟀》、《喇叭》等象徵劇

　　熊佛西的象徵劇從象徵主義的審美規範出發，注重結合民族的審美心理、欣賞習慣，善於「將主觀的東西客觀化（思想的客觀化）」[57]。其藝術創造的奧秘在於，往往通過虛擬的饒有寓意的本土故事以接地氣，同時憑藉象徵性的人物、情節、場景，來間接表明主體對負面的現實生活與人物的社會或倫理評價，傳達帶有普遍性的生活真理。因此，它既迥異於陶晶孫、濮舜卿等人帶有濃重異域色彩的象徵劇，也不同於余上沅等人呈露唯美主義、藝術至上傾向的象徵劇，而是富有民族化的思想意蘊與藝術風采。一九二二年的獨幕劇《偶像》是最初的嘗試。敘寫以迷信活動為生的兄弟倆，因破廟裡的菩薩背時，無人供奉而挨餓，後來聽從下鄉青年打倒偶像、破除迷信的宣傳，把菩薩砸個粉碎，結果還是挨餓。這個小故事不僅寓示偶像是靠不住的，不能靠偶像吃飯，也揭示「五四」時期打倒一切偶像迷信的運動是不徹底的。這場運動雖嚴重動搖了偶像的權威，危及靠偶像迷信為生的人，但它並未徹底打倒偶像，更未從人們的心靈中真正破除偶像迷信。劇中華子拐廟中在位的菩薩還是那麼行時，男女香客日夜絡繹不絕；而毀了菩薩的兄弟倆也因之懊悔不迭。作品嶄露了作者象徵劇的特徵：以富有寓意的故事透視負面的人生畫面，隱喻嚴肅的題旨或

57 意大利文化協作學會編輯：《世界藝術百科全書選譯》（上海市：上海人民美術出版社，1987年），頁262。

生活哲理，構成「寓莊於諧」的審美圖式。繼出的《童神》（1927）是
一部童話象徵劇，尖銳地抨擊腐朽墮落的封建家庭教育和學校教育，
表達了「人間沒有賢父母、好先生……人間不配有童子、有青年」的
憤激思想。由於童話故事寓意單純，意象大多有特定的確切的意指，
內容生動淺顯，且引入歌舞，帶有抒情性，它切合接受對象的審美需
求，但就象徵而言，畢竟缺乏多方面的意蘊與豐富的暗示性。

　　四幕劇《蟋蟀》（1927）與《喇叭》（1929），堪稱佛西象徵劇之
雙璧。《蟋蟀》是現代話劇史上第一部富有民族特色的多幕象徵劇，
彰顯了佛西駕馭象徵劇體式的長足進展。作品通過一個虛擬的帶有傳
奇色彩的故事，不僅揭露當年軍閥殘暴野蠻的統治，也表達作者對人
類、社會、歷史的深沉思考。劇本描寫幽古國的公主因父王死於兄弟
殘殺而逃離故國，她懷著滿腔熱血到世界各地尋找光明與和平。五年
來，她的足跡遍及五十餘國，沿途接見數以十萬的人，但所見所聞，
使她對於人類及世界更為悲觀。全歐洲「不過是塊橫屍遍野的大塋
地」，美洲新大陸「亦是暮氣壓朝氣」。對西方各國的完全失望，驅使
她轉向東方諸國，最後來到產生孔夫子的中國。然而，這神州大地也
與別國無異，每日見聞的亦只是「殘暴、忿恨、妒嫉、仇殺……」她
本人竟也遭到了荒淫無恥、橫暴野蠻的丁圖將軍的騷擾、威逼。幽古
公主悲憤地痛感世界是「一個人肉館子」，世界史是「一部血花史」，
對人類、社會、歷史的極度失望，使她「日夜思和平」，染上了日漸
沉重的「精神上的病」。正在這時，她聽說城外的和平山有塊和平
石，「誰能得到這塊和平石，誰就可以指示這世界的和平」，又見到聯
名向她求婚的三位同胞兄弟：周仁、周義、周禮，他們提攜相愛，見
義勇為，被鄉鄰譽為「模範弟兄」。這三兄弟決心盡力去探尋和平
石，來醫治公主的病症。公主深受感動，與三兄弟相約：不管何人，
只要他能將和平石見贈，她願許配終身。但三兄弟獲得公主的垂青
後，便各自懷著鬼胎，為了獨佔美麗的公主，他們勾心鬥角，爾虞我

詐，甚至為一張公主的相片而大打出手。在上山探尋和平石的過程中，這種爭鬥愈演愈烈，最後竟在和平廟裡刀槍相見，骨肉殘殺。至此，公主尋找和平與光明的一線希望也歸於幻滅。劇情肇始於公主的父王和叔伯為爭奪皇權的一場殘殺，收結於周氏兄弟為爭奪公主的又一場殘殺，這一重返起點，類乎圓周運動的喜劇性佈局，強化了公主對人類、社會的悲劇性認知。《蟋蟀》既描寫一系列象徵性的人物，也賦予情節、場景、細節象徵性的意蘊。幽古公主遊歷世界，尋求和平，含蓄地隱喻處於亂世中的人民，對於美好幸福生活的熱切憧憬、渴望與追求。而和平山之驚險可怖，有去無回，和平石之神秘玄虛，可望不可即，又分明暗示和平是虛無飄緲、難以實現的。周氏三兄弟為爭奪美麗的公主，不惜骨肉殘殺，使觀眾聯想到古往今來那些為權勢、子女、玉帛而血腥殺戮的人間梟雄。而荒淫、暴虐、粗鄙、蠢俗的丁圖將軍，更是近現代歷史上殘民以逞的大小軍閥的藝術寫照；他們妄圖以武力征服世界達到所謂「和平」，赤裸裸地暴露中外反動統治者凶殘偽善的面目。作為藝術對照，作者讓老僧一再宣稱：「你們要想找到和平石，除非先和平了你們自己的心！」但這畢竟只是一種主觀的想望，因為心地善良、和平的幽古公主並未找到和平石，就從根本上否決了這種建立在人性論之上的和平觀。從全劇看，作者運用樸素的唯物史觀，致力於揭示世界史是「血花史」，人類像蟋蟀一樣互相殘殺的哲理，這無疑觸及階級社會及其人與人關係的本質，也是對新舊軍閥的專橫殘暴統治的深刻揭露，它有力地激起人們對現存制度的憤懣與抗議。該劇一九二八年一月由作者執導在燕京大學首演時，觸怒了當時統治北京的奉系軍閥張作霖，作者竟因此入獄三天。

　　三幕劇《喇叭》是一部意蘊同樣深厚、藝術相當完美的象徵劇。作品以一個饒有寓意的通俗故事，針砭浮靡淫巧的畸形世風，尖銳抨擊了摧殘正直、才幹之士的「好吹的世界」和「年頭」。主人翁喇叭是一個「面貌美麗」、「善操喇叭」的城市青年，他出身於喇叭世家，

因為會吹，吹得好聽，人家稱他為「喇叭」，他也就將「喇叭」當作他的姓名。他從城裡吹到鄉下，用「抑揚頓挫」的喇叭顛倒芸芸眾生，用「婉轉動人」的喇叭吹得年輕的娘們「五心不安」，也用「百聽不厭」的喇叭騙取錢財、吃喝、婚姻。但喇叭除了吹以外，卻什麼也不會，連一石水也挑不起。喇叭的形象含蓄地隱喻當年社會上那夥吹牛拍馬、招搖撞騙的人。他們慣以誇誇其談嘩眾取寵，善用甘言媚詞蠱惑人心，在華美炫目的漂亮外衣下，掩藏著一具毫無內容、一無用處的空皮囊。但作者沒有停留於抽象的道德評判，而是將它引向對詐偽癲狂的世風及其嚴重危害的尖銳批判。在喇叭的引誘、欺矇下，原先和睦幸福的冬家衰敗了，解體了。隨著表哥逢生被攆走，喇叭成了冬姑的丈夫。豐滿的田園被吹荒了，肥胖的牛羊被吹死了，冬姑的心被吹碎了，冬父也被吹得臥病不起。三年前，田野碧綠，海棠艷麗，洋溢著一派勃勃生機的農家，如今滿現著一片灰色的凋零景象。從喇叭吹敗一個家庭、一個村莊的有限畫面，觀眾將領悟到它也會吹敗一個社會、一個國家的豐富內蘊。喇叭後來雖被悔悟的冬家父女所唾棄、驅逐，但他絕不肯自行銷聲匿跡，他「往對面村莊裡走去」，繼續幹那吹牛騙人的勾當。這一收結，蘊含著作者對難於根除的詐偽癲狂的世風的深重憂慮。作為「喇叭專家」的對立面，作品刻畫一位被村人譽為「全才」的農村青年逢生的形象。他從小由姑丈養大，和表妹冬姑相親相愛，既講求實際，又吃苦耐勞，精通各項農業技術。但因為不會吹，憎恨吹，與吹勢不兩立，竟被姑丈、表妹瞧不起而趕出村子。通過他和喇叭的矛盾衝突及被逐的遭遇，作者不僅抨擊了摧殘、扼殺正直、才幹之士的舊社會，也表達對兩種不同的處世為人的態度、作風的審美評價。退職歸田的錄事冬父及其女兒冬姑，是被喇叭所迷惑、矇騙、損害的芸芸眾生的寫照。父女倆後來雖醒悟過來，可純潔的親情、興旺的家業已無可挽回。他們的形象是對追慕虛榮、耽於逸樂的世態人情的有力針砭。在藝術表現上，《喇叭》構思新

穎、別致，富有獨創性。它以涵蓋物、人、理的喇叭象徵為核心，統領全劇的諸多意象，又用「吹」的動作引出劇中人不同的心理反應，推動劇情的發展與場景的變換，並透示人物的內心情感及其嬗遞衍變。既單純、凝煉、集中，又繁富、深沉、有力。在運用象徵主義方法表現哲理、詩情方面，達到了較高的藝術成就。

第四節　藝術成就與風格特徵

　　熊佛西的話劇創作別具特色，它多姿多彩，情趣盎然，但又單純、精煉、明快、樸實，具有獨特的藝術風格。

　　藝術流派的豐富多彩，是佛西劇作的顯著特色。他的多數作品運用現實主義的方法，有些採用社會問題劇的體式，但他注重觀照各色人物不同的生存狀態，也有能力描寫人物的複雜情感與內心世界，從不同側面映現舊中國社會的痼弊、沉疴，揭露內外統治者和封建勢力的凶殘本質。如《一片愛國心》、《醉了》、《牛》、《過渡》、《袁世凱》等。但佛西並不排斥其他藝術方法，而是進行多流派、多體式的藝術創造。《偶像》、《蟋蟀》、《喇叭》等劇採用象徵主義方法。這類劇作「將主觀的東西客觀化（思想的客觀化）」，旨在表達主體對社會人生的思考、評判，傳達帶有普遍性的生活真理，以引起觀眾的警戒與反思。其取材不像西方象徵劇過分看重過去，而是更為關注當前，也少用幻覺、夢境等手法。它往往通過虛擬的富有寓意的本土故事，憑藉象徵性的人物、情節、場景，來間接表現主體對負面的生活現象或人物的社會、倫理與審美評價。因此，沒有域外象徵劇的模糊、神秘與晦澀，卻有含蓄蘊藉、饒有餘味之趣致。《詩人的悲劇》、《鋤頭健兒》採用了浪漫主義方法，但也融合寫實劇、象徵劇的審美因素。它們描繪理想化的人物與生活畫面，雖非生活中所實有，卻是將來可能有的，如健兒這一理想化的人物；抑或僅為作者主觀之幻想，如《詩

人的悲劇》裡「愛之園」的理想生活畫面。前者植根於現實生活的歷史發展，後者卻遁入超現實的凌空蹈虛，從中可窺見這兩部浪漫劇的基質有積極與消極之分。佛西賦予它們喜劇與悲劇的不同文本，表明他的浪漫主義還是以現實人生為根基的。而怪誕性趣劇《藝術家》、《一對近視眼》與怪誕喜劇《蒼蠅世界》更是佛西在流派、體式上的戛戛獨造。這類劇作憑藉怪誕這一新銳奇譎的審美形式，觀照人們習以為常，其實荒誕不經的人事與社會現象，它與佛西優秀的象徵劇一樣，尖辣地針砭舊中國社會和傳統文化心理的種種痼弊，進行廣泛而有深度的文明批評與社會批評，在戲劇舞臺上發揮了近乎現代雜文的批判功能。

　　單純精粹，是佛西劇作的又一特色。他的大部分劇作人物不多，布景簡易，事件單一，卻能以簡潔的筆墨，短小的篇幅，容納豐厚富饒的內容，洋溢著一種單純之美。《王三》、《藝術家》等名劇，確乎達到他所說的：「雖是一個三、四個人物短短的獨幕劇，但處處有趣味，處處有吸力，無一廢詞，無一輕飄之動作；舞臺上無一無用之物，無一不美之物。」[58]究其藝術創造之奧秘：其一，善於把「思想感情化」。作者反對耳提面命地對觀眾進行枯燥的說教，主張作品的思想應該「是蘊蓄的，是默而不宣的，是情感化的」，在創作時總是執意追求以「真摯的情感」[59]打動觀眾，處心積慮地將觀眾引進美感的藝術境界。鑒此，他十分重視描寫人物的外形和內心動作，反覆刪削思想直露的臺詞。其二，擅長運用象徵、誇張、怪誕等手法。佛西的象徵劇、浪漫劇固然大量地使用象徵，就是寫實劇也喜歡採用。《王三》中的屠刀是邪惡的象徵，《裸體》中的娘娘塑像是美的化身，《過渡》中的橋則是所謂過渡時代賴以通向未來的「集團力量」

58　熊佛西：〈單純主義〉，《寫劇原理》（上海市：中華書局，1933年），頁20。
59　熊佛西：〈創作〉，《寫劇原理》（上海市：中華書局，1933年），頁2。

的象徵。一些寫實劇的劇名也饒有象徵意味，如「屠戶」、「牛」。象
徵的成功運用，使他的劇作看似單純、通俗，卻又意蘊深厚，允稱達
成雅俗共賞的一道門徑。而怪誕的運用則賦予劇作新奇詭譎、超凡脫
俗的審美圖式，使他得以在短小的篇幅中開掘出豐富、深邃的內在意
蘊。人們批評作者對題材、人物往往缺乏深入的開掘，這對於他的象
徵劇、怪誕劇，殊非客觀之論。至若誇張，既有用得恰到好處，擴大
了對象的本質，如《裸體》中政大爺在色欲驅使下同娘娘塑像擁抱、
接吻；也有過分誇大，以致失實或違背規定情境的，這反映「趣味中
心」的消極影響。其三，鋪墊穿插，烘托對比。佛西的劇作雖然線索
單純，衝突亦不繁複，卻血肉豐滿，精煉含蓄，這與鋪墊穿插、烘托
對比的使用是分不開的。《王三》以主人翁矛盾痛苦、激盪變化的心
理情感為主線，同時憑藉劉五討帳的巧妙鋪墊，王母呻吟聲的有機穿
插與反覆渲染，張七敘述刑場情境的烘托對比，並將它們和主線有機
地交融起來，使人物的內心衝突與外部環境，心理動作線與場景、氣
氛、音響水乳交融，渾然一體。看似一幅灰色、慘淒而低抑的日常生
活畫面，卻蘊藏著「非常廣闊、非常巨大的社會內容」[60]。最後，語
言的簡潔、生動、明快、樸質，也是構成單純精粹的重要因素。

推重動作，講究故事生動，也是佛西劇作的一貫性特徵。作者認
為戲劇摹仿人生、表現人生，最關鍵的因素是動作與故事：「戲劇是
一個動作（action），最豐富的，情感最濃厚的一段表現人生的故事
（story）。」[61]這一見解既表徵他對源遠流長的西方戲劇觀念的獨特理
解，也伏藏著對民族審美情趣、欣賞習慣的體認。佛西的劇作以動作
性強著稱。他的一些劇本即使把對話取消，只按動作說明表演，也仍
然能讓觀眾明瞭劇情。《屠戶》第一幕王大兄弟爭吵的場面，刪去對

60 劉滄浪：〈重讀《王三》雜記〉，《劇本》1957年7月號。
61 熊佛西：〈論劇〉，《國劇運動》（上海市：新月書店，1927年），頁43。

話就是一個生動的啞劇。作者善於選擇外部動作表現人物的獨特性
格，如孔屠戶拾取破斷的葱根蒜頭，偷吃、竊取店主的花生等細節，
就活畫出人物的貪婪、卑劣。《過渡》第二幕寫胡船戶破壞橋工造橋
的陰謀活動，純以動作來表現，其演出竟然使幾千觀眾全神貫注地沉
浸在劇情中。同時，強調描寫人物隱秘微妙的內心動作。他的一些優
秀劇作善於把內外動作糅合起來，展示人物複雜的內心世界。《王
三》寫主人翁「彷彿見鬼似的」「跪下」，懇求冤鬼們饒恕自己「不過
是聽人使用的一個小差役」，即是範例。但他有時也過分追求外部動
作，渲染格調不高的趣味、噱頭。上述《洋狀元》寫鄉民懲罰洋狀元
拉磨即是顯例。《一片愛國心》這齣內容嚴肅的戲，也出現了秋子揪
住丈夫的長鬚滿臺跑的噱頭。在《長城之神》這齣描寫孟姜女哭倒長
城的悲劇中，還夾雜不少無聊的插科打諢，沖淡了題材本身的反封建
意義。當年聞一多讀此劇就嚴肅批評道：「佛西之病在輕浮」[62]。佛西
的劇作幾乎都有一個引人入勝、趣味盎然的故事。他既善於從現實生
活中發現、提煉富有情趣，耐人回味的故事，又善於創造虛擬的寄寓
人生哲理或主觀理想的故事。其情節雖單純明瞭，劇情的展開卻跌宕
起伏，引人入勝。作者融匯西方和傳統編劇法的良技，講究故事完
整，有頭有尾，多用明場，少有暗場，同時要求高度集中，結構嚴
謹。他曾引用大仲馬的話：「第一幕長一點，清楚一點，紹介所有的
角色；第二幕發展第一幕所說的，第三幕短一點，結束起來；但是處
處要有聯絡，處處要有趣味與餘味。」[63]其劇作正是這一編劇法的生
動實踐。

62 聞一多：《聞一多全集》（北京市：三聯書店，1982年），卷3，頁625。
63 熊佛西：〈寫劇方法〉，《現代戲劇家熊佛西》（北京市：中國戲劇出版社，1985
　　年），頁256。

第六章
丁西林

　　在現代話劇史上，湧現出一批學者型的理論家、劇作家。他們立足於大學講壇，研究戲劇、文學或自然科學，同時從事話劇創作，對現代戲劇的崛起、發展作出各自獨特的貢獻。較早有戲劇理論家、教育家宋春舫，之後有劇作家丁西林、王文顯、袁昌英、楊絳等人。他們的話劇創作深受西方戲劇的影響，大多帶有濃厚的域外色彩；雖不拘於寫喜劇，卻又都擅長喜劇，特別是世態喜劇、幽默喜劇、浪漫喜劇；其話劇文本講究結構、技巧、語言，然大凡不同程度地帶有書齋味。其中，丁西林是影響和成就最大的一位。

　　丁西林作為「五四」以來第一個形成獨特風格並引起較大影響的喜劇作家，曾獲得評論家、文學史家較高的歷史評價。李健吾先後三次撰文評論、褒揚丁西林的喜劇，陳瘦竹論及現代喜劇創作獨推西林，司馬長風稱他為「獨幕劇的聖手」[1]。進入八〇年代，唐弢評述現代話劇作家的藝術風格，將曹禺、夏衍、丁西林三人相提並論。毋庸諱言，由於西林喜劇不多，題材也不夠廣闊，其精品多為小型作品，若從現代話劇的歷史發展來說，他的主要貢獻在於，以引領幽默喜劇的創作路向，率先蔚成獨特的喜劇風格及較高的藝術成就，從一個側面彰顯了第一個十年話劇創作的實績，以專門從事喜劇耕耘，特別是獨幕劇體式的精心營造及大型浪漫喜劇的開拓，進一步推動現代話劇的發展與繁榮，奠立他在中國話劇史上的獨特地位。

1　司馬長風：《中國新文學史》（香港：昭明出版社，1980年），上卷，頁225。

第一節　喜劇實踐

　　丁西林（1893-1974），原名燮林，字巽甫，江蘇泰興人。著名物理學家，愛國民主人士，也是現代喜劇奠基人之一。西林從小喜愛中國古典小說，少年時期接受「新學」的影響，樹立「科學救國」的宏大志向。一九一〇年起在交通部工業專門學校（上海交通大學前身）讀書。一九一四至一九一九年赴英國伯明翰大學攻讀物理學、數學，悉心研究西方近代自然科學，也逐漸形成了反對封建統治，追求個性解放的民主思想。留學期間，他廣泛閱讀英文小說、戲劇，尤為喜愛蕭伯納、王爾德、A .A.米爾恩、W .S.毛姆、J M.巴蕾、A.施尼茨勒等人的作品，從中接受歐美現代文藝思潮的啟迪與薰陶。上述作家對世態人情的嘲諷，奇巧的構思，精心的結構，充滿輕俏、幽默的對話，曾給他留下深刻的印象，也激起他對戲劇的濃厚興趣。

　　一九二〇年，丁西林接受北京大學校長蔡元培的邀請，返國任北京大學物理系教授、系主任。在民主、科學的時代潮流與文學革命運動的感召下，他開始從事話劇創作，一九二三年發表獨幕喜劇《一隻馬蜂》。這篇處女作描寫一對青年男女自由戀愛的小故事，顯露作者穎異的喜劇才華，諧趣橫生、明淨雋永的藝術風格，也表現了鮮明的民主主義思想。一時膾炙人口，廣泛上演，成為「五四」時期難得的喜劇佳作。隨後，他寫了獨幕喜劇《親愛的丈夫》、《酒後》，參與新月社組織的泰戈爾《齊德拉》的演出（飾村人一角），並於一九二五年五月出版話劇史上第一部獨幕喜劇集《一隻馬蜂及其他獨幕劇》。翌年，西林加入趙太侔、余上沅等人組建的中國戲劇社。同年春發表的獨幕喜劇《壓迫》為他贏得更大的聲響。作品紀念一位富有 Humor 卻被舊社會摧殘而死的友人，彰顯了作者觀照社會人生與喜劇藝術的

明顯進展，被洪深譽為「那時期的創作喜劇中的唯一傑作」[2]。該劇是西林前期的代表作，也是他的劇作上演次數最多的一部，作者曾飾男房客（1930）。嗣後的《瞎了一隻眼》、《北京的空氣》亦各有新的探索。上述獨幕劇，以精湛的喜劇藝術與獨創的風格，確立了西林在現代話劇史上的歷史地位，也使作者在新文藝中獲得「繼魯迅、冰心、郁達夫與郭沫若諸君的最初的努力的人」[3]的稱譽。

　　自一九二七年起，丁西林應國立中央研究院院長蔡元培的聘請，到上海籌建物理研究所，任該所研究員兼所長。他為人正直，熱情而謙遜，熱愛祖國，富於奉獻精神，潛心研治物理科學。在十分困難的條件下創設了許多實驗室，培養出一批批科研人才。抗戰爆發後，他奔走於上海「孤島」、昆明、桂林等地。一九四一年廣州的汪偽地方政府曾一度軟禁他，以優厚待遇逼迫其赴南京供職，但他不怕威脅，不受利誘，寧肯拋妻別子，隻身潛往內地，繼續以科研工作支援民族解放戰爭。這一時期，全民抗戰的洪波巨濤激發了西林的創作衝動，在楊振聲、沈從文等友人鼓勵下，他繼續從事業餘話劇創作。隨著視野的開闊，思想意識的提高與生活體驗的深入，他開始從描述身邊瑣事轉向觀照民族國家命運的重大題材，在藝術上則將借鑒的視角延伸到文藝復興時期的莎士比亞等人，同時注重繼承中國戲曲、小說的藝術傳統。他先後寫了獨幕喜劇《三塊錢國幣》，四幕喜劇《等太太回來的時候》、《妙峰山》，顯示了喜劇創作的深化與藝術風格的發展。《三塊錢國幣》以房東太太欺壓女傭為題材，塑造一位富有階級同情與鬥爭精神的大學生形象。作品以思想的純正與藝術的精粹而攀躋作者獨幕喜劇之巔峰，被譽為「五四」以來「話劇方面有數的喜劇中間

2　洪深：〈導言〉，《中國新文學大系》（戲劇集）（上海市：上海良友圖書公司，1935年），頁70。

3　侍桁：〈《西林獨幕劇》評〉，《文藝月刊》第3卷第5、6期合刊（1932年6月）。

最好的一個。」[4]《等太太回來的時候》以上海「孤島」為背景，敘寫漢奸梁某的妻子兒女反對梁某而脫離家庭，奔往大後方的故事，熱情讚揚進步青年的民族氣節和愛國情愫，鞭撻背叛祖國的民族敗類，從一個側面映現了民族意識的普遍覺醒，洋溢著抗戰必勝的信念與強烈的愛國情志。但因不善於處理嚴肅的重大題材，全劇缺乏喜劇性，嚴格地說是個正劇。為紀念近代思想家、革命家蔡元培逝世而作的《妙峰山》（1940），是西林後期傑出的劇作。它以一九四○年西南某地為背景，描寫妙峰山的山盜王老虎和女大學生華華的抗日與戀愛的傳奇故事，塑造了男女主人翁鮮活豐滿、閃耀著理想主義的舞臺形象。這是一部禮讚青春、愛情與理想，色香獨具的浪漫喜劇之奇葩，也彰顯了作者創造性地融合中西喜劇傳統的卓越才華。

　　抗戰勝利後，丁西林因不滿國民黨政府的獨裁統治，離開物理所到青島，任山東大學物理系教授，後曾一度赴臺灣大學任教。一九四九年後，西林歷任文化部副部長、中國科學技術協會副主席等職。在繁忙的科研和外事活動中，仍堅持業餘戲劇創作。他先後寫了古典歌舞劇《雷峰塔》、《胡鳳蓮與田玉川》、舞劇《牛郎織女》等，在探索歌舞劇、舞劇的民族形式方面，做了有益的試驗。嗣後，將長篇彈詞〈再生緣〉改編為六幕歷史喜劇《孟麗君》（1961），把《水滸傳》的有關章節改編為四幕話劇《智取生辰綱》（1962），並寫了以現實為題材的四幕話劇《一個和風細雨的插曲》和獨幕劇《乾杯》（1962）。其中，《孟麗君》一劇開創了以話劇喜劇為本體，融合戲曲、曲藝形式的新生面，也進一步發展作家的喜劇藝術和風格特徵，「為現代人在處理封建社會的題材上取得可貴的寫作經驗」[5]。此外，西林還首創譯批方式，翻譯了英國巴蕾《十二鎊錢的神情》、J.梅斯菲爾德的《上

4　李健吾：《讀〈三塊錢國幣〉》，《文學知識》1959年第12期（1959年12月）。

5　李健吾：〈孟麗君〉，《文藝報》1961年第10期（1961年10月）。

了鎖的箱子》、蕭伯納的《一代天驕──拿破崙》等獨幕喜劇，以及 Y.派司和 W.白蘭德的三幕劇《盧森堡夫婦》。

第二節　偏重理智的喜劇觀

　　丁西林與歐陽予倩、熊佛西同為中國現代喜劇的奠基人，但三人的喜劇觀念卻迥然相異。歐陽氏崇尚德國哈格曼的戲劇文化觀，從文化的廣鏡角審視喜劇，突破單純的消遣閒情或僅作宣傳工具，追求一種涵蘊生命容量與多重功能，具有豐厚的文化價值的喜劇藝術。佛西、西林都推重喜劇的趣味及娛樂功能，然佛西奉法國柏格森的喜劇遊戲觀為圭臬，以滑稽、諷刺、怪誕為審美的主要元素，也不忘喜劇「糾正」人生的「教誨」效用。而西林卻服膺英國近代偏重理智的喜劇觀，他的作品既「沒有『問題』，也沒有『教誨』」[6]，那趣味與娛樂的意味也顯得特別濃厚。然而，他並未停留於生活表層的淺俗可笑，而是以機智的幽默，高雅的趣致，深入到性格、心理與或一人生的底蘊，將喜劇擢拔到藝術喜劇的層面。

　　丁西林對於喜劇本質特徵的認知，偏重理智的、內在的喜劇性，摒棄流於低級庸俗、毫無意義的可笑性。誠如他說，「喜劇的笑，有幽默，有諷刺，但不容許不道德的笑，如寫人的生理缺陷，或是摔一跟斗，這樣的笑不只是低級無聊，而是不道德。有人滿足於無意義的笑，那是不足為法的。」[7]在喜劇的諸審美要素中，他崇尚傾重內在機智的幽默，而貶斥浮面淺薄，極端虛誇的滑稽。西方近代的幽默有各種不同的形範。莎士比亞的幽默充滿了突發的奇想，豐富的情感及敦厚的精神；莫里哀的幽默滲透著尖辣的嘲諷與鬧熱的滑稽；W.康

6　丁西林：〈序〉〈壓迫〉，《現代評論》第一週年增刊（1926年1月）。
7　鳳子：〈訪老劇作家丁西林〉，《劇本》1961年11月號（1961年11月）。

格里夫的幽默傾於內在的機智，其特徵是擅長辨識異同，才思敏捷，旁敲側擊，出奇制勝。它明晰，典雅而有教養，帶有貴族氣派的情調。果戈理、契訶夫等人的幽默則深味人生的悲哀，含淚的微笑。西林的幽默顯然更接近康氏。這種傾重機智的幽默在王爾德、米爾恩、巴蕾及蕭伯納的某些喜劇中得到了賡續，然王爾德等人畢竟不同程度地蒙受易卜生等近代寫實派的浸潤，他們已不像康氏那樣讓機智獨立於事件、情節之外，也不再依賴於某些外部的笑料，而注重從性格和情節去挖掘、表現內在的喜劇性。這些特點也凸顯在西林的喜劇中。但不容否認，過分畸重內在的機智也使西林的幽默顯得褊狹。雖然他在生活中也看到悲劇性的一面，但其審美觀照卻有意或無意地迴避或消融悲劇性的一面，這就勢必阻礙他的幽默進入喜劇與悲劇的結合這一更高的審美層次。所以，儘管他熱心頌揚處於轉型期的新的價值觀念、倫理關係及世態人情，卻未能為之提供廣闊的生命空間，於是這一逾越英國世態喜劇狹小樊籬的審美內涵，只能存活於知識階層和市民的客廳中。待到西林憬然省悟到這一點，已是抗戰爆發後寫作《三塊錢國幣》、《妙峰山》的時候。

　　諷刺是構成丁西林理智喜劇觀的又一審美因素，也是他藉以表達主體的民主思想與批判精神的重要手段。在他看來，一篇喜劇的「劇詞中，對於社會的各方面，也多少含有諷刺的意味。可是這些諷刺都是善意的，都是熱忱的」[8]。由於諷刺大凡滯留於劇詞的諷刺意味，並未上升為支配作品的暴露性構思及主要審美手段，而「善意」、「熱忱」的主體態度，也進一步驅使諷刺走向溫和的微諷。質言之，西林所追求的乃是泛指世態人情的諷刺，並將它納入幽默的審美範域。正如林語堂所說，「愈是空泛的籠統的社會諷刺及人生諷刺，其情調自

8　丁西林：〈前言〉，《妙峰山》（桂林市：戲劇春秋月刊社，1941年）。

然愈深遠，而愈近於幽默本色。」[9]這種幽默的微諷雖有助於促成以幽默為主體的喜劇格調的和諧統一，但也失落了讓諷刺上擢為莫里哀式的尖辣的嘲諷。因此，儘管西林前期的劇作也觀照社會的病態、弊端，人性的虛偽、愚俗，卻往往以溫和的微笑，寬容的態度，來緩和道義上的憤怒與譴責，以保持作品的溫馨敦厚的美感。只有到了後期，隨著民族意識、階級意識的增強，他的諷刺方從幽默中解脫出來，獲得了尖銳的嘲諷的本色。

其次，在喜劇形態方面，丁西林弘揚以幽默喜劇為標誌的高級喜劇，而擯斥浮面的表現與鬧熱之刺激的趣劇。他在《孟麗君》〈前言〉中說：「鬧劇是一種感性的感受，喜劇是一種理性的感受；感性的感受可以不假思索，理性的感受必須經過思考，根據觀眾各人自己的生活經驗，通過演員的表演，而和劇作家發生共鳴。鬧劇只要有聲有色，而喜劇必須有味；喜劇和鬧劇都使人發笑；但鬧劇的笑是哄堂、捧腹，喜劇的笑是會心的微笑[10]。」這段話是西林長期藝術實踐的總結。他從喜劇內涵的聲、色、味，觀眾的審美感受及笑感三個層面，辨識趣劇與喜劇的異趣，低級喜劇與高級喜劇的分野。這無疑有助於人們創作、鑒賞喜劇。但所謂理性的與感性的感受，雖然著眼於戲劇接受學的審度，卻黏滯於認識論之語詞，而未能深入喜劇本體學的內層，因此不免浮泛，也有歧義之嫌。不過，指明一個劇作家創作觀的表述不明確，與揭示其創作觀的真實內涵，後者無疑更為重要。誠如英國 A.尼柯夫所言，構成近代的趣劇與喜劇相對立的顯著特徵在於「內在性「（inwardness）」，即「強調與純物質特徵相對立的精神特性」。近代的趣劇淪為「只是處理那些誇張的，往往是不可能存在

9 林語堂：〈論幽默〉，收入林語堂著，萬平近編：《林語堂選集》（福州市：海峽文藝出版社，1988年），上冊，頁315。

10 文中鬧劇，即farce，通常譯趣劇，《劇本》1961年7、8月號合刊（1961年7-8月）。

的喜劇性事件」,「而且它常常借助於單純的惡作劇」,以引起觀眾無意義的哈哈一笑。而喜劇卻致力於採用近代所特有的「幽默」與「內在機智」[11],這二者無疑更多地訴諸觀眾的理智與思考。西林深受英國近代喜劇之薰陶,深諳此中三昧;他對中國現代喜劇的突出貢獻,正在於率先在藝術實踐中成功地引進英國近代喜劇的內在機智與幽默,它訴諸觀眾的理智與思考,引發會心的微笑。所謂理性的與感性的感受,其真正含義蓋在於茲!這顯然不同於認識論中的理性與感性。

必須指出,丁西林汲納將趣劇與喜劇加以對峙的觀念,殊非正確之抉擇。人們知道,趣劇從來就和喜劇結合在一起。古希臘、羅馬的喜劇充滿著濃重的趣劇成分,衍至伊麗莎白時代,二者亦無顯著之區別,直到英國王政復辟時期才有喜劇與趣劇之區分。隨後這一區分逐漸被引向本質的層面,趣劇終於脫離喜劇而成為相對獨立的戲劇形態。但另一更為普泛的事實是,古往今來的喜劇藝術家往往將趣劇成分看為喜劇的重要組成因素,即使高喜劇中的社會諷刺喜劇、性格喜劇、幽默喜劇等,也經常穿插趣劇因素,甚至以之製造喜劇高潮。西林雖也坦承作為「喜劇的有機組成部分而不是胡鬧」,喜劇容許「近乎鬧劇的場面」[12],但他在創作實踐中,對趣劇「似避之惟恐不及,好像有潔癖的人遇到一點灰塵一樣。」[13]這一認知的偏頗,造成他的劇作雅致有餘而通俗不足,難於獲得更大的觀眾圈,從而削弱了喜劇的社會效應。

第三,喜劇文本方面。丁西林秉執偏重理智的喜劇觀,以自己所獨鍾的幽默喜劇為範型,對於喜劇文本的總體特徵及內部構成予以審度。他澄明話劇劇本是「一種文學作品」,必須具有舞臺性與文學

11 阿‧尼柯夫著,徐士瑚譯:《西歐戲劇理論》(北京市:中國戲劇出版社,1985年),頁103-108。

12 丁西林:《孟麗君》〈前言〉,《劇本》1961年7、8月號合刊(1961年7-8月)。

13 陳瘦竹等:《論悲劇與喜劇》(上海市:上海文藝出版社,1983年),頁321。

性，既「可以通過導演、演員搬上舞臺」，又「可以欣賞，可以閱讀」，「使人得到很高的藝術享受」，喜劇亦不例外[14]。鑒此，他強調借鑒西方近代喜劇與中國彈詞，儘量地增加話劇的「散文、小說部分」，即「舞臺指示」及說明，以「增加讀者的閱讀興趣」，也「使演員對劇中人物的個性有更深刻的瞭解」[15]。在人物描寫、結構及語言等方面，西林也作出相應的規範，指出喜劇必須「刻畫人物的個性」，它用的是「話劇分析、精細的工筆，而不是中國舊戲所用的抒情、寫意的潑筆」[16]。其情節結構「講究伏筆，以及行文曲折、婉轉……甚至故作驚人之筆」，切忌筆墨呆滯，情節平鋪直敍[17]。他強調喜劇要借鑒中國古典小說、戲曲的伏筆等手法，因為「伏筆引出來的笑的效果，自然而不牽強，這笑是會心的微笑，而不是哄堂大笑。」[18]喜劇也可以有詩的味道，但它不是「指戲中某一段的抒情語言，而是指從整個戲中透露出來的一種意味深長、回味無窮的感染力」[19]。至若語言，既必須符合話劇語言的審美規範，即不僅「準確、鮮明、生動地表達了內容情節，而且要注意它的藝術性、音樂性、節奏感等等」，又要有自己的文本特點。一般地說，喜劇語言不是那麼「嚴肅」、「慷慨激昂」，也不那麼「抒情」、「詩意盎然」，它的特徵是：「輕鬆、俏皮、幽默、誇張等等」。他考察了生活中與喜劇中俏皮話的不同，一面強調藝術家的加工創造與巧妙安排，可使俏皮話變得「更加優美，更加聰明」，同時指出俏皮話必須用得恰當，切合性格與情境[20]。

　　丁西林偏重理智的喜劇觀在二〇年代中期已基本形成，且帶有相

14　丁西林：〈戲劇語言與日常講話有別〉，《文匯報》，1961年1月10日。

15　丁西林：〈譯批《十二鐐錢的神情》後記〉，《劇本》1962年8月號（1962年8月）。

16　丁西林：《孟麗君》〈前言〉，《劇本》1961年7、8月號合刊（1961年7-8月）。

17　廖震龍：〈愉快的談話〉，《劇本》1963年1月號（1963年1月）。

18　鳳子：〈訪老劇作家丁西林〉，《劇本》1961年11月號（1961年11月）。

19　廖震龍：〈愉快的談話〉，《劇本》1963年1月號（1963年1月）。

20　丁西林：〈戲劇語言與日常講話有別〉，《文匯報》，1961年1月10日。

對穩定的性徵。它在開創期諸多喜劇觀念中孤標特立，不僅對西林的
藝術創造起制導作用，是他那獨特的喜劇風格賴以形成的重要構因，
而且憑藉西林生動的藝術實踐，在當年及以後的話劇界產生不可低估
的歷史影響。它一方面將當年往往滯留於淺俗可笑或問題教訓的喜劇
擢拔到幽默喜劇的層面，極大地提高現代喜劇的審美品位，同時也直
接影響後起的李健吾、袁牧之、胡也頻、徐訏、周彥等人幽默短劇的
創作，並為三〇、四〇年代的幽默喜劇、世態喜劇、浪漫喜劇乃至性
格喜劇鋪基墊石。凡此種種，無疑是西林喜劇觀的主導面。然西林喜
劇觀於他的藝術創造也有誤導的一面。從總體看，西林喜劇觀傾重純
藝術的一面，使他忽視了喜劇必須而且可以擁有豐厚、深邃的人性內
涵與較大的思想深度，在較長一段時間內，疏略了對豐富多彩的社會
人生的關注與大型的喜劇體式的自覺追求，而是滿足於狹小的生活圈
及其所蘊含的喜劇情趣。於是，這位在「五四」時期就一鳴驚人，達
到比別人更高的藝術造詣的劇作家，卻失落了在喜劇領域獨領風騷的
歷史機遇，他的創作並未成為中國現代喜劇走向成熟的界碑。其次，
過分畸重理智的喜劇觀，一方面限制了西林的博取眾攬，影響他創造
豐盈多彩，色香味俱備的喜劇文本。對機智的偏好，幽默諧趣的個人
氣質及科學家的思維方式，使他的劇作逐漸瀿積出一種毀譽參半的文
本特徵。例如「喜說俏皮話；善用對照句和排句；善於搬弄邏輯；善
於修辭學」[21]，人物對白帶有明顯的邏輯思維的脈絡，以致有些直言不
諱的西方評論家稱之為「說理性的幽默劇」[22]。同時，也延緩作者戲劇
觀念和創作的自律調節與因革嬗變。與歐陽予倩、熊佛西等人不斷更
新戲劇觀念，突破既定的藝術模式，向喜劇的多形態、多體式進軍相
比，西林的戲劇觀念及藝術實踐顯得比較保守、黏滯。這既與他受自

21　袁牧之：〈中國劇作家及其作品〉，《戲》創刊號（1933年9月）。
22　D. E.波拉德：〈李健吾與中國現代戲劇〉，《文學研究動態》1982年第23期（1982年
　　12月）。

身藝術觀及創作的業餘性質所牽縛，受自由主義與置重形式美的新月
派所浸潤有關，也與他奉行偏重理智的喜劇觀分不開。

第三節　喜劇藝術與風格特徵

　　丁西林的喜劇雖多數是短劇，題材比較狹小，審美內涵也不夠深
刻，卻以獨樹一幟的風格，精湛的喜劇藝術飲譽「五四」劇壇。擺在
你面前的一個個劇作，就像巧匠琢磨過的玉石，玲瓏剔透，而又逸趣
橫生。喜劇是笑的藝術。西林的笑迥異於佛西的滑稽奇詭，令人捧
腹，也不同於予倩的帶有酸辣，冷雋卻又不乏溫煦，他的笑是輕鬆
的，優雅的，是一種會心的微笑。雖不乏諷刺的成分，卻從未走向尖
刻的誇張與漫畫，但也很少上擢為淒切的含淚的笑。他的手法是寫實
的，從平淡的日常生活中擷取喜劇情趣，於幽默諷刺的笑聲中，嘲諷
舊中國社會的病態、弊端，人性的虛偽、愚俗，頌揚進步的知識分子
和愛國志士，譴責壓迫者、漢奸賣國分子，在審美觀照中對觀眾進行
了潛移默化的美感教育。其結構精巧，曲折婉轉，語言充滿著機智幽
默的趣味，形成了自然、明淨、諧趣、含蓄的藝術風格。

小處落筆，喜中含悲

　　丁西林喜劇創作的二〇至四〇年代，是中國社會大動盪、大變革
的時期。在民主革命與民族解放的歷史潮流沖激下，幾千年的朽腐的
封建大廈日漸傾坍，一個嶄新的社會制度正在孕育⋯⋯。西林長期主
要從事科學研究及高等學校的教學工作，由於生活幅員比較狹小，加
之偏重理智的喜劇觀之掣肘，必然影響他從廣闊的視野去觀照風雲變
幻、豐富多彩的社會人生，但就現有劇作來說，雖大部分描述知識分
子和市民的日常生活，卻仍然跳動著時代的脈搏，有著時代的眉目，

而且愈到後來，其劇作的時代精神愈是彰明。喜劇的基礎乃是引發笑
聲的喜劇性衝突，人民生活中存在著大量引人發笑的現象。西林熟悉周
圍的知識分子和市民階層，洞察舊中國都市社會的世態人情。作為富
有藝術個性的劇作家，他善於從平淡的日常生活中發現新穎的喜劇情
趣。一段趣聞，一個生活場景或片段，一兩個人的個性，乃至某種氣
氛、情調，無不可以擷取來，提煉為富有幽默情趣、耐人回味的喜劇
性衝突。所以，他的大部分喜劇寫的雖非重大題材，鬥爭也不尖銳、
嚴重，卻能以小見大，從畸形的社會現象入手，針砭虛偽、愚俗、卑
瑣的世態人情，肯定、頌揚新的進步的美好的事物。

　　發軔作《一隻馬蜂》（1923）初試鋒芒，就嶄露作者鮮明的創作
特色。其時，「五四」新思潮喚醒了一代青年的自我意識，激發他們
追求個性解放、婚姻自主的蓬蓬熱情，但由於社會制度並未根本改
變，封建意識仍然陰雲四合，形成了一種不許人說真話的虛偽風氣。
西林敏銳地察覺這種病態的社會現象，他從大處著眼，小處落筆，描
寫強健活潑的吉先生與美麗多情的看護余小姐，互相愛悅，心有所
屬，然拘囚於當時的社會風氣，他們既不能在公開場合談情說愛，也
不敢直接吐露自己的真情。吉先生深感到時代的苦悶，社會的迫壓，
他用謊騙的手段爭取個人的合法權利，以裝病住院來親近所鍾愛的看
護小姐，而余小姐也以「病人」發燒為藉口來領受吉先生愛的傾吐。
當吉老太太企圖替侄兒和余小姐做媒時，男女主人翁被置於尷尬的喜
劇情境。但聰慧機敏的余小姐巧妙應對，陽奉陰違，睿智風趣的吉先
生則旁敲側擊，出奇制勝。他們不僅善意地嘲諷吉老太太這類半新半
舊的人物，而且在相約「不結婚」的默契中，彼此表露了真摯熱烈的
愛情。這個戀愛小故事饒有風趣，既嘲諷了「五四」退潮期病態的社
會風氣，也含蓄地頌揚主人翁追求婚姻自主、反抗封建禮教的情志。

　　寫於一九二四至一九三〇年的《親愛的丈夫》、《酒後》等四個獨
幕劇，也對某些畸形或反常的生存狀態與心理情感進行饒有情趣的審

美觀照。《親愛的丈夫》（1924）描述詩人任靜庵與京劇名旦黃鳳卿柏拉圖式的婚戀生活，然而，連這種唯心主義的精神戀愛竟也不被那個社會所容許；北京步兵統領奉汪大帥之命，逼迫黃鳳卿在生日宴會上重新登臺獻藝。一棒鴛鴦散，黃鳳卿這才不得不默認自己是個男子。喜劇寫得奇譎有趣，抹上濃厚的浪漫主義色彩。根據宇文同名小說改編的《北京的空氣》（1930），敘寫窮教授所喜愛的古老淳厚的北京文化生態環境，在封建軍閥統治下已蕩然無存，作品雖從一個側面照見了北京偷竊成風的頹風敗習，但這畢竟不能代表一九二六年秋黑雲壓城、人心思變的「北京的空氣」。相比之下，《酒後》（1925）、《瞎了一隻眼》（1927），在心理喜劇領域的嘗試顯得引人矚目。它們都以一個朋友為審美觀照的中介，細膩地剖露夫妻之間微妙複雜的心理情感糾葛。前者據凌叔華的同名小說改編。劇中的妻子出於對朋友芷青的欽佩與愛慕，竟想趁他酒醉熟睡時吻一吻他，待到不無醋意的丈夫終於頷首時，她卻因羞澀、害怕而不敢吻。這齣戲將夫妻間愛情出現縫隙時隱秘的內心牴觸外化為喜劇動作；妻子微妙曲折的心理寫得兔起鶻落，引人入勝。劇本舞臺性很強，曾由辛酉劇社的名演員袁牧之在各地上演，獲得了很好的喜劇效果。後者如宮川晟所指出：「描寫了夫妻間處在愛情倦怠期的一段生活——需要更新愛情，但又沒有另求新歡」[23]，於是借丈夫跌傷的偶發事件，夫妻遞相對前來探視的遠方朋友使用騙術，以犧牲真誠的友情來達成愛情更新的心理欲求。作品借助趣劇手法，在諷刺主人翁自私卑瑣的靈魂方面顯得尖辣有力。這兩個劇本為袁牧之、胡也頻、徐訏、周彥等人以婚戀生活為題材的心理喜劇，提供可貴的藝術經驗。總之，上述作品的內在意蘊雖比不上《一隻馬蜂》，也遠遜於同期的《壓迫》，但它們採用不同的喜劇形

23 宮川晟：〈評丁西林先生的作品〉，收入孫慶升編：《丁西林研究資料》（北京市：中國戲劇出版社，1986年），頁254。

式，在表現人的本性的豐富性、微妙性、多面性方面，作出有益的探索，也從不同角度拓展觀眾的喜劇視野與審美情趣。

丁西林不但善於識辨、表現富有幽默情趣的喜劇性題材，而且傾重以喜劇形式來處理悲劇性的題材。作者對生活的獨特理解與表達情感的獨特方式，使他往往迴避對生活的悲劇性觀照。《親愛的丈夫》以一場凌空蹈虛的精神戀愛來消融黃鳳卿被迫重新登臺的悲劇性，雖不足為訓，但後出的《壓迫》卻提供悲劇的題材與喜劇的形式融合的成功範本。作者將主體的社會理想與灼熱情感熔鑄到悲劇性衝突中，並以喜劇的假定性手法，改造衝突的性質、鬥爭方式及結局。據西林在《壓迫》〈序〉裡說，朋友叔和生前有一個願望：自己租一間房住。作者曾和他開玩笑，「你如果不結婚，你一定找不到房子。因為北京租房，要滿足兩個條件：一是有鋪保，一是有家眷。」後來朋友終於沒能租到房子，而且為不合理的生活折磨致死。這本是帶有濃厚悲劇性的題材，但作者取其喜劇性的因素，將租房時的滑稽可笑現象加以改造製作，創造出富有社會意義的喜劇性衝突。劇中租不到房子的男房客，遇到一位富有同情心的女房客，他們偽裝成夫妻，聯合起來對付房東太太，終於租到了房子。這一處理體現作者進步的社會思想：無產階級的人必須「『聯合起來』，去抵抗——不但『有產階級的壓迫』——社會上一切的壓迫與欺負」。但也流露了認知上的偏頗。顯然，工程師和房東太太在租房問題上的矛盾，同「無產階級的人，受了有產階級的壓迫」，畢竟還有相當的距離，而「有產階級的壓迫」，也絕不是一兩個人的「聯合」所能「抵抗」的。因而，這不過是一種善良的不切實際的「幻想」[24]。

社會生活中的矛盾鬥爭是錯綜複雜的。悲劇性的因素與喜劇性的因素既相互對立，又相互交織，而且在一定條件下可以相互轉化。抗

24 丁西林：〈序〉，《壓迫》，《現代評論》第一週年增刊（1926年1月）。

戰爆發後，西林置身於尖銳複雜的民族解放戰爭的環境中，加深了對
悲喜交錯的現實生活的認知。他不再迴避悲劇性的人物、事件與衝
突，而是將它們與喜劇性的基本衝突巧妙地交織起來，賦予作品喜中
含悲、悲喜交錯的特色，從而更真實地映現社會生活。一九三九年的
著名獨幕喜劇《三塊錢國幣》，雖仍取材日常生活，卻觸及當年一般
劇作者所忽視的階級矛盾課題。女傭李嫂失手打破花瓶被辭退，並被
迫當鋪蓋賠三塊錢的悲劇性事件，成為大學生楊長雄與吳太太的喜劇
衝突的動因。隨著衝突的不斷發展，作者尖銳地嘲諷國統區資產階級
人物的自私刻薄及警察之流的趨炎附勢，對被欺壓的底層人民表達了
深厚的同情。喜劇既幽默諧趣，又嚴肅冷雋，不但在映照生活的深度
及社會意義方面超越前期的劇作，也給予觀眾豐富的美感享受。西林
抗戰時期的喜劇傑作《妙峰山》，進一步發展上述特色。這部「人物
和情節，完全是憑空虛構」[25]的四幕浪漫喜劇，洋溢著鮮明的傾向性
與強烈的時代精神。它圍繞抗戰與戀愛的題旨，建構了喜中含悲、相
互交織的兩條行動線：一是妙峰山寨主王老虎逃脫國民黨軍隊的陷
害，在山上發展、壯大抗日隊伍；一是「抗戰的英雄」王老虎與「女
中的豪傑」華華的戀愛故事。作品的開端是一個悲劇性事件，王老虎
下山偷軍火，不幸被國民黨軍隊所逮捕，第二天解到省城就要被槍
殺。然而，隨著劇情的發展，押送王老虎的保安隊卻反被王老虎所俘
虜，於是出現喜劇性的突轉。後來，妙峰山的楊參謀出於情愛與大男
子主義，企圖殺害華華而後自殺；陳秘書的勸阻及時制止了這一悲劇
性的事件，並導致王老虎與華華結婚的喜劇結局。由於圍繞喜劇的基
本衝突，將悲、喜兩種因素有機地融合起來，並使之在一定條件下
互相轉化，《妙峰山》的喜中含悲、悲喜交錯達到了渾然一體的藝術
境界。

25 丁西林：〈前言〉，《妙峰山》（桂林市：戲劇春秋月刊社，1941年）。

幽默為主，輔以諷刺

　　幽默為主，輔以諷刺，是丁西林喜劇審美觀照的顯著特徵。它貫穿作者藝術創造的全過程，其中人物塑造與情節設計乃是中心的鏈環。作者喜劇的主要人物既有正面形象，也有諷刺形象。在「五四」和二〇年代，正面喜劇形象的塑造是一個薄弱環節，他們常常被寫得過於嚴肅，與喜劇的文本性徵不相協調，或者游離於衝突之外，專在一邊說教。西林在這方面的突破是引人矚目的。他筆下的正面喜劇形象雖限於進步的知識分子、愛國志士，也有寫得過於嚴肅的，如《等太太回來的時候》裡的梁治、梁玉，但大多數塑造得很成功。

　　一個正面喜劇形象不但要正，而且要諧。這一審美特徵決定其藝術塑造必須端賴於幽默與機智，而用幽默、機智描寫正面人物的性格，同樣離不開誇張、誤會、巧合等喜劇假定性手法。西林深諳此中三昧，他曾說：「一篇喜劇，是少不了幽默和誇張的」[26]。他那傾重內在機智的幽默，為創造正中有諧的喜劇形象提供了得心應手的審美手段，而誇張等假定性手法的協調使用，則使正面形象煥發出更強烈的喜劇光彩。具言之，作者往往通過誇張地突出人物性格的或一側面，構設新奇諧趣、耐人尋味的喜劇情節，以表現人物性格的正面特點。由於被突出的性格側面既與周圍的環境發生矛盾，也與性格的其他側面不相協調，這樣，性格的正面特徵不單獲得強調突出，也顯得幽默可笑。《三塊錢國幣》裡的楊長雄，「能言善辯，見義勇為，有年青人愛管閒事之美德」。作者將這種性格強調到非常突出的地步，由於見義勇為，不是他的事成了他的事，替李嫂據理爭辯，卻使自己遭到了吳太太的無理攻擊。隨著劇情的發展，吳太太叫警察拿李嫂的鋪蓋去當

26 丁西林：〈前言〉，《妙峰山》（桂林市：戲劇春秋月刊社，1941年）。

三塊錢賠她，楊長雄氣不過，罵她「無恥的潑婦！」恰又被吳太太聽見，於是楊長雄陷入尷尬的情境中。由於設計上述非常態的喜劇情節，楊長雄性格的正面特點就有充分發揮的可能。最後，他「忍無可忍」，將吳太太的另一隻花瓶砸掉，不但出了氣，也粉碎了對方咄咄逼人的攻勢；用的是「以其人之道還治其人之身」的方法：賠三塊錢。他的見義勇為、愛管閒事的性格獲得突出的表現。這種性格是可貴的、美好的，所以可敬可愛，但為了出氣，竟至於砸花瓶、賠錢，性格中見義勇為與缺乏鬥爭策略的失調，又使人覺得可笑。

　　丁西林善於將正面人物從嚴肅、認真以及日常生活的真實情感中解脫出來，引他們進入喜劇性的情境中，並通過巧智、俏皮、反諷、自我解嘲等，表現人物富有內在機智和幽默感的性格特徵、心理情態。《一隻馬蜂》裡吉先生關於白話文、婦女解放及婚姻問題的幾段對話，可以說是縱情幽默，他不假思索，信口而談，談得那麼詼諧風趣，卻又不露痕跡。這些諧談趣語，生動地展示吉先生崇拜美、真、善的人生觀，弘揚民主、科學與新文化的新思想，也在揶揄的笑聲中，對陳腐的封建禮教與虛偽的社會風氣投以溫和的嘲諷。西林的正面喜劇形象雖都富有內在的機智與幽默感，可性格並不雷同。作者注重啟用分析、精細的工筆，刻畫不同的性格與心理，因此，即使身分，職業，年齡相同、相近的人物，也各有鮮明的個性。同為進步的小資產階級青年，吉先生樂觀，風趣，詼諧卻不免軟弱；男房客有吉先生的詼諧，然遇事沉著，態度執拗；楊長雄則充滿正義感和同情心，卻又缺乏鬥爭策略。余小姐機敏、熱情但略帶幾分羞澀；女房客直爽大方而又不諳世故。正因如此，作者的正面喜劇形象畫廊才顯得那樣豐盈多彩。誠如黑格爾所指出，真正的幽默「要有深刻而豐富的精神基礎」[27]。內容空虛、失去精神價值的幽默，雖也引人發笑，卻

27 黑格爾：《美學》（北京市：商務印書館，1981年），卷2，頁374。

只能是「空戲滑稽，德音大壞。」[28]西林塑造幽默性格的正面人物，總是賦予人物先進的思想，美好的品德與嶄新的精神風貌。在吉先生的諧談中，蘊含著反對封建禮教，提倡個性解放與婚姻自主的民主思想。男女房客的富於同情，聯合鬥爭，則表達了被欺壓者反抗有產者的精神壓迫的美好願望。而王老虎、華華的形象更是富有內在意蘊，閃耀著鮮明的時代精神。王老虎機智驍勇，富於謀略，有理想有才幹；華華聰慧，豪爽，熱心抗戰，愛國有為。他們的形象從一個側面映現了人民群眾在抗戰中的智慧、鬥爭意志及優秀品質。西林含笑地觀照這群男女主人翁，在熱情地讚美他們的進步思想和優秀品德的同時，也善意地嘲諷人物在鬥爭中表露出來的缺憾、不足，使觀眾在輕鬆的幽默的笑聲中，獲得了思想啟迪與美感享受。

　　諷刺是丁西林刻畫諷刺形象的主要藝術手段。西林筆下的諷刺形象，前期大多是帶有封建意識，自私、愚俗、卑瑣的知識分子、市民，後期則多為壓迫者剝削者、漢奸賣國分子，其諷刺手法也從溫和的微諷轉向尖辣的嘲諷，但並未以極度的誇張將人物漫畫化，而是不加誇飾，真實地描寫人物品行上的缺點與可笑方面，藉以達成諷刺的效果。《三塊錢國幣》以不加粉飾的筆觸，多方面地勾畫吳太太自私刻薄的市儈嘴臉。抗戰前她養尊處優，去牯嶺避暑；抗戰後僦居三間正屋，牢騷滿腹。李嫂失手打破花瓶，她毫無同情之心，不僅當場辭退，且強加勒索，甚至叫警察拿李嫂的鋪蓋去當錢賠她。這就尖辣地揭露品質惡劣的闊太太形象。而《妙峰山》只是如實地描寫郭士宏、谷師芝夫婦在國難之際，自備小汽車四處旅遊，追求物質享受的生活，就將國統區寄生者醉生夢死的醜態生動地勾畫出來。這種寫實的諷刺無疑使形象富有真實感，但有時因拘於直寫事實，未能充分地啟

28 劉勰著，范文瀾注：《文心雕龍》（北京市：人民文學出版社，1962年），上卷，頁272。

用喜劇的假定性手法，藉以凸顯人物美與醜的不協調，因而也不同程度地削弱諷刺形象的喜劇性。漢奸梁老爺（《等太太回來的時候》）的形象塑造即為顯例。西林的諷刺注重區別對象、性質，採取不同的態度。或尖銳的譴責，或帶刺的嘲諷，或嘲諷中含有同情，大多做到恰如其分。作者譴責出賣祖國和民族利益的漢奸梁老爺，批判與嘲笑自私、庸俗的吳太太、郭士宏、谷師芝等人，完全是一種憎惡、鄙夷的態度，從中表徵了鮮明的民主主義立場，憎愛分明的思想感情。而對吉老太太一類人物則在嘲諷中含著溫和的同情。吉老太太雖帶有一點維新思想，然封建意識濃厚，是個「非常的」「賢妻良母」。她想包辦兒女的婚事遭到拒絕後，又想替侄兒和余小姐做媒，結果反而導致兒子與余小姐自由戀愛的成功，而自己卻始終被蒙在鼓裡。作者運用幽默的微諷，憑藉吉老太太自相矛盾的表白與自我嘲弄，以及吉先生對她的俏皮的善意的反諷，巧妙地取笑她那表面開通，精明其實守舊，愚拙的性格。這種幽默的溫和的笑，乃是一種極妙的潛移默化的手段。正如盧那察爾斯基所言，「這是擺在人跟前的一面鏡子，不是使他一照就大為驚慌、只好準備上吊的鏡子，而是使他一照就能看出他需要洗洗臉、刮刮臉的鏡子。」[29]

　　幽默與諷刺作為西林喜劇的兩種審美要素，雖同歌頌與暴露的態度有聯繫，但並未被規定來只表現某一種人物或內容。如上所述，作者對正面喜劇形象有過善意的嘲諷，對諷刺形象的嘲諷也含有幽默。二者的交叉及其種種變奏，無疑能更好地表達主體對錯綜複雜的生命客體的審美態度，從中也可窺見作者駕馭幽默與諷刺的嫻熟才能。

29 盧那察爾斯基：《論文學》（北京市：人民文學出版社，1978年），頁70。

佈局精巧，逸趣橫生

　　結構與語言是丁西林卓越的藝術技巧與獨特的藝術風格的標誌，也最能彰顯作者對中外喜劇傳統的批判借鑒與革新創造的精神。人們知道，英國近代幽默喜劇既承繼了復辟時代的喜劇以機智、幽默為基調，而從對話的趣味上去完成喜劇的效果，又汲納從斯克里布到易卜生等歐洲近代戲劇的藝術營養，注重喜劇的情節結構與人物性格的發展。西林率先成功地將這一域外喜劇形態移植中土，使它在民族的現代生活與文化傳統的土壤中茁長。

　　丁西林喜劇的人物不多（獨幕劇三至五人，多幕劇十人左右），線索單純（多數單線，個別雙線），場次也不繁複（獨幕劇多至四五場，少則一二場），然情節結構卻富於變化，波瀾起伏，而又逸趣橫生，耐人尋味。其關鍵在於作者巧於運思，富於佈局。戲劇是激變的藝術。西林善於從主題的中心直入，仔細分辨劇情開始的時機。他往往不是在衝突微波漣漪，而是將要發生根本變化時，開始他的戲，但其處理有兩種不同的方式。一種在激變的前奏開幕。當衝突在人民內部進行，而且作者想要平靜而和緩地吸引人時，他總是先把人物放在平常狀態中，簡潔地紹介他們的性格、相互關係及環境，然後再讓激變在觀眾眼前從頭發展起來。《一隻馬蜂》以母子寫信而引起的一場談話開端，即為範例。另一種從激變的中心切入。當衝突的性質比較嚴重，而且作者想要一開始就牢牢地抓住觀眾的注意力時，戲就一下鑽入激變的中心，之後再次第補敘激變的早期階段。《妙峰山》以王老虎被保安隊押送省城開幕，就是此種寫法。

　　丁西林創造了精巧別致的結構藝術。不論從激變或它的前奏開幕，作者總是將補敘幕前情節與展開眼前的戲緊密結合，使過去的戲的逐漸表露，不單作為眼前的戲的序幕、引子或動因，而且成為它的

有機組成部分，形成了和諧統一，舒徐有致的藝術整體。這是構成他那精巧、細密卻又自然的喜劇結構之奧秘所在。《一隻馬蜂》就顯露作者是精通這種藝術結構的能手。男女主人翁在醫院中談戀愛這一重要的幕前情節的補敘，不但與他們表白愛情這一眼前的戲巧妙地交織起來，而且通過富有緊張氣氛的戲劇性場面來加以表現。就是一些次要的幕前情節，如吉老太太來京探望「生病」的兒子，企圖包辦兒女的婚事等等，也不是靜止地加以敘述，而是把它和人物現在的動作糅和起來，賦予揭示過去以一種生動的喜劇情趣。可以說，劇中關於過去的事實和情感的戲，都是在眼前的戲的擠壓之下出現的，而它們一旦出現，又推動眼前的戲的展開，於是形成了二者相互交錯、推進的和諧有機的節奏。另一方面，也是更重要的，這種精巧的結構又體現了性格和衝突的發展邏輯。在《三塊錢國幣》裡，一個堅持要賠，一個主張不應該賠，圍繞這一基本衝突，過去的戲與現在的戲的交錯、推進，達到了水乳交融、渾然無間的境界，而這一切又都是用富於戲劇性的緊張動作表現出來。從全劇看，衝突的波瀾起伏，情節的步步推進，直至出現「砸花瓶」這一異峰突起的高潮場面，以及隨之而來的結局，始終是植根於並直接表現為意義更深廣的性格衝突，又借人物的內心衝突而獲得充實。因此，喜劇的結構「只是吳太太和楊長雄的性格的自然成就。」[30]

　　丁西林還十分講究喜劇的結尾。他指明「一個劇本的結尾可以緊收，也可以慢收」。「前者如交響樂，在最強烈的高潮時突然以千鈞之力一下收住，剎時萬籟俱寂，令人目瞪口呆，半晌才如夢初醒；後者如迂緩潺湲的溪流，不知其所止，在一個曲幽之處悄然隱去，使人神思悠遠，遺味無窮。」[31]《三塊錢國幣》就是採用緊收的範例，《妙峰

30　李健吾：《讀〈三塊錢國幣〉》，《文學知識》1959年第12期（1959年12月）。

31　吳啟文：〈丁西林談獨幕劇及其他〉，《劇本》1957年8月號（1957年8月）。

山》的《尾聲》則近似於慢收。但不論緊收、慢收，作者都「必須留給觀眾一個最終的難忘的印象」。《一隻馬蜂》、《等太太回來的時候》以全劇最後一句臺詞作為劇名，「三塊錢——國幣！」這一名句在幕落前半分鐘內說出，都收到餘音繞樑，引人回味的效果。

幽默對西林獨特的結構藝術的形成，起了十分重要的作用。細心的讀者不難發現，作者喜劇結構的運思過程，也就是幽默情境的創造過程。一個幽默情境的構成，大凡包含製造懸念、著意渲染、出現反轉、產生突變四個程序。西林善於在開端部分巧設伏筆，製造懸念，在發展部分層層渲染，步步進逼，將衝突推向極端，造成矛盾雙方僵持不下的局面；然後一個板手，巧妙地翻轉過來，使衝突產生突變，赫然出現觀眾意料不到的喜劇結局。例如《壓迫》，開頭通過男房客和老媽的一場談話，在觀眾心目中巧妙地製造懸念：一個不肯租，一個要租，兩個脾氣太古怪的人碰到一塊兒，這就打破原來的平衡狀態，引起了觀眾的關心與好奇，造成一種緊張的心理狀態。隨著房東太太回來，衝突正面展開，作者著意渲染，先是描寫兩人針鋒相對，互不退讓的爭辯，繼而寫房東太太無計可施，打發老媽叫巡警來趕走男房客，這就發展了懸念造成的氣氛，將衝突推向高潮。在觀眾看來，隨著巡警到來，男房客租不到房子是意料之中的事，可作者卻筆鋒一轉，引進了女房客，並讓互相同情的男女房客演出了一場假扮夫妻的滑稽戲，於是房東只好承認自己的失敗。這一反轉使衝突產生突變，出現了男女房客終於租到房子的喜劇結局。它出人意料之外，具有觀眾無法設想的新奇性、獨創性，但又盡在情理之中，合乎人物性格與動作發展的必然邏輯，令人發出忍俊不禁的笑聲。

丁西林還巧妙地借鑒中國傳統藝術的伏筆手法，造成饒有情趣、令人回味的喜劇效果。伏筆用臺詞，或用道具。《三塊錢國幣》裡花瓶的伏筆既生動含蓄，又富有動作性。第一場吳太太與楊長雄爭辯時，拿出另一只花瓶，而且像罪證似的擺在廊上的茶几上；第二場警

察來，吳太太再次把花瓶拿來作證，說完又將它放到原處；第三場楊長雄怒不可遏之際，忽然看到茶几上的花瓶，他匆忙地走去，搶在手中，然後走到吳太太面前，雙手將花瓶拚命的往地上一擲。一隻花瓶的動作貫串全劇，不僅寫出兩人不同的思想性格，也造成很強烈的喜劇效果，引起觀眾豐富的聯想。李嫂打破花瓶，出於無心；楊長雄砸碎花瓶，卻是有意；無心之過帶來悲劇的遭遇，有意之舉卻促成喜劇的收場。這就加深了觀眾對悲喜交錯的劇情的理解。

語言機智，饒有諧趣

　　丁西林的喜劇語言富於機智、幽默的趣味。正如章泯評述歐洲近代機智喜劇所指出，「這機智和『幽默』的談吐又不是任何人隨便都可以完成的，它是需要劇作者更高的才能的，就像性格的喜劇在性格的表現上一樣，所以這類的喜劇實在並不多見。」[32]在現代話劇史上，西林是最先以機智和幽默的語言飲譽劇壇的劇作家。他從表現民族的現實生活出發，以「五四」後新生的白話為基礎，批判地汲取英國近代喜劇語言的常用手法：巧智、俏皮、反語、對比、反覆等，而摒棄其華麗藻飾。因此，他的喜劇語言既饒有機智、幽默的趣致，又帶有簡潔明快，精煉有力的特點。這種富有民族特色和個人風格的語言，是構成作者自然、明淨、諧趣、含蓄的喜劇風格的重要因素。

　　西林的語言機智，饒有諧趣，與大量運用巧智是分不開的。「巧智是觀念之間對比和矛盾的產物」[33]。作者善於揭示人物對同一事件或問題的不同看法的對比與矛盾，使衝突雙方針鋒相對，攻訐駁難，人物的談吐旁敲側擊，出奇制勝，藉以表現特定的戲劇情勢，顯示獨

32 章泯：〈喜劇論〉，《章泯戲劇選》（北京市：中國戲劇出版社，1987年），頁541。
33 李斯托威爾：《近代美學史評述》（上海市：譯文出版社，1980年），頁226。

特的人物性格。《三塊錢國幣》第一場，吳太太和楊長雄圍繞「一個
娘姨打破了主人的一件東西，應該不應該賠償的問題」，展開了唇槍
舌劍的爭辯。楊長雄採用「以子之矛攻子之盾」的方法，抓住「你說
的是毀壞了別人的東西（應該賠償），可是你不是別人」這一自相矛
盾的論題，從事實出發，予以層層批駁：從「李嫂是不是你的傭
人？」「你的花瓶髒了，你要不要她替你擦擦？」到「你沒有叫她打
破」，但「一個花瓶是不是有打破的可能？」再到「該有花瓶的人，
不會把花瓶打破」，「擦花瓶的人，才會把它打破」，最後歸結出「娘
姨有打破花瓶的機會」、「權利」，「而沒有賠償花瓶的義務」。這就徹
底駁倒了對方。楊長雄能言善辯，據理抗爭，從被動到主動；而吳太
太節節敗退，理屈詞窮，終於露出潑婦罵街的本相。在西林喜劇中，
這類富於巧智的對話不勝枚舉；它處處訴諸觀眾的理智，屢屢引起會
心的微笑，使人們沉浸在濃郁的喜劇情趣中。

　　俏皮話也是西林常用的手法。俏皮是一種「戲劇性的思想方
式」，也是「順手製造喜劇場面的氣質」[34]。西林的正面人物大多具有
俏皮的氣質。他們往往將對方談話的意思推向與其原意恰好相反之
處，使對方掉進自己布置的陷阱中，以取得諷刺、幽默的效果。吉老
太太責怪兒子總不把婚姻當一件正經事看，吉先生回答說：「不把它
當一件正經事看，正因為我把它看得太正經了，所以到今天還沒有結
婚。要是我把它當做配眼鏡一樣，那麼你的孫子，已經進了中學。」
他以俏皮話反駁、嘲諷了老太太，也巧妙地製造「我把它當做配眼
鏡」，你的孫子「進了中學」這一虛擬的喜劇場面。有時俏皮的正面
人物把流行概念改得似是而非，或竄改引語、格言。前者如《妙峰
山》第四幕，王老虎稱華華是自己的「俘虜」，又把「俘虜」改為
「肉票」，華華雖承認自己是山寨的「肉票」，卻要王老虎承認她是

34 帕格森：《笑——論滑稽的意義》（北京市：中國戲劇出版社，1980年），頁64-65。

「朋友」，並把二者縮寫為似是而非的「票友」。雙方都以逗趣的字眼來反駁對方，於俏皮的諧談中，映照出人物幽默、詼諧的性格及剛建立起的戀愛關係。後者如吉先生譏誚吉老太太：「願天下有情人無情人都成眷屬」，他在引語中添一「無情人」，既表露自己對母親包辦兒女婚事及做媒的不滿，也善意地嘲諷老太太，使觀眾不禁莞爾一笑。

　　丁西林的語言表現手法是豐富多樣的。從表現富有喜劇情趣的實際生活出發，作者有時綜合採用幾種手法，使人物竭盡機智、幽默之能事，藉以發揮語言表現幽默情境、創造喜劇形象之效用。《妙峰山》第二幕，王老虎佯稱自己有「八十幾個男小孩，七十幾個女小孩」，華華追問道：「你有多少太太？……我要問的是你有一個太太沒有？」

> 王老虎：我有一個太太，昨天剛剛結婚，明天就要離婚。
> 華　華：你的這位太太怎麼這樣的命苦，這樣的沒有福氣啊！
> 王老虎：你要不要見見她？我的這位太太，也和你的那位朋友──剛才在這裡玩牌的那位太太一樣，一天到晚不肯讓她的丈夫離開一步的。──諾，現在我紹介你見見我的太太。（說著，他抬起了腳，舉起腳上戴的鐵鐐）這就是我的太太！

這段對話裡王老虎才思敏捷，隨機應變，創造出一個富有喜劇情趣的幽默情境。他先在華華心目中造成有太太的假象，也在觀眾心中布下疑陣，引起他們的好奇。接著話鋒一轉，舉起腳鐐，說了句俏皮話：「這就是我的太太！」這一反轉使劇情出現意外，產生突變，它啟動受眾的聯想，使他們將「太太」、「腳鐐」這兩個毫不相干的事物聯繫起來，幡然領悟到其中的寓意：王老虎認為男人有了太太等於帶上腳鐐的婚姻觀，同時諷喻郭士宏、谷師芝庸俗可笑的夫妻關係。

　　機智、幽默的語言並非西林所獨有，受西歐尤其英國近代喜劇影

響的同代及後輩劇作者，其作品臺詞大多不同程度地具有這一特點。西林的不同凡響之處在於，他的每部喜劇的劇情，幾乎都運用機智和幽默的對話來展開，連舞臺指示、人物紹介及幕前說明，也充滿機智、幽默的趣味，顯露出高超的藝術技巧。不過，任何事物都有它的兩面。由於作者過分畸重訴諸觀眾的理智與思考，其對嚴密的邏輯思維的追求，有時勝過對獨特個性與微妙心理的真實描繪，因此，有些場面的對話缺乏自然、豐盈與濃郁的生活氣息。

下編
邁向成熟與繁榮的話劇

第一章
概述

　　一九三○至四○年代是中國現代話劇從蓬勃發展走向成熟繁榮的黃金期。一方面，三○、四○年代階級鬥爭和民族鬥爭空前尖銳、激烈的社會現實，左翼內外戲劇運動與托始於「國防戲劇」的抗戰戲劇運動的相繼勃興、發展，使現代話劇與時代與人民逐漸取得了廣泛、深入而持久的聯繫。同時，世界戲劇思潮理論和創作的引進向現實主義的延伸、擴展與深化，也進一步驅策現代話劇的編演及舞美藝術等逐漸進入成熟的運作機制，中國現代話劇藝術的發展終於迎來了成熟期。繼「劇聯」提倡戲劇大眾化、河北定縣農村戲劇實驗研究之後，四○年代關於戲劇民族形式問題的討論與深入實踐，不僅使現代話劇與民族的戲劇傳統建立了深刻的聯繫，也極大地加速話劇現代化、民族化的歷史進程。經過了長期曲折的發展過程，中國話劇作為一種嶄新的戲劇樣式終於呈現出繁榮昌盛的新局面，成為四○年代成就最大、最有代表性的文學藝術樣式。它以映現民族的現代生態與心態的一系列舞台藝術形象，豐厚的社會歷史內容與鮮明的民族風格，進入現代世界戲劇之林。

第一節　三○年代戲劇運動的蓬勃發展

「劇聯」與左翼戲劇運動

　　一九二七年後，國共合作的統一戰線破裂，蔣介石在南京建立了

國民黨政權，中國進入新的歷史時期。在國際無產階級革命文學運動的影響下，一九二八年經過整頓的創造社和新成立的太陽社，正式提出「革命文學」的口號，竭力倡導無產階級革命文學。戲劇界也掀起左翼戲劇運動。翌年六月，在中共領導下，成立了「進步戲劇工作者的統一戰線組織」[1]——上海藝術劇社。社長鄭伯奇，主要負責人夏衍。成員有創造社的馮乃超、鄭伯奇、陶晶孫，太陽社的錢杏邨、孟超、楊村人，方從日本歸國的葉沉（沈西苓）、許幸之，還有一批愛好戲劇的文學青年如劉屮（劉保羅）、石凌鶴、陳波兒等。藝術劇社首先提出「普羅列塔利亞戲劇」的口號，將戲劇運動納入無產階級革命的軌道。創辦《藝術》、《沙侖》兩個月刊（由夏衍編輯），出版《戲劇論文集》，並於三〇年春舉行了兩次公演。上演劇目為《炭坑夫》（德國米爾頓著）、《樑上君子》（美國辛克萊著）、《愛與死的角逐》（羅曼・羅蘭著）、據德國雷馬克長篇小說改編的《西線無戰事》，及馮乃超、龔冰廬的獨幕劇《阿珍》。這些劇目表現工人階級與資本家的鬥爭，揭露統治階級的罪惡與舊社會的黑暗。在編劇、表演、舞臺裝置等方面進行藝術革新。劇社還和其他劇團聯合，到工廠、學校演出，並主辦戲劇講習班，培養革命戲劇人才。

　　藝術劇社的活動揭開了左翼戲劇運動的序幕。一九三〇年四月，田漢發表著名的〈我們的自己批判〉一文，對南國社的戲劇運動進行批判、總結。該文對過去的清算誠然存在著過分苛責、不夠客觀的一面，它為南國社確定今後「戰鬥的方針與方略」，也表呈出明顯的「左」的思想影響。田漢宣告南國社將終結「熱情多於卓識，浪漫的傾向強於理性」的過去，決心順應「現在世界文化發展的潮流」，立足「中國革命運動底階段」，從事「貢獻於新時代之實現」[2]的左翼戲劇

1　中國話劇運動五十年史料集編輯委員會：《中國話劇運動五十年史料集》（北京市：中國戲劇出版社，1958年），第1輯，頁148。

2　田漢：〈我們的自己批判〉，《南國月刊》第2卷第1期（1930年3月）。

運動。該文在當年話劇界產生了很大影響。同年五月，田漢將梅里美
的同名小說《卡門》改編為話劇，藉以抒發鼓吹革命、反抗舊制度的
戰鬥熱情。隨著南國社的「轉向」，戲劇協社的洪深站到左翼戲劇一
邊，專演「難劇」的辛酉劇社也加入「為工人演劇」的隊伍。三〇年
三月，一批著名劇社聯合成立「上海戲劇運動聯合會」。四月，藝術
劇社被國民黨政府查封，不久南國社《卡門》又被禁演。同年八月，
為加強「上海戲劇運動聯合會」的工作，以藝術劇社和南國社為中
心，聯合辛酉協社、戲劇協社、摩登劇社及大夏、光明等七個劇社、
劇團，正式成立「中國左翼劇團聯盟」，由藝術劇社擔任總務，辛
酉、摩登和南國分別負責組織、宣傳工作。一九三一年一月，中國左
翼劇團聯盟又改組為以個人名義參加的「中國左翼戲劇家聯盟」（簡
稱「劇聯」），由田漢、劉保羅、趙銘夷等任負責人。之後，南通、北
平、漢口、廣州、南京等地成立了「劇聯」分盟，杭州、青島等地也
組織「劇聯」小組。同年九月，「劇聯」通過〈中國左翼戲劇家聯盟
最近行動綱領〉，強調將無產階級戲劇運動推向工農群眾中，以獨立
表演、輔助群眾及與群眾聯合表演三種方式，積極開展工人、農民、
學生的演劇運動；創作內容「暫取暴露性」，須「從日常的各種鬥爭
中指示出政治的出路」；並「批評的採用」民族的傳統形式，組織
「戲劇講習班」，加強戲劇理論建設，開展戲劇理論鬥爭等[3]。

　　「劇聯」在國民黨政府的壓迫下，在它艱難存在的六年間，領導
了轟轟烈烈的左翼戲劇運動，為中國現代戲劇的發展做出重要的歷史
貢獻。首先，「劇聯」繼承「五四」話劇運動的戰鬥傳統，開創了左
翼戲劇運動的新的階段。它密切了戲劇與革命、戲劇與群眾的關係，
使戲劇成為革命事業的一部分，提出「戲劇到工人群眾中」、「戲劇走

3　中國話劇運動五十年史料集編輯委員會：《中國話劇運動五十年史料集》（北京市：
　　中國戲劇出版社，1958年），第1輯，頁305-307。

向農村」及藝術大眾化，為無產階級戲劇的發展開闢了道路。其次，
廣泛開展革命演劇活動，將話劇運動推向全國各主要城市，並深入到
工廠、學校。「劇聯」組建了田漢等人領導的基幹劇團——大道劇
社，由其成員領導上海各大、中學校劇團的演出活動，推動了學校劇
運的蓬勃開展。同時，發動曙星、春秋、駱駝、新地等基本劇團到工
人中演出，幫助建立數以十計的工人演劇團——藍衫劇團，使之成為
劇運的一支重要力量，並派遣劇團到上海郊區、江南農村巡迴演出。
它還注重支持「劇聯」之外的業餘、專業劇社的演劇活動，如一九三
三年協助戲劇協社公演蘇聯話劇《怒吼吧，中國！》，曾引起強烈的
社會反響。「劇聯」的各地分盟也致力於從事各種方式的演劇活動。
如北平分盟由其成員宋之的、任于人（于伶）等，聯絡幾十個學校劇
團與業餘劇社，多次舉行公演，從而擴大左翼戲劇運動的影響。

　　一九三五年，「劇聯」為應對國民黨當局的壓制，順應演劇由
「愛美的」向「專業的」轉化的趨勢，決定改變工農學生演劇的「單
線作戰」的做法，採取「大劇場演出，建立舞臺藝術」，爭取包括市
民在內的廣大觀眾，同時兼顧工農學生的業務演劇，以更加隱蔽曲折
的方式推動左翼戲劇運動的發展[4]。同年六月，「劇聯」聯合有社會影
響的劇人，成立上海業餘劇人協會。這一大型的職業劇團由章泯、鄭
君里、陳鯉庭主持，主要成員有趙丹、趙默（金山）、張庚、沙蒙、
章曼萍、葉露茜、英茵等人。一九三七年四月後，該劇團易名上海業
餘實驗劇團，主持人增添應雲衛，主要成員有趙丹、魏鶴齡、瞿白
音、呂復、徐韜、舒強、賀孟斧、沈西苓等人。「業餘」、「業實」採
取「以劇場公演為主、突擊演出為輔」的方法，先後進行五次大規模
的公演，上演了《娜拉》、《欽差大臣》、《大雷雨》、《欲魔》（歐陽予

4　于伶：〈導言〉，《中國新文學大系》（戲劇集）（上海市：上海文藝出版社，1989年），
　　頁9。

倩據《黑暗的勢力》改編）、《醉生夢死》（沈西苓、宋之的據 S.奧凱西原著《朱諾和孔雀》改編）、《羅密歐與茱麗葉》、《武則天》（宋之的著）、《原野》、《太平天國》（陳白塵著）及《金錢》（美國哥爾特原著）、《月出》（格雷戈里原著）等獨幕劇。上述外國名劇和現代話劇，在揭露舊社會制度產生的惡習與險詐，激發民眾抗日救亡的愛國熱情方面，曾起了積極的作用。該劇團堅持現實主義的演劇原則，進一步擺脫文明戲的不良影響，主要演員趙丹、金山等人逐漸形成不同的表演風格，章泯、應雲衛、賀孟斧等人各以獨特的導演藝術奠定在話劇舞臺上的導演地位，賀孟斧、徐渠、趙明等人的舞美設計也達到較高水平。其演出飲譽海上，向廣大觀眾展呈了左翼表導演和舞美的嶄新面貌。當年來華考察中國戲劇的美國戲劇理論家亞・迪安指出，他在世界各國看過不少戲劇，「業餘劇人表演藝術的高超與導演的精良，可以列入我所看過的最好的戲劇中。」[5]

　　第三，創辦一批有影響的戲劇期刊，大量翻譯、譯編歐美和日蘇的戲劇思潮理論、表導演及舞美論著、論文，出版左翼同人的一批重要的戲劇理論、表導演及舞美著作，不僅引發了關於現實主義戲劇思潮的廣泛傳播與探討，也有力地推動現代話劇理論批評的建設。最後，培養數以百計的戲劇新人，形成一支具有一定的思想藝術素質的戲劇隊伍，為左翼戲劇的發展奠定堅實的基礎。總之，「劇聯」所領導的左翼戲劇運動，成為三〇年代戲劇的中心，主導了三〇年代戲劇的話語權，對三〇年代戲劇的基本面貌產生了廣泛而深刻的影響。但左翼戲劇運動在發展過程中，也存在著不少錯誤和缺點。在政治上，「劇聯」受當時中共「左」傾路線的影響，它要求戲劇成為政治鬥爭的「武器」，直接「宣傳」、「配合」中共提出的「中心口號」，陷入庸俗社會學和實用主義。在創作上，造成了公式化、概念化的傾向；在

5　亞・迪安：〈我所見的中國話劇〉，《戲劇時代》創刊號（1937年5月）。

戲劇思想理論上，存在著照搬外國戲劇運動和理論的教條主義。組織
上存在宗派主義、關門主義傾向，未能團結新崛起的劇作家曹禺、李
健吾等人，對一些政治傾向中立的戲劇家、劇社，也未予以應有的支
持，正確的評價，甚至以偏激的態度加以排斥、批評。如對熊佛西的
定縣農民戲劇運動、唐槐秋的中國旅行劇團、上海的戲劇協社等。

左翼外的戲劇運動

三〇年代，左翼劇壇外的話劇運動也呈現生機蓬勃的發展態勢。
歐陽予倩主持的廣東戲劇研究所，在粵省動盪不安的政局下，克服了
重重困難，繼續堅持「民眾劇」的創作實踐與演出活動。予倩與唐槐
秋、胡春冰、周桂菁等人，獲得了粵省熱心藝術事業的學者、專家和
音樂曲藝界知名人士的大力支持。一九二九年聘任周寶奎、馬彥祥、
何子衡、倪貽德、趙如琳等人授課或任職。同年，該所戲劇學校將話
劇班和歌劇班擴編為戲劇表演系，又添設戲劇文學系，並擬兩系外成
立研究班。音樂學校之外籌組管弦樂隊，翌年聘請馬思聰、陳洪分任
音樂學校和樂隊的正副校長和隊長。該所創設可容五百左右觀眾的劇
場，兩三年間陸續上演三十餘個中外劇目，受到廣州大中學生和市民
的熱烈歡迎。予倩排戲細緻認真，要求嚴格。他既密切關注斯坦尼斯
拉夫斯基演劇體系，又強調吸取我國戲曲的傳統手法，主張靈活運
用，不拘一格。予倩和同人創作的民眾劇也廣泛上演。當師生公演
《小英姑娘》、《國粹》、《車夫之家》時，當地「士劇」黨的頭目，廣
東婦女聯合會的所謂要人及受資本家操縱的手車公會，曾蒞場或函件
威嚇，責令修改臺詞或停演，然予倩不為所動，仍按原樣演出。在招
待香港總督的晚會上，予倩將指定上演的《寶蟾送酒》，改為《買
賣》、《國粹》等劇，曾引發省政府派員斥責，但予倩「一笑置之」。
一九三〇年夏，為紀念廣州沙基慘案，予倩親自執導在國內首次公演

蘇聯作家特列恰柯夫的《怒吼吧，中國！》，這部反帝劇本是根據一九二六年英國嘉禾號等炮艦開炮屠殺中國人，製造四川萬縣慘案事件而寫成的。該劇連演一個月，場場爆滿，觀眾情緒激動，呼聲震撼夜空，產生很好的社會效果。但研究所也因此遭到官方的疑忌與惱恨。不久，陳濟棠登臺，便以所謂未能收到「輔助黨國宣傳」的「效能」，於一九三一年七月裁撤研究所。予倩自行籌款，另辦私立廣東藝術院，以表演系畢業生為主，組織由唐槐秋任團長的「第一巡迴劇團」，籌備赴兩廣各縣市演出，但這局面只維持四個月，同年十一月，省政府收回院址，藝術院遂告結束[6]。

　　在北方，熊佛西從事長達五年之久的定縣「農民戲劇運動」。一九三二年春，佛西應「中華平民教育促進會」的邀請，率領北平「藝院」戲劇系的部分師生，深入河北定縣進行農民戲劇實驗研究。佛西出任定縣農民戲劇研究委員會主任，成員有瞿菊農、孫伏園、陳治策等人。一九三二至三三年，是農民戲劇實驗的初創階段，由陳治策、楊村彬先後主持招收兩屆戲劇練習生，作為推廣農民戲劇的骨幹，同時創立表證劇場，為農民演出佛西編導的三幕劇《喇叭》、《鋤頭健兒》，讓農民瞭解話劇究為何物，並從編演兩面徵求農民的意見，以便編演真正切合「農民需要」並為他們「能夠接受」的農村戲劇[7]。同年十月，佛西編導的三幕話劇《屠戶》在定縣首次公演，該劇描寫地主劣紳對貧苦農民的壓迫與高利盤剝，獲得了農民的廣泛歡迎。後又公演佛西編導的三幕歷史劇《臥薪嚐膽》，以越王勾踐「十年生聚，十年教訓」的故事，激發農民愛國禦侮的熱情。如楊村彬所說，「《屠戶》一類（專為農民而寫）的戲，農民對於它的愛好實不下於青年之愛好《少年維特之煩惱》，因為那戲道出了他心裡道不出的

6　陳西名：〈廣東戲劇研究所的前前後後〉，閻折梧編：《中國現代話劇教育史稿》（上海市：華東師範大學出版社，1986年），頁87-107。

7　熊佛西：〈中國戲劇運動的新途徑〉，南京《自由評論》第4期（1935年12月）。

苦。這是內容的關係。每一句話每一個字他都聽得懂，每一個動作每
一個表情他都能領會，農民疲於聽那唱了幾百年的老調，自然都跑到
話劇臺前來，最初也許是好看，慢慢也上了癮，這是形式的關係。」[8]
佛西總結了農民實驗劇本創作的經驗，不僅要「有一個『喚起農民向
上意識』為戲劇內容的準則」，而且要「盡力應用巧妙的技術，使它
成蘊蓄的，默而不宣的。」[9]翌年，研究會選擇識字教育較好的村莊，
在春節廟會組織受過訓練的農民，演出《車夫之家》、《窮途》等劇
目，取得很好的效果。在此基礎上，該會指導各村成立農民劇團，並
派員指導排演，僅一九三三年就組成十一個農民劇團，上演了《政大
爺》、《喇叭》、《四個乞丐》、《蘭芝與仲卿》、《王四》、《無名小卒》、
《屠戶》、《孤仙廟》等一系列劇目。實驗表明，農民不僅興趣話劇，
能夠接受也有能力組織劇團從事話劇演出。

　　一九三四至三六年是農民戲劇實驗深入開展的階段。該會一面繼
續協助成立一批農民劇團，訓練農民並指導排演，僅一九三四年就訓
練農民演員一百八十餘人。同時在西建陽村和東不落崗村兩個重點的
實驗農民劇團，與農民合作創建兩座露天劇場，在表演、舞美、音樂
等方面進行創造性的藝術革新。翌年春，該會指導兩個農民劇團在露
天劇場，先後公演由陳治策據阿里斯托芬同名喜劇改編的《鳥國》，
該劇採用秫秸布景、三圓積木等舞美設計，取得令人驚喜的舞臺效
果。同年底，在新擴建的可容四千人的東不落崗露天劇場，公演了佛
西編劇、楊村彬導演的三幕話劇《過渡》。該劇描寫農民與鄉紳圍繞
建橋與拆橋的一場尖銳鬥爭，表現了過渡時代「民眾的集團力量」。
所採用的新式演出法與劇場藝術，具有開創性的意義。該露天劇場有
「古希臘風」，它「大體分為三部，一部是舞臺，一部是觀眾的池子，

8　楊村彬：〈定縣的農民戲劇實驗形態〉，《《過渡》演出特輯》（北京市：中華平民教
　　育促進會，1936年）。

9　熊佛西：〈中國戲劇運動的新途徑〉，南京《自由評論》第4期（1935年12月）。

一部是劇場入口處」[10]，其演出不僅突破「第四堵牆」、「鏡框舞臺」
的限制，而且將全劇場當做舞臺，「臺上臺下打成一片，演員觀眾不
分」，在燈光、布景、音樂方面也有相應的革新，在中國話劇舞臺上
率先採用梅耶荷德所倡導的「構成主義的演出法」[11]。該劇的公演獲
得廣大農民觀眾和特地前來觀劇的張駿祥、田禽、張季純等話劇界同
仁的讚譽，在華北乃至全國產生廣泛的社會影響。值得提出的，一九
三六年楊村彬還編導《龍王廟》一劇，敘寫農民在災荒中受劣紳迫害
而團結奮鬥的故事，該劇採用民謠、小曲，舞美設計借用年畫、風俗
畫的風格，為農民話劇編演的民族化留下有益的經驗。總之，定縣農
民戲劇運動突出彰顯左翼外戲劇大眾化的實績，它不僅為現代話劇運
動開闢了新的路徑，也給抗戰時期農民戲劇運動提供寶貴的經驗。

　　左翼外的戲劇運動還表徵於職業劇團和學校劇團的演劇活動。一
九三三年冬，唐槐秋借鑒歐洲旅行劇團的形式，在上海成立「五四」
後第一個職業劇團──中國旅行劇團。除團長唐槐秋、副團長戴涯
外，主要成員有吳靜、唐若青等，該劇團完全由演出收入來支持劇團
的活動經費和生活費用。翌年三月，在南京首次公演由唐槐秋執導的
四幕話劇《梅蘿香》（顧仲夷據尤金‧華爾特原著改編），從此走上話
劇職業化的道路。同年七月，劇團赴北平、天津、石家莊等地巡演，
獲得了戲劇家焦菊隱、陳綿、馬彥祥、熊佛西、王文顯、李健吾、曹
禺等人的指導，并先後吸收陶金、趙慧深、白楊、藍馬等一批新秀，
表導演水平也取得顯著的提高。一九三五年，在天津演出《茶花女》
五十多場，深受觀眾的歡迎，同年十月請曹禺指導排演，首次公演
《雷雨》更是轟動天津。翌年四月劇團返滬，在凡爾登大戲院公演

10 張駿祥：〈參觀定縣東不落崗農民演劇記〉，《《過渡》演出特輯》（北京市：中華平
　 民教育促進會，1936年）。

11 楊村彬：〈論《過渡》的演出及其對今後中國新興戲劇的影響〉，《《過渡》演出特
　 輯》（北京市：中華平民教育促進會，1936年）。

《茶花女》、《雷雨》，為期十天，因受廣大市民觀眾歡迎，戲院經理
要求續演三個月，僅《日出》一劇就連演三十餘場。之後，劇團先後
赴蘇州、南京、武漢、長沙旅行演出，同樣獲得很好的劇場效果。該
劇團的演劇活動以「民間、職業、流動」為宗旨，在中國話劇由愛美
的向職業的轉化過程中，在促進話劇演劇藝術走向成熟方面，曾起了
舉足輕重的作用。劇團以三十多個外國名劇與「五四」以來的優秀話
劇，吸引千千萬萬的觀眾，擴大了話劇的社會影響，也為現代話劇培
養出一批優秀的演員、導演。劇團的演劇活動一直延續到一九四七
年。這一時期，南開新劇團的演劇也產生較大的影響。在張彭春指導
下，劇團上演了四十餘個大小劇目，包括「五四」以來的一批劇作和
改譯、改編的外國名劇，如《月下》（徐半梅著）、《回家以後》、《新
聞記者》、《蘭芝與仲卿》、《五奎橋》、《藝術家》、《最末一計》（張平
群據《凡爾賽的俘虜》改譯）、《求婚》（張平群據契訶夫原著改譯）、
《財狂》（張彭春、萬家寶據莫里哀《慳吝人》改編）、《項日王》
等。其中，一九三五年十二月由張彭春執導、萬家寶主演、林徽音布
景設計的三幕劇《財狂》的公演，從改編、表導演及舞美藝術都獲得
巨大的成功，在華北產生了轟動效應，鄭振鐸、巴金、靳以等人也從
北平趕到天津看戲。該劇不僅充分彰顯了張彭春的導演風格與曹禺卓
越的表演才華，而且「把南開新劇團的演劇水平，推向了一個難以逾
越的頂峰。」[12]它與同年十月，上海業餘劇人協會公演《欽差大臣》
的巨大反響，允稱南北呼應，堪相媲美。嗣後，抗戰後內遷的南開學
校，雖仍有不少話劇演出，但已難再造當年的輝煌。

12 田本相：《中國話劇百年史述》（北京市：京市新星出版社，2014年），上冊，頁231。

第二節　現實主義戲劇主潮的衍展

　　三〇年代，現實主義戲劇思潮順應民族的現代生活與戲劇藝術傳統的需求，在引進的時限、地域、國度上進一步延伸、擴展與深化，陸續輸入新寫實主義、古典現實主義、批判現實主義及社會主義現實主義等。與此同時，現實主義思潮對浪漫主義、現代主義的開放性、包容性也獲得有力的強化。在此過程中，現實主義迅速發展為三〇年代最大的戲劇思潮，並逐漸衍化為兩股潮流。另一方面，戲劇理論的譯介、研討擴展到戲劇藝術的所有領域，戲劇觀念的多樣化與戲劇理論的建設，從一個重要側面彰顯了現代戲劇意識和戲劇思維的成熟。

現實主義的兩股潮流

　　三〇年代，是現實主義戲劇思潮進一步發展、衍變的時期。由於域外現實主義戲劇思潮創作引進的泛化、深化，劇作家不同的戲劇觀與選擇取向。這一時期，現實主義思潮逐漸分化為兩股潮流。一方面，隨著左翼戲劇運動的崛起，「易卜生熱」冷卻下來，社會問題劇讓位於左翼革命戲劇。左翼作家輸入日、蘇的「新寫實主義」、「社會主義現實主義」等理論，要求戲劇為無產階級革命事業服務；在創作上強調傾向性、戰鬥性，逐漸形成了一種外向的社會寫實的模式。另方面，左翼外一些劇作家，在學習、把握西方現實主義的基本精神和藝術原則的同時，進一步追尋契訶夫等人。在創作上強調描寫性格心理，融匯現代主義、浪漫主義等的審美元素，執著追求一種內向的心理寫實的模式。這兩股潮流既分立並存，又相互滲透。正像曹禺的劇作導引夏衍等人轉向嚴謹的現實主義創作路線，左翼劇壇提倡的所謂無產階級現實主義的某些審美元素，亦為曹禺等左翼外劇作家所汲取。

　　三〇年代，國際無產階級革命文學運動席捲了歐美與東方。中國的左翼戲劇運動就是在它的直接影響下產生的。一九二八至三〇年，林伯修、之本先後翻譯、發表日本藏原惟人的〈到現實主義之路〉、〈再論新寫實主義〉兩篇論文，正式引進了新寫實主義。藏原稱福樓拜、易卜生等為代表的舊現實主義是資產階級、小資產階級的寫實主義[13]，提出新寫實主義有三個基本要求：一、掌握唯物辯證法，用藝術表現無產階級必然走向勝利的前途，將過去「靜的寫實主義」變成「動的或力學的寫實主義」；二、「由社會的階級的觀點看一切」，個人的性格和思想意識絕不是先天的，而是「代表某一一定的時代，某一一定的社會，某一一定的階級、集團的東西」；三、描寫人的複雜性，包括心理活動、潛意識，而且要「把那心理的由來向社會中探求，決定那心理的社會的等價」[14]。從中不難看出蘇聯「拉普」（「俄羅斯無產階級作家聯盟」）的深刻影響。這三個要求也存在著矛盾，當強調唯物辯證法時，藏原要求「寫本質、寫必然，寫出社會前進的趨勢」；而當強調現實主義時，藏原又要求「把人們和那一切的複雜性一起全體地把握」[15]。藏原的新寫實主義曾對左翼劇壇產生深刻的影響。左翼劇作家以階級意識和革命功利主義取代「五四」文學的進化觀念和人道主義，對「五四」以來的社會問題劇持基本否定的態度。繼藏原惟人的「新寫實主義」之後，「拉普」提倡的「唯物辯證法的創作方法」也被直接引進中國。一九三一年十一月，「左聯」執委會通過的決議〈中國無產階級革命文學的新任務〉，申明「在方法上，作家必須從無產階級觀點，從無產階級的世界觀，來觀察、來描寫。作家必須成為一個唯物的辯證法論者。」[16]這一決議為許多左翼

13 林伯修譯：〈新寫實主義之路〉，《太陽月刊》停刊號（1928年7月）。

14 之本譯：〈再論新寫實主義〉，《拓荒者》創刊號（1930年1月）。

15 艾曉明：《中國左翼文學思潮探源》（長沙市：湖南文藝出版社，1991年），頁193。

16 瞿秋白：〈中國無產階級革命文學的新任務〉，《文學導報》第1卷第8期（1931年11月）。

劇作家所接受。「唯物辯證法的創作方法」用唯物辯證法取代現實主義，把世界觀等同於創作方法，進一步助長了左翼劇壇的公式化概念化的傾向。直到一九三三年十一月，周揚發表〈關於社會主義的現實主義與革命的浪漫主義──「唯物辯證法的創作方法」之否定〉一文，才開始批評「唯物辯證法的創作方法」。周揚首先批評「拉普」「把創作方法的問題直線地還原為全部世界觀的問題……是一個決定的錯誤」；尖銳指出「單是政治的成熟的程度，理論的成熟的程度，是不能創造出藝術來的，因為藝術作品並不是任何已經做好了的，在許久以前就被認識了的真理的記述，而必須是客觀的現實的認識。藝術家是從現實中，從生活中吸取自己的形象的」。這一見解無疑有助於左翼劇壇撥亂反正、正本清源，使現實主義思潮重新獲得健康的發展。周揚還著重紹介「社會主義的現實主義」，指出它「對於創作方法的發展有著劃期的意義」，並概括其四個基本特徵，以「真實性」為前提；「在發展中、運動中去認識和反映現實」；描寫「典型的環境中的典型的性格」；「大眾性、單純性」。他強調「社會主義的現實主義」並不排斥革命的浪漫主義，認為後者「是可以包含在『社會主義的現實主義』裡面的一個要素」[17]。總之，左翼劇壇引進的無產階級現實主義的各種理論觀點，明顯帶有照搬外國戲劇運動、理論的教條主義傾向。其中，唯物辯證法的創作方法不僅是反現實主義，而且是反藝術的庸俗理論。新寫實主義雖有某些合理因素，為當年左翼內外劇作家所汲取，但因片面強調世界觀和階級意識的作用，存在著忽視生活對作家的作用與藝術的特殊規律等嚴重弊病，從根本上說，也是與現實主義南轅北轍的機械的庸俗理論。而社會主義現實主義雖可作為現實主義話劇的一種參照系，當年劇作家也從中汲取某些有益的思想藝術因素，如強調真實性，從發展中映現生活，塑造典型性格等，

17 周揚文載《現代》第4卷第1期（1933年11月）。

但它畢竟是一種超離中國社會實情的藝術方法，且過於強調理論在創作中的指導作用，也難於在話劇創作中真正得到貫徹。從創作實踐看，多數左翼劇作家躬行的現實主義，仍基本襲用二〇年代社會問題劇的體式，但過分強調戲劇的社會教化功能，逐漸形成了一種外向的社會寫實的模式。

三〇年代，左翼劇壇外的理論家、劇作家也致力於拓展引進現實主義思潮的範域。曹禺在深入地知解現實主義精神與藝術原則的基礎上，進一步追尋契訶夫等作家，企求創造一種內向的心理寫實主義。曹禺在《日出·跋》中說：「我記起幾年前著了迷，沉醉於柴霍夫深邃艱深的藝術裡，一顆沉重的心怎樣為他的戲感動著。讀畢了《三姐妹》，我闔上眼，眼前展開那一幅秋天的憂鬱……我的眼漸為浮起的淚水模糊起來成了一片，再也抬不起頭來。然而在這出偉大的戲裡沒有一點張牙舞爪的穿插，走進走出，是活人，有靈魂的活人，不見一段驚心動魄的場面。結構很平淡，劇情人物也沒有什麼起伏生展，卻那樣抓牢了我的魂魄。我幾乎停止了氣息，一直昏迷在那悲哀的氛圍裡。」[18]出於對契訶夫獨特的現實主義藝術的鍾愛，曹禺的《日出》改變了戲路，有意學習契氏平淡而深邃的風格。嗣後的《北京人》、《家》又從事進一步的藝術實踐。「從《雷雨》到《家》，正好代表了現實主義戲劇的兩種不同風格的變化，也反映了現實主義戲劇從易卜生時代到契訶夫時代的過渡和發展。」[19]體現這一發展軌跡的還有李健吾、楊晦、夏衍、于伶、徐訏等人。夏衍接觸契訶夫雖比曹禺早，但他創作契訶夫式的名劇《上海屋簷下》，卻是受《日出》等劇借鑒契訶夫的啟迪。李健吾、楊晦、徐訏等人則是沿著映現人性、寫意表現或浪漫抒情的藝術道路，通向心理現實主義。至於于伶在這方面的

18 曹禺：〈跋〉，《日出》（上海市：文化生活出版社，1936年）。
19 孫慶升：《中國現代戲劇思潮史》（北京市：北京出版社，1994年），頁258。

開拓已在抗戰爆發後。必須指出，上述諸人的創作形成內向的心理寫實主義，並非純為或都受到契訶夫之影響，如夏衍就兼取高爾基、狄更斯等作家。李健吾主要秉受象徵派和福樓拜等人的影響，楊晦則汲納辛格、莎士比亞和古希臘悲劇的思想藝術營養。

值得提出的是，余上沅將近代現實主義戲劇思潮的引進上溯到莎士比亞。在〈翻譯莎士比亞〉一文中，他奉莎氏為「近代劇的始祖」，澄明在古典劇與近代劇的激烈爭鬥中，「一邊是拉辛、高乃依、伏爾泰、德萊頓，一邊是莎士比亞、洛卜·德·維加、卡爾德隆。歷史上的事實是，莎士比亞勝利了。」「有了莎士比亞才有歌德、席勒、雨果，才有近代劇的成功，而間接的才有現代劇的產生。近代劇和現代劇都彷彿是行星恆星慧星，而莎士比亞卻是太陽。莎士比亞照徹宇宙，永不止息……成了戲劇的最高理想……戲劇家最高的榮譽」。鑒此，他力倡翻譯莎士比亞全集，將它作為中國「新戲劇的成功」的「一個起點」[20]。余上沅的用意也許在於抵制當年蓬勃興起的左翼戲劇，但對近代劇上限的這一重新劃定，客觀上卻極大地開闊中國現代話劇的審美視野，將引進近代劇的時限一下上延了兩個多世紀，也擴展到更多的國度、地域。從一九一八年宋春舫主張翻譯《易卜生全集》，到一九三一年余上沅提倡翻譯《莎士比亞全集》，可以丈量出中國戲劇界對西方近代劇的認知與譯介的巨大進展。

除現實主義外，對浪漫主義戲劇思潮的紹介不如二〇年代，比較重要的文章有馬宗融的〈浪漫主義的起來和它的時代背景〉(《文學》第6卷第3期，1936)、〈什麼是浪漫主義〉(《文學百題》，生活書店，1935年版)。前者紹介西歐浪漫主義文學發展的歷史，著重評述雨果的《克倫威爾》〈序言〉和《歐那尼》一劇，但對當時的戲劇運動並未產生影響。對梅特林克、斯特林堡、約翰·沁弧、霍普特曼等象徵派的紹介

20 余上沅：〈翻譯莎士比亞〉，載《新月》第3卷第5、6期合刊（1931年6月）。

文章較多，也更深入。對表現派奧尼爾的譯介掀起了一股熱潮，比較
重要的文章有錢歌川的《奧尼爾評傳》(收入《卡利浦之月》，中華書局，
1931年版)，袁昌英的《莊士皇帝與趙閣王》(《獨立評論》，1931)，洪深的
《歐尼爾與洪深》(《洪深戲曲集》，1933)、《奧尼爾年譜》(《文學》第2卷第
3期，1934)，余上沅的《奧尼爾的三部曲》(《新月》第4卷第4期，1932)，
顧仲彝的《戲劇家奧尼爾》(《現代》第5卷第6期，1934)，肖乾的《奧尼
爾及其〈白朗大神〉》(1935年9月2日《大公報》)，曹泰來的《奧尼爾的戲
劇》(《國聞周報》第14卷第3期，1937)，趙家璧的《友琴‧奧尼爾》(《文
學》第8卷第3期，1937) 等。奧尼爾的主要劇作如《天邊外》、《瓊斯
皇》、《悲悼》、《安娜‧克里斯蒂》等均有譯作。張一凡的《未來派文
學之鳥瞰》(《現代文學評論》第2卷第1、2期合刊，1931)，對未來派及其劇
作進行較全面的評述。此外，歐陽予倩等對莫斯科藝術劇院、歐洲小
劇場等也有專題紹介。在外國戲劇的翻譯方面，成績更為突出。據田
禽統計，自一九〇八年《夜未央》譯劇問世，至一九二九年，計翻譯
出版外國戲劇一百七十七部。而一九三〇至三七年問世的譯劇就有二
〇六部，並引進一批新人新作[21]，為中國話劇的發展、成熟提供多方
面藝術借鑒的楷模。

戲劇理論研究的深入與戲劇觀念的多樣化

三〇年代戲劇理論研討蔚然成風。全國專門研究戲劇藝術的期刊
從二〇年代的幾種增加到二十餘種，還有報紙的戲劇週刊或半月刊近
百種，它們為戲劇理論的譯介、探討提供了陣地。其中影響較大的期
刊有《戲劇時代》(歐陽予倩、馬彥祥編)、《戲》(袁牧之主編)、《電
影戲劇》(葛一虹、徐韜編)、《現代演劇》(包時、凌鶴編)、《新演

21 田禽：《中國戲劇運動》(上海市：商務印書館，1946年)，頁105-106。

劇》（章泯、葛一虹編）等。當時活躍在理論界的除二〇年代的宋春
舫、田漢、歐陽予倩、洪深、余上沅、熊佛西、向培良等外，還有馬
彥祥、袁牧之、張庚、李健吾、章泯、焦菊隱等。自三〇年至抗戰爆
發前，出版的戲劇理論著作有六十餘種，其中比較重要的，有《洪深
戲劇論文集》、《編劇二十八問》、《電影戲劇表演術》（洪深），《予倩
論劇》，《宋春舫論劇》（二集、三集），《寫劇原理》、《戲劇大眾化之
實踐》（熊佛西），《戲劇講座》（馬彥祥），《劇本論》、《戲劇導演術》
（向培良），《演劇漫談》（袁牧之），《戲劇概論》（張庚）、《舞臺光初
講》（焦菊隱）等，一九三六年商務印書館還出版「戲劇小叢書」二
十種，較全面地紹介戲劇創作、表導演及舞美等方面的理論和知識。
這一切，對傳播新的戲劇觀念與藝術經驗，普及戲劇理論和知識作出
積極的貢獻。

　　戲劇理論的深入研討與藝術經驗的總結，促進了多樣化的戲劇觀
念的確立。一批較早接受西方近現代戲劇思潮的影響，又有深厚的民
族文化傳統的理論家、劇作家，由於戲劇淵源，心理氣質，審美理
想、情趣不同，對戲劇的本質、審美特徵及效應的看法亦各有差異，
形成了豐富多樣的戲劇觀念。同是提倡現實主義戲劇，因對戲劇本質
特徵理解的歧異，熊佛西崇尚「動作說」，李健吾執著「人性說」，向
培良鼓吹「情緒說」，夏衍推重「情境說」。在戲劇功能方面，予倩宣
揚「文化說」，洪深主張「工具說」。最早形成浪漫主義戲劇觀的田
漢、袁昌英，其戲劇主張也有明顯差異。戲劇觀念的多樣化，乃是現
代戲劇意識與戲劇思維趨於成熟的重要標誌之一。值得一提的是向培
良的「情緒說」。他提出「戲劇是一種……創造和傳達人底情緒的藝
術」，其「使命在於創造和傳達情緒」[22]。在他看來，所謂情緒就是
「內心的動作，以別於體態的動作」，而「整個戲劇的問題，是如何

22 向培良：《中國戲劇概評》（上海市：上海泰東書局，1929年），頁159。

創造情緒，如何維持而使之發展，如何在觀眾心目中留下最深的印象」。他的「情緒說」把情緒看為戲劇藝術的本質，強調表現人物的心靈、情感，這無疑開拓了劇作者的審美天地，有利於戲劇創作從外向的、社會的轉為內向的、心理的。但他認為「情緒」是主體創造的產物，否定「情緒」[23]的社會性內涵，這就勢必走向抹殺戲劇的思想性與社會效用。秉執這一觀念，他在一九二六年的《中國戲劇概評》中，對田漢、郭沫若、熊佛西、丁西林、白薇等多數作家作了過低的評價，流露出主觀唯心主義的傾向。他的情緒說也滲入這一時期出版的《導演論》、《舞臺色彩學》、《舞臺服裝》等理論著作。

第三節　話劇創作與話劇藝術之成熟

　　三〇年代戲劇運動的勃興，現實主義戲劇主潮的衍展，為現實主義話劇創作開闢了廣闊的道路；同時，現實主義以其開放性、包容性，進一步融匯浪漫主義、現代主義的審美因素、表現手段。現實主義終於一躍而為話劇藝術方法的主形態，這就使二〇年代三大流派並立的話劇創作格局漸趨解體。三〇年代，田漢、白薇、楊騷、袁昌英等人的劇作趨歸於現實主義，但仍帶有浪漫主義或現代主義的因素。浪漫劇的數量一時驟減，較有代表性的作品是徐訏的《青春》、《心底一星》、《男女》、《單調》等主觀抒情短劇，熊佛西的《詩人的悲劇》、《鋤頭健兒》，蘇雪林的《鳩那羅的眼睛》，等。現代派的劇作以陳楚淮的《骷髏的迷戀者》，熊佛西的象徵劇、怪誕劇，徐訏的準未來派劇《荒場》、《女性史》、《人類史》、《鬼戲》等為代表。曹禺的《原野》也被一些評論家看為表現派劇作。

23 向培良：《劇本論》（上海市：商務印書館，1933年），頁3-5。

左翼內外的話劇創作

　　三〇年代的話劇創作題材不斷開拓，主題逐漸深入，映現階級鬥爭、民族鬥爭及描寫舊家庭、舊社會是話劇創作的三大主題。劇作的藝術水準顯著提高，多幕劇增多，日趨成熟，突破了二〇年代以獨幕劇為主的創作格局。一批優秀作家形成了獨特的藝術風格。悲劇、喜劇（悲喜劇）、正劇與歷史劇等品種競相邁入成熟的藝術製作，話劇作為新興的文學樣式終於邁入令人欣喜的成熟時期。

　　其一，以工農群眾生活為題材的劇作。這類作品從二〇年代著重描寫工農群眾的苦難與覺醒，轉向致力表現他們的鬥爭與出路，強化了階級和階級鬥爭的意識。田漢以三〇年代初上海工人運動為題材，創作了《年夜飯》、《梅雨》、《一九三二年的月光曲》及《顧正紅》。屬於同一題材的，還有左明的《夜之顫動》、《到明天》，葉秀的《阿媽退工》，袁殊的《工場夜景》等。這些作品揭露外商、資本家及其幫凶的凶殘與虛偽，描寫饑寒交迫、無以為生的工人們的覺醒意識、鬥爭精神與必勝信念。宋之的的三幕劇《誰之罪》（一名《罪犯》），敘寫北方資本家對礦工的殘酷剝削和壓迫，展示了工人從原始反抗走向自覺鬥爭的過程。歐陽予倩的《同住的三家人》也表現了南方失業工人在艱難竭蹶中的覺醒與抗爭。徐訏的《亂麻》（1931）則擇取新的審美視角，以某都市公安局長兼警備司令在鎮壓工運中受傷就醫為中心事件，運用夢囈、獨白與環境烘托手法，揭露局長的殘暴凶狠與貪贓腐敗，深入地描繪主人翁劉醫生從矛盾動搖到醒悟的心靈歷程；他終於用毒藥鴆殺這個屠殺示威工人與無辜百姓的劊子手。上述作品從不同角度、側面，給三〇年代前期風起雲湧的工人運動攝下一幅幅歷史剪影，塑造了不同類型的工人與壓迫者、統治者的形象，為現代話劇表現工人的鬥爭生活打開了新生面。此外，陳白塵的《大風雨之

夜》寫獄中囚犯在革命者鼓動下的越獄鬥爭，阿英的《春風秋雨》寫北伐時期革命者出生入死的鬥爭，袁牧之的《一個女人和一條狗》寫故意陷入敵手的女地下工作者，憑藉機智巧妙的鬥爭，說服一個巡警加入進步組織。三〇年代農村的生活鬥爭也引起劇作家極大的關注。田漢以一九三一和三五年兩次特大洪水為題材的兩個同名劇作《洪水》，徐訏的《水中的人們》（1935），真實地描繪農民在洪災浩劫下的悲慘情狀，從一個側面揭示奸商的貪婪盤剝與官吏的貪墨瀆職是造成中國農村苦難的根源。洪深的《農村三部曲》以三〇年代初期江南農村旱情頻仍、豐收成災、經濟破產等為題材，真實地映現廣大農民的苦難遭遇、逐步覺醒及自發鬥爭的歷史畫面，塑造了農村各階級、階層的人物形象，是「五四」以來第一次較全面地表現農村生活與鬥爭的名劇。熊佛西在定縣創作的《鋤頭健兒》、《喇叭》、《屠戶》、《牛》、《過渡》等農村戲劇，多側面地描繪三〇年代前期北方農村的生活畫面，展現貧苦農民與豪紳污吏之間尖銳激烈的階級矛盾和鬥爭，也揭露了長期的封建思想統治及腐惡世風對農民心靈的荼毒、戕害。曹禺的《原野》則以辛亥革命後的軍閥混戰為背景，描寫苦大仇深的貧苦農民對地主豪紳進行的一場復仇鬥爭。仇虎的「父債子還」的封建倫理觀念，使他的復仇失落了真正的目標，終於陷入精神分裂的心獄中而無法自拔。作品不僅表現富有內在意義的人性、人情的尖銳衝撞與劇烈搏擊，而且剖露了仇虎個性生命的動態變易歷程與複雜的精神世界，成為這一時期描繪農村生活鬥爭的奪魁之作。

其二，以民族鬥爭生活為題材的劇作。一九三一年「九一八」事變後，日本軍國主義加緊對中國的侵略，民族危機日益深重。劇作家推出一批表現民族鬥爭意識和愛國主義精神的抗日救亡劇。田漢的《亂鐘》、樓適夷的《S.O.S》、徐訏的《旗幟》等，都以「九一八」事變為背景，田著表現東北大學愛國學生保衛祖國、抗擊侵略的戰鬥熱情，也譴責國民黨當局的「不予抵抗主義」；樓著描寫瀋陽無線電

臺發報工人面對侵略者的槍口，向全國人民發出了日寇侵佔瀋陽的第一份電報。徐著則攝下愛國青年、中產家庭夫婦及其兒子、僕人，不畏日寇槍殺，前仆後繼，高舉國旗的悲壯慘烈的畫面。這類劇作堪稱「國防戲劇」之先聲。以抗日救亡為題材的劇作，還有田漢的《掃射》、《戰友》、《雪中的行商》、《回春之曲》，白薇的《假洋人》、《北寧路某站》、《敵同志》，李健吾的《火線之內》、《火線之外》，及歐陽予倩的抗日報告劇《不要忘了》等。它們從不同側面、角度表現東北義勇軍、民眾抗擊侵略者，「一二八」期間上海軍民抗日反奸的鬥爭，揭露了國際帝國主義姑息、縱容日寇侵華的詐偽嘴臉。其中，田漢的《回春之曲》是一部意蘊深厚、色香獨具的優秀劇作。它生動地表現華僑青年高維漢和梅娘回國抗敵的堅強意志與愛國精神，真摯純潔、堅貞不貳的愛情。作品以現實主義融合浪漫主義的要素，情節富有傳奇性，創造出詩一般的優美意境。一九三六年「國防戲劇」運動崛起，一大批國防劇作應運而生。除夏衍的《賽金花》外，尚有洪深參與集體創作並執筆的《走私》、《鹹魚主義》，尤兢（于伶）的《漢奸的子孫》、《在關內過年》、《夜光杯》，凌鶴的《洋白糖》、《荒漠笳聲》及《黑地獄》，章泯的《東北之家》、《村中之夜》、《我們的故鄉》，宋之的的《烙痕》，楊騷的《本地貨》等。總體觀之，這些作品一方面控訴日本帝國主義慘絕人寰的法西斯暴行，揭露漢奸為虎作倀、賣身求榮的卑劣嘴臉，也譴責了蔣介石政府屈辱求和的妥協政策，同時，熱情頌揚廣大愛國軍民抗日救亡的熱情、堅強不屈的鬥爭精神及正義凜然的民族氣節，洋溢著強烈的民族鬥爭意識和愛國主義精神。尤為值得一提的，是四幕劇《黑地獄》（1936）和五幕劇《夜光杯》（1937）。前者是凌鶴的力作，以天津某日本洋行地下鴉片煙窟為場景，揭露日寇夥同漢奸、流氓血腥屠殺華工的暴行，向世人披露了「黑地獄」種種令人髮指、慘不忍睹的情狀，也表現了抗日志士的愛國情志、堅強勇敢的性格及抗戰必勝的信念。後者描寫上海紅舞女

郁麗麗深入虎穴，刺殺畿東行政長官、大漢奸應爾康的傳奇性故事，頌揚了郁麗麗為國族而英勇獻身的悲壯精神，是戰前最受歡迎的國防戲劇之一。

其三，描寫舊社會、舊家庭、舊倫理的劇作。這類作品在二〇年代曾大量湧現，積累豐富的藝術經驗。進入三〇年代仍然是劇作家傾心表現的題材和主題。現代話劇正是率先在這一領域取得創造性的突破，而邁入它的成熟階段。這時期由於多數劇作家的思想由民主主義衍變為革命民主主義，他們不再停留於從個性解放、婚姻自主或倫理關係的角度，而是同時從階級矛盾、社會鬥爭的角度，力求較全面深入地觀照舊社會、舊家庭的複雜斑駁的生活圖畫。同時，一些優秀劇作家的藝術方法，從外向的社會寫實逐漸轉向以人為對象的性格心理劇的創作線路，注重深入揭露舊制度、舊文化、舊道德對人的精神世界的荼毒與戕害。最後，話劇文本從二〇年代以獨幕劇為主發展到三〇、四〇年代以多幕劇為主的格局，最先也在這一題材領域出現。因此，作品往往既注重塑造具有個性生命與複雜情感的人物形象，也擁有較大的思想深度與意識到的社會歷史內涵，從中彰顯作家蔚然形成的獨特的創作個性與藝術風格，達到了較高的藝術造詣。曹禺、李健吾、夏衍堪稱傑出的代表。

曹禺的處女作《雷雨》將一個帶封建性的資產階級家庭的悲劇，放在十九世紀末至二〇年代前期中國加速半殖民地半封建進程的歷史背景下透視。以周樸園為紐結，建立在周、魯兩家基本對立情勢上的戲劇衝突，從歷史淵源的縱剖面與現實發展的橫剖面，深刻揭露舊中國家庭和社會的罪孽，也透露出舊中國社會制度必然崩潰的訊息。《日出》進而描繪三〇年代前期舊中國都市社會的生活圖畫，在鮮明的對照中展現了上層社會的罪惡與糜爛，下層社會的黑暗與痛苦，竭力地抨擊「損不足以奉有餘」的社會制度，並將希望和未來寄託在新生的階級力量身上。這兩部劇作不僅以宏大的規模映現了特定時代社

會生活的深度與廣度，而且以獨創而成熟的悲劇藝術展現在國人面前。作者以塑造獨特豐滿的人物形象為中心，致力於人物內心世界的穿掘，準確地展現人物性格與內心生活的複雜性。既擅長從人物之間的心靈交鋒與人物自身的靈魂交戰，建構錯綜複雜、尖銳激烈的戲劇衝突，又善於將紛繁複雜的內容熔鑄在有限的舞臺時空內，構成高度集中、嚴謹精緻的藝術結構。《雷雨》採用縱剖面的形式，以順敘與回溯交錯的敘事方式組織前後長達三十年的劇情，《日出》則採用橫剖面的形式，以一個觀念統一全劇的動作，用零碎的人生片段組合一幅三〇年代都市社會生活的橫剖面。劇作的語言不僅高度個性化，而且富有內在動作性與抒情性。凡此種種，無不彰顯曹禺現實主義話劇藝術的卓越成就，也標誌著現代話劇藝術的成熟。

夏衍的《上海屋檐下》進一步開拓話劇審美觀照的藝術天地。作者巧妙地利用弄堂房子的橫切面，展現抗戰爆發前夕都市小市民灰色的生命圖畫。透過五戶人家一天的日常生活與喜怒哀樂，揭示了舊中國社會施與小人物物質的、精神的、歷史的重壓，在陰晴不定、難於捉摸的環境氛圍中，讓人窺見一個新的時代將要出現的一抹亮色。作品雖描述平凡的日常生活瑣事，卻能逼真地勾畫芸芸眾生的不同色相，捕捉到生活表象下的時代的潛流與本質。不追求鬧熱的刺激性與情節的曲折離奇，轉向致力於發掘劇中人在周遭環境迫壓下心靈的細微變化，並以委婉、含蓄的筆墨加以表現。結構新穎、別致而不落俗套。呈現出作者特有的素樸、清新、深沉、雋永的藝術風格。李健吾的話劇雖淡化經濟的階級的視角，而明顯削弱劇作內容的厚度，但因審美觀照被引向人性、人情與文化心理的深層而獲得豐裕的補償。《這不過是春天》深入地剖析上層社會婦女人性的種種弱點，正是這弱點使一個有過人生理想的新式女性，喪失了自由飛翔的翅膀，而只能在自己有所不願的現狀中苟活。《梁允達》、《村長之家》從現代文化的高度觀照傳統文化心理的負面因素，揭露封建家族制度和倫理觀

念對人性、人情的荼毒、扭曲、戕害，從而導致了兩出令人震顫的家庭悲劇。《以身作則》、《新學究》則憑藉新老學究的喜劇形象，揭露了戕害人性、人情的封建家族制度、倫理道德與資產階級的利己主義、金錢關係。這些作品以對人性的細緻觀察與深刻剖析，展現出人性世界的複雜變異的豐饒內涵，為現代話劇的審美觀照開闢了一個嶄新天地。李健吾擅長塑造逼真、細膩，透視出深沉的心理存在的人物形象，總是將筆端伸向人物的內宇宙，進行深致、豐盈的心理描繪，同時以性格主宰情節的進行，建構了集中緊湊、規則勻稱的戲劇結構。人物語言高度個性化，詼諧風趣，含蓄蘊藉，洋溢著濃郁的生活情趣。此外，陳楚淮的多幕悲劇《金絲籠》、《韋菲君》，阿英的《群鶯亂飛》，宋春舫的喜劇《一幅喜神》、《五里霧中》等，也屬於揭露舊家庭、舊社會的劇作。

　　三〇年代話劇創作的日趨成熟，也表徵於話劇各類體裁的漸臻成熟，作家藝術風格的各呈異彩。歷史劇創作有了顯著的提高，出現了《楚靈王》、《金田村》這類成熟的佳作。將真實的歷史生活作為史劇的題材，審美創造的基本出發點，已然成為三〇年代史劇家不言自明的藝術規約。二〇年代頻仍出現單憑歷史的一點因由，借題發揮，大做翻案的史劇，已很少見。宋之的《武則天》（1935）一劇，畢竟不同於二〇年代的翻案史劇，如論者所言，作者「並沒有藉助歷史劇作品為武則天翻案的動機，他只是按照自己的解釋塑造一個歷史人物的形象。」這一「解釋」不同於歷代史學家、文學家對武則天或貶或褒的評價，它是受新文化運動洗禮的宋之的，「站在一個新的立場、從新的視角重新觀照這一歷史人物的經歷。」[24]並未違扞歷史劇創作的藝術規範。大體上說，這一時期的史劇創作，雖大凡傾重以現實主義

24 譚霈生：〈中國當代歷史史劇與史劇觀〉，《譚霈生文集》（北京市：中國戲劇出版社，2005年），卷4，頁373。

來處理歷史真實與藝術虛構的關係，但左翼內外劇作家的強調點卻有不同。前者更為注重融入主體對現實鬥爭的感悟，訴求歷史真實、藝術虛構與古為今用的結合。陳白塵的《金田村》「強調」太平天國在一個大目標下團結禦侮的題旨與當前抗日救亡運動的「關聯」，夏衍的《秋瑾傳》則以近代史上女英雄秋瑾的殺身成仁、慷慨就義的精神來激勵民氣。而他的《賽金花》的歷史「諷喻」所以引發誹議，雖肇因複雜，但與作者違扣人物所處的特定歷史環境似不無干係。

相比之下，左翼外的劇作家更為注重歷史生活的所謂客觀真實，然往往欠缺應有的藝術想像與虛構，也難於揭示歷史的內在真實性。如熊佛西的《臥薪嚐膽》、《賽金花》，顧一樵的四幕劇《岳飛》、《西施》（1932），顏青海的三幕劇《昭君》（1936）等。但也有例外。楊晦的五幕史劇《楚靈王》（1933），在「關聯」與「激勵」方面，其所蘊涵的以古諷今、作古正今的思想力量，比當年的左翼史劇既來得有力，也更為潛隱。尤為重要的是，作者不僅依據《史記》〈楚世家〉等史籍的大量記載，而且運用創造性的想像與虛構，始終把「人」作為歷史生活的中心，致力於塑造特定歷史語境中具有獨特性格與複雜心理的人物形象。作品以春秋時期諸侯兼併為背景，以楚靈王侵吞弱國、爭霸中原，與蔡國君臣百姓同仇敵愾、救亡圖存為衝突主線，精心地塑造貪狠凶殘、強暴無信、剛愎自用、驕奢淫欲的專制暴君楚靈王的典型形象。這個驕狂自大，不可一世的暴君，自以為霸業唾手可得，豈料頃刻之間，國破家亡，眾叛親離，落得流離溝壑、自縊而亡的可悲下場。劇中主要人物亦各具獨特性格，大夫歸生的忠心監國、死而後已，公子朝吳的深沉隱忍、雪恥復國，世子有的剛直忠毅、為國捐軀，楚平王的體恤虛懷，韜晦立國……也寫得生動鮮明，呼之欲出。全劇人物眾多，場景頻仍變換。既善於創造色調不同的各種場面，也有粗腰宮女失寵自刎，楚邑申亥感恩救主，以女殉主等穿插，使楚靈王的形象獲得多面精當的展呈。全劇佈局縝密，層層推衍。人

物的長篇獨白與場景氣氛的描繪，弘揚了作者擅長的抒情寫意的特色。該劇堪稱三〇年代史劇的奪魁之作。

三〇年代，話劇的三大體裁——悲劇、喜劇、正劇，競相進入成熟的藝術運作。曹禺的「悲劇三部曲」——《雷雨》、《日出》、《原野》，是現代悲劇從內容到形式走向成熟的標誌性作品。他不斷開拓悲劇的題材領域，發掘悲劇的審美題旨，既善於有機地糅合悲劇的多種流派、型類的藝術元素，也擅長賦予主人翁悲劇性的多重意蘊，因而其悲劇內涵的豐富、深邃，藝術形態的凝重、沉鬱，為他人所難企及。李健吾的《梁允達》、《村長之家》與楊晦的《楚靈王》，從現實與歷史兩個層面，將「罪人的悲劇」這一奇譎的悲劇體式推向新的高度，但兩人的藝術風格卻判然有別，他們與曹禺獨特的悲劇風格相互輝映，各呈異彩。值得一提的是，健吾還為話劇史供獻了悲劇的另類體式——險劇（melodrama）的樣品《十三年》。夏衍幾經波折，在一個新的審美層面從事正劇的創造，《上海屋檐下》的正劇形範既不同於《五奎橋》，也有別於《過渡》，洪、熊二人皆不免拘執於社會問題劇模式，夏衍卻憑藉嚴謹的寫實主義，將正劇的現代性與民族性的融合擢拔到自己時代的高度，並烙下個人風格的鮮明標記。陳白塵墾殖的是歷史英雄正劇。《金田村》在映現恢宏壯闊、錯綜複雜的歷史鬥爭畫面，塑造一批有深度與分寸感的起義軍將領形象方面，也取得了劃期的成就。在喜劇領域，陳白塵的《恭喜發財》，堪稱這一時期社會諷刺喜劇的唯一力作。它有熊佛西的《屠戶》所欠缺的豐腴的社會歷史內涵，尖銳潑辣的批判鋒芒，但《屠戶》也有其明淨、質樸與通俗化的優長。不過，在藝術的完美性方面，二劇皆遜於健吾一九三四年所譯王文顯的社會諷刺劇《委曲求全》。健吾推呈的是相當成熟的性格喜劇力作《以身作則》、《新學究》，雖然新老學究被嘲諷的性格層面，仍不免帶有莫里哀喜劇類型性格的遺存。作者對人與人性的深刻洞察，助成他在悲喜劇體式獲致比喜劇更豐贍的藝術成果。相形之

下，田漢的悲喜劇《回春之曲》雖以浪漫主義的運思、情調與色澤取勝，然人物性格卻欠缺複雜性與心理的深致；而後者恰是健吾的拿手好戲，他的悲喜劇傑作《這不過是春天》，其精彩豐潤正在於茲。可以說，他一出手就立起一堵難於逾越的高牆。

　　幽默喜劇、世態喜劇仍囿於小型製作，然佳構頗多。前者如徐訏的《心底的一星》、《忐忑》，袁牧之的《一個女人和一條狗》，陳白塵的《徵婚》、《二樓上》及袁俊的《吳康的船》等。它們皆有輕鬆、幽默、諧趣的原生質，這與丁西林的鋪基墊石、創立規矩不無關係。袁牧之擅長「兩個角色的戲」，他的喜劇風格近似西林，但人物更少，動作多，題材也較為開闊。《一個女人和一條狗》（1932）是他的代表作，以小型幽默劇承載革命題材，映現時代精神，成功地塑造兩個具有獨特性格、心理的舞臺形象。這是對西林喜劇的創造性開拓。在藝術表現上，他不單訴諸理智，也訴諸情感，顯得更為溫潤。他的語言不搬弄攻訐駁難的理性思維，卻饒有豐盈的生活氣息，時而流蕩著溫馨的情愫。該劇是三〇年代不可多得的幽默喜劇精品。《吳康的船》（1936）寫離鄉的青年男子與村婦的情愛糾葛，給幽默喜劇帶來抒情寫意的民族韻致與南方水鄉的地域色彩。世態劇方面，徐訏的《遺產》，洪深的《鹹魚主義》，於輕鬆幽默中注入辛辣奇倔、滑稽突梯的反諷，但前者蘊含哲理的智機，後者卻饒有民俗的風味。值得提出的，還有宋春舫推出的三〇年代唯一的大型趣劇《五里霧中》（1935），作品描寫都市上層情場上的一場喜劇性的報復，指摘洋場闊少的朝三暮四、玩弄感情，映呈了都市以金錢為中心的畸形的世態人情。全劇巧妙地融合佳構喜劇、世態喜劇的審美元素，創造了十分精緻周密、洋溢喜劇情趣的情節結構。該劇是宋氏喜劇的代表作。

話劇藝術成熟的標誌

　　三〇年代，左翼劇壇內外的戲劇工作者經過長期、艱苦的探索與積累，從域外戲劇思潮的引進，到劇本創作、舞臺演出、理論研究等領域，都逐漸進入成熟的運作，中國現代話劇藝術的發展終於迎來了成熟期。其顯著標誌有四個方面。

　　其一，出現一批標誌話劇藝術成熟，思想性與藝術性達成較完美結合的優秀劇作。其中，有曹禺的《雷雨》、《日出》、《原野》，李健吾的《這不過是春天》、《梁允達》、《以身作則》，楊晦的《楚靈王》，夏衍的《上海屋檐下》，陳白塵的《金田村》等。它們以不同的思想藝術傾向，多樣化的藝術風格及文本特徵，顯示了話劇藝術的豐富多彩，妖嬈多姿。其二，形成了一支由左翼劇作家與進步劇作家組成的優秀的戲劇創作隊伍。二〇年代相當活躍的一批劇作家如田漢、歐陽予倩、洪深、熊佛西、白薇、谷劍塵等在思想和創作上有新的重大發展，又湧現出一大批引人矚目的劇壇新秀。左翼有夏衍、宋之的、陳白塵、袁牧之、尤兢（于伶）、章泯、阿英、石凌鶴等，左翼外有李健吾、曹禺、楊晦、徐訏、陳楚淮、楊村彬等。其三，導演、表演及舞美設計的藝術水平顯著提高。三〇年代前期，演劇由「愛美的」向「專業的」轉化，湧現出一批職業劇團，有力地促進現代話劇舞臺藝術的迅速發展與成熟。其中，唐槐秋率先成立的中國旅行劇團，「劇聯」隨後組建的上海業餘劇人協會，是影響最大、貢獻卓著的兩個職業劇團，它們以較高的表導演與舞臺美術，分別公演一批風格、體裁不同的中外名劇，彰顯了現代話劇舞臺藝術的日臻成熟，也吸引了千千萬萬市民觀眾。一九三六年組成的四十年代劇社，馬彥祥等人在南京組織的中國戲劇學會及各大城市的專業劇團，以及南開新劇團為代表的學校劇團，也為提高現代戲劇的舞臺藝術做出了各自的貢獻。在

專業化、正規化的演劇實踐中，中國話劇湧現出一批劇藝精湛的導演、表演藝術家。除原有的洪深、張彭春、歐陽予倩、田漢、熊佛西、余上沅、焦菊隱外，優秀的導演還有應雲衛、唐槐秋、馬彥祥、章泯、陳鯉庭、史東山、沈西苓、凌鶴、賀孟斧、陳治策、楊村彬等。優秀演員有袁牧之、鄭君里、趙丹、金山、戴涯、陳凝秋、魏鶴齡、顧而已、陶金、金焰、藍馬、唐若青、趙慧深、王瑩、葉露茜、英茵、白楊、舒綉文、鳳子、葉子等。在舞臺設計、布景、燈光、音樂等方面也出現了一批專門人才。最後，在戲劇理論研究與戲劇批評方面也進入成熟的運作機制。

三〇年代中期，由於日本帝國主義擴大對華侵略戰爭，民族矛盾上升為國內的主要矛盾，一九三五年底中共中央瓦窯堡會議，提出建立全國抗日民族統一戰線的號召。同年冬「劇聯」自動解散，籌備建立上海劇作者協會，並配合當時文藝界倡導的「國防文學」運動，提出「國防戲劇」的口號，以取代「無產階級戲劇」。一九三六年初，上海劇作者協會成立，制定了〈國防劇作綱領〉，強調取材現實鬥爭與民族解放鬥爭的歷史，藉以表現反帝反漢奸的題旨。洪深、沈起予主編的《光明》與《生活知識》、《讀書生活》等刊物紛紛登載「國防」劇作。國防戲劇運動的開展給戲劇界帶來新的面貌。一九三六年十一月，夏衍的歷史諷喻劇《賽金花》由四〇年代劇社搬上舞臺，觀眾達三萬多人次，轟動了大上海，被譽為「國防戲劇的力作」。尤兢、陽翰笙、陳白塵、宋之的、石凌鶴、章泯、姚時曉等人也寫出一批國防戲劇。這一時期，抗日救亡運動的蓬勃開展，促進了全國範圍的「國防戲劇」的創作、演出活動。各大城市大中學生、工農業餘演劇蔚為熱潮，其上演的劇目不計其數，觀眾踴躍，群情激昂。這些演出極大地激發廣大民眾的愛國主義熱情，推動了抗日救亡運動的深入開展，也為即將到來的抗戰戲劇運動奠定堅實的基礎。

第四節　抗戰戲劇運動的全面勃興

　　一九三七年「七七」蘆溝橋事變、上海「八一三」事變先後爆發，開始了中國人民八年抗日戰爭的艱苦卓絕的歷史。一場轟轟烈烈的抗戰戲劇運動亦隨之全面勃興。它包括以上海、武漢、重慶為中心的國統區抗戰戲劇運動，「孤島」及上海淪陷區的抗戰戲劇運動，中共的根據地、解放區的抗戰戲劇運動等。

國統區的抗戰戲劇運動

　　一九三七年蘆溝橋事變爆發，在全國戲劇運動中心的上海首先引起了強烈反響。七月十五日，上海劇作者協會易名中國劇作者協會，成為全國文藝戰線最早成立的抗日統一戰線組織。協會決定集體創作三幕話劇《保衛蘆溝橋》，由章泯、尤兢、張季純、馬彥祥等十七人參與寫作，夏衍、鄭伯奇、張庚、孫師毅負責整理，並組織上海影劇界近百名演員參加演出。全劇氣勢磅礡，場面壯烈，向全國各族人民發出「保衛蘆溝橋！保衛華北！」的戰鬥呼號，揭開了長達八年之久的抗戰戲劇運動的序幕。「八一三」滬戰爆發後，中國劇作者協會與上海劇團聯盟組建上海戲劇界救亡協會，迅速成立十三個救亡演劇隊，其中十一個演劇隊奔赴前線、敵後，上海影人劇團、中國旅行劇團也先後前往大後方，演出一系列抗戰戲劇。南京、廣州、北平、天津等大中城市及流亡的東北戲劇工作者和愛國青年也組成一支支救亡演劇隊。各種演劇團體如雨後春筍般出現，活報劇、街頭劇、茶館劇的演出蔚成熱潮。《放下你的鞭子》、《最後一計》、《三江好》（合稱「好一計鞭子」）是當年最著名的獨幕劇，其演出激起了千百萬觀眾的愛國熱情。戲劇工作者的足跡遍及大江南北，黃河上下，戰初的戲

劇運動呈現出風起雲湧、如火如荼的局面。

　　上海、南京相繼淪陷後，武漢一時成為全國戲劇運動的中心。大批戲劇工作者和演劇隊雲集武漢。一九三七年十二月三十一日，中華全國戲劇界抗敵協會在漢口成立，它聚合數十個戲劇團體，包括不同劇種、流派，不同階級、階層的千百戲劇工作者。嗣後，各大中城市紛紛成立「劇協」分會，形成了規模空前壯大的戲劇界抗日統一戰線。「劇協」確定每年十月十日為中國戲劇節。翌年二月，國民政府軍委會政治部在武漢成立，郭沫若擔任第三廳廳長，負責抗戰宣傳工作，田漢任主管文藝和戲劇宣傳的六處處長。經軍委會政治部副主任周恩來提議、斡旋，戲劇工作者被納入第三廳編製。嗣後，由田漢、洪深等人主持，以上海的救亡演劇隊為基礎，組建了十個抗戰演劇隊、四個抗戰宣傳隊及孩子劇團，經過短期集訓，派往各戰區開展抗日宣傳工作。第三廳為他們規定藝術工作者的五項信條：「提高政治軍事的認識與訓練」；「磨練本身技術，使藝術水平因抗戰之持久而愈益提高」；「以身為教」，努力成為「刻苦耐勞、沉毅果敢之民族鬥士」；「充分忠實於大眾之理解、趣味，特別是其苦痛和要求」，達成「藝術大眾化」；「藝術戰線之各兵種」、「藝術集團內」必須「協同一致」[25]。抗戰演劇隊、宣傳隊在十分艱苦的條件下，機智頑強地開展抗日宣傳活動。他們以「游擊戰」、「散兵戰」的方式，深入華北敵後根據地，對日浴血戰鬥的最前線，出沒於大江南北的淪陷區與廣闊的國統區大後方，連邊陲的雲南、新疆等地也有新興話劇的演出。他們將戲劇的種子撒遍全中國，不僅為鞏固、擴大抗日民族統一戰線做出了卓著的貢獻，也在現代戲劇史上寫下光輝燦爛的一頁。誠如夏衍指出，「在參加了民族解放戰爭的整個文化兵團中，戲劇工作者已經是

25　田漢：〈關於抗戰戲劇改進的報告〉，《田漢文集》（北京市：中國戲劇出版社，1987年），卷15，頁126-127。

一個站在戰鬥最前列，作戰最勇敢，戰績最顯赫的部隊」[26]。

一九三八年十至十一月，武漢、廣州相繼失守，國民黨陣營內的投降派紛紛倒戈易幟，汪精衛公開投敵，實行所謂曲線救國。中國抗日戰爭進入艱苦的相持階段，抗戰戲劇運動的重心也移向大西南。許多專業劇團來到重慶，他們與抗戰演劇隊、內遷大學的學校劇團及當地的話劇團體，共同揭開了以重慶為中心的西南地區戲劇運動的序幕。一九三八年十月十日，全國第一屆戲劇節在重慶隆重舉行，公演由曹禺、宋之的改編的四幕話劇《總動員》。劇本通過破獲代號為「黑字二十八」的日本間諜的故事，表現了全民總動員，肅清內奸外諜，踴躍參軍奮勇抗敵的重大主題。參演者達二百餘人，駐渝的著名演員，劇作者曹禺、宋之的及導演應雲衛，國民黨中宣部部長張道藩、國立劇校校長余上沅都登臺獻技。其演出盛況空前，不僅表證廣大民眾抗戰熱情的高漲，也彰顯了戲劇界抗日統一戰線的活力。一九三九年後，隨著戰局的相對穩定，劇作者生活體驗的深入與思想認識的深化，話劇創作從戰初小型的宣傳劇逐漸轉向大型多幕劇的營造，出現了一批具有思想深度與藝術感染力的優秀劇目。各專業劇團、抗戰演劇隊競相排演大型劇目，其舞臺藝術也有長足的進展。《一年間》、《包得行》、《殘霧》、《蛻變》、《亂世男女》、《國家至上》、《心防》、《北京人》、《霧重慶》、《正氣歌》等劇的創作、演出，標誌著抗戰話劇的深入發展。

一九四一年一月「皖南事變」發生，二月重慶「國民政府」成立以張道藩為主任委員的中央文化運動委員會，強化圖書雜誌審查機構，以潘公展為主任的中央圖書雜誌審查委員會，從一九三九年十二月到一九四一年六月，查禁書刊九百多種，其中劇本近百種。嗣後，對堅持抗戰、揭露現實的劇作或強制刪改，或禁止演出，妄圖扼殺進

26 夏衍：〈戲劇抗戰三年間〉，《戲劇春秋》創刊號（1940年6月）。

步的戲劇運動。在這種情勢下，抗戰前期蓬勃發展的戲劇運動受到挫折，大後方的劇運從動員全民抗日救亡轉入既抨擊日寇的侵略，又揭露「國民政府」內親日派反共投降陰謀的新的歷史時期。以周恩來為首的中共南方局審時度勢，一面譴責國民黨當局積極反共、破壞抗日的倒行逆施，同時將戲劇界的部分人士疏散到香港、桂林、昆明等地，並通過郭沫若、陽翰笙領導的文化工作委員會，繼續堅守重慶等地的戲劇陣地，推動抗戰戲劇運動向前發展。一九四一年五月，成立以應雲衛、陳白塵、陳鯉庭等為骨幹的民間職業劇團——中華劇藝社（簡稱「中藝」），在是年與次年的霧季，公演《大地回春》、《愁城記》、《屈原》、《孔雀膽》、《法西斯細菌》，《長夜行》及《風雪夜歸人》等一系列名劇，特別是《屈原》的創作、演出，在國民黨當局連續不斷的反共高潮中，「打開了一個大缺口」[27]。其公演轟動了山城，極大地鼓舞國統區人民堅持抗戰，反對妥協投降的鬥爭。「中藝」的成立及其高水平的演出，推動了大後方劇運的蓬勃開展。國民黨所屬的中央電影攝影場劇團（簡稱「中電」）、中國電影製片廠的中國萬歲劇團（簡稱「中萬」）及由國民黨三青團主辦的中央青年劇社（簡稱「中青」），其編、導、演的骨幹也都是堅持抗戰、團結、進步的藝術家，他們除支持「中藝」的霧季公演外，競相上演優秀的大型劇目。「中萬」演出郭沫若的《棠棣之花》、《虎符》，陳白塵的《陌上秋》，並重演《蛻變》；「中電」演出《結婚進行曲》、《金玉滿堂》、《正氣歌》，「中青」演出《北京人》、《美國總統號》（袁俊著）及《清官外史》等。此外，孩子劇團、育才學校戲劇組及重慶業餘劇團怒吼劇社、銀行業餘劇團等，也上演了《法西斯喪鐘響了》（臧雲遠等）、《猴兒大王》（凌鶴據張天翼小說《禿禿大王》改編）、《安魂曲》（匈

27 夏衍：〈知公此去無遺恨——痛悼郭沫若同志〉，《人民文學》1978年第7期（1978年7月）。

牙利巴拉茲著）及《黃白丹青》等。一九四二年夏，由于伶、夏衍組
建的第二個職業劇團——中國藝術劇社（簡稱「中術」），以雄壯的陣
容演出宋之的的《祖國在呼喚》、曹禺的《北京人》、《家》。翌年夏，
中藝在重慶當局的高壓及經濟逼迫下轉移到成都，「中術」繼之成為
重慶劇壇的主力。在此後兩年半時間，以「中術」為中心的重慶劇
壇，在艱難苦鬥中取得了輝煌的業績。其間，創作和演出的劇目有
《水鄉吟》、《離離草》、《芳草天涯》、《南冠草》、《高漸離》、《女人女
人》、《雞鳴早看天》、《兩面人》、《草莽英雄》、《槿花之歌》、《杏花春
雨江南》、《春寒》、《歲寒圖》、《升官圖》、《少年遊》、《林沖夜奔》、
《小人物狂想曲》（沈浮著）及《清明前後》（茅盾著）等。在四屆霧
季公演中，重慶進步劇壇演出話劇一百一十八部，其題材豐富多彩，
藝術風格爭奇鬥艷。這一時期，「重慶的戲劇運動如日中天，進入中
國現代戲劇史上的黃金時代！」[28]

　　在國統區的抗戰戲劇運動中，「文化城」桂林的進步劇運佔有重
要地位。一九四〇年春，歐陽予倩在桂林主持成立廣西省立藝術館，
積極開展話劇運動及桂劇、平劇的改革。翌年秋，在田漢支持下，瞿
白音、杜宣、汪鞏等在桂林組織新中國劇社，成為活躍於桂、湘、滇
的一支戲劇生力軍。加之淪陷後的上海、香港的戲劇工作者大多撤往
桂林，一時人才雲集，使文化城的戲劇運動空前繁榮。一九四四年
春，歐陽予倩、田漢、熊佛西、瞿白音等戲劇家，利用桂系地方勢力
與國民黨中央的矛盾，在桂林發起組辦「西南第一屆戲劇展覽會」。
劇展自二月十五日開始至五月十九日結束，歷時三個多月，與會者有
桂、湘、粵、滇、贛五省三十三個藝術團體近千人，演出話劇、平
劇、歌劇、桂劇、楚劇、傀儡戲、魔術民族歌舞等百餘齣，近二百
場。同時召開戲劇工作者大會，通過關於戲劇的二十七項提案，舉辦

28 陳白塵：〈中國話劇的過去、現在和未來〉，《南京大學學報》1986年第1期（1986年
　1月）。

了戲劇資料展覽。從參加劇團之眾，演出劇目之多，涉及問題之廣，產生影響之大，「劇展」在現代戲劇運動史上是空前的。

「孤島」和淪陷後上海的戲劇運動

「孤島」和淪陷後上海的戲劇運動是在特殊的歷史環境中發展起來的。一九三八年，于伶、李健吾、李伯龍等人組織上海藝術劇院，上演《梅蘿香》獲得輿論界的好評，但法國工部局卻不予登記。同年七月，于伶、阿英、李健吾等人參加中法聯誼會，獲准創辦上海劇藝社。在劇社存在的三年多時間，上演了《人之初》（顧仲夷據巴尼奧爾《寶巴茲》改編）、《愛與死的搏鬥》、《花濺淚》、《這不過是春天》、《女子公寓》、《夜上海》、《生財有道》、《賽金花》、《武則天》、《明末遺恨》、《家》（吳天改編）、《北京人》、《正氣歌》、《李秀成殉國》（陽翰笙著）等四十多部話劇，劇目的思想和藝術都達到較高的水準，其演出現實主義風格和嚴肅認真的作風，堅持了為抗戰鬥爭服務的方向，成為「孤島」劇運的中心。一九三九年秋，唐槐秋率領中國旅行劇團返回上海，也堅持近三年的職業演出，上演了《復活》、《林沖夜奔》、《碧血花》、《李香君》、《花木蘭》、《洪宣嬌》、《水仙花》（顧仲夷據《簡愛》改編）等二十二個劇目。一九四一年春，從上海劇藝社分化出來的上海職業劇團，也公演了《蛻變》、《阿Q正傳》、《邊城故事》（袁俊著）等。天風劇團由姚克、費穆主持，上演《浮生若夢》、《十字街頭》、《清宮怨》（姚克著）、《孤島男女》等。「孤島」業餘演劇也相當活躍。特別是一九三九年初，在由洪謨任社長的戲劇交誼社舉行「星期日公演」的推動下，各行業、團體、學校的業餘劇團大量湧現，達一百二十多個，它們上演了大量劇目，並聯合舉行「義賣」公演，在與惡勢力鬥爭中發揮了積極作用。在「孤島」上演的劇目中，于伶的現實劇、阿英的歷史劇與李健吾的外國改

編劇，最受歡迎，吸引了廣大的觀眾。

一九四一年十二月太平洋戰爭爆發，日寇進駐「孤島」，上海劇藝社等職業劇團相繼被解散。經過一段恐怖政策後，局勢逐漸穩定，先後湧現出上海藝術劇團、苦幹劇團、上海藝光劇團、聯藝劇團等一系列演劇團體。一九四二年夏，黃佐臨、吳仞之等主持的苦幹劇團與上海藝術劇團合作，公演了《荒島英雄》（佐臨據巴蕾《可敬的克萊登》改編）、《大馬戲團》（師陀據安特列夫《吃耳光的人》改編）、《秋海棠》（顧仲夷、費穆、佐臨據秦瘦鷗同名小說改編）等，深受廣大觀眾的歡迎。嗣後，苦幹劇團又上演《樑上君子》、《視察專員》（《欽差大臣》）、《金小玉》、《雲南起義》、《舞臺艷後》（徐舟據奧斯特洛夫斯基《無罪的人》改編）、《亂世英雄》、《夜店》（柯靈、師陀據高爾基《底層》改編）等二十多個劇目，成為一個有影響的劇團。由李健吾、朱端鈞、姚克組成演出委員會的上海藝術劇團，公演了《雲彩霞》、《甜姐兒》（魏于潛改編）等劇。李健吾、吳仞之、李知默主持的上海聯藝劇團則上演《花信風》、《結婚進行曲》、《一線天》、《稱心如意》等劇。它們在舞臺藝術風格和演出作風上，大多保持上海劇藝社的優良傳統。在長期的演出實踐中，「孤島」和淪陷後的上海劇壇，不僅舞臺藝術日臻完善，也湧現出黃佐臨、費穆、吳仞之、朱端鈞、吳天、洪謨等著名導演，石揮、張伐、韓非、喬奇、孫道臨、蔣天流、黃宗江、馮喆、丹尼、夏霞、黃宗英、藍蘭、上官雲珠等著名演員。在理論研究方面，「孤島」初期曾討論「抗戰戲劇」、「戰爭戲劇」等問題，歷史劇問題也引起熱烈的爭論。胡松青（李伯龍）主編的《劇場藝術》，以探討表導演藝術為主，紹介斯坦尼斯拉夫斯基體系和歐美演劇藝術的名著，也刊發劇評、劇作，是水平較高、影響較大的刊物。以創作為主的有《戲劇雜誌》、《獨幕劇創作月刊》，此外還有《小劇場》、《戲劇與文學》、《戲劇新聞》等理論刊物，戲劇批評獲得較廣泛的開展。

中共根據地、解放區的戲劇運動

　　以延安為中心的根據地、解放區戲劇運動，處在新的社會環境中，呈現出革命化、民族化、大眾化的新貌。「七七」事變後，北平學生流動宣傳隊、上海救亡演劇隊不少成員陸續奔赴延安，與當地戲劇工作者匯合。同年底翌年初，相繼公演沙可夫等編導的《廣州暴動》，沙可夫、李伯釗、朱光、左明、孫維世等聯合編導的《血祭上海》，轟動了延安。一九三八年四月，旨在培養根據地文藝幹部的魯迅藝術學院在延安創立，下設文學、音樂、美術、戲劇四個系，由張庚任戲劇系主任，教員有左明、崔嵬、王震之、鍾敬之、姚時曉等。「魯藝」戲劇系組建了實驗劇團，從成立到一九四二年文藝整風前，上演了基本上由師生編導的《信號燈》（崔嵬著，下同）、《流寇隊長》（王震之）、《老三》（李伯釗）、《棋局未終》（姚時曉）等五十多個劇目，其中也有《求婚》、《蠢貨》、《日出》、《帶槍的人》等中外名劇，為各根據地和部隊培養、輸送大批戲劇人才。他們還協助組建了西北文工團、青年藝術劇院、留守兵團部隊藝術學校等，竭力支持業餘演劇活動的開展。在「魯藝」及其實驗劇團推動下，延安和陝甘寧邊區的戲劇活動很快地掀起熱潮，形成十分活躍的局面。一九四〇年前後，延安戲劇界公演《帶槍的人》、《馬門教授》、《偽善者》（《偽君子》）、《欽差大臣》、《雷雨》、《上海屋檐下》、《太平天國》、《李秀成之死》等劇目，獲得了廣泛的讚賞。中共領導的各敵後根據地的戲劇活動也蓬勃開展，尤以晉察冀邊區最為活躍。早在一九三八年，丁玲率領西北戰地服務團（「西戰團」），到晉、陝前線進行抗日宣傳，上演《八百壯士》、《突擊》和她編寫的《重逢》、《河內一郎》等話劇，以及秦腔、京劇、大鼓、廣場歌舞等。翌年七月，以「西戰團」、一二〇師戰鬥劇社、軍區直屬抗敵劇社及華北聯大文工團為基礎，成立

「中華全國戲劇界抗敵協會晉察冀邊區分會」。它團結了邊區數以百計的專業和業餘劇團，廣泛地開展農村、部隊的業餘戲劇活動，同時組織討論有關戲劇運動和藝術形式等問題，並舉辦三屆藝術節，創作、演出了一批有影響的劇目。在華中根據地，新四軍軍長陳毅倡導建立「文化村」，為文學、戲劇工作者阿英、賀綠汀、許幸之、胡考等人提供良好的寫作環境，阿英在這裡創作著名史劇《李闖王》等。

　　一九四二年文藝整風後，延安和各根據地的戲劇工作者迅速糾正「演大戲」成風，輕視表現根據地現實生活與民族民間形式等不良傾向，紛紛到前線、農村、敵後，創作出一批映現邊區軍民鬥爭生活，描寫工農兵形象，具有新的藝術風貌的話劇作品。其中，獨幕劇《把眼光放遠點》（胡丹沸著，下同）、《十六條槍》（崔嵬）、《打的好》（成蔭）、《糧食》（洛丁等）、《戎冠秀》（胡可），多幕劇《抓壯丁》（吳雪等）、《過關》（賈霽、李夏）、《李國瑞》（杜烽）、《同志，你走錯了路》（姚仲明、陳波兒等）等，堪稱根據地話劇的代表作。其次，重視民族民間形式的利用、整理與改造，開展了新秧歌運動和舊戲的改革。一九四三年春節，延安「魯藝」的新秧歌劇《兄妹開荒》（王大化、李波等編劇，安波作曲），受到群眾的熱烈歡迎，嗣後新秧歌運動在延安和各根據地蓬勃開展。在秧歌劇的基礎上，一九四五年春，「魯藝」師生集體創作、演出民族新歌劇《白毛女》（賀敬之、丁毅執筆，馬可等作曲），這是中國現代民族歌劇走向成熟的一座里程碑，也是根據地戲劇中影響最大、流傳最廣的優秀作品之一。在舊劇改革方面，延安平劇院做了大量工作。一九四四年春，中共中央黨校首次公演新編平劇《逼上梁山》（楊紹萱、齊燕銘等執筆），對舊劇藝術進行大膽的革新嘗試，被譽為「舊劇革命的劃時期的開端」[29]。

29 毛澤東：〈致楊紹萱、齊燕銘〉，《文藝理論卷》（長沙市：湖南人民出版社，1984年，《延安文藝叢書》），頁70。

延安平劇院也推出新編平劇《三打祝家莊》（任桂林、魏晨旭、李綸執筆）。在京劇改革浪潮的推動下，地方戲曲、曲藝的改革也掀起熱潮，這對於促進話劇的民族化和創造中國新歌劇具有重要的意義。進入四〇年代後期，各解放區的群眾戲劇活動的蓬勃開展，促進了話劇創作的發展，出現了一批具有思想和藝術深度的優秀話劇，如以土地改革為題材的《反「翻把」鬥爭》（李之華著，下同），表現部隊鬥爭生活、歌頌英雄形象的《九股山上的英雄》（林揚等）、《團結立功》（魯易、張捷）、《喜相逢》、《戰鬥裡成長》（胡可），描寫解放區工業戰線鬥爭生活的《炮彈是怎樣造成的》（陳其通）、《紅旗歌》（魯煤、劉滄浪等）、《勝利列車》（逯斐、喬羽）、《不是蟬》（魏連珍）等。此外，還有描寫國統區民主鬥爭的《民主青年進行曲》（賈克等集體創作），揭露「國民政府」「競選」醜劇的《群猴》（宋之的）等。在歌劇方面，也產生了一批有影響的作品，如《劉胡蘭》（魏風、劉蓮池等編劇，羅宗賢等作曲），《王秀鸞》（傅鐸編劇，艾實惕等作曲），《赤葉河》（阮章競編劇，梁寒光等作曲）。

　　總體觀之，根據地、解放區的戲劇，直接映現了新的時代、新的人物，創造出一批工農兵的形象，在戲劇大眾化、民族化方面取得顯著的成果。但毋庸諱言，由於未能正確處理戲劇與生活、戲劇與政治、戲劇與傳統的關係，也存在著種種缺陷、不足。例如片面強調戲劇為政治服務，只注重思想性、戰鬥性，不同程度上忽視戲劇創作的自身規律，放鬆了藝術性的追求，甚至要求戲劇配合某項政治任務，宣傳某項具體政策，這就助長創作中的公式化、概念化。又如單純強調大眾化和戲劇形式的普及，忽視了中外戲劇遺產和現狀的研究、借鑒，忽視高質量、多體式的大型話劇的鼓勵與提倡，這就造成藝術視野的褊狹，無法形成戲劇體裁、風格、手法多樣化的創作局面，也不利於從整體上提高戲劇藝術的水平。

第五節　現實主義戲劇主潮的深化

　　抗戰時期，現實主義戲劇主潮的深入發展，始終端賴於戲劇與人民的現實生活和民族的藝術傳統的深刻聯繫。它一方面將根須深扎在民族的戲劇文化傳統的土壤，從中汲取超離歐化，進一步創建現代民族話劇的豐富資源。同時，緊密聯繫全民抗戰持久深入的現實鬥爭生活，從中獲取克服自身與外部的種種障礙的鬱勃熱能與活力。

　　抗戰爆發後，現實主義戲劇思潮的發展首先面臨著戲劇藝術如何進一步民族化的問題。誠如歐陽予倩指出，全民抗戰使話劇「從錦繡叢中到了十字街頭；從上海深入了內地，從都市到了農村；從社會的表層漸向著社會的裡層」[30]。戰前以城市為中心，以知識分子和市民為主要觀眾的話劇面臨著一個巨大的轉折。抗戰初期深入內地、前線的戲劇工作者，為了順應以農民及其士兵為主體的廣大民眾的審美情趣，尋找他們所喜聞樂見的戲劇形式，曾創作、演出活報劇、街頭劇、茶館劇、遊行劇、燈劇等通俗小型的戲劇，在抗戰宣傳中發揮了輕騎兵的作用。民族戰爭深入、持久進行的社會環境，戲劇與廣大民眾相結合的時代要求，驅使人們探討現代話劇如何進一步民族化的歷史課題。在這同時，捲入抗戰洪流中的舊戲和民間藝人，也面臨著如何利用舊形式表現抗戰的新的課題。於是，一場關於戲劇民族形式問題的論爭便展開了。這場論爭是當時思想文化界關於民族形式論爭的一個重要組成部分。

　　在延安文藝界的討論中，周揚肯定「五四」以來包括新興話劇在內的新文藝，是「作為一個打倒少數人的貴族的文學，建立多數人的

30 歐陽予倩：〈戲劇在抗戰中〉，《抗戰獨幕劇選》（上海市：戲劇時代出版社，1938年），頁1-2。

平民的文學的運動而興起的」，是一直在為文藝與大眾的結合的旗幟下
發展起來的」。他根據毛澤東關於國際主義的內容與民族形式相結合
的指導思想，提出要「在批判地利用和改造舊形式中創造出新形
式」，但「主要地還是依靠對自己民族現實生活的各方面的綿密認真
的研究，對人民的語言、風習、信仰、趣味等等的深刻瞭解，而尤其
是對目前民族抗日戰爭的實際生活的艱苦的實踐。離開現實主義的方
針，一切關於形式的論辯都將會成為煩瑣主義與空談」[31]。上述見解堪
稱代表了延安討論所達到的認識水準。在國統區以向林冰和葛一虹為
代表展開了一場論爭。向林冰把民間形式看為「民族形式的『中心源
泉』」，對「五四」以來的新文藝持否定態度，貶低它在創造民族新形
式中的作用[32]。黃繩進而宣稱「五四」以來的新文藝是「畸形發展的
都市的產物」，是「大學教授、銀行經理、舞女、政客以及其他小
『布爾』的適切的形式」[33]。他們貶低新興話劇的歷史貢獻，提出民族
化就是話劇「把過去的方向轉變到接受中國舊劇和民間遺產這點上面
來」。面對這種倒退、復古與形式主義的傾向，葛一虹充分肯定「五
四」以來新文藝和新興話劇的歷史功績，尖銳地批判把民族化簡單地
視為純形式的錯誤看法，並提出「忠實的描寫生活，把生活的真實在
文學上顯示出來，這種作品的形式便不會不是民族的」[34]。儘管他對話
劇民族化的闡述顯得不夠充分，在批判舊戲時也缺乏全面分析的眼
光，但其意見是基本正確的。田漢說，「大體上我是同意一虹的意見
的。」[35]胡風認為向傳統戲曲借鑒雖是必要的，但離開新興話劇的現

31 周揚：〈對舊形式利用在文學上的一個看法〉，《中國文化》第1卷第1期（1940年2
　 月）。
32 向林冰：〈論民族形式的「中心源泉」〉，重慶《新蜀報》，1940年3月24日。
33 黃繩：〈當前文藝運動的一個考察〉，《文藝陣地》第3卷第9號（1939年8月）。
34 葛一虹：〈民族形式的中心源泉是在所謂民間形式嗎？〉，重慶《新蜀報》，1940年4
　 月10日。
35 〈戲劇的民族形式問題座談會〉，《戲劇春秋》第1卷第3期（1941年2月）。

實主義傳統，就談不上民族化；所謂「『民族形式』，它本質上是『五四』的現實主義傳統在新的情勢下面主動地爭取發展的道路……一切脫離內容去追求形式的理論，在這裡都要受到批判。」[36]郭沫若提出「民族形式的中心源泉，毫無可議的，是現實生活。」要創造大眾化、民族化的新文藝，其關鍵在於「作家投入大眾的當中，親歷大眾的生活，學習大眾的言語，體驗大眾的要求，表揚大眾的使命。作家的生活能夠辦到這樣，作品必能發揮反映現實的機能，形式便自然能夠大眾化」[37]。

　　四〇年代關於戲劇民族形式的討論、論爭，使人們「看出了原封不動地『利用』民間舊形式的思想與照舊地保存歐化的文藝新形式的思想，這兩方面都各有其偏頗之處」[38]，從而有力地促進戲劇觀念現代化和民族化的融合。經過這場論爭，話劇創作的藝術形式獲得比較多樣的發展，現代性與民族性的有機融合成為廣大劇作家最高的美學追求。這一時期出現的一批優秀話劇，更注重汲取傳統戲曲的審美因素、表現手段，體現民族的審美心理和欣賞習慣，具有比二〇、三〇年代的話劇更鮮明的民族風格，在現代化、民族化的融合方面進入更高的藝術境界。如曹禺的《北京人》、《家》，吳祖光的《風雪夜歸人》，田漢的《秋聲賦》，李健吾的《青春》，夏衍的《芳草天涯》，陳白塵的《升官圖》，洪深的《雞鳴早看天》等。在舊劇改革方面，歐陽予倩的桂劇改革、田漢的京劇改革，既注重表現新的時代精神，也致力於利用、改造舊形式。與話劇、戲曲並立的現代戲劇品種——新歌劇，抗戰時期在探索民族化的道路上也取得重大的突破。繼「五

36 胡風：〈論民族形式問題〉，《胡風評論集》（北京市：人民文學出版社，1984年），中冊，頁220。

37 郭沫若：〈「民族形式」商兌〉，《大公報》，1940年6月9-10日。

38 茅盾：〈在反動派壓迫下鬥爭和發展的革命文藝〉，《文學運動史料選》（上海市：上海教育出版社，1979年），冊5，頁675。

四」後黎錦輝嘗試創作兒童歌劇、予倩嘗試在傳統戲曲的基礎上創建新歌劇之後，三〇年代田漢、聶耳曾採用話劇和救亡歌曲結合的形式，合作編寫了表現反帝救亡鬥爭的《揚子江的暴風雨》，音樂因素與戲劇因素開始被置於主導地位。這一時期，沙梅的《紅梅閣》、予倩的《木蘭從軍》等，堅持在戲曲的基礎上發展新歌劇的路徑。一九三九年，李伯釗等人和向隅，王震之等人和冼星海，在話劇中糅合民歌、群眾歌曲及某些西洋音樂的表現手法，分別編寫了映現根據地鬥爭生活的三幕歌劇《農村曲》、兩幕歌劇《軍民進行曲》。特別是一九四二年後根據地的新秧歌運動，更為新歌劇開闢出一條新的道路。《白毛女》的誕生，成為現代民族歌劇走向成熟的一座界碑。

現實主義戲劇思潮的深入發展，面臨著的另一問題是如何真正堅持現實主義的創作道路，不斷克服自身或外部的種種障礙，驅使現實主義戲劇思潮往縱深方面掘進。其一，匡糾公式化、概念化的弊病。三〇年代，現實主義創作衍為兩支，到抗戰爆發前，外向的社會劇一支也逐漸呈露朝內向的性格心理劇位移的趨勢，從而進一步驅策現代話劇藝術走向成熟。但這一發展趨勢卻被迅猛崛起的抗戰宣傳劇所阻遏。抗戰初期，話劇創作為了直接地配合抗戰宣傳，向功利主義一面傾斜，強化了傾向性、戰鬥性，卻忽略深入地體驗社會生活，也未能堅持現實主義原則，去把握、觀照特定時代的複雜人生及其底蘊。當時出現的大量宣傳劇，雖在抗日救亡中發揮很大的戰鬥作用，但普遍存在著公式化、概念化的弊病。進入相持階段後，劇作家以冷靜的思考取代主觀的熱情，開始透過民族解放戰爭的風雲變幻，深入地觀察、體驗錯綜複雜的社會生活，他們跳出抗戰宣傳劇的窠臼，堅持運用現實主義的藝術原則，力求真實、深入地觀照人生，描寫人的內在生命運動。這就促進了現實主義的深化，不論大後方、「孤島」及淪陷區或根據地，都出現了一批注重塑造人物性格，客觀地描寫社會人生的大型話劇，它們大多以抗戰為題材，也有一些歷史劇或翻譯劇，

但都有一定的思想深度，藝術上也較為成熟。話劇的發展終於重新奠立在嚴謹的現實主義的基礎上。

其二，打破「不准暴露黑暗」的禁區。一九三九年，針對張天翼暴露地方政府官吏「假抗日」的《華威先生》，與當局有關的報刊文章認為，暴露黑暗不僅會造成統一戰線內部的磨擦，幫助了敵人，而且「足以引起一般人的失望、悲觀，灰心喪氣」，「於抗戰有害」[39]。陳白塵同年創作的《亂世男女》也被扣上「暴露太多」、「動搖抗戰心理」、「不是統一戰線底的」[40]等罪名。之後，「不專寫社會的黑暗」被張道藩列為文藝創作「六不政策」中的第一條[41]。針對當局扼制文學和戲劇的現實主義生命力的政策，茅盾尖銳指出，「現在我們仍舊需要『暴露』與『諷刺』」[42]，因為「抗戰的現實是光明與黑暗的交錯——一方面有血淋淋的英勇的鬥爭，同時另一方面又有荒淫無恥、自私卑劣」，況且「新的人民欺騙者，新的『抗戰官』，新的『發國難財』的主戰派，新的『賣狗皮膏藥』的宣傳家……這一切比搶救民族的人物，滋生得更多更快呢！這是痛心的『現實』，然而唯有把這痛心的『現實』全面地反映出來，然後『爭取』最後勝利一語才有正確深切的認識，然後負有此任務的文藝才能成為行動的力量。」[43]關於「暴露黑暗」的爭論，無疑為戰時戰後一系列深入描寫人性、人情的畸形變異，暴露國統區社會沉疴與痼弊的現實主義劇作掃清了路障。

其三，批判庸俗的市儈主義。由於國民黨當局的政治高壓與國統區的經濟困厄，思想上的投降主義與市儈主義便乘隙而起。為了營利，從事低級、庸俗、油滑、惡劣的戲劇創作與演出，「『戲劇掮客』應運而

39 何容：〈關於暴露黑暗〉，《文藝月刊》第3卷第7期（1939年7月）。

40 陳白塵：〈「暴露」與「悲觀」——《秋收》序〉，《秋收》（上海市：上海雜誌公司，1911年）。

41 張道藩：〈我們所需要的文藝政策〉，《文化先鋒》創刊號（1942年9月）。

42 茅盾：《茅盾文藝雜論集》（上海市：上海文藝出版社，1981年），下集，頁791。

43 茅盾：《茅盾文藝雜論集》（上海市：上海文藝出版社，1981年），下集，頁739-740。

生，將藝術當成了商品，大飽私囊。這是戲劇的貧困與墮落。」[44]這
種市儈傾向在「孤島」和淪陷後的上海劇壇也曾泛濫一時，進步文化
界曾為此發表了〈文化界反色情文化宣言〉。總之，抗戰時期的進步
戲劇界，正是在十分艱難險惡的環境中，反對了上述種種不良的或錯
誤的傾向，從而推動了現實主義戲劇主潮的深入發展，迎來了中國現
代話劇繁榮昌盛的黃金時期。

　　戰時戰後的戲劇理論和批評也十分興旺繁榮，為現實主義戲劇主
潮的發展作出了重要貢獻。當時出現一批有影響的戲劇刊物，除上述
上海的戲劇期刊外，國統區方面有《抗戰戲劇》（田漢、馬彥祥等
編）、《戲劇崗位》（熊佛西主編）、《戲劇時代》（馬彥祥等編）、《戲劇
春秋》（田漢主編）、《戲劇戰線》（董每戡等編）、《戲劇月報》（陳白
塵等編）及《新演劇》（章泯、葛一虹主編）等。三〇年代的戲劇理
論家大都在抗戰時期繼續起骨幹作用，又湧現出葛一虹、劉念渠、田
禽、李南桌等一批新人，不少劇作家、導演也涉足理論領域，如陳白
塵、宋之的、顧仲夷、冼群、鄭君里、賀孟斧，形成了一支浩大的戲
劇理論隊伍。這一時期的戲劇理論批評著作以對抗戰戲劇實踐進行及
時的梳理、評述與理論總結為顯著特色，因而具有更大的現實指導意
義。如《抗戰與戲劇》（田漢著，下同）、《演劇手冊》（宋之的）、《戰
時演劇政策》（葛一虹）、《中國戲劇運動》（田禽）、《抗戰戲劇批評
集》、《轉形期演劇紀程》（劉念渠）、《戲劇創作講話》（陳白塵）、《戰
時演劇論》（胡紹軒）、《抗戰戲劇論》（胡春冰）及《抗戰十年來中國
的戲劇運動與教育》（洪深）等。屬於一般戲劇理論的著述也很多，
如《演劇藝術講話》（顧仲夷）、《演劇手冊》（章泯等）、《戲劇學基礎
教程》（冼群）、《表演藝術論文集》（國立劇專）、《怎樣寫劇》（田

44 陳白塵、董健主編：《中國現代戲劇史稿》（北京市：中國戲劇出版社，1989年），頁
　446。

禽）等。對外國戲劇理論的譯介也相當活躍，特別是對斯坦尼斯拉夫斯基表演體系的譯介尤為突出，主要譯著有《演員自我修養》（鄭君里、章泯譯），《我底藝術生活》、《蘇聯演劇方法論》（賀孟斧譯），《演劇教程》（曹葆華、天藍譯）等，章泯、鄭君里、史東山等人還在導演實踐中加以吸收和運用。焦菊隱則翻譯丹欽科的《文藝‧戲劇‧生活》，並撰寫〈聶米洛維奇——丹欽科的戲劇生活〉等評介文章。

第六節　走向繁榮的話劇創作及其特徵

三○年代的中國話劇作為一種嶄新的文學樣式已經成熟，但其成熟化的範域還不夠普遍，侷限於一些優秀作家的劇作，或某一特定的題材領域。進入抗戰時期，一方面由於話劇與時代的思潮、人民的生活建立廣泛、深入的聯繫，許多劇作家獲得了先進的社會思想與豐富的生活源泉。同時，經歷長期的藝術實踐與理論檢討，劇作家們對現實主義等創作方法的基本精神與藝術原則，逐漸擁有較全面的深入的知解，他們自覺地把精力放在塑造具有獨特性格與複雜心理情感的人物形象上。加之民族形式的提倡與實踐，使話劇創作逐漸深植於民族的文藝傳統的土壤中，匡糾二○、三○年代的歐化傾向，真正獲得了東西方文化藝術的豐富營養。憑藉內外種種合力的驅動，中國話劇文學創作終於呈現出繁榮昌盛的新局面。誠如陳白塵指出，「如果說在二○、三○年代，詩歌、小說的創作成就都在戲劇之上的話，那麼，抗日戰爭時期，戲劇文學的創作成就卻是處在領先地位的。」[45]不僅作品數量多，藝術上也有整體性的突破與提高。二○、三○年代早有成就的一批劇作家佳構紛呈、爐火純青，抗戰爆發前後初露鋒芒的新進劇作家也競相推出一部部成熟的佳作，連一向未涉足戲劇的老舍、

45 陳白塵、董健主編：《中國現代戲劇史稿》（北京市：中國戲劇出版社，1989年），頁456。

丁玲、茅盾、路翎等人也被吸引到話劇領域裡。幾乎所有的話劇題材、樣式、品種都取得碩果纍纍、令人欣喜的收穫，話劇文學終於成為四〇年代成就最大、最有代表性的文學　樣式。

　　從戲劇流派看，由於現實主義戲劇主潮往縱深方面的衍展，為現實主義話劇創作開闢了廣闊的道路；同時，現實主義話劇也以比三〇年代更大的開放性、包容性，進一步融匯了浪漫主義、現代主義的審美因素、表現手段，因而，它在抗戰話劇中占據絕對的優勢。但浪漫主義、現代主義劇作並沒有被取代或廢除。前者經歷三〇年代的一度低落，這一時期被民族英雄輩出的時代壯潮所激盪，呈現出新的發展勢頭。郭沫若的六大史劇，宋之的《旗艦出雲號》、丁西林的《妙峰山》，吳祖光的《牛郎織女》等，復興了浪漫派的話劇創作。在詩劇方面，徐訏的《潮來的時候》、吳祖光的《牛郎織女》及聞一多的《九歌古歌舞劇》，堪稱四〇年代三大浪漫主義詩劇。至若現代派劇作，雖相形薄弱，但也有洪深的《櫻花晚宴》，吳天的《春雷》等表現派劇作，吳祖光的怪誕劇《捉鬼傳》與象徵劇《嫦娥奔月》等。而從創作主題看，戰時戰後話劇一方面賡續了二〇年代話劇反對封建主義，爭取個性解放、民主自由的主題，三〇年代話劇表現階級鬥爭、民族鬥爭，暴露舊中國社會和家庭的主題，同時把它們與映現民族解放戰爭、人民民主與社會變革的時代要求結合起來，形成了表現抗戰、民主與社會進步，揭露投降、專制統治與倒退的主旋律，真正奏響了時代的最強音。這一總主題是隨著戰時戰後的歷史進程而逐漸形成的。

　　抗戰初期，話劇創作以抗戰宣傳劇為主形態，其中有小型的通俗劇，也有大型的多幕劇。它們應抗戰宣傳鼓動之急需而作，及時迅速地記錄偉大的抗戰史實，揭露了敵寇漢奸的種種暴行，幾乎與抗戰的歷史進程取同一步伐。蘆溝橋的炮聲一響，就出現《保衛蘆溝橋》（中國劇作者協會集體創作）、《蘆溝橋》（田漢）、《蘆溝橋之戰》（陳

白塵)、《血灑蘆溝橋》(張季純)等劇。「八一三」期間上海軍民英勇
抗擊日寇,也隨即在《八百壯士》(崔嵬、王震之)、《火海中的孤軍》
(凌鶴)、《黃浦江邊》(宋之的)等劇中獲得映現。在臺兒莊激戰中
產生了《臺兒莊》(錫金、羅蓀、羅烽)、《臺兒莊之戰》(韓北屏)等
劇。中國空軍擊沉日本「旗艦出雲號」的戰績,寶山縣淪陷後傀儡政
權的群魔亂舞,也在《旗艦出雲號》(宋之的)、《魔窟》(陳白塵)中
得到及時反映。《塞上風雲》(陽翰笙)、《塞外的狂濤》(張季純),則
描寫中國各族人民在抗日統一戰線大纛下消釋前隙、團結抗日的生動
情景。東北義勇軍將領苗可秀、國民黨高級將領張自忠血濺沙場、壯
烈犧牲的事跡,也在《鳳凰城》(吳祖光)、《張自忠》(老舍)中留下
形象的記錄。其他如《流民三千萬》(塞克)、《舊關之戰》(宋之
的)、《自由魂》(趙慧深)、《古城的怒吼》(馬彥祥)、《黃花崗》(夏
衍、王瑩)、《飛將軍》(洪深)、《最後的勝利》(田漢)、《古城烽火》
(顧一樵)、《黑字二十八》(曹禺、宋之的)、《中華民族的子孫》(熊
佛西)等,也都及時地映現各地的抗戰鬥爭,充滿著強烈的愛國主義
和民族精神。這些宣傳劇具有鮮明的傾向性、戰鬥性,但因對生活缺
乏深入的觀察、思考,普遍存在著主觀激情與藝術表現失調,帶有公
式化、概念化的傾向。不過,抗戰初期也有一些劇作在細緻的藝術描
繪中發揮抗戰宣傳之效用,顯示了觀照生活的深度。如王震之的《流
寇隊長》、陽翰笙的《塞上風雲》、夏衍的《一年間》等。

　　進入相持階段後,隨著作家從主觀熱情轉為冷靜的思考,生活幅
員的擴大,對抗戰生活的觀照也較為全面、深入。作品明顯減卻宣傳
鼓動的成分,強化了塑造人物性格與生活的客觀描寫,現實主義逐漸
趨於深化。一些作品揭露了國統區買賣壯丁、囤集操縱,官吏投敵變
節等陰暗面,勾畫了上層社會人性的畸變、腐惡與險詐及種種卑劣色
相,如陳白塵的《亂世男女》、洪深的《包得行》、老舍的《殘霧》、
宋之的的《微塵》等。更多的劇作展現了各地游擊隊及淪陷區人民的

鬥爭生活，如《自衛隊》（宋之的著，下同）、《妙峰山》（丁西林）、
《水鄉吟》（夏衍）、《國家至上》（宋之的、老舍）、《誰先到了重慶》
（老舍）、《何洛甫之死》（一名《兄弟》，徐訏）、《野玫瑰》、《金指
環》（陳銓）、《草木皆兵》（宋之的等）、《少年遊》（吳祖光）、《我們
的鄉村》（顏一煙等）、《糧食》（洛丁等）。以上海「孤島」為題材的
劇作有《花濺淚》、《夜上海》（于伶），《等太太回來的時候》（丁西
林），《心防》、《愁城記》（夏衍），《月亮》、《母親的肖像》（徐訏），
《黃白丹青》（洪深），《孤島男女》（顧仲夷），《孤島三重奏》（吳
天），《兩代人的愛》（巴人）等，它們描寫上海各階層人物在民族浩
劫中的苦難、覺醒，表現了各條戰線艱苦卓絕的抗日反奸鬥爭。上海
淪陷後，抗日題材受到限制，阿英、周貽白、姚克等人，以歷史劇借
古諷今，以古喻今。李健吾、顧仲夷、黃佐臨、費穆、師陀等人改編
一批外國名劇，巴金的《愛情三部曲》也由吳天、林柯、李健吾分別
改編為話劇。同時他們還以創作喜劇來鞭撻邪惡，頌揚正義。最重要
的喜劇作家是李健吾、楊絳、顧仲夷、吳天、石靈等人。楊絳的《稱
心如意》、《弄真成假》，真實地描繪知識青年生活與愛情的悲喜劇遭
遇，映現了舊中國都市社會的生活方式和世態人情，被譽為上海淪陷
期「喜劇的雙璧」[46]。香港戰爭爆發前後，也湧現出一批映現香港社
會生活，表現港人抗日鬥爭和愛國精神的劇本，如《黃花》（李健吾
著）、《再會吧，香港！》（田漢、洪深、夏衍著）、《祖國在呼喚》（宋
之的著）、《最後的聖誕夜》（許幸之著）等。一些劇作還描寫了國統
區社會在抗戰中出現的新面貌，如《蛻變》（曹禺著），《秋收》、《大
地回春》（陳白塵著），《刑》（宋之的著）等，它們大多觸及社會的種
種沉疴，也表達了對社會變革與復興的希望，但在描寫新人新貌時，
有的帶有主觀理想，缺乏充分的現實依據。

46 柯靈：《劇場偶記》（天津市：百花文藝出版社，1983年），頁37。

「皖南事變」後，重慶當局暴露出積極反共、消極抗日的政治面目，國統區社會的黑暗腐敗現象引起了劇作家極大的關注。他們逐漸認識到只有奮起同封建主義、買辦階級和專制統治作鬥爭，實行民主政治，中國才能在民族解放戰爭中「回春」與「蛻變」。於是，暴露社會的陰暗腐敗，呼喚堅持抗戰、民主與進步，成為劇作家創作的共同主題。郭沫若的《屈原》把四〇年代中國人民所感受的時代的憤怒、要求與理想復活在屈原身上，其鬥爭鋒芒直指當局的橫暴統治，一曲雷電頌點燃了民主鬥爭的火焰。一批劇作將矛頭直指官僚機構和官僚政治，如《面子問題》（老舍著，下同），《禁止小便》（陳白塵），《費娜小姐》（巴人）等，而《升官圖》（陳白塵）更是深刻地暴露官僚統治集團的專橫無恥、腐敗無能、敲詐勒索、賄賂公行，作者暴露的筆鋒直刺歷史土壤的深處，其批判的激情也上升到徹底否定舊中國的社會制度。對官僚政治的揭露還深入到社會生活的各個方面，《抓壯丁》（吳雪等）、《壯丁》（舒非）和《包得行》一樣，揭露了兵役問題上的弄虛作假、營私舞弊，《清明前後》（茅盾）、《邊城故事》（袁俊）描寫工業界、金融界的混亂、傾軋與危機。《重慶二十四小時》、《小人物暢想曲》（沈浮），《重慶屋檐下》（徐昌霖）等，抨擊了國統區的囤積居奇、金融投機及其給人民帶來的深重災難。《美國總統號》（袁俊）則暴露高等華人在「共赴國難」的旗號下，投機鑽營、勾心鬥角、蠅營狗苟、醉生夢死的醜態。該劇堪稱《亂世男女》之姐妹篇。一些劇本描繪進步青年個性生命被扭曲變異的動態過程，從中揭露了國統區社會的黑暗污濁，如《霧重慶》（宋之的）、《山城故事》（袁俊）。《結婚進行曲》（陳白塵）、《女人女人》也從婦女的職業問題、解放問題入手，譴責了歧視、欺壓、侮辱婦女的大後方社會。抗戰勝利後，南京當局的專制統治變本加厲，廣大民眾處在水深火熱之中，一批劇作暴露國統區社會的黑暗，呼喚民主、自由、光明，如《雞鳴早看天》（洪深），《捉鬼傳》、《嫦娥奔月》（吳祖光），

《無獨有偶》（吳天），《雲雀》（路翎），《麗人行》（田漢），《南下列
車》（瞿白音）等，進一步弘揚話劇干涉生活的傾向性、戰鬥性。

　　四〇年代的劇作既有無情的暴露，也有熱烈的歌頌。一批劇作描
寫在艱難困苦的環境中堅貞自守、苦鬥不已、剛直不阿、氣節凜然的
知識分子形象。如《春寒》（宋之的著，下同）、《歲寒圖》（陳白塵）
中的醫療工作者，《重慶二十四小時》（沈浮）、《戲劇春秋》（于伶、
夏衍、宋之的）中的戲劇工作者，《萬世師表》（袁俊）、《桃李春風》
（老舍、趙清閣）、《清流萬里》（于伶、田漢等）中的教育工作者。
他們像凜冽寒風中挺立的松柏，污濁社會中的一泓清流，給暗夜中的
人們帶來了希望。而《法西斯細菌》（夏衍）則憑藉細菌學家人生道
路與心靈歷程的生動描繪，表現了更為深刻的思想主題。一些劇作家
繼承二〇、三〇年代話劇表現個性解放、婚姻自主，揭露封建家庭、
倫理道德及資產階級人物的創作。如曹禺的《北京人》、《家》，吳祖
光的《風雪夜歸人》、老舍的《歸去來兮》、顧仲彝的《新婦》、沈浮
的《金玉滿堂》、歐陽予倩的《舊家》、李健吾的《青春》等，它們雖
大多不以抗戰為背景，卻以鮮明的反封建主題與對舊社會、舊家庭的
深刻批判，匯入表現抗戰、民主、進步的戲劇洪流。

　　這一時期，現代話劇創作在走向繁榮中，呈現出兩個方面的顯著
特徵。第一，現代性與民族性相結合，話劇創作呈現出鮮明的民族風
格。二〇、三〇年代的話劇藝術接受歐美戲劇的影響，「劇聯」時雖
提出戲劇面向工農與藝術大眾化，但由於種種主客觀的原因，話劇的
民族化並未獲得有力的實踐，對外來形式的融化也顯得不夠，仍不同
程度地存在著歐化傾向。藝術實踐表明，話劇形式只有與民族的生活
方式、審美情趣、欣賞習慣、表述方式相結合，才能真正融化外來形
式，實現話劇的現代化、民族化。抗戰爆發後，一方面劇作家投身於
民族解放戰爭的洪流，與廣大工農民眾有了直接聯繫。同時，四〇年
代戲劇民族形式的討論，將民族化提到議事的日程，引起了廣大劇作

家的普遍重視，並進行長期不懈的探索、實踐。他們以各自的方式、途徑、手段，從中國古典戲曲和民間藝術中汲取豐富的營養，將那些繫根於民族生活沃壤與傳統文化母體的藝術基因移植到話劇的機體組織，致力於在中西戲劇美學之間架設一座座橋樑，藉以創造現代民族的話劇藝術，話劇文本也隨之發生深刻的歷史性變化。

首先從審美特徵看，這時期的優秀話劇以西方近現代的寫實主義為基質、為本體，融合傳統的寫意表現等種種要素，諸如形神俱似、傳神寫照、情理真實、抒情寫意、以情寫性、悲喜融合等藝術基因都被汲納到話劇藝術中。劇作家對它們進行創造性的借鑒、改造、利用，形成了獨特的審美觀照與藝術表現。如曹禺的「情理真實」、夏衍的「情境創造」、田漢等人的「抒情寫意」、李健吾、徐訏等人的「以情寫性」、歐陽予倩的「形神俱似」、老舍的「傳神寫照」……。這就使現代話劇形成了不同於歐美近現代戲劇，呈現出鮮明民族化的審美特徵。其次，在結構形式方面。二○、三○年代的話劇基本上取法西方的團塊組合形式，情節的主、副線縱橫交織，形成一個立體的團塊。四○年代，許多劇作汲取傳統的點線組合形式的要素，每一幕（場）基本上用一個中心事件貫串，全劇主線又通過各幕（場）的中心事件而體現，因而與採用西方團塊組合的形式明顯不同。例如，楊絳的《稱心如意》以孤女李君玉寄人籬下的悲喜劇遭際為中軸線，全劇四幕分別寫她在四個舅家的遭遇，好比翻畫冊，一幅幅翻過去，最後來個出人意外的團圓結局。《風雪夜歸人》則以主人翁的愛情悲劇為中軸線，每幕寫一中心事件，依次為結識、定情、事敗，序幕、尾聲寫二十年後的結局。徐訏的《兄弟》圍繞衝突主線，五幕依次寫潛隱、仗義自首、拒招、拯救、殉國。結構形態也由集中緊湊轉為自由開放，如《潮來的時候》、《麗人行》的多場景，《草莽》還大膽汲取了南戲的折子戲的體式。在結構手法上，普遍地採用傳統的虛實相生，疏密相間，隱顯結合，剛柔交錯等。

　　其三，在取材、人物及表現手法方面，吳祖光、顧仲彝、姚克等作家喜用中國的神話傳說、民間故事及戲曲小說的題材。這時期大量湧現的歷史劇更是直接表現民族的歷史人物、事件與世態人情。劇作家還注重創造蘊含民族的傳統性格、精神氣質、道德風貌的人物形象，如宋之的、老舍的《國家至上》、曹禺的《北京人》、田漢的《秋風賦》、夏衍的《芳草天涯》、李健吾的《青春》、陳白塵的《歲寒圖》等。在表現手法方面，對傳統的抒情寫意、情景交融、象徵隱喻等的借鑒相當普遍。田漢的話劇加唱、融詩入劇被一些劇作家所採用。陳白塵、吳祖光、宋之的、吳天等人的喜劇採用傳統的漫畫式誇張，楊絳、李健吾等人的喜劇則借取「戲也能諧、婉而多諷」的良技。在戲劇體裁上，從根本上突破了西方的純悲劇、純喜劇體式，傳統的悲喜融合成為現代話劇的普泛體式，雖然仍有悲劇、喜劇、正劇之分，但其審美因素相互滲透。在群眾口語的提煉、加工與民族文學語言的采擷、融化方面，也取得可喜的成績。根據地、解放區的話劇從農民的審美情趣、欣賞習慣出發，創造性吸收、運用民族、民間形式，形成了別具一格的民族風貌。這一切，使四〇年代的現代話劇呈現出鮮明的民族風格。必須指出，對中國話劇來說，這時期現代性與民族性的結合，從總體上說畢竟還處於發展階段，而且為時短暫，四〇年代後期，國共兩黨戰事全面爆發後，國統區話劇創作幾乎陷入停頓狀態；同時，對世界戲劇思潮的取向過分傾重現實主義的褊狹，也使話劇現代性與民族性的結合難於上升到更高的水準。

　　第二，歷史劇與喜劇的繁榮昌盛。抗戰爆發到四〇年代後期，中國社會的民族鬥爭與階級鬥爭空前尖銳、嚴重。這是中國人民反帝反封建的鬥爭進入激戰的年代，也是一個充滿著崇高的悲劇精神的年代。然而，日寇的殖民主義血腥統治與國民黨當局的文化專制，卻壓制了悲劇和悲劇精神的發展。於是，劇作家的悲劇性激情便假借以古證今、借古諷今的歷史劇形式而表現出來。自然，其中也蘊含著劇作

者從民族的歷史傳統中尋找精神力量，藉以激勵、鼓舞廣大民眾鬥爭
熱情的主觀意圖。歷史劇的創作在二〇年代就獲得一定的成績。進入
三〇年代，其藝術方法由二〇年代大多畸重假借歷史人物的軀殼，抒
寫主觀情志的浪漫表寫，逐漸向尊重歷史本來面目，進行客觀描寫的
現實主義轉變。其中楊晦的《楚靈王》、陳白塵的《金田村》，堪稱這
一轉變進入完成階段的兩座界碑，也是最早體現歷史真實、藝術真實
與古為今用達成較好結合的劃期的作品。抗戰時期歷史劇數量多，質
量高，尤以歷史悲劇成就最為卓著。劇作者都從社會動盪不安、內外
鬥爭尖銳激烈的歷史年代取材，注重順應堅持抗戰、民主、進步的時
代潮流與現實主義戲劇主潮的歷史要求。在國統區，以戰國史劇和太
平天國史劇為主，前者以郭沫若的《棠棣之花》、《屈原》、《虎符》、
《高漸離》為代表，後者以陽翰笙的《李秀成之死》、《天國春秋》，
歐陽予倩的《忠王李秀成》及陳白塵的《大渡河》為代表。這些劇作
謳歌了赤膽忠心、堅貞不屈的愛國和民族志士，鞭撻了出賣國族利益
的暴君、佞臣、奸逆，從而鼓舞國統區民眾堅持抗戰、團結、進步的
信念，反對投降、分裂與倒退的逆流。其次，清末民元的史劇，如楊
村彬的《清宮外史》三部曲（《光緒親政記》、《光緒變政記》、《光緒
歸政記》），陽翰笙的《草莽英雄》，熊佛西的《袁世凱》等，它們映
現中華民族在帝國主義侵略和國內封建專制統治下所面臨的巨大危
機，頌揚了從事民族革命和社會變革的志士，也鞭撻了專制獨裁和封
建頑固派。在「孤島」和淪陷後的上海，則以南明史劇為主，如阿英
的《碧血花》、《海國英雄》、《楊娥傳》，于伶的《大明英烈傳》、周貽
白的《李香君》、史聰的《煤山恨》等，這些劇作描寫可歌可泣、驚
天動地的民族英雄及其鬥爭史跡，頌揚了愛國主義精神和民族氣節，
也激勵了在日偽統治下的人民堅持抗戰，保持民族氣節。但這只是大
體上的區分，正像國統區也有郭沫若的《南冠草》、歐陽予倩的《桃
花扇》，舒湮的《董小宛》等南明史劇一樣，上海也有阿英的《洪宣

嬌》、姚克的《西施》、《秦始皇》、《清宮怨》。根據地的史劇則致力於塑造農民起義軍的將領士兵形象，總結足資鑒戒的歷史鬥爭經驗，以阿英的《李闖王》和征農、吳天石、西蒙的《甲申記》為代表。此外，吳祖光的《正氣歌》，顧仲夷的《梁紅玉》，周貽白的《花木蘭》，顧一樵修改重版的《荊軻》、《蘇武》，許地山的《女國士》等，也都弘揚了民族正氣和反抗精神。

　　喜劇的繁榮昌盛是四〇年代劇壇的又一燦爛景觀。二〇年代的喜劇以獨幕劇為主，且多為幽默劇、世態劇，大、中型的喜劇只有王文顯的《委曲求全》，熊佛西的《愛情的結晶》等。「左聯」時期出現一批大、中型的諷刺喜劇、性格喜劇、悲喜劇、浪漫喜劇及現代派喜劇，如熊佛西的《蒼蠅世界》、《屠戶》、《鋤頭健兒》，李健吾的《這不過是春天》、《以身作則》、《新學究》，田漢的《回春之曲》，陳白塵的《恭喜發財》等，但數量不多，且只限於少數作家。進入四〇年代後期，一方面南京政權的統治愈來愈充分地暴露其專制、腐敗的面目。同時，劇作家也愈來愈深刻地認識舊中國社會制度日薄西山，奄奄一息的本質。但在國民黨當局的政治高壓和文化專制下，卻不能正面直接地揭露它，於是，劇作家的暴露性激情便借助笑的形式曲折地表露出來。正像馬克思所說，用笑聲「把陳舊的生活方式送進墳墓」，「這是為了人類能夠愉快地和自己的過去訣別」[47]。這時期從事喜劇創作的作家數以十計，作品數量多，品種豐富多樣，而且幾乎每一重要樣式，都出現了思想和藝術達到較高水準的代表性作品。在諸多喜劇品種中，社會諷刺喜劇數量最多，成就也最大。陳白塵的《升官圖》，堪稱奪魁之作，其他如老舍的《殘霧》、《面子問題》，張駿祥的《小城故事》、《美國總統號》，石靈的《枉費心機》、吳雪等人的《抓壯丁》，陽翰笙的《兩面人》、洪深的《雞鳴早看天》、歐陽予倩

47 中共中央編譯局：《馬克思恩格斯選集》（北京市：人民出版社，1972年），卷1，頁5。

的《言論自由》、宋之的的《群猴》、吳天的《無獨有偶》、李健吾的
改編劇《和平頌》、管樺的《蔣汪偽合流》、楊履方的《搶購棺材》、
瞿白音的《南下列車》等，都是較有影響的作品。性格喜劇以曹禺的
《北京人》、李健吾的《青春》為代表，還有洪深的《包得行》、顧仲
夷的《新婦》、歐陽予倩的《舊家》等。幽默喜劇有丁西林的《三塊
錢國幣》、陳白塵的《秋收》、吳祖光的《少年行》、魯思的改編劇
《十字街頭》、洪深的《女人女人》、胡可的《喜相逢》等。世態喜劇
以楊絳的《弄真成假》為上品，還有宋之的的《微塵》、《轉型期》，
徐訐的《租押頂賣》、陳綿的《侯光》，楊絳的《稱心如意》等。最著
名的悲喜劇是陳白塵的《結婚進行曲》，浪漫喜劇首推丁西林的《妙
峰山》。英雄喜劇有宋之的的《旗艦出雲號》、顧一樵的《古城烽
火》，其最成功的作品是宋之的、夏衍、于伶合作編寫的《草木皆
兵》。最傑出的趣劇當推曹禺的《正在想》。此外，還有一批取材於歷
史題材的喜劇，吳祖光的《捉鬼傳》、《嫦娥奔月》以荒誕劇、象徵劇
的形式荷載社會諷刺喜劇的內涵，姚克的《美人計》近乎機智喜劇，
顧仲夷的《八仙外傳》堪稱「新神仙道化劇」。

第二章

曹禺

　　曹禺是「中國新文化運動的開拓者之一」，現代中國最傑出的劇作家。這位蜚聲中外劇壇的「著名戲劇大師」，被國外文化界、評論界譽為「中國的莎士比亞」[1]，中國現代話劇的「確立者和集大成者」，中國現代戲劇史上「首推」的「一位代表作家」[2]。曹禺以《雷雨》、《日出》、《原野》、《北京人》、《家》等一系列傑作，將中國現代話劇推向成熟的藝術高峰，不僅奠定了這一新興的文藝樣式在我國現代文學中的歷史地位，也使自己的名字進入世界戲劇藝術殿堂的功臣閣。

　　曹禺的劇作像莎士比亞一樣壯麗、深邃而浩瀚，它以對邪惡的勢力、萬能的金錢、冷酷的人情的不可遏止的厭惡，以震撼人的靈魂，同時也閃耀著人性、道德、理想的光輝的藝術形象，在中國話劇史上豎起一座座璀璨的豐碑。其所取得的高度藝術成就完全可以與世界上那些戲劇大師相媲美；而在中國，從總體水準看，迄今仍無人可與他比肩。他的多數劇作在長期的舞臺演出檢驗中，保持獨有的迷人的魅力，永保著藝術的青春。《雷雨》等劇曾被譯成日、英、俄、德、法等十多種文字，在國外舞臺上同樣享有很高的聲譽。

　　曹禺是「二十世紀世界話劇發展在中國的一個傑出的代表」[3]，他的戲劇不只屬於中國，也屬於世界。

1　田本相、阿鷹：《曹禺年譜》（北京市：北京出版社，2010年），頁282、166。

2　佐藤一郎：《曹禺》，《現代中國作家125》（東京都：和光社，1954年）。

3　田本相、阿鷹：《曹禺年譜》（北京市：北京出版社，2010年），頁287。

第一節　戲劇活動

曹禺（1910-1996），原名萬家寶，字小石，祖籍湖北潛江縣，出生於天津。祖父原是潛江的私塾先生，家境貧寒。父親萬德尊曾在張之洞創辦的兩湖書院讀書，後以官費留學日本，畢業於陸軍士官學校。歸國後任直隸衛隊標統、宣化府鎮守使、察哈爾都統等職，一九二二至二三年曾一度出任黎元洪總統的秘書。他是個沉湎於過去的封建官吏，能詩善文，性情軟弱、善感，時而牢騷滿腹，頗像懷才不遇的落魄文人。但他對子女和僕人卻嚴厲而專橫，時常在飯桌上訓斥兒女，辱罵下人。在這個闊綽的家庭裡，生活是鬱悶的。每天可以看到一些亂七八糟的事，像周樸園逼繁漪吃藥一類事情，也經常可以從萬家親友口中聽到。這使曹禺從小厭惡封建家庭秩序。在萬家親友中，值得一提的是封建官僚買辦家族周家。其頭面人物周學熙曾任袁世凱政府的財政總長，在河北和天津組成了一個經營煤礦、水泥、玻璃等企業的工業財團。曹禺的父親也是周氏財團的成員之一，並和周學熙的一個兄弟有較多的詩文交往。因此，曹禺從小有機會接觸周家的生活，熟悉這個大家族的許多人事，瞭解周氏財團的興衰變化。正是從自己家庭和周家的生活中，曹禺深深感受到封建家族制度的糜爛、罪惡，也為日後的創作積累了豐富的生活素材。他後來說：「我……看見過許多高級惡棍和流氓；《雷雨》、《日出》、《北京人》裡出現的那些人物，我看得很多了，有一段時期甚至可以說是和他們朝夕相處。」[4]與此同時，曹禺的保姆段媽一家的悲慘遭遇，她所講述的農村賣兒鬻女的情形，曹禺幼年到宣化目睹農民被軍法官殘酷鞭笞的慘狀，也使他「開始知道了世界上還分『窮人』和『富人』，『惡人』怎

4　王育生：〈曹禺談《雷雨》〉，《人民戲劇》1979年第3期（1979年3月）。

樣任意宰割『好人』。」[5]他對底層人民產生了深厚的同情，也孕育了「萬惡的舊社會，必須破壞」的思想萌芽。

　　曹禺從童年起就喜愛文學、酷嗜戲劇。他在家塾就閱讀《紅樓夢》、《西遊記》、《水滸傳》、《鏡花緣》等中國古典小說；稍長，接觸《史記》、楚辭等詩文及林譯西洋文學作品，從中接受民族文化中的民主思想，也培養了藝術想像力、鑒賞力，「體會到什麼是最美的，最有民族意味的東西。」[6]這對於他後來話劇民族風格的形成有著深遠的影響。除看古書外，他從三歲起就常常隨繼母去看京戲、地方戲及「文明戲」，觀賞著名藝術家譚鑫培、龔雲甫、陳德霖、楊小樓、余叔岩、劉鴻聲、秦哈哈（文明戲醜角）等人精湛的藝術表演，在幼小的心靈裡播下熱愛戲劇的種子，明白了「戲原來是這樣一個美妙迷人的東西！」[7]由於迷戀戲劇，他帶領私塾同學演戲、編排，甚至想將來成為一名演員。後來，他耽讀《戲考》、元曲、明清傳奇，閱讀查理‧蘭姆的《莎士比亞戲劇故事集》、《女律師》（《威尼斯商人》）、《慳吝人》、《巡按》等外國名劇，也喜愛莫札特、巴赫等人的音樂作品。一九二二年曹禺進入南開中學讀書。當時工農革命運動迅猛興起，年輕的曹禺受到了革命思潮的薰陶。一九二七年，曹禺從《晨報》上獲悉李大釗被奉系軍閥張作霖殺害，從容就義的情景，「感到一種不可抑止的悲憤」[8]，這件事給他留下終生難忘的印象。而他的同學、共產黨員郭中鑒被捕後飽受北洋軍閥的嚴刑拷打，可他始終英勇不屈，在法庭上甚至將手銬向法官擊去。共產黨人的事跡使曹禺懂得了，「世界上還有一種不怕強權，不顧生死，決心要改變社會的

5　田本相、阿鷹：《曹禺年譜》（北京市：北京出版社，2010年），頁11-12。
6　張葆莘：〈曹禺同志談創作〉，《文藝報》1957年第2期（1957年2月）。
7　顏振奮：〈曹禺創作生活片段〉，《劇本》1957年7月號（1957年7月）。
8　張葆莘：〈曹禺同志談創作〉，《文藝報》1957年第2期（1957年2月）。

人」[9]，也激發了他那蓬蓬的反抗熱情，改造社會的責任感。他說：
「我相信這個社會制度必須粉碎……改革不會是平平靜靜的，而是爆
炸性的。鳳凰死去的時候迸發出火來，它自己被燒成灰燼。然後，一
隻新的鳳凰冉冉升起。雖說那時候我對這首詩（指郭沫若的《鳳凰涅
槃》——引者按）的理解不透澈，但我知道應該毀什麼。」[10]

　　中學階段，曹禺對戲劇和文學的愛好獲得很好的發展。他是南開
文學會的成員，又是南開新劇團的演員。除繼續接觸中國古典文學
外，他大量閱讀「五四」後的新文學和歐美文學作品。魯迅、郭沫若
等人的著作啟示他關心中國的社會現實；使他明白了文學必須暴露社
會的黑暗，映現人民的疾苦。歌德、克洛普斯托克、易卜生、霍普特
曼、王爾德等人的作品擴展他的思想和審美視野，給他打開了一個廣
闊的世界。同時，曹禺悉心投入南開新劇團的戲劇活動。他以主演丁
西林《壓迫》的女主角嶄露頭角。隨後參與陳大悲的《愛國賊》、霍
普特曼的《織工》、易卜生的《國民公敵》、《娜拉》及未來派戲劇
《換個丈夫吧》等的演出。新劇團的戲劇活動進一步培植曹禺的民主
思想。「五卅」運動期間，他們公演了自編、改編的許多戲，從事反
帝反封建的宣傳。一九二七年上演《國民公敵》時，竟遭到天津軍閥
褚玉璞的無理禁演。曹禺回憶當時的情景說：「彷彿人要自由地呼吸
一次，都需用盡一生的氣力！」《織工》一劇也給曹禺很大的啟迪，
引導他注視中國工人階級的力量及其發展前景。同時，曹禺通過戲劇
活動開始接受了現實主義及其他流派的藝術薰陶。他對易卜生的戲劇
特別喜愛，從中「瞭解了話劇藝術原來有這許多表現方法，人物可以
那樣真實，又那樣複雜。」[11]易氏描寫家庭社會生活，塑造個性豐
滿、心理複雜的人物形象的中期劇作，為他日後話劇創作的審美模式

9　張葆莘：〈曹禺同志談創作〉，《文藝報》1957年第2期（1957年2月）。
10　烏韋·克勞特：《戲劇家曹禺》，《人物》1981年第4期（1981年4月）。
11　顏振奮：〈曹禺創作生活片段〉，《劇本》1957年7月號（1957年7月）。

提供了有益的藝術參照。他還積累了豐富的舞臺經驗，在新劇團導演
張彭春指導下，曹禺表演出色，技巧嫻熟，他多扮演女角，主演《娜
拉》等劇深受觀眾的讚賞。舞臺實踐強化了他的劇場意識，也使他熟
悉觀眾的心理、情趣及要求，「曉得了觀眾喜歡看什麼，不喜歡看什
麼，需要看什麼，不需要看什麼。」[12]

　　一九二八年秋曹禺升入南開大學學習。翌年春父親病逝，家庭逐
漸趨於沒落。一九三〇年秋曹禺轉入清華大學西洋文學系，出任清華
戲劇社社長，專攻歐美戲劇和文學。這一時期，南京政府的專制統治
變本加厲，日本帝國主義的侵略得寸進尺，曹禺毅然投入清華大學的
學潮，抗議蔣介石委派的「愚而且頑」的校長；又到山西、內蒙一帶
旅行，親眼目睹了貧民、妓女的悲慘生活；他還和同學創辦《救亡日
報》，熱情地宣傳抗日愛國的思想。「九一八」後，他積極參加抗日救
亡運動，曾任清華大學抗日會宣傳隊隊長，深入城郊及河北農村進行
抗日宣傳。與長辛店鐵路工人的直接接觸，使他看到「在受苦、受壓
迫的勞苦大眾裡，有一種有頭腦的了不起的人，這種人叫『產業工
人』。」[13]他們懂得很多時事、道理，知識豐富驚人，說話平易淺顯，
這給曹禺很大的鼓舞，也成為他後來創造魯大海形象的直接誘因。他
還奔赴古北口前線慰問抗日將士，並參與前線的救護工作。尖銳的階
級矛盾、深重的民族危機及多方面的鬥爭實踐，促使曹禺迅速確立反
帝反封建的民主革命思想。大學時期，曹禺的戲劇視野更為開闊。他
經常終日埋在圖書館，研討外國戲劇，撰寫讀劇筆記。他喜歡古希臘
三大悲劇作家，從中獲取種種教益。他說：「我喜歡艾斯吉勒斯
（Aeschyles），他那雄偉、渾厚的感情；從優立辟諦斯（Euripides），
我企圖學習他那觀察現實的本領以及他的寫實主義的表現方法」[14]，

12 田本相、阿鷹：《曹禺年譜》（北京市：北京出版社，2010年），頁25。
13 張葆莘：〈曹禺同志談創作〉，《文藝報》1957年第2期（1957年2月）。
14 張葆莘：〈曹禺同志談創作〉，《文藝報》1957年第2期（1957年2月）。

「希臘悲劇給我的印象很深，我最喜歡索福克勒斯和歐里庇得斯。」[15]
繼英文的《易卜生全集》後，他認真通讀了原文的《莎士比亞全
集》。奧尼爾的劇作，尤其是奧氏戲劇性很強又很現實的前期作品也
為他所鍾愛。他還閱讀高爾基、蕭伯納、契訶夫的劇作，涉獵十九世
紀英國、法國及帝俄時代的許多劇本、小說，特別是契訶夫平淡深邃
的戲劇藝術更令他沉醉。他說：「契訶夫給我打開了一扇大門。我發
現，原來在戲劇的世界中，還有另外一個天地。」[16]就這樣，在開始
話劇創作之前，曹禺已熟讀了幾百部中外戲劇名著，並在國內、日本
舞臺上觀看《少奶奶的扇子》、《如願》、《好望號》等一系列話劇、歌
劇的演出，其中包括俄國著名音樂家夏裡亞濱演唱的《船夫曲》、德
國名歌劇演員古諾夫主演的《浮士德》、日本歌舞伎《義經千本櫻》
及卓別林的電影。其中外戲劇之博觀面，堪謂直追老一輩學者宋春
舫、王文顯等人，而其深邃之識見力，又為不無「側陋」[17]之嫌的
宋、王二氏所不及。與此同時，曹禺還改譯獨幕劇《太太》、《冬夜》
（1929），改編高爾斯華綏的《爭強》（與張彭春合作，1929），翻譯
高氏的《最前的與最後的》（1933，一名《罪》），導演《馬百計》、日
本狂言《骨皮》，並參與《爭強》、《娜拉》等劇的演出。顯然，正是
這種精深的中西戲劇修養與多方面的戲劇藝術實踐，為他在中國話劇
史上「開一代風氣」[18]的創作奠定了堅實的基礎。

　　一九三三年，曹禺構思達五年之久的《雷雨》進入寫作階段，同
年夏完稿後，交給他的童年好友靳以。秋天，曹禺畢業於清華大學，
考取該校研究院專事戲劇研究。翌年七月，《雷雨》在巴金、靳以任
編委的《文學季刊》發表，但並未引起國人的注意與重視。同年秋，

15 烏韋‧克勞特：《戲劇家曹禺》，《人物》1981年第4期（1981年4月）。

16 張葆莘：〈曹禺同志談創作〉，《文藝報》1957年第2期（1957年2月）。

17 宋春舫：〈序〉，《王國維遺書（一）》（上海市：上海古籍出版社，1981年）。

18 唐弢：《唐弢文集》（北京市：社會科學文獻出版社，1995年），卷8，頁390。

曹禺應邀到天津河北師範學院外文系任教。一九三五年四月，中華話
劇同好會（留日學生戲劇團體）在東京首次公演《雷雨》，獲得了很
大的成功。觀看演出的郭沫若、秋田雨雀熱情撰文評介與推薦。曹禺
就該劇的演出曾致函導演杜宣等人，指出「我寫的是一首詩，一首敘
事詩……但絕非一個社會問題劇。……這個劇有些人說受易卜生的影
響，但與其說是受近代人的影響，毋寧說受古代希臘劇的影響。」[19]同
年，天津市立師範學校孤松劇團、上海復旦劇社及中國旅行劇團先後
上演《雷雨》，尤其後者在津、平、滬、寧等城市的巡迴公演，產生
了巨大的社會影響，但也遭到國民黨北平當局的嚴厲查禁。同年著名
評論家李健吾盛讚《雷雨》是「一齣動人的戲，一部具有偉大性質的
長劇。」[20]魯迅也向國外友人稱譽曹禺是「一個新出現的左翼戲劇
家」，和郭沫若、田漢、洪深同為「最好的戲劇家」[21]。一九三六年五
月曹禺開始創作《日出》。這部揭露舊中國都市社會罪惡與黑暗的四
幕話劇，採取「『橫斷面的描寫』……盡可能的，減少些故事的起
伏，與夫『起承轉合』的手法」，以容納廣闊的生活容量，更深刻地
映現「損不足以奉有餘」[22]的社會形態。翌年二月，劇本由歐陽予倩
執導，在卡爾登大戲院首次公演曾轟動一時。《日出》為曹禺贏得了更
大的聲譽，曾榮獲同年《大公報》的文藝獎。巴金譽稱它「和《阿Q
正傳》、《子夜》一樣是中國新文學運動中最好的收穫。」他澄清《雷
雨》過分強調「命運的殘酷」，「這缺陷由《日出》來彌補了，《日
出》就不是命運的悲劇，這只是我們現實生活的反映。……它觸到了
我們這社會的各方面。它所表現的是我們的整個社會。」[23]茅盾說，

19　曹禺：〈《雷雨》的寫作〉，《雜文（質文）》，1935年第2號（1935年2月）。

20　李健吾：〈雷雨〉，天津《大公報》，1935年8月31日。

21　尼姆‧威爾士：〈現代中國文學運動〉，人民文學出版社《新文學史料》叢刊編輯組：
　　《新文學史料》（北京市：人民文學出版社，1979年），第2輯。

22　曹禺：〈跋〉，《日出》（上海市：文化生活出版社，1936年）。

23　巴金：〈雄壯的景象〉，天津《大公報》，1937年1月1日。

「將這樣的社會題材搬上舞臺，以我所見，《日出》是第一回。」[24]當年燕京大學西洋文學系系主任謝迪克教授更是推崇備至，昭示《日出》在他「所見到的現代中國戲劇中是最有力的一部。它可以毫無羞愧地與易卜生和高爾斯華綏的社會劇的傑作並肩而立。」[25]《雷雨》、《日出》的相繼發表，奠定了曹禺在中國話劇史上的卓越地位。評論界指出曹禺「是在替中國戲劇開闢啟示錄裡的新天地。望望夔門以下的長江，人或者能觸起它在中國戲劇史上的地位來。」[26]

一九三六年八月曹禺應國立戲劇學校校長余上沅之邀，前往該校任教。在南京，他與馬彥祥、戴涯等人組織中國戲劇學會，並結識在劇校任職的中共地下黨員揚帆。翌年春，曹禺推出描寫貧苦農民的悲慘遭遇與覺醒抗爭的三幕話劇《原野》，同年八月該劇由應雲衛執導，在上海卡爾登大戲院首次公演，以其獨創的舞臺形象與表現藝術給觀眾留下難以磨滅的印象。在創作《悲劇三部曲》的同時，曹禺還和張彭春合作改編南開話劇團的《新村正》（1934），將莫里哀的《慳吝人》改編為《財狂》（1935），翻譯高爾斯華綏的《爭強》（1937）。他獨自翻譯米爾恩的獨幕劇《戲》，將法國拉畢盧的三幕劇《迷眼的砂子》改編為獨幕劇《鍍金》（以上1936），並為國立劇校等執導《鍍金》、《爭強》，為南開新劇團和天津賑災相繼主演《財狂》等。翻譯、改編使他「很獲教益」，因為「翻譯比讀和演更能深入地學得它的妙處。」[27]而舞臺表導演實踐，也進一步錘鍊他那出色的表演技巧和導演才能。改編、主演《財狂》即為顯例。他汲取精英，揚簸糠麩。一面保留莫氏原著「通過一系列令人噴飯的情節和精彩的對話及

24 茅盾：《渴望早早排演》，天津《大公報》，1937年1月1日。
25 H.E.謝迪克：〈一個異邦人的意見〉，天津《大公報》，1936年12月27日。
26 楊剛：〈現實的偵探〉，天津《大公報》，1936年12月17日。
27 曹禺：〈簡談《雷雨》〉，《收穫》1979年第2期（1979年2月）。

獨白，所塑造的那個整個靈魂為金錢所支配的守財奴形象」[28]，同
時，剔除其情節鬆散之弊病，將五幕改為三幕，劇情也因之集中嚴
謹，氣氛緊張誘人。對缺乏必然律的結局亦加以巧妙處理，守財奴的
形象因糅入悲劇因素，顯得更為逼真、深刻[29]。早在三〇年代，曹禺
就能對外國喜劇的經典著作進行創造性的改編，這在當年話劇界並不
多見。而他所扮演的守財奴角色，演技維妙維肖，出神入化，蕭乾曾
譽其為「卓別林」，亦令廣大觀眾激賞不已[30]。一九三七年，曹禺在中
國戲劇學會公演的《雷雨》中扮演周樸園一角，也獲得極高的評價。
馬彥祥說：「我看過不下十幾個周樸園，但曹禺演得最好。這可能因
為他懂得自己的人物，他是個好演員，他懂得生活，不是那種空中樓
閣式的」[31]。「他親近的朋友，甚至於認為他表演藝術的成就高於劇
作，若不是受身材的限制，他真是中國能夠演多型角色而藝術修養最
高的唯一演員。」[32]

　　抗戰爆發後，曹禺隨國立劇校西遷長沙，後在湘鄂川一帶旅行公
演，先後執導了《毀家紓難》、《炸藥》、《反正》、《瘋了的母親》等抗
戰劇、街頭劇。同年冬，曹禺兩次親聆徐特立講演抗日救國十大綱
領，極受鼓舞，不僅增強了抗戰必勝的信念，也從徐氏的清貧無私，
廉潔奉公，看到了民族的脊梁與希望。一九三八年初劇校西遷重慶，
曹禺任專任導師兼教導主任，講授《戲劇概論》、《西洋戲劇史》、《編
劇方法》等課程，並主持「戰時戲劇講座」。同年與周恩來結識，是
曹禺思想和創作歷程中的一件大事。周恩來的諄諄教誨，使他在逆境
中堅強起來，給予他戰勝困難、開闢前進道路的力量。這一時期，他

28　佟荔：〈從曹禺主演《財狂》說起〉，《新文學史料》1979年第2期（1979年2月）。

29　田本相：《曹禺傳》（北京市：十月文藝出版社，1988年），頁170。

30　蕭乾：〈《財狂》之演出〉，《南開校友》第1卷第3期（1935年）。

31　田本相等：《曹禺年譜》（天津市：南開大學出版社，1985年），頁39、40。

32　田本相等：《曹禺年譜》（天津市：南開大學出版社，1985年），頁39、40。

的思想出現了新的因素，戲劇創作的民族風格也進一步成熟與發展。一九三八年秋，為迎接第一屆戲劇節，曹禺和宋之的合作改編四幕抗戰劇《黑字二十八》（又名《全民總動員》，曹禺執筆第三幕）。作品描寫後方一群愛國青年同日本特務、漢奸的鬥爭，嘲諷了「以抗戰做幌子的無恥之徒」，充滿著愛國主義精神和民族感情。其演出陣營盛大，轟動了山城，也發揮了「動員全民服役抗戰」的作用。翌年夏，曹禺創作了四幕劇《蛻變》，其主題是表現「我們民族在抗戰中一種『蛻』舊『變』新的氣象。」[33]作品描寫一個省立醫院在抗戰初期遷到後方小縣城後，暴露出自身的種種腐敗現象。上司打牌酗酒，專橫腐敗，與當地劣紳搞投機，大發國難財。下屬亦逐漸懈怠，苟且偷安。整個醫院「彷彿成了一座積滿塵垢的老鐘，起初只是工作遲緩，以後便索性不動」。丁大夫懷著滿腔愛國熱忱，從上海來到這所後方醫院，她的救死扶傷工作也受到百般無理的拖延、阻撓。後來，梁公仰專員「奉中央命令」前來改組醫院。他深入調查，傾聽群眾的呼聲，大刀闊斧，進行了「徹底的改革」，在短時間內「逐漸樹立一個合理的制度」。隨後醫院開赴前線，為抗日救亡工作做出了貢獻。兩三年後，醫院奉命抽調一批有學識、有經驗，勇於負責的人員，到另一城市創立一所規模更大的後方傷兵醫院。儘管任務更艱巨，進展卻甚為迅速，因為梁專員已在公務人員心裡「培植出一個勇敢的新的負責觀念」，大家忠於職守，自動找事做，儘量求完全，「開始造成一種嶄新的政治風氣的先聲。」《蛻變》的成功之處，首先在於對「舊的惡的」事物的暴露、抨擊。作者將後方醫院的種種腐敗現象歸因於國統區的官僚機構，以深深的憎惡描畫院長秦仲宣、庶務主任馬登科，鞭笞了玩忽職守、徇私枉法、貪污腐敗、為所欲為的舊官吏，同時，

33 曹禺：〈關於「蛻變」二字〉，《曹禺文集》（北京市：中國戲劇出版社，1989年），卷2，頁425-426。

以滿腔的熱情頌揚丁大夫、梁公仰這類「新的力量，新的生命」[34]，成功地塑造丁大夫的慈祥、仁愛、易動感情、富有崇高獻身精神的藝術形象，梁公仰的形象同樣塑造得相當豐滿動人。但這一「賢明的新官吏」來自當年執政的官僚統治機構，也引起一些論者的誹議。事實上，梁公仰的形象是以共產黨員徐特立為原型而創造的。顯然，作者並不理解國統區的種種腐敗現象，不是幾個「賢明的新官吏」能夠輕易改革的。該劇曾被洪深列為十大抗戰劇作之一[35]。

　　進入四〇年代，曹禺重新返回所擅長的生活領域與創作母題。一九四〇年秋的三幕話劇《北京人》，以抗戰爆發前夕的舊都會北平為背景，描寫封建世家曾皓一家內外的矛盾衝突與腐朽沒落，既塑造了曾家三代人的藝術形象，也深刻揭示封建家族必然崩潰的歷史命運。這是一部「有力的反封建的作品」[36]，也是「曹禺的現實主義劇作藝術……達到他長期來美學嚮往的一個理想的境界。」[37]翌年十月，在張駿祥執導下，該劇由中央青年劇社在重慶首次公演，獲得了廣大觀眾的熱烈歡迎。《新華日報》為此劇刊載的演出廣告寫道：「具有柴霍甫的作風／對古舊衰老的社會／唱出最後的輓歌／以寫實主義手法／從行將毀滅的廢墟／繪出新生的光明／」一九四二年夏，曹禺據巴金同名小說改編的四幕話劇《家》，是繼《北京人》後又一代表作。作品既從愛情婚姻的獨特視角，創造性地拓展原著反封建的思想主題，也將《北京人》的詩意抒情風格推向新的高度。該劇翌年四月由中國藝術劇社在重慶首演，導演章泯，其演出盛況空前，連演三個月之久。上述二劇，彰顯了曹禺話劇的西方影響與民族風格臻於完美融合

34　曹禺：〈關於「蛻變」二字〉，《曹禺文集》（北京市：中國戲劇出版社，1989年），卷2，頁425-426。

35　洪深：《洪深文集》（北京市：中國戲劇出版社，1988年），卷4，頁252。

36　胡風：〈論曹禺底《北京人》〉，《青年文藝》創刊號（1942年10月）。

37　田本相：《曹禺劇作論》（北京市：中國戲劇出版社，1981年），頁225。

的藝術境界。一九四四至四五年，曹禺還以大後方的鋼鐵工業建設為
題材，寫了多幕劇《橋》（只寫完二幕三場，一九四六年春發表），該
劇描寫民族工業資本家的命運與出路，暴露了蔣、宋、孔、陳四大家
族官僚資本的罪惡。曹禺曾說：「橋，是一種象徵。我的意圖是：要
達到彼岸的幸福世界，就需修一座橋。人們不得不站在水中修橋，甚
至變成橋的一部分，讓別人踏著他們走向彼岸。」全劇的衝突「表現
在民族資本家同官僚資本家之間，我使觀眾能一目了然地看出劇中的
官僚資本家的形象是按照蔣介石的連襟、國民黨財閥孔祥熙塑造
的。」[38]

　　抗戰時期，曹禺還翻譯 F. 拉畢虛的獨幕劇《煙霧彈》（1937）、將
墨西哥約·尼格里（J. Niggli）的劇本《紅色絲絨外套》改編為獨幕
劇《正在想》（1939），改譯莎士比亞的《羅密歐與茱麗葉》（1944），
為國立劇校導演《鳳凰城》、《原野》、《黑字二十八》、《正在想》、《鍍
金》等劇。其中一九三九年為西南聯大執導的《原野》一劇，被譽為
雲南話劇演出史上三大里程碑之一（其他兩劇是《孔雀膽》、《清宮外
史》）[39]。一九四三年他在重慶主演貝勒·巴拉茲的名劇《安魂曲》，
李健吾觀後稱讚道：「曹禺不僅表現了一個音樂家莫札特的形象，而
且，表現了一個受難者的靈魂。……在莫札特這個人物中，他注入了
自己的感受與體驗，注入了自己的生命與靈魂，水乳交融地流瀉著，
迸發著。是這樣的，他使這個人物有了深度。」[40]此外，他還撰寫
《編劇術》、《我們的表演基本訓練和方針和方法》（與丹尼合作）、
〈悲劇的精神〉等重要理論文章。

　　一九四六年春，曹禺和老舍應美國國務院邀請赴美講學。在紐

38 田本相等：《曹禺年譜》（天津市：南開大學出版社，1985年），頁69。
39 龍顯球：〈一九三九年曹禺在昆明〉，《春城戲劇》1983年第3期（1983年3月）。
40 劉念渠：〈喚醒人類為幸福搏鬥——評《安魂曲》和它的演出〉，《新華日報》，1943
　　年1月16日。

約，曹禺觀看了美國名演員勞倫斯・奧利維主演的《亨利第四》，看了奧尼爾的《送冰的人》等話劇的演出，會見了德國著名戲劇家布萊希特，並考察百老匯戲劇。然而，美國的種族歧視卻使他反感、厭惡。聞一多在昆明遇害，更使他「內心痛苦」[41]。他深感「此地絕無靈感之可言」[42]，便於翌年春托故母病返國。翌年秋，曹禺創作、導演唯一的電影劇本《艷陽天》，關於這部影劇的主題，他說：「中國人有一副對聯，叫做『各人自掃門前雪，不管他家瓦上霜』，橫額：『莫管閒事』。這，我認為不對，我們必須辨明是非，必須懇切做事，不怕麻煩，不怕招冤。」[43]一九四八年底他南下香港，翌年春，在中共地下黨組織的安排下，與馬寅初、葉聖陶等文化人，進入解放後的北平，開始了新的生活與創作。

　　一九四九年後，曹禺任全國戲劇工作者協會（後易名中國戲劇家協會）常委、副主席，中央戲劇學院副院長，北京人民藝術劇院院長等職，一九五六年參加中國共產黨。這一時期，他的著名話劇《雷雨》、《日出》、《北京人》、《家》等，在國內外廣泛上演，並被改編為電影、歌劇、京劇、粵劇、花鼓戲、音樂劇、舞劇等，獲得了中外廣大觀眾和讀者的喜愛與好評，成為中國近百年文學藝術的經典著作。一九五四年，曹禺創作四幕話劇《明朗的天》，真實地映現醫療界知識分子思想改造的心路歷程，獲得第一屆全國話劇觀摩演出創作一等獎。一九六一年，由曹禺執筆（與梅阡、於是之合作）的五幕歷史劇《膽劍篇》，獲得了更大的聲譽。該劇以越王勾踐「臥薪嚐膽」的故事為題材，表現了不畏強暴、奮發圖強的民族傳統與鬥爭精神，是當年百部「此類題材（劇目）中的最佳之作」[44]。與此同時，曹禺為創

41　烏韋・克勞特：《戲劇家曹禺》，《人物》1981年第4期（1981年4月）。

42　《上海文化》第8期（1946年11月）。

43　〈後記〉，《艷陽天》（上海市：文化生活出版社，1948年）。

44　田本相等：《曹禺年譜》（北京市：北京出版社，2010年），頁286。

建具有獨特風格與演劇體系的北京人民藝術劇院，事無巨細，竭心盡
力，作出特殊的重要貢獻。文革時期，曹禺被扣上「反動作家」、「反
動學術權威」等罪名，後一度為北京人藝看大門……一九七五年春，
在周恩來總理一再過問下，曹禺復出。一九七八年六月獲「平反落實
政策」。同年，他抱病寫出六〇年代受周恩來委託的五幕歷史劇《王
昭君》，「歌頌了我國各民族的團結和民族間的友好關係」[45]，是曹禺
的壓卷之作。綜觀曹禺五〇年代後的三部話劇，他那早已形成的藝術
生命、獨特的創作個性與超眾才華，並未獲得進一步弘揚，反而「代
時代受過」，在「新的現代迷信」的觀念誤導下，在「給自己設定目
標，提出課題」中載浮載沉[46]。嗣後，曹禺先後任全國劇聯主席、中
國文聯執行主席。此外，曹禺還撰寫《讀劇一得》、《漫談創作》、《語
言學習雜感》、《我對戲劇創作的希望》等重要劇論，大批劇評、創作
談及回憶錄。曹禺的一生，為推進和發展中國現代戲劇事業，做出了
卓著的多方面的貢獻，建樹了巨大的歷史功勳。

第二節　別立新宗的戲劇美學思想

　　曹禺是在新文化與世界文化廣泛而深入的聯繫中，自戲劇領域湧
現出的「精神界之戰士」[47]。這位將舞臺作為獻身聖壇的話劇藝術
家，目睹、經歷了中國戲劇在外來思潮沖激下，肇始於文明戲的一系
列重大變革，銳敏地感悟它參與世界戲劇事業的歷史潮流。他站在現
代文化意識與世界戲劇思潮發展的制高點上，博取中西，融貫古今，
不但推呈出立於世界戲劇之林亦毫不遜色的一部部傑作，而且以別立

45　曹禺：〈昭君自有千秋在——我為什麼寫《王昭君》〉，《民族團結》1979年第2期
　　（1979年2月），頁10-11。

46　譚霈生：〈中國當代歷史劇與史劇觀〉，《戲劇》1995年第2期（1995年2月）。

47　魯迅：《墳》（北京市：人民文學出版社，1980年），頁93。

新宗的戲劇美學思想彪炳當代，裨助未來。在曹禺戲劇美學的天平上，悲劇與喜劇並未佔有同等的份量，槓杆從被視為美學最高範疇的悲劇一端，逐漸地向喜劇傾斜；在這過程中，其喜劇美學思想也漸臻成熟、完善。它與悲劇美學思想相互制約，彼此滲透，自成經緯地構成了獨特的戲劇美學思想。

戲劇美學的生成語境與理論基石

　　曹禺的戲劇美學思想，是他的創作心理機制的靈魂，也是中國現代戲劇美學走向成熟的一方界碑。人們的美學思想，既依賴於主體審美意識的自覺建構，也為特定時代的社會生活和文化意識所制約。曹禺的戲劇美學思想，正是主體的戲劇意識在同化、順應時代的社會現實中，對中外古今戲劇美學的優秀傳統加以融匯、創新之結晶。它充分體現了三○至四○年代中西戲劇思潮、理論和創作，正朝縱深面交彙、衝撞與融合，也生動地昭示他將二十世紀以降國人奠立的現代戲劇美學推向新的高峰。

　　中國現代戲劇美學誕生於新文化與世界文化交彙的歷史時期。「五四」前後，歐美近現代戲劇思潮、理論和創作的引進，對文明戲墮落的深入反思，催發了現代戲劇意識的覺醒。一九二一年後，伴隨西方戲劇著作與理論的大量譯介，現代戲劇創作的勃興，創建現代戲劇美學的任務也被提到議事日程。在這方面，「五四」文化思想界前驅蔡元培、胡適、魯迅、傅斯年等人，與戲劇界先驅一道，鼎力扛起時代賦予新文化的歷史重任，為現代戲劇美學奠定了一方方基石。以魯迅而言，他不像近代王國維沉湎於以西方哲學和美學為律尺，對傳統戲曲進行綜合度量，梳理剔抉，也未像戲劇界人士往往沿襲西人的戲劇觀念，或奉中外一二戲劇樣式為圭臬，而是上擢到現代戲劇美學的探究、開闢與建樹。一九二五年，魯迅為中國戲劇首次提出悲劇與

喜劇的定義，並作出精闢的論述：

> 不過在戲臺上罷了，悲劇將人生的有價值的東西毀滅給人看，
> 喜劇將那無價值的撕破給人看，譏諷又不過是喜劇的變簡的一
> 支流。但悲壯滑稽，卻都是十景病的仇敵，因為都有破壞性，
> 雖然所破壞的方面不同。中國如十景病尚存，則不但盧梭他們
> 似的瘋子決不產生，並且也決不產生一個悲劇作家或喜劇作家
> 或諷刺詩人。所有的，只有喜劇底人物或非喜劇非悲劇底人
> 物，在互相模造的十景中生存，一面各各帶了十景病。

魯迅站在思想變革與文化轉型的立場，一面從戲劇學的視野，突破了
傳統戲劇悲喜融合的理論格局，將悲劇與喜劇列為異質的獨立的美學
範疇，究明二者作為劇場藝術，兼及劇作家、演員、看客的綜合性特
質，「悲壯」與「滑稽」的迥異的美學特徵，以及因「毀滅」、「撕
破」的內涵有別而引發的不同的審美效應。同時，他將生活與藝術中
的悲劇與喜劇作為整體予以考察，既抨擊「寇盜式的破壞」與「奴才
式的破壞」，其結果「只能留下一片瓦礫，與建設無關」，也反對「在
瓦礫場上修補老例」的十景病。他熱切呼喚「革新的破壞者」，其
「內心有理想的光」；只有他們，才能使中國產生真正的悲劇作家或
喜劇作家[48]。這就為中國現代戲劇美學奠定一方堅固的礎石。另一方
面，戲劇界前驅宋春舫、田漢、洪深、歐陽予倩、熊佛西、余上沅等
人亦為之添石加磚，作出各自獨特的貢獻。曹禺雖沒有像同時期的馬
彥祥、章泯、李健吾、焦菊隱等人發表戲劇理論專著或重要劇評，但
他以卓越的藝術實踐和精湛的經驗總結，直接繼承、發展了國人創立
的現代戲劇美學，使之升擢到現代化、民族化的更高階次。

48 魯迅：《墳》（北京市：人民文學出版社，1980年），頁187-188。

　　創新的戲劇觀念是曹禺戲劇美學思想的基石，也是他建樹獨特的
戲劇藝術之南針。這一戲劇觀念，以綜合性、開放性、獨創性為顯著
特點。曹禺從綜合藝術的宏觀視角來考察、體認戲劇的本質特徵。誠
如他說：「戲劇被『舞臺』、『演員』、『觀眾』這三個條件所決定，戲
劇原則、戲劇形式與演出方法均因為這三個條件的不同而各有歧
異。」他的戲劇觀念和思維方式既突破以劇作家為中心，也超越了表
演的直觀性，真正將戲劇看為劇作者、演員、觀眾和舞臺四個要素有
機構成的綜合藝術。在舞臺方面，曹禺強調劇作者、演員要注重造成
「舞臺的幻覺」。「舞臺上的現象，當然只是像，像真實而非真實的事
物，像人生而非實際的人生。……用編劇技巧來感動觀眾，我們所根
據的藝術心理的基礎是『舞臺的幻覺』。在寫劇本時，運用『時間』、
『地點』及『人物上下場』種種氛圍的造成，以及佈局結構，我們應
該想到『經濟』、『鮮明』、『有意義』以及其他種種」。而觀眾倘不明
白「舞臺的幻覺」，就會出現木匠看《逼宮》，一氣劈死把曹操演得太
狠毒的伶人[49]。曹禺還指出「一個弄戲的人，無論是演員，導演，或
者寫戲的，必須立即獲有觀眾，並且是普通的觀眾。只有他們才是
『劇場的生命』。」他把普通觀眾的趣味視為戲劇「最可怕的限制」。
為討取普通觀眾的歡心，「莎劇裡，有時便加進些無關宏旨的小醜的
打諢，莫里哀戲中也有時塞入毫無關係的趣劇」。在他看來，中國的
話劇運動方興未艾，「怎樣擁有廣大的觀眾，而揭示出來的又不失
『人生世相的本來面目』，是頗值得內行的先生們嚴肅討論的問題」。
他的話劇正是在這方面作出重大的突破，卻又沒有西方一些戲劇大師
「不惜曲意逢迎」[50]的弊病。戲劇的本體特徵在於動作，從觀眾的審
美需要出發，曹禺十分強調話劇的動作性，指出「話劇感動人的，不

49 曹禺：〈編劇術〉，《曹禺戲劇集：論戲劇》（成都市：四川文藝出版社，1985年），
　　頁124-140。
50 曹禺：〈跋〉，《日出》（上海市：文化生活出版社，1936年）。

是『話』，而是『劇』。劇的重要成分是動作。所以愛好話劇的人跑進
劇場，絕不是聽一幕一幕的話，而是欣賞一幕一幕的動作。……在臺
上用一個真實的動作，比用一車子的話表述心情更有力量。」又說：
「寫劇不是寫對話，是表明人與人之間相互反應的精神活動。這種活
動的顯明表示，莫過如『動作』。所謂『動作』不一定是拿起槍打死
一個漢奸，有時心理上的衝突，常常比表面上的動作，還要動人
的。」比如「拿起槍要打死一個敵人，發現這個敵人正是從前自己最
好的朋友，當責任與私誼在爭執的時候，表面彷彿看著沒有動，其實
已有動作了。」[51]這一論述，既是對洪深過分強調「話」的反撥，又
將熊佛西往往滯留於外部的「動作性」引向了心理動作。這種綜合性
的戲劇觀念與戲劇思維，使曹禺對戲劇本質特徵的揭示，往往顯得十
分精闢，而又饒有創見。

悲劇觀、喜劇觀及其融合

　　曹禺的戲劇美學思想，以悲劇觀、喜劇觀及二者的有機融合為主
要內涵，呈現出鮮明的理論個性與獨特風貌。崇高是悲劇的本質，戲
劇藝術家總是憑藉崇高的悲劇形象來引發觀眾的憐憫、恐懼或崇敬、
仰慕。曹禺亦將崇高看為悲劇的本質，但他的悲劇觀念既是開放的，
容納了人類悲劇史上各種不同的悲劇類型，又以西方近現代描寫普通
人的悲劇作為主形態。他既喜愛古希臘帶有英雄性質的命運悲劇《阿
伽門農》、《俄狄浦斯王》、《美狄亞》等，也酷愛莎士比亞的性格悲
劇，譽稱莎氏的四大悲劇「壯麗、深邃而浩翰」，是他的「藝術高
峰」[52]；一再推崇為父復仇卻因猶豫而釀成悲劇的《哈姆雷特》，受壞

51 曹禺：〈編劇術〉，《曹禺戲劇集：論戲劇》（成都市：四川文藝出版社，1985年），
　 頁124-140。
52 曹禺：〈前言〉，《羅密歐與朱麗葉》（重慶市：重慶文化生活出版社，1944年）。

人挑撥而錯殺愛妻的《奧塞羅》。而近代易卜生、契訶夫、奧尼爾描寫普通人的社會悲劇更深深地吸引他。易卜生的《玩偶之家》、《群鬼》、《國民公敵》及《建築師》等，孕育了曹禺憑藉封建家庭、社會及普通人的悲劇，深入描繪個性生命的豐富性、複雜性的悲劇模式。「契訶夫式」的悲劇《海鷗》、《三姐妹》等，則給他打開了通向「富有詩意和象徵性」[53]的新的現實主義悲劇的藝術天地。奧尼爾的《瓊斯皇》、《安娜‧克里斯蒂》、《榆樹下的慾望》、《毛猿》等，不僅向曹禺展示了普通人為嚴酷的客體環境所扭曲、異化乃至被吞噬的現代悲劇範式，也為他提供運用多種創作方法對悲劇形式進行創造性嘗試，以充分描寫人的內在生命複雜性的卓越技巧。

　　與此同時，曹禺十分酷愛中國的古典悲劇，它「凝結中國人民的崇高、悲壯、雄偉的精神與情操，表現中國人民永不屈服的抗暴力量」，並以其「深沉的悲劇氣氛，激越壯美的演出，使觀眾達到『物我兩忘』的境界。」[54]他推重關漢卿運用現實主義和浪漫主義創作的悲劇，認為《竇娥冤》主人翁的悲劇，「實質上是當時人民群眾的生活遭遇的集中反映，也就是時代的悲劇。」作者「運用浪漫的方法，寫天地、自然都為她不平，證明竇娥的冤枉。最後還有個托夢雪冤。在濃郁的悲劇氣氛中，給人們一些希望。」全劇「寫得熱情沸騰，卻又深沉含蓄，它驚天動地，是一部偉大的作品。」[55]對中西悲劇的多元攝取與融匯鑄冶，無疑是構成曹禺悲劇內涵豐富深邃與表現藝術獨特精湛的重要原因。以《悲劇三部曲》為例，雖然寫的都是普通人的悲劇，但又融入罪人的悲劇、錯誤的悲劇、英雄的悲劇等審美內涵。其表現藝術豐盈多彩。《雷雨》既借取古希臘命運悲劇的審美模式，

53 曹禺：〈讀劇一得〉，《曹禺戲劇集：論戲劇》（成都市：四川文藝出版社，1985年），頁51。

54 曹禺：〈中國十大古典悲劇連環畫集序〉，《連環畫報》1986年第10期（1986年10月）。

55 曹禺：〈我對戲劇創作的希望〉，《劇本》1981年4月號（1981年4月）。

又汲納了易卜生社會悲劇的表現方法，莎士比亞悲劇的性格刻畫及象
徵主義悲劇的審美因素；其寫實方法還潛藏著傳統悲劇的情理真實，
置重心理情感的展現。《日出》雖有意學習契訶夫嶄新的悲劇藝術，
《原野》亦深受奧尼爾表現主義悲劇的影響，但除情理真實外，這兩
部悲劇，還蘊含了傳統悲劇的悲喜交融的特徵與樂觀主義精神。

　　進入四〇年代，曹禺的悲劇觀念也有新的發展。在一九四二年春
的演講〈悲劇的精神〉一文中，他指出生活和藝術中的悲劇有兩種：
一種是「庸人的悲劇」，其內涵近似魯迅所說的「幾乎無事的悲劇」；
一種是崇高的悲劇。他站在發揚民族精神，建立獨立富強的中國的思
想高度，著重論述悲劇的崇高精神，深入揭示了悲劇人物的審美特
徵。其一，「賦有火一樣的熱情」。真正的悲劇人物如諸葛亮、屈原、
勃魯托斯，「他們有熱情，有『至性』，有真正的男子漢的性格。」其
二，「有崇高的理想，追求著，奮鬥著，願為這一理想的實現而拋棄
一切。」其三，「有一種雄偉的氣魄。」「悲劇是男性的」，真正的悲
劇要有「雄風」，「自來中國人民是吹著雄風的」。在嚴酷的民族解放
戰爭年代裡，「民族要生存，中國要立足於世界」，就更需要發揚這種
悲劇的雄風。其四，「有偉大的勝利的靈魂」，「有一種美麗的，不為
成敗利害所左右的品德」。與此同時，曹禺對悲劇審美效應的理解，
從《雷雨》的「憐憫」與「恐懼」，中經《日出》諸劇給人「光明的
希望」，也上擢為引人崇敬與仰慕。誠如他說：《鳳凰城》（吳祖光著）
「結尾苗可秀死了，大願雖然未酬，但是他的偉大的人格卻更加深入
觀眾的心裡。……足以啟發觀眾崇高欽敬的心情，激動強烈的抗戰意
識。」[56]曹禺後期的悲劇觀念，不僅表徵他從普通人的悲劇轉向追求
英雄悲劇的美學理想，也總結包括自身的悲劇在內的中西優秀悲劇的

56 曹禺：〈編劇術〉，《曹禺戲劇集：論戲劇》（成都市：四川文藝出版社，1985年），
　頁124-140。

藝術經驗。雖然他的悲劇主人翁只有仇虎帶有英雄悲劇的成分或特質，但繁漪、陳白露、金子、瑞玨等人物，也從不同側面體現了他所提攝的悲劇精神，即使魯侍萍等人亦不例外。因為她們為追求合理的生存方式與有價值的人生理想，所顯示出的意志和精神力量是堅強而偉大的，其受傷的靈魂高度忍受痛苦的能力是強韌而莊嚴的，因此，同樣體現了壯美的悲劇精神。

　　曹禺的喜劇觀念與思維方式，同樣具有綜合性、開放性與獨創性的特點。眾所周知，歐洲戲劇理論認為醜是喜劇的基礎、本質。亞里斯多德說，「喜劇是對於比較壞的人的摹仿」[57]；所謂壞不是指惡，而是指醜。比如某種不致引起傷害的錯誤或醜陋，它滑稽可笑，但並不使人感到痛苦。而笑乃是審美主體對醜產生的幸災樂禍的心理快感；它夾雜著惡意，是一種冷雋的嘲笑、鄙笑。這種喜劇觀念和審美心理，與歐洲喜劇大多描寫生活的否定面，刻畫被嘲諷的形象有關。它對中國現代喜劇美學曾產生深刻的影響。一九二五年魯迅為中國戲劇首次界說的喜劇定義，即是批判地汲取西方喜劇觀念，尤其黑格爾喜劇「主體性」的合理內核，並輸入傳統喜劇容許表現罪惡的固有血脈，從而拓寬醜之涵蓋面。隨著魯迅對中外肯定性喜劇的重新發現，其喜劇內涵也突破否定性。一九二六年他撰文讚賞帶悲劇因素的正面喜劇形象活無常[58]，正是傳遞這一信息。而審察現代喜劇創作，歐陽予倩、丁西林、袁昌英、徐訏等人的獨幕劇，亦已相繼掙脫否定性內涵之羈縛，甚或以肯定、讚美為主要因素。不過，除予倩、洪深外，二〇至三〇年代，戲劇理論家們仍基本沿襲「喜生於醜」的異域喜劇觀念，忽視民族喜劇觀的發掘與承傳。與「喜生於醜」的西方喜劇觀殊異，我國傳統的審美觀認為「喜生於好」，「喜是人們被美好的、富

57 亞里斯多德：《詩學》（北京市：中國戲劇出版社，1986年），頁10。
58 魯迅：《朝花夕拾》（北京市：人民文學出版社，1973年），頁32-40。

有生命力的事物感染後產生的心理現象，具有快樂的情感色彩。」[59]
而笑則是伴隨喜而來的生理動作，所謂「喜而解顏，啟齒也。」這笑
是喜笑、歡笑，而不是嘲笑、鄙笑。傳統的喜、笑意識也影響到喜劇
創作。實際上，我國的古典喜劇大多表現生活的肯定面，歌頌下層人
民的機智、勇敢和高尚的情操。曹禺秉執宏放、綜合的戲劇美學思
維，兼取「喜生於好」與「喜生於醜」的中西喜劇觀念，同時反觀喜
劇藝術實踐，尋找被戲劇理論家所忽視的特點、形式，在兩種不同的
喜劇觀之間建立交接點，從而熔鑄出創新的喜劇觀念。

　　曹禺認為「喜劇是多種多樣的」，在古往今來諸多喜劇樣式中，
他尤為推崇莎士比亞「在幻想中對人性進行描寫或作善意的嘲諷」的
浪漫喜劇，莫里哀描繪「當時貴族人物和暴發戶的醜態」的諷刺喜
劇，果戈理「對沙俄官僚政治進行辛辣的尖銳的諷刺」[60]的社會諷刺
喜劇。而傳統戲曲中的歌頌性與諷刺性的喜劇，則從幼年起就深深扣
動他的心弦。隨著審美視野之擴展，契訶夫融匯悲劇、正劇因素的抒
情喜劇及脫胎於法國諧謔劇的通俗笑劇，為他開拓了新的喜劇天地，
也成了他刻意追求的藝術楷模。上述喜劇無疑是中外喜劇史上的佼佼
者，其樣式、風格、手法豐富多彩。這種精深的識見與多元的抉擇，
與當年宋春舫奉斯克里布佳構喜劇和拉畢虛趣劇為「復興中國戲劇的
規範」[61]，王文顯偏執於王政復辟時期的英國風俗喜劇，可謂大相逕
庭。同時，曹禺澄明「有各種對喜劇的說法」，他從不同角度來界說
喜劇。比如「善有善報，惡有惡報，最後大團圓。這是許多人愛看的
喜劇。」[62]又說，「《北京人》是喜劇，因為劇中人該死的都死了，不

59 張庚等主編：《中國戲曲通論》（上海市：上海文藝出版社，1989年），頁296。
60 曹禺：〈和劇作家們談讀書和寫作〉，《劇本》1982年10月號（1982年10月）。
61 宋淇：〈毛姆和我的父親〉，林海音編：《中國近代作家與作品》（臺北市：純文藝出版社，1970年），頁435-444。
62 曹禺：〈我對戲劇創作的希望〉，《劇本》1981年4月號（1981年4月）。

該死的繼續活下去，並找到了出路。」他還指出「《羅密歐與茱麗葉》劇中不少人死了，但卻給人一種生氣勃勃的青春氣息，所以是喜劇。」[63] 這種寬泛的喜劇觀念，勢必導致喜劇內涵的多元化與審美因素的複合性。在曹禺看來，喜劇既可描寫醜和生活的否定面，也可表現美和生活的肯定面。西方喜劇雖以前者為主，但亦有以後者為審美對象。莎士比亞歌頌愛情與友誼的浪漫喜劇即是顯例。中國古典喜劇亦不例外。它「歌頌正直的人、好人，讚美新生的美好事物」，但也「嘲笑、諷刺那些尖刻、險惡而愚蠢的惡人惡行」[64]；二者在或一劇作雖各有側重，卻往往以互存之恆態出現。曹禺力倡喜劇內涵的醜美並存，不但全面深刻地概括中西喜劇的藝術實踐，也為現代喜劇開拓新的表現天地，使它從否定性的狹小圈子中解脫出來。

　　與此同時，曹禺致力探求喜劇的美學特徵和審美效應。誠如他指出：「喜劇都是使人發笑的，使人感到人性的可笑，行為的乖謬和愚蠢。」[65] 這一界說，堪稱揭示了中外喜劇在歷史長河中澱積而成的基本特徵。喜劇離不開笑，無論觀照生活的否定面或肯定面，都要使觀眾感到「人性的可笑，行為的乖謬和愚蠢」。為了在笑聲中達成審美與認識功用，曹禺認為喜劇描寫醜，不應停留於滑稽可笑的形式醜，它還必須表現與假、惡互為表裡的本質醜。他曾以《欽差大臣》裡的市長為例，闡釋在市長「表面上非常可笑的言行裡」，不單內蘊著醜的本質與美的假象的不協調，也表露出醜與外部環境的不協調；果戈理從醜的對象與歷史發展的逆向聯繫中，寫出市長的狠辣、凶惡，「幾乎可以腐蝕整個帝俄時代的社會（自然，實際上他也是那個社會的產物）」[66]，這就賦予人物深刻的內在意義。而喜劇所表現的美，亦

63 曹禺：〈和劇作家們談讀書和寫作〉，《劇本》1982年10月號（1982年10月）。

64 曹禺：〈中國十大古典喜劇連環畫集序〉，《連環畫報》1986年第10期（1986年10月）。

65 曹禺：〈和劇作家們談讀書和寫作〉，《劇本》1982年10月號（1982年10月）。

66 曹禺：《迎春集》（北京市：北京出版社，1958年），頁127。

須與醜之表象、假象發生不協調，藉以構成可笑的喜劇性矛盾。《家》中的覺新深愛著梅，卻又被瑞珏所吸引；在洞房裡，「他想看瑞珏，內心又覺得對不起梅，又不去看。」[67]這種失常的心態，乖訛的舉止，令人感到矛盾、可笑，但這笑已非嘲笑，而是觀眾對內在善和美的人物發出的愉悅的笑。曹禺對喜劇美學特徵的考察，還深入喜劇的諸審美因素（亦稱分範疇）。後者作為藝術家審美觀照的基本形式，是建構喜劇觀的重要支架。在現代喜劇美學史上，魯迅率先營構以諷刺為主軸的分範疇體系，對現代諷刺喜劇主流的形成、發展曾產生深遠的影響。曹禺以他對喜劇本質特徵的美學把握為南針，匠心獨運，將幽默看為喜劇最重要的一支，並以之為軸心，建構了多元複合的喜劇範疇體系。在他看來，幽默摒棄鄙俗、膚淺、機械、絕對，而呼喚著「高尚、含蓄、有內容」的東西；它訴諸人類的靈魂而成為心聲，「使人可以會心微笑」[68]。曹禺所提倡的幽默雖不同於偏重機智的英國式幽默，夾帶譏諷的法國式幽默，也有別於笑中含淚的俄國式幽默及往往摻和滑稽的傳統幽默，但又涵蓋上述諸種幽默的特色、效能；而其最大特徵乃是將幽默導向心理情感的深層，使喜劇進入更為豐富、深邃的藝術境界。在他的喜劇範疇體系中，幽默既以其質之規定性，區別於諷刺、機智、滑稽；又以其內在潛能之輻射，滲入上述喜劇範疇。概言之，曹禺的諷刺雖是尖辣的，但並未滯留於性格誇張和情勢不協調的表層，而是深入到內心衝突、潛意識，以著力表現心理情感中假、惡、醜與真、善、美的不協調。其機智亦不純粹訴諸理智、想像，它還滲入濃重的情感因素。至若滑稽則從表面醜態、外部動作向內心世界掘進，憑藉荒誕不經的心像勾畫，達成深刻的精神的效果。這一獨創的喜劇分範疇，既為現代喜劇範疇增添了新的形範，也體現了他執著追求「靈魂喜劇」的美學理想。

67 張葆莘：〈曹禺同志談創作〉，《文藝報》1957年第2期（1957年2月）。
68 曹禺：《鍍金》〈後記〉，《小劇本》1981年第11期（1981年11月）。

　　「戲場小天地，天地大戲場。」曹禺的現代戲劇觀念，並未鎖閉在戲劇本體之內圓圈中，而是以劇場為中介，跟社會現實之外圓圈緊密相連，並從二者之互制關係中，不斷修正、完善自己的戲劇觀念和審美方式。人類社會是悲劇和喜劇的真正王國。曹禺生活、創作的二十世紀上半葉，是中國人民慘遭荼毒、被殺被奴的黑暗年代，也是無產階級和廣大民眾揭竿而起，在中國共產黨領導下進行前仆後繼、浴血戰鬥的年代。這是一個充滿崇高的悲劇精神的時代，同時又是一個洋溢著喜劇笑聲的時代。古希臘所開創的悲、喜界線森嚴的戲劇模式，雖也能為新的戲劇提供審美機制之元素，卻無以適應表現悲劇與喜劇交織的民族現代生態與心態的整體需求。作為具有現代社會意識和戲劇美學思想的劇作家，曹禺不是從過去，而是從時代的社會生活與現實的歷史發展去汲取自己的詩情。他青少年時代所嚮往、追求的「鳳凰涅槃」的鬥爭境界，並非一時的心血來潮，而是出自對污穢、窒息的封建家庭的厭憎，對腐惡、非人的舊社會的憤恨，出自對自由、民主、光明的熱切追求。這種從現代生活和前輩作家那裡汲取來的時代激情，成了孕育他的悲喜劇意識的濫觴：鳳凰集香木自焚，為了宇宙和自我的新生，不惜被燒成灰燼，是崇高壯美的悲劇；然而一場大火之後，一隻新的鳳凰冉冉升起，又是象徵著新生、光明的喜劇。

　　隨著年歲之增長，曹禺所接納的思想文化影響是複雜歧異的，但反帝反封建的愛國民主思想卻是他一以貫之的主導意識。二〇至三〇年代的進步戲劇活動，參加抗日救亡運動，共產黨人為改造社會而獻身的啟迪，接觸產業工人和底層人民……凡此種種，無不進一步培植曹禺憂患的民族意識，救國救民的思想，驅策他嚴肅地思考人性、人生和社會，探求國家、民族的命運與前途。在此過程中，曹禺深刻地認識當代中國「損不足以奉有餘」的社會形態及其歷史淵源；他那毀舊創新的時代激情，被賦予明確的社會歷史內涵。誠如他說，「我要使現行的社會制度像罪惡之地獄那樣毀滅，同時，我希望天國——當

然是指一個新社會——行將誕生。」[69]他從「鳳凰涅槃」這一表現自
我的浪漫主義詩情中孕育起來的悲喜劇觀念，也被輸入無情地揭露社
會的黑暗和罪惡，並顯示光明和未來的現實主義內涵。這種從長期生
活積累和思想磨練中逐漸形成的審美意識、審美情感，雖更多地出自
感知的直覺性，但它帶有鮮明的時代精神與個性特徵。由於它的出
現，曹禺的現代戲劇意識在同化、順應時代的社會現實中終於找到契
合點：他的戲劇觀念和審美方式，從悲劇、喜劇本體的內圈中解脫出
來，置於喜劇與悲劇結合這一更大的綜合圈中；其對外國戲劇的橫向
擇取，也從西方的純悲劇、喜劇模式延伸到悲喜交錯的近現代戲劇新
潮，而對中國古典戲劇的縱向承傳則規復到悲喜融合的民族戲劇傳
統。顯然，正是這一建基在更高層次上的綜合、開放的現代戲劇觀
念，驅使曹禺去創建與新的時代同步的獨特的戲劇藝術。

第三節　悲劇與悲劇藝術

　　創造現代的民族的悲劇藝術，是曹禺對中國現代話劇最突出的貢
獻。前期的《悲劇三部曲》及後期的《家》，是曹禺的四大悲劇名
著。它們雖都屬於普通人的悲劇，但悲劇內涵繁富，深邃，表現藝術
精湛，非凡，在現代話劇史上樹立了四座悲劇藝術的豐碑。《悲劇三
部曲》以悲劇性格的豐富性、複雜性，情節衝突的尖銳劇烈、錯綜複
雜，結構的高度集中、嚴謹縝密，以及動作性、個性化、抒情性完美
融合的戲劇語言，將現代悲劇推向成熟的藝術高峰。後期的《家》是
一部富有濃郁的詩意抒情色彩和民族風格的悲劇，顯示了曹禺的悲劇
藝術正進入一個新的美學境界。

69 烏韋‧克勞特：《戲劇家曹禺》，《人物》1981年第4期（1981年4月）。

《雷雨》

　　四幕悲劇《雷雨》（1934）是最傑出的中國現代悲劇之一，也是一座難於逾越的悲劇藝術峰巒。曹禺以璀璨超卓的戲劇才華，將處女作、成名作、代表作鑄為一體，這在現今、過去的文學史上都是一種罕見的現象。自《雷雨》問世以來，研究文章不計其數，汗牛充棟。人們讀《雷雨》就像讀魯迅小說的名篇一樣，每次都會有新的發現，都能從中領悟到一些新的東西。一部《雷雨》，好比一個蘊藏無限，採掘不盡的劇海。

　　《雷雨》以十九世紀末到二十世紀二〇年代前期的中國社會為背景，描寫了周、魯兩家及其內部錯綜複雜的矛盾糾葛。作者一面借鑒古希臘命運悲劇的審美模式，同時汲取西方性格悲劇、社會悲劇、心理悲劇及現代悲劇的審美因素，在多元集納的戲劇格局中，建構了錯綜複雜，網狀交織的戲劇衝突。劇中每個人物與其他七個人物幾乎都有齊頭並進、貫串始終的矛盾鬥爭，在眾多的衝突線中，依據人物的貫串行動或衝突性質的相同、相似加以集納，就可歸併為兩條復合的衝突線。一條是周樸園與魯侍萍、蘩漪、魯大海的衝突，其衝突性質雖不盡相同，但對立形象都以揭露周樸園的冷酷、專橫、偽善為貫串行動；一條是周萍與蘩漪、四鳳、周沖的衝突，蘩漪等對立形象的貫串行動雖各有不同，但衝突的性質都屬亂倫關係的情愛糾葛。審度這兩條衝突線，前者顯然可以決定、制約後者以及劇中其他行動、事件。因為正是周樸園的冷酷、專橫、偽善，迫使年輕的蘩漪和周萍私通；而帶有父親氣質的周萍與四鳳的愛情關係，雖有蘩漪的因素起作用，但其實質乃是三十年前周樸園和侍萍關係之重演。至於周沖追求四鳳也只是這種關係的補充。所以，後一條衝突線，堪稱是前一條衝突線的深化、延伸與補充。衝突主線的複合構成蘊含著豐富的內涵。

周樸園和侍萍的矛盾，映照了地主資產階級與被侮辱、被損害的底層勞動婦女的爭鬥，允稱基本衝突之根源、基礎；周樸園和蘩漪的矛盾，映照了帶封建性的資產階級與追求自由和愛情幸福的資產階級女性的爭鬥，是基本衝突的現狀、核心；而周樸園和魯大海的矛盾，則映照了買辦資產階級與工人階級的鬥爭，是基本衝突的重要內容。

　　《雷雨》的戲劇衝突，從表面上看，是一張由愛情與血緣關係織成的錯綜複雜的網，可實際上，無論主線或副線都是建立在周、魯兩家基本對立的情勢上。周、魯兩家在舊中國社會有很大的典型性，它們代表了近代中國社會急劇變動的兩極趨勢。周家是由封建宗法地主轉化而成的買辦資產階級家庭，魯家則是在社會劇變中被拋在一起的底層勞動者的家庭，它們是舊中國加速半殖民地半封建進程的畸形產物。以周樸園為紐結的復合型主線，從歷史淵源及其現實發展，矛盾衝突的三個層次，形象地映照近現代中國的社會矛盾，深刻地揭露舊中國的家庭和社會的罪惡。在帶有濃厚封建色彩的資產階級周家裡，周樸園扮演著封建暴君的角色。他的冷酷、專橫、偽善的統治，迫使後妻和大兒子通姦。三十年前，周樸園對侍女侍萍「始亂終棄」；三十年後，他對侍萍威脅利誘，軟硬兼施，剝落出這個所謂「正直」、「道德」的「社會上的好人物」的卑劣靈魂。他的發家史，更是暴露了買辦資產階級的凶殘本質。他故意叫江堤出險，一次淹死一千兩百名修橋工，爾後從每個橋工的性命中撈取三百元錢。他勾結軍警，以血腥的手段開槍鎮壓礦區罷工工人。正是周樸園的卑劣靈魂和累累罪惡，正是周樸園所代表的舊制度，舊的思想意識與倫理道德，造成了四鳳、周沖、周萍的慘死，魯大海的出逃，侍萍、蘩漪的發瘋。作者製造這種怵目驚心，撼人魂魄的悲劇性，其用意並不在於以「『大家庭』總崩潰和人物死亡的淒涼輓歌」來俘虜觀眾，而是要觀眾「低著

頭，沉思地想著中國半殖民地的命運」[70]，引導他們探尋造成悲劇的社會、歷史與文化根源。

　　《雷雨》的悲劇衝突與思想主題所蘊含的深厚的社會歷史內涵，較大的思想深度，與作者創作時存在的非自覺和無意識的心態，並不矛盾。曹禺在《雷雨》〈序〉裡說，「在起首，我初次有了《雷雨》一個模糊的影像的時候，逗起我的興趣的，只是一兩段情節，幾個人物，一種複雜而又原始的情緒」，可「寫到末了，隱隱彷彿有一種情感的洶湧的流來推動我，我在發洩著被抑壓的憤懣，毀謗著中國的家庭和社會。」作者寫《雷雨》伊始，雖處於非自覺和無意識的狀態，但隨著創作的深入，卻漸漸變成自覺和有意識，這正體現了自覺與非自覺、意識與無意識的統一。所以，儘管作者聲稱提筆時並未顯明地意識到「要匡正諷刺或攻擊些什麼」，卻「可以追認」評論家指出的《雷雨》「暴露大家庭的罪惡」[71]的主題。顯然，他不願意否認在主體的自覺意識統攝下，戲劇衝突對於特定時代的社會現實的深入映現。即使曹禺的創作心理始終向非自覺、無意識的一面傾斜，也不妨礙我們深入探究其衝突所映照的特定時代的社會現實。因為文學的創作過程不僅是個人社會化，也是社會個人化的過程。外在的社會關係、社會環境必然內化為作家的審美情思與藝術內涵，即使表現自我的作品，也是通過「我」的稜鏡來折射社會，重新創造一個社會，何況像《雷雨》這類以寫實主義直接映現現實的作品。《雷雨》雖然真實地描寫大家庭的悲劇，深刻地暴露帶封建性的資產階級的罪惡，也從中透露了舊中國社會制度必然崩潰的訊息。但由於作者主觀上對悲劇的產生缺乏科學的理解，加上古希臘悲劇的命運觀念與易卜生《群鬼》中「父親造的孽要在兒女身上遭報應」的社會定命論的影響，因此，

70 曹禺：〈序〉，《雷雨》（上海市：文化生活出版社，1936年）。

71 曹禺：〈序〉，《雷雨》（上海市：文化生活出版社，1936年）。

作品一方面雖然通過人物關係與情節、場面的描寫，真實地揭示悲劇的社會、歷史、文化根源，同時又將悲劇的產生歸因於不可言喻的主宰，即所謂「上帝」、「命運」或「自然的法則」。作者曾說，「宇宙正像一口殘酷的井，落在裡面，怎樣呼號也難逃脫這黑暗的坑。」[72]宿命論觀念的影響，給作品尤其序幕、尾聲帶來神秘的命定色彩，也使作者過分強調血緣與亂倫關係，過分追求情節的曲折離奇，從而削弱了悲劇衝突映現人的內在生命運動的深度與廣度。

　　《雷雨》最成功的一面是人物。八個人物，個個血肉豐滿，都有獨特而複雜的個性和靈魂。特別是蘩漪的舞臺形象塑造得更為成功，是「五四」以來最有光彩的資產階級婦女典型之一。曹禺認為寫戲主要是寫「人」，而「刻畫人物，主要的又在於揭示人物的內心世界——思想和感情。人物的動作，發展，結局，都來源於這一點。」[73]《雷雨》塑造人物，一方面注重描寫人物性格和靈魂的獨特性、複雜性。作者沒有簡單地把人物類型化或絕對化，即使被諷刺、鞭撻的人物，也未專門寫他的某一惡癖或情慾，而是充分地展呈人物複雜的個性與內心世界。例如魯貴的形象，他雖是僕人，是被剝削者，可他的思維、言行、靈魂卻完全被剝削階級的思想意識、生活方式與腐惡習氣所毒化。他愛錢，嗜賭，講究吃喝玩樂，為人欺軟怕硬，奸猾狡點，而又厚顏無恥，卑瑣庸俗。他沒有特操；不相信任何道德準則。對主子並非奴才般的馴服，而是當面卑躬屈膝，低聲下氣，背後發出詛咒，也敢於抓住主子的把柄，當面要挾脅迫，一切惟以個人的得失升沉為轉移。他僅有的一點親情，也被利己的鄙俗的動機所吞沒。他一生只追求蠅頭小利，只要能保住自己庸俗無恥的生活，他可以出賣任何人，包括自己的妻子兒女。這是一個被舊制度和剝削階級所異化的

72 曹禺：〈序〉，《雷雨》（上海市：文化生活出版社，1936年）。

73 曹禺：《曹禺戲劇集：論戲劇》（成都市：四川文藝出版社，1985年），頁210。

「下等人」，他以自己的卑劣、狡詐、貪鄙、庸俗，而成為舊制度與邪惡勢力的支柱。由於充分地展示人物的身分、地位、處境，與性格各種因素之間複雜的因果轉化關係，以及人物的行為、心理的多面的對立與統一，因此，即使像魯貴這類被鞭撻的人物也寫得豐滿而厚實。

　　魯貴的形象雖跳出類型化的窠臼，但其性格畢竟沒有什麼發展，只是一味地壞。由於是次要人物，作者不可能寫出他的性格的多側面與發展的層次。周樸園就不然，他的性格和靈魂擁有豐富的側面與層次。周樸園冷酷、專橫、凶殘、偽善，他通過自欺欺人的心理轉化過程，實現了自我意志的極度強化，進入「壞到了連自己都不認為自己是壞人」[74]的奇醜境界。但他的性格尚有空虛、孤寂、怯弱的另一面，也有人倫親情與悔疚心理的流露。在暮年孤寂的境況下，他萌生了懷念侍萍的感情。這種感情包含十分複雜的因素，既有自身的空虛怯弱的感受，有對自己所犯罪行的本能恐懼與自欺欺人的贖罪心理，也有對昔日幸福的留戀，對侍萍的一份真誠的懷念。雖然一旦侍萍出現在他面前，他再次面臨階級性與愛情的對立抉擇時，便把這種真誠的懷念一腳踢開；他當場逼著侍萍走，但事後卻又「於心不安」，連夜叫帳房匯錢到濟南給魯侍萍。在高潮部，他誤會侍萍又找上門，他們過去的關係已暴露在蘩漪等家人面前，便公開認錯，表示「後悔」，教育周萍，侍奉生母，以彌補自己的過錯。這雖是「事敗」後為維護自己名譽、地位的一種舉措，但從中卻裸露出他的「人倫天性」與悔疚的真情。特別是遭逢種種不幸後，他那向來為階級性所壓抑的人倫親情，也表露得更顯明。周沖觸電身亡後，他派僕人把魯大海追回來，一面哀傷道：「我丟了一個兒子，不能再丟第二個了。」在《尾聲》裡，他每年除夕，照例到慈善醫院看望發瘋的蘩漪，神經失常的侍萍，到處尋找失蹤十年的魯大海，盼望他幡然歸來，為他的

74　曹禺：〈曹禺談《雷雨》〉，《人民戲劇》1979年第3期（1979年3月）。

杳無蹤影而絕望地哀嘆。由於作者真實地剖示人物的階級性與人倫親情的尖銳對峙，以及二者隨著戲劇情勢和規定情境的衍變而發生的消長變化，周樸園的形象遂顯得格外豐滿，富有立體感，躋為現代史話劇上不可多得的「罪人的悲劇」的藝術典型。作者筆下的蘩漪、周萍、侍萍、四鳳等人物，也都有獨特的性格與複雜的心理情感。

另一方面，作者善於從人物的靈魂深處提煉種種矛盾，構成尖銳複雜的內心衝突，藉以深入地剖露人物隱秘的心理情感與複雜的內心世界。其表現方式既有人物之間的心理交鋒，也有人物自身的內心衝突。例如第二幕，蘩漪乞求周萍不要走的一場戲，作者沒有停留在雙方表面的糾葛上，而是深入人物靈魂的深處，從心理、情感、意志、慾望的尖銳衝突，赤裸裸地剖露兩人不同的思想性格與內心世界。周萍從一開始就承認亂倫關係和自身犯罪，卑怯地背棄自己對蘩漪的諾言，他拚命地要擺脫對方，尋求精神的避風港。凡此種種，正是這個怯懦、自私、動搖的闊少爺煩厭、苦悶與畏懼的內心情感的流露，也表明他已從原先憎恨周樸園與反叛封建倫理道德，轉向對周樸園的屈服和封建倫理道德的妥協。而蘩漪卻死死抓住對方，她在否認強加於她的為人妻、母的名分的同時，也否定了亂倫的關係，強烈地要求繼續並發展與周萍的愛情關係。這既透露出她在周家長期受壓抑、被扭曲的極度痛苦怨憤的心理情感，也表證她反叛封建禮教，追求自由和愛情的果敢態度。這種情感、態度，終於激化為控訴周樸園和周家的罪惡這一強有力的舞臺動作：

　　周蘩漪：（氣極）父親，父親，你撇開你的父親吧！體面？你也說體面？（冷笑）我在這樣的體面家庭已經十八年啦。周家家庭裡所出的罪惡，我聽過，我見過，我做過。我始終不是你們周家的人。我做的事，我自己負責任。不像你們的祖父，叔祖，同你們的好父親，偷

　　　　　　偷做出許多可怕的事情，禍移在人身上，外面還是一
　　　　　　副道德面孔，慈善家，社會上的好人物。

　　這是對周樸園封建夫權的直接挑戰，也是對大家庭和封建倫理道德的
最果決的叛逆。然而，蘩漪此時並未認識到她與周萍關係破裂的實
質，以為排除了四鳳，就能留住周萍。及至周萍向她宣稱：「如果你
以為你不是父親的妻子，我自己還承認我是我父親的兒子。」她一下
驚呆了，她這才真正明白，除了喜新厭舊之外，周萍與她還有嚴重的
思想分歧，她恨自己早沒有看透他，沉痛悲憤地向他宣布：「一個女
子，你記著，不能受兩代的欺侮」。她以種種努力企圖喚回周萍的愛
情，其結果卻遭到了意外的全盤失敗。最後，作者以鬱熱蒸騰、憤激
決絕的長篇獨白，深入地穿掘人物靈魂的底奧，展呈她那困獸猶鬥，
衝破一切桎梏的內心搏擊：

　　周蘩漪：（把窗戶打開，吸一口氣，自語）熱極了，悶極了，
　　　　　　這裡真是再也不能住的。我希望我今天變成火山的
　　　　　　口，熱烈烈地冒一次，什麼我都燒個乾淨，那時我就
　　　　　　再掉在冰川裡，凍成死灰，一生只熱熱地燒一次，也
　　　　　　就算夠了。我過去的是完了，希望大概也是死了的。
　　　　　　哼，什麼我都預備好了，來吧，恨我的人，來吧，叫
　　　　　　我失望的人，叫我忌妒的人，都來吧，我在等候著你
　　　　　　們。（望著空空的前面，繼而垂下頭去。）

　　被欺騙的憤懣，被遺棄的痛苦，嫉妒的怒火，報復的激情，將她
化為一座熔岩爆噴的火山，一柄閃爍寒光的利劍。她那「極端」與
「矛盾」的性格，她那美麗、乖戾、強悍、陰鷙的靈魂，她那「交織

著最殘酷的愛和最不忍的恨」[75]的生命形態，獲得了精確深致而又淋漓盡致的展現。從全劇看，與其說作者是描寫蘩漪熱情、果敢、執拗、纖弱的反叛性格，及其形成、發展的過程，不如說是裸呈一顆被壓抑扭曲的靈魂，同周圍的黑暗環境搏鬥、掙扎乃至被毀滅的心路歷程。對人物內心世界的深入穿掘與精細刻畫，是《雷雨》人物塑造獲得巨大成功並產生久遠的藝術魅力的又一原因。

　　《雷雨》不僅戲劇衝突錯綜複雜，情節緊張曲折，而且憑藉舞臺時空的制約，將情節衝突組織成高度集中，嚴謹縝密，縱橫交錯，環環緊扣的藝術結構。作者一方面靠主題思想來集中紛紜複雜，脈絡交錯的社會生活，同時創造性地借鑒易卜生和希臘悲劇的回溯方法，以「過去的戲劇」來推動「現在的戲劇」。撇開序幕、尾聲，作品所表現的是前後三十年的許多矛盾衝突，但舞臺時間卻被集中在「一個初夏的上午」到「當夜兩點鐘光景」，地點也限於周家的客廳和魯貴的家。曹禺所以從三十年來的矛盾著眼，而從一天之內的衝突落筆，這既係因於戲劇時空高度集中的審美規範，也取決於他的創作意圖。「在他看來，一切剝削階級的罪惡，都有歷史根源，而且愈來愈嚴重，因此只有從歷史的發展過程中，才能徹底揭露舊中國家庭和社會制度的弊害，才能充分表現受害者的悲慘命運。」[76]鑒此，他以「現在的戲劇」為主，從周樸園家庭三十年來的矛盾衝突進入激變的時刻，開始他的戲，而以「過去的戲劇」穿插其間，推動「現在的戲劇」的發展，正是為了更好地表現思想主題。《雷雨》「過去的戲劇」有兩個。第一幕通過魯貴向四鳳討錢的場面，交代了三年前蘩漪和周萍的亂倫關係，近半年來周萍與四鳳的情愛糾葛。這三人「過去的戲劇」的和盤托出，不僅給全劇設置一個重要懸念，引起了觀眾的期待

75 曹禺：〈序〉，《雷雨》（上海市：文化生活出版社，1936年）。

76 陳瘦竹、沈蔚德：〈《雷雨》和《日出》的藝術結構〉，《文學評論》1962年第5期（1962年5月）。

與興趣，也迅速推動三人在周萍「走」與「留」問題上的尖銳衝突，並導致衝突主線的激化。接著，第二幕又通過周樸園與侍萍相認的場面，進一步交代三十年前周樸園勾引、遺棄侍萍的前情。這一「過去的戲劇」不僅直接導致第二幕的高潮（周樸園、周萍與魯大海的衝突）與第三幕的高潮（魯侍萍逼四鳳發誓），而且把複合型的衝突主線和副線扭結在一起，使戲劇衝突變得錯綜複雜，好比一團亂麻，也為全劇設計了一個總的懸念與期待。

　　《雷雨》「過去的戲劇」的回溯不是一次完成的，它推動「現在的戲劇」也不單在衝突的開端、發展，還表徵於引爆全劇的高潮。在第四幕裡，當蘩漪喊來周沖阻攔周萍、四鳳的出走失敗後，她當眾向周沖宣稱：「你的母親早死了……現在我不是你的母親。她是見著周萍又活了的女人」，又指著周萍不顧一切道：「就只有他才要了我整個的人……我只要你說：我——我是你的。……是你才欺騙了你的弟弟，是你欺騙我，是你才欺騙了你的父親！」這裡引出的「過去的戲劇」使周沖「心痛」、「痛極」，令「大家俱驚」，為高潮的出現醞釀了氣氛。但由於這一前情隸屬於副線，它並未能引爆全劇的高潮。待到蘩漪喊來了周樸園，要他見見四鳳、魯媽這些「好親戚」，並叫周萍過來，「當著你的父親，給這個媽叩頭。」而周樸園卻誤以為，蘩漪已察識他和侍萍過去的關係，於是，直呼魯媽為「侍萍」，並要周萍跪下，認自己的生母。當這一附著於衝突主線的「過去的戲劇」被揭開，周萍和四鳳兩人，立即發現了他倆是異父同胞兄妹，於是，衝突瞬即被推向高潮，人物的命運出現了突轉，並導致四鳳、周沖的觸電身亡，周萍自殺的悲慘結局。在這裡，作者成功地運用希臘悲劇的「發現」與「突轉」同時出現的技法。然而，這一回溯方法並非對易卜生或希臘悲劇的機械模仿。眾所周知，《群鬼》成功地以揭示「過去的戲劇」為主，「現在的戲劇」只是容納與表現「過去的戲劇」的載體，其本身並無多大變化、進展。前情一經交代清楚，幕布就落

下，其鎖閉的結構呈現為「回顧式」。《雷雨》卻以表現「現在的戲劇」為主，將「過去的戲劇」與「現在的戲劇」緊密交織起來，用前者不斷地推動後者的急劇發展，直至出現高潮。其鎖閉的結構呈現為獨特的「終局式」[77]。全劇在歷史與現實的「回溯」與「激變」中，既憑藉許多偶然性的巧合，又注重情節的起承轉合；一波未平，一波又起，波譎雲詭，重巒疊嶂。有些地方不免過於雕琢，流露出斯克里布「佳構劇」影響的痕跡。其次，採用網狀結構來組織眾多衝突線，將錯綜複雜的劇情容納在有限的時空內。「五四」以來的話劇，大多只有一組衝突，單線發展，《雷雨》採用多線衝突交叉發展的寫法。作者一面讓諸衝突線依照自身的特點、規律向前發展，同時，尋找它們之間相互聯結的最佳聚焦點，把它們集結在一起予以透視，從而構成網狀結構的網點與一幕（或全劇）的高潮。例如，第一幕前面幾場徐徐引出主要人物與各衝突線，然後通過周樸園逼蘩漪吃藥的場面，將周樸園與蘩漪、蘩漪與周萍、周樸園與周萍、周沖等衝突線扭結在一起，形成第一幕的網點和高潮，既使人物性格與戲劇衝突獲得集中而突出的展現，又推動第二幕衝突的迅速發展。第二幕的結構網點是魯大海怒斥周樸園的場面，這裡有買辦資本家及其少爺與工人及其家屬的衝突，有離棄的夫妻、父子、母子、兄弟之間或明或暗的情感糾葛，周、魯兩家，歷史與現實的種種矛盾都被聚集到這個焦點上，蔚成第二幕的高潮。其衝突的結果又直逼第三幕，並導致魯媽逼四鳳發誓之高潮。第四幕的網點是蘩漪喊來周樸園，周樸園命令周萍認生母的場面，在這裡，主、副線的交叉遇合，使全劇衝突出現總爆發的高潮態勢，並導致悲劇的產生。顯而易見，網狀結構進一步促成《雷雨》戲劇佈局的高度集中，嚴謹縝密。

　　最後，《雷雨》在駕馭語言藝術方面，也躋於上乘的戲劇文學之

77 金延鋒：〈《雷雨》與《群鬼》〉，《杭州大學學報》1985年第2期（1985年2月）。

列。它的臺詞既有強烈的動作性，又有濃厚的抒情性，而且呈現充分
的個性化。其表述、描畫與抒寫，精煉含蓄，意蘊深厚，充滿了詩的
意味。真正做到了戲劇的因素與詩的因素的融合統一。

《日出》

　　如果說《雷雨》在一天的時間內（撇開〈序幕〉、〈尾聲〉），描寫
一個帶封建性的資產階級家庭長達三十年的悲劇，那麼《日出》則用
兩個舞臺場景，展現了包括上層和下層在內的舊中國都市社會的悲
劇。這部四幕悲劇以三〇年代初期的天津為背景，曹禺本來對天津的
社會生活就相當熟悉。這個中國第二大商埠，光怪陸離，烏煙瘴氣，
到處是煙館、酒樓、妓院、舞廳。租界一帶住著作威作福、趾高氣揚
的洋商、買辦，馬路上露宿著無家可歸的失業工人。巡捕恣意侮辱、
打罵中國人，特務、流氓為非作歹，肆無忌憚。一九三四年曹禺回天
津執教後，曾有機會住過豪華的惠中飯店，深入觀察在這裡出沒的各
種人物，其中有像陳白露那樣的交際花，也有潘月亭式的大人物。寫
作期間，他還親自到天津的三等妓院區富貴胡同，目睹那些「可憐的
動物最慘的悲劇」。多少「夢魘一般可怖的人事」，化成種種社會問
題，日夜煎熬著作者的心靈。面對這個半殖民地的「膿瘡社會」，「這
群腐爛的人們」，曹禺悲憤地喊道；「時日曷喪，予及汝偕亡！」（《商
書》〈湯誓〉）他「惡毒地詛咒四周的不公平」，渴望著「能看到平地
轟起一聲巨雷，把這群盤踞在地面上的魑魅魍魎擊個糜爛，哪怕因而
大地便沉為海。」[78]正是懷著這種無比憤激忿怒的心情，一九三六年
曹禺在天津寫成了轟動劇壇的《日出》。

　　《日出》是三〇年代初期中國都市社會的一面鏡子。它以交際花

78 曹禺：〈跋〉，《日出》（上海市：文化生活出版社，1936年）。

陳白露為人物構架的中心，以陳白露華麗的休息室、三等妓院寶和下
處為場景，展示出都市上層與下層兩幅迥然不同的生命畫卷。陳白露
的客廳，是上層社會人物聚集的場所，出沒著一群生活在暗夜中的人
物。其中有大腹便便、狠辣狡點的大豐銀行經理潘月亭，利欲薰心、
不擇手段的銀行秘書李石清，油腔滑調、崇洋媚外的小官吏張喬治，
故作多情、令人作嘔的富孀顧八奶奶，油頭粉面、不知羞恥的面首胡
四，地痞、流氓、狗腿子三位一體的黑三，以及寄生在資產階級老爺
們身上的交際花陳白露。所有這些人，都圍繞著金錢打滾，想盡一切
辦法抓錢。潘月亭膽戰心驚地做公債投機生意，又假蓋銀行大樓矇騙
股東，企圖逃避在世界經濟危機沖激下銀行的倒閉。李石清拚著一家
老小的命不顧，一心往上爬，希圖撈到能夠抓錢的襄理職位。陳白露
則天天與自己最蔑視的人鬼混，為的是換取豪華的生活費用。儘管身
分、地位不同，思想、性格各異，但他們卻有一個共同的人生哲學，
這就是潘月亭所說的：「人不能沒有錢，沒有錢就不能活著。」因
此，他們之間的勾結與傾軋，奉承與背離，歡樂與痛苦，都牽連著彼
此口袋裡的支票，並且不惜採取最卑鄙的手段去搶奪它。號稱「中國
第一美男子」的胡四，之所以肯充當比他大十七歲的顧八奶奶的面
首，跟這個又醜又胖，「滿臉塗著胭脂粉的老東西」廝混在一起，就
因為顧八奶奶「甘心情願地拿出錢來叫他花」。在瘋狂地追求金錢利
潤的同時，他們無恥地尋求感官和肉體的刺激。作為這夥人聚集地的
陳白露的客廳，一切陳設都是畸形的，現代式的，生硬而庸俗，刺激
人的感官。他們所欣賞與得意的，除了麻將、舞姿、煙、酒外，就是
女人的香艷，浪漫與肉感。連那位「人老珠黃不值錢」的顧八奶奶，
也以人為的俊俏，精心裝扮的少女般嬌滴滴的天真活潑，以及那一堆
「愛情的偉大，偉大的愛情」的廢話，企圖爭取男人的玩弄。對這群
肚滿腸肥的吸血鬼，無所事事的寄生蟲，精神墮落，道德淪喪的社會
渣滓，作者以極大的憎惡、鄙視，給予了無情的揭露與鞭笞。

　　另一幅是下層社會的痛苦與黑暗的生命畫卷。這黑暗與痛苦，同上層的罪惡與糜爛是分不開的。舊都市社會張開了血盆大口，吞噬著一個個善良、無辜的生命。大豐銀行的錄事黃省三，為了每月十塊二角五分錢的薪俸，從早到晚不伸腰地繕寫，以至爛掉了半邊肺，最後還是被潘月亭裁撤了。在饑寒交迫、無以為生的困境中，黃省三的妻子受不了苦，跟人跑了；黃省三被迫用鴉片煙毒死了親生的三個孩子，自己跳黃浦江自殺。剛進城不久、尚未成年的「小東西」，其父傅仁生參與日商仁豐紗廠的罷工鬥爭被害後，她被總經理金八搶走，強奸未遂，又落入金八的狗腿子黑三手中，受盡了毫無人性的毒打，之後被賣到寶和下處當妓女。小東西無法忍受非人的折磨、凌辱，悲慘地上吊了。妓女翠喜明知寶和下處是個人間地獄，「有錢的大爺們玩夠了，取了樂了」；自己滿肚子是難受與委屈，可為了一家老的小的活下去，她只得強顏歡笑，忍受非人生活的摧殘、蹂躪。這群被損害、被侮辱的底層人民，在都市社會的溝渠中匍匐、掙扎，一個個被逼向死亡的深淵。作者以滿醮著血淚的筆觸，描寫了人物的深重苦難與悲慘的死亡，對他們寄予深厚的階級同情。嚴重對立，鮮明對照的兩幅生活圖景，構成了三〇年代初期中國都市社會的橫剖面，從中揭示了「有餘者」與「不足者」尖銳的階級矛盾，人與人之間冷酷無情的金錢關係，及舊都市社會的黑暗與罪惡，也剝露出「損不足以奉有餘」的舊中國社會制度的本質。引人深思的是，作品還寫了沒有出場的日本仁豐紗廠總經理、官僚買辦階級的代理人金八，潘月亭的破產，陳白露的自殺，小東西的上吊，都是金八一人在背後操縱的結果。作為金八的對立面，作品寫了沒有出場的打夯工人，他們是新的階級和社會力量的代表，以其高亢而雄壯的〈軸歌〉，給暗夜裡的人們帶來了一線光明，也寄託著作者對未來的嚮往與追求。

　　《日出》塑造了都市上下層各種不同的人物形象，其中陳白露是刻畫得最為成功的藝術典型。這位年輕美麗，高傲任性的交際花，出

身於書香門第，原是一位追求個性解放與婚姻自主的小資產階級女性。但在金錢統治的舊中國都市社會裡，單憑個人奮鬥，她非但沒能找到自由和幸福，反而走向墮落的深淵。陳白露的內心充滿著錯綜複雜的矛盾。她厭惡墮落的寄生生活，但又沒有勇氣擺脫它；她鄙視周圍的一切，嘴角上老掛著嘲諷的笑，卻又追求舒適生活與感官刺激，在腐惡的環境中廝混。她於熱鬧中解除寂寞，在享樂中擺脫痛苦，以玩世不恭的態度，掩蓋著內心的空虛、孤獨。她的墮落，是對都市黑暗社會的有力控訴，因為正是資產階級用金錢買得她的肉體，又深深毒化了她的靈魂。然而，陳白露畢竟不同於一般的交際花，她在個性解放的道路上曾經邁過一段路程，同情心、正義感及反抗意識在她身上並未完全喪失。所以，她和舊情人方達生仍然保持著情感的聯繫。她同情小東西的悲慘遭遇，為拯救她敢於不顧金八的惡勢力，同黑三進行針鋒相對的智鬥。後來小東西被搶走，她對潘月亭表示極大的不滿，並和方達生四處尋找。令人惋嘆的是，這位載沉載浮的交際花，終於沒有勇氣投奔光明。悲觀絕望的人生觀，使她不相信人世間還有「自由」、「愛情」，更不相信自己還能找到一條新生的道路。年輕時就「喜愛太陽」的陳白露，竟在日出之前服毒自殺，隨著暗夜走了。她留給觀眾的最後兩句話是：「太陽不是我們的，我們要睡了。」陳白露是絕望而死，而不是被帳款逼死的，曹禺說得好：「她看出自己是賣給這個地方的，她不願意繼續再賣了。如果她想再賣，那是容易極了，幾千塊錢的帳，換一個主人，很容易就還掉了。……但是，她下定決心不賣了。」[79]所以，她的死也是悲憤而死，蘊含著「所惡有甚於生者」的悲劇精神。陳白露的悲劇內涵，顯然比蘩漪尖銳、繁富。蘩漪在封建買辦資產階級家庭的高壓下，由渴望自由和愛情幸福，而被逼成乖戾、陰鷙、瘋狂；而陳白露卻是衝出封建家庭，在金錢統治的都市社會裡被腐蝕、戕害，而墮落，而自殺。她的悲劇不僅

79　曹禺：《我的生活和創作道路》，《戲劇論叢》1981年第2期。

是社會的悲劇，也是個人奮鬥的悲劇，悲觀絕望的人生觀的悲劇。其悲劇的多重意蘊，表徵了作者悲劇感受的豐富性，複雜性。陳白露是曹禺繼繁漪之後奉獻給新文學的又一傑出的悲劇女性典型。

方達生是正直、熱情、誠懇、認真，卻又缺乏社會經驗的知識青年。在感化陳白露與拯救小東西的過程中，他目睹了都市社會的黑暗與罪惡。他的良好願望破滅後，並未失望，仍決心「要做一點事，要同金八拚一拚！」作者既肯定他的種種優點，也幽默地嘲諷他的諸多缺點。誠如他說：「方達生，那麼一個永在『心裡頭』活的書呆子……空泛地嚷著要做些事情……又是多麼可笑又復可憐的舉動！」[80]劇末，方達生迎著初升的太陽，昂首向著高亢而洪壯的〈軸歌〉聲中走去，蘊含著作者對人物的深切期望，也給觀眾以希望和鼓舞。

《日出》顯示了曹禺悲劇創作的衍展，也體現他對悲劇藝術新的探求。作者寫《雷雨》並沒有意識到「要匡正諷刺或攻擊些什麼」，但寫《日出》卻有意識地要「詛咒四周的不公平」，抨擊「損不足以奉有餘」的社會制度。《雷雨》將家庭悲劇歸因於所謂「上帝」、「命運」或「自然的法則」，《日出》卻揭露操縱一切、製造社會悲劇的官僚買辦階級的惡勢力，並把光明和未來寄託在新的社會力量身上。這表明作者的創作視野已從家庭移向社會，其對現實生活的映現也達到新的廣度與深度。不過，《雷雨》在表現人的內在生命運動的複雜性方面，包括其題旨、意蘊的多義性、豐富性，卻是帶有濃厚社會劇色彩的《日出》難於比肩的。其次，二劇都注重描寫人物的獨特性格與複雜心理，但人物塑造的藝術造詣卻有明顯等差。《雷雨》的八個人物，都有獨特而又複雜的個性與靈魂，特別是周樸園、繁漪、周萍、魯媽等人，以其複雜、變異的性格與豐富的內心世界，成為話劇史上不可替代的藝術典型。而《日出》除陳白露、方達生外，塑造了一批

80 曹禺：〈跋〉，《日出》（上海市：文化生活出版社，1936年）。

類型化或悲喜交錯的喜劇形象，從總體看，其形象的感性豐富性，其表現人的本性的複雜性、多面性、多樣性方面，實不如《雷雨》。《雷雨》採用縱剖面的結構方式，以順敘與回溯交錯的敘事線索組織情節，但過分雕琢，使盡「招數」，「有些『太像戲』」。由於不滿《雷雨》佳構劇的情節，曹禺轉向借鏡契訶夫。契氏的劇作沒有人為的穿插與巧合，也不借助驚心動魄的場面，在舞臺上進出的是有生命、有靈魂的活人，它像實生活那樣平淡、自然，卻又那麼雋永、深邃，抓牢人的魂魄。基於這一領悟，《日出》闖出了新路，採用「橫斷面」的結構方式，以「損不足以奉有餘」這一基本觀念統一全劇的動作，用若干零碎的人生片段，組合一幅舊中國都市社會的橫剖面，展示了上層社會群魔們的醉生夢死，下層角落小人物的悲慘命運。顯然，這一結構方式既利於展現廣闊的生活畫面與複雜的社會現象，也可表達主體對社會人生的審美思辯與總體認識。但《日出》的情節結構，仍伏藏著尖銳緊張，高度集中及網狀結構的特點。相比之下，《雷雨》雖含有若干喜劇因素，但悲劇色調濃重，其體式近乎純悲劇。《日出》將悲喜交錯的生活色彩轉化為豐富多彩的戲劇色調。劇中美與醜、善與惡、真與假錯綜交織；在悲劇情節進行中，喜劇性人物一個個粉墨登場，喜劇的甚至趣劇的場面穿插其間，悲劇與喜劇的情勢自然地交替轉換，形成了濃重的悲劇基調與嘲諷的喜劇成分的有機結合。再則，《日出》語言的個性化、民族化的特點也更為突出。如顧八奶奶稱讚陳白露的臺詞：「白露，我真佩服你！你又香艷，又美麗，又浪漫，又肉感。……潘四爺是個頂能幹的人，說個文明詞，那是空前絕後的頭等人兒，地產、公債、股票，哪一樣不數他第一？……你一眼看中他，抓住他，你說『是』，他不敢說『不』字，所以我說你是頂有希望的女人！」這段對白坦露出一顆不知羞恥的卑污的靈魂，話語間蘊含著她那無法實現的希翼，夢幻，也透露出她對自身的失望與哀怨。

《原野》、《家》

　　繼《日出》後，曹禺在悲劇領域又進行新的開拓、創造。一九三七年春的三幕心理悲劇《原野》，將創作視野由城市轉向農村，背景亦推移到亥革命後軍閥混戰初期，著力描寫貧苦農民向地主豪紳進行復仇的慘烈鬥爭。作者曾說，在那時，「『五四』運動和新的思潮還沒有開始，共產黨還未建立。在農村裡，誰有槍，誰就是霸王。農民處在一種萬分黑暗、痛苦、想反抗、但又找不到出路的狀況中。」[81]作品從悲劇主人翁仇虎越獄出逃開場。八年前，軍閥連長、惡霸地主焦閻王為強占仇虎家的田產，串通土匪，綁架、活埋了仇虎的父親仇榮，又把仇虎的妹妹賣進妓院，並勾結官府誣陷仇虎為土匪，將他關進監獄，判處十年徒刑。嗣後，焦閻王搶走仇虎的未婚妻金子，給自己的兒子焦大星做媳婦。仇虎的妹妹不堪凌虐，活活被折磨死了。仇虎在獄中也遭受了種種嚴刑拷打，右腿被打成瘸跛。但他沒有忘記兩代人的血海深仇，在下獄的第八個年頭，冒著生命危險逃出了監獄，來到仇人家中。但這時焦閻王已經死了，仇虎的復仇失落了目標。在「父債子還」的封建宗法倫理觀念驅使下，他親手殺了焦閻王的兒子焦大星；而焦母妄圖擊殺仇虎，卻誤殺了自己的孫子小黑子。仇虎報了全家的冤仇，在夜半時分，和金子逃奔村外的原始森林。由於焦母的告密，凌晨時，仇虎在偵緝隊四面圍堵追捕的槍聲中，被迫用匕首挽心自殺。臨死前，他說：「仇虎不相信天，不相信地，就相信弟兄們要一塊兒跟他們拚，準能活，一個人拚就會死。」這遺言揭示悲劇的深刻的歷史教訓。仇虎一家在焦閻王欺壓下家破人亡的悲慘遭遇，在舊中國農村具有很大的典型性。作品所寫雖是民國初年的生活，但地

81 張葆莘：《曹禺同志談劇作》，《文藝報》1957年第2期。

主豪紳對農民殘酷的階級壓迫與統治，在三〇年代的農村，仍然是一個普遍存在的現實。仇虎作為苦大仇深的農民，有一顆不屈服的抗暴的靈魂，卻找不到反抗的正確道路，他那非理性的復仇行為及其悲慘結局，不僅深刻地映現在地主豪紳高壓下農民的掙扎、奔突與抗爭，也尖銳揭露了封建倫理觀念與家族文化意識對農民的負面影響，從中體現作者對底層勞苦民眾的命運與解放道路的思考、探索。

　　作品的突出成就在於，運用現實主義與表現主義相融合的藝術方法，成功地塑造仇虎這一性格、心理複雜變異的悲劇形象。從本質上說，仇虎的悲劇是普通人的悲劇，他的復仇動機只是為著家族的利益，其自身價值在個別與普遍性的聯繫中體現出來。但由於他有熱情，有至性，充滿著主動的進攻性格，為實現復仇的理想而不惜拋棄一切，在惡勢力面前寧死不屈，最後又能從自身的悲劇中引出深刻的教訓，因此，他的悲劇閃爍著英雄悲劇的濃厚色彩；然而，他在「父債子還」的封建倫理觀念支配下，竟枉殺無辜，又使他的悲劇帶有「錯誤的悲劇」的因子。這多種異質的悲劇內涵有機地融合在仇虎身上，彰顯了作者發掘、提煉錯綜複雜的悲劇現實的卓越才能。但重要的是，作者的形象塑造方法，也有新的重大突破。作品一面通過仇虎與焦母的短兵相接的正面交鋒，生動地表現他那強韌的復仇意志與剛烈的鬥爭性格，同時，著重描寫了人物悲劇性的內心衝突。一方面採用深致的心理分析，冷峻地剖露仇虎殺人前的內心矛盾。由於焦閻王已死，仇虎面臨著放棄復仇理想，或重新確定復仇對象的兩難抉擇。經過一番痛苦的內心鬥爭，他決定將仇人的兒子作為新的復仇目標，這映呈了「父債子還」的家族倫理觀念對他的心靈羈縛。但與此同時，仇虎卻又懷疑自己行為的合理性，因為焦大星畢竟不應為其父親承擔罪責，何況他是個好人，又是自己從小的朋友，用「父債子還」來對付焦大星，未免悖理與殘忍。這透露了仇虎內心尚有另一種倫理觀念，即「一人做事一人當」的民主思想。可那麼一來，復仇就將化

為子虛烏有。這兩種倫理意識的輪番博弈，使仇虎陷入極度的矛盾、痛苦之中。為了擺脫這種兩難困境，仇虎企圖把殺人的行為轉嫁給對方，「想著怎麼先叫大星動手，他先動手，那就怪不得我了。」他蓄意激怒大星，甚至向大星坦承自己與金子的不正當關係，可性情懦弱的大星還是沒有動手。最後，大星於氣憤中故意咬定自己報警這句話，卻使仇虎做出了錯誤的判斷，他的匕首終於刺向酣睡中的大星。

　　另方面，運用表現主義的手法，進一步剖露仇虎殺人後的恐懼與悔恨，罪疚與痛苦及其種種潛意識的活動。仇虎仿焦閻王之道而行之，採取了毀滅家族的復仇手段，並沒有觸動舊制度和黑暗勢力本身，卻使自己陷入驚懼、悔恨與恐怖的心獄中而不能自拔。在《瓊斯皇》一劇的啟示下，作者採用幻覺、幻象等手法，將仇虎的內心衝突及潛意識活動，外化為詭譎神秘而又驚怖幻變的舞臺形象。仇虎逃進原始深林後，因枉殺無辜而引發的內心自責，使他的幻覺「突然異乎常態地活動起來。」他的耳畔忽而飄入大星冤魂的嘆息聲，忽而聽到焦母為小黑子招魂的慘厲聲，驚懼、悔恨、恐怖咬嚙著他的靈魂；同時，他的眼前不時閃現出家破人亡的慘劇：獰厲的焦閻王、被活埋的父親、妹妹的慘叫、打瘸他右腿的獄警……不可壓抑的憤怒與復仇的烈焰燃燒著他的心靈。這兩種潛意識輪番呈現，兩股對立的激情交相撞擊，他時而如驚弓之鳥，時而如受傷的困獸，任憑他怎樣掙扎，奔突，也無法逃脫這痛苦的心獄，他的面前甚至出現閻王、判官、牛頭、馬面等鬼魂的幻象。這些描寫，既深入展現了人物錯綜變異的內心衝突，也進一步揭示仇虎復仇悲劇的內外構因，但同時，也給他的悲劇命運籠上神秘恐怖的濃重色彩。最後，仇虎在四面槍聲中衝出大森林，來到了他十天前砸掉的腳鐐前面。儘管他沒能掙脫封建主義從肉體和精神上給農民戴上的鐐銬，但為著「弟兄們一塊兒跟他們拚」這一更高的理想，為著不願再做戴鐐銬的奴隸，他以壯烈的自刎，來掩護金子逃往「那黃金子鋪的地方」。這雄風沉鬱的收結，使仇虎的

形象煥發出悲劇英雄的熠熠光彩。

　　除了仇虎外，焦母、金子、焦大星也都有鮮活獨特的性格，是現代話劇史上令人難忘的舞臺形象。焦母是瞎眼的地主婆，也是黑暗邪惡勢力的化身。她的暴戾形於聲色，內心的陰險令人顫慄。明明是焦閻王謀害了仇虎一家，她卻把丈夫說成是仇家的恩人。為了穩住仇虎，她明裡虛與委蛇，假惺惺地要送他一個媳婦，暗中卻跳窗密報偵緝隊，企圖一網打盡。她的言行心機，無不表證了壓迫者凶殘毒辣的本質。金子是在莽莽蒼蒼的原野中生長的農家女，潑野強悍，熱情單純。她執拗地追求個人的幸福，熱烈嚮往自由美好的生活。黑暗環境壓抑不住她的強烈願望，她那無所畏懼的叛逆性格，愛憎分明、真摯熱烈的情感，在與焦母的尖銳衝突，與仇虎、大星的情愛糾葛中淋漓盡致地展呈出來。她雖不愛大星，卻竭力勸阻仇虎殺害大星，還盼著她走後還有人來體貼大星，具有一顆金子般耀眼的心靈。此外，新穎詭奇的傳奇性故事，相當誘人，富有魅力的戲劇衝突，雄渾粗獷的象徵性場景，也無不顯示了作者高超的藝術技巧。不過，《原野》在刻畫人物形象及場景描繪方面，也存在著過分渲染恐怖心理及神秘氣氛的缺點。該劇發表、演出後，毀譽不一。文革終結後的新時期，《原野》重新被搬上銀幕、舞臺，獲得了中外觀眾的普遍讚譽。

　　一九四二年曹禺根據巴金同名小說改編的五幕悲劇《家》，與田漢、夏衍分別改編的《復活》，李健吾改編的《秋》，都是四〇年代將中外小說改編為話劇的成功範例。曹禺既忠實於原著，又進行藝術的再創造。他依據戲劇時空高度集中的審美規範，大膽取捨，以高覺新、瑞玨、梅三人之間的愛情婚姻糾葛為情節主線，精心抉擇了四個重要情節為骨架，即覺新和瑞玨的婚禮，兵變前後梅到高家逃難及離去，高老太爺的壽誕、壽終及梅的病亡，瑞玨的慘死。同時，有機地穿插覺慧的反抗、覺民的逃婚、鳴鳳的慘死、婉兒的不幸、克安兄弟的荒唐行為及高家內外的矛盾紛爭等劇情，這就較好地體現原著揭露

家族制度與封建禮教罪惡的基本精神及主要內容，也契合曹禺的創作個性──擅長通過婚戀悲劇，揭露封建家庭和舊制度的腐朽黑暗。其次，在原著的基礎上對瑞玨、梅等人物形象進行再創造。瑞玨在小說中並非主要人物，曹禺卻將她的悲劇作為藝術運思的中心，濃墨重彩，深入描繪她與覺新從包辦婚姻到相親相愛、同甘共苦的情感發展過程，使瑞玨成為貫串全劇的最有魅力的女主人翁。劇中的瑞玨是一位溫婉、善良、正直而又嬌弱的女性。新婚之夜杜鵑聲中的抒情獨白，兵亂之夜陪伴覺新守院的傾談，與梅小姐情真意摯的訴說，臨終前杜鵑哀鳴中與覺新的訣別，這幾個重要專場，既突出表現了瑞玨對覺新深摯、無私的愛，對自由生活與美好未來的真切嚮往，也使她那充滿青春和生命力的舞臺形象，籠罩著濃郁而溫馨的詩意光輝，成為繼陳白露後又一成功的悲劇女性形象。梅的形象美麗、淒婉、高潔、善良，也是曹禺充滿詩意的藝術創造。儘管梅出場不多，但作者巧妙地啟用象徵隱喻、側面烘托等良技，並輔以虛實結合、隱顯相間等手法，創造出一位被封建婚姻制度所摧殘的獨特的悲劇女性形象。梅與瑞玨的舞臺形象相互輝映，既深化了主題，也進一步彰顯作者塑造悲劇女性的高超手腕。此外，馮樂山的形象也獲得有力的充實、豐富，曹禺將他作為封建勢力的代表，殺害鳴鳳、婉兒的劊子手，並凸顯其陰險、偽善、狡惡的性格，從而深刻地揭示愛情婚姻悲劇的社會根源，封建制度的吃人本質。

第四節　喜劇與喜劇藝術

　　曹禺對中國現代話劇的創造性開拓，不但突出表徵於悲劇藝術領域，也體現在喜劇藝術方面。秉執宏放的現代戲劇美學思想，以對時代生活的整體映現與深層透視為旨歸，他的劇作從一開始就表徵了喜劇向悲劇滲透的特徵。三〇年代的「三部曲」，融喜劇因素於悲劇

中，而又各呈異彩，顯露出引人矚目的喜劇才華。抗戰爆發後，曹禺劇作的喜劇性佔有更大比量。尤為重要的是，作者不但為現代劇壇奉獻了首屈一指的長篇笑劇傑作《正在想》，而且推呈出話劇史上最優秀的性格喜劇之一——《北京人》，這兩部劇作將現代性格喜劇與趣劇的發展推向巔峰狀態，也使曹禺躋於與丁西林、熊佛西、李健吾、陳白塵、楊絳等著名喜劇家同等的歷史地位。

《悲劇三部曲》的喜劇投影

　　曹禺是沿著自己獨特的創作道路，通往喜劇的藝術世界的。他的前期創作是以「三部曲」獨樹異幟的「時代的悲劇」；在這裡，「時代的喜劇」充其量僅是一種投影，只佔有畫幅的一角。這種向悲劇傾斜的態勢，雖與社會生活和戲劇自身的發展特點有關，但從根本上說，係因作家長期困擾於「多少夢魘一般的可怖的人事」，且尚不明瞭舊制度如何毀滅，新社會怎樣誕生，加之憂鬱的氣質，灼熱惶急的心態，以及「時日曷喪，予及汝偕亡」[82]的極度憤懑，使他對現實的審美觀照明顯地傾於悲劇性。在他筆下，生活中的本質醜，每每以恐怖面目出現，恐怖借助醜而顯現為龐大和威力，它摧殘生命，製造死亡，在觀眾心裡引起恐懼與憐憫。例如統治階級和惡勢力的代表人物周樸園，未出場的金八、焦閻王，他們殘暴、冷酷、卑劣、凶殘，赤裸裸地暴露自己的醜惡本性，是一夥製造人間悲劇的罪惡元凶。而對一些反常、畸形的社會現象，作者也常常透過表面上的滑稽可笑，深入揭露它的悲劇性內蘊。但不容否認，在以悲劇觀照為主導的「三部曲」中，又包含著喜劇的視角，融進笑的成分。因耽愛古希臘命運悲劇模式而寫的《雷雨》，其格調近似純悲劇，但已有個別悲喜劇角色

82 曹禺：〈跋〉，《日出》（上海市：文化生活出版社，1936年）。

之穿插。魯貴的遭遇無疑是悲劇性的，但這在性格與情勢中展開的方式，卻是喜劇性的；作者對魯貴性格、心理的喜劇性觀照，也進一步做成魯貴形象悲喜交錯的特質。繼起的《日出》是有力的反撥。它不單塑造了一群喜劇形象，即是主要悲劇人物也內蘊著喜劇性；喜劇因素亦滲入題旨、衝突與場面。《原野》充溢著壯美的悲劇情愫，但其滑稽成分也相當突出，出現了小醜、幻覺中的鬼怪及鄙俗之流，堪稱是一部「溶和了滑稽醜怪和崇高優美」[83]的悲劇。這種喜劇因素與悲劇的結合，無疑受了莎士比亞悲劇與近現代西方悲喜混雜劇的影響。正如馬克思所說，「英國悲劇的特點之一就是崇高和卑賤、恐怖和滑稽、豪邁和詼諧離奇古怪地混合在一起。」[84]在人類生活中，卑俗與崇高毗鄰而居，歡樂與憂愁並肩而行。莎氏的浪漫主義，樂於混合毫不相干，甚至截然相反的事物，囊括全部錯綜複雜的生活。在他的悲劇中，跟主人翁們一起，也出現著小醜、怪物和淺薄之徒。而曹禺之「混合」固不無某種浪漫主義之因子，但其最大動因乃是嚴峻深邃的現實主義，是他秉執毀舊創新的主體意識和情感，以悲喜劇交織的民族現代生命形態為沃壤，以悲喜融合的中西戲劇為母體而進行的藝術創造，因而帶有鮮明的時代風貌與個性特徵。

　　綜觀「悲劇三部曲」不難發現，曹禺從莎氏喜劇角色、喜劇場景的穿插出發，而又超越莎氏。其喜劇成分之滲透，在各劇中雖比量不同，但合而觀之，它滲入主題、人物、衝突、情節及場景等層面。而其最大特徵乃是二者之有機融合與和諧統一，並達成多功能的審美效用。在莎氏悲劇中，喜劇性的穿插有時也成為情節的一部分，起著烘托悲劇人物與深化主題的作用，但在多數情況下，它們對悲劇來說並非是必不可少的。《麥克白斯》中國王被殺後，醉醺醺的門房的長篇

83 柳鳴九譯：《雨果論文學》（上海市：上海譯文出版社，1980年），頁40。
84 中共中央編譯局：《馬克思恩格斯全集》（北京市：人民出版社，1962年），卷10，頁188。

獨白，及其與麥克德夫之打諢，就與悲劇無關，它絲毫也不影響劇中
事件的意義，以致有人稱之「彷彿一齣小戲插在一齣和它並不相干的
大戲裡」[85]。其功用在乎調劑劇場氣氛與觀眾之情緒，恰如席勒格指
出的，「可以防止娛樂變為一本正經，它讓心靈保持寧靜，並避免了
那些枯燥乏味的嚴肅性。」[86]曹禺悲劇中很難見到這類「無關宏旨的
小醜的打諢」，即使被論者詬病為「文明戲裡的小醜」[87]的白傻子，也
與悲劇主調融成有機的整體。這個放羊的白痴誠為性格痴傻、行為乖
謬之醜角，但作者讓其貫穿情節之始終，不僅在悲劇衝突的各個環節
穿針引線，推波助瀾，而且從不同側面烘托了劇中幾乎所有人物。毋
庸諱言，白傻子的很多動作、對白，是滑稽突梯的，活脫脫是小醜的
插科打諢，可它們契合人物的獨特性格和愚妄心態，且跟劇情交綜錯
合在一起，因而在大多數情況下並非沒有意義。

　　從人物構架和形象塑造看，曹禺從個別悲喜劇角色之穿插，發展
到設計喜劇人物系列及帶有喜劇因素的悲劇形象。前二者是一些可笑
和滑稽的舊時代人物，他們作為次要角色，既烘托了可怕、恐怖的悲
劇元凶，又與崇高、優美的悲劇主角相對照。作者在複雜的人物關係
糾葛與悲喜衝突之交織中，從現象與本質、外表與靈魂、意識與潛意
識等不諧調入手，生動地描繪人物自私、卑劣、猥瑣、醜惡的喜劇性
格；他像果戈理似的，嘴上帶著笑，一面深入到卑污、惡濁的靈魂的
最隱秘角落，將其內在之空虛、無價值一一披露給人看，使喜劇形象
富有社會倫理意蘊與鮮明的時代色彩。但因主體審美態度與人物性格
取向不同，上述人物尚可分為兩類。一類是純喜劇性人物，如顧八奶
奶、張喬治、胡四等，他們雖有多種性格特徵，而異於單一激情的莫

85 古典文藝理論譯叢編輯委員會編：《古典文藝理論譯叢》（北京市：人民文學出版社，
　　1966年），冊11，頁270。
86 張可譯：《莎士比亞研究》（上海市：上海譯文出版社，1982年），頁61。
87 呂熒：《呂熒文藝與美學論集》（上海市：上海文藝出版社，1984年），頁214。

里哀式的類型人物，但因作者無比憎惡的主體情緒，驅使他以諷刺家的態度觀照對象的反面特點，其筆下喜劇性格遂囿於否定性，且呈露出誇張和滑稽的色彩，缺乏一幅肖像畫通常的對稱和比例。魯貴、常五也許是例外。魯貴雖一味壞下去，但作者描寫時注意「均勻」、「恰好」，沒有把他寫成「可笑的怪物」[88]；而爽直、樂天等性格因素之植入，則令常五的形象輻射出明暗交映的光彩。另一類是帶有悲劇因素的喜劇人物，如李石清、潘月亭，他們因性格蘊含某些正面因素，且又遭逢不幸，而被抹上一層悲劇色彩。這類形象的審美複合，既反映對象自身之複雜性，也與主體態度分不開。曹禺對於李、潘之流，雖「深深地憎惡他們，卻又不自主地憐憫他們的那許多聰明」，「憎恨的情緒愈高，憐憫他們的心也愈重，究竟他們是玩弄人，還是為人所玩弄」[89]。顯然，正是作者思想之深邃和同情心，使他摒棄單一的視角，而從喜劇與悲劇的交切角去觀照對象，這就做成人物的可卑可笑而又可憫。悲劇人物陳白露的審美複合，遠比李、潘二人複雜，也更能體現曹禺的卓越才能。陳白露的形象既富有深厚的悲劇性，又包含明顯的喜劇因素。儘管作者以悲劇的陳白露作為審美觀照之中心，但這並未阻礙他時而以喜劇鏡頭去透視人物性格與遭遇的喜劇性。誠然，陳白露羨慕自由，憧憬愛情，企求實現有意義、有價值的生活目標，但自身之種種弱點，卻使她飛不出自己生活的「狹之籠」，其人生走向也變成單純的幻想。這無疑是一種尖銳的喜劇性嘲弄。曹禺在與悲劇衝突之對應交接中，從現實與理想、自然與精神、外在與內在的不諧調入手，深入地剖露人物充滿矛盾的複雜性格與錯綜心理。然陳白露性格的喜劇性並不囿於否定性，它尚有肯定性之一面。她對周圍環境與卑污人物不時發出嘲諷的鄙笑；她面對悲哀的人生除玩世不

88 曹禺：〈序〉，《雷雨》（上海市：文化生活出版社，1936年）。
89 曹禺：〈跋〉，《日出》（上海市：文化生活出版社，1936年）。

恭的笑外，還有深味人生之悲哀的含淚的笑；在掩護小東西時，她更以機智的「謊騙」手段，喜劇性地耍弄了黑三。

其次，曹禺從劇本映照的特定生活矛盾與喜劇性格、心理出發，擅長建構精彩紛呈、激發笑聲的喜劇性衝突，同時把它納入悲劇衝突的整體框架中，使二者有機地交織起來，造成以悲劇衝突為主體的色調豐富的衝突藝術。潘月亭與李石清的喜劇性衝突，堪稱範例。作者沒有滿足於描寫一場場唇槍舌劍，相互攻訐的智鬥，而是深入人物的內心世界，著力展現兩顆為報復心所支配的靈魂的忍讓與得意，傾軋與反撲，怨怒與咬囓……同時又將這一微妙複雜的喜劇性衝突，巧妙地置於悲劇衝突之波尖浪谷中，使它們相互交錯、推進，造成了迴旋激盪，悲喜融合的戲劇情勢，舞臺氣氛亦隨之一漲一落，鬆緊有致。在《日出》等劇中，由於喜劇性衝突之鍥入，並未破壞以悲劇衝突為源泉的緊張的升漲力，因而每一降落後的升漲，都比前一升漲更高，逐步把戲劇衝突推向頂點。與衝突結伴而行的是情節和場面。曹禺批判地借鑒中西喜劇的情節藝術，善於協同運用多種手法，設計意蘊深刻、情趣盎然的喜劇情節，他常讓喜劇人物從言談舉止、思維方式及處世態度等方面，機械地摹仿與之有某種對應關係的悲劇人物，這既可創造與悲劇情節對應交接的喜劇情節，又可從不同的審美角度，深化觀眾對人物的獨特性格與心理情感的認識。《雷雨》第三幕，魯貴仿效周樸園的封建家長作風訓斥兒女，即是典型的一例。曹禺也採用動作的「單調的重複」，但更多的是同一或相似情景的反覆出現，有時又把上述兩種重複巧妙地加以連接。《原野》第一幕，常五連打三個噴嚏的動作重複，使人開懷大笑，而「叫我在這裡當了皇上」的戲謔，又與仇虎和金子有關「皇上」、「軍師」的戲謔，構成了情景重複，它引發觀眾會心的微笑，也嘲諷了這個過時的不識趣的鄉下公子哥。而《日出》中顧八奶奶的戲，則幾乎全用移置組織起來，表情、言語、動作乃至心態的移置，猶如一面立體的哈哈鏡，照出一個扭曲

變態的滑稽人。作者還擅長「並寫兩面」，通過人物在相同或類似情景中的尖銳對比，創造一個個令人噴飯的情節。有時對比以顛倒的情景、地位的互換出現，這就造成人物意志的倒置，對比亦因之與倒置發生交叉或重合關係。《原野》第二幕，常五的「抓人反而被人抓」就是從對比向倒置移動的好例。

場面的悲喜交織也有豐富多樣的方式。曹禺借鑒莎氏以喜劇場面襯映悲劇場面的模式，同時採取契訶夫將悲喜因素交織在同一場面的做法。後者無疑需要更高的藝術手腕，作者憑藉兩種方式，巧妙地在喜劇性與悲劇性之間建立交接點：一是生活現象之悲劇性一面與喜劇性一面的接合，二是生活現象之悲劇性與主體的喜劇性觀照的遇合，使悲喜因素在同一場面交綜錯合起來。例如《原野》第一幕中，常五奉命前來偵伺金子的行跡，金子處於「驚嚇」、「大驚失色」、「懼駭」之中，這場面無疑是悲劇性的，但同時又是喜劇性的。因為這蹩腳的坐探，非但未能替焦母探出金子的任何隱情，反而成為金子打聽焦母全部隱情之對象。探子被探，恰如「賊被偷」一樣，使觀眾不由發出嘲諷的笑聲。曹禺還輸入傳統戲劇悲喜融合的合理成分，將悲喜結合擴展到幕。以《日出》為例，第一、四幕是悲劇與喜劇的交錯，第二幕以喜劇為基調，又糅進若干悲劇場面；第三幕則以悲劇為主調，亦有一二喜劇場面之穿插。作者稱後者為全劇的「心臟」[90]，誠為切中肯綮之言，因為失去它，《日出》的悲劇基質將發生變異。綜上所述，不難窺見曹禺獨特的喜劇藝術。在他之前或同時，除李健吾、王文顯的喜劇外，人們還很難看到這樣精湛、有深度的喜劇形象；至若建構衝突、情節及描寫場面，曹禺與當年一些優秀的喜劇作者相比亦毫不遜色。而在喜劇成分與悲劇的成功結合方面，則不能不說曹禺是融匯中西、戛戛獨造的第一人。

90 曹禺：〈跋〉，《日出》（上海市：文化生活出版社，1936年）。

向喜劇傾斜的後期劇作

　　抗戰爆發後，曹禺的戲劇創作發生向喜劇一面傾斜的變化，有其深刻的內外構因。這一時期，日本侵略者在淪陷區實施了極端殘酷黑暗的統治，大後方的頑固派與投降派暗中勾結，倒行逆施，妄圖剿滅中共的抗日隊伍；而人民的革命力量正日益壯大，顯示出無限的生命力與光明前景。作為跟隨時代前進的劇作家，曹禺在抗戰的大變動中，深切感受到廣大民眾、戰士和青年的新生力量；他從一些人身上看到民族解放的希望，也懂得了北方為著幸福生活鬥爭的人們。同時，「眼見多少動搖分子，腐朽人物，日漸走向沒落的階段」，只能發出「被淘汰的腐爛階層日暮途窮的哀鳴」[91]，也使他進一步認清舊制度、舊社會的本質及其必然沒落的命運。基於對當代中國社會及其發展趨勢的認知，曹禺強烈意識到時代的喜劇特徵，他對現實的喜劇觀照也隨之強化，甚至一度置於主導地位。他的毀舊創新的主體意識和情感，亦被賦予更深刻的生命運動的內涵，並具化到一面竭力地抨擊「舊的惡的」事物，一面勇敢地護持、培植「新的力量，新的生命」。這一切，使他的審美映照呈現出與前期不同的嶄新風貌。在後期劇作中，舊社會的代表人物與惡勢力已不能恣意製造恐怖和死亡，他們由「三部曲」的悲劇元凶轉化為舊制度的醜角，不得不用「另外一個本質的假象來把自己的本質掩蓋起來」[92]，即使《家》中的馮樂山，曹禺在著力描寫他的凶殘、狠毒、陰險、無恥時，也表寫他求助於偽善和詭辯；用美的假象來掩蓋醜的本質。作者不僅嘲笑了「日漸走向沒落」的舊制度的醜角，而且在《北京人》中用喜劇的笑聲把陳

91　曹禺：〈關於「蛻變」二字〉，《曹禺文集》（北京市：中國戲劇出版社，1989年），卷2，頁425-426。

92　中共中央編譯局：《馬克思恩格斯選集》（北京市：人民出版社，1972年），卷1，頁5。

舊的生活方式送進墳墓。另一方面，前期劇作中被推向幕後的「希
望」、「光明」，這時以活生生的舞臺形象出現在觀眾面前。作者努力
表現新的力量和生命，如何「由艱苦的鬥爭裡醞釀著、育化著，欣欣
然發出來美麗的嫩芽」[93]，生動地顯示他們怎樣跨過腐爛的人們，衝
出黑暗的王國，走向新的天地。對未來光明的確信和樂觀主義，使作
者縱然面對悲劇的生命形態，也樂於用喜劇的態度審視它。瑞貞、曾
霆這對小夫婦，其生活原型一個自殺，一個病死，但曹禺通過改變衝
突的性質、前途，賦予他們生機勃勃的青春力量，並讓瑞貞掙扎出
來，走向新的生活。顯然，正是嶄新獨特的審美映照，給後期劇作帶
來濃郁的喜劇性與引人注目的正劇因素，也做成《北京人》悲劇、正
劇因素與喜劇基調的融合。「時代的喜劇」終於以其獨特的風貌出現
在曹禺劇作中。

　　曹禺後期在喜劇藝術領域的拓展與開創，表徵於不同戲劇體裁
中。從《蛻變》、《家》等劇，人們可以窺見其在正劇、悲劇中的形貌
及其發展變化的某些軌跡。繼《日出》都市上流社會的世態諷刺畫之
後，《蛻變》第一、二幕精心繪製一幅國統區官僚機構的政治諷刺
畫。從劇本對官僚機構腐敗現象的尖銳揭露和辛辣諷刺，從其所塑造
的泰仲宣、馬登科之類貪官污吏的典型形象，都透露出果戈理喜劇的
影響；而以迎候視察專員為規定情境，讓劇中人紛紛捲入裝潢門面，
弄虛作假的喜劇情勢中，尤可窺見借取之痕跡。但這並未拘攣作者
的藝術創造。《蛻變》之諷刺畫，畢竟只是全劇所展現的新生與腐
朽、進步與反動激烈拚搏的藝術畫幅之一側，它有別於純為諷刺畫
的《欽差大臣》；而假欽差赫列斯達柯夫之出現，使果氏的諷刺畫獲
得吐光射輝的喜劇性光源，新式官吏梁公仰的到來，則令「蛻舊變

93 曹禺：〈關於「蛻變」二字〉，《曹禺文集》（北京市：中國戲劇出版社，1989年），
　　卷2，頁425-426。

新」之題意沛然流布全劇，泛出濃重的正劇色彩；果氏的人物被鎖閉在自足的喜劇世界裡，曹禺的人物卻在奔騰激湍的抗戰大潮中浮沉，變化。然總體觀之，曹禺的形象塑造卻不如果氏深刻有力；與「三部曲」相比，該劇除在發展中刻畫人物外，亦無新的突破。

　　《家》在喜劇形象塑造方面顯得更為突出。它不但刻畫地主家庭紈袴子弟高克定、高克安的喜劇形象，而且塑造了陳姨太、沈氏、王氏等人蘊涵悲劇因素的喜劇形象。後者是一些自私、陰毒、鄙俗、愚昧的人物。她們擺主子架子，偽善，作惡，固然可鄙、可笑，但作為以男子為中心的封建家長制之附屬品，其自身亦有不幸、可憫的一面。比起顧八奶奶，她們的戲劇色調更豐富，也表證作者審美觀照之深入。對馮樂山性格中喜劇因素的描寫尤為獨到。馮的偽善在殘害婉兒的場面中，表徵為令人顫慄的可怕與恐怖，但在初露端倪的洞房一場中，卻以滑稽可笑的形式呈露出來。這種以「使人笑」為表而以「使人哭」為裡的審美複合，顯示了曹禺對人物醜惡本質之穿透力、表現力。在手法方面，作者更多地融匯中國古典戲曲、小說的傳統技法，其形象刻畫比起前期劇作顯得更為含蓄，凝煉，且帶有委婉，細緻的一面。例如洞房一場中，作者僅以評論詩稿與談論收女弟子兩個細節，就做足了馮樂山的偽善。前者將人物潛意識深層之色欲引向表層，又以克定「忍不住搔首弄耳」的感應與追問，不露痕跡地撕去裹住這色欲的飄逸脫俗的薄紗，堪稱「無一貶詞，而情偽畢露。」比起《日出》、《蛻變》不時流溢於字面的譏諷筆法，顯出更高的藝術手腕。後者只寫馮樂山冠冕堂皇的高尚表白，讓觀眾透過其自炫為美之偽裝，深入地去體味、發掘其醜的本質，從而做出偽善人、假道學的審美判斷。這寫法與並寫美醜兩面相比，無疑更為含蓄，深沉。作者還讓劇中人對馮樂山作出各種不同，甚至截然相反的評價，以此誘發觀眾的思考、想像，讓他們憑藉形象因素之有機銜接與重新組合，對人物的本質特徵做出深刻的審美評價。

《北京人》、《正在想》

　　最能彰顯曹禺後期對喜劇藝術的創造性開拓，無疑是《北京人》與《正在想》。作者以高級和低級喜劇參與創建中國現代喜劇的藝術實踐，殊非偶然。誠如普希金澄示，「高級喜劇並非僅僅以笑為基礎，而是以性格發展為基礎，它往往近似於悲劇。」[94]梅瑞狄斯也指明高級喜劇「會使觀眾在看見人類的愚蠢、自命不凡和彆扭的那些行為時發出『理性的笑』——從那些在感情上同表演保持著距離的觀眾中爆發的『深思的笑』。」[95]曹禺此前對喜劇藝術的獨特追求，雖呈露高級和低級喜劇的某些審美因素，但並未進入體式創造的閾域。另一方面，他此時參與高級喜劇的藝術創建，也並未因此摒棄滑稽及以之為主要審美因素的趣劇，更未將品位不同的兩種喜劇樣式對立起來，於此堪見他對喜劇體式創造機制的深刻認知。

　　曹禺以卓越的藝術創造，將李健吾等人奠立的現代性格喜劇推向新的發展階次。一方面，他憑藉綜合、開放的現代喜劇意識，突破曾經羈縛李健吾的純喜劇法則，賦予《北京人》悲劇、正劇因素與喜劇結合的獨特形態。這一呈現綜合化的喜劇形態，雖與契訶夫抒情喜劇的影響分不開，但從根本上說，係受制於悲喜交織的中國現代生活與悲喜融合的民族喜劇傳統。在這方面，曹禺和陳白塵是取同一步調的；陳氏從第一部社會諷刺喜劇《恭喜發財》起，就致力於創建悲劇、正劇因素與喜劇基調融合的喜劇形態。不過，由於兩人的文化心理結構、審美個性與對喜劇美的追求不同，其體裁取向、喜劇形態及內發機制亦有明顯差異。耐人深思的是，當健吾深化對民族的內在生命運

94　《普希金文藝散論》（北京市：人民文學出版社，1961年），頁147。

95　伍蠡甫主編：《西方文論選》（北京市：人民文學出版社，1966年），下卷，頁84-88。

動的認識，也不再滿足於「舶來的造型的形體」[96]，而期求創造富有
民族特色的喜劇形態時，其《青春》也表顯出悲喜融合的特質，雖然
它不帶正劇因素，且仍保持喜劇形式之完整性。其次，在塑造喜劇性
格、透示深層心理方面，曹禺逼真地描繪人物豐富而複雜的性格、心
態，毫無諱飾地顯示其善惡的本來面目。不論曾文清、江泰或愫方、
瑞貞，作家總把他們的好處壞處面面寫到，絕不因一己之愛憎而隱諱
其非或埋沒其美，也不以教化或懲戒為由，而將對象誇飾成善或惡萃
於一身之人物。即使曾皓的形象也不例外。作者既著力描寫他的極端
自私、偽善，靈魂的卑污，腐朽，充分地揭示他所代表的封建階級和
舊制度已失去歷史存在之合理性，又看到他畢竟也是那個腐朽的階
級、制度的產物，在種種醜惡之外還有少許人性、真情。如他不相信
詩書禮儀之教化，跪勸兒子戒煙，對曾家衰敗有過自責，以及一度決
定捨棺保房等，這種多層面的透視，閃耀出嚴峻深邃的現實主義光
芒。至若曾思懿，曹禺雖從各個側面淋漓盡致地描寫她如何處心積慮
地掩蓋醜的本質，又怎樣以赤裸裸的自我暴露而撕去美之假象，使觀
眾看到這個與歷史、道德皆逆向而動的女性的豐富性格與錯綜心理。
但在剖示其人性的複雜性、多樣性方面，畢竟顯得不足；其否定性形
象也不免有誇飾之嫌。實際上，她的種種卑劣醜惡，說到底也還是她
所出身的階級和社會造成的。作者曾說，「這個人物在舊社會也不是
沒有值得同情的地方」[97]，可這一看法並未有力地滲透到形象塑造中。

愫方悲喜交錯的形象，無疑最能表證《北京人》性格塑造的深厚
造詣。曹禺依據愫方性格中正負與悲喜因素對應交接之態勢，生動地
表寫人物性格的多層面、多色調，及其互制、轉化的過程。愫方擁有
中國普通婦女的諸多傳統美德，但也存在著種種弱點。她在一個行將

96 李健吾：〈後記〉，《以身作則》（上海市：文化生活出版社，1936年）。
97 烏韋・克勞特：《戲劇家曹禺》，《人物》1981年第4期（1981年4月）。

崩潰的黑暗王國裡面，尋求真正的有價值的人生；她將自己真摯無私的愛情，長期寄託在一個無用的廢物身上；她對曾文清的看法與他的真實面目之間，存在著多麼巨大的反差；而她「寧肯犧牲自己，但願能使別人快樂」的美好願望，與無補於事甚或有害的實際效果，又是何等不諧調！這種目的與手段、幻影與現實、動機與效果的不一致，顯然蘊含著諷刺性的喜劇因素。但由於它出自一位追求美好的生活理想，善良、無私、堅韌的女性身上，所以，它不僅僅帶有諷刺性的喜劇意味，而且潛藏著深刻的悲劇性內涵。曹禺用充滿憂傷的含淚的笑來描寫愫方，正是基於對人物正負依存、悲喜錯合的性格特質的深入把握。但作者冷峻的筆觸，並未駐留於此，他還真實細膩地描繪愫方在瑞貞的幫助與嚴峻的現實教育下，其靈魂深處對美好生活的執拗追求，與傳統思想觀念的濃重影響的激烈搏鬥，尤其文清歸來，徹底轟毀了她長期賴以在封建世家生存的心靈「幻夢」，她終於憑藉思想性格的正面因素，制伏了愚拙、忍從、怯懦等負面因素，跟隨瑞貞一道衝出封建牢籠，走向新的生活。她的悲劇遭遇亦因之陡轉為喜劇結局，且帶有嚴肅的正劇色彩。劇本對愫方、瑞貞及其悲喜劇遭遇的描寫，允稱是莎氏喜劇「開頭煩惱，結尾幸福」的一種變奏。最後，在用性格支配情節方面，《北京人》沒有李健吾喜劇常見的貫穿全劇的中心事件，也少用誤會、巧合等假定性手法。作者從人物的獨特性格及其複雜關係出發，善於從日常生活中提煉一系列典型情節、細節，創造以喜劇衝突為主體的色調豐富的衝突藝術。總之，《北京人》標誌著現代性格喜劇的成熟，它與李健吾後出的《青春》，猶如雙峰並峙，各臻偉觀，彰顯了中國現代性格喜劇的最高成就。它們雖都帶有濃郁之抒情性與鮮明的民族特色，但前者格調相對繁富，氣氛沉鬱，其風格跡近契訶夫之抒情喜劇，後者基調渾樸而明澈，洋溢著樂觀主義精神與田園牧歌的情調，更接近莎翁之浪漫喜劇。

　　《正在想》係據墨西哥約‧尼格里《紅色絲絨外套》的大意重

寫。背景被搬到北京天橋，不獨充溢著中國民族生活氣息，而且人物、情節、語言乃至風俗性畫面也都是中國的。如果說《財狂》、《鍍金》等是從西方移植中土的創造性改編，那麼《正在想》則是立足民族現代生活的獨特性創造。曹禺曾說，該劇係「為了諷刺大漢奸汪精衛」，但少有人瞭解此創作意圖，「人們大多把它看為一出滑稽喜劇」[98]。其實，這一流行看法亦非失當。因為該劇具有趣劇描寫表面醜態與外部動作的基質，且運用爭吵、追逐、鬥毆、打人等趣劇情節及漫畫式誇張手法。而現代趣劇伊始就呈現揭露、批判現實之傾向，帶有諷刺性特徵。陳大悲、熊佛西、余上沅諸人的趣劇即是範例。進入三〇年代，歐陽予倩等人將富有時代性、社會性的題材引入趣劇，其批判現實之傾向益見突出，諷刺性亦為之強化。《正在想》諷刺汪某的創作題旨，正是承繼這一優秀傳統。然而引人矚目的，不在它與「五四」以來趣劇的趨同，而在它的趨異，因為恰是後者，表證了曹禺匠心獨運的革新創造。如上所述，現代趣劇長期存在著表層映照、缺少蘊蓄的缺陷，推究其因，與劇作家囿於低品位的滑稽美學觀念不無干係。熊佛西就認為滑稽「粗暴淺露」，「沒有蘊蓄」，「它只在引起人們的『哈哈』大笑，只要『哈哈』打完，滑稽的目的即已達到」[99]。這與魯迅強調滑稽須有社會倫理內涵與蘊蓄的意味，「咀嚼起來，真如橄欖一樣」[100]，恰成鮮明對照。其實，滑稽既有品位高低之分，也有好壞之別。壞的滑稽，格調低下，一味追求庸俗之噱頭；而好的滑稽，透映世態人情，表現性格、心態，卓別林的滑稽即是如此。曹禺深諳此中三昧。他針對現代趣劇的創作流弊，以高品位滑稽為主，輔以諷刺、幽默、機智等審美因素，對社會生活之怪現狀進行多視角的整體映照，賦予劇作多層面的豐富意蘊，多樣化的審美特徵。

98 烏韋・克勞特：《戲劇家曹禺》，《人物》1981年第4期（1981年4月）。
99 陳多等編：《現代戲劇家熊佛西》（北京市：中國戲劇出版社，1985年），頁275。
100 魯迅：〈「滑稽」例解〉，《准風月談》（北京市：人民文學出版社，1973年），頁124。

　　《正在想》描寫一個滑稽戲班迫於生計，改演所謂文明話劇而遭到失敗的故事。作者以幽默的笑，寫出國統區舊藝人辛酸慘淡的生活，對他們在逆境中的苦心經營，竭力掙扎，寄予一定的同情。而對橫行霸道的李保長之流，則投以辛辣的諷刺、鞭笞。這個土皇帝平日魚肉百姓，私設拘留所；當戲演砸時，他竟蠻橫無理地要懲辦老窩瓜。這兩個層面使作品對「怪現狀」的滑稽觀照，深入到社會生活之內蘊。而作為審美觀照之中心，乃是老窩瓜改演文明話劇的過程。時處三〇年代，文明戲早已壽終正寢，老窩瓜卻奉之為「時下最受歡迎的話劇」，這種把腐朽當神奇的做法是十分荒唐可笑的，可夫妻倆卻一本正經，煞有介事，這就釀成了層出不窮的笑料。劇本對整個改演過程的描寫，戲中有戲，極盡滑稽突梯之能事，它將無價值的東西撕破給人看，也隱含著對民元後走入邪道的文明戲的辛辣嘲諷。而更重要的是，作者從表面醜態和外部動作深入人物的精神世界，塑造了老窩瓜等一群舊藝人的滑稽形象，並藉以寄寓深刻的諷喻意義。從老窩瓜的某些外貌特徵、打扮，被尊為「德高望重」「老前輩」的資歷，他的變滑稽戲法的生涯，嘩眾取寵的慣技，他的倚老賣老、趨時投機及名利雙收的痴心妄想，他在權勢者面前的奴顏卑膝，出醜時的寡廉鮮恥，以及他的黔驢技窮，凡此種種，無不辛辣嘲諷了那個無特操、倒行逆施，卻自以為得計的政客、漢奸汪精衛。這種在滑稽人物身上融匯著諷刺因素的寫法，可在觀眾與諷刺對象之間造成審美距離，它與當年那些將汪某直接拉上舞臺，加以正面抨擊的時事諷刺劇相比，既顯得含蓄蘊藉，又能激發觀眾理性的深思的笑。當年莎翁曾憑藉馬爾瓦洛（《第十二夜》）這一滑稽人物，寄寓抨擊昏庸、虛偽的清教徒的諷刺因素。不過，莎氏以身分和性格特徵相同，在二者之間建立了完美的契合點，其潛在的諷喻性可以準確地傳達給觀眾；而曹禺雖也在老窩瓜和汪某之間尋找各種契合點，但由於身分、地位、經歷不同，且前者性格帶有正面因素，其諷喻性遂不無隱晦之嫌，以致竟要

作者出面予以說明。在創造現代民族趣劇的形式方面,《正在想》既借鑒、融化中國趣劇的藝術傳統,又汲取法國諧謔劇與契訶夫通俗笑劇的審美素。法國諧謔劇是一種包含諷刺性的諧謔歌和舞蹈成分的特殊喜劇體裁。契氏曾加以借鑒,創造出像《蠢貨》、《婚事》之類笑劇式的諧謔劇,亦稱通俗笑劇;它雖沒有諧謔歌和舞蹈成分,卻擁有法國諧謔劇所不可比擬的現實主義諷刺內容。《正在想》的基質雖是趣劇,但在取材於普通的日常生活,把衝突建築在誤會和混亂的基礎上,創造錯綜複雜的戲劇情勢及出人意料的結局方面,無疑深受契氏通俗笑劇之影響,同時它接納法國諧謔劇的有益成分,用三首諷刺性的諧謔歌貫串全劇,並輸入舞蹈,而這一切又融合成完美的藝術整體。中國現代趣劇在曹禺手中被賦予了嶄新的形式。

第五節　對中西戲劇的繼承與超越

在中國現代話劇史上,曹禺堪稱第一位成功地融匯中西戲劇美學,並用現實主義戲劇美學原則融合浪漫主義、現代主義審美要素的劇作家。正是憑藉這一點,他將「五四」以降的現實主義話劇推向性格心理戲劇之極致,也使他的話劇藝術呈現出獨特的藝術風格。可以說,「中國現實主義戲劇的最高成就,非他莫屬,中國戲劇的審美品格,最完整的體現者也是他的作品。」[101]中國現代話劇亦因之以鮮明的民族風格和獨創性而走向世界。

現實主義的基本原則與審美特徵

以現實主義為本體,融匯中外戲劇思潮、流派與創作的合理因

101 譚霈生:〈新時期戲劇藝術論導論〉,《戲劇》2000年第1期(2000年1月)。

素，是曹禺現實主義戲劇創作的基本原則。這一美學原則是作者秉執創新的戲劇美學思想，一面參透中國現代戲劇創作實踐，予以反思匡紜，同時深究中外戲劇思潮、流派與創作，縱攬橫收，經過反覆實踐，熔鑄而成的。曹禺奉行現實主義，既有深刻的時代動因和人文環境，也為真正弘揚話劇前驅睿智的歷史選擇。大家知道，中國現代戲劇是在世界近現代戲劇思潮，尤其批判現實主義戲劇直接影響下崛起的。「五四」話劇前驅倡導易卜生為首的近代寫實劇。但如論者所言，「易卜生進入中國一開始就被誤讀。」[102]易卜生被新文化前驅誤讀成社會改革家，其寫實主義戲劇也被曲解成社會革命的武器。胡適的「易卜生主義」，只能造就一批形象圖解各種社會問題的「問題劇」。曹禺早在創作前就通讀英文版《易卜生全集》，深刻地悟識易卜生的現實主義劇作，不僅採取「許多表現方法」，而且以塑造人物形象為其顯著特徵。其筆下的人物是「那樣真實」而又「那樣複雜」[103]。即如他所參演的《國民公敵》、《娜拉》等中期劇作，其人物形象所蘊涵的內在意義，也遠遠超越具體的社會問題。基於這一深刻認識，他的話劇創作伊始就超離二〇、三〇年代時尚的問題劇，將塑造具有感性豐富性的人物形象放在首位，執著追求寫實主義話劇的獨創性、深刻性及藝術魅力。曹禺高擎現實主義的旗幟，不僅為堅持、拓展「五四」以來現代戲劇的正確路向，使之真正體現現實主義的真精神，也基於繼承、發揚中外戲劇的現實主義傳統，以推進話劇現代化、民族化的歷史進程。眾所周知，中國古典戲劇富有悠久的現實主義傳統，在其長期的歷史發展中雖也出現不少浪漫主義劇作，但真實地映現社會人生的現實主義畢竟是主流。而西方戲劇史上儘管流派迭起，輪相更替，現實主義卻是時起時伏，未曾消亡的主要潮流。如果

102 譚霈生：〈新時期戲劇藝術論導論〉，《戲劇》，2000年第1期（2000年1月）。
103 顏振奮：〈曹禺創作生活片段〉，《劇本》，1957年7月號（1957年7月）。

說文藝復興時期的戲劇，泰半為古希臘、羅馬寫實主義戲劇在新的歷史條件下的湧現，那麼古典主義戲劇堪稱它的二度湧現。而近代批判現實主義戲劇，更把以往的寫實主義推向新的發展高峰。曹禺的現實主義雖盡可能承襲過去時代中外現實主義的優秀成果，但在審美模式上，他所借鏡的主要是歐美批判現實主義戲劇。

作為富有獨創精神的劇作家，曹禺沒有以仿效別人的「似」取代自己的「真」，而是秉執毀舊創新的主體情志，以對民族現代生活的整體映現與深層透視為指歸，進行全方位、多層次的革新創造。在建構現實主義審美模式方面，他一面接納批判現實主義的戲劇模式，後者尖銳地揭露、批判資本主義的弊害與封建殘餘，它忠實地映照現實世界，逼真地描繪性格、心理。小仲馬、歐吉埃、王爾德、蕭伯納、霍普特曼、契訶夫、奧尼爾乃至果戈理，都成為他參照的對象。而對其拘限於揭露舊制度甚或不敢觸及制度，或反映社會問題卻又惟問題是瞻的缺陷，則予以根本的匡糾。同時，曹禺汲取俄蘇現實主義及中西古典現實主義的有益因素，藉以描寫生活的肯定面，讚美新生的社會力量，於現實發展中顯示光明的未來，使戲劇的審美映照更為全面、深刻。如《日出》對舊中國都市社會的罪惡與黑暗的揭露，並未滯留於展示種種怪現狀，而是深入到社會的階級結構和經濟關係，雖觸及了種種社會問題，但沒有以之羈縻對複雜變異的人性、人情，對人的內在生命運動的深刻映現；把批判矛頭指向「損不足以奉有餘」的社會制度，又將希望寄託在新生的階級身上。

為了豐富、發展現實主義的審美模式，曹禺還創造性地融匯中外浪漫主義戲劇的審美內涵與要素。這一融匯並未由現實主義簡單地過渡到浪漫主義，而是以前者為母體，學而化之，「仍其體質，變其丰姿。」曹禺所推崇的莎士比亞、湯顯祖、羅斯丹等人的劇作，標舉人性人情，追求個性自由、愛情幸福，反抗封建道德與傳統觀念，洋溢著生命氣息和青春衝動。這種浪漫戲劇的審美內涵，曾濃淡不等地滲

入曹禺的一系列劇作，深化他對豐富多彩的人性、人情與人的生命圖
式的審美觀照。而上述浪漫主義作家崇尚悲喜交錯的審美形態，也為
曹禺以進步的美學理想，對社會人生的審美與倫理評價提供有益之參
照；從「溶和了滑稽醜怪和崇高優美」的《原野》中，人們還可窺見
雨果浪漫主義戲劇的審美元素。浪漫主義的滲透還表徵於個性與情感
兩種因素。在典型（類型）與個性、理智與情感這兩組對立的戲劇特
質中，浪漫主義總是偏重後者。曹禺筆下的人物也往往帶有多面的性
格特徵與比較豐富的情感，就是一些否定性的形象也沒有走向單一激
情的類型化。其大多數人物性格與其說是理智的，毋寧說是易動感情
的，他們於觀眾沉思的能力和情緒充滿感染力。在懷方的形象身上，
半詩意半幻想的生命形態更是煥發出燦爛的浪漫色彩。即使一些側重
訴諸觀眾理智的諷刺性、滑稽性人物，也融入較多的情感因素，笑亦
因之時而為情感所遏制，或被邪惡、不幸的成分所削弱。就這樣，曹
禺經過反覆探尋、琢磨，終於突破前人的巢臼，創造出獨特的現實主
義戲劇模式。其顯著特點是：一面鞭撻惡人惡行，批判封建資產階級
及舊中國的社會制度，同時肯定正直的人、好人，讚美新生的社會力
量和美好事物，嚮往、追求光明的未來。其二，深入地揭露羈縻、斫
傷、荼毒人性和人情的舊意識、倫理觀念、文化心理，傾心塑造富有
獨特個性生命與複雜心理情感的戲劇典型。

　　與戲劇模式相輔為用的是審美特徵。西方戲劇、中國古典戲劇雖
都是主體情志與生活客體遇合之產物，但在處理二者關係方面卻採取
不同的藝術方法，形成了摹仿再現與寫意表現的迥異的審美特徵。中
國現代戲劇雖沿襲西方的摹仿再現，但自「五四」以降就開始探索如
何以域外的寫實為基礎，融匯傳統的寫意要素。一九二六年余上沅屬
望「重寫意」與「重寫實」[104]的中西戲劇交互溝通，創造出一種完美

104 余上沅：《余上沅戲劇論文集》（武漢市：長江文藝出版社，1986年），頁150。

的新藝術。歐陽予倩提出寫實主義戲劇以「神形並存」[105]為上乘。魯迅也力倡「形神俱似」[106]。曹禺繼承前輩的足跡，而又獨闢蹊徑。他從側重客體的「形神兼備」，延伸到主客體統一的「情理交融」，強調發揮藝術家內心情志的統攝作用，使戲劇的審美映照進入「情理真實」的深邃境界。藝術創作是思維與情感的統一，理性與激情的統一。在曹禺看來，「最好的劇本總是情理交融的。」但這情和理並非憑空而來，它是主體「從生活鬥爭的真實裡逐漸積累、發展、孕育而來的。」如果情和理「在作者的生活裡生不了根」，「不是從我們的內心深處流露出來的」[107]，就難於寫出真實的、有生命力的劇作。所以，作者「要寫從自己的精神世界中真正深思熟慮過的，真正感動過的，真正是感情充沛的東西。」曹禺所追求的「情理的真實」，質言之，即是建立在生活邏輯基礎上的心理、情感邏輯的真實。它本是中國戲曲審美映現的本質特徵。戲曲不拘泥於人物活動的事理的邏輯真實，而著重追求其深層心理和情感世界的邏輯真實，即「情理的真實」。曹禺揚棄戲曲虛擬的動作、場景，剝取其表現深層心理與情感世界的內核，並將它納入摹仿再現的審美機制中，使戲劇的審美映照從事理的邏輯真實，深入到心理、情感的邏輯真實。這種被改造的「情理的真實」，既以「被摹寫的東西的客觀實在性為前提」[108]，而且「作者的『情』和『理』都融化在他所寫的細緻、生動、深刻的生活真實裡」[109]，所以，它仍保有外來戲劇逼真摹擬之新機，而有別於「以意顯實」、「物我交融」的傳統戲曲；但又能充分發揮主體的認識、情感、意志的主導作用，並使之與審美對象發生同化、順應關

105 歐陽予倩：《歐陽予倩全集》（上海市：上海文藝出版社，1990年），卷4，頁60。

106 魯迅：《譯文序跋集》（北京市：人民文學出版社，1977年），頁322。

107 曹禺：《曹禺戲劇集：論戲劇》（成都市：四川文藝出版社，1985年），頁20-24、108。

108 中共中央編譯局：《列寧選集》（北京市：人民出版社，1972年），卷2，頁241。

109 曹禺：《曹禺戲劇集：論戲劇》（成都市：四川文藝出版社，1985年），頁24。

係，藉以深入表寫人物的深層心理、情感世界。因此，它比起深藏主
體情志的西方近代戲劇，顯得更為豐靈深邃。曹禺劇作中的詩情與哲
理，在很大程度上正是淵源於這種「情理的真實」。

　　曹禺倡導的「情理交融」、「情理真實」，堪稱為現代戲劇提供了
最新的藝術方法，也給戲劇的典型塑造開闢了新的天地。在他看來，
現實主義戲劇典型不但是或一階層、一類人共同的代表，而且具有鮮
明的獨特個性與複雜心理。他曾以創造吝嗇人的形象為例，闡明僅僅
描寫人物與其他同類人的同點──愛財如命，一毛不拔，這難得真正
的真實，也不易使人信服。只有同時著重表現人物的異點，如寫他在
外界刺激下因親子之情的重新發現，暫時忘卻吝嗇根性，竟花費原先
看得比自己生命還貴重的金錢，去挽救病重的兒女……才能塑造出真
實，有血肉、有靈魂的吝嗇人的典型[110]。所以，曹禺既貶斥古典主義
戲劇的類型化，也摒棄某些浪漫主義戲劇的絕對化。他將「真實」、
「自然」奉為成功的典型塑造的繩尺。所謂真實，即是建立在生活邏
輯基礎上的情理真實。自然，指的是自然流露，入情入理，而不要矯
揉造作，即使出人意外，也要在人意中。為塑造真實、自然，透示深
層的心理情感存在的戲劇典型，曹禺認為藝術家必須在深入觀察、體
驗、思索人生的基礎上，對豐富多彩的生活素材加以選擇、提煉，並
憑藉想像、聯想，進行廣泛的藝術概括。誠如他說，創作「絕不是照
貓畫虎，而是通過這個人的眼睛，那個人的鼻子，另一個人的聲音笑
貌，逐漸孕育出一個個劇中的人物。」在此過程中，主體情志必須始
終介入客體，以激情擁抱他所愛或所憎的對象，把筆伸進人物靈魂的
深處。只有這樣，才能深刻揭示對象心理情感中真、善、美與假、
惡、醜的尖銳衝突，顯示獨特的個性差異與複雜的內心世界。曹禺筆
下的戲劇形象即為範例，特別是悲劇主人翁與蘊含悲劇因素的喜劇人

110 曹禺：《曹禺戲劇集：論戲劇》（成都市：四川文藝出版社，1985年），頁131-132。

物，往往具有複雜變異的性格，豐富深邃的情感。這種用主體情志綜合種種人，孕育成一個的典型化方法，是對中外現實主義戲劇典型塑造的繼承、發展。在表現手法上，曹禺反對過分的誇張或不斷重複某一性格特點，更力斥「在表面的醜化上下功夫」[111]；即使醜惡人物，也不應一味誇張，而要掌握分寸，恰到好處，要把人物的靈魂挖掘出來。他刻畫諷刺性、滑稽性人物總是抓住幾個緊要的地方，通過富有特徵的動作、神態，就把人物內心的醜惡、偽善、鄙俗勾畫出來。這種高超的手腕，也與借鑒白描、虛實相生等傳統技法分不開。中國戲曲、繪畫崇尚白描，擅長用最簡練的筆墨勾畫性格、心態；同時講究空白，「所謂『計白當墨』，突出主要部分，消弱其可有可無部分。」[112]曹禺把這種獨特的表達方式應用於性格刻畫，在《北京人》、《家》等劇中取得很好的藝術效果。

創造性融匯象徵派、表現派戲劇

融匯西方現代派的審美因素和表現手法，以創造、發展現實主義的美學原則，是曹禺戲劇創作富有時代活力的因素，也最能彰顯其收納新潮、博採眾長的卓識、氣魄。它既從一個側面映呈了世界戲劇現代化的潮流給中國現代話劇帶來的深刻變化，也表證了曹禺的話劇藝術已進入與當代世界戲劇同頻共振的境界。

以創建現代的民族話劇為旨歸，曹禺重新巡視西方近現代戲劇的歷史變遷，審度域外戲劇新潮獨標異幟的思想藝術特徵。在他看來，從象徵派到荒誕派的現代歐美戲劇，既「應當研究」，也「有可借鑒的。」[113]曹禺主要借鑒象徵主義、表現主義兩種戲劇新潮，後者著重

111 曹禺：〈自己費力找到真理〉，《人民戲劇》1981年第6期（1981年6月）。

112 曹禺：〈中國十大古典悲劇連環畫集序〉，《連環畫報》1986年第10期（1986年10月）。

113 曹禺：《曹禺戲劇集：論戲劇》（成都市：四川文藝出版社，1985年），頁182。

表徵於《原野》，前者則貫串其話劇創作的全程，也更值得人們深入
探究。曹禺借鑒象徵派等新潮，主要為彌補寫實主義在表現內心生
活、情感潛流與人生哲理等方面的侷限。這一取向，既基於他對象徵
派等新潮審美特徵的權衡較量，也內蘊著對現代戲劇發展潮流的領悟
與體認。為曹禺所喜愛的易卜生、契訶夫、奧尼爾等人，在寫出名重
一時的現實主義劇作後，都曾進一步追尋象徵派等新潮。誠如他說，
易卜生晚年的劇本《當我們死人醒來的時候》等，就以「有力的象
徵」揭示了深刻的生活真理，給人「重要的啟示」[114]。契訶夫則以寫
實主義融化象徵主義，推出一系列「是現實主義的，也富有詩意和象
徵性」的傑作，它們「對生活達到某種哲理性的概括，是極其含蓄而
又意味深長的。」[115]而奧尼爾大膽嘗試表現主義、象徵主義、神秘主
義等新的戲劇派別，「運用各種創作方法來充分表現人的複雜性」，「追
求戲劇上的高度藝術」[116]。他們的藝術實踐生動地昭示，象徵主義等流
派雖是現實主義之反動，卻可與後者並存互補。這對曹禺自是深刻的
啟迪。同時，曹禺反觀中國的古典戲劇，參究民族的文化心理、審美
情趣與藝術傳統。在他看來，象徵派不直接描述所要表達的思想與情
感，而是憑藉引發情感和心志狀態的象徵加以暗示，讓觀眾運用自己
的想像重新創造它們。這一審美特徵與傳統的寫意抒情自有某種相通
處，同中國人獨特的藝術感覺和表述方式亦有契合點。事實上，曹禺
正是憑藉象徵方法，找到了溝通歐美現代戲劇新潮與中國戲曲等傳統
藝術的一道津梁，也為現代話劇達成「外之既不後於世界之思潮，內
之仍弗失固有之血脈」[117]的藝術創造，開闢了一個新的天地。

114 曹禺：《曹禺戲劇集：論戲劇》（成都市：四川文藝出版社，1985年），頁176

115 曹禺：《曹禺戲劇集：論戲劇》（成都市：四川文藝出版社，1985年），頁51-63。

116 曹禺：〈在奧尼爾學術討論會上的講話〉，《奧尼爾戲劇研究論文集》（北京市：中國
　　戲劇出版社，1988年），頁3-5。

117 魯迅：《墳》（北京市：人民文學出版社，1980年），頁49。

　　總體觀之，曹禺借鑒象徵派托始於《雷雨》，而集大成於《北京人》。《雷雨》的象徵主義因素滲入場景、對白、音樂、道具，其「序幕」、「尾聲」充溢著超驗的神秘氛圍。而《日出》、《原野》的象徵則延伸到角色、場面、細節，其手法從象徵暗示擴展到夢境、幻覺，劇名亦如《雷雨》帶有象徵意義，劇本籠罩著一層象徵主義的色彩。隨著曹禺創作的發展，其攝取、融化也漸趨成熟，技法豐富多樣，到《北京人》終於呈現全方位交叉綜合的整體效果，不獨與現實主義有機融合，且與民族的藝術傳統達成了完美結合。《家》保持、發展了這一特色。曹禺卓有成效的探索、實踐，為融化象徵主義，發展現實主義提供了寶貴的藝術經驗。

　　以現代文化意識和戲劇美學觀念為指南，從民族的現實生活出發，對象徵主義的哲學思想、審美原則、藝術方法等進行綜合考察，檢驗鑒別，一面揚棄其唯心觀念和神秘色彩，同時汲取其藝術經驗、技巧，並在融化上下功夫，是曹禺借鑒象徵派的基本經驗。這一經驗雖有個不斷層積、逐漸完善的過程，其間亦不無教訓，但在鑒別的基礎上攝取、融化的基本路向，卻確保作者伊始就超越模仿硬套的幼稚階段，進入比較成熟的藝術借鑒。象徵主義以尼采的悲觀主義哲學、柏格森的直覺主義等西方哲學思潮為思想基礎。這些學說反對理性的壓制，重視直覺的作用，要求進入意識與精神的深處；其濃重的主觀主義、唯心主義，直接滲入象徵主義的思想傾向和藝術特徵。因此，只有經過一番揚簸麩糠、剔抉剝取的功夫，象徵主義的審美原則、表現方法的有益成分，才能為現實主義所融合，否則勢必與後者發生扞格。《雷雨》借鑒之偏差遂出於茲。作者汲取象徵派運用直覺，捕捉引發情感和心志狀態的象徵，並將它與摹仿寫實的方法糅合起來，藉以暗示人物複雜的內心世界，或寓示生活哲理。這是兩種異質的藝術方法的焊接，雖略有滲透，卻難於真正的融合。暴風雨意象即為顯例。它作為一種情感的憧憬，用來隱喻縈漪內心追求精神自由的強烈

願望及其受抑壓的極度憤懣，顯得深沉、含蓄。但同時它又是莫名的
恐懼的象徵，暗示著某種神秘莫測的非理性的力量，這顯然違異作者
對悲劇社會歷史構因的深刻揭示。這種自相柄鑿的困窘，也表徵於藝
術構思和整體結構。象徵派「取材於過去，避免觸及社會問題」[118]，
曹禺亦稱，「我寫的是一首詩，一首敘事詩⋯⋯但決非一個社會問題
劇。」基於這一構想，他用了帶有神秘的宗教色彩的「序幕」、「尾
聲」，將事件「推到非常遼遠的時候」，使觀眾如「聽神話」、「聽故
事」似的；又用巴赫的《b 小調彌撒曲》，引他們進入「一個更古老、
更幽靜的境界內」[119]。這無疑嚴重斫傷了《雷雨》的現實主義主體。
顯然，該劇的命運色彩，不僅繫結於古希臘悲劇的審美模式，也同象
徵主義「統轄其上，審判且總領其命運的神秘」觀念的影響有關。事
實表明，只有剗棄象徵主義神秘超驗的唯心內核，才談得上攝取、融
合其合理因素。《雷雨》問世後，社會對「序幕」、「尾聲」的抵拒，
作者的返躬內省與琢磨探索，終於在《日出》中獲致可喜的效果。該
劇揭示悲劇根源雖也採用象徵，卻剔除其神秘的命運觀念，而轉向探
求社會經濟和階級結構之癥結。金八這個買辦資產階級人物，同時隱
喻著製造悲劇的社會惡勢力、舊制度。其象徵意蘊既使悲劇社會歷史
構因之揭示，從個別人深入到「損不足以奉有餘」的社會形態，也使
都市上流社會的喜劇性揭露，上升到否定舊中國的社會制度。象徵主
義方法終於被納入現實主義的審美機制，二者亦從並存走向融合。

　　曹禺對象徵主義的審美原則，除揚棄其唯心觀念外，還予以根本
改造。象徵派顯著的審美特徵是憑藉象徵暗示，立意提示所謂不受時
空限制，也無法直接表述的普遍真理。在曹禺看來，真理總是相對
的，並不存在超越時空、無法明言的抽象永恆性。象徵暗示一旦滑入

118 布羅凱特：《世界戲劇藝術欣賞——世界戲劇史》（北京市：中國戲劇出版社，1987
　　年），頁343。
119 曹禺：〈《雷雨》的寫作〉，《質文（雜文）》1935年第2號（1935年2月）。

超驗玄秘，撲朔迷離，就會使觀眾墜入猜想之迷宮而不知所云。所以，他總是通過現實關係的真實描繪，規限象徵所暗示的情緒、心態、哲理。著名的棺材象徵堪稱範例。它含蓄地寓示曾皓朽腐、自私、陰暗的深層心理與情感世界；而曾、杜兩家搶棺木的情節，則象徵封建階級和資產階級都已日薄西山，即將入土；劇尾在黎明之前壽木被抬走，又隱喻與舊的生活方式訣別，以迎接新生的光明。此外，劇中人對棺材的不同態度，也表徵他們與封建主義的種種情感糾葛。這一切雖純用暗示，但因深入地描寫特定時代的人物及其相互關係，棺材意象的多重隱喻與引申功用是明晰的。為了避免象徵主義的模糊、神秘和不可解，曹禺有時還大膽突破其審美規範，直接描述象徵的意蘊，或通過與具體意象明顯的比較去限定它。「北京人」即是一例。作者一面對這一象徵角色的意指加以規限，以卡車工人和小柱子分別扮演大、小北京人，使北京人蘊含象徵工人、未來農民的階級內涵，同時借袁任敢和江泰的對話，理性地表述北京人寓示人性的解放與復歸，並以之對照曾家人在封建主義桎梏下人性的斲傷、變異。劇尾，北京人像偉大的巨靈打開了大門，引導瑞貞們衝出黑暗的王國，走向瑞貞不願明言的地方。顯然，曹禺對人性獲得自由解放的理想追求，蘊涵著人類歷史演變的觀點，並賦予它現代社會的內涵，其藝術思維是指向現在、未來，而不是倒向過去，「返回原始」。但不容否認，北京人近乎原人的外貌、神情，機械的動作，某些違拗因果律的行動，以及圍繞他而設計的布景、道具，也給形象抹上一層神秘色彩，使其意蘊不無模糊之處。這與德國表現主義的影響亦不無關係。

　　將音樂擢拔到與詩歌、戲劇同等的地位，也是象徵主義的審美原則之一。象徵派認為「一切藝術都有待於達到音樂的境界」，因為音樂具有他們所追尋的那種模糊、富有暗示性的審美特徵。對某些象徵派來說，音樂乃是比戲劇更好的一種表現媒體。曹禺摒棄象徵派過分

誇大音樂之效能，甚至認為「音樂先於一切事物」[120]的唯心觀念，而擇取其注重音樂的傳情和暗示性的有益成分。他的劇本濃重的音樂因素雖有樂曲、音響兩種主形態，但除《雷雨》的巴赫宗教音樂外，皆服從於現實主義戲劇性的需要，且與其他藝術元素密切配合，達成了多功能的審美效應，也給劇作帶來濃郁的感情色彩與鮮明的節奏感。就樂曲而言，既有為劇本特地譜寫的〈軸歌〉、〈軸號〉、諧謔歌，也有流行的抗戰歌曲、戲曲唱段、俚俗小曲，還有民歌及曲藝數來寶等。其曲調富有渾厚的民族色彩，且填以歌詞，使人明確所抒發的感情內容。它們常被用來表現情緒情調，輔助創造環境氛圍，或寓示生活哲理。如《日出》劇末，在黑暗消退、太陽冉冉升起時，傳來了打夯工人高亢而洪壯的〈軸歌〉：「日出東來，滿天大紅！要想得吃飯，可得做工！」伴隨著打夯聲、腳步聲，一輪紅日蓬勃而出。它撼動觀眾的心靈，使人們感受到作者對新的社會力量的讚美，對新的生活的熱切期望，同時昭示：黑暗終將過去，光明必將來臨。有時兼以表現情感衝突與性格心理。例如，仇虎在焦家慘厲幽幽地唱起：「初一十五廟門開，牛頭馬面兩邊排……」樂曲含蓄地傾瀉人物內心深處怨憤鼎沸的復仇情志，也從情感上對仇虎與焦母之間尖銳的心理衝突加以渲染。而在黑林子的破廟旁，這一唱段又在仇虎幻聽中迴盪，伴隨低沉幽森的和唱聲，仇虎眼前出現歌詞中的一系列幻象，出現了屈死的妹妹、父親……。在這裡，音樂配合其他因素，不僅在幻覺中重構陰森可怖的舞臺場景、氛圍，也表寫了仇虎昏迷夢幻的潛意識，內心衝突的搏擊騰躍，具有奪人心魄的藝術魅力。至如自然界和社會生活中的音響，如風、雷、雨聲，及雞鳴、鳥啼、叫賣聲等，也被用以點染環境氛圍或創造象徵情調。必須指出，曹禺處理音響與象徵派判然有別。他不只要求音響「有一定的時間、長短、強弱、快慢，各樣不同

120 查・查德維克著，肖奉譯：《象徵主義》（北岳文藝出版社，1989年），頁8。

的韻味，遠近」，而且強調「每一個聲音必須顧到理性的根據，氛圍的調和，以及對意義的點醒和著重。」[121]

　　曹禺所以能在借鑒象徵主義中找到自己的創造道路，還獲益於民族的文化傳統的繼承。他接納象徵派的藝術經驗、技巧，總是以民族的文化心理、藝術傳統、欣賞要求為參照系，予以權衡較量，取捨增益，將攝取、融合引向革新創造之深層。上述擇取象徵派的音樂要素，即顧及傳統戲曲往往融合歌唱等特點。其他劇作家熱衷於效法象徵派描寫幻覺、夢境，曹禺除《原野》外很少採用，亦正是顧及中國民眾的心理定勢與欣賞習慣。而最能體現曹禺融匯中西之創造力的是象徵手法。歐美象徵派常常以超驗的象徵，表現現實之外的理念世界，充滿濃重的唯心觀念與神秘色彩；少量隸屬人事層面的象徵，其意象亦往往憑藉現成的概念、事物、事件的聯想，帶有主觀隨意性，其意指範圍過於寬泛。而中國傳統的象徵大凡屬於人事層面，其意象荷載著為民族文化所制約的言外之意、象外之旨，以此維繫豐富多樣的暗示性。曹禺摒棄超驗的象徵，多用傳統的象徵，並予以創造性的發展。他選取的意象幾乎全是自然界、日常生活或民族文學中習見的物象、動作、音響，它們既契合民族的審美情趣、欣賞要求，又沒有域外象徵的神秘超驗。作者一面依據象徵客體的不同性質，賦予意象鮮明的美學傾向。當客體為悲劇性的人事時，多啟用闊大渾厚或婉麗美好的意象，例如雷轟電閃的暴風雨，莽莽蒼蒼的原野，籠中的白鴿，寂寞而冷艷的梅林等，藉以烘托、暗示客體的崇高美或陰柔美。而客體是喜劇性的人事時，常用醜陋衰敗或生機盎然的意象，例如棺木、耗子；鴿哨、雞鳴等，以傳達憎厭、鄙視的喜劇感或生氣蓬勃、樂觀向上的精神。同時，又把意象有機地融入人物的心理情感與精神世界，並用莎士比亞的「繁富意象」予以延伸。如陳白露服藥自殺前

121 曹禺：《曹禺文集》（北京市：中國戲劇出版社，1988年），卷1，頁467。

的獨白：「太陽升起來了，黑暗留在後面。但是太陽不是我們的，我們要睡了。」它以初升的朝陽與消亡的黑夜，享有陽光的人們與陷入黑暗的「我們」，四種意象平行類比，造成喻體各方相互映照與對應交接的繁富意象，以此隱喻陳白露憧憬美好生活，卻又悲觀絕望的複雜矛盾的心理狀態，也從中透示光明必將取代黑暗的人生哲理。

　　在意象的內部組合與表述方面，曹禺賦予客觀對應物寫實的形貌，造成以生活實象為依托，以象徵意指為內蘊的組合方式。由於「意」與「象」契合同一，既不致蹈入神秘模糊，又顯得複雜深刻。其藝術表現，則借取象徵主義「一點一點地引出某物以便透露心緒」，或「選擇某物並從中抽取思緒」[122]兩種手法，並用創造象徵的傳統技法加以生發，使意象既含蓄蘊藉，引人深思，又富有民族的風采韻致。以《家》中的杜鵑為例，洞房一場六次描寫夜半湖邊的杜鵑聲，係「一點一點地引出」，但其透露新婚夫妻錯綜變化的複雜心緒，卻輸入「依微以擬議」的起興。而鳴鳳向覺慧詢問「杜鵑啼血」的典故，哀慕地表白「我就想這樣說一夜晚給您聽」，則是「選擇某物並從中抽取思緒」，但也融合「托物以寓意」之機杼。作者還以情景相生、情理交融為契機，巧妙地引入建構意境的審美機制。劇尾瑞珏臨終，窗外落著漫天大雪，卻傳來佃戶小孫子學杜鵑的叫聲。瑞珏突然憶起洞房之夜的杜鵑聲，覺新泫然。「那時候是春天剛剛起首。」他絕望而沉痛道，「現在是冬天了。」瑞珏卻低弱而沉重地說：「不過冬天也有盡了的時候。」她逐漸閉上眼，外面杜鵑淒婉而痛徹地鳴唱。這一悲憤感人、深沉含蓄的象徵意境，不僅透映兩人不同的情感潛流與深致的內心世界，也啟示人們：冬天終將過去，春天就要到來。值得一提的還有情調象徵，它「以表現情調氣氛、心境之類為主……並不要『切類』，只要有一種籠統的、模糊的空氣就

122 查・查德威克著，周發祥譯：《象徵主義》（北京市：昆侖出版社，1989年），頁2。

行。」[123]這類象徵意在不言中，比一般象徵更為含蓄蘊藉。曹禺創造情調象徵，向來擅長以音響為媒介，利用音響聯想，達成聲情交融，烘托環境氣氛的隱喻效果。試以《北京人》第三幕為例，有陣陣聒噪的老鴉聲，獨輪水車單調的滾動聲，西風捲落葉的呼嘯聲，淒涼而寂寞的號角聲，扛夫抬棺的爆竹聲，土牆訇然的倒塌聲，遠處火車的汽笛聲……它們既渲染了特定的環境氛圍，又和人物的感情打成一片，使心理語言憑藉音響而得以延伸，創造出一種感情更形豐富的表達方式。

　　曹禺以現實主義為本體融合象徵主義、表現主義要素的藝術實踐，不僅極大地拓展他的審美視野與映照社會人生的深度，使他的劇作超越一般意義上的現實主義，而走向透視人類靈魂奧秘的心理現實主義，也有力地促進作者以「詩化現實主義」為標誌的藝術個性和美學風格的形成。田本相認為這一美學風格的基本特色有四個方面：一、以詩人般的熱情擁抱現實，執著追求詩與現實、詩與戲劇的融合；二、帶著理想的情愫去觀察現實和描寫現實，把現實主義的真實性昇華為詩意真實，這是他的美學風格的突出特點；三、傾力塑造典型形象，特別是把探索人的靈魂，刻畫人的靈魂放在最重要的地位上；四、具有濃郁的中國特色和民族風格，作者在外國戲劇形式中融注中國的藝術精神，特別是創造出一種最富於戲劇性魅力，最富於人物性格化，也最有民族特色的戲劇語言[124]。總之，曹禺的話劇創作，不僅極大地提高中國現實主義話劇藝術的美學品位，也為世界現代戲劇的發展作出了獨特的歷史貢獻。

123 轉引自童道明：《他山集》（北京市：中國戲劇出版社，1983年），頁351。
124 田本相：〈曹禺的現實主義戲劇藝術及其地位和影響〉，田本相、劉家鳴主編：《中外學者論曹禺》（天津市：南開大學出版社，1992年），頁12-20。

第三章
李健吾

　　李健吾是現代傑出的劇作家、戲劇藝術家，又是著名的現代作家、文藝批評家、翻譯家及法國文學研究專家。作為戲劇藝術家，李健吾多才多藝，貢獻卓著。他既精通創作、批評、翻譯，又是出色的演員、戲劇活動家。他的話劇創作以獨特的審美內涵與藝術表現，對我國現實主義話劇的發展、成熟與繁榮，做過別人無法取代的歷史貢獻。美國埃德加‧斯諾稱譽他和曹禺同為三〇年代中國最重要的戲劇家。英國著名評論家 D. E. 波拉德教授澄示，「李健吾是中國現代幾個有才能的戲劇家之一」；在他看來，「能最好地代表新戲劇的素質的劇作家，除了曹禺之外就是夏衍、陳白塵和李健吾。」[1]司馬長風曾將李健吾和曹禺相提並論：「如果拿酒為例，來品評曹禺和李健吾的劇本，則前者有如茅臺，酒質縱然不夠醇，但是芳濃香烈，一口下肚，便迴腸蕩氣；因此演出的效果之佳，獨一無二；而後者則像上品的花雕或桂花陳酒，乍飲平淡無奇，可是回味餘香，直透肺腑，且久久不散。」[2]上述評論對李健吾及其劇作來說，並非溢美之詞。

第一節　戲劇實踐

　　李健吾（1906-1982），山西安邑縣（今運城市）人。父親李鳴鳳是辛亥革命時期晉、陝革命軍的著名首領。一九一二年被孫文任命為

1　D. E. 波拉德：〈李健吾與中國現代戲劇〉，《文藝研究動態》第23期（1982年12月）。
2　司馬長風：《中國新文學史》（香港：昭明出版社，1976年），中卷，頁293。

混成旅旅長，曾遭到閻錫山、袁世凱的迫害，後參與反對袁世凱稱帝的鬥爭。健吾從小深受父親革命思想的薰陶。幼年時隨母、姐避居津浦線一帶。一九一六年袁世凱復辟失敗後，父親到北京陸軍部任職，健吾進入北京師大附小讀書。不久，父親又遭閻錫山非法逮捕，最後雖在陸軍部駁倒閻氏的一切誣陷不實之詞，卻於一九一九年在西安慘遭陝西督軍陳樹藩的伏兵暗害，家庭生活也隨之陷入困頓。獨特的家庭境遇，加之「五四」新思潮的影響，使他從小仇恨封建軍閥的黑暗統治，同情下層人民的苦難，逐漸滋生民主主義、人道主義的思想。

　　一九二〇年，李健吾參加附小學校的演劇活動，應邀在北京師大、北京大學、燕京大學等學校劇團串演女角，先後參與《幽蘭女士》、《這是誰的錯》等話劇的演出，成為北京聞名的旦角，並結識了熊佛西、陳大悲。一九二一年，參與發起組織北京實驗劇社，同年考入北京師大附中。在「五四」思潮推動下，他參加愛國學生運動，曾和各大學的學生代表被北洋政府關押[3]。同時，與同學朱大枬、蹇先艾、滕樹穀組織文學社團曦社，創辦文學旬刊《爝火》，力圖以文藝為火炬去燭照現實人生，迎接新世紀的曙光。一九二三年，健吾開始話劇創作，在《爝火》上發表三篇獨幕劇：《出門之前》、《私生子》、《進京》，次年又創作獨幕劇《工人》。他還經常寫作短篇小說、新詩、散文，初步形成了藝術是人生的寫照，藝術與人生雖二猶一的藝術觀，並與《晨報》《文學旬刊》主編王統照結為忘年之交。一九二五年，健吾考入清華大學西洋文學系，同年由王統照紹介加入文學研究會。他繼續投身於愛國學生運動，直到翌年因染上肺病才退出政治活動。大學階段，李健吾的戲劇、文學愛好獲得很好的發展。他出任清華大學戲劇社社長，參與舞臺藝術實踐，曾主持演出《壓迫》、《最

3　李健吾：〈自傳〉，《中國現代作家傳略》（徐州師院，1979年，內部出版），第2輯，頁107。

後五分鐘》（趙元任著）等話劇，同時沉浸在異域文學的海洋裡。系主任王文顯教授講授的《外國戲劇》、《莎士比亞》，極大地開闊他的戲劇視野；溫源寧教授講授的波德萊爾、魏爾倫、蘭波、瓦萊裡等法國象徵派詩人，對他也有巨大的吸引力。當時在世界劇壇崛起的以格萊葛瑞夫人、辛格、葉芝為代表的愛爾蘭戲劇，更直接影響了他的劇作《翠子的將來》（1926）、《母親的夢》（又名《賭和戰爭》，1927）、《另外一群》（1928）等。他還發表短篇小說〈中條山的傳說〉、中篇小說〈一個兵和他的老婆〉，分別受到魯迅、朱自清的讚賞。

　　李健吾早期的獨幕劇，內容雖涉及當時的社會問題，但蘊涵著性格心理劇的基質，表顯出鮮明的現實主義特色，也體現了為人生的戲劇觀念。作者曾說，「易卜生對我沒有影響」，但也坦承「在我這小小的腦殼，起伏著多少社會問題，從克魯泡特金一直到易卜生，從劉師復一直到達爾文」[4]。他的劇作主要敘寫工人和城市下層人民的生活與鬥爭，為話劇開拓了新的表現領域。《工人》描述京漢鐵路工人備受資本家的壓榨與軍閥官兵殘害的苦楚，表現了他們不堪忍受迫害，奮起集體抗爭的心靈歷程。《翠子的將來》刻畫了反抗封建家庭壓迫，奔赴紡織廠做工的貧民女子形象。在《私生子》、《另外一群》中，作者對被侮辱、被損害的女傭、丫嬛表達了深厚的人道主義同情，譴責都市上層人物的腐惡與冷酷。受辛格影響的《母親的夢》，以一幅淒慘渺微的生命圖畫，申訴了軍閥的黑暗統治給城市貧民帶來的心靈劫難。《濟南》則揭露日本帝國主義製造「濟南慘案」的暴行。在藝術表現方面，由於受象徵派戲劇的影響，帶有鮮明的內向化特徵；作品並不注重表現尖銳的外部衝突，而致力於深入人物的內心活動，表寫人物真純、美好的品性與情愫。這一孤標特立的審美特徵，無疑是促成作者三〇年代話劇創作迅速走向成熟的重要推手。

4　李健吾：〈跋〉，《母親的夢》（上海市：文化生活出版社，1936年）。

　　一九三〇年李健吾大學畢業後，留系任王文顯的助教。翌年，他獲得楊虎城將軍等人的資助，赴法國巴黎大學留學。其時，他雖興趣象徵主義詩歌，但他「覺得中國需要現實主義」[5]，便以福樓拜等現實主義作家為研究對象。留法期間，「九一八」、「一二八」事變相繼爆發，健吾雖身居異域，但他的一顆心和祖國人民一起搏動。一九三二年，他「憑藉報章和想像補足實地的經驗」[6]，將自己的愛國反帝熱情凝聚成三幕劇《火線之外》（一名《信號》）、四景劇《火線之內》（一名《老王和他的同志們》）。前者敘寫一個官宦之家內部愛國與賣國、抗戰與投降的尖銳衝突，將批判的筆鋒從封建軍閥轉向新軍閥。後者描寫「一二八」戰事期間上海軍民同仇敵愾、奮勇殺敵的壯烈場面，塑造抗日戰士、市民、學生等各階層的人物形象。他們追求有價值的人生目標，「為了一個偉大的民族求生存」，閃耀著愛國主義和民族意識的奪目光輝。這兩部憑「意擬的現實」[7]創作的正劇，雖仍沿襲性格心理劇的審美模式，但強化了作品的傾向性與戰鬥性。

　　一九三三年李健吾回國，應聘在中華文化教育會編譯委員會任職。他撰寫《福樓拜評傳》（1935）等論著，翻譯、執導《委曲求全》（王文顯著）、《說謊記》（蕭伯納著），並扮演劇中角色。這一時期，隨著社會視野的開闊與生命體驗的深入，西方現實主義文藝的薰染浸潤，健吾的社會意識與文藝觀念進入調整、深化的時段。一方面，目睹當年國事日非的社會實現，他的民主思想激化為否定舊中國的社會，熱切呼喚大革命時期的革命力量。另一方面，福樓拜小說描繪「複雜的人性」的藝術浸潤，泰納界定現實主義是「關於人性材料的

5　李健吾:〈自傳〉,《中國現代作家傳略》（徐州師院,1979年,內部出版）,第2輯,頁108。
6　李健吾:〈跋〉,《母親的夢》（上海市:文化生活出版社,1936年）。
7　李健吾:〈跋〉,《母親的夢》（上海市:文化生活出版社,1936年）。

有方法的搜尋」之理念[8]，則驅策他的為人生的戲劇觀，迅速深化為以表現人性為嚆矢的心理寫實主義。這一切，為他的話劇創作與評論開闢了嶄新的局面。一九三三至三四年，健吾相繼推呈出三部大型的三幕劇《村長之家》、《梁允達》、《這不過是春天》，深入地描繪封建宗法家族制度與都市上層社會對人性的荼毒、戕害，並將希望寄託在體現歷史發展潮流的革命者身上。這三部作品，在「罪人的悲劇」與悲喜劇體式方面的創造性開拓，與曹禺的悲劇《雷雨》、《日出》相互輝映，各呈異彩，它們不僅表徵健吾話劇創作的成熟，也奠定他在現代話劇史上的重要地位。一九三五年健吾赴上海暨南大學文學院任教。他以「劉西渭」的筆名，發表一系列飲譽批評界的文學、戲劇評論，其中〈雷雨〉、〈吝嗇鬼〉及後來的〈文明戲〉、〈小說與劇本——關於《家》〉、〈上海屋檐下〉、〈清明前後〉等一組劇論，識見精闢獨到，文筆瑰瑋靈巧。同時，他先後創作了三幕喜劇《以身作則》、《新學究》及獨幕劇《一個未登記的同志》（一名《十三年》），進一步揭露封建家族的倫理道德、資產階級的金錢利欲及軍閥統治的污濁社會對人性、人情的戕賊、毒化，也頌揚了共產黨人的鬥爭精神。總之，一九三三至三七年，堪稱健吾話劇創作的爆噴期、豐收期、成熟期，其劇作多為大型話劇。在話劇史上，還沒有一個作家，能在短短三年半時間，推呈出如此量多質優，且涵蓋各種體式，風格、手法精湛純熟的話劇精品。它們以人性的深刻解剖、表現，心理寫實主義的藝術方法，蔚為現代話劇蓬勃發展的一道燦然景觀，也從一個側面彰顯中國現代話劇的成熟態勢。其中，《梁允達》、《這不過是春天》是他的悲劇和悲喜劇的代表作。此外，他還出版評論《咀華集》，短篇、長篇小說集及散文集，以及福樓拜、司湯達等人的小說譯著。

　　抗戰爆發後，李健吾投身於抗日救亡運動，直接接觸民族鬥爭和

8　李健吾：《福樓拜評傳》（長沙市：湖南人民出版社，1980年），頁12、422。

階級鬥爭的現實，成為「孤島」話劇運動之一員。一九三八年，他和于伶、李伯龍、吳仞之等人組織上海藝術劇院，然法國工部局卻不予登記。同年七月，他和于伶、阿英等人參加中法聯誼會，獲准組建了後來成為「孤島」劇運中心的上海劇藝社。該劇社上演了大批具有較高思想和藝術水準的劇目，曲折地堅持為抗戰服務的方向，健吾也「在『孤島』劇運中作出了很大貢獻。」[9]一九四一年十二月日軍進駐「孤島」後，上海劇藝社被解散，健吾在極其艱苦險惡的條件下，參與組織上海苦幹劇團、上海藝術劇團，主持上海聯藝劇團等，以話劇演出進行抗日反奸、團結民眾的宣傳工作，在藝術風格和演出作風上保持了上海劇藝社的優良傳統。在長達八年的「孤島」和上海淪陷期的話劇運動中，健吾雖二度遭到日本憲兵的逮捕，但他從不屈不撓的人民身上汲取營養，經受了酷刑和煉獄的考驗；在光明與黑暗的鬥爭中，他對舊中國黑暗社會與中外統治者的本質有了深刻認識。他執著追求「公允的人生」，但在生活中「作威作福者依然作威作福……仗著社會地位高，罪惡的種子散得更多也更遠，蠹永遠是蠹。」[10]在艱苦的鬥爭歲月中，健吾終於成為「抗日、團結、民主的堅強鬥士」[11]，他的思想也迅速上擢為革命民主主義。

　　抗戰時期，李健吾主要從事外國劇本的改編，創作不多，僅有三幕劇《黃花》，傳奇劇《草莽》（上部，一名《販馬記》），五幕喜劇《青春》。《黃花》（1939）敘寫一位殉國的空軍遺孀淪為舞女的悲慘遭遇，「無情地披露若干上流分子腐惡的舉措」[12]。《青春》（1944）描寫辛亥革命時期華北農村一對青年男女的愛情悲喜劇，揭露了封建宗法思想制度的殘暴不仁。該劇是作者喜劇的代表作，也是現代話劇史

9　葛一虹主編：《中國話劇通史》（北京市：中國戲劇出版社，1990年），頁254。

10　李健吾：〈跋〉，《黃花》（上海市：文化生活出版社，1940年）。

11　夏衍：〈憶健吾〉，《文藝研究》1984年第6期（1984年6月）。

12　李健吾：〈跋〉，《黃花》（上海市：文化生活出版社，1940年）。

上最優秀的性格喜劇之一。五〇年代初期曾被改編為《小女婿》，風行一時。《草莽》（1942）也以辛亥革命為題材，敘寫主人翁高振義在追求愛情的曲折過程中走上參加革命、探索真理的道路。高振義與杜紳士的女兒金姑熱戀，卻遭到杜家的反對。他被迫遠離家鄉，企求通過販馬提高經濟、社會地位以獲得杜家的允婚。然而，軍閥部隊搶走他所有的馬匹，也摧毀了他和金姑結合的一線希望。後來在革命團體的影響、幫助下，他舉起了義旗，投身於辛亥革命的洪流。當革命的果實被袁世凱篡奪之後，他毅然離開部隊，決心走遍天涯海角，尋找「更深刻的思想」。儘管征途漫長而又艱辛，但他熱切地希望「會把真正的革命撈到手。」高振義的曲折跌宕的個性生命，輻射出特定時代社會生活的影像，也蘊涵了作者對農民的命運與出路，對中國革命道路的思考與探求。在藝術上，作品「吸取『南戲』的精神」[13]，採取多場景的折子戲構局，是改革話劇形式的創造性嘗試。該劇堪稱作者正劇的奪魁之作。

　　這一時期，為適應上海「孤島」和淪陷期間話劇運動的需要，李健吾改編了大量外國劇本。他譯編了羅曼·羅蘭的《愛與死的搏鬥》，將莎翁的《麥克白》、《奧賽羅》改編為《王德明》（一名《亂世英雄》）、《阿史那》，又改編斯克里布的《撒謊世家》（以上1939），薩爾度的四部劇本：《花信風》、《喜相逢》、《風流債》（以上1944）、《金小玉》（一名《不夜天》，1945）。這些改編既契合原著的基本精神，又渾成自然，天衣無縫，彰顯了健吾精湛的藝術才華，移花接木的高超手腕。以《王德明》為例，背景被移到了中國五代民族分裂、封建割據的時期，暴亂征伐、殺父弒君，成了肆虐社會的惡症。成德鎮大將王德明弒死義父節都使王熔，篡權奪位，竊據鎮州，其人其事見於史乘記載，「這就使天馬行空般的虛構有了堅固的真實基礎。」縱觀

13 李健吾：〈後記〉，《李健吾劇作選》（北京市：中國戲劇出版社，1982年），頁557。

全劇，儘管內容、形式予以中國化，但是「沉鬱怪誕的色彩，波譎雲
詭的劇情，野心家的陰鷙狠毒，殺人後的怔忪狂癇，《麥克白》激盪
人心的力量，依然很好地保存著」。而倘若撇開《麥克白》，專就《王
德明》而論，「仍不失其為一件獨立的藝術品。」[14]《金小玉》等劇的
改編同樣獲得了巨大的成功。當年上海淪陷期觀眾的激賞，經久不衰
的賣座，也表證了它們所達到的藝術成就。此外，健吾還翻譯《夢裡
京華》（王文顯著，1943），改編巴金的同名小說《秋》（1944），並參
與《這不過是春天》的演出，主演了曹禺的《正在想》。

　　抗戰勝利後，李健吾和鄭振鐸主編《文藝復興》，參與籌建上海
市立實驗戲劇學校，並在該校任教。這一時期，南京政府的專制統治
變本加厲，健吾積極參加反內戰、爭民主的鬥爭。他將席勒的《強
盜》改編為《山河淚》，把阿里斯托芬的《公民大會婦女》改編為
《和平頌》。後者以辛辣犀利的諷刺，影射國統區社會的鬼域橫行，
也聲討了當局發動內戰的罪行。四〇年代末，他翻譯、出版了大量外
國戲劇。其中有《契訶夫獨幕劇集》（1948）、《莫里哀戲劇集》八
部、《高爾基戲劇集》七部（以上1949）。此外，他還改編《好事近》
（據博馬舍的《費加羅的婚姻》，1947）、《雲彩霞》（據斯克里布
Adrienne Lecouvreur，1947），出版了福樓拜等人的多部小說譯著。一
九四九年後，李健吾任北京大學文學研究所、中國科學院外國文學研
究所研究員。他將主要精力投入教學、研究與翻譯。先後出版《莫里
哀喜劇六種》（1978）、《莫里哀喜劇全集》（1984）等譯著，並主持
《歐洲戲劇理論文獻彙編》第一部的編譯。同時撰寫大量劇論與中外
劇評，出版《戲劇新天》（1978）、《李健吾戲劇評論選》（1982）等。
「四人幫」覆滅後，健吾寫了多幕話劇《一九七六年》（1977）、七折
歷史傳奇劇《呂雉》（1979）。前者是最早「謳歌了『四五』運動，鞭

14 柯靈：〈序言〉，《李健吾劇作選》（北京市：中國戲劇出版社，1982年），頁11。

撞了四人幫的血腥鎮壓」的劇作。後者以史為鑒，寄寓作者對「四人幫」殘暴統治的無比憤慨之情；它延續《販馬記》的傳奇劇與多場景折子戲的形式，是話劇與戲曲相結合的進一步探索。此外，他還寫了獨幕劇《喜煞紅江大娘》、《分房子》，三場劇《一棍子打出個媳婦來》，出版《李健吾獨幕劇集》（1981）等。

第二節　映現人性的戲劇觀

李健吾在《以身作則》〈後記〉中澄明：

> ……作品應該建在一個深廣的人性上面，富有地方色彩，然而傳達人類普遍的情緒。我夢想去抓住屬於中國的一切，完美無間地放進一個舶來的造型的形體[15]。

這段話是作者現實主義戲劇觀的核心與精髓。李健吾作為具有獨特創作個性的戲劇家，所執著的並非社會鬥爭的種種直觀場面，「綺麗的人生的色相」或者「道德的教訓」[16]，而是「廣大的自然和其中活動的各不相同的人性」[17]，是深藏於人們內心的「推動色相的潛伏的心理反應」[18]；正是這種內心活動與潛意識，使人們可以探尋人性世界的豐富多彩的蘊涵。在他看來，「如若命運是謎，人和人性也許是一個更大的謎。人和命運的衝突是一個偉觀，人和人，尤其是和自己的衝突也是一種奇蹟。」[19]「缺少深厚的人性的波瀾，中國戲曲往往難

15 李健吾：〈後記〉，《以身作則》（上海市：文化生活出版社，1936年）。
16 李健吾：《李健吾戲劇評論選》（北京市：中國戲劇出版社，1982年），頁11。
17 李健吾：〈後記〉，《以身作則》（上海市：文化生活出版社，1936年）。
18 李健吾：《李健吾戲劇評論選》（北京市：中國戲劇出版社，1982年），頁11。
19 李健吾：《李健吾戲劇評論選》（北京市：中國戲劇出版社，1982年），頁18。

於掀起水天相接的壯觀。」[20]

　　映現人性的戲劇觀，使李健吾的話劇更加貼近戲劇的「人學」本質。戲劇乃是民族的內在生命運動之映現，人的描寫既是戲劇通往社會生活的中介，也是藝術家審美觀照的主要對象。描寫人就離不開人性的表現，生動而深邃的人性描繪，乃是一切偉大文學作品的共同特徵。蘇珊・朗格認為，「情感和人性正是那些最高級的藝術所傳達的意義。」[21]馬克思談及文學作品的人物時，也常常以其所擁有的人性的深廣度作為評價的尺度。他指出法國歐仁・蘇的小說《巴黎的秘密》中的麗果萊塔，具有「親切的，富於人情的性格」，她「和大學生、工人的純樸的關係」，同那些虛偽、冷酷、勢利的資產階級太太們，「形成了一個真正人性的對比」[22]；稱讚另一女性形象瑪麗花，在惡劣的環境中「仍然保持著人類的高尚心靈、人性的落拓不羈和人性的優美」，因而，「在非人的境遇中得以合乎人性地成長。」[23]然而，李健吾也清醒地看到，在三〇年代佔據主流地位的「普羅列塔利亞」戲劇運動中，他的戲劇主張未必能為人們所接受，甚至還會引起種種非議。他不無預感地慨嘆道：「我走上了一條嶮巇的棧道，一條未嘗不是孤獨的山道，我或將永遠陷於陰暗的角落，星光只有我貧窶的理智和我小小的心……」[24]但即便如此，他仍然躬行他的主張。

　　李健吾映現人性的戲劇觀發軔於二〇年代，到三〇年代進入形成期，四〇年代作者思想的衍變，又使它獲得進一步發展。這一戲劇觀之確立，一方面植根於主體長期深入地體驗人生，注重人性的細密觀察。作者喜愛體察社會生活中各種不同的人性，但對人性的認識卻有

20 李健吾：《李健吾戲劇評論選》（北京市：中國戲劇出版社，1982年），頁14。

21 蘇珊・朗格：《藝術問題》（北京市：中國社會科學出版社，1983年），頁55。

22 《文藝理論譯叢》1957年第1期，頁25。

23 《文藝理論譯叢》1957年第2期，頁163-164。

24 李健吾：〈後記〉，《以身作則》（上海市：文化生活出版社，1936年）。

一個發展的過程。誠如他說,「我最感興趣也最動衷腸的,便是深植於我四周的固有的品德。」在早期話劇中,他在描寫下層人民的悲慘遭遇時,就傾重於表現他們純真美好的品性。《工人》寫工人群眾在危難中的赤誠相助,捨己為人;《母親的夢》寫母親和兒女於劫難中心脈相繫、相濡以沫的動人情愫;對一個被損害的孤苦無援的丫頭的同情、關心,更成了《另外一群》審美觀照的聚焦點。但隨著年歲的增長,作者「發見若干人類的弱點」,這時他的感情超越了原先對人性單純肯定的態度,而處於「竟難指實屬於嘲笑或者同情」的複雜狀態。「世事的體驗越加深,人性的觀察越加細」,作者便「越覺得自己憂鬱」。但更重要的是,正像他早期對美好純真人性的描寫,並未超離特定的時代和社會關係,他於人性的弱點的透視,也總是將它置於錯綜複雜的現實關係和歷史文化的深邃背景中。隔著現代的五光十色的變動,他既映呈「最隱晦也最顯明的傳統的特徵」,如《村長之家》、《梁允達》、《以身作則》,也觀照「不嚴肅的個性的發揚」,「不健康的名士的性靈」[25],如《這不過是春天》、《新學究》等。因此,在他所呈獻的一幅幅人性圖畫中,並未使人性成為與世隔絕的孤立抽象的東西,而是容納了特定時代的社會現實與歷史文化的豐富內涵。另一方面,也與作者現實主義戲劇觀的深化分不開。健吾曾肯定左翼劇作家接納蘇聯文學的新現實主義,「他們從蘇聯文學學習現實主義,去掉浪漫主義的高蹈與頹廢,留下它正常的鬥爭精神。這裡不僅是表現,更是有力的表現,有所為而為的表現。鞭策自身,出擊敵人,新現實主義成為一種武器。」[26]然而,由於思想生活經歷與創作個性的不同,他並沒有廁身左翼戲劇家之列,而是始終執著於表現人性的審美訴求與藝術理想。透過《這不過是春天》、《梁允達》等一系

25 李健吾:〈後記〉,《以身作則》(上海市:文化生活出版社,1936年)。

26 李健吾:〈上海屋檐下〉,《李健吾戲劇評論選》(北京市:中國戲劇出版社,1982年),頁24、頁28-30。

列劇作，人們看到作者一如既往地恪守戲劇是人生的寫照，戲劇和人生雖二猶一的現實主義創作原則，但其作品的內向化特徵卻比早期劇作更為突出，而對社會功利的追求卻明顯淡化；這一點倘與左翼劇作家比照尤為明顯。在藝術表現方面也日臻成熟、完善。推究這一衍變，與作者對現實主義的獨特的深刻領悟與藝術實踐是分不開的。

李健吾多次指出，藝術作品中的「現實」並非「現時」。「現時」是摸得著、看得見的物質世界，「含有連綿不斷的現象，每一現象自身即因與果，更由繁複的瑣細枝節形成。」它隨著時間的推移不斷地由「現時」位移為「歷史」。「現實」雖來自現時，但「不就是現時」，它是「現時最高的真實」，是生活現象及其本質的藝術統一，「含有理想，孕育真理」[27]。在他看來，現實主義作家既要對生活進行客觀的觀察，「把現實主義看做材料的真實的處理」，又要透過「朝生暮死的（生活）現象」的變動，去揭示其中所蘊含的生活的本質與「永生的觀念」。何謂生活的本質、「永生的觀念」？對於這個問題，健吾雖然無法找到答案，但他深信最不容易隨時間流逝而消失的東西是人與人性，「人生大致自古相通，如若並不完全相同。人性相近，地域如一。」所以，剖析人性、映現人性便成為他最重要的審美追求，「我用我全份的力量來看一個人潛在的活動，和聚在這深處的蚌珠。」與此同時，他堅持以人性表現的深廣程度為標尺，衡量一部作品的審美價值。指出「作品應該建在一個深廣的人性上面」；「一個壞作家連人性共同的精神也沒有表達出來，一個好作家隨時注意那些表達共同精神的因時俗而有所不同的枝節。」基於對現實主義的這種認識，李健吾認為那些攝取時代五光十色的變動為審美內容的作品，不一定就是「現實」之作，反對那種以「現今的需要」為尺度，以為

27 李健吾：〈關於現實〉，《李健吾文學評論選》（銀川市：寧夏人民出版社，1983年），頁169-173。

「越能暗示或者燭照現今，便越見重於人」的評價標準。他清醒地意
識到，要抓住「現實」，就必須寫自己熟悉的生活，還必須「心靈化
入，在真偽之中有所擇別。」[28]否則，便容易使作品淪為抽象化、概
念化的東西。健吾沒有像左翼劇作家直接投身於革命鬥爭的經歷，他
說：「我站在旁邊看，但是我難得進去參加。」[29]雖然滿腔的熱情常常
在心中沸騰奔湧，可是對藝術的現實主義態度，卻使他「不因它們的
沸騰，不為它們追尋一個堅固的形體」[30]，更不希望「捏造一個時髦
的社會生活」[31]。所以，健吾將目光繞過自己所陌生的時代鬥爭，擇
取了不同於他人的生活領域作為創作題材。在時間上，他並不囿於
「現今」，急於表現處在歷史進程中的各種社會矛盾，而主要以辛亥
革命前後、軍閥混戰期間或大革命時期的生活為審美對象，前者是父
輩們所經歷，而又在他童少年的心靈中刻下深深烙印的，後者是他親
身見歷的。在地域上，他所涉及的，往往是哺育了自己童年和青少年
的那片鄉土，他說：「我把幸福像房子一樣築在文明和都市中間，但
是，我的心，我的靈魂……彷彿野草，只要在土裡面滋蔓。」[32]正是
永遠駐留在靈魂之中的華北鄉土，常常激起了他的創作慾望，也構成
其劇中一個個人物形象的活動天地。

　　在這特定的題材領域中，李健吾秉執主體的審美取向，觀照人的
內心生活，致力於向人性世界的深處掘進。他認為「在藝術上，重要
的是時代與社會，然而更重要的，卻是人。」[33]他的劇作雖然不乏階

28 李健吾：〈關於現實〉，《李健吾文學評論選》（銀川市：寧夏人民出版社，1983年），頁169-173。
29 李健吾：〈跋〉，《黃花》（上海市：文化生活出版社，1940年）。
30 李健吾：〈跋〉，《使命》（上海市：文化生活出版社，1940年）。
31 李健吾：〈跋〉，《黃花》（上海市：文化生活出版社，1940年）。
32 李健吾：《李健吾散文集》（銀川市：寧夏人民出版社，1986年），頁176。
33 李健吾：〈舊小說的歧途〉，《李健吾文學評論選》（銀川市：寧夏人民出版社，1983年），頁196。

級矛盾和政治鬥爭的點染，但並未以之作為人物活動的主線索，而傾心於從家庭生活或婚姻愛情的視角，精心刻畫「平常而又平常」的普通人的形象，展現人物豐富而深邃的內心世界。即使寫革命者，也致力於從倫理關係的層面表寫人物心靈中可貴而又平凡的一面。例如《這不過是春天》，許多人將它看成「革命題材」的作品；其實，「革命」只是構成該劇戲劇情境的關鍵因素，女主人翁在情愛上的心靈糾葛才是衝突的主要線索。為了達成人性的真實描繪，健吾塑造人物的時候，既深入發掘、描繪了人性的真、善、美的一面，也窮形極相地刻畫出人性被壓抑、扭曲、變異的一面。他塑造得最成功的形象，是那些居於肯定與否定之間，美醜善惡並存的灰色人物，他們雖然與黑暗的現實同流合污，犯下了種種過失甚至罪惡，但又不乏「人之常情」與「道德微善」[34]。這些人物複雜而豐盈的心理，真實映現了現實中人性存在的紛繁形態。

在畢力探尋與映現人性世界的過程中，李健吾的內心充滿著對人的自由、平等、解放，對真、善、美的強烈追求。他在描繪人性的時候，始終堅持以進步的思想觀念為指導，使作品保持與時代要求相一致的正確矢向。其三〇年代的劇作，雖以映現灰色人物的人性為主，但也描寫革命者為國家、為民眾而英勇奮鬥的高貴品性，下層人民和知識青年純潔、真摯的情感，追求幸福生活的美好願望。抗戰爆發後，基於對民眾的力量、作用及鬥爭前景的體認，他在劇作中將映現人性的重點轉移到表現下層民眾的人性美、人情美，但這並非早期劇作的簡單重複，而是作者對人和人性的認識螺旋式地上升到新的高度。

34 陳白塵、董健主編：《中國現代戲劇史稿》（北京市：中國戲劇出版社，1989年），頁341。

第三節　悲劇與悲劇藝術

　　李健吾的話劇創作不僅與現實主義主潮始終取同一步伐，而且以映現人性的審美內涵與內向化的審美特徵獨標異幟。他擅長悲劇、喜劇、正劇，但成就、貢獻最大者係喜劇和悲劇。他在「罪人的悲劇」領域獨闢蹊徑，作出了他人難以企及的歷史貢獻。此類悲劇前有《一念差》、《趙閻王》、《潘金蓮》、《鄉董》等，李健吾不僅成功地為「罪人的悲劇」提供心理現實主義的戲劇載體，而且率先以人性的失落與復歸為審美的聚焦點，塑造了一批具有真實、深厚的人性，透示複雜的心理存在的悲劇形象。

　　李健吾的悲劇有兩種基本形態，一種描寫下層人民的苦難與不幸，他們作為被侮辱、被損害的一群，執著追求美好的有價值的人生，有的在苦難中奮起抗爭，尋找著人生的出路，但由於自身力量的弱小，在黑暗勢力的重壓下終於走向悲慘的結局。作者著力描繪主人翁心靈的受難與反抗，以此映現現實中個人與社會的嚴重對抗，揭露各種惡勢力對美好人性的戕賊、摧殘。例如，以京漢鐵路大罷工為題材的獨幕劇《工人》，既沒有正面表寫工人與資本家之間的尖銳衝突，也沒有再現軍閥官兵燒殺淫掠的場面，而是把它們推向幕後作為背景。作者著眼的並非事件本身的社會內涵與現實意義，也不以主人翁的外部行為作為主要行動線，而是深入刻畫兒子被槍殺、妻子被搶劫的主人翁錢工長的複雜心境，致力於展現人物由苦難走向反抗的心靈歷程。在這裡，「客觀事物和事件的外在世界的重要性降低了⋯⋯顯然已讓位於展示意識，或用作意識發生過程的背景」[35]，表現出鮮明的內向化特徵。這種獨特的審美觀照，隨著健吾對西方象徵派戲劇

35　柳鳴九主編：《二十世紀現實主義》（北京市：中國社會科學出版社，1992年），頁35。

的借鏡而得到進一步強化。《母親的夢》寫母親被殘酷的現實奪去了一個個親人。丈夫因吃醉酒，打了主人，被關在牢獄活活愁死；大兒子得了癆病死去；二兒子充當軍閥的炮灰，「死在野地，屍首連收都沒人收」；小兒子也無緣無故地叫巡警逮去。但這一切幾乎都被推向幕後，作品著力描繪了母親在重重劫難下一顆破碎的心，她一輩子「沒有做過一個好夢」，有的只是充滿血與淚的噩夢……。作者曾說《母親的夢》是一齣「模仿《海上騎士》（*The Rider to The Sea*）情調的短劇」[36]，他借取辛格的審美視角，在母親所經受的心靈苦難中透映出當時社會的黑暗，使作品瀰漫著類似《海上騎士》的憂鬱感傷的情調。然而，辛格並未如實地寫出造致人物悲慘命運的環境因素，他用一個神秘、朦朧的意象——「大海」來象徵；而健吾憑藉人物的遭遇，卻揭示了悲劇環境的現實內容：軍閥統治下黑暗混亂的社會。劇中富有象徵色彩的「夢」也有其確切的意指：隱喻下層勞動者心中美好然而飄緲，屢屢被黑暗現實所粉碎的希冀、憧憬。

一九三九年的三幕劇《黃花》，是李健吾描寫下層人民苦難的第一部大型悲劇。它以香港淺水灣一家豪華的大飯店為場景，主人翁是一位殉國的空軍戰士的遺孀。她原是豪富人家的少女，抗戰初期在武漢與一位空軍戰士熱戀，因家庭反對而秘密出走，和那戰士同居懷了孕。他們正計畫組織小家庭時，他卻在空戰中殉職了。因兩人並未正式結婚，她得不到烈士遺屬的承認與撫恤，只好隱姓埋名，最後流浪到香港，為了那產下不久的遺腹子而充當舞女，成了富豪闊少色欲爭逐的獵物。她在燈紅酒綠中強顏歡笑，掩蓋著一顆破碎的心，並將感情寄託在她私下撫養的孩子身上。但不久那遺腹子患腦膜炎死了，她也就束裝奔回內地。作品沒有正面描寫主人翁的行跡、遭際，而是著重刻畫其「舞女生涯中對人強笑、背人悲啼的戲劇性場面」。可以說是

36 李健吾：〈跋〉，《母親的夢》（上海市：文化生活出版社，1936年）。

弘揚了既往悲劇的審美模式。柯靈指出，這是健吾劇作中「唯一接觸都市浮華的作品，重心卻在於刻畫愛情的堅貞。因為女主人翁矢志相守的是一位殉國的戰士，自然也就使這種感情賦有聖潔的色彩。」[37]但毋庸諱言，由於作者不熟悉筆下的人物與生活，他並未深入描繪這種帶有崇高性的感情及其賴以產生的內外因素。引起他創作衝動的，是女主人翁不公平的遭際以及那個非人道的社會，正如他說：「一面是有功於國的抗戰烈屬、女主人翁姚某，因得不到生活保障和人身自由，不得不含垢忍辱，過著『只得在夜晚見人』的日子；一面是搜刮民脂民膏的上層闊老們，大發國難財，驕奢淫欲，胡作非為。……為什麼法律和人道和真正的人生相離那麼遠？」[38]這種認識無疑是健吾接觸抗戰現實的一份寶貴收穫，它直接表露在劇作所展示的生活畫面之中，並沒有與形象取得更為內在的有機的融合，因此，作品存在著理大於情、觀念大於形象的弊病。總之，健吾此類悲劇以觀照下層人民的不幸、痛苦與鮮明的內向化為顯著特徵，它起點高，但因三○年代後作者疏離下層民眾的生活，在相當長一段時間對現實政治也相當隔膜，所以，這類悲劇並未獲得應有的充分的發展。

　　另一類是「罪人的悲劇」，描寫犯有嚴重罪過的灰色人物的痛苦或毀滅，揭露了舊制度、舊倫理對美好人性、純真人情的扭曲與戕害。三幕劇《梁允達》（1934）的主人翁梁允達，原是個浪蕩子弟，二十年前交上壞朋友劉狗，兩人嫖賭飲，幹盡壞事。為了謀取父親的錢財以償還欠債，他竟聽從劉狗的唆使，合謀用悶棍擊殺了自己的父親。事後，梁允達深受良心的譴責，他用一筆錢把劉狗打發走，過上了正經日子，逐漸成為人們心目中的好人；可他內心卻一直處在罪疚、悔恨、痛苦中，像心上長了塊爛瘡。二十年後劉狗又找上門來，以當年的凶殺案處處脅制他，又教唆他的兒子，用同樣的手段謀害自

37 柯靈：《劇場偶記》（天津市：百花文藝出版社，1983年），頁29。

38 李健吾：〈跋〉，《黃花》（上海市：文化生活出版社，1940年）。

己的父親，並與他的兒媳婦勾搭成姦。梁允達忍無可忍，被迫用祖傳的寶劍，殺了劉狗，兒媳婦也因奸情敗露而跳井自殺。作品從二十年後開場，致力於表現主人翁對惡的心靈反撥與行為匡糾。梁允達為維護正常的家庭生活及社會道德，置個人聲名、性命於不顧而手刃惡人，這既寫出他的改邪歸正、抑惡揚善的道德回歸，也突出地體現人的本質力量與道德精神的勝利。正是在這點上，李健吾的「罪人的悲劇」，迥異於《麥克白》、《瓊斯皇》等西方同類型的悲劇，呈現出鮮明的個人特徵與民族風采。

　　必須指出，作者描寫梁允達生活墮落、殺父謀財等邪惡罪行時，不僅揭示其個人品行惡劣，軍閥社會的腐惡世風、壞人為非作歹等內外因素，而且深入揭櫫了封建家族制度及其倫理觀念的嚴重弊害。誠如俞平伯所說，「咱們這兒自來只教孝不教慈，只說父可以不慈，子不可以不孝，卻沒有人懂得即使子不孝，父也不可不慈的道理。」[39] 在這種倫理觀念規範下，封建家庭雖然表面上顯出「父慈子孝」、「長幼有序」的和諧、寧靜，可實際上，年輕一代的生命欲求卻每每受到壓制，人性得不到正常的健康的發展，於是，在兒女意識的深層甚至潛藏著對長輩仇恨的情結。這正是造成梁允達犯罪的重要根源之一。他所以謀害自己的父親，除了意志薄弱，經不起旁人的引誘等原因外，父親長期過分嚴厲的禁律，釀成他心底的仇父情結，也是一個重要的緣由。梁允達對此雖有混沌的直覺，自己「好像心裡藏好了壞事，就等外人來揭蓋」，「好像生來是柴火，一見紙煤頭就著」，可是，他並未清楚地知解其中的緣由。因而，以更加嚴厲的態度對待兒子四喜，毫不理會他因生活放蕩而遇到的具體困難，這就使自己與兒子之間，出現了類似二十年前父親和自己之間的矛盾。梁允達的悲劇遭遇，看似一種輪迴報應，其實只是畸形的生命形態的重復出現，它

39 孫玉蓉編：《俞平伯散文選集》（上海市：上海文藝出版社，1983年），頁166。

鞭撻了妨礙生命合理生存、發展的封建家族制度，也揭示民族文化的
負面因素對人性的戕賊、荼毒。

　　《村長之家》（1933）描寫家族倫理觀念所釀成的又一齣悲劇。
主人翁杜村長雖是受人愛戴的鄉紳，卻有著根深柢固的家長專制觀
念，「沒有把女人當人看」的男權思想。他結婚才兩年，便冷落了妻
子；也容不得女兒葉兒與真娃的自由戀愛，終於逼得女兒跳井自殺；
他對母親當年的改嫁更是無法忍受。四十年後，當母親從外地逃難到
村裡，他竟拒絕承認生母，使年老的母親又一次孤苦地離開村莊。作
者深入地剖析杜村長悖逆人倫親情的心理情感及其賴於生成的根源。
原來，杜村長的生母因丈夫早亡，不堪忍受婆母的苛毒，被迫拋下年
幼的兒子再醮。當時剛剛記事的村長，不能理解母親的離去，祖母又
總是用惡毒的話語談論他的母親。於是，母親這個與他的生命緊密相
連的女性，在他心中逐漸變得醜陋、污穢，久之，形成了解不開的一
種變態情結——厭惡並仇恨女人。與此相關，由於從小喪失父母，他
時常受村人欺負，在成長的過程中，幾乎沒有得到任何真摯情感的慰
藉，成人後也就不相信人世間有什麼親情。由於上述變態情結與心理
障礙，他無法與妻女親近、溝通，並將生母逐出了自己的村莊。杜村
長後來雖醒悟了，但悲劇已經釀成，他只能發出撕心裂肺的懺悔：
「噢！老天爺！都是我的錯！……」其實杜村長也是一個受害者，根
源還在於「三綱五常」的封建倫理制度。通過梁允達、杜村長的悲劇
形象，健吾不僅有力地鞭撻誘人作惡的封建軍閥統治的黑暗社會，也
深刻批判了封建家族制度的罪惡。誠如他說：家族制度是「中國特有
的根深柢固的組合……生命在這裡不得發揚，真理在這裡沉淪，我們
得到的僅僅是妥協、忍耐、撒謊與痛苦。家庭原是一種保障，然而畸
形發展的結果，反而成為損害人性的最大的障力。」[40]

40 李健吾：《李健吾戲劇評論集》（北京市：中國戲劇出版社，1982年），頁20。

一九三七年的獨幕劇《十三年》以「李大釗的兩個學生逃出憲兵隊的虎口」[41]為素材，敘寫北洋軍閥的暗探黃天利，暗中跟蹤、偵查革命青年向慧和歐明的地下活動。他們終於落入他設置的陷阱，但臨末，黃天利證實向慧原是自己童年時青梅竹馬的舊侶姚小環，他放走了他們，用手槍結束自己的生命。黃天利奇突的行為，如作者所言，這是他的「靈魂迴光返照」。對十三年前舊侶的一份真情，在沉淪中尚未完全泯滅的一線良知，助成了他的一種勇氣。「他放走一對革命男女，沒有法子交代公事。他為別人的幸福犧牲掉自己。然而，他不止於殉職，他殉的更其是情。他本能地、情感地慚愧，絕望。他自以為理智地，冷靜地選擇了死。實際他不是。他是感傷地，英雄似地。卻不是英雄。這外強中乾的黃天利，他就沒有理智地清醒過。」他的當頭自擊，欠缺易卜生筆下爭自由的海達「那種震懾的力量，他不過要從自己（墮落的化身）救出自己罷了。」同時，劇本也「暗示那個時代沒落的必然性」；「他隨著他的時代，或者不如說，他的時代隨著他，一同死去了。」[42]從中折射出革命者巨大的精神力量。《十三年》允稱健吾對「罪人的悲劇」的另類形態的藝術探索，在形式上也採取悲劇的另類體式。作者稱它是「melodrama」（通譯鬧劇，健吾譯為險劇[43]），險劇僅僅注重「情節的緊張」，「奇窘的嶮巇」，「驚奇的遞變」，它是「悲劇的一種變形，缺乏人生堅厚的基石，僅僅貼住了一個或然性。人生原是一串轉變，它把轉變提到一種非常的極境。它不怕奇突。它不像（一般）悲劇那樣供給觀眾若干機會預備。」[44]

李健吾的悲劇雖有兩種不同的形態，但都以美好的、有價值的人性的受難或毀滅，構成主人翁悲劇命運的內在本質，並憑藉獨特的悲

41 李健吾：〈後記〉，《李健吾劇作選》（北京市：中國戲劇出版社，1982年），頁566。
42 李健吾：〈跋〉，《十三年》（上海市：文化生活出版社，1939年）。
43 李健吾：〈後記〉，《李健吾獨幕劇集》（銀川市：寧夏人民出版社，1981年），頁177。
44 李健吾：〈跋〉，《十三年》（上海市：文化生活出版社，1939年）。

劇構局、深致的心理描繪及各種藝術手法，為悲劇提供了豐盈多彩的審美載體。在以下層人民為主人翁的悲劇中，作者極少正面描寫衝突雙方的對抗行為，而往往以敘述的方式加以紹介，使之成為主人翁活動的規定情境。同時，憑藉經過提煉的幾個生活場景，細緻地描繪主人翁進入衝突激變階段的心理活動及其演變軌跡。這種獨特的藝術構架，無疑有利於作者集中筆力描寫主人翁的內生活，突出人物閃光的人性美、人情美，並從中折射出特定的社會和時代面貌。而在「罪人的悲劇」中，李健吾不再訴求以主人翁的美德去感化觀眾，而是憑藉「善惡交織」的灰色人物，讓觀眾真切地感受人物心靈深處善與惡、美與醜的撕嚙肉搏，如何掀起深厚的人性的波瀾，成為一場最有戲劇性的人性的揭露。梁允達、杜村長等人在犯下嚴重的罪過或事後，都經受了強烈的內心痛苦，其內心世界被恐懼和悔疚籠罩著，透露出期求從善的人性意願，並為彌補自己的嚴重罪過而付出巨大的代價。作者通過主人翁複雜曲折的心靈歷程，展示了人性世界的豐富、深邃的內涵，也表證了善良、美好的人性之珍貴及其擁有的強大的精神力量。不容否認，這類灰色人物同自身的卑劣情性所進行的博弈，同樣富有倫理意義，它從一個特殊的側面映現了人性善的勝利。

　　其次，李健吾精心建構了尖銳激烈而又集中凝煉的悲劇衝突。一方面，他將複雜的劇情予以剪接、壓縮，組合為若干個場景，並加以內在有機的連接，使之構成情節的發生、發展、高潮與結局；同時從危機開幕，一下把觀眾引進尖銳、激烈的衝突中，並以不斷的回溯推動現在戲劇的發展，生動地展現人性從扭曲、變異到走向復歸的曲折過程及其戲劇性突變。作者建構悲劇性衝突的高超處在於，總是將主人翁的內心衝突作為主要行動線，同時設計與之交織的人與人之間尖銳的外部衝突。在這裡，內心衝突為外部衝突提供了深厚的性格基礎和心理動力，而外部衝突則成為內心衝突賴以產生、發展、激變的戲劇情境。二者的有機運作，使主人翁複雜人性的動態變易與心理情感

的升沉起伏，獲得集中、深入而又合乎邏輯的展現。例如，《梁允達》以主人翁靈魂中善與惡的劇烈交戰、起伏消長作為基本動作線，當作者涉筆人物之間的外部衝突時，總是將它們一一牽連到梁允達身上。從全劇看，正是劉狗的突然到來，在梁允達傷痕累累的心靈深處掀起了軒然大波，使他重新面對自己二十年前的殺父罪孽。而劉狗脅迫梁允達與蔡仁山爭奪鴉片的販賣權，教唆四喜擊殺自己的父親及誘姦四喜的妻子，不僅激化了梁允達與劉狗之間的尖銳衝突，也使梁允達靈魂深處善與惡的搏鬥達到了白熱化的程度，他那行善不能、從惡不甘的靈魂交戰，與極度矛盾痛苦的複雜心境，也赤裸裸地袒露在觀眾面前。持劍刺殺劉狗，正是人物的內心衝突進入高潮時的動作外化。健吾正是憑藉這種精湛的衝突藝術，贏得了既能集中地剖露人物靈魂深處善與惡劇烈搏鬥的審美景觀，又能有力地揭示人性從扭曲、變異到復歸的社會、倫理與心理構因。第三，李健吾塑造悲劇形象，不僅憑藉富有表現力的動作、語言，刻畫人物獨特的性格特徵，而且將筆伸向人物的內心世界，進行深致、豐盈的心理描寫。他借鑒佛洛伊德等人的精神分析學，深入剖析人物潛意識中的原型與仇父、厭女及夢中情人等情結，致力探尋人性被扭曲、戕害的社會、文化、心理根源，使悲劇形象的審美內蘊顯得更為豐富、深邃，煥發出啟人思迪的藝術魅力。《村長之家》通過劇中人敘述杜村長的獨特身世與經歷，剖析了他從小形成的厭惡、仇視女人的變態情結，缺乏親情慰藉的心理障礙，這就深入地揭示人物的獨特性格與心理行為賴以產生的根源。

第四節　性格喜劇的美學特徵

李健吾的喜劇數量不多，但均為大型的上乘之作。他開闢了大型的性格喜劇的創作，「給中國舞臺增添了性格刻畫得細膩、完好的喜

劇人物。」[45]前期的《這不過是春天》、《以身作則》、《新學究》，與王文顯、陳白塵的社會諷刺喜劇《委曲求全》、《恭喜發財》，從高級喜劇的層面一道彰顯中國現代喜劇的漸臻成熟，也為性格喜劇提供了性格刻畫、心理分析及情節建構等方面的寶貴經驗。後期的《青春》又有新的重大突破，也進一步發展健吾的性格喜劇的美學特徵與藝術風格。

描寫「人類的弱點」與「固有的品德」

李健吾的喜劇觀是他的映現人性的戲劇觀在喜劇領域的運用。在他看來，喜劇的任務不單是表現新穎、生動的喜劇情趣，也不盡是暴露社會的黑暗，或若干上流分子的腐惡，而是描寫「人類的弱點」與「固有的品德」，藉以達到娛樂，同時也是啟迪和教育的目的[46]。這種見解與歐洲喜劇作家的影響分不開。為健吾所喜愛的莫里哀早就說過，「規勸大多數人，沒有比描畫他們的過失更見效的了。惡習變成人人的笑柄，對惡習就是重大的致命打擊。」[47]將莫里哀喜劇奉為圭臬的哥爾多尼亦澄明，「喜劇是，或者應當是一個教人學好的學校，暴露人類弱點，只為改正這些弱點。」[48]但見解的相似並不重要，關鍵在於創作實踐。莫里哀的諷刺喜劇從時代的階級關係入手，鞭撻貴族人物和資產階級的種種惡習；哥爾多尼的喜劇在一幅幅世態畫中，無情地嘲弄封建貴族的醜行敗跡。而李健吾既不要鞭撻，也不要懲戒，他所要表現的是普通人的弱點和品德。這位擅長對人性進行心理

45 D. E. 波拉德：〈李健吾與中國現代戲劇〉，《文藝研究動態》第23期（1982年12月）。

46 李健吾：〈後記〉，《以身作則》（上海市：文化生活出版社，1936年）。

47 莫里哀：〈「達爾杜弗」的序言〉，《文藝理論譯叢》（北京市：人民文學出版社，1958年），冊4。

48 哥爾多尼：《自傳》，中卷，第21章。

和倫理評價的劇作家，總是圍繞愛情、婚姻、家庭、友誼等倫理關係，從剖析人性入手，深入人物的內心世界，深刻地揭露統治階級的倫理道德和思想統治，對真實、自然、健康的人性、人情的戕害，同時頌揚青年一代和下層人民爭取愛情、婚姻、家庭幸福的願望與理想。

「人類不幸有許多弱點做成自己的悲喜劇。」[49]李健吾對人生的深入體驗，人性的細密觀察，使他發現周圍人物身上的種種可愛而又可憐的弱點，但他並未抽象地觀照這些弱點，而是把根扎進現實與歷史的深厚土壤中，賦予它們社會的內涵、階級的血肉。一九三四年的悲喜劇《這不過是春天》，揭櫫都市上層社會驕奢豪華的生活方式，對女性靈魂的腐蝕與戕賊。劇本以北伐時期為背景，敘寫華北某市警察廳長夫人的舊情人馮允平，化名譚剛前來拜訪她。廳長夫人「愛嬌、任性，富於幻想，身上充滿著矛盾」。她少女時代曾和允平熱戀，但當允平向她求婚時，她卻嫌對方家境貧寒，一句話就把允平氣跑了。後來她嫁給警察廳長，安富尊榮，但因沒有真正的愛情，生活卻透著空虛。允平的到來使她浮起幻想，她企圖把他薦為廳長秘書，兼做自己的情人，使富貴與愛情兩全其美。哪料到允平竟是廳長奉命捕捉的南方革命黨人，他來北方非為再續前緣，而是從事秘密工作；只因風聲太緊，特地探訪她以謀求安全。她那自尊、虛榮與幻夢如受槍擊，頓時陷入極度的忿怒、怨望之中。「在千鈞一髮的危機中，一線良知解開了她糾結如麻的矛盾」，她出面搭救讓他脫險而去，也「挽救了她徹底的墮落」[50]。作品揭示了上層社會女性「不嚴肅的個性」的畸形發展[51]。她們雖也受過新式教育，一度嚮往、渴慕美好的人生理想，但是追求享受、虛榮的心態，安逸富足的生活，卻使她們

49 李健吾：〈吝嗇鬼〉，《李健吾戲劇評論選》（北京市：中國戲劇出版社，1982年），頁10。

50 柯靈：〈序言〉，《李健吾劇作選》（北京市：中國戲劇出版社，1982年），頁4。

51 李健吾：《以身作則》（上海市：文化生活出版社，1936年）。

喪失了自由飛翔的翅膀，如廳長夫人一樣，最後只能黯然收起心中留存的真情，仍舊在自己有所不願的現狀中苟活。

　　繼出的三幕喜劇《以身作則》（1936）、《新學究》（1937），進一步展示以儒教思想為核心的封建倫理道德和家族制度，近代資產階級的利己主義和金錢關係，對於人性的荼毒，人與人之間純真感情的戕害。辛亥革命已經多年了，但在鄉紳地主徐守清那座門雖設而常關的陳舊宅第裡，生命依然被幽禁著。這個「把虛偽的存在當做力量」的道學家，用「三從四德」教誨女兒，以孔孟之道訓誡兒子，甚至對守寡的女傭也繩以貞節的戒律。但他畢竟是地上的凡人。表面上，「他那樣牢不可拔，據有一個無以撼動的後天的生命」，其實不然。他「尚有一個真我，不知不覺，漸漸出賣自己」；經不起女傭一兩聲溫柔的呼喚，徐守清終於在「以身作則」這道防堤前敗下陣來，笑話鬧成了堆！通過徐守清的形象，健吾透示了「最隱晦也最顯明的（儒教）傳統的特徵」，生動地表證「道學將禮和人生分而為二，形成互相攘奪統治權的醜態」[52]，也揭露了用儒教思想構築起來的家族制度，乃是損害人性的最大的障力。但諷刺不是辛辣的，嘲笑中帶有同情；這種態度蘊含著作家深沉的憂鬱，因為徐守清畢竟也是封建倫理和家族制度的受害者。與土生土長的道學家徐守清不同，新學究康如水是中西合璧的名士派。這位三〇年代的詩人、大學教授，追求所謂理想的感情生活。他外表溫柔如水，敬重婦女；但他對女性美的崇拜和歌頌，卻掩蓋著視婦女為「淫欲獵物和女僕」[53]的卑劣情性。他以兩千元借款為誘餌，企圖釣取女留學生謝淑義的愛情；被謝淑義婉言謝絕後，竟惱羞成怒，甚至要她把借款連同兩年的利息一起還清。但這個散發著銅臭的「看財奴」，又有一副封建衛道士的嘴臉，他炫耀

52 李健吾：〈後記〉，《以身作則》（上海市：文化生活出版社，1936年）。

53 伊・謝・康主編，王蔭庭等譯《倫理學辭典》（蘭州市：甘肅人民出版社，1984年），頁268。

自己的妻子是「三從四德的賢妻良母」，要求每個女子必須「純潔，貞節，從一而終。」顯然，他的資產階級婚姻道德交彙著封建婚姻道德的濁流，而利己主義則是這兩道濁流的濫觴。作者嘲笑康如水，帶有更多的辣味，而減卻了對徐守清那種溫和的同情。這對舊中國社會土壤孕育的孿生兄弟，終因作者透過人性的弱點，深入到歷史和現實的內在聯繫的藝術概括力，而躋為現代話劇史上新老學究的喜劇典型。

李健吾的前期喜劇傾重映現人物的弱點，但他同時也觀照人物的品德，尤其是底層人民和青年一代「固有的品德」。與徐守清構成對照的寶善，生氣勃勃，機靈諧趣，富有膽識。這位書僮出身的馬弁，不受儒教傳統觀念的束縛，有的只是從實際利害出發的考慮。為保住飯碗，他不得不「助紂為虐」，幫營長方義生勾引徐家少女。但他敢於羞辱自己的主子，更不把假道學徐守清放在眼裡。在他啟迪下，徐府女僕張媽終於掙脫儒教的鎖鏈，把自己當作人來思想，來行動，來建立自己的現實性。而經受西方民主思潮洗禮的謝淑義、馮顯利，雖各有弱點，但也生動表呈了青年知識分子對婚姻自主和愛情幸福的執著追求。作者將美好品性賦予這些可愛的男女僕人、青年，明顯地受莫里哀、哥爾多尼筆下同類形象的影響，從中也表達了主體反封建的民主思想與進步的倫理理想。

一九四四年的五幕喜劇《青春》，表徵了李健吾的性格喜劇創作邁入一個嶄新階段。這一時期，作者在「孤島」抗擊日偽統治的鬥爭中，深切感悟到廣大民眾的力量與鬥爭的前景，他對人性的描繪也發生明顯的變化。構成作品主導面的，已不是對人的弱點的針砭、諷刺，而是對人的品德的褒揚、頌讚，多側面地映照絢麗多彩的人性美、人情美；作者對人性的開掘達到了新的廣度、深度，其筆下的喜劇性格，也擁有比前期劇作的同類人物更鮮明的民族色彩。《青春》以辛亥革命前夕為背景，描寫了華北農村青年田喜兒和香草真摯純潔、堅貞不屈的愛情。喜兒是貧農田寡婦的獨生子，樂觀開朗，粗獷

調皮，他與楊村長的女兒——善良純樸、溫柔嫻慧的香草，從小耳鬢廝磨，互相愛悅，但封建社會的門第觀念，猶如一堵橫在他們中間的高牆。私奔失敗了，少男少女成了大逆不道的罪人，香草也被迫嫁給年僅十一歲的羅童生。但他們並不屈服，而企盼著辛亥革命的到來。趁羅舉人探訪親家之機，他們不顧禮教的戒律，重敘舊情……這種酷愛自由幸福、反抗專制壓迫的行為，是對封建宗法思想制度的有力抗議。田寡婦是劇作的主要人物之一，也是轉悲為喜的樞紐。在這位具有反叛性格和複雜心理的寡婦身上，集中概括了舊中國農村貧苦勞動婦女善良倔強、不畏權勢、熱情智慧等優秀品德。她雖是寡母獨子，受人輕視、踐踏，但善於從自身痛苦的經歷中總結經驗。在楊村長逼香草自盡的關鍵時刻，她挺身抗暴，巧妙周旋，終於成全了兒子和香草的好事。這位光彩照人而又渾樸自然的婦女形象，富有動人的藝術魅力，無疑是現代戲劇史上不可多得的喜劇典型。而楊村長的形象則表證了封建勢力的專橫頑固、殘暴不仁。這齣熱情歌頌農村青年與底層婦女，機智勇敢地同封建宗法制抗爭的喜劇，激起人們對現存的倫理關係和社會制度的不滿與抗議。

塑造逼真、細膩而複雜的喜劇性格

　　李健吾的喜劇以擅長描繪個性、心理複雜的喜劇性格著稱。性格喜劇，顧名思義，以塑造喜劇性格為主要特徵，它要求作者深入人物的內心世界，描寫複雜的而不是簡單的舞臺性格。這是性格喜劇區別於其他喜劇樣式的首要標誌。幽默喜劇擅長以對話的機智、幽默及佈局的精巧來製造喜劇效果，世態喜劇善於描繪典型的風俗習慣與生活條件，它們都不以性格描寫和內心剖析見長，其喜劇性格大多比較單純。而諷刺喜劇、趣劇則往往塑造類型性格，其人物「只是某種情慾、某種惡習的典型」，而不像性格喜劇中的人物那樣，「是充滿著許

多情慾、許多惡習的活的生命；各種境遇在觀眾面前剖露著他們的多
姿多彩的多方面的性格。」[54]健吾前期喜劇的性格塑造雖主要借鏡莫
里哀、哥爾多尼，後期更多地取法莎士比亞，但同時始終借重福樓拜
等批判現實主義作家的客觀描繪與心理分析，並將它們有機地融成一
體，逐漸形成逼真性與假定性相結合的顯著特點。作者一面運用客觀
冷靜的寫實手法，同時採用誇張、誤會巧合等假定性手法，但他的誇
張並未走向陳白塵、吳祖光的尖刻的漫畫，其寫實也未像丁西林、熊
佛西等人往往失之單純。人物來到他筆下，不論喜愛讚美的，或者厭
憎嘲笑的，健吾總把他們的好處壞處面面寫到，絕不因一己之愛憎而
將他們塑成美德或惡行萃於一身的人物，也不為懲戒的目的而把人物
類型化。

可以說，廳長夫人是李健吾塑造得最為成功的悲喜劇形象，也是
現代話劇史上最為豐富、深邃的悲喜劇女性典型之一。作者用一種平
淡雋永的筆調，逼真地描繪這位貴婦人感性的豐富性與內心的複雜矛
盾，也表證了主體對人性的真切觀察與深厚的藝術功力。如柯靈所
言，廳長夫人集聚著「理想和現實的矛盾，純情摯愛和似水流年的矛
盾，強烈的虛榮心和隱蔽的自卑感的矛盾」[55]。她的性情「冷起來井水
一樣涼，熱起來小命兒也忘了個淨」。生活方面，她「老想法兒活
著……能夠怎麼舒展，就怎麼舒展」，可實際上卻覺得「日子過得膩
極了」。在精神上，她看起來「樣子做得很快活，像是哄得住人，哄
得住自己」，其實背後藏著隱痛的另一面。在愛情上，她對丈夫厭惡
已極，「丈夫的話就跟大夫的藥一樣，全沒有意義」，卻又沒有勇氣棄
之而去；她真誠地愛著重新闖入生活圈裡的舊情人馮允平，並利用自
己的身分搭救了馮允平，然而，她又不想「拋下眼前的榮華富貴，跟

54　《普希金全集》（俄文版）（蘇聯科學院，1951年），頁516-517。
55　柯靈：〈序言〉，《李健吾劇作選》（北京市：中國戲劇出版社，1982年），頁4。

他私奔」。廳長夫人心理情感的複雜矛盾，是當時統治階級上層婦女內在生命狀態的精確映現。作者借馮允平的話，坦率批評了這類女性的人性弱點：「一個人活著不只為了活著。國家風雨飄搖，自己卻閃在一旁，圖他一個人安逸，不說沒有良心，先沒有人氣。活著不難，難的是他得為國家、為人民做出點什麼事表示他在活著。」同時指出，他們表面的繁華不過是一個留不住的春天，因為「北伐的山歌」已經唱響，革命洪流必將淹沒封建軍閥的統治。正因如此，健吾真誠地希望年輕一代的中國女性，「不復是我們廳長夫人的形象。」[56]

健吾筆下的喜劇人物同樣具有複雜的性格、心理。徐守清的形象突出地體現道學家的迂腐、虛偽，但他也有鄉紳地主的吝嗇、蠻橫，落拓舉人的清高、孤傲，同時還流露出父性的感情及某種正直、同情心。反之，具有優良品德的喜劇人物，作者也不迴避他們品行上的瑕疵。謝淑義虛榮，幼稚，耽於幻想，寶善沾染耍賴、撒潑的習氣，就是田寡婦也時而表露出感情脆弱、心理褊狹等弱點。猶如畫畫，由於作家注意一幅人物肖象畫通常的對稱與比例，妥善地表現人物的主要激情，並讓它同人物的其他激情發生不協調，呈給觀眾的喜劇性格就不是某一種激情的簡單而古怪的描寫，而是各種不同激情的化合；舞臺形象也因之輻射出明暗交映的光輝，贏得了逼真、生動而深厚的性格魅力。這樣的舞臺性格，明顯地超離莫里哀的類型性格，而接近於莎士比亞的喜劇性格。

深致的心理分析，為作者開闢了一條描繪人物的內在生命運動的坦蕩大道。李健吾深知性格喜劇雕塑性格，最重要的不在於敘事，而在於揭示引起動作情節的內心活動；缺少深沉的心理的波瀾，喜劇性格往往難於取得有力的內在的生命。所以，他把描畫性格的著眼點放在探索人物內心世界的秘密。在尖銳的衝突中，憑藉富有特徵的對

56 李健吾：〈跋〉，《這不過是春天》（上海市：文化生活出版社，1940年）。

話、動作，剖露人物複雜的內心生活與精神狀態，是中國古典喜劇的傳統寫法，也是健吾展示人物內心的主要方式。但當劇中人不處於尖銳對峙時，作者也善於表現人物因不同的心理而引發的內心牴觸。寶善向張媽求愛，就構成了一場微妙複雜的心理衝突。寶善熱烈的挑逗，同情的設想，句句刺入張媽的心坎，但她一時難於擺脫禮教的拘束，不能不佯裝發怒，卻又止不住屢屢刺探。這種看似反常的情態，恰是她無法壓抑內心情濤的生描實寫。在這裡，戲是內在的，它沒有激烈的戲劇衝突那種撼人心魄的力量。但在詼諧風趣的對白中，卻內蘊著豐富複雜的心理活動內容，令觀眾時而發出忍俊不禁的笑聲，因而別有一種吸引人的藝術魅力。《青春》在這方面的探索、創造尤為引人矚目。它往往憑藉對話、停頓及形體動作的交錯並用，將喜兒、香草之間錯綜複雜、波瀾起伏的內心牴觸精細入微地展現出來。

「人……和自己的衝突」，無疑是李健吾更為傾心的一種展示人物內心生活的方式。如同悲劇一樣，作者的喜劇也善於從現實的與理想的、自然的與精神的、內在的與外在的不協調入手，剖露人物自身複雜的內心衝突；但在這裡，內心衝突引發的是豐盈多彩的笑聲，而不是悲劇性的憐憫、恐懼。在自我本質分裂的徐守清身上，一個儒教思想造成的自我，像假面具一樣企圖掩蓋一個真正的自我，使人只能傀儡似的機械活動，舉手投足全在儒教思想的控馭之下，但人的靈魂是不能戴假面具的，人性的不可遏制的潛伏的力量，總要尋找機會表現出來。這種虛假的自我與真正的自我的尖銳衝突，釀成了一座笑的火山，從那裡面不斷奔湧而出的耀眼的火花，照亮了徐守清複雜而豐滿的內心世界。而在楊村長身上，則是封建宗法思想和道德觀念與親子之情、憐憫之心的尖銳衝突。他威逼女兒上吊，卻又為自己的「心狠」難受，雖然他把罪責歸咎於香草；他要女兒給關帝爺磕三個頭，「求他老人家保佑你下輩子好好兒做人」；當他給女兒上吊的帶子，叫她到後頭院子，「挑一棵矮點兒的桃樹……」自己竟難過地「拭

淚」，說不下去，甚至「哭了」。這就逼真、細膩地寫出楊村長複雜而痛苦的內心鬥爭。健吾將人物的內心衝突外化的方式是豐富多樣的。他常用簡短、富有動作性的獨白、旁白，讓人物表白自己的內心矛盾。又擅長運用舞臺指示，直接描繪人物的內在心理和外部形貌，細膩地展示他們隱秘的內心衝突和複雜心境。《青春》第四幕裡，香草屏息傾聽喜兒破空而來的呼喚聲，初則「喜悅」，繼而「恐懼」，終至感到「無能為力」，瞬息驟變的心緒、情感、意欲，旋即外化為多層次的富於潛流的形體動作。幾行舞臺指示，凝成了一曲悲喜交織、令人心折的絕唱！少女靈魂深處對愛情幸福的熱切渴望與傳統觀念的濃重影響的激烈搏鬥，終因作家的卓越才力，昇華為心理的抒情詩與敘事的史詩完美融合的藝術境界。

　　李健吾的喜劇性格的成功塑造，也與凝煉生動、機智俏皮的語言分不開。作者的人物對話因人而異，對人而發，心曲隱微，隨口唾出。無論鄉紳、學者、青年、少女、寡婦、傭人、田夥、媒婆……都各有活生生的性格化的聲口。同為學究，徐守清與康如水的對白雖都帶有書齋氣，迂腐悖謬，不通情不入理，但前者詰屈聱牙，味同嚼臘，後者帶有牛油味，幽默俏皮，無不切合各自的身分、教養與性格特徵。同是寡婦，飽嚐欺壓、深諳世情、富有反叛性格的田寡婦，說起話來輕嘴薄舌，伶牙俐齒；與楊村長爭鬥起來，嘻笑怒罵，皆成文章。而涉世未深，存有幻想的張媽，則言語審慎，仰承於人，但仰承裡透露出怨艾，審慎中內蘊著果敢。再看看寶善向張媽求愛的對白：

　　寶善：……從前沒有見過我，現在請你看個仔細。鼻子不算
　　　　　矮，能算矮麼？眼睛不算小，能算小麼？脖子不比你
　　　　　粗，能算粗麼？胳膊摟你挺有氣力，能算沒有氣力麼？
　　　　　這腕子足夠結實，滿可以掄起你摔個半死。再不信，走
　　　　　兩步給你看。怎麼樣？龍行虎步，將來飛黃騰達，保有

　　　　官太太給你做。

　張媽：人家不清楚你的底細。

　寶善：你又不是嫁給我的底細！你知道你丈夫的底細，你擋不
　　　　住他咽氣；你知道許多男人的底細，沒有一個男人願意
　　　　長久要你；你知道徐舉人的底細，臨了陪著個酸老頭
　　　　子，一天到晚男女有別，你就別想偷個小伙子。

戲謔挑逗、談笑風生的兩段話，將寶善的精通世故，機靈俏皮，粗野
中透出可愛，撒潑裡內含憨直的喜劇性格維妙維肖地勾畫出來。話語
中間，浸透了人情世味的機鋒，在張媽聽來，別有一種滋味在心頭。

　　李健吾的性格語言，善於從平淡之中著眼，取勝於意外之變。從
人物的獨特個性與規定情境出發，作者有時不惜讓人物說話千篇一
律，或把話說得曲曲折折，不成文章，但又不時異軍突起，一擊而
中，達到了刻畫性格，透示心理的目的。康如水與謝淑義最後攤牌的
一場戲，康如水恬不知恥，老調重彈，用一大堆愛的囈語死命糾
纏……當謝淑義告訴他，馮顯利認為有義務替她還清那兩千元錢時，
康先是一口拒絕，而後竟說出連自己事後也默然的心底話：「他瘋
了！他要是替你還，他得連這幾年的利息也還清！」這話突兀而起，
出人意表，但又合情合理，勢所必至。康如水到底是個「看財奴」，
對謝淑義並無真正的愛情。田寡婦同楊村長幾次交鋒的對白，則往往
思路錯落，不合邏輯，可是你覺得還非如此不可。試看她與楊村長的
第二次交鋒，她剛代兒子招認是「偷人」，不是「偷東西」，當眾出了
楊村長的「醜」，立即又以「拿賊要贓，捉奸要雙」，反詰楊村長「空
口噴人」；當楊村長要她瞅瞅香草的包袱時，她為兒子排解：「包袱是
你家裡的，在你家裡，怎麼好誣陷我的兒子是偷？」但隨即又說，
「我倒要瞅瞅偷了你家什麼金的、銀的、磚的、瓦的！」田寡婦畢竟
是個沒有文化的村婦，身分、性格、教養管著她，不合邏輯也就合邏

輯了。而她那快嘴李翠蓮式的奇兵突襲，如「咱呀，人窮志不窮，你女兒就是八人大轎擡過來，我也給她兩棒槌打回去！」「不單單就是他楊家的閨女是希世寶！我也做過閨女！不希罕！（向楊村長）不希罕！一百個也不希罕！」「有本事，你公母倆（指沒有兒子的楊村長夫婦）也養一個（兒子）！」更是令能言善辯的楊村長無招架之功。僅此二例，足見健吾駕馭性格語言和心理語言的卓越成就。

以性格主宰情節的集中的喜劇效果

　　用性格主宰情節，造成喜劇性的集中效果，是李健吾組織衝突、安排結構的準則。性格喜劇必須以性格支配情節，使人物的性格成為戲劇效果的深厚的源泉；一旦用情節決定進行，將喜劇效果建築在離奇曲折的故事上，性格喜劇遂不復存在，往往淪為思想貧乏、單純追求技巧的佳構喜劇。健吾嚴格遵循這一審美規範，其作品結構從緊湊嚴密轉向奔放自由，同時呈現出高度集中、發人深省的喜劇效果。

　　李健吾喜劇的情節結構藝術，既是勇於批判繼承、精通喜劇業務的收穫，又是深入生活、尊重生活的藝術造詣。切近真實的人生的創作態度，汲取精華、棄除糟粕的批判精神，使他無情地甩開一度迷戀過的文明戲，越過與他有過因緣的斯克里布、薩爾度的佳構喜劇，終於牢牢地擒住用人物主宰進行的歐洲近代戲劇的優秀傳統。正是對這一傳統，尤其莫里哀、哥爾多尼喜劇傳統的深厚造詣，做成了作者前期劇作的集中緊湊，規則勻稱。作品集中刻畫一個主人翁，但主人翁與周圍的人物幾乎都有衝突，形成了主幹遒勁，枝蔓繁茂的佈局。作者的藝術匠心在於，總是從主人翁的性格、心理出發，以處在激變前緣的一樁事件開場，漸次展開主人翁與其他人物的尖銳衝突及其內心衝突；在這過程中，一面刪削無用的枝葉，集中於主幹的發展，同時憑藉時空的強制性，把劇情侷限在一天之內，濃縮為一兩個場景，組

成佈局謹嚴、骨肉勻稱的三幕。如《以身作則》以寶善幫助營長方義
生勾引徐守清的女兒這一中心事件開幕，引出徐守清與劇中人物的尖
銳衝突；圍繞徐守清多側面的喜劇性格與複雜心理的展現，又巧妙設
計與主線交織的兩條副線：明寫徐守清、寶善與張媽的情愛糾葛，暗
寫徐守清向縣長交涉，要求洗劫南上村的軍閥部隊賠償自己的損失。
一主兩副的衝突線，都受制於徐守清一人，且由他起著串連作用；正
是其雙重人格的喜劇性格決定了全劇的進行。但還有一個對立的力
量，便是寶善、張媽、玉貞等人對個性解放和婚姻自主的追求。喜劇
的結構，只是徐守清與其他人物性格的自然成就。這種用人物主宰進
行的集中的戲劇效果，是構成作家喜劇風格的一個重要標誌。

　　藝術實踐表明，李健吾是現代喜劇作家中擅長啟用「三一律」的
能手巧匠。他接受限制而又打開限制，不自由的封閉的模式，在他手
下成了性格支配情節的自由天地，然毋庸諱言，《以身作則》的結局
尚有受制於佈局的痕跡。當衝突進入高潮時，作者讓方義生以玉貞
「指腹婚」的對象——姑表哥的身分出現，以促成圓滿的喜劇收場。
這一處理借助偶然性的巧合，並非人物性格碰撞的必然結果。後出的
《新學究》就無此瑕疵。它把不同方面的偶然性，匯集成一條必然性
的大河。這部作品大量採用巧合，例如，康如水兩年前為自己安排的
意中人謝淑義，恰好是他的老朋友馮顯利的情人；但不知底細的顯
利，卻要求孟太太在歡迎自己和淑義歸國的宴席上請康如水作陪。馮
顯利弟弟追求的女朋友朱潤英，又正是康如水傾心愛慕的女學生，而
孟太太卻要把朱潤英紹介給軍人趙煥明。還有康如水向朱潤英求愛
時，偏偏被前來拜訪他的淑義所撞見；他向孟太太下跪，稱對方是他
的西施，是天下最美的人，又被孟太太的丈夫所窺見。但布置這些巧
合的機緣，都以性格的必然性為基礎，而且它們在戲中只是為了引起
喜劇衝突，或製造喜劇情勢，作者並未依靠它建立或解決喜劇衝突。
衝突一經引起，情勢一旦造成，它就按照人物性格之間及其自身的必

然矛盾而發展開去，而不再依賴於巧合。也正是在衝突中康如水性格的充分暴露，做成喜劇的高潮，並導致淑義和顯利的結合。

　　隨著生活體驗的深入與藝術視野的擴大，李健吾不再滿足於把「屬於中國的一切，完美無間地放進一個舶來的造型的形體。」作者努力探尋、創造新的結構形式。《青春》融匯了歐洲戲劇尤其莎士比亞喜劇傳統與中國民族戲曲的特點，熔鑄出一種自由奔放，形散而神不散的形式。作品集中刻畫幾個主要人物，但還設置不少次要的穿插性人物。它的時間長達兩年，場景比較開闊，衝突也不在激變的前緣開幕，而是有一個醞釀、準備的過程。表面上看，佈局自由鬆散，實際上，它仍帶有前期喜劇高度集中的戲劇效果，只是表現形態不同而已。在前期劇作中，作者用人物來集中；主人翁的性格彷彿一種磁力，凡是它不需要的東西紛紛落入戲外，而與它有關的原來分散的衝突線、場面和細節，經它一吸，立即在若不相謀的狀態中凝成了一塊密緻的純鋼。而《青春》則用主題思想來集中，劇中紛紜複雜、脈絡交錯的社會生活為一個思想主題所貫穿；這個主題好比一盞聚光燈，該不照亮的地方就不照，該照亮的地方要它分外明亮。但在這裡，決定和推動全劇進行的依然是人物的喜劇性格。不過，它也不像前期劇作往往借助誤會、巧合等假定性手法來引發戲劇衝突，而是忠實地按照生活的邏輯，從主要人物的特定性格出發，建構跌宕起伏、引人入勝的悲喜劇情節。從相約私奔、私奔失敗到香草被迫出嫁羅童生，再到關帝廟前重敘舊情，直至出現香草被休、被逼上吊的高潮，看起來是場次的自然發展，其實卻是在情節的積累上，具有不同性格的主要人物活動的結果，也正是主要人物性格的碰撞，撞出了喜兒和香草的大團圓結局。所以，《青春》雖有中國戲曲常見的悲歡離合的故事，卻沒有情節主宰進行的弊病。為了使主要人物在行動上取得深厚的活力與廣泛的照應，作者在戲劇衝突的各個層次上，巧妙穿插許多風俗性的生活場面、細節，如小虎兒、小黑兒夜闖楊家後園偷摘石榴，紅

鼻子酒醉打更，給村童唸黑丫頭歌謠，羅童生、香菊等村孩嬉鬧……
這些穿插與情節主線相互交織、糾葛，有力地推進戲劇衝突的發展，
而且被組織得通體透明，血肉豐滿。它們宛如主幹遒勁的參天大樹上
的繁枝茂葉，既增添情節的豐富性、複雜性，也給劇作帶來濃郁的原
野氣息和抒情氛圍，從中透露了莎士比亞喜劇結構的明顯影響。

　　除總體結構的運思與構局外，李健吾也善於從人物的性格、心
理、意趣出發，精心攝取典型的場面、細節，以造成高度集中的喜劇
效果。如康如水一上場，就用一個細節做足他的性情乖僻，迂腐悖
謬。星期天早晨，為完成獻給女學生朱潤英的一首情詩，他讓遠道而
來、專誠看他的老朋友馮顯利，在客廳等了足足二十分鐘！當不耐煩
的客人嚷著要撞進書房時，他還大聲阻攔：「不要進來，我還差一個
字押韻！」不用很多筆墨鋪陳、渲染，作者一下就把形象抓住扔上
場，給觀眾留下極為鮮明的印象。性格既經樹立，情節也隨之迅速展
開。每一場戲，從性格出發，又出奇制勝地雕塑性格。在這裡，情節
的波瀾起伏，效果的一擊而中，全賴於「自然」和「奇襲」兩個法
寶。作者的喜劇不裝腔作勢，不生搬硬套，情節充滿了喜劇情趣，但
不像一些喜劇那樣處處逗哏，趣劇滿天飛。一切來自生活，扎根於性
格。所謂「奇襲」，就是「在觀眾意想不到之處，忽然別開生面，來
一場最入情入理的逗笑的戲。」[57]如《以身作則》第二幕，徐守清要
替守寡的張媽寫傳，張媽出於感激，跪下給他磕頭。妙的是雙方推讓
之際，徐守清「把持不住」，不由連聲讚嘆張媽的手長得「好看」，甚
至情不自禁地「想從地上把她摟起來。」這場戲出乎觀眾意外，卻又
入情入理。這個開口詩云，閉口子曰的假道學，畢竟擺脫不了世俗的
情慾，終於釀成了真我出賣假我的醜劇！

　　自然和奇襲，原是莫里哀喜劇常用的手法。它們既對立，又統一

57 李健吾：《李健吾戲劇評論選》（北京市：中國戲劇出版社，1982年），頁452。

在「合情合理」之中。可謂社會人生本身的辯證法在喜劇藝術中的成功運用。李健吾加以借鑒，功力不讓前人。憑藉這兩種手法，他巧妙地創造一連串饒有風趣、意蘊深厚的喜劇情節；它們好比南天門的石階，一步步把戲導向泰山的最高峰。尤為值得稱羨的是，隨著藝術的純熟，作者不單拋棄了莫里哀的「機械降神」的做法，而且以性格衝突為主軸，利用悲喜因素的轉化，以絕妙的奇襲之筆，創造出入意表，別開生面的喜劇結局。《青春》的衝突進入高潮後，田寡婦同楊村長進行一場迂迴曲折、驚奇多變的說理鬥爭，她見兒子苦苦哀求無效，便抓準楊村長的行為弱點和性格特點，欲擒故縱，步步進逼，從「人家休了的媳婦兒，我不能夠要！」「你不好這樣逼香草……她也是人。」到「你女兒尋死，可不是我兒子逼的……原來你存的是這個心啊！好香草！偏不死給你爹看！」再到「沒有人要她不是？我當乾女兒收了她！」「你是她爹啊？你就不是人！」她站在被迫害者一邊，仗義執言，巧妙周旋，一步步地瓦解楊村長的優勢，置他於理屈詞窮之困境。最後，當田寡婦要把香草帶回家裡，楊村長痛心疾首地喊道：「看我不到縣裡告你們的！」田寡婦卻胸有成竹地安慰香草：「好孩子，別怕。人有臉，樹有皮，你爹說什麼也不會到縣衙門裡出自個兒的醜的！」就這樣，她降伏了酷虐的楊村長，使悲劇性衝突陡轉為喜劇性結局。這一結尾，顯露出為前人不可企及的精湛藝術。

第四章
夏衍

　　夏衍是傑出的現代劇作家，左翼戲劇運動的領導人之一，又是著名的散文作家、翻譯家，中國進步電影的奠基者之一。作為崛起於三〇年代，馳騁於抗戰劇壇的左翼戲劇新人，夏衍無疑是成就最卓著、影響最大的一位。他對現實主義戲劇主潮的形成與發展，現代話劇藝術的成熟與繁榮，曾做出其他左翼戲劇新人難於企及的歷史貢獻。

　　在一九三七年《上海屋檐下》誕生之前，王文顯、陳白塵的社會諷刺喜劇，李健吾的性格喜劇相繼問世，悲喜劇方面也出現李健吾的《這不過是春天》，顯示了現代喜劇的日趨成熟。相比之下，悲劇的發展更為矯健有力，其奉獻令人歆羨。田漢的《名優之死》，李健吾的《村長之家》、《梁允達》，楊晦的《楚靈王》與曹禺的「悲劇三部曲」，以各自獨特鮮明的藝術風格，漸次將現代的民族悲劇推向巔峰狀態。在此種態勢下，《上海屋檐下》繼《五奎橋》、《過渡》之後，以其高標特立的正劇型貌，清新雋永、沁人心脾的藝術風格呈現在國人之前，不僅彰顯現實主義戲劇新的發展，現代話劇藝術風格的豐富多彩，也為現代正劇在中國劇壇爭得了一席地位，中國話劇終於迎來了戲劇體裁三足鼎立、各呈異彩的成熟格局。嗣後，夏衍又推出《心防》、《法西斯細菌》、《芳草天涯》等一系列正劇，「亭亭玉立，超過了以前的創作，進入他自己的獨特道路」[1]，也進一步奠定他在現代

1　李健吾：〈重讀《心防》與《法西斯細菌》〉，《李健吾戲劇評論選》（北京市：中國戲劇出版社，1982年），頁436。

話劇史上的重要地位。周鋼鳴、焦菊隱、吳祖光等人將他與契訶夫、
高爾基相提並論，這對夏衍來說，是當之無愧的。

第一節　戲劇活動

　　夏衍（1900-1995），原名沈乃熙，字端先，出生於浙江杭縣破落
的士紳家庭。三歲父逝，家庭由小康墜入困頓，「靠典質和借貸度
日」，幼年曾當過染坊店的學徒。作者後來說，由於「從小吃過苦，
親身經歷過農村破產的悲劇，也飽受過有錢人的欺侮和奚落，因此，
對舊社會制度的不滿和反抗，可以說在少年時代就在心裡扎下了根
子。」[2]當時，資產階級民主革命蓬勃興起，一九〇七年秋瑾就義，
曾在夏衍「童稚的心靈中引起了震動。」[3]但辛亥革命很快失敗了。
一九一四年世界大戰爆發，使他「看到『弱肉強食』的世界」[4]，油
然滋生了富國強兵、工業救國的思想。同年，他由縣立小學進入杭州
甲種工業學校（浙江大學前身）讀書。

　　一九一九年「五四」運動爆發，夏衍參加杭州的愛國學生運動，
參與編輯具有初步馬克思主義思想的刊物《雙十》（後改名《浙江新
潮》）。翌年，他在甲種工業學校畢業，以優異成績獲得官費到日本留
學。一九二一年，考入日本福岡的明治專門學校，一九二五年畢業後
進入九州帝國大學繼續深造。這一時期，日本左翼運動進入全盛，中
國國內工農革命迅猛崛起。在革命浪潮推動下，夏衍積極探求救國救
民的真理，熱心地閱讀各種哲學書籍。他學習馬克思列寧的經典著
作，結識日本左翼運動人士，並加入日本進步學生組織「社會科學研
究會」。他原先的「工業救國」的思想受到懷疑，對科學的社會主義

2　夏衍：〈走過來的道路〉，《夏衍雜文隨筆集》（北京市：三聯書店，1980年），頁564。

3　《秋瑾不朽》，頁800。

4　夏衍：〈走過來的道路〉，《夏衍雜文隨筆集》（北京市：三聯書店，1980年），頁564。

有了進一步的認識[5]，迅速確立了反帝反封建的民主革命思想。一九
二四年，夏衍曾夤緣結識孫中山，加入「改組」後的中國國民黨。次
年，任國民黨駐日總支部組織部長等職，在日本各地從事革命宣傳、
組織活動。另一方面，他從小興趣文學藝術，酷愛戲劇，熟知舊戲
曲、地方戲本，到日本後大量閱讀 R. L.史梯文生、狄更斯、屠格涅
夫、列夫·托爾斯泰等人的著作，迷戀於易卜生、辛格、契訶夫、高
爾基的劇本。自一九二三年起，他翻譯一部戲劇創作論著、藤森成吉
的五幕話劇《犧牲》，發表〈關於《狂言》及其他〉等文章。

　　一九二七年「四一二」事變後，左派的國民黨駐日總支部被東京
的「西山會議派」搗毀，夏衍被迫回國。同年七月，面對甚囂塵上的
白色恐怖統治，夏衍毅然加入中國共產黨。嗣後，他與同支部的太陽
社、創造社成員，一道從事工運宣傳等地下活動。同時，擔任開明書
店的編譯工作，翻譯出版了一批理論文學著作。其中有德國倍倍爾的
《婦女與社會主義》，本間久雄的《歐洲近代文藝思潮論》，蘇聯柯根
的《新興文學論》（原名《普羅列塔利亞文學論》），藤森成吉的三幕
正劇《光明與黑暗》，高爾基的小說《母親》、《奸細》及三部劇本
（其一為《底層》），臺米陀伊基的獨幕話劇《亂婚裁判》等。特別是
由他首次翻譯的《母親》一書，雖屢遭當局查禁，仍產生廣泛的社會
影響，指引許多進步青年走上革命道路。夏衍的翻譯活動不僅是對正
在興起的左翼文學的一大貢獻，也為他即將開始的戲劇活動奠定了堅
實的基礎。一九二九年九月夏衍擔任中共中央文化工作委員會委員，
參與黨對文化工作的領導。此前，他與鄭伯奇、馮乃超、陶晶孫等
人，於同年六月組建上海藝術劇社，正式提出「普羅列塔利亞戲劇」
的口號。夏衍作為該劇壇的主要負責人，主編劇社刊物《藝術》、《沙

5　夏衍：〈走過來的道路〉，《夏衍雜文隨筆集》（北京市：三聯書店，1980年），頁565。

侖》及《戲劇論文集》,並參與組辦兩次「瀰漫著一股新銳之氣」[6]的公演。在上演的五部劇目中,夏衍導演了《炭坑夫》、《西線無戰事》二劇。後者是一齣描寫第一次世界大戰、場面巨大的「群戲」,夏衍運用蘇聯梅耶荷德的手法,採用轉檯設備,使用字幕、擴音,並穿插電影片段,是一次嶄新而成功的演出。與此同時,夏衍參與中國左翼作家聯盟的籌建,一九三〇年三月任「左聯」常務委員。同年四月,藝術劇社被當局查封後,他參與組建同年八月成立的中國左翼劇團聯盟(後改名中國左翼戲劇家聯盟)。嗣後,與田漢等人組織大道劇社,開展學生、工人的演劇活動,為發展左翼戲劇運動作出了重要貢獻。一九三二年,夏衍和錢杏邨、鄭伯奇等人,任明星電影公司編劇、顧問,評介蘇聯電影理論和作品,批評當時流行的「軟性電影」,藉以提高左翼影劇人的理論與藝術素養,同時將優秀劇人引進電影界。翌年春,他出任新成立的中共電影小組組長。從一九三二至三四年,夏衍創作、改編《狂流》、《春蠶》、《上海二十四小時》等大量電影劇本,翻譯普多夫金的《電影導演論》及第一部漢譯蘇聯影片《生路》,成為我國進步電影的奠基者之一。

　　一九三五年春,中共江蘇省委、上海文委及共產國際遠東情報局先後被破壞,為躲避國民黨當局的追捕,夏衍匿居達三個月之久。在此期間,他開始話劇創作,寫了獨幕劇《都會的一角》、《中秋月》,以寫實的方法敘寫都市小市民的困窘愁慘的生態圖景,嶄露了樸實、含蓄而又滲透情感的風格特徵。這兩個短劇,「標誌著一個新的話劇作家的誕生」[7]。翌年,夏衍相繼發表了七場話劇《賽金花》、三幕話劇《秋瑾傳》及著名報告文學《包身工》。前兩部歷史劇視野開闊,是駕馭大型話劇的最初嘗試,也進一步表徵作者的藝術才華。它們塑

6　葛一虹主編:《中國話劇通史》(北京市:文化藝術出版社,1990年),頁118。
7　唐弢:〈沁人心脾的政治抒情詩——序〉,《夏衍劇作集》(北京市:中國戲劇出版社,1984年),卷1,頁2。

造了中國近代史上兩個迥然不同的女性的舞臺形象，但因著眼於借歷史人物來表達主體對現實政治的看法與憂時憤世的情感，在題旨孕育、形象塑造等方面，存在著不同的明顯缺憾。嗣後，夏衍經過一番「痛徹的反省」，又返歸「寫實的基點」[8]。一九三七年七月，他以自己所熟諳的小市民和知識分子的日常生活為題材，完成著名的三幕話劇《上海屋檐下》的創作。該劇是夏衍前期話劇的代表作，也是作者的正劇創作與獨特的藝術風格走向成熟的界碑。從此，夏衍以正劇為藝術創造的主形態，邁上嚴謹創新的現實主義道路。

　　一九三七年「七七」事變後，夏衍參與組建上海文化界救亡協會、中國劇作者協會，投入戲劇、電影界的抗日救亡活動。他參加集體創作大型話劇《保衛蘆溝橋》，寫了「播音劇」《「七二八」的那一天》，並參與指導組織上海救亡演劇隊。嗣後，他奉命作郭沫若的助手，出任上海文化界救亡協會機關報《救亡日報》總編輯，開始了在上海、廣州、桂林等地的新聞活動，直到一九四一年該報被查封為止。一九四○年八月，他與聶紺弩、宋雲彬、孟超等人創辦雜文月刊《野草》。此外，他還擔負中共的統戰及聯絡各地演劇隊的任務。這一時期，夏衍以正劇體式創作了三部四幕劇：《一年間》、《心防》、《愁城記》，三個獨幕劇《贖罪》（1938）、《娼婦》（1939）、《冬夜》（1941）。除《冬夜》外，上述正劇都以抗戰初期知識分子和小市民的生活、鬥爭為題材，致力於表現他們在日寇鐵蹄蹂躪下的受難、奮起與抗爭。特別是取材上海的三部多幕劇，以其鮮活的人物形象，豐厚的歷史內涵與素樸、含蓄、深沉的藝術風格，超離了抗戰劇公式化、概念化的傾向，為推進戰時現實主義戲劇的發展深化作出了重要貢獻。此外，夏衍還出版了戲劇集《小市民》（1940）。

　　一九四一年春「皖南事變」後，夏衍被迫撤往香港，與鄒韜奮、范長江等人創辦《華商報》，負責編輯該報文藝副刊。同年十二月香

8　夏衍：〈自序〉，《上海屋檐下》（上海市：戲劇時代出版社，1937年）。

港淪陷後，夏衍重返桂林。次年四月，他出任中共南方局重慶辦事處文化組副組長，負責文化界的統戰工作，同時兼任《新華日報》特約評論員，一九四四年又出任該報代總編輯。一九四二年，他與于伶、宋之的等人，創辦中國藝術劇社，進一步推動抗戰戲劇運動的發展。在話劇創作方面，夏衍不斷開拓新的題材、主題與人物，努力攀登現實主義的新的高峰。他接連寫了四部多幕正劇：《水鄉吟》、《法西斯細菌》、《離離草》及《芳草天涯》。其中《法西斯細菌》、《芳草天涯》與前期的《上海屋檐下》被評論界譽為作者創作道路上的三座里程碑。同時，改編列夫·托爾斯泰的同名小說為六幕話劇《復活》（1943），該劇既注重體現原著的基本精神，真實地展現主人翁在沙俄制度下人性的扭曲與復活，同時秉執自己的創作個性和藝術風格進行再創造，將主人翁置於一個特出的環境中，深入地描寫人物歷經蹉跌、創傷的心靈變化，愛憎、悔恨的情感波瀾，以及如何到達了一個可能到達的境界。此外，夏衍還與田漢、洪深創作四幕劇《再會吧，香港》（1941），與于伶、宋之的編寫五幕劇《戲劇春秋》（1943）、四幕劇《草木皆兵》（1944）。

　　抗戰勝利後夏衍回到上海，投身於反內戰的民主鬥爭。一九四六年夏，他奉命到南京任中共代表團成員。同年十月被派往新加坡從事南洋僑領和文化界人士的統戰工作。次年夏出任中共香港工作委員會委員、書記，並兼任《華商報》編委。一九四九年後，任中共上海市委宣傳部長兼市文化局長、上海文聯主席等職。一九五四年調任文化部副部長。這一時期，夏衍寫了五幕話劇《考驗》（1954），以五〇年代初期工業建設為題材，劇中一對有著十年生死之交、久別重逢的戰友，生動地承載兩種不同的領導、思想作風的尖銳衝突，但作者固有的藝術風格與新的內容尚有不相適應之處。嗣後，夏衍將同名小說成功地改編為電影劇本《祝福》、《林家鋪子》、《革命家庭》，並撰寫大量的劇論、劇評，出版〈電影論文集〉、〈寫電影劇本的幾個問題〉等

論著。一九六五年，夏衍被撤除文化部副部長職務，文革後復出，任中國電影協會主席等職，曾撰寫回憶錄《懶尋舊夢錄》。

第二節　現代正劇美學觀

夏衍曾申明自己的「小市民」戲劇，「大都是寫於憂鬱時代」的「喜劇」[9]。但他所寫的並非輕巧諧趣的幽默劇，或犀利辛辣的諷刺劇，而是所謂「嚴肅的喜劇」，即描寫普通人的日常生活，融匯悲喜因素的「正劇」。最早揭櫫夏衍話劇創作的正劇型貌的是李健吾。健吾慧眼獨具，在一九四二年的著名評論《上海屋簷下》中澄明：

> ……《上海屋簷下》的造詣就在它從人生裡面打了一個滾出來。這是現實的，和廣大的人群接近；這是道德的，指出一條道路給大家行走；不屬於純粹的悲劇，沒有死亡，沒有形而上的哲學，沒有超群軼眾的特殊人物；不屬於純粹的喜劇，雖說作者命之曰喜劇，因為人物並不完全典型，愁慘並不完全摒除；這裡不是自然主義的現實，我們明白作者在紹介芸芸眾生的色相之下，同時提出一些嚴重的社會問題，一些人與人之間的糾紛，一些人與行為之間的關係；他不諷刺，他不謾罵，他也不要人落無益的眼淚，然而他同情他們的哀樂。……他的寫作對象正是一七五八年狄德羅（Diderot）第一次倡議的「人的責任」。……尼考爾（A. Nicoll）先生……把這種戲劇歸入悲喜劇（tragi-comedy），正如一七六七年博馬舍（Beaumarchais）命之為嚴肅劇（drame serieux）[10]。

9　夏衍：〈後記〉，《小市民》，收入《夏衍劇作集》（北京市：中國戲劇出版社，1984年），卷1，頁392。

10　夏衍：《上海屋簷下》（上海市：戲劇時代出版社，1937年），頁33-34。

這段話揭示了夏衍戲劇的獨特形態與審美特徵。雖然此後半個多世紀有關夏衍的戲劇研究取得了重大成就，但幾乎沒有人從正劇的角度繼續進行深入的考察、探究。夏衍在正劇領域的創造性開拓、建樹，畢竟是構成他那獨具風采的現實主義戲劇藝術及其歷史貢獻的重要方面；而這一開拓、建樹又始終受制於他的正劇美學觀。

　　夏衍對現實主義戲劇的美學追求，即是站在現代文化思想的高度，從表現民族的現代生活出發，批判地接納西方戲劇理論和創作，逐漸確立現代的民族的正劇觀念，並用以規範自己的藝術創造實踐。從「五四」話劇前驅提倡易卜生所開創的近代寫實劇，到二〇、三〇年代之交，理論界將近代劇的上限延伸到莫里哀、莎士比亞，中國話劇界隨著對西方近代劇認知的擴展、深化，也不斷調整借鑒的時限與範域。而對西方現代戲劇的接納則由「五四」和二〇年代的象徵派、未來派、表現派等戲劇，擴展到「左聯」時期大量譯介蘇聯、西歐及日本的無產階級戲劇。這種愈來愈宏放開闊的視野，進一步促成全方位的借鑒格局。在此種態勢下，夏衍高標特立，將借鑒的視野投向「五四」以降未曾引起人們足夠重視，由近代現實主義戲劇美學先驅狄德羅所開創的西方正劇，不僅為自己描寫市民和知識分子的生活找到了一種相應的戲劇載體，也極大地開拓現代話劇的審美模式及表現方式。這位與狄德羅初少因緣的劇作家，終於成了狄氏首創的正劇及其現實主義戲劇理論在中國的播揚光大者。

　　正劇是「一種介乎喜劇和悲劇之間的戲劇」[11]，亦稱「市民劇」，其出現比悲劇、喜劇晚得多，直到十八世紀資產階級社會形成期才確立為戲劇的一種體裁的歷史地位。其時，啟蒙主義思想家狄德羅順應資產階級同封建主義進行鬥爭的歷史要求，提出以現實生活為題材，

11 狄德羅著，張冠堯等譯：〈論戲劇詩〉，《狄德羅美學論文選》（北京市：人民文學出版社，1980年），頁132-133。

充分體現時代精神的正劇理論。狄氏認為，最能體現十八世紀時代精神的，是資產階級的社會處境，奮鬥追求，感情慾望與精神風貌，然而這一切卻被摒除在古典主義戲劇舞臺之外。按照古典主義的原則，悲劇只能表現帝王將相與崇高的事件，喜劇則以資產階級和下層人民為嘲諷對象。狄德羅竭力抨擊古典主義悲劇與喜劇的創作原則，尖銳地指出「喜劇和悲劇在任何等級裡都會產生」[12]，悲劇可「以家庭的不幸事件為對象」，喜劇也可「以人的美德和責任為對象」[13]。同時，旗幟鮮明地提出在悲劇與喜劇這「兩個極端類型」的劇種之間，應該有個「中間類型」的劇種，來映照生活中最普遍的狀態、行動。因為「一切精神事物都有中間和兩極之分」，「人不至於永遠不是痛苦便是快樂的。」作為精神事物的戲劇亦不例外。這一中間類型的劇種「沒有使人發噱的笑料和令人戰慄的危險」，卻兼有悲劇和喜劇的因素、色彩。依他看來，「這類戲劇如果成立，就沒有什麼社會情境和重要的生活情節不能歸到戲劇體系這部分或那部分的了。」狄氏最初稱這一最具普遍性的劇種為「嚴肅劇」[14]，繼而稱之「市民家庭悲劇」或「嚴肅喜劇」[15]，最後才賦予「正劇」（即「正派嚴肅的戲劇」[16]）的名稱，並建立一套與之相適應的現實主義戲劇理論。

正劇作為資產階級的一種戲劇體裁，在長期的歷史發展中出現了順應不同時代和民族要求的動態變易。十九世紀的正劇突破了描寫資

12 狄德羅著，張冠堯等譯：〈關於《私生子》的談話〉，《德羅美學論文選》（北京市：人民文學出版社，1980年），頁96。

13 狄德羅著，張冠堯等譯：〈論戲劇詩〉，《狄德羅美學論文選》（北京市：人民文學出版社，1980年），頁132。

14 狄德羅著，張冠堯等譯：〈關於《私生子》的談話〉（北京市：人民文學出版社，1980年），頁90-91、106-107。

15 狄德羅著，張冠堯等譯：〈關於《私生子》的談話〉（北京市：人民文學出版社，1980年），頁106-107。

16 狄德羅著，張冠堯等譯：〈論戲劇詩〉，《狄德羅美學論文選》（北京市：人民文學出版社，1980年），頁135。

產階級正面形象的審美規範，以暴露、批判資產階級的惡行敗德為內涵。十九世紀後半到二十世紀初屠格涅夫、奧斯特洛夫斯基、契訶夫等人的俄國正劇，則通過描寫普通人的家庭生活及其內部衝突，揭露封建階級的腐朽、罪惡及必然沒落，表現了年輕一代憧憬、追求新生活的精神風貌。而高爾基的英雄正劇更以新舊時代、階級的尖銳對立為基本衝突，多側面地映照舊社會的本質及其必然滅亡的命運，頌揚了新社會創造者無產階級的崛起、奮鬥與必勝信念。與此同時，正劇逐漸沉澱出相對穩定的審美規範和藝術特徵。其一，描寫包括中產階級和下層人物在內的普通人的處境與責任，不幸與痛苦，表現日常生活中的嚴重衝突。其二，運用真實地觀照現實生活的創作方法，將情境作為審美創造的中心環節。其三，具有悲喜融合的形態特徵等。而現代優秀的正劇總是運用現實主義方法，深刻地映照豐富多彩、複雜變化的社會現實，揭示特定時代社會生活的本質及其發展趨向。

　　夏衍是歷經戲劇觀念與思維方式的嬗變轉換，才逐漸形成、確立現代的民族的正劇觀，這與他在藝術實踐上幾經波折，才走上嚴謹、創新的現實主義道路，構成了一種同步互律的辯證關係。對他來說，正劇美學觀與現實主義創作是一而二、二而一的東西。可以說，一九三七年《上海屋檐下》的問世，將夏衍的話劇創作推上嚴謹創新的現實主義軌道，同時也標示著作者已然形成一種嶄新的正劇美學觀。進入抗戰時期，在正劇美學觀的導引下，夏衍話劇創作的進一步發展與深化，其所累積的藝術實踐經驗，反過來，又使他的正劇美學觀獲得相應的充實、擴容與完善。在夏衍營造正劇的生態場中，這種戲劇理念與創作實踐的相生相長，同步互律，經由作者的不斷整合，逐漸推呈出正劇美學觀的三個基本特徵。它既表徵於夏衍發表的一系列創作談、劇論及劇評中，也為他的一部部話劇文本所一再印證。

運用現實主義，描寫市民和知識分子生活與命運

　　運用嚴謹創新的現實主義方法，描寫小市民和知識分子的遭際與追求，品德與缺陷，地位與責任，是構成夏衍正劇觀的基本內涵。自狄德羅以來，西方正劇一般描寫普通人的生活與命運，其內容是「人物的社會地位、其義務、其順境與逆境等」[17]。正劇的主角都是普通人或小人物，他們沒有傳統悲劇主人翁的高貴顯赫，超群軼眾，也不像傳統喜劇主角是被譏笑、愚弄的對象，可以說，是一些介乎兩者之間的亦好亦壞的芸芸眾生。他們地位不高，甚或低賤，卻有自己的追求與挫折、理想與失落，歡樂與痛苦。其性格雖不像悲劇人物那樣個別，但也不像喜劇人物常常走向類型化，而是多種多樣，新穎獨特，即使過場人物也不例外。這就要求劇作者對人生採取客觀的態度與冷靜的剖析。用狄德羅的話來說，必須「運用思維來把握事物，把他們從自然界搬到畫布上，然後放在離我既不太近也不太遠的地方來仔細端詳」。因此，嚴謹的現實主義便成為正劇創作的基石。同時，正劇題旨之嚴肅與性格之多樣、獨特，也要求主體富於理智與激情，用更真實的方法處理主題，更有力地刻畫人物性格，更親切委婉地感動觀眾，以達成風格的有力、莊嚴與高尚，讓正劇的琴弦發出「在所有的心靈中顫動」[18]的聲音。所以，劇作者必須具有「更多的技巧、知識、嚴肅性和思想力量」[19]。

　　夏衍從表現民族的現代生命形態出發，批判地接納西方的正劇理

17 狄德羅著：〈關於《私生子》的談話〉，《狄德羅美學論文選》（北京市：人民文學出版社，1980年），頁107。

18 狄德羅著：〈論戲劇詩〉，《狄德羅美學論文選》（北京市：人民文學出版社，1980年），頁135-137。

19 狄德羅著：〈論戲劇詩〉，《狄德羅美學論文選》（北京市：人民文學出版社，1980年），頁133。

論。他雖以現實主義為正劇創作的基石，但他所運用的現實主義，既不同於十八世紀正劇描寫資產階級正面形象的前現實主義，也有別於十九世紀正劇揭露資產階級醜行敗德的批判現實主義。夏衍站在現代文化思想的高度，致力於觀照小市民和知識分子的社會處境、生活遭際、歷史責任與人生追求，傾重表現他們的生活方式、文化心理、情感慾望、思想性格在戰前戰時的嬗變、更新、重構，從一個側面映呈特定時代的社會生活與發展趨向。這一創作論的形成，一方面係因於借鑒高爾基的創作理論及其藝術實踐。高爾基不僅啟迪他「從現在所已經到達的高處來觀察過去」，辯證地認識「未死」的腐敗物與「方生」的新事物[20]，而且以《小市民》、《底層》等正劇，為他提供以創新的現實主義觀照小市民和知識分子的生活與命運的成功範本。因此，夏衍雖摒棄理性主義，但並沒有走向否定理性。他從高爾基身上，看到藝術的創造不能沒有理性的思考；作為無產階級作家，他不能不在創作中觸及社會生活的重大課題，顯示時代的歷史走向，向人們暗示生活的出路。在這方面，夏衍深刻的政治見解，「對於時代的敏感和社會事象的熟習與洞察」[21]，無疑給他的正劇創作以巨大的助力。但對夏衍來說，關鍵還在於主體的理性認識必須通過生動的藝術形象來顯示，傾向性必須從場面與情節中自然地流露出來。正如高爾基所說，劇作者「不能對觀眾提示什麼。劇中人物之被創造出來，僅僅是依靠他們的臺詞，即純粹的口語，而不是敘述的語言。」「劇本要求每個劇中人物用自己的語言和行動來表現自己的特徵」[22]。

　　同時，也與夏衍正在形成的新穎、獨特的戲劇美學觀分不開。夏

20 夏衍：〈寫方生重於寫未死〉，《夏衍論創作》（上海市：文藝出版社，1982年），頁92-97。

21 田漢：〈序《愁城記》〉，《野草》第4卷第2期（1942年5月）。

22 高爾基：〈論劇本〉，《高爾基論文學》（北京市：人民文學出版社，1978年），頁57-58。

衍奉契訶夫的「每個人都應該說自己的話」為圭臬[23]，竭力主張一部作品必須具有「一些新的，創造性的，前人未曾接觸過發掘過的東西。」[24]鑒此，劇作者「一定要寫自己所知的事，寫自己所十分瞭解的題材」，才能「從許多複雜錯綜的現象中去創作一種人物的典型，在廣泛而瑣碎的題材中去尋求良好的主題。」[25]顯然，正是對「一種新的，更切實，更嚴肅，也是更富於創造」[26]的戲劇的執著追求，驅使他拋下歷史上的英雄人物，轉向他所熟悉、關心的小市民和知識分子；同時「儘量地去創造新的形式」，創造一種「『平淡』而真實」的「難劇」，它「不一定要用很緊張的場面去吸引觀眾，也不一定用發笑的效果去討好觀眾。」[27]在這方面，十九世紀末二十世紀初的俄蘇及日本正劇，無疑給了夏衍深刻的啟示。除高爾基的《底層》等正劇外，夏衍一九三五年翻譯的伊馬鵜平的十二場劇《兩個伊凡的吵架》（據果戈理同名小說改編），所描繪的沉悶、憂鬱的俄國生活悲喜劇，一九二九年所譯藤森成吉的三幕正劇《黑暗與光明》，以一座樓房的直切面，展呈日本村鎮被侮辱、被損害者的真實生活，也成為夏衍的藝術範本，有助於他在一個更高的水準上進行藝術創造。

將情境看為戲劇的本質，創造新的表現藝術

　　狄德羅從「美是關係」的學說出發，最早將「情境」（法語

23 夏衍：〈柴霍夫為什麼討厭留聲機〉，《夏衍論創作》（上海市：上海文藝出版社，1982年），頁152。

24 夏衍：〈戲劇與人生〉，《夏衍論創作》（上海市：上海文藝出版社，1982年），頁539。

25 夏衍：〈論劇本荒〉，《夏衍論創作》（上海市：上海文藝出版社，1982年），頁470。

26 夏衍：〈論上海現階段的劇運〉，《夏衍論創作》（上海市：上海文藝出版社，1982年），頁175。

27 夏衍：〈論劇本荒〉，《夏衍論創作》（上海市：上海文藝出版社，1982年），頁471。

Condidon，不僅指人的身分、地位，而且包括人的全部生活條件、社會處境）看為戲劇的基礎，指出傳統戲劇觀念把人的性格作為主要的對象。情境是次要的，但在正劇裡，情境「卻應成為主要對象，性格只能是次要的。」「人物性格要根據情境來決定。」[28]鑒此，他要求劇作者寫出「人物性格和情境之間的對比」，「不同人物的利害之間的對比」，因為「人物的境遇愈棘手愈不幸，他們的性格就愈容易確定。……情境要有力地激動人心，並使之與人物的性格發生衝突，同時使人物的利害互相衝突。」[29]夏衍也將情境看為戲劇的本質，他認為「戲劇是人生的縮影……是壓縮精煉了的人生」，其觀照人生的要素是人物、性格、環境。劇作者必須致力於「在同一個境遇（同一主題，同一性質的糾葛）之中，因為不同的性格，不同的時代，不同的環境，而釀造出一種不同的感動。」[30]因此，人物性格與時代環境的互制關係，便成為審美創造的聚焦點。但夏衍的「情境」並非單純地建立在狄氏「情境」說的基礎上，它一方面汲納典型環境這一更深邃的內涵。典型環境「由時代氣息、地方色彩、社會環境構成」[31]，從一個側面體現了特定時代的本質。對夏衍來說，情境的創造不僅為了刻畫新穎獨特的性格，映現豐富多彩的社會生活，也有助於深刻地揭示生活的本質及其發展趨勢。另一方面，它融匯了傳統戲劇營造意境的良技，往往將情境上擢到意境這一更高的審美境界。作者總是以熱烈真摯的情感去感知、把握審美對象，將逼真細膩的寫實與抒情表現的寫意有機糅合起來，善於描繪象徵性的自然景觀與社會環境，並以

28 狄德羅著：〈關於《私生子》的談話〉，《狄德羅美學論文選》（北京市：人民文學出版社，1980年），頁107。

29 狄德羅著：〈論戲劇詩〉，《狄德羅美學論文選》（北京市：人民文學出版社，1980年），頁178-179。

30 夏衍：〈戲劇與人生〉，《夏衍論創作》（上海市：上海文藝出版社，1982年），頁539-541。

31 夏衍：〈寫電影劇本的幾個問題〉，（上海市：上海文藝出版社，1982年），頁244。

含蓄的劇名，標示劇中意境所內蘊的詩情哲理，於平淡洗鍊中洋溢著深邃動人的藝術魅力。

　　夏衍秉執「情境」說，一面致力於情境、意境的創造，同時以之規範人物刻畫、衝突建構、情節安排及語言運用，進一步形成劇作獨具一格的審美特徵。其一，將人物性格「放在特定的環境之中，依著真實性和必然性的法則，依著作者進步的世界觀，人生觀，而描寫出可能發生的鬥爭與糾葛。」[32]作者描寫知識分子和小市民，總是「把他們放在一個可能改變、必須改變，但是一定要從苦難的現實生活裡才能改變的環境裡面」[33]，生動地展現他們的追求與挫折，幻想與失落，苦悶與掙扎，歡樂與痛苦。作者深知小人物長期形成的生活樣式與思維方式不是輕易能擺脫的，儘管時代、社會環境及自身的民族意識迫切要求他們改變，然而他們中的大多數人遠未經歷各自曲折的生活道路，到達自己必須到達的境界。其二，以人物與環境的互制關係建構基本衝突。一般地說，正劇的衝突雖沒有悲劇衝突的宏偉規模與尖銳激烈，但也不像喜劇衝突每每建立在假定性的情勢、手法上，它所表現的是關係主人翁的生活與命運的重大鬥爭。夏衍的劇作亦不例外。不過，由於他傾重於描寫時代、社會、地點在人物身上引發的心理反應，也鑒於當年日寇肆虐與當局文化專制的環境，作者往往把人物與環境的衝突「推到觀眾看不到的幕後，而使之成為無可詰究的後景與效果」[34]，而致力於表現這一衝突如何使人物凝成種種心理動機，並將它外化為自己的言語、行動，由此展開人物之間及其自身的心理情感糾葛，從而形成了內在衝突與外部衝突明暗交織，傾重描寫內生活與心理衝突，並從中透映出特定時代特徵的衝突構局。

32 夏衍：〈戲劇與人生〉，《夏衍論創作》（上海市：上海文藝出版社，1982年），頁539。
33 夏衍：〈後記〉，《小市民》，收入《夏衍劇作集》（北京市：中國戲劇出版社，1984年），卷1，頁392。
34 夏衍：《憶江南》，《夏衍劇作集》（北京市：中國戲劇出版社，1984年），卷2，頁82。

其三，在情節與場面方面，夏衍明確申言：「我想忠實於現實主義，我不作奇巧和偶合的追求」[35]。他摒棄「曲折的情節，巧合的人生」[36]，執著訴求平淡真實地描繪生活的本來面目，展現形形色色的眾生世相。他推重狄德羅倡導的「戲劇性場面」，而貶斥「劇情奇變」。前者「自然、真實」，是「一個偶然發生的有利情景」，「一個成功而自然的組合」；後者「生拼硬湊」，「建立在許多奇怪的假設上」，是「一個表現為行動而且突然改變人物狀況的意外事件」[37]，它無助於創造更真實、更動人的劇本。其四，運用「極精煉的日常的生活的對話和動作」，力求做到「一句話和一行說明確切地表現一個性格和境遇」。在夏衍看來，「自然，精煉，代表性格，入情入理，這是對話的要點」[38]。為此，劇作者就要設身處地，把自己化為身臨其境的劇中人，「通過角色的特定個性和特定情景，用劇中人的身分和口吻來講話」。「既要『設身』以傳其情，又要『處地』以傳其景，寫臺詞之難在於此，寫臺詞之訣竅也在於此。」[39]上述幾個方面，無疑是構成夏衍的素淨、含蓄、深沉、雋永的風格特徵的主要原因之一。

含淚地鞭撻人物，創造悲喜融合的戲劇形態

古希臘、羅馬以來的正統戲劇觀念，只承認純粹的悲劇和喜劇，

35 夏衍：〈關於《一年間》〉，《夏衍劇作集》（北京市：中國戲劇出版社，1984年），卷1，頁358。

36 夏衍：〈《兩個伊凡的吵架》譯後小記〉，《夏衍論創作》（上海市：上海文藝出版社，1982年），頁41-42。

37 夏衍：〈關於《私生子》的談話〉，《狄德羅美學論文選》（北京市：人民文學出版社，1980年），頁51-55。

38 夏衍：〈戲劇與人生〉，《夏衍論創作》（上海市：上海文藝出版社，1982年），頁540-542。

39 夏衍：〈也談戲劇語言〉，《夏衍論創作》（上海市：上海文藝出版社，1982年），頁578-579。

但在現實生活中悲劇因素與喜劇因素常常是相互交織、滲透、包孕，並在一定條件下互相轉化。純粹的悲劇或喜劇是極少見的。正劇的產生正是為了匡糾這種人為分割的極端狀態，將生活現象的悲劇性與喜劇性作為人生的有機整體，使戲劇的審美觀照更加逼近現實生活。從繼時性角度看，正劇的悲喜融合雖是文藝復興以來歐洲悲喜混雜劇在新的歷史條件下的因革嬗變，可它與後者畢竟存在著本質的不同。概言之，正劇的悲喜融合，並非悲劇與喜劇兩種本質各異的東西的混合並存，而是悲喜兩種因素水乳交融地呈現出均衡統一的狀態，以至人們分不清究竟哪一種成分佔據主導地位。所以，儘管在正劇中不難發現若干人物、事件、場面的喜劇或悲劇色彩，但總體觀之，正劇既不同於向悲劇一面傾斜的喜悲劇，也迥異於向喜劇一面傾斜的悲喜劇。

夏衍執著追求戲劇形態的悲喜融合，均衡統一。他認為「悲劇的格調太喜劇化了不好，反過來只寫黃梅天氣的愁雲慘霧也不好。壞天氣總有一天要過去的」[40]。他既反對「辣的材料，甜的烹調」；尖銳指出在民族危亡的嚴重關頭，「把辛酸的現實化為輕鬆的喜劇而使受難的大眾破顏一笑」，並非緊要之事，有時還會走向「歪曲現實，而使人放聲縱笑於辛酸現實的香甜幻夢之前」。同時，也非議當年一些以歷史來諷喻現實的悲劇；其只有「歷史的悲劇的結束」，就「無法可以聯想到現實的明日光明」[41]。顯然，他所追求的是以創新的現實主義為基礎，表徵歷史的真實性與鮮明的傾向性相統一的悲喜融合。從審美對象看，夏衍將悲喜融合奠立在生活真實與藝術真實的基石上。在他看來，人有喜怒哀樂，自然界也有陰晴雨雪，有「方生」的春天，也有「未死」的寒冷。現實生活總是悲喜交集，苦樂相錯的。「我們的勝利不能一蹴即達，所以即使在『鬥虎』的過程中我們也少不了

40 夏衍：〈談《上海屋檐下》的創作〉，《劇本》1957年4月號。

41 夏衍：〈觀劇偶感〉，《夏衍論創作》（上海市：上海文藝出版社，1982年），頁480-481。

有挫折和犧牲」，但這種相當的挫折卻能「反襯和準備出最後勝利的高潮」[42]。所以，他注重發掘、表現審美客體悲喜因素的交綜錯合及其在規定情境中的消長轉化。以《上海屋檐下》的革命者匡復的遭際為例，匡復十年前被捕入獄，妻女流落街頭，自是蘊含著社會歷史內涵的悲劇，如今獲釋出獄與妻女重逢，出現了喜劇性的轉化。但他面對妻子被迫與他的朋友同居的事實，卻又不能不陷入失望、頹唐。最後，他從自己的孩子身上得到啟發，終於跳出狹隘的情感葛藤，毅然重返革命征途。這從私生活一面說，雖含有明顯的悲劇性，但從受難的小市民一面說，又是透露出新生與光明的喜劇。而重要的是，悲喜之間的交替轉換並非像一般喜劇建立在奇巧與偶合上，而是為西安事變後民眾抗日運動勃興的時代氛圍和政治氣候所左右，且始終植根於規定的戲劇情境與特定的人物性格。這一悲喜融合的審美形貌酷肖對象的原生態，又在在超越對象的原生態，是劇作家揉搓塑抹的藝術結晶。

　　而從審美主體看，運用幽默的與悲劇的審美觀照，用含淚的鞭撻來描寫小人物，是夏衍創造悲喜融合的主要方法。一方面，他用辯證的歷史的觀點來審視小市民和知識分子，力圖照出人物內心矛盾的全部深度。這些小人物身上存在種種缺點，為古老的生活樣式與陳舊的思維方式所羈縛，心靈上承載著歷史與現實的、精神與物質的種種重荷。但在偉大的民族解放戰爭中，他們心靈深處潛藏的愛國意識、民族感情也正在擡頭。儘管步履維艱，瞻前顧後，但他們已逐漸走出狹小的生活圈，思想和情感都發生不同程度的變化。即使像劉愛廬這類地主裡面的開明紳士，作者也寫出他「保有正義感的封建儒生的一面」，寫出民族的感情「使他站在抗戰這一面，使他同情下一代」[43]。

42 夏衍：〈觀劇偶感〉，《夏衍論創作》（上海市：上海文藝出版社，1982年），頁482。

43 夏衍：〈關於《一年間》〉，《夏衍劇作集》（北京市：中國戲劇出版社，1984年），卷1，頁359。

這種從平凡渺小的人物身上發掘深一層的價值，透過灰色黯淡的人生窺探其內蘊的意義，正是一種幽默的人生觀照。與此同時，夏衍對人物始終抱著冷雋的態度與深厚的同情。這種情感態度是構成幽默觀照的另一內涵。作者冷雋地把小人物放在性格與情境、不同的利害關係的尖銳對立中，「殘酷地壓抑他們，鞭撻他們，甚至於碰傷他們」。但這種「鞭撻」並非諷刺家的熱諷冷嘲，而是「含著淚水」，充滿了同情與憐憫，其用意是「使他們轉彎抹角地經過各種樣式的路，而到達他們必須到達的境地。」[44]作者深知「小資產階級是革命的同盟軍」，「在今後的殘酷鬥爭中，他們可以也必須和革命主力長期合作」[45]，因此必須對他們採取批評、教育、團結的方法，而「要爭取他們，單單打罵和嘲笑是不中用的，這裡需要同情，而我終於憐憫了他們。」[46]顯然，這種「含淚的鞭撻」蘊含著鮮明的政治傾向性與無產階級的策略思想，因此也不同於一般幽默家悲天憫人的「含淚的笑」。重要的是，夏衍冷雋深厚的情感態度還驅使他在幽默觀照的同時，輸入悲劇觀照的成分，肯定矛盾，戰勝矛盾，尋求超越平凡人生的價值。這在劇中主要人物身上往往得到生動的體現。顯然，作者正是憑藉「含淚的鞭撻」，將主體幽默的與悲劇的觀照連結在一起，達成悲喜兩種因素的有機融合。必須指出，夏衍幽默的與悲劇的觀照，有時也以深情的讚美為連結點。當作者描寫抗日愛國志士劉浩如、錢裕、馬順等人，尋求超越生命的人生價值時，其悲劇的觀照在比重上無疑超過了幽默的觀照，但這一畸重，卻因劇中出現日偽漢奸的喜劇形象而取得了新的平衡，從而維持悲喜因素的均衡統一。

44 夏衍：〈關於《一年間》〉，《夏衍劇作集》（北京市：中國戲劇出版社，1984年），卷1，頁359。

45 夏衍：〈代序〉，《夏衍選集》（北京市：人民文學出版社，1959年）。

46 夏衍：〈關於《一年間》〉，《夏衍劇作集》（北京市：中國戲劇出版社，1984年），卷1，頁359。

第三節　正劇的成熟及其衍展

　　《上海屋檐下》（又名《重逢》）的誕生，是夏衍正劇美學觀確立與正劇創作成熟之標誌。在此之前，夏衍的戲劇觀念與思維方式歷經嬗遞轉換，才逐漸確立現代的民族的正劇觀。與此相應，他的話劇創作也幾經挫折，始邁上嚴謹創新的現實主義道路。從此，作者成為中國話劇界唯一專門寫作正劇的劇作家。抗戰時期，夏衍在正劇美學觀導引下，沿著《上海屋檐下》所開闢的道路繼續從事創造性的耕耘，多方面地拓展正劇的審美內涵與表現藝術，將正劇的藝術創造引向新的領域，新的峰巒，也為現代民族正劇的發展繁榮作出新的奉獻。

《上海屋檐下》的誕生

　　夏衍前期的劇作不懈地探索創作方法，尋找獨特的藝術個性。處女作《都會的一角》（1935）描述舞女張曼曼及其男友方先生窮愁潦倒、走投無路的生命遭際，展示了小市民辛酸、窘迫的日常生態圖景。同年的《中秋月》（又名《相似》等），敘寫舞女李曼娜搭救同命運的傭婦之女愛花，也從一個側面勾畫都市下層的世態畫。這兩個短劇，不僅表明夏衍伊始就採用現實主義方法，也呈露出他的藝術風格之雛型。作品既注意刻畫人物性格及內心活動，也從中映照出當時的時代特徵，表顯了充滿抒情氛圍的藝術風貌。劇中人物、生活與《上海屋檐下》也有啟承、拓展關係。誠如唐弢指出，「舞女是未來的施小寶，鄰居像趙振宇，失業青年身上有黃家楣和林志成的影子。當然，最主要的還是生活——大都市裡一群小市民無可奈何的生活。」[47]

47 唐弢：〈沁人心脾的政治抒情詩——序〉，《夏衍劇作集》（北京市：中國戲劇出版社，1984年），卷1，頁2。

　　然而，夏衍對藝術與政治關係的機械看法，卻使他難於恪守現實
主義的原則，沿著已經開闢的道路前進。長期以來，他「很簡單地把
藝術看作宣傳的手段」[48]，以為戲劇創作「主要是為了宣傳」，「表達
一點自己對政治的看法」[49]。《都會的一角》因「東北是我們的」所引
發的社會效應，無疑也對他的藝術實踐起了誤導作用。如李健吾所
說，現實政治的怒濤在他的心頭洶湧，「急於諷嘲和詛咒」，他不幸沒
有更多的耐性調整他的孕育，「他把一腔悲憤傾入紙墨。忿怒在這裡
化為諷刺。」[50]於是遂有偏離現實主義軌跡的歷史諷喻劇《賽金花》
（1936）。作品以庚子事變為素材，僅憑歷史與「今日的時事最有共
同感的事象」對現實進行直接的嘲諷。其意圖是「描畫一幅以庚子事
變為後景的奴才群像」，「對於那些願為奴隸和順民的人們加以諷喻和
詛咒」，讓觀眾「能夠從八國聯軍聯想到飛揚跋扈、無惡不作的『友
邦』，從李鴻章等等聯想到為著保持自己的權位和博得『友邦』的寵
眷，而不恤以同胞的鮮血作為進見之禮的那些人物」[51]。在這方面，
作者堪稱達到預期的目的。作品火辣辣的現實戰鬥性激怒了當局。當
《賽金花》在南京上演時，國民政府內務部長張道藩竟指使僕從起
哄，向臺上擲痰盂，次日又強令禁演，製造了話劇史上的「《賽金
花》事件」。但這並不能掩蓋《賽金花》觀照歷史生活所存在的嚴重
缺陷。儘管作者「不想將賽金花寫成一個『民族英雄』」，但對女主人
翁的過分同情，卻使他未能始終將她看為形形色色的「奴隸裡面的一
個」，「包藏著一切女性所通有的弱點的平常的女性」[52]，有時卻想

48　夏衍：〈後記〉，《上海屋檐下》，《夏衍劇作集》（北京市：中國戲劇出版社，1984
　　年），卷1，頁257。

49　夏衍：〈談《上海屋檐下》的創作〉，《劇本》1957年4月號。

50　李健吾：〈上海屋檐下〉，《李健吾戲劇評論選》（北京市：中國戲劇出版社，1982
　　年），頁30、31。

51　夏衍：〈歷史與諷喻〉，《文學界》第1卷創刊號（1936年6月）。

52　夏衍：《歷史與諷喻》，《文學界》第1卷創刊號（1936年6月）。

「借用了她的生平，來諷罵一下當時的廟堂人物」[53]，甚或將她擢拔
為與廟堂人物相對照的不平凡女性，有意無意地走上頌揚賽金花的歧
路，特別是為她責望報酬、申張道義的第七場，作者在女主人翁身上
完全失落了「歷史的諷喻」的初衷。其次，夏衍對義和團運動也未能
肯定其反帝鬥爭的歷史作用，卻著眼於表現它的神權迷信、原始落後
等負面因素。藝術實踐表明，只有正確地認識、把握歷史人物、事件
及其與歷史環境的辯證關係，從中發掘歷史的豐富內涵，才能在審美
觀照中真正達成「歷史的諷喻」。

　　繼出的《秋瑾傳》（初名《自由魂》，1936），啟用唯物史觀來審
度、把握歷史人物、事件，注重創造特定環境中的人物形象，是對
《賽金花》的明顯超越。作品以辛亥革命時期秋瑾的事跡為題材，塑
造了一位為中華民族的獨立解放而英勇獻身的女英雄形象，頌揚了秋
瑾豪爽俠義、沉毅不屈的性格與視死如歸、捨生取義的英雄氣概，洋
溢著一股激揚蹈厲、震撼人心的力量。但《秋瑾傳》亦非嚴謹的現實
主義之作。「憂時憤世」的主體態度，使該劇與《賽金花》相近，「許
多地方興之所至，就不免有些『曲筆』和遊戲之作。」[54]在形象塑造
方面，「直奔人物的性格和生平；這裡正同《賽金花》相反，枝葉過
分稀少，材料不夠說明靈魂。單純，然而並不深致」[55]。歐陽予倩也認
為此劇雖「正確地敘述著歷史，當戲看似乎差一點，宣傳說教之處也
覺得生硬一點。」[56]《賽金花》等劇出現的弊病及魯迅等人對該劇的
尖銳批評，曾引起夏衍的「痛切的反省」[57]。在徘徊瞻顧之間，一方

53 夏衍：〈《賽金花》餘談〉，《夏衍論創作》（上海市：上海文藝出版社，1982年），頁
　108。

54 夏衍：〈談《上海屋檐下》的創作〉，《劇本》1957年4月號。

55 李健吾：〈上海屋檐下〉，《李健吾戲劇評論選》（北京市：中國戲劇出版社，1982
　年），頁32。

56 歐陽予倩：〈後臺人語〈之四〉〉，《歐陽予倩全集》（上海市：上海文藝出版社，
　1990年），卷6，頁340。

57 夏衍：〈自序〉，《上海屋檐下》，《夏衍劇作集》（北京市：中國戲劇出版社，1984
　年），卷1，頁255。

面，曹禺的《日出》、《原野》等劇作，為他提供了「認真地、用嚴謹
的現實主義去寫作」[58]的參照系，而當年風靡劇壇的「情節戲」、「服
裝戲」，也引發了他的極度反感[59]。同時，他長期所接受的契訶夫、高
爾基的現實主義戲劇美學的陶融，以及俄蘇日本正劇的啟迪，也以潛
移默化的力量在他身上發揮著越來越大的制導力。這一切，驅策他自
覺地轉換、調整自己的戲劇觀念與思維方式。他決定「改變那種『戲
作』的態度，而更沉潛地學習更寫實的方法」[60]，深切地「認識到戲
要感染人，要使演員和導演能有所發揮，必須寫人物、性格、環
境……只讓人物在舞臺上講幾句慷慨激昂的話是不能感人的。」[61]一
種新的戲劇美學觀正在蘊育、形成，並驅使他返歸自己所熟悉的小市
民和知識分子的生活。在《上海屋檐下》的創作過程中，他始終強調
從主體對人生的直接感受、情感體驗與藝術想像入手，運用客觀、冷
靜的寫作方法，注重「人物性格的刻畫、內心活動，將當時的時代特
徵反映到劇中人物的身上」[62]，致力於形象與思想、情與理、事與境
的整合統一。這齣三幕話劇的誕生，不僅彰明夏衍找到自己所擅長表
現的題材、人物及獨特的藝術個性，也是他的現實主義話劇創作與藝
術風格走向成熟的標誌。

　　《上海屋檐下》是夏衍正劇創作道路上的第一座豐碑。劇情被放
在「中國歷史上所遭遇的一個最嚴重的時代」[63]。一方面，一九三五
至三六年革命力量在南京當局與中共黨內錯誤路線的夾擊下受到很大

58 夏衍：〈談《上海屋檐下》的創作〉，《劇本》1957年4月號。

59 夏衍：〈自序〉，《上海屋檐下》，《夏衍劇作集》（北京市：中國戲劇出版社，1984
　　年），卷1，頁254。

60 夏衍：〈自序〉，《上海屋檐下》，《夏衍劇作集》（北京市：中國戲劇出版社，1984
　　年），卷1，頁255。

61 夏衍：〈談《上海屋檐下》的創作〉，《劇本》1957年4月號。

62 夏衍：〈談《上海屋檐下》的創作〉，《劇本》1957年4月號。

63 夏衍：〈自序〉，《上海屋檐下》，《夏衍劇作集》（北京市：中國戲劇出版社，1984
　　年），卷1，頁254。

的損失，革命者面臨著辨明革命發展趨向的嚴峻考驗。「左」的冒險
主義固不足為訓，而墜入消沉苦悶亦非正確之抉擇。另一方面，一個
更大的民族危機，迫使所有的中國人表明自己的態度。其時，國共兩
黨團結抗日雖已是大勢所趨，可在複雜的現實中尚無端倪可尋。政治
氣候陰晴不定，難於捉摸。作品描寫了上海一幢弄堂房子五戶市民，
在黃梅時節裡一天的日常生活、喜怒哀樂，真實地映現舊中國都市社
會一幅普泛而灰色的生命圖畫，也讓觀眾透過那個艱難沉悶的年代，
聽到快要到來的時代的足音。這同一屋檐下的五戶人家，都是生活在
都市角落裡的小人物。灶披間的小學教員趙振宇，達觀爽朗，是個隨
遇而安的樂天派。他用「比上不足，比下有餘」來麻醉自己；趙妻卻
愁窮哭苦，終日為油米柴鹽而嘮叨，熱衷於打聽別人的隱私：他們一
天的生活，可以說就是一輩子的縮影。亭子間的洋行小職員黃家楣，
因不肯將就外國主子與買辦的嘴臉而失業，夫婦倆窮愁潦倒，典賣一
空。將兒子辛苦培養到大學畢業的黃父，獲悉真情後，便托故返鄉，
偷偷地留下最後一點血汗錢。前樓的房客施小寶，因丈夫飄泊海船，
杳無音訊，自己被迫淪落風塵，罹受流氓惡棍的凌辱與欺壓。她四顧
無援，跳不出惡勢力的魔掌。住在閣樓的老報販李陵碑，「一二八」
戰爭中失去獨生子，活在錯覺的酩酊大醉裡。他一直做著兒子當司
令，自己就是老太爺的幻夢。這些人雖有倔強的一面，卻又都是生活
中的弱者。被置於審美觀照中心的匡復、林志成、楊彩玉，亦不例
外。林志成與朋友的妻子同居，面對從獄中出來的匡復，「禁不住良
心的譴責」。楊彩玉從一個拋棄家庭、同情革命的少婦，變成了隨順
夫權的家庭主婦，她的感情「在前夫與後夫之間掙扎」[64]。而小資產
階級出身的革命者匡復，剛熬過了八年的鐵窗之苦，又遇上家庭生活
的重大逆折，自也不能不產生陰暗、頹喪的情緒。

　　夏衍描寫這群小市民及沾染小市民習氣的知識分子，沒有「憑藉

64 參看唐弢：〈廿年舊夢話「重逢」〉，《解放日報》，1957年6月2日。

自己的主觀和過切的期望去勉強他們的生活」[65]，而是把他們放在一個特定的環境中，生動地表寫這群小人物的苦悶、掙扎與希望，心靈深處所背負的各種歷史的、精神的、物質的重壓。作者深知小市民長期形成的生活習慣、思維方式，不是輕易能夠擺脫的，儘管時代、環境及自身的意識，迫切要求這群小人物改變，然而他們中的大多數人，遠未經歷各自曲折的生活道路，到達自己必須到達的境界。匡復是個例外。雖然他在生命道路上的挫折面前徬徨、痛苦，但他畢竟是一個有理想、受過鬥爭考驗的志士，女兒葆珍的歌聲也使他蒙塵的心靈深受鼓舞。他終於丟開滄桑之感，跳出狹隘的情感葛藤、人事糾紛，走上了繼續奮鬥的革命道路。他的「出走」給受難的小市民帶來一線希望之光。作品在勾畫芸芸眾生的不同色相之下，也觸及一些嚴重的社會問題，表現了舊中國都市小市民的處境與追求、命運與出路，充分體現現代正劇觀照當代社會生活及其發展趨向的基本特徵。夏衍對筆下人物始終懷抱著「認真的熱情和態度」[66]。他一方面鞭撻人物，殘酷地壓抑他們，甚至於碰傷他們，但並不訴諸諷刺、謾罵，而是對他們同時寄予同情、憐憫。這種獨特的情感態度，使全劇的審美觀照呈露出濃重的正劇格調、 色彩。

《上海屋檐下》標誌著夏衍素樸、洗鍊、含蓄、深沉的藝術風格的形成。作者不獨寫自己最熟悉的人物、生活，使作品蒸騰出一股濃郁的生活氣息，而且將自己對時代、人生的哲理思考，熔鑄到小市民的日常生活畫面裡。劇本的主題「是從整部生活描寫上勻稱地放出來，而不是用一兩句話呼喊出的。」[67]理與情、思想與藝術達到了完

65 夏衍：〈關於《一年間》〉，《夏衍劇作集》（北京市：中國戲劇出版社，1984年），卷1，頁392。

66 夏衍：〈柴霍夫為什麼討厭留聲機〉，《夏衍論創作》（上海市：上海文藝出版社，1982年），頁148。

67 焦菊隱文集編輯委員會：《焦菊隱文集》（北京市：文化藝術出版社，1988年），卷2，頁363。

美的整合統一，因而，富有內在的生命力與感染力。作者敏感、內向的藝術氣質，使他不僅善於敏銳、準確地把握人物的性格、心理，也傾重以委婉、含蓄的方式，細膩地描寫人物的內心情感及其細微變化。小職員黃家楣一家人在困厄中患難與共，相濡以沫的情感交流，僅用一兩個精心擷取的生活細節，就寫得曲折入微，蕩氣迴腸，煥發出深摯動人的光彩。作品的含蓄、深沉是與表達的洗鍊、明淨分不開的。作者善於憑藉簡樸的生活化臺詞，富有特徵的表情、動作，透映人物複雜的心理情感，確切地表現特定的性格、境遇。僅憑「盼嬌兒，不由人，珠淚雙流」這句蒼涼的唱詞，「咱們阿清在當司令……我就是……老太爺啦」的對白，就燭照出李陵碑悲慘、坎坷的生命遭逢，也寫盡了他在滅頂之災打擊下被扭曲的變態心理。而對匡復出走前複雜的內心情感的描繪，還輔以「留出空白」，間接烘托等手法。里間，楊彩玉哭泣著攔阻決定出走，卻不無留戀的林志成；外間，匡復「凝神」，「聳耳靜聽」，露出「苦痛」的神情，終至「茫然地站著」。這時，作者巧妙地插入葆珍引領孩子們唱抗日歌曲，同時，敘寫匡復轉而傾聽歌聲，以那蘊含豐富的社會內涵，且不無針對性的歌詞，來烘托匡復激烈的內心博弈，思想情感的內省嬗變；一種強烈的使命感與崇高的獻身精神終於在他心中升騰起來。他讚揚葆珍「不愧是一個『小先生』，你教了我很多的事！」又情不自禁地抱吻、祝福女兒，便毅然離去。這一藝術處理，含蓄深沉，迴盪著一股撼人心魄、引人崇敬的悲壯美。它既以豐富的潛臺詞留給演員馳騁的藝術天地，也給觀眾騰出想像的廣闊空間。從真實、深入地表現小市民的日常生活和心理情感出發，作者建構了立體交叉的結構形式。他巧妙地利用弄堂房子的橫斷面，以匡、楊、林的遭逢為主，以其左鄰右舍的境遇為輔，同時展現五戶人家的生活與命運，組成了一部都市小市民的多聲部交響曲。他們各自念叨著一本苦澀的經，各行其事，彼此間雖無直接的關聯，卻處在同一屋檐下，有共同的命運，為同一的主題

思想所統攝，形成了內在的有機的統一。這無疑是一種嶄新的不落俗套的結構模式。不過，戲劇文學的有序推衍與五戶人家舞臺畫面的立體鋪展，畢竟是一個難於彌合的矛盾。當故事個別進行時，間間房屋的人物、動作擺在面前，就難於集納觀眾的視線；而當故事各別進行時，也使人「產生斷而復續的印象」[68]。

《心防》等戰初正劇的拓展

抗戰初期，夏衍的正劇一方面弘揚前期善於從平凡的日常生活描繪人物的內心世界，發掘人生底蘊的特色，同時拓展題材的範域，由家庭逐漸移向社會，將小市民和知識分子置於戰時硝煙瀰漫、動盪不安的環境中，注重多側面地刻畫人物的心理情感和性格特徵。《一年間》、《愁城記》、《心防》三部四幕劇，從軍事、經濟、文化三個切角，真實深刻地映現上海「孤島」的社會現實及其發展趨勢，也塑造一系列鮮明生動的人物形象，彰顯了正劇創作的衍變與發展。

《一年間》（1938）描寫開明紳士劉愛廬一家，在抗戰一年間的生活遭逢與心靈變遷。劉愛廬作為有正義感的封建儒生，面對敵寇入侵，寧可帶著一家老小顛沛流離，也不願當漢奸和順民。民族意識驅使他站在抗戰一邊，支持新婚的獨子、空軍飛行員瑞春重上戰場。儘管罹受分離顛沛之苦，也屢生哀傷淒然之感，但他和家人始終關注著瑞春的安危，戰事的進展。作品還批評對抗戰持悲觀主義，消極頹喪的知識分子于明揚。劇末飛將軍瑞春的喜訊傳來，新婦艾珍亦產下男孩，中國空軍恰又飛臨上空，給流離中的人們帶來了新生與希望。該劇從一個獨特的角度觀照抗戰第一年間的社會現實，被譽為「八一

68 李健吾：〈論《上海屋檐下》〉，《李健吾戲劇評論選》（北京市：中國戲劇出版社，1982年），頁158-159。

三」以來「最有光輝的一個劇本。」[69]《愁城記》（1940）敘寫「孤
島」知識青年林孟平、趙婉夫婦，雖生活困窘辛酸，卻仍沉湎於小家
庭的溫馨、幸福。這對心地善直、性格懦弱的小兒女，既罹受陰鷙貪
婪的叔父趙福泉的掠奪、欺凌，又為機詐惡辣的何晉芳所擺布，逐漸
陷進相濡以沫的涸轍之中。作者特地引用莊子的話：「泉涸，魚相與
處於陸，相呴以濕，相濡以沫，不如相忘於江湖」，著力描寫男女主
人翁在黑暗現實的重重逼迫下終於醒悟過來，決心和革命青年李彥雲
一道，「到別一個世界」。作品旨在呼喚「文化青年由小圈子斷然跳到
大圈子」的題意，也表寫得饒有詩情哲理。不過，該劇也存在著「主
題還不夠簡純」[70]之弊，但其癥結不在於寫遺產，而在於對趙、何之
流搞投機買賣、發國難財的揭露，與主題缺乏內在有機的聯繫。

　　夏衍曾說：「為什麼我執拗地表現著上海？一是為了我比較熟
悉，二是為了三年以來對於在上海這特殊環境之下堅毅苦鬥的戰友，
無法禁抑我對他們戰績與運命表示衷心的感嘆和憂煎。」[71]《心防》
（1940）「把場面安放在鬥士們的一面」，既是對戰初話劇界偏重暴露
「朋輩裡面的最醜惡的一面」的「填補空白的分工」[72]，也彰顯了作
者對表現抗日愛國志士的英雄正劇的美學追求。作品以上海淪陷後的
頭兩年為背景，描寫「孤島」進步文化工作者，為堅守「五百萬人的
精神上的防線」，同日偽漢奸進行艱苦卓絕的鬥爭，頌揚了他們堅毅
苦鬥的精神，不朽的戰績。主人翁劉浩如是一個新聞記者，面對敵人
竭力破壞抗戰宣傳，妄圖摧毀上海人民「心裡的防線」，他臨危受
命，毅然決定留駐「孤島」，將堅守五百萬人的精神防線作為自己的

69 李健吾：〈上海屋檐下〉，《李健吾戲劇評論選》（北京市：中國戲劇出版社，1982
年），頁39。

70 田漢：〈序《愁城記》〉，《野草》第4卷第2期（1942年5月）。

71 夏衍：《別桂林》，《夏衍劇作集》（北京市：中國戲劇出版社，1984年），卷1，頁567。

72 夏衍：〈後記〉，《心防》，收入《夏衍劇作集》（北京市：中國戲劇出版社，1984
年），卷1，頁481-482。

神聖職責，表現出高昂而又沉毅堅定的愛國情志。為了保衛「心防」，他與逐漸淪為漢奸的倪邦賢進行了堅決有力的鬥爭，尖銳揭穿倪某企圖讓漢奸控制進步劇運的陰謀，斷然撤銷其副刊編輯的重要職務，表徵了可貴的政治警覺性、敏銳的洞察力及機智果敢的才幹。他對老友沈一滄寬容調和態度的批評及思想啟迪，對時而急躁冒動、時而悲觀沮喪的仇如海的耐心教誨，也映呈了對敵鬥爭的原則立場與對戰友的滿腔熱忱。面對日偽的讒毀、利誘與威嚇，他毫無懼色，撰寫一篇篇令敵人膽戰心寒的社論、時評，始終用自己的筆頑強地死守著「心防」。在他的精神鼓舞、感召下，楊愛棠挫敗了倪邦賢之流破壞募捐寒衣游藝會的陰謀，沈一滄成了一位堅強的文化戰士。作品還從劉浩如的家庭生活，與楊愛棠的情感糾葛，進一步展現他那豐富的內心世界，可貴的道德情操。劉浩如最後雖被日偽所槍殺，但他和戰友們所建立的精神防線，卻牢牢地在人心扎下了根。劇本為「孤島」進步文化界留下可歌可泣的舞臺形象。如李健吾所說，夏衍的《心防》「比他的《上海屋檐下》更深刻，更潑辣，更親切」，不過，因所寫的是文化工作者與敵人的殊死鬥爭，「衝突來自外面，來自歷史變化，並非來自人物本身」，因此「人物被動些，單薄了些。」[73]

《法西斯細菌》、《芳草天涯》等

進入抗戰後期，夏衍的正劇創作又有新的重大發展。一方面，他為《心防》所始創的英雄正劇開拓了新的表現天地；以知識分子和小市民為主人翁的人物格局被突破了。作者的審美視野從上海「孤島」轉向江南水鄉的陰陽界，關外淪陷的黑土地，描寫廣大民眾在戰爭中

73 李健吾：〈重讀《心防》與《法西斯細菌》〉，《李健吾戲劇評論選》（北京市：中國戲劇出版社，1982年），頁436-440。

的劫難、奮起與不屈鬥爭的歷史畫面，著力塑造了抗日軍民同仇敵愾、沉毅壯烈的動人形象。四幕劇《水鄉吟》（1942）以浙西陰陽界人民武裝和游擊隊的抗日鬥爭為後景，圍繞水鄉農民營救負傷的游擊戰士這一主線，展呈出一幅交織著戰火煙雲與水鄉風情的水墨畫。不論為民族解放而浴血戰鬥，不畏犧牲的游擊隊長俞頌平，冒著全家生命危險，全力搭救子弟兵的老農何裕甫，還是熱情愛護、悉心照料傷員的女青年何漱蘭，以民族大局為重、克制兒女私情的知識女性梅漪，忠厚誠實、與偽保長搏鬥的小公務員何廉生，都閃爍出抗日軍民同仇敵愾的鬥爭意志與嶄新的精神風貌。劇中婚戀糾葛線索的穿插，進一步剖示俞頌平的內心世界及高尚的道德情操，而嬌柔任性的梅漪從追求過去的情人俞頌平，到支持他帶著何漱蘭重返戰場，也於人生道路上邁出艱難而有意義的一步。另一四幕劇《離離草》（1944）描寫松花江流域農民和義勇軍抗擊日本侵略者的鬥爭事跡。儘管處在戰爭的坩鍋鼎沸中，面對著火與血的考驗，但「爬山虎」、馬順、蘇嘉、崔承富等民族鬥士卻前仆後繼，義無返顧，執著地追求「死得漂亮，活得光輝」的生命圖式與人生價值。透過作品所描繪的一幅幅喋血戰鬥、壯懷激烈的畫面，人們深深感悟到「血在灌溉新芽，他們沉默的戰鬥以心傳心地在激勵著整個的民族」，使「遠隔的人感到盎然的春意」[74]。《離離草》與《水鄉吟》一樣，洋溢著深沉動人的抒情氛圍，其題旨也蘊含詩情哲理。但因主要憑藉第二手的材料，缺乏深入的考察、體驗，也存在著這樣那樣的缺憾。

　　同時，夏衍繼續描寫自己最熟諳的知識分子的生活與鬥爭。抗戰後期，隨著生活體驗的深入，文化意識的深化，作者對戰時知識分子的觀照引進了理想、事業、婚戀等重要課題，其審美內涵顯得更為豐

74 夏衍：〈記《離離草》〉，《夏衍劇作集》（北京市：中國戲劇出版社，1984年），卷2，頁302。

饒、深邃，藝術創造也上擢到新的層面。以《法西斯細菌》、《芳草天
涯》的問世為標誌，夏衍的正劇創作被推向新的高峰。五幕劇《法西
斯細菌》（原名《第七號風球》，1942），以一九三一年「九一八」前夕
到太平洋戰爭爆發後的一九四二年春為背景，描寫自然科學家俞實夫
曲折的人生道路與心靈歷程，從中表現了「法西斯與科學不兩立」[75]
的深刻題旨，也充分彰顯一個正劇藝術家的「技巧、知識、嚴肅性和
思想力量。」在戰亂生活中，夏衍曾經接觸許多善良、正直的醫師
們，他們「真純地相信著醫術之超然性」，卻「都被日本法西斯強盜
從科學之宮驅逐到戰亂的現實中來……把他們的視線移向到一個滿目
瘡痍的世界。」他們的悲劇性遭際激發了作者的創作靈感。而現代細
菌學泰斗金瑟（Zinsser）教授的名著《老鼠‧虱子和歷史》及自傳
《比詩還要真實》，又以其洞穿歷史與現實的思想光芒，幫助作者梳
理豐富的感性材料，從中發現了富有哲理意義的主題[76]。

　　《法西斯細菌》的突出成就，在於創造一系列具有獨特性格和典
型意義的藝術形象，將現代正劇塑造人物典型的美學功能擢拔到新的
層面。主人翁俞實夫正直、誠摯、樸實，是一位嚴肅地對待科學事業
的細菌學家，也是夏衍正劇中最為鮮活豐滿的知識分子形象。俞實夫
懷抱著科學為人類謀幸福的理想，真純地虔信「醫術之超然性」；不
相信「一個國家的政治不弄好，科學就不會發達」的真諦。「九一
八」前夕，他獲得日本文部省的「醫學博士」學位，被譽為「新中國
醫學界的光芒」。但隨著「九一八」事變爆發，現實的政治風暴終於
迫使他挈婦將幼回國。他在日本人創辦的上海自然科學研究所，埋頭
從事斑疹傷寒疫苗的研究。儘管他仍認為「科學沒有國界，我們從事

75　夏衍：〈老鼠‧虱子和歷史──《法西斯細菌》代跋之一〉，《法西斯細菌》（上海市：
　　開明書店，1946年）。
76　夏衍：〈老鼠‧虱子和歷史──《法西斯細菌》代跋之一〉，《法西斯細菌》（上海市：
　　開明書店，1946年）。

著的是人類全體的事業」，卻難於否認「日本人辦這研究所的目的，
不一定是為了純正的科學」，更無法使日籍研究員「不幫助帝國主義
的侵略」。「八一三」後，由於他「跟東洋人做事」及日籍妻子，女傭
張媽不願在他家做工，女兒壽珍也遭到鄰里小孩的嘲罵。戰爭的陰雲
又一次迫使他離開上海，到所謂「不會打仗」的香港去。誠如列寧澄
示，「工程師承認共產主義思想所經歷的途徑，並不像以前那些在秘
密條件下工作的宣傳員和著作家所經歷的一樣，而是經過他在自己那
一門科學方面所達到的實際成果」[77]。俞實夫根深柢固的科學至上主
義，決定他的思想轉變必然是一個長期艱苦的過程。夏衍始終將他
「放在一個可能改變，必須改變，但是一定要經過苦難的現實生活才
能改變的環境裡面」[78]。俞實夫在香港拼拼湊湊買了架顯微鏡，便終
日埋在他的「科學之宮」裡。對日寇在東北撒放傷寒菌的消息，他只
發出那是「科學的墮落」的沉重嘆息。太平洋戰爭爆發後，法西斯強
盜使他陷入無水、無電、無糧的困境，但他仍不放下研究工作。進步
青年錢裕用金瑟關於傷寒與政治的關係的論斷開導他，並指出「最厲
害的細菌……叫做『法西斯主義』，由於這種細菌而生的傳染病就是
法西斯的侵略戰爭」，可他仍超然地認為「這種細菌，不是醫生所能
撲滅的」。直到香港淪陷，暴虐的法西斯匪徒搗毀了他多年營就的
「科學之宮」，錢裕為奪回顯微鏡和保護靜子不被侮辱而遭到日寇槍
殺，這一觸目驚心的血的現實，才徹底轟毀了他的科學至上主義的幻
夢。他終於認識：「所謂人類最大的傳染病——法西斯細菌不消滅，
要把中國造成一個現代的國家，不可能；就是要關上門，做一些對人
類有貢獻的研究，也會時時受到阻礙和破壞。……自然科學可以征服
疾病，但是人類的愚蠢和野蠻……法西斯侵略戰爭，阻礙了科學的進

77 夏衍：〈關於《法西斯細菌》〉，《新觀察》1954年第15期。

78 夏衍：〈關於《一年間》〉，《夏衍劇作集》（北京市：中國戲劇出版社，1984年），卷
　　1，頁392。

步⋯⋯」他前往桂林，決心到紅十字醫院去，從事「撲滅法西斯細菌的實際工作」。

俞實夫的思想轉變與心靈變遷是真實的，令人信服的。夏衍不僅揭示他的思想賴以轉變的外發動因，讓「九一八」、「八一三」、「一二八」等歷史事變滲透了他的生活，無情地影響並積極地改變他的思想，而且寫出人物獲得新生的內部構因。俞實夫雖是不問政治、埋頭研究的書呆子，卻「懂得做人的基本道理」，嚴肅地對待人生、理想、事業。正是這一點，驅策他十年來隨著民族解放戰爭的洪流輾轉流離，也使他經得起生活的嚴峻考驗，勇於糾正自己的錯誤，在人生道路上跌了許多跤後最終站立起來。作者還從友誼、愛情、家庭等層面，進一步表現主人翁的人倫天性與豐富的情感。俞實夫「並不是遁入科學之宮的超人」[79]，而是有血有肉的活人。他在困厄中默默地接受朋友趙安濤的資助，處處摯愛著自己的妻子，事事順應愛女的心願，也忘不了曾經勉勖、鼓勵他，最後犧牲於日寇槍下的錢裕。他的獨特性格與心靈歷程，在舊中國社會既有很大的典型性，又閃耀出抗戰時期的時代特徵，是現代話劇史上最為成功的知識分子典型形象之一。

俞實夫的妻子靜子是一位溫文靜婉，具有文化素養的日本婦女。她摯愛丈夫，熱愛中國，為丈夫的研究事業默默無私地奉獻自己的一切。日本軍閥燃起的戰爭烈焰，迫使她跟隨丈夫南北飄泊，過著動盪不安的生活，但即使在貧窮與勞苦中，她仍然無微不至地照料著丈夫，體現了日本婦女溫柔賢淑、吃苦耐勞、富於犧牲精神的傳統美德。作者在中日兩國關係劇烈變化的背景下，深入描寫了靜子所經歷的「比鐵火相搏的戰爭更慘壯的靈魂的戰鬥」[80]。這位日本平民女性，只希望中日兩國的睦鄰關係，如同他們的愛情一樣綿延久長。因

79 劉念渠：〈《法西斯細菌》劇本和演出〉，《十三年間》（上海市：新文藝出版社，1957年）。

80 夏衍：〈從迷霧中看一面鏡子〉，《夏衍論創作》（上海市：上海文藝出版社，1982年），頁527。

此，「日支關係大破局」使她「憂心忡忡」,「茫然若失」；日本軍閥的
鐵蹄蹂躪更將她的心靈拋入戰爭的坩鍋中鼎沸。作為日本人，她熱愛
祖國和日本人民，卻又不能分辨日本軍閥與日本人民的不同，也看不
清日本軍國主義的滔天罪惡；但她畢竟具有是非觀、正義感。日本軍
閥的殘虐、暴戾，中國人對它的揭露、詛咒，既使她那純潔的民族自
尊受到褻瀆：又使她感到民族的恥辱，她黯然神傷，默默流淚，陷入
無法排解的痛苦之中。但在火與血的考驗中，她終於親眼目睹了法西
斯匪徒,「公然地搶劫、姦淫、屠殺」，親身感受到日本軍閥給中國人
民帶來的深重災難。她深深引咎自責，熱情支持丈夫奔赴傷兵醫院,
認為「參加中國的抗戰，說起來也就是為了日本，為了日本人。」作
者以洗鍊含蓄的手法，生動地剖示靜子所經歷的複雜而痛苦的心靈歷
程。正如李健吾所說，俞實夫「夫妻的使人信服的精神轉變是這齣現
實主義戲劇的重大成就。」[81]作為俞實夫的烘托與比照，作品還刻畫
趙安濤、秦正誼兩個知識分子的形象。趙安濤熱情，幹練，樂於周濟
朋友。他胸懷改良中國政治的宏願，卻不知道接近人民，也沒有什麼
政治見解與堅定的志向。從日本留學回國後，他投身於當時的政界,
企圖抓到一個地位、一種權力，憑自己的聰明才智來施展政治抱負。
但在黑暗的舊中國社會裡，卻碰得焦頭爛額，百無一成。他轉而棄政
從商，自欺欺人地以為賺錢只是手段，他的目的還在於實行他的理
想。其實，改良政治已淪為他投機發財的一塊遮羞布。然而，法西斯
炮火終於轟毀了他的迷夢，從慘痛的教訓中醒悟過來，他才認識到
「必須做一點切實有用的事情」。秦正誼是知識分子中等而下之的幫
閒人物。他雖多才多藝，能講會說，卻慣於和稀泥。在舊社會混了十
來年，學會了看人臉色，討人歡心，吹噓逢迎，講求實惠。「到了最

81 李健吾：〈重讀《心防》與《法西斯細菌》〉,《李健吾戲劇評論選》(北京市：中國戲
　劇出版社，1982年)，頁440。

後，他的人生目的縮小到僅僅為了吃飯。」[82]劇尾，俞實夫在人生道路上「再出發」，趙安濤也決心「從頭做起」，而秦正誼卻要依附司機阿發搞投機，其庸俗、鄙劣也到了無可救藥的地步。

《法西斯細菌》在藝術表現上也有新的開創。首先，作者將藝術創造的重心，放在人的命運和個人與時代、人民的關係，在漫長而廣闊的歷史語境中，致力於從人物與時代的重大歷史事變，與民族、國家、人民的聯繫中，深入地表現人物的生命運動和心靈變遷的歷程，不僅成功描繪了一系列相當完整的人物形象，也真實地映現十年間太平洋的風雲變幻及其歷史走向，因而帶有史詩的性質。堪稱夏衍描寫抗戰中「不足道的大多數，進步迂緩而又偏偏具有成見的人」[83]的集大成之作。其次，建構了經緯交錯的藝術框架。從表現史詩性的內容出發，作者以主人翁俞實夫的人生道路和心靈歷程為經線，以十年間發生的幾次重大歷史事變為緯線，經緯交錯，繪製出一幅民族解放戰爭年代中國知識分子的生命畫卷，也將抗戰中各階層人民的苦樂一一潑在紙上。舞臺時空誇度大，背景廣闊，人物眾多，生命歷程漫長而複雜。這是對《心防》等劇以一個主要人物和主要衝突為中心的結構形式的創造性發展。第三，該劇不僅保有作者素描、淡彩的風格特徵，而且在映現更為廣闊複雜的社會人生畫面、塑造人物的藝術典型及表現深刻的思想主題方面都有新的開拓。然毋庸諱言，劇本也存在著主題與人物構架缺乏有機整合的毛病，趙安濤、秦正誼的形象顯然游離於主題之外。而憑藉人物正面的爭辯駁難，對主題進行反覆的直接揭示，既有過露過直之嫌，也違拗了作者的藝術風格的特徵。

《芳草天涯》（1945）是夏衍唯一一部「以戀愛為主題的戲」[84]。

82 張庚：〈為什麼上演《法西斯細菌》〉，《戲劇報》1954年第6期（1954年6月）。

83 夏衍：〈關於《一年間》〉，《夏衍劇作集》（北京市：中國戲劇出版社，1984年），卷1，頁359。

84 夏衍：〈前記〉，《芳草天涯》，收入《夏衍劇作集》（北京市：中國戲劇出版社，1984年），卷2，頁416。

作品以一九四四年春、秋之間的桂林、柳州為背景，描寫進步知識分子尚志恢與太太石詠芬、女大學生孟小雲之間的婚戀糾葛，也表達了作者對愛情、婚姻、家庭的探索、思考。婚戀生活是夏衍劇作經常接觸的題材，但在《上海屋簷下》、《心防》、《水鄉吟》、《法西斯細菌》等劇中，它們只是作品的局部內容或重要線索。《芳草天涯》卻以四幕劇的篇幅對愛情、婚姻、家庭進行全景式的集中透視，表徵了藝術家力求更加逼近知識分子內在的生命形態的果敢態度。夏衍對待、處理知識分子和革命者的婚戀糾葛，一方面主張私生活服從革命理想和社會、民族鬥爭的大局。匡復、楊愛棠、梅漪等人物對婚戀的態度，即為顯例。趙安濤與軍閥的小姐錢琴仙結合及走太太的路線——棄政從商，則是一個反向的事例。同時，夏衍提倡自我克制，自我犧牲，以人道主義精神解決婚戀糾紛。匡復發現妻子與林志成同居尚有情感因素，雖一度頹喪苦痛，茫然無措，最後卻毅然離去。而楊愛棠「自然地哼著『若為自由故，兩者皆可拋』的歌曲，帶著笑，不露痕跡，若無其事地清算了一種介於友愛和性愛之間的『心底的糾結』」。她的笑「和梅漪的哭是有著同樣份量的苦痛的。」作者認為「對於『私人事件』的自我犧牲、克制，這種高度知性發展的表現正是我們現階段知識分子女性的可貴的——但也是富於悲劇性的一面。」[85]作者的愛情婚姻觀在《芳草天涯》中也獲得集中而全面的藝術呈現。

　　劇本從尚志恢、石詠芬的夫妻關係和家庭生活的危機落筆。志恢原是一位年青碩學、頗有名氣的心理學家，十二年前從國外學成歸來，與大學校花石詠芬結成了頗為朋輩羨慕的姻緣。嗣後，國運艱危，生民塗炭，志恢抑不住熱血騰沸，參加風起雲湧的救國運動，抗戰爆發後又毅然奔赴內地從事抗戰工作。這就在和平寧靜的家庭生活中引起了波瀾。石詠芬拗不過丈夫的主張，隨後也到了內地。志恢年

85 夏衍：〈從迷霧中看一面鏡子〉，《夏衍論創作》（上海市：上海文藝出版社，1982年），頁527。

青氣傲，性格戇直，在大後方的社會環境中，「碰遍了釘子，受厭了
留難」，最後被迫到粵北小城的中山大學，過著清苦的教書生涯。由
於和外界很少接觸，其性情漸漸變得孤獨、焦躁；對國事的許多牢
騷，也使心境顯得相當暗淡。詠芬參加過救亡工作，從學問、氣質、
為人講，都是一位「合乎標準的文化工作者的太太」。但小康家庭的
環境及身為獨女養成的嬌縱，也使她難於經受生活的磨折，更缺少改
變人生道路的勇氣。她把「結婚當做生活」，可在戰亂離難中，生活
不安定，物價飛漲，入不敷出，被束縛在家裡的她，心境暗淡時就不
免在細微枝節上作不必要的苛求。「日子一久，雙方感情激化起來，
便把憎恨環境的感情投擲在可憐的伴侶身上」；詠芬內心的痛苦、孤
寂，更每每轉化為蠻橫、暴怒向對方傾泄。臨末，雙方都覺得對方的
態度超過了可以容忍的程度，夫妻關係也走到瀕臨破滅的邊緣。作者
不僅深入揭示異族的侵略與社會的不公，是造成志恢家庭不幸的主
因，也冷峻地指出夫妻之間未能相互「忍讓」、「寬容」，也是一個重
要構因。作品一面以志恢的好友孟文秀對孟太太的忍讓、寬容，為尚
氏夫婦處理家庭關係提供有益的參照系，同時通過孟文秀指出：「在
這個社會裡，因為女人受了雙重的壓迫，所以，當她們犯了錯誤的時
候，她們也應該受到雙倍的寬容」，表達了對「被千百年的枷鎊」[86]所
鎖閉的舊中國婦女深厚的人道主義同情。

　　夏衍說：「正常的人沒有一個能夠逃得過戀愛的擺布，但在現
時，我們得到的往往是苦酒而不是糖漿。」[87]對志恢來說，他與詠芬
的愛情誠然是苦酒一杯，兩人的婚姻和家庭生活與他的理想、事業構
成了尖銳的矛盾。而他與孟文秀的遠房侄女孟小雲的邂逅相遇，以及

86 夏衍：〈從迷霧中看一面鏡子〉，《夏衍論創作》（上海市：上海文藝出版社，1982
　　年），頁524。

87 夏衍：〈前記〉，《芳草天涯》，收入《夏衍劇作集》（北京市：中國戲劇出版社，1984
　　年），卷2，頁416。

兩人很快萌生的心心相印的愛情，同樣也不是一杯糖漿。孟小雲洋溢著生命活力的灑麗輕盈，勃勃朝氣，對生活充滿著熱情及富有進取心，待人處事的自然大方，熟脫老練，這一切深深吸引住尚志恢，使他恍如「踏進了一個從來不曾涉足過的青春的絢爛花園。」而小雲也為志恢的博學卓識，睿智敏銳的政治眼光，對現實問題的透闢分析以及蔑視權勢的剛直所傾倒。兩人的愛情超越了世俗觀念與物質金錢的樊籬，而進入人生理想和思想觀念契合的境界。鑒此，作者把它當作一種理想的愛情加以肯定。但作為清醒的現實主義藝術家，夏衍冷峻地認為，這種理想愛情不應孤懸於現實的倫理關係之上。事實上，男女主人翁顯然也意悟到這一點。他們產生愛情的同時，就陷進無法排解的苦惱之中，因為在他們中間橫亙著詠芬這一無法逾越的障礙。作者一方面通過孟文秀指出：「踏過旁人的痛苦而走向自己的幸福，是一種犯罪的行為。」強調處理婚戀糾紛必須發揚自我犧牲、克制的精神，掊擊了利己主義的行徑。同時，描寫小雲以高度的知性跳出個人情感的小圈子，參加了戰地服務團，從追求個人幸福轉向關心戰亂中廣大民眾的疾苦，服膺於民族解放的偉大事業。在小雲的感召、影響下，詠芬變得開朗、振作，處在情感漩渦中的志恢也決心「堅強起來」。民族解放和社會改造的大目標，使劇中人的精神面貌發生了積極的變化，也為婚戀和家庭問題的最終解決指明了前景。

《芳草天涯》發表後曾受到簡單化的粗暴批評。一九四五年國統區進步文化界在關於《清明前後》和《芳草天涯》兩部話劇的討論中，一種普遍的意見認為該劇描寫知識分子的愛情、婚姻是缺乏政治意義的小事情，表露出創作中的「非政治傾向」[88]。有的評論對作者反對「踏過旁人的痛苦而走向自己的幸福」的戀愛觀，進行「左」的嚴厲批評，以為其「實質不過是宣傳個人的愛情或者幸福是很神聖很重

[88] 《〈清明前後〉與〈芳草天涯〉兩個話劇的座談〉》，《新華日報》，1945年11月28日。

要而已」，並說「這個戲閉幕以後留給觀眾的並不是一種激發人去獻
身工作的莊嚴的力量，而是一種芳草天涯，藕斷絲連的軟弱的情
緒。」[89]其實，該劇劇名係取自蘇軾〈蝶戀花〉的詞句：「枝上柳綿吹
又少，天涯何處無芳草」，作者寄寓的是一種殷切期望知識分子走向
廣闊天地的革命情懷。進入八〇年代，隨著「左」的傾向與脫離文本
的主觀武斷的批評被盪滌，《芳草天涯》獨有的思想和藝術價值獲得
了廣大讀者的普遍讚賞。

第四節　藝術成就與風格特徵

　　夏衍的劇作運用嚴謹創新的現實主義方法，在創造現代民族正劇
的長期實踐中，取得卓著的藝術成就，也形成了素淡、洗鍊、含蓄、
深沉的獨特風格，在現代劇壇產生深遠的歷史影響。

　　以知識分子和小市民的處境與遭際、責任與追求、品德與缺陷為
創作母題，以抗日民眾同仇敵愾、沉毅壯烈的鬥爭為副題，是夏衍正
劇藝術的基本特徵。《上海屋檐下》奠定了作者描寫小市民和知識分
子的創作格局。此前，他的現實劇以小市民為主要描寫對象；此後，
卻以他更熟諳的知識分子為主，雖然其中也有以市民為主的劇目。在
「五四」以來的話劇界，夏衍雖是個後來者，卻善於借鑒前輩或同代
戲劇家的藝術經驗與教訓，在一個較高的起點上進行新的開拓與創
造。夏衍注重從平凡的日常生活取材，但並不熱衷於寫身邊瑣事，也
超離純喜劇或純悲劇的審美形範。他擅長選取蘊含深刻意義的人生橫
斷面或縱剖面，致力於表現戰前戰時知識分子和小市民的生活方式、
心理情感、理想信念、思維模式的嬗變、更新與重構，從中揭示人生
的底蘊或生活哲理，從一個側面真實地映現特定時代的生活及其歷史

89 何其芳：《何其芳文集》（北京市：人民文學出版社，1983年），卷4，頁80。

走向。其筆觸既是素樸的，冷靜的，帶有契訶夫的流風遺韻，又內含濃厚的主觀情感，對人物充滿著鮮明的愛憎與人道主義同情，呈露出狄更斯影響的明顯印痕，並且像高爾基那樣總是從情節和場面的描寫中，流露出強烈的思想傾向。在以獨特的藝術個性塑造知識分子和小市民的形象，映照社會生活的深廣度方面，夏衍的劇作往往超越同代劇作家的同題材作品，即使與小說界擅長寫知識分子和市民階層的葉紹鈞、老舍等人相比，也自成一格，堪相媲美。

　　向心理戲劇傾斜的內向化的衝突構局，是夏衍正劇藝術的又一特徵。作者以情境的營造為藝術創造的中樞，一方面將人物放在體現時代本質的特定環境中，往往以人物與社會環境的矛盾對立建構戲劇的基本衝突，但並不像曹禺等人正面描寫這一基本衝突，而總是將它加以淡化、濃縮或變形，推到幕後，使之成為特定的戲劇情境之「境」，致力於表現這一情「境」──即外部環境或基本衝突──如何引發劇中人的心理動機或行為，深入地展示人物之間及其自身的心理情感衝突。《上海屋檐下》五戶人家與當年不合理社會的基本衝突，被作為無可究詰的後景與效果，而集中地描寫五戶人家各自的生活與情感糾葛，讓觀眾從小市民日常生活中的種種畸形現象，窺見制約、支配這些現象的社會根源；透過人物的心理衝突及其情感的細微變化，看到他們善良的心靈既罹受苦難生活的折磨、摧殘，傳統文化負面因素的荼毒、戕害，又流露出對社會現實的不滿、詛咒，對艷陽天的渴望與未來的嚮往，從中領悟到時代的動盪變化與前進步伐。在《法西斯細菌》中，俞實夫的科學理想、事業與法西斯勢力的基本衝突，除在高潮部一度露面外，也全被推到幕後，作品著力展現受這後景所制約的主人翁艱難曲折的人生歷程與心靈變化。另一方面，夏衍劇中的重要或主要衝突線，例如匡復、彩玉、志成之間的畸形關係與情感撞擊，志恢、詠芬、小雲之間的婚戀糾葛，也每每淡化人物之間的外部衝突，儘量迴避矛盾雙方的直接交鋒，將外在的對立面的衝突

轉化為內在的個人的心理衝突，力求將衝突納入心理戲劇的閾域。

　　內向化的衝突構局也直接制約情節、場面的組織。夏衍摒棄了曲折離奇的情節，緊張熱烈的場面。他總是有意淡化情節，憑藉自然，真實，富有濃郁的生活氣息的戲劇性場面來吸引人，而力斥生拼硬湊的劇情突變及虛假的劇場性。《法西斯細菌》伴隨著主人翁在戰亂中的輾轉流徙，將大後方形形色色的人物，一切戲劇性的變化自然地呈現在觀眾面前。所寫無非是日常生活中見聞的人事，諸如友誼、愛情、家庭、科學研究及投機生意等等，並非什麼驚人的戲劇之筆，然而一切新奇，既平淡而真實地再現生活的本來面目，又揭示了深邃的人生哲理，讓觀眾在哀感之後發笑，發笑之後思維。對內向化的衝突及「戲劇性場面」的執著追求，是夏衍獨特的藝術風格賴於構成的審美要素之一，也使他的劇作與曹禺、李健吾等人同時表現外部的對立面衝突的作品相比，呈現出更為鮮明的心理戲劇、生活戲劇的文本特徵。但毋庸諱言，由於將人物與社會環境的衝突作為後景，傾重描寫人物的內生活與心理衝突，也削弱其劇作正面展現歷史生活的恢宏壯闊畫面的審美功能。夏衍曾自責《法西斯細菌》描畫的是「浮光掠影般的人物的形象」[90]，這殊非確論。「浮光掠影」的並非人物，而是「九一八」、「八一三」等重大的歷史事變。

　　採用洗鍊、含蓄的手法，描繪人物的心理情感與性格特徵，也是夏衍正劇藝術的顯著特徵。作者刻畫人物雖強調逼真細緻的寫實，但並未走向曹禺式的精雕細刻，濃墨重彩，而是著意糅合抒情表現的寫意手法，形成了特有的「素描」、「淡彩」[91]的筆法。他擅長以簡樸的生活化臺詞，富有特徵的表情、動作，來表現人物的心理情感及其細

90　夏衍：〈胭脂・油畫與習作──《法西斯細菌》代跋之二〉，《夏衍劇作集》（北京市：中國戲劇出版社，1984年），卷2，頁194-195。

91　夏衍：〈胭脂・油畫與習作──《法西斯細菌》代跋之二〉，《夏衍劇作集》（北京市：中國戲劇出版社，1984年），卷2，頁194-195。

微變化。黃家楣一家人在艱難竭蹶中的情感牴觸與交融，雖只是淡淡
的幾筆勾描，但從桂芬無意中碰傷丈夫心靈的傷口而央求寬恕，黃家
楣無言地撫摸妻子肩膀的動作中，從黃父默默地強嚥苦水的神情，以
及將最後一點血汗錢塞在孫子衣兜的細節中，卻真切地透映三顆苦難
的靈魂，在生活重壓下所煥發出的民族傳統美德的光彩，患難與共、
相濡以沫的人性美，心靈美。這種素描、淡彩的筆法，在刻畫性格、
描繪場面方面，同樣收到含蓄、雋永的藝術效果。《法西斯細菌》第
三幕描寫趙安濤搞投機生意的一場，作者從劇中人對同一事件的不同
看法、態度的比照中，只是寥寥幾筆，就準確鮮明地勾畫出人物各別
的性格及內心世界。趙安濤的辯解「你只能說我改變了做法，但是不
能說我改變了宗旨」，雖是侃侃而談，卻掩飾不了幾分心虛，透露出
他那「為善不足，為惡又還有一點點顧忌」[92]的性格、心態。俞實夫
始終「不以為然的表情」，對趙安濤含笑的有分寸的責詰，既表現了
嚴肅的生活態度，守正不阿的可貴品格，也寫出他對趙某純摯的友
情。秦正誼針對錢裕的插話：「哈哈，好厲害，這年頭兒的青
年……」雖只一句，卻活畫出他看人講話、善於逢迎的鄙俗。至若錢
琴仙的振振有辭，怒斥錢裕，則寫出這個官家小姐缺乏民族意識，追
求生活享受及嬌縱任性的性格，而透過錢裕簡短的對白，他那率直的
性格，銳敏的思想，也躍然紙上。

　　以富有詩情哲理的心靈進行藝術運思，致力於達成情與理、事與
境的渾然一致，使劇作煥發出詩情哲理的光彩，也是夏衍正劇藝術的
一個特徵。作者曾說：「戲的主題，我歡喜『單打一』，即一個戲談一
個問題，一服藥治一種病。」[93]他的正劇創作力求「把握當前的主

92 夏衍：〈關於《法西斯細菌》〉，《夏衍劇作集》（北京市：中國戲劇出版社，1984年），
　　卷2，頁203-204。
93 夏衍：〈關於《法西斯細菌》〉，《夏衍劇作集》（北京市：中國戲劇出版社，1984年），
　　卷2，頁203-204。

題」，以「效率最高地使我們的藝術服務於抗戰」[94]為最高目的，帶有
明顯的功利主義與鮮明的傾向性，但並未像當年一些抗戰劇陷入公式
化、概念化的泥淖，而是洋溢著一種舉重若輕、沁人心脾的藝術魅
力。推究其因，一方面在於他堅持寫自己最熟悉的人物、生活，嚴格
遵循現實主義的真實性原則，即遵循「生活本身的規律，人物性格發
展的規律，構成作家風格的藝術的規律。」[95]同時，也跟他以富有詩
情哲理的心靈進行藝術創造分不開。在這方面，中國古典詩文的精神
內涵與美學傳統，往往成為作者藝術運思的中介。當他對生活的深入
體驗、思考，對人生內蘊的捕捉、揭示，與傳統詩文中的意境、神
思、情韻遇合時，其審美運作每每激射出深邃動人的藝術光芒，孕育
中的主題、人物、情境也氤氳著濃烈的詩情、哲理。莊子的涸轍之魚
「不若相忘於江湖」的寓意，使《愁城記》呼喚「孤島」文化青年跳
出小圈子，投身於抗戰洪流的主題，獲得豐富的哲理意蘊。作者在柳
州江夜耳聞目睹一對男女青年悽哀的鄉愁，與李白「此夜曲中聞折
柳，何人不起故園情」的遇合，不僅成為《水鄉吟》藝術構思的起
點，也做成了全劇意境的抒情性基調。而扉頁上陶淵明的詩句——
「刑天舞干戚，猛志固常在」[96]的精神，也在沉毅不屈、抗擊暴敵的
游擊戰士和農民形象身上煥發出新的時代的光芒。劇名取自白居易詩
句的《離離草》，其題旨、人物、情境不僅滲入原詩的意境，而且以
「血在灌溉新芽」的壯烈鬥爭圖景，使原詩蘊含的詩情哲理得到新的
解讀。上述種種，給作者的正劇灌注了濃郁的民族特色。

　　在另一些正劇中，夏衍則憑藉象徵性意象的創造，賦予劇作詩情

94 夏衍：〈給一個戰地戲劇工作者的信〉，《夏衍論創作》（上海市：上海文藝出版社，1982年），頁493。
95 唐弢：〈沁人心脾的政治抒情詩——序〉，《夏衍劇作集》（北京市：中國戲劇出版社，1984年），卷1，頁9。
96 夏衍：〈憶江南〉，《夏衍劇作集》（北京市：中國戲劇出版社，1984年），卷2，頁81-82。

與哲理。《上海屋檐下》裡的「黃梅雨」、「遠雷」、「陽光」及「孩子們的歌聲」等意象的反覆出現，組成了全劇的象徵性場景，既使作品洋溢著含蓄、深沉的抒情氛圍，也蘊含著作者對時代的社會生活及其發展趨向的哲理思考。《心防》中的「心裡的防線」及咬穿防線上漏洞的「老鼠」，《法西斯細菌》裡的「法西斯細菌」等意象，也使題旨的表現饒有哲理意味。夏衍正劇藝術的上述特徵，形成了素淡、洗鍊中顯出含蓄、深沉的藝術風格。誠如焦菊隱所說，夏衍的劇作「那樣清淡，那樣明爽；清淡得有如橄欖，使人越咀嚼越有濃重的香味；明爽得像秋天的新葉，越注視它越覺得它在發光。這是因為……作品裡充沛著生命，內在的生命力。他的劇本，是一首生活所織成的詩。」[97]

97 焦菊隱文集編輯委員會：《焦菊隱文集》（北京市：文化藝術出版社，1988年），卷2，頁363。

第五章
陳白塵

　　陳白塵是傑出的現代話劇、電影作家，又是著名的戲劇活動家、小說家。他從小接受「五四」新思潮的影響，在大革命風暴的年代中成長。他的戲劇創作發軔於二〇至三〇年代之交，抗戰前夕漸趨成熟，到四〇年代進入絢麗的繁盛期。在「左聯」所培育的一批青年劇作家中，陳白塵是一位擅長多種話劇體裁，而且都取得突出成就的佼佼者。他不僅以社會諷刺喜劇獨領風騷，從最重要的分支將中國現代喜劇推向巔峰狀態，而且在以歷史和現實為題材的正劇、悲劇領域也有獨特的建樹。時過半個多世紀，《升官圖》在社會諷刺喜劇畛域仍是一座難以逾越的高峰。英國 D.E.波拉德稱譽他與曹禺、夏衍、李健吾是「最好地代表新戲劇的素質的劇作家」。四〇年代有人詢問：「在現代中國劇作家中，誰寫得最好？」陳白塵的回答是：「曹禺與夏衍。」曹禺的回答卻是：「夏衍與陳白塵。」[1]他們出於謙遜都迴避自己，但這卻是同行專家對陳白塵位居前茅的客觀評價。

第一節　戲劇活動與創作

　　陳白塵（1908-1994），原名增鴻、征鴻，出生於江蘇淮陰縣（今清江市）小商人家庭。父親陳壽年，店員出身，後開過店鋪，頗為愛好藝術，是個「喜歡說幽默話」的「樂天派」[2]。由於家庭的藝術薰

1　魏紹昌：〈夏衍同志二三事〉，《新文學史料》1996年第1期（1996年1月）。
2　陳白塵致筆者信，1983年2月12日。

染，陳白塵在私塾階段，就閱讀《三國演義》、《水滸傳》、《西遊記》、《紅樓夢》等名著，從中接受中國古典文學傳統的陶融，但他當時也「頗受『禮拜六』派的影響」[3]。一九二三年秋，陳白塵考入蘇北成志初級中學，開始嘗試寫作新詩、小說。在大革命浪潮的沖激下，他投入反帝愛國的學生運動。一九二六年夏，他考入上海文科專科學校，廣泛接觸新文學，也酷愛莫里哀、果戈理的作品。但他的主要精力放在學生運動方面，參加了國民黨左派地下組織，與共產黨人也有初步接觸，開始接受馬克思主義的思想教育。不久，「四一二」政變發生，陳白塵憤而退出國民黨；在苦悶徬徨之中，進入上海藝術大學、南國藝術學院文學科學習，並加入南國社，跟隨心儀已久的田漢從事戲劇活動。一九二七年秋，他參加田漢編導的電影《斷笛餘音》的拍攝，充當配角，後又參與「魚龍會」的演出，在《父歸》、《蘇州夜話》中扮演重要角色。翌年春赴杭州「西征公演」，並參加南國社一九二九年夏赴南京的演出。在此期間，陳白塵對戲劇發生濃烈的興趣。田漢的劇作充滿反抗精神與主觀浪漫情調，曾給他深刻的影響，著名戲劇藝術家歐陽予倩、洪深、周信芳、朱穰丞等人也給他以薰陶，這對他日後改行寫戲，成為優秀的劇作家具有重大的意義。一九二八年秋，南國藝術學院停辦，陳白塵開始賣文為生的創作生涯，相繼出版《漩渦》等五部中篇小說及短篇小說集《風雨之夜》。這些作品喊出小資產階級「反抗的呼聲！」[4]在藝術上「『沉淪』於郁達夫先生的小說」[5]，也顯露了擅長敘事性體裁的創作才華。一九二九年秋，他和左明、趙銘夷、鄭君里離開南國社，另組民眾劇社、摩登劇社，這是促使田漢及其領導的南國社「轉向」的一次「兵諫」[6]。他們

3　陳白塵：〈自傳〉，《中國現代作家傳略》《中國現代作家傳略》（徐州師院，1979年，內部出版），第3輯。

4　陳白塵：〈題記〉，《曼陀羅集》（上海市：文化生活出版社，1936年）。

5　陳白塵：《陳白塵選集》（成都市：四川文藝出版社，1986年），卷1，頁429。

6　陳白塵：《五十年集》（南京市：江蘇人民出版社，1982年），頁35。

在鎮江、上海等地從事民眾戲劇、學校戲劇活動，陳白塵也在這時發表第一個獨幕劇《牆頭馬上》（1929）。與此同時，他不得不到處謀生，當店員、職員、教員，備嘗失業的苦痛。坎坷的經歷不僅擴大他的生活幅員，也加深他對舊中國社會的認識。

　　陳白塵的思想和創作是跟隨時代而發展的。一九三○年春，他「自覺地投身到『左聯』的大纛之下」，充當一名「仕卒」[7]。「九一八」前後，他在艱險的環境中領導愛國學生運動，曾因此而被曉莊師範、漣水縣中學解聘，後又與朱凡等組織南風社，與吳覺等組織國難劇社，開展抗日救亡的民眾戲劇活動。「一二八」後民族危機日深，陳白塵加入反帝大同盟和中國共產主義青年團，在淮陰等地從事抗日反蔣宣傳活動。同年四月不幸被捕，先後被囚禁於鎮江縣監獄、蘇州反省院。三年監獄生活，作者接觸了獄中遭遇不同的各種人物；勞苦大眾、革命者的「白骨和鮮血」[8]，使他進一步認清國民黨當局統治的本質，確立鮮明的革命意識和階級觀點。與此同時，他逐漸盪滌了小資產階級的感傷、浪漫情調。特別是三○年代初期的左翼戲劇實踐，出獄後參加上海劇作者協會，投入抗日救亡戲劇運動，促使他的文藝觀、戲劇觀發生了深刻的變化。他明確戲劇必須為反帝反封建的革命鬥爭服務，形成了熱烈地傾向著光明，無情地暴露黑暗的創作基調。這一時期，陳白塵發表了《汾河灣》、《演不出的戲》等十五個獨幕劇，《除夕》（1934）、《石達開的末路》、《恭喜發財》（以上1936）、《金田村》（1937）四部多幕劇，連同中、短篇小說集等，字數近百萬，是創作量最多的左翼青年劇作家，其思想和藝術也達到較高的水準。這些劇作題材廣泛，不僅揭露國統區的社會黑暗與當局的反共媚日政策，真實地描寫廣大民眾的苦難、覺醒與抗爭，也生動地展現歷

7　陳白塵：〈《陳白塵劇作選》編後記〉，《文藝理論研究》1980年第2期（1980年2月）。

8　陳白塵：〈題記〉，《曼陀羅集》（上海市：文化生活出版社，1936年）。

史上農民革命運動如火如荼的戰鬥畫面，揭示了階級鬥爭、民族鬥爭
的歷史教訓。其形式多樣，有現實劇、歷史劇，也有悲劇、喜劇、正
劇，表露了廣闊的藝術視野與多方面的稟賦、才能。其中，描寫獄中
生活與鬥爭的獨幕劇《癸字號》、《大風雨之夜》，為當年劇壇開闢了
新的題材，被左翼劇評譽為「深刻、真實與生動」的劇本[9]。特別是
代表作《金田村》、《恭喜發財》，彰顯了陳白塵作為史劇家、喜劇家
的穎異才華。《金田村》是「五四」以來第一部描寫太平天國的大型
七幕史劇，以其逼真動人的農民領袖群像，恢宏壯闊的歷史鬥爭畫
面，及現實主義的史劇藝術，而成為現代史劇由主觀表現轉向客觀寫
實的一座界碑。該劇一九三七年六月由上海業餘實驗劇團公演，曾產
生較大的社會影響。

　　四幕喜劇《恭喜發財》是陳白塵第一部大型社會諷刺喜劇。作者
的喜劇創作始自一九三五年的獨幕劇《徵婚》、《二樓上》，它們分別
描寫都市小資產階級青年的愛情悲喜劇與日常生活情趣，其構思新
穎、精巧，善於捕捉性格、心理的喜劇性矛盾，創造喜劇情勢，表顯
了幽默諷刺的創作才能，但作為小型幽默劇並無新的突破。《恭喜發
財》以一則航空獎券中彩的報導為題材；但並不就事論事，而是進行
深入的開掘與藝術創造。作品以一九三五年冬民族危機深重的華北某
縣為背景，敘寫小學校長劉少雲侵吞學生的救國儲金捐，大搞航空獎
券投機，希圖撈取金錢、地位、美人。獎券中彩後，他妄想席捲巨款
而逃未遂，便靈機一動，捐金獻機！於是，這個原先貪污腐化、傷風
敗俗，已被縣教育局嚴查追究的腐敗校長，頓時成為「本縣教育界的
柱石」，榮獲教育部頒發的傳令嘉獎和大銀盾，博取了「熱心救國，
涓滴歸公」的美名，並被縣局提拔為縣立中學校長。而真正熱心救

9　于伶：〈略論一九三四年所見於中國劇壇的新劇本（一）〉，《中華日報》副刊《戲》，
　1935年2月17日。

國，組織學生開展儲金獻機活動的教務長魯效平，卻因教唱抗日歌曲而被地方當局、縣局誣為「煽動風潮的反動分子」捉拿法辦。劇本從一個側面尖銳揭露教育界的腐惡內幕，抨擊南京當局「攘外必先安內」的政策，也映現了廣大師生民族意識的覺醒和抗日救國的要求。全劇以劉少雲與縣局督學朱天佑、豪紳子弟周振亞的喜劇性衝突為主線，以劉少雲、朱天佑等人與魯效平、學生左學文等人的正劇性、悲劇性衝突為副線，情節生動緊張，波瀾迭起。既擅長憑藉偶然性的巧合，創造喜劇性的情勢；又從美與醜的不協調入手，多側面地刻畫人物的性格、心理。初步顯露了融合悲劇、正劇因素的喜劇形態特徵。《金田村》、《恭喜發財》允稱左翼劇壇歷史劇、社會諷刺喜劇的奪魁之作，為左翼戲劇運動作出可貴的貢獻。

　　一九三七年蘆溝橋事變後，陳白塵投身於抗日救亡運動。他參加集體創作《保衛蘆溝橋》，參與籌組中國劇作者協會。「八一三」後，又參與組織領導上海影人劇團、上海業餘劇人協會、中華劇藝社等戲劇團體，在內地進行抗日宣傳演出，輾轉於重慶、成都等地，積極推動抗戰戲劇運動的發展。特別是「皖南事變」後，他與應雲衛、陳鯉庭等人組建中華劇藝社，組織上演了大量優秀劇目，使該劇社成為大後方堅持進步戲劇運動的中堅力量。在此期間，陳白塵還在國立戲劇專科學校、四川省立戲劇音樂學校任教，並擔任《戲劇月刊》編委，主編《華西晚報》、《華西日報》的文學週刊。一九四四年又參與全國文協成都分會的領導工作，為發展大後方的戲劇教育、戲劇創作及理論批評殫精竭慮。八年抗戰，陳白塵置身於民族解放戰爭的環境中，對中國社會的性質，中國革命的道路、力量、前途的認識更為深刻，逐漸完成了由革命民主主義向無產階級文化戰士的思想轉變。

　　抗戰時期是陳白塵話劇創作的黃金期。他寫了十部多幕劇、七個獨幕劇，還與宋之的改編五幕劇《民族萬歲》（據席勒《威廉‧退爾》，1938），與吳祖光、周彥、楊村彬合編三幕劇《勝利號》

（1943），與于伶、田漢等八人合編三幕劇《文化春秋》，代洪深為衛聚賢作獨幕劇《雷峰塔》（1941），並出版專著《戲劇創作講話》（1940）、《習劇隨筆》（1944）。儘管抗戰初期他寫過《蘆溝橋之戰》、《漢奸》等宣傳劇，卻較早跳出抗戰劇公式化、概念化的窠臼，進入嚴謹的現實主義創作。在眾多樣式中，喜劇碩果纍纍，琳琅滿目，先後發表了四幕劇《魔窟》，三幕劇《亂世男女》、《秋收》（據艾蕪同名小說改編，又名《大地黃金》、《陌上秋》），五幕悲喜劇《結婚進行曲》，以及獨幕喜劇《汪精衛現形記》、《未婚夫妻》、《禁止小便》（一名《等因奉此》）等，躋為抗戰時期作品數量最多、成就卓著、影響最大的喜劇大家。作者喜劇創作的重大發展，首先表現在揭露面的擴大與批判的深化。其主題有三個方面：一、淪陷區傀儡政權的興亡錄與大小漢奸的現形記；二、國統區官僚機構的腐敗與上層社會人物的色相；三、從描寫民眾的深重災難和青年、婦女的遭逢中，揭露異族侵略者的血腥罪行與現存社會制度的腐敗。劇作的傾向性鮮明，具有強烈的戰鬥性，但也因此受到種種攻擊。「描寫淪陷區生活的佳作」《魔窟》，便遭到學院派紳士們所謂「太粗魯」、「受不了」的非難[10]。被于伶譽為「抗戰劇中不多見的一部喜劇」《亂世男女》[11]，也被「某些文人」誣為散布抗戰的「悲觀主義」[12]。描寫青年婦女四處碰壁、沒有出路的《結婚進行曲》，更被當局「非法地秘密禁演」[13]。

　　其次，成功地塑造豐富多樣的喜劇形象。作者的構思重點從「事」轉到「人」，不僅善於將自然形態的故事加工、提煉成為典型事件，而且著力塑造具有普遍意義的喜劇人物。例如四幕劇《魔窟》（1938）雖取材於通訊《寶山陷落傀儡笑劇》，但寫作時「收羅參考

10 陳白塵：〈自序〉，《魔窟》（上海市：生活書店，1938年）。
11 于伶：《于伶戲劇電影散論》（北京市：中國戲劇出版社，1985年），頁89。
12 陳白塵：〈自序〉，《亂世男女》（上海市：上海雜誌公司，1939年）。
13 陳白塵：〈後記〉，《結婚進行曲》（修改本）（北京市：中國戲劇出版社，1960年）。

各陷落區域之記載」，加以創造性的藝術運思，使之真正成為「典型的漢奸政權興亡錄」[14]。劇尾游擊隊攻陷縣城，摧毀偽縣維持會，揭示敵偽政權必然覆滅的歷史命運，也表現了民眾游擊鬥爭的力量，顯示了現實的革命發展。在這同時，作者著力從性格和生活方面的美與醜的不協調入手，描繪了形形色色的傀儡人物，始終把暴露的鋒芒指向一小撮民族罪人。不論是戰時暴發戶、偽會長李步雲，衙門土訟師、偽教育局長吳從周，還是流氓、偽副警察局長劉殿元，軍閥連長、偽維持會保安隊大隊長潘岐山等，都從不同側面揭示了淪陷區敵偽政權的本質特徵。作者暴露的筆鋒不但掃蕩日寇和漢奸，也鞭笞隱藏在抗戰旗影下的醜惡人物。三幕劇《亂世男女》（1939）刻畫一群在「國難聲中」泛起的「沉渣」，這裡有新的抗戰名士王浩然，新的賣狗皮膏藥的宣傳家吳秋萍，發國難財的資本家徐紹卿，投機鑽營的「時代青年」蒲是今，還有風頭主義的救國專家紫波，醉生夢死的交際花李曼妹，蠢俗不堪的科長太太等。作者以「諷刺的筆尖挑開了他們生活的內幕，刺激起他們的久已麻痺了的羞恥的感覺，使得民眾對於那些天天見慣了因而不覺其怪的糜爛洩沓的生活，有了警覺和厭惡」[15]。而獨幕喜劇《等因奉此》（1941）則勾畫大後方高級機關中玩忽職守、腐敗無能的官吏形象。科長錢振亞和科員吳一鳴平日高喊「現代公務員是革命化，行動化的」，標榜自己「富於辦事能力，活動能力」，實則不學無術，醜態百出，連起碼的公文程式都不懂。出現在五幕悲喜劇《結婚進行曲》（1942）中的王科長是大後方官吏的另一類型。他亦官亦商，飛黃騰達，貪財好色，昏聵無恥。正如作者所指出，「假如不是多數的，一般的例子，作者是不會取來描寫，而且也不可能塑成一個典型人物的。」這些反面喜劇人物，大都寫得真

14 陳白塵：〈自序〉，《魔窟》（上海市：生活書店，1938年）。
15 茅盾：〈諷刺與暴露〉，《文藝陣地》第1卷第12期（1938年10月）。

實生動，有血有肉，他們雖是「類型人物」，卻具有廣泛的概括性和典型意義。但也必須看到，由於大敵當前和當局的文化專制主義，作者對躲在抗日大纛下的反動分子未能「盡最大的無情」，進行更深刻的解剖與表現，因而，有的形象缺乏更有力的藝術概括，如蒲是今，有的失之模糊，如王浩然、吳秋萍[16]。此外，作者還承繼《徵婚》、《二樓上》一類幽默短劇，創作了映現抗戰中傷兵與農民的新型關係，基調輕鬆、色彩明朗的大型幽默喜劇《秋收》。

　　在正劇、悲劇方面，陳白塵的五幕歷史悲劇《大渡河》（1942），在弘揚現實主義史劇的創作原則方面也有新的發展。值得提出的還有以現實為題材的正劇、悲劇。五幕正劇《大地回春》（1941），以「八一三」至抗戰三週年為背景，描寫了恒豐紗廠總經理黃毅哉恢復、重建工業的艱難歷程及其一家的流離生活，真實地映現民族工業在抗戰初期欣欣向榮成長的側影，也生動地展示抗戰給人們的精神面貌帶來的巨大變化。作品對戰初國統區社會衍變的描寫頗有分寸，並未失去現實的依據，但其突出成就還在於塑造一批真實感人、生動豐滿的藝術形象。主人翁黃毅哉為人精明、果斷、有毅力，但又孤傲、好強。他雖接受西方文明，卻又嚴守封建道德。作者描寫他在上海淪為「孤島」後不畏艱辛、振興民族工業的雄心，寧可炸毀也不願讓紗廠淪入敵手的愛國情操，在內地艱難創業、毫不動搖的堅強意志，以及即使炸壞一條腿也絕不跟鬼子妥協的凜然正氣。在戰火中舊的腐滅，新的誕生。黃毅哉不僅改變對重建事業的看法，也重認他的兒媳婦馮蘭。儘管作者「有意把他創造成一個理想的人物」，「作為引導某些人物的一種力量」，但由於圍繞主人翁的環境是典型的，充滿了新生與腐朽、抗戰與投降、進步與倒退的鬥爭，因而黃毅哉的形象並無拔高之

16 陳白塵：〈自序〉，《亂世男女》（上海市：上海雜誌公司，1939年）。

嫌，而是像作者所說「生根於現實的土壤中」[17]。馮蘭是黃公館的大少奶奶，她雖是「前一狂飆時代遺留下」的人物，但憑藉自身進步的思想，堅韌的性格，終於從封建家庭裡掙脫出來，奔向民族解放的大道，重新燃起了生命的光輝。作品還寫了黃樹強從貪吃好玩的大少爺逐漸成長為熱情向上，勇敢有為的戰士。作為黃毅哉、馮蘭的對立面，錢少華、黃樹堅趁抗戰搞投機生意，買賣外匯，發國難財，樹堅甚至由生活墮落而走向投敵的邪路。而黃樹蕙耽於幻想，軟弱動搖；她迷戀於戀愛，「不為自己爭鬥，更不為民眾爭鬥」……作者從與時代、與人民的正反順逆之關係，寫出各個人物不同的心靈變遷與歷史命運，作品也因之突破工業建設的表層，而成為「一部抗戰的史詩」[18]。

　　四幕悲劇《歲寒圖》（1944）的劇名，取自「歲寒然後知松柏之後凋」。作品塑造了在嚴冬中如松柏，傲然挺立的黎竹蓀醫生的形象。黎竹蓀是中國最傑出的肺結核病專家，面對每年有五百萬人死於肺癆的嚴酷現實，他把肺結核看為「國家民族的大患」，制定了全國的十年防癆計畫，但在那個腐敗污濁的社會裡，他的計畫卻被一再無理駁回。瀰漫大後方的投機發財、腐化墮落的風氣腐蝕著人們，他的同事和助手紛紛掛牌行醫，現實迫使他在撲滅自然界的病菌的同時，還得與社會上的毒菌——市儈主義作鬥爭。最後，他僅有的助手江淑嫻也因無法養家糊口而離去，連他的女兒也在貧困惡劣的生活條件下患上肺病。黎竹蓀的悲劇性遭際具有很大的典型性。作者借「松柏」抨擊「歲寒」，揭露了國統區當局的腐敗統治。但這棵飽經風霜摧殘的松柏並沒有倒下。黎醫生終於明白醫療事業不能脫離社會；社會的結核病菌「使得一般的人腐化、墮落，而對於一個正直的人，卻要奪去他們的生命！」他向罹受政治迫害的文化人沈庸表示，決心做一個

17　陳白塵：〈代序〉，《大地回春》，收入《五十年集》（南京市：江蘇人民出版社，1982年），頁403。

18　李天濟：〈論《大地回春》的主題〉，《戲劇崗位》第3卷第5、6期（1942年5月）。

「歲寒知松柏」的「真正的醫生」。作者一九五五年的修改本，把黎醫生最後的這一覺醒寫得明確有力，也強化了結局的正劇色彩。但這一改，黎醫生對於醫療與社會的關係的認識衍變，也就近似於夏衍筆下的俞實夫；而後者基於主題的需要，描寫人物對科學與政治的關係的認識衍變，顯然要比前者細緻、複雜而深入。其實，黎醫生即使沒有達到何其芳所說的「明確」、「有力」的「覺醒」[19]，也並不妨礙其藝術形象自身的完整性。《歲寒圖》的成功之處，就在於創造了一位在「歲寒」中猶能堅貞自守、獨力苦鬥、剛直不阿、氣節凜然的知識分子的悲劇形象，這是別人不曾提供過的典型，而圍繞黎醫生所設計的胡志豪、江淑嫻兩個形象，也與主題構成內在的有機聯繫，對主人翁起著相當有力、也是恰到好處的對照烘托作用。一個作家要不為時尚所拘執，始終堅持自己獨特的藝術創造，這並非易事。

　　抗戰勝利後，陳白塵參加反對內戰、爭取民主的鬥爭。一九四六年曾主編重慶《新民報》副刊，在中央大學、社會教育學院兼任教授。翌年夏，他參與籌建昆侖影業公司，並在上海戲劇專科學校執教。一九四八年，又與熊佛西、黃佐臨等人組建上海戲劇電影工作者協會。這一時期，「慘勝」後的社會現實為陳白塵提供十分豐富生動的喜劇素材。一九四五年十月，陳白塵寫出著名的三幕喜劇《升官圖》，這部刺透國統區當局專制統治的「怒書」，是陳白塵社會諷刺喜劇的扛鼎之作。同年，陳白塵又與洗群合寫時事獨幕諷刺劇《新群魔亂舞》，揭露當局糾集特務毆打民主人士，製造重慶「校場口事件」的罪行。他還創作尖銳諷刺戰後「劫收」醜劇的《天官賜福》，描寫小市民戰後生活遭遇的《幸福狂想曲》（與陳鯉庭合編），揭露蔣家王朝崩潰前夕社會黑暗的《烏鴉與麻雀》（集體創作，由陳白塵執筆）。

19 何其芳：〈評《歲寒圖》〉，《何其芳文集》（北京市：人民文學出版社，1983年），卷4，頁87-92。

這三部電影劇本，進一步發揮作者卓越的諷刺喜劇才華，特別是《烏鴉與麻雀》，成為現代電影史上的傳世之作。此外，他還與于伶、田漢等人合寫三幕話劇《清流萬里》，將奧斯特洛夫斯基的《沒有陪嫁的女人》改編為三幕話劇《懸崖之戀》（以上1947）。

　　《升官圖》是陳白塵喜劇的代表作。「無情地把一個赤裸裸的現實剝脫出來」的社會諷刺喜劇，乃是陳白塵自覺而執著的喜劇美學追求，他將這類喜劇看作「一個作者對人類最大的服務，也是一個作者創作中最大的快樂處。」[20]「八一五」日寇投降後，以四大家族為代表的官僚買辦資產階級大發劫收財。他們投靠美國主子，一面繁設名目，橫徵暴斂，使農業和民族工商業處於崩潰的邊緣，一面加緊準備發動內戰，妄圖一舉殲滅共產黨領導的革命力量。廣大民眾陷入水深火熱之中，而一小撮金融寡頭、貪官污吏，卻利用手中的權力聚集了巨大的財富。作者精闢地剖析「慘勝」後錯綜複雜的社會現實，一針見血地指出，「有過通敵的將軍才會有被養尊處優的日俘；有過貪官污吏的豢養才會有普遍的接收浩劫；有過橫徵暴斂才會有普遍的災荒，有過壟斷官營才會有工業崩潰，有過法西斯的統治也才會有武力統一的內戰！」陳白塵深感作為「人民情報員的作家」絕不應上當；必須繼承「五四」以來革命文藝「反帝反封建的未竟之功」，舉起如椽的大筆，為「消滅中國法西斯分子」而「畢其功於一役」[21]。《升官圖》正是以這種睿智卓見與革命膽識創作的傑出喜劇。為應對當年檢查機關的審查，劇本將故事發生的時間推移到民國初年，以縣官吏接待與歡送來縣視察的省長為中心事件，深刻暴露官僚統治集團的腐敗與罪惡，為觀眾展示出一幅維妙維肖的四〇年代中期國統區官僚群醜圖。以省長為中心的官吏形象，「由於是漫畫式的，所以基本上還是

20　陳白塵：〈自序〉，《亂世男女》（上海市：上海雜誌公司，1939年）。

21　陳白塵：〈舉起筆來〉，《文聯》第1卷第7期（1946年）。

類型」[22]。但官吏的形象卻概括了深廣的社會歷史內涵，如作者後來所說，「在舊中國，遠的不談，單從反動的滿清皇朝到蔣介石匪幫，整個統治階級就是一個專橫無恥、腐敗無能、敲詐勒索、賄賂公行的強盜集團。」[23]作者暴露的筆鋒直刺歷史土壤的深處，他的批判的激情也上升到徹底否定舊中國的社會制度，讓人們在微笑中同半殖民地半封建的社會訣別，劇本達到了「較大的思想深度和意識到歷史內容」與「情節的生動性和豐富性」[24]的有機融合。該劇一九四六年在重慶、上海及各地上演，曾產生轟動的社會效應。在上海光華戲院公演時，劇場門口水洩不通，擁擠達三個月之久，創造了中國話劇演出史上的空前記錄。

　　一九四九年後，陳白塵歷任上海戲劇電影工作者協會主席、中國戲劇家協會副主席等職。除了撰寫一批劇評劇論外，他在喜劇和歷史劇創作方面也有新的斬獲。他寫了四幕諷刺喜劇《紙老虎現形記》（1959），與米谷等人合著獨幕諷刺劇集《美國奇譚》（收《愚人節的喜劇》、《兩兄弟》、《「相信美國」》），與王命夫等人合著獨幕諷刺喜劇《哎呀呀！美國小月亮》（以上1958）。「四人幫」垮臺後，陳白塵相繼創作七幕歷史劇《大風歌》（1979），改編同名小說為七幕喜劇《阿 Q正傳》，進一步發展作者獨特的話劇藝術風格，在國內產生重大影響。此外，他還創作了電影劇本《宋景詩》（與賈霽合著）、《魯迅》（集體創作，陳白塵執筆）等，出版一批回憶錄與回憶散文。

22 陳白塵致筆者信，1983年2月12日。

23 陳白塵：〈《巡按》在中國〉，《人民日報》，1952年3月4日。

24 中共中央編譯局：《馬克思恩格斯選集》（北京市：人民出版社，1972年），卷4，頁343。

第二節　綜合化的喜劇形態

「五四」文學革命拉開了喜劇現代化、民族化的歷史帷幕,劇作家各以獨特的開闢、建樹,從各個角度、不同層面豐富這一古老而嶄新的藝術形態。陳白塵的與眾不同之處在於,他沒有拘囿在喜劇的森嚴壁壘內進行革新,而是秉執宏放的現代喜劇意識,斬關斷鎖,跳出樊籠,廣泛融匯悲劇、正劇及其他藝術樣式之審美因素和表現手段,鼎力創建向綜合化拓進的新的喜劇形態。這一與社會變革時代同步的創造性開拓,做成作者喜劇藝術的獨創性及其在史上的卓著貢獻,也為當代喜劇形態和喜劇美學向綜合趨勢發展提供有益的參照。

獨創的喜劇意識與喜劇思維

獨創的喜劇意識是陳白塵創作心理機制的靈魂,建構新的喜劇形態之南針。這一喜劇意識是他從現代文化發展的高度,對喜劇的內外關係、本質特徵、藝術規律及審美效應進行深入探究而獲得的最新觀念,形成的創新思維。與「五四」前輩劇作家不同,陳白塵是在「左聯」大纛下崛起的文學新秀。三〇年代以來階級矛盾加劇與民族危機激化的社會態勢,左翼、抗戰文藝運動相繼勃興與當局文化專制主義的逆反交錯……君臨作者的是呈露新時期特點的社會文化語境。而他從青年時代就投身革命潮流中,「與同志同甘苦,和時代共呼吸」[25]的生命歷程,參與左翼、抗戰戲劇運動及勇於探索、革新的藝術實踐,特別是一九三五年出獄後,現實主義戲劇觀、美學觀之漸次確立,使

25 陳白塵:〈哭田漢同志〉,《大地回春》,收入《五十年集》(南京市:江蘇人民出版社,1982年),頁18。

他內外兩面都有可能把發軔於「五四」文學革命，在大革命中初步形成的現代喜劇意識推向新的高度。

　　深厚的現代感是陳白塵創新的喜劇意識之標誌，它表徵為致力探求、創建與時代同步的新的喜劇觀念、思維方式及藝術形態。早在「五四」和二〇年代，喜劇創作呈現蓬勃興起的喜人局面，題材、品種、手法豐富多樣，尤其丁西林的幽默短劇，表顯了開創期喜劇的卓異成就。但毋庸諱言，由於不少劇作家對時代的社會現實缺乏總體把握和深層透視，其審美觀照每每滯留於「現實的單純經驗反映」；而對西方喜劇的橫向借鑒，則往往拘囿於異域的喜劇觀念、審美模式，未能同時注重承繼民族的藝術傳統，有的甚至把斯克里布佳構喜劇、拉畢史趣劇奉為圭臬，而捐棄喜劇的現代意識和審美內蘊[26]。這就勢必桎梏劇作家以民族的現代生活和文化傳統為礎石的革新創造，使喜劇缺少應有的獨創性、深刻性與藝術魅力。鑒此，戲劇界內外的有識之士曾起而呼籲。魯迅早就撰文矚望中國喜劇作家成為「革新的破壞者」，「內心有理想的光」[27]，余上沅亦昭示，戲劇「只有一條最好的規律，就是沒有規律」[28]，力戒泥守西方的喜劇規律與法則。一九三一年「劇聯」要求現時代戲劇「內容暫取暴露性」，須「從日常的各種鬥爭中指示出政治出路」，並「批評的採用」民族的傳統形式[29]，這一切，激發陳白塵對喜劇與時代關係的深入反思，驅策他重新審度喜劇的現代感。喜劇作為中外戲劇史上常盛不衰的藝術樣式，其對現實的審美觀照雖有某些基本特徵，以歷史澱積之方式存留於不同時代的喜劇裡，然而，這只是它的一般性標誌。事實上，每個時代都有自己的

26 宋春舫：《中國新劇劇本之商榷》，《宋春舫論劇》（第一集）（上海市：中華書局，1923年），頁273-274。

27 魯迅：《墳》（北京市：人民文學出版社，1980年），頁187。

28 余上沅：《余上沅戲劇論文集》（武漢市：長江文藝出版社，1986年），頁166。

29 《中國話劇運動五十年史料集》（第一輯）（北京市：中國戲劇出版社，1958年），頁305-307。

特點，它必然要將社會關係、審美理想情趣等方面的特點融入喜劇中，並使之發生相應的變異。因此，任何時代的喜劇都帶有歷史性，它並非停滯不變，而是持續發展，不斷更新，在與時代交彙中呈現出勃勃生機。陳白塵非徒深知喜劇為時代所影響、所制約，而且洞察自己時代的社會現實及其本質特徵。他所處的二十世紀三〇、四〇年代，迥異於莫里哀、果戈理生活的法國古典主義時期與十九世紀俄國沙皇時代，也不同於產生傳統喜劇、文明戲的中國封建時代與民元前後。這是中國民主革命的一個嶄新時期，其生命形態以假、惡、醜與真、善、美的劇烈撞擊為顯著特徵。誠如他說，「九一八」以來，民賊們「對外勾結法西斯，對內反對老百姓」，「這反民主的逆流，正好與四萬萬五千萬人爭民主的洪流相激盪，相撞擊，這就呈現出一個戲劇場面，展開了一個生與死的鬥爭」；「你可以看到千千萬萬憤怒的心……悲痛的眼淚……正義的血。你更可以看到卑污的一群：獰猙的狂笑，獸性的逞威，無恥的造謠，以及金錢和官爵的賄買等等。」作家堅信「在抗戰中所沒有完成的爭民主鬥爭，將在蓄勢迴旋之後，更洶湧澎湃起來。」[30]

　　時代呼喚著新的喜劇，恰是對時代的社會關係與審美理趣的透闢認識，引發陳白塵創建新的喜劇觀念與思維方式，促成他對富有現代感的喜劇內涵和表現形式的執拗追求。作者以敏銳的藝術直覺，辨識自己所要創造的喜劇與俄國和西歐喜劇的異趣：「果戈理說他的《欽差大臣》裡沒有一個好人，這是他處於沙皇統治下之故，而在我所處的三〇至四〇年代，國民黨和日本帝國主義侵略、壓迫中國人民的年代裡，有著共產黨的存在，我總不能不反映光明和正面人民的存在。這一點，即使破壞了喜劇的統一，我以為也無妨的。」[31]「喜劇的統

30 陳白塵：〈一個時代的開始〉，《五十年集》（南京市：江蘇人民出版社，1982年），頁380。

31 陳白塵致筆者信，1984年12月26日。

一」是具體的、發展的，而非抽象的、固定的。西方的暴露性喜劇，往往採取直接否定醜以達成間接肯定美的審美模式，設計單一的否定性喜劇人物與相應的情節，展示孤立於生活全景之外的鎖閉自足的喜劇世界……凡此，雖能為陳白塵提供審美機制的元素，卻無以適應描寫假、惡、醜與真、善、美尖銳對峙的民族現代生命運動的整體需求，也難於表達暴露與歌頌相互交織的主體審美意識。以對新的時代和社會生活的整體把握與深層透視為契機，作者進行了創造性的藝術構想。他溝通西方悲喜混雜劇與傳統喜劇悲喜交融的審美機制，並輸入西方暴露性喜劇的合理成分，一面否定假、惡、醜，藉以達成真、善、美的間接肯定，同時直接用真、善、美對照假、惡、醜，於二者的比較、對立與鬥爭中，對後者給以否定和揭露，藉以表達「強烈地傾向著光明」與「對黑暗加以無情的暴露」[32]的審美理想。這一獨特的審美機制，雖破壞舊的喜劇的統一，卻在民族現代生活的基礎上力求喜劇新的統一。所以，將表現「光明和正面人民」納入暴露性喜劇的美學構想，堪稱陳白塵對傳統喜劇觀念的開拓與更新。這種新的喜劇觀念誠是時代使然，但也與作者對戲劇基本規律的獨特認識分不開。正如他後來所說，「戲劇在描寫真、善、美和假、惡、醜的鬥爭中，總是把歌頌與暴露交織在一起，渾然一體，切斷不開的」；現代喜劇的審美內涵和藝術形式雖有別於悲劇、正劇，卻同樣必須遵循這一「戲劇本身固有的規律。」[33]顯然，這種喜劇觀是寬泛的，超離的，它與丁西林、李健吾等人趨重純喜劇傳統、講求喜劇規則的喜劇觀，恰成鮮明的對照。

　　與新的喜劇觀念相輔相成的是以認識論為基石的思維方式。創作主體的思維日趨開放、綜合，原是現代喜劇思維的普遍特徵。一般地

32 陳白塵：〈自序〉，《亂世男女》（上海市：上海雜誌公司，1939年）。

33 陳白塵：〈戲劇空談〉，《五十年集》（南京市：江蘇人民出版社，1982年），頁135。

說，第一個十年劇作家側重接納歐美近代喜劇，較多從倫理、風俗、心理等視角觀照生活。二〇年代末歐陽予倩喜劇的審美觀照，從倫理心理延伸到政治、經濟等視角，呈現出多維拓展與深化的趨向。然而，對大多數劇作家來說，思維方式之開放、綜合是有限度的，它總是以遵循喜劇規律和保持喜劇形式的統一為繩尺，而陳白塵卻不然。由於思維方式為哲學高度的認識論所駕馭，以對現實的整體把握與深層透視為指歸，其開放和綜合是多方位、多層次的。從審美觀照看，他的多維視角每每以社會政治評價為交叉點，且總是把所觀照的喜劇性或悲劇性事物，作為普遍聯繫的客觀生活形態之一環，從它自身的矛盾和與周圍事物的相互聯繫及其發展變化去審視它，使喜劇的審美內涵既以喜劇性為主體，又包容與之交織的悲劇性、正劇性因素。而從借鑒傳統看，陳白塵的多元集納雖以中外暴露性的喜劇為主導，但並不以喜劇為唯一的參照系。他不獨採眾家之長，且集眾藝之長，「只要能為我所用」[34]。除中外喜劇外，他還攝取了悲劇、正劇、喜劇性小說、電影、雜文、漫畫、相聲等文藝樣式的審美因素與表現乎段，以為創造新的喜劇形態之用。這種多方位、多層次的喜劇思維與寬泛、超離的喜劇觀念相契合，驅策作者精心營造獨具一格的綜合化的喜劇形態。

新的喜劇形態的藝術創造

　　陳白塵創建喜劇形態的美學構想，是與藝術實踐結伴而行的。喜劇意識的深厚現代感，使他的審美映照呈現出強烈的傾向性與時代的真實之統一。反觀「五四」到「左聯」初期，喜劇大凡描寫倫理關係和日常生活，極少正面觸及重大的社會問題，其內容尤多批判封建倫

34 陳白塵致筆者信，1983年2月12日。

理道德，針砭腐惡的風尚習俗，頌揚青年、婦女的個性解放和婚姻自主，人物也往往侷限於知識分子、市民和中產階級。陳白塵最初的獨幕喜劇《徵婚》、《二樓上》尚未脫其軌範，但從第一個大型喜劇《恭喜發財》開始，就以鮮明的傾向性嶄露劇壇。這種傾向性並非來自抽象的觀念、理想，其生活基礎乃是現實的社會政治鬥爭實踐。在作者看來，社會諷刺喜劇只有真實地描寫現實關係，從各個側面形象地映照現代生活的主要矛盾及其發展趨勢，並以「強烈地傾向著光明」對黑暗加以無情的暴露，才能讓觀眾獲得意蘊深刻的審美感受，激發人們對現存制度的不滿與抗議。鑒此，陳白塵始終矚目階級鬥爭與民族鬥爭的現實，其筆鋒所向，處處觸及重大的社會問題。舉凡國統區官僚政治的腐敗黑暗，日偽政權的血腥罪惡，上流社會的醜行敗跡——這一切舊制度的癰疽和毒瘤，無不進入其犀利的解剖刀之下；即是以婦女生活遭際為題材的《結婚進行曲》，也蘊含著普遍性的社會問題。但另一方面，也是更重要的，陳白塵作為嚴峻的現實主義戲劇家，沒有拘囿於社會政治問題，或孤立地揭露種種痼弊，而是著眼於人，始終將劇中人放在特定時代的社會進程中加以審度，置於具體的生態環境中予以透視，描繪了各階級、階層的形形式式人物的生命圖式與人性範型，剖析人物所承載的社會的、階級的、歷史的、精神的、倫理的、心理的等重荷。在作者筆下，有人性異化、靈魂沉淪的舊制度的各種醜角，他們已失去存在的合理性，卻用種種假象與詭辯，來掩蓋自己的殘暴、奸險、詐偽的本性，嚴重危害著人民民主、民族獨立與社會改造的事業。更有舊制度和統治階級思想所操控的芸芸眾生。其中，有的已淪為人性、人情被變異的舊時代的沉渣；而大多數人的心靈亦不同程度地遭受壓抑、扭曲與戕傷，或在掙扎中正走向覺醒與抗爭。但也有堅守人的自由與尊嚴，品性正直、善良、剛毅、勇敢的人物。因而，作者的喜劇雖以社會問題為切入點，卻又超離社會問題，而進入人學的層面，著力描寫了各種人物的內在生命運

動與人性的複雜斑駁，這就為創建新的喜劇形態奠定了堅實的美學基礎。

　　新的喜劇形態是整體化、多層面的藝術創造工程。獨特的形象系列和構架方式，允稱藝術創造的樞紐。基於主體的審美構想和時代的真實性之統一，作者在《恭喜發財》中就打破單一的喜劇性人物構架，將正面的非喜劇性人物引入喜劇的形象系統，其後又不斷探索、實踐，逐漸形成三個異質的縱向系列：反面喜劇人物、悲喜融合的人物及正面的非喜劇性人物。它們在劇中的橫向組合並非機械拼湊，而是以主體的社會評價和審美評價為中介，構成喜劇有機的形象系統。很明顯，作者對當時社會關係中矛盾雙方的審美映照並非均衡，而是有所側重。他的多數喜劇將諷刺性的批判鋒芒，指向一小撮橫行霸道、無惡不作的日偽漢奸、官吏政客，旁及舊時代的各色沉渣，而部分喜劇卻幽默地審視毫無權利、備受欺凌的芸芸眾生，生動地表寫他們惹人發笑、令人悲憫的生命圖式。但不論哪一種觀照，都遵循喜劇形態整體化的美學要求，擇取最佳的組合方式，使形象構架體現了喜劇基調與悲劇、正劇因素的融合。其一，以一群反面喜劇人物為主角，但作為陪襯與對比，又設置另兩個系列人物。如《魔窟》著力刻畫一夥貪狠殘暴、勾心鬥角的漢奸，讓其盤據舞臺中心，蔚為粗獷、有力的喜劇基調，同時描寫悲喜交錯的偽警察局長楊克成等人與若干正面的非喜劇性人物，既使傀儡群像透出明暗不同的亮色，也映照了生活的主流與發展趨向。《亂世男女》、《升官圖》等劇亦取此式。其二，主人翁是悲喜融合的人物，但也設有另兩個系列人物。如《結婚進行曲》圍繞主人翁黃瑛、劉天野，設計王主任、周經理等反面喜劇人物，也藉以揭示主人翁悲劇命運的社會階級根源；而正面的非喜劇性人物老周，則襯映出主人翁思想性格之缺憾，也給黃瑛帶來一線希望和光明。一九四九年後的喜劇，其形象構架雖稍具變化，仍基本上取這兩種方式。

　　對陳白塵創新的喜劇形態來說，形象系列及其構架方式只是提供整體結構的框架，關鍵還在於如何賦予性格、衝突與情節的殷潤血肉，使劇作真正呈現綜合化的美學特徵和整體效應。在這裡，性格塑造與衝突設計相輔為用，猶如車之兩輪，是藝術創造的中心環節。依照系列人物的審美特徵，相應地汲取、融化不同藝術、樣式的審美因素和表現手段，使筆下人物既蘊含各自質的規定性，又成為喜劇的形象系統的有機因素，是陳白塵性格刻畫的基本原則。從反面喜劇人物的審美特徵出發，他批判地借鑒果戈理、莫里哀等作家將人物視為階級、階層的不同代表或癖性古怪的類型，每每同時觀照具有若干共同特徵而性格殊異的成批人物，並在美與醜不協調的喜劇性矛盾中，以諷刺的、滑稽的、漫畫式的手法，無情地剝露這夥舊制度的「醜角」[35]、舊時代的沉渣，內在的空虛、無價值及嚴重危害性，賦予人物社會歷史內蘊與鮮明的時代色彩；其性格生動豐富，各具獨特性，而又滑稽可笑，富有濃郁的喜劇性。若干反面喜劇類型群像，更有不亞於戲劇典型的普遍性的審美與認識價值。《升官圖》裡的四〇年代中期官僚群醜圖，何嘗不是滿清皇朝和北洋軍閥時期統治集團的活寫真？其專橫無恥、腐敗無能、敲詐勒索、賄賂公行，甚或可以說，概括了不同時代、地域、民族的同類人物的普遍特徵。而對悲喜融合的人物，則從喜劇與悲劇交切的視角加以審視。這類形象曾招致非議，被無端斥為「缺乏對現實充分的理解」云云[36]，其實他們作為當時社會關係中被欺壓的一方或統治階級營壘內的離心分子，都有其現實基礎，有的甚至是生活中更普遍、更典型、更具戲劇性的人物。作者沒有將他們類型化或絕對化，而是賦予多側面、多色調的性格特徵與複雜心態。這類人物有兩種基本形態。一種是受不合理社會壓迫的小人物，期求

35 中共中央編譯局：《馬克思恩格斯選集》（北京市：人民出版社，1972年），卷1，頁5。

36 陳白塵：〈《結婚進行曲》外序〉，《文學創作》第1卷第6期（1943年6月）。

實現有意義的生活目標，但因外部環境之阻遏與自身的種種弱點，其
人生定向終於變成單純的幻想。黃瑛、劉天野即是範例。另一種是統
治階級內的成員，不滿自身的地位、處境，甚或反抗佔支配地位的權
勢者，或同情被壓迫被侮辱者，但因階級和個人之嚴重侷限，不能不
陷入悲劇中。如楊克成（《魔》），不肯行賄、敢於直言的衛生局長
（《升》）等。而其具體表現，因悲喜和正反因素總體比量之等差，亦
各有不同。作者既真實地描寫人物特殊的悲喜劇遭際，揭示其悲劇命
運的主客觀構因，又從性格之正、負面，性格與身分、地位的不諧調
中，以幽默的、滑稽的、漫畫式的手法，維妙維肖地刻畫人物獨特的
喜劇性格。在這裡，作者的笑已不是辛辣的、熱諷冷嘲的，而是含淚
的溫和的笑，或譴責中含有同情的笑。總之，這類人物往往具有深刻
的心理體驗與悲劇性的命運，但又充滿鮮明獨特的喜劇性，且常常與
比較嚴肅的東西交織在一起，這諸種矛盾因素凝集成新的特質的性
格，其自身就體現喜劇、悲劇與正劇的不同比量的融合。

　　正面的非喜劇性人物，在陳大悲、熊佛西等人的喜劇中早就出
現，不過尚未構成人物系列，也未能表徵生活的主流與發展趨向。在
陳白塵劇作中，這類人物既與反面喜劇人物相對照，又與悲喜融合的
人物相映襯，蘊含著作者對生活的肯定與嚮往光明的美學理想。萊辛
早就昭示，用「完美和不完美來對比或反襯（醜）……這種對比不宜
過分尖銳或過分刺眼……『反襯色調』（opposita）必須是彼此可以融
合的。」[37]為了使這類人物與喜劇主角和諧地處於形象系統中，作者
讓其以次要人物出場，且盡是普通平凡，而非超群軼眾的角色；一般
也不正面表現他們優良純正的品德，覺醒、抗爭的時代風貌，而往往
通過同黑暗庸俗生活的比較、對立或衝突，以逼真的寫實手法予以勾
勒；同時不迴避人物在鬥爭中的失利、挫折，對其不足和缺陷總是採

37 萊辛：《拉奧孔》（北京市：人民文學出版社，1979年），頁130。

取善意的嘲諷態度。所以，他們往往成為悲喜因素呈均衡狀態的正劇
性人物，如游擊隊員小扣兒、農民徐有財（《魔》），進步青年秦凡
（《亂》），工人老周（《結》）及老頭兒（《升》）等，或悲劇性的人
物。這種審慎、有力的藝術處理，既避免人物與喜劇主角發生錯位，
也有助於促成喜劇基調與悲劇、正劇因素的融合。明乎於此，人們就
不致苛責作者只用「對照」來寫「真的戰士」，未曾「帶來更高的典
型和大的思想力」[38]的正面喜劇形象，更不會駭怪其喜劇屢屢出現悲
劇性的人物及其死亡事件。其實，農女小銀弟、妓女小白菜的慘死
（《魔》），女難民甲抱兒跳車自盡，老頭兒父女死於日機轟炸
（《亂》）等，既是對日偽血腥暴虐的有力控訴，也從逆向肯定了奮起
抗爭的正劇性人物。它雖違背純喜劇的規則，卻契合作者喜劇形態的
整體需求，也給予觀眾豐富多樣的審美感受。

　　戲劇衝突是陳白塵藝術創造的又一重要環節。獨特的形象系列及
其兩種構架方式，為建構喜劇基調與悲劇、正劇因素相融合的衝突藝
術奠立基架，也決定了衝突綜合美的兩種類型。其一，喜劇性的基本
衝突。這類劇作從特定的社會矛盾與反面喜劇群像的性格出發，一面
批判地汲取中西喜劇的衝突藝術，協調運用變形、虛擬、怪誕、誤
會、巧合等手法，建立並展開引人入勝、激發笑聲的喜劇性衝突；同
時圍繞它精心設計悲劇性、正劇性的衝突、事件與場面，使二者相互
糾葛，錯綜交織，建構了以喜劇性衝突為主體的呈露綜合美的衝突藝
術。但就每個劇作而言，因處在發展的不同階次，其表現形態亦各有
差異。《恭喜發財》、《魔窟》均取主副線交錯發展的模式，但後者的
聚合點並非喜劇性的中心事件，而是「漢奸政權興亡」之衝突雙方的
矛盾轉化，這既可避免事件過程的繁冗敘述、交代，又可使喜劇性主
線與異質的諸副線交錯推進，大起大落，粗獷有力。從全劇看，頭兩

38 馮雪峰：《馮雪峰論文集》（北京市：人民文學出版社，1981年），上冊，頁178。

幕寫傀儡們粉墨登場，群魔亂舞，夾敘民眾之劫難，於喜劇性主調中
透出悲劇的音響；第三幕進而展示偽政權肆虐下民眾的深重災難，側
寫游擊隊的思想發動和軍事鬥爭準備，呈現出濃烈的悲劇色調與正劇
氛圍；最後一幕仍以喜劇為主調，而戲劇情勢更為繁複紛雜。異質的
諸行動線交替輪換，喜劇的、趣劇的與悲劇的、正劇的場面紛呈畢
涌，給予觀眾豐富多彩、目不暇給的美感享受；尤其高潮部分，以傀
儡們內訌、火拚與游擊隊乘機攻陷魔窟為契機，將辛辣的喜劇主調與
沉鬱的悲劇音響、嚴肅的正劇氛圍有機交織起來，推出了緊張的急劇
解決問題的喜劇結局。劇作表證了作者對淪陷區錯綜複雜的社會矛盾
的銳敏感受，也透露出架構衝突綜合美的膽識和才能。隨後的《亂世
男女》熔制出「更接近於『現實』」[39]的衝突模式。喜劇描寫一夥「都
市的沉渣」逃往後方的三個特寫畫面；他們雖各具由動作和事件組接
的故事，彼此亦有或隱或顯，時起時伏的小衝突，但綜觀全劇，並無
明顯的衝突主線，且各人的故事皆透過一連串日常生活場景而顯露出
來。鑒此，作者巧妙地借助非喜劇性的人物、事件、場面的有機穿插
與交織。隨著場景之頻仍變換，劇情之迂緩進展，「沉渣」們於殘山
剩水間尋歡作樂，醉生夢死，但在這夥「亂世男女」的「神聖」光圈
外，舞臺上也不時出現顛沛流離，慘遭殺害的底層人民，為抗日救亡
而奔走的有志青年、愛國同胞……這種穿插以真、善、美反襯假、
惡、醜，讓人窺見中國的一份和全部、死路和活路、黑暗和光明，也
使衝突呈現出協調統一的綜合美。《升官圖》推出的是包孕的衝突模
式。它別出心裁，獨闢蹊徑，將異質的衝突加以剪接、壓縮、變形；
納入喜劇性衝突之中；劇中老百姓與官僚集團的悲劇性、正劇性衝
突，既內蘊於喜劇性衝突所披露的社會弊端裡，從笑之背後揭出慘劇

39 陳白塵：〈代序〉，《大地回春》，收入《五十年集》（南京市：江蘇人民出版社，1982
年），頁18。

與憤怒，又外化為喜劇性衝突之背景，徹底解決衝突的原動力，從而鑄成了渾然無間的藝術整體。後起的《紙老虎現形記》亦採用包孕式，且有新的開拓。

其二，悲喜交錯的基本衝突。這類喜劇的主人翁是知識青年、小職員和底層勞動者；他們追求獨立、自由和平等，為生存、溫飽與發展而抗爭，但因黑暗勢力的壓迫、摧殘，加上主觀上的弱點，「構成了歷史的必然要求和這個要求的實際上不可能實現之間的悲劇性的衝突」[40]。《結婚進行曲》即是範例。女主角黃瑛毅然衝出家庭的樊籬，走進了被她幻想的自由天地，但在這兒等待她的是一個半封建半殖民地社會，「這兒也有著男女平等的幌子，但更真實的卻是對於婦女的善意或惡意的歧視，有意或無意的壓迫，以及誘惑、玩弄、侮辱……」[41]她罹受了種種凌辱，飽嚐了失業的苦痛，最終無法擺脫舊社會給婦女框定的賢妻良母的傳統生活。黃瑛尋找職業的遭際帶有濃厚的悲劇性，因為它內含真正的痛苦和不幸，且能激發觀眾沉痛的心情。但這一悲劇性衝突在性格和情勢中展開的方式卻是喜劇性的，它採用喜劇誇張與誤會巧合的手法，借助爭吵、追逐、打架、躲藏等趣劇手段，時時以生動的喜劇糾葛吸引觀眾，以趣劇的場面娛樂觀眾，處處閃耀著機智的火花，洋溢著明快的幽默，點綴著犀利的諷刺。所以，儘管劇中也有正劇性的事件、悲劇性的情勢與結局，但這畢竟是個別的、局部的，從總體看，其主要傾向還是喜劇的。陳白塵喜劇的兩種衝突類型雖擁有豐富多樣的模式，但其間並非無規律可尋。前者由交錯、穿插到包孕，悲劇、正劇因素之獨立性愈來愈減弱，而與喜劇性基本衝突的聯繫卻愈來愈密接，甚至與之融成一體；後者則從側重以喜劇觀照來透視悲劇性的社會現象，轉向五〇年代諷刺劇充分利

40 中共中央編譯局：《馬克思恩格斯選集》（北京市：人民出版社，1972年），卷4，頁346。

41 陳白塵：〈《結婚進行曲》外序〉，《文學創作》第1卷第6期（1943年6月）。

用客體悲喜因素的矛盾轉化。這兩種發展趨向昭示，作家日漸深刻地把握衝突綜合美諸要素的內在聯繫與和諧統一的美學要求。

　　陳白塵創建喜劇形態的全過程雄辯彰明，他是一位胸懷理想之光的「革新的破壞者」。他打破悲劇、喜劇的嚴格界限，違忤喜劇的規律、法則，但又自覺地接受藝術的限制，把根牢牢扎進時代的生活土壤的深層，以「對人民、對革命有所裨益」[42]為創作的最高宗旨，並從富有生機的中外藝術傳統中汲取營養；他無意於標新立異的創造，然而，與時代、人民、傳統深刻聯繫的強韌紐帶，卻助成他進行現代喜劇史上氣魄恢宏、成效卓著的藝術創造！人們歆羨地發現，他那向不規則和外延不太分明的藝術轉化的喜劇形態，不但溝通西方悲喜混雜劇與中國古典喜劇的優秀傳統，也順應了現代戲劇朝綜合化方向發展的歷史趨勢。眾所周知，悲喜融合原是中國戲曲的美學特徵，正如傳統悲劇往往包容風趣盎然的喜劇折子，傳統喜劇也常常出現催人淚落的悲劇場次，給予觀眾豐富多彩的美感享受。西方喜劇雖以純喜劇為主要形態，但自文藝復興時期瓜里尼就首倡悲喜混雜劇，維加、莎士比亞等人曾進行成功的藝術實踐。到十八世紀狄德羅進而提倡「嚴肅的喜劇」——正劇，其後悲劇與喜劇在歐美近代文藝中獲得了廣泛的結合。進入二十世紀，悲喜劇更成了西方戲劇和電影的主流。陳白塵秉執宏放的現代喜劇意識，一面批判地借鑒西方悲喜混雜劇和其他悲喜交錯的藝術形式，並使之民族化，同時繼承悲喜融合的民族喜劇傳統，而又使之現代化。這一雙重的接納與創造，使他的喜劇形態帶有鮮明的個人特點與民族風格。誠然，舊時代喜劇的悲喜交融亦有諸多模式，但它們——尤其西方喜劇——沒有或少有正面的非喜劇性人物，且每每保持喜劇形式之完整性。而陳白塵不單描寫正面的非喜劇性人物，且時而製造悲劇性的結局，即是喜劇收場也往往抹上濃重的

42 陳白塵致筆者信，1984年12月26日。

正劇色彩。這種熔多種戲劇因素於一爐、呈現綜合化特徵的喜劇形態，為中國現代劇壇闢出一方嶄新的喜劇天地；它不但有力地推動現代喜劇綜合發展的趨向，給吳祖光、瞿白音等人的喜劇創作以積極影響，也深受廣大觀眾之喜愛。抗戰和國共戰爭時期，陳白塵喜劇在國統區、根據地廣泛上演，極受歡迎，尤其《升官圖》更是屢演不衰，盛況空前！作者也一躍而為最有影響的現代喜劇作家。

　　然而，正像社會生活中的新事物每每遭到懷疑、非難一樣，一種新形式的破土而出，也往往不被一些人所認同。陳白塵的喜劇形態亦不例外。為某些評論家所詬病的《結婚進行曲》即是一例。其實，黃瑛的悲劇結局不僅符合性格和衝突發展的必然邏輯，真實地映現舊中國婦女職業問題的悲劇性，也適應當代觀眾喜劇意識日趨開放、綜合的審美需求。當年女觀眾劇終時「泣不可仰」的反應，國民黨審查機關因第五幕之悲劇收場而變相禁演此劇，即為明證。但這一結尾卻被論者一再斥為「風格上不統一」，缺乏「完整的喜劇形式」云云。非議迭起，連作者本人也為之茫然，於是就有「刪去第五幕」，並栽上「違反寫作當年現實的光明尾巴」的一九六二年的修改本。這一暫時的迷誤昭示，傳統的喜劇觀念既裨助著後來，也束縛著後來。一場迂迴引起深刻的反思，作者終於獲得獨創的喜劇意識的復歸，在一九八一年出版的《陳白塵劇作選》中恢復其原貌，並為這一悲劇結局，為創新的喜劇形態叫著、喊著，堅持自己生存的權利[43]！事實表明，只有撥開傳統喜劇意識的迷霧，才能真正發現陳白塵喜劇藝術的彌足珍貴之處，給這位打破傳統思想和手法，創建新的喜劇形態的藝術家以應有的歷史評價，並從其藝術實踐中汲取寶貴經驗，以促進戲劇創作綜合發展的歷史趨勢。

43 陳白塵：〈《陳白塵劇作選》編後記〉，《文藝理論研究》1980年第2期（1980年2月）。

第三節　現實主義史劇觀與劇作

　　陳白塵是一位在實踐與理論方面都有獨特貢獻的歷史劇作家。他的史劇創作始自三〇年代初由京劇改編的《汾河灣》、《虞姬》，中經一九三六年的四幕史劇《石達開的末路》，到翌年春的七幕史劇《金田村》臻於成熟。一九四二年的五幕史劇《大渡河》又有新的衍展。其創作歷程堪稱現實主義史劇發展的一幅縮影。這位謙稱「自學式的寫劇人」[44]，認真地總結自己與他者史劇創作的經驗教訓，逐漸形成獨特的現實主義史劇觀。

　　陳白塵的史劇觀具有豐富的多方面的內涵。首先，他從歷史、史劇、現實三者的關係入手，確立現實主義史劇創作的基本原則：「沒有歷史的真實，也就沒有藝術的真實，失去藝術真實的歷史劇，也就無從起到以古鑒今的作用。」因此，嚴格尊重歷史的真實便成為藝術創造的基本出發點。他主張運用科學的方法，恢復被歪曲、閹割或未被整理的歷史的本來面目。鑒此，劇作者就必須「深入到歷史裡去研究、探討、追尋，在科學方法的幫助之下，將歪曲的扭直，閹割了的補全，使歷史本身先恢復自己的面目，然後如一般題材一樣，再給以藝術的加工」[45]。《金田村》的寫作允稱範例。他一邊搜集史料，一邊處理相當複雜的史實、人物。第一步「修殘補缺，拉曲扭直」，「對一切侮蔑與過譽的記載加以挑剔，不同的傳說加以比較與選擇，怪謬的神話給予合理的說明，許多奇特而真實的行動，也找出它的解釋……」第二步，「清理出它的軍事行動的發展，用官書與野史雜乘的記載對照校正，得一較可信的結果。」第三步，「確定各個領袖的

44　陳白塵：〈關於《太平天國》的寫作──《金田村》序〉，《文學》第8卷第2號（1937年2月）。

45　陳白塵：〈為《大風歌》演出致首都觀眾〉，《人民日報》，1979年8月22日。

階級身分與歷史以及各個間的相互關係……多方找出確實明證來。」
第四步,「從太平軍的生活、信仰、習慣、言語、服飾……等等方面
找出那時代的氛圍氣,作為寫作的幫助。」[46]這種嚴格尊重歷史真實
的審慎態度,只有後來的阿英堪為伯仲。

　　其次,在處理歷史真實、藝術真實與以古鑒今的關係方面,他緊
緊擒住寫出人物、史實的真實,從中揭示歷史的教訓這一關鍵鏈環。
以《石達開的末路》、《大渡河》為例,構思伊始,他從愛石達開出
發,愛他的才華,氣概,對他的慷慨好義,落拓不羈,英雄而才子的
風度,更是心嚮往之。但後來發現這些可愛之處,全在他起義前後,
等到楊韋內訌,率兵入川,置天國安危於不顧時,不獨不可愛,而且
覺得可恨。於是在《石達開的末路》裡給他編定一頂頂帽子。或愛或
恨,全憑一己之「好惡」,採取的是「一廂情願」的作法,背離了歷
史人物的真實。從迷途中走出來,作者開始重新認識石達開,「找出
他可恨之處,看他為什麼可恨。更找出他可愛之處,探尋可愛的根
源,再進而追究他的所愛所恨,設身處地,愛其所愛,恨其所恨,感
覺其所感覺,相處既久,慢慢地了然於他為什麼恨為什麼愛,也才知
道他之所以被人愛被人恨。」出現在《大渡河》裡的石達開,作者於
人物「既未自作多情,一味崇拜;也沒有一廂情願,妄加批評。」正
反兩面的經驗啟示作者:「不依自己的愛好而掩飾其非,也不依自己
的憎恨而埋沒其美」,才能創造出真實的歷史人物。而「寫出人物的
真實,便是寫出人物的批判!……寫出人物的批判,也就是寫出歷史
的教訓!」這教訓「對於現代是否有益」,才是史劇家選擇歷史題
材、人物與確定主題的標準。而在表現歷史真實與藝術真實時,應避
免「求全求真」的「自然主義」,追求「繁瑣的細微末節的真實」,像

46 陳白塵:〈關於《太平天國》的寫作——《金田村》序〉,《文學》第8卷第2號(1937
　年2月)。

《金田村》那樣，「把春夏秋冬四季服裝全部給穿上」，它「將脹破『歷史劇』的軀殼，也可壓瘦了歷史。」[47]

陳白塵在正面闡明歷史劇創作的基本原則的同時，抨擊了偏重主觀表現，悖離歷史真實和藝術真實的多種審美模式，從中梳理、總結了現代史劇創作的歷史教訓，竭力主張「讓歷史劇恢復固有的光輝，不逃避現實以獻媚觀眾，也不歪曲歷史以遷就現實」[48]。其一，翻案法。這是二〇年代史劇創作最風行的方法，既然「歷史家把所有歷史都歪曲了，幹麼不『歪直』過來？」於是，「抓住歷史或傳說中某一點，大做文章，將整個歷史都抹殺掉，而大案翻成了。」其結果呢，「被歷史家所歪曲的東西，又受了一次新的歪曲」；由於這新的歪曲與讀者、觀眾固有的想像畢竟距離太遠，「雖然興奮觀眾於一時；末了，還是被讀者所唾棄」[49]。他的《汾河灣》即是「中了『翻案』之毒」。在他看來，運用此法的，「除了予倩先生的《潘金蓮》，獲得成功以外，別的也沒留傳下什麼」。可《潘》劇「實際上是一個傳說，一個舊有的故事，並不是歷史」；其所以成功，也「並不是故意『翻』出來的，倒是為了作者能夠深深瞭解潘金蓮之類人物的緣故。」[50]其二，借屍還魂，一名「指桑罵槐」。根本就不管歷史是怎麼一回事，硬「把現代的東西，塞進歷史的軀殼裡」[51]。於是，請「摩登女郎」著上古裝，於是，「美人可以革命，豪俠可以大喊口號」。他

47 陳白塵：〈歷史與現實——《大渡河》代序〉，《五十年集》（南京市：江蘇人民出版社，1982年），頁411-421。

48 陳白塵：〈《大渡河》校後記〉，《五十年集》（南京市：江蘇人民出版社，1982年），頁422。

49 陳白塵：〈關於《太平天國》的寫作——《金田村》序〉，《文學》第8卷第2號（1937年2月）。

50 陳白塵：〈歷史與現實——《大渡河》代序〉，《五十年集》（南京市：江蘇人民出版社，1982年），頁411-421。

51 陳白塵：〈關於《太平天國》的寫作——《金田村》序〉，《文學》第8卷第2號（1937年2月）。

的《虞姬》及未發表的《馬嵬坡》、《王昭君》，即是此種寫法。「一肚皮天真的憤怒與熱情都借著古人屍體發洩了。」[52]其結果「既失了歷史的真實，又失了藝術的真實，成了兩不像的東西。」[53]

其三，發思古之幽情，以懷古的心情去抒寫歷史劇，這也是較普遍的方法。歷史上的故事盡多，何必翻案還魂呢？於是規規矩矩地寫歷史。史上的人事「有的可歌可泣，有的纏綿悱惻，或者激昂慷慨，或者蕩氣迴腸。英雄則叱咤風雲，美人則柔情似水，盡夠你崇拜，盡夠你傾倒了！一經渲染，搬上舞臺，不就足以顛倒眾生了麼？」《石達開的末路》寫作之前，抓住他心靈的，正是石達開和韓寶英那段足以斷腸的英雄美人的戀愛故事。但這種單純的懷古並不能滿足創作欲，也未免自現其才拙。況且歷史劇從來都不是為歷史而歷史的，於是「總想在那歷史的臉譜上多書上兩筆。」[54]這就出現了第四種寫法——強調或影射，即在與現實的關聯上對史實加以「強調」，或「指桑罵槐的隱喻」[55]。從史劇創作必須「古為今用」出發，陳白塵沒有全盤否定這種寫法。誠如他後來指出，「在歷史劇裡搞點影射，是『借古諷今』，自古有之，未嘗不可的。特別是在反動派統治時期，更具有過特定的政治作用，不應一律反對。」[56]但關鍵是不要失其真。《石達開的末路》即有此弊。作者在石達開作為天國裡唯一的知識分子，卻在革命遭受打擊時飄然引去這點上「強調」，以影射「動搖的知識分子對革命的背叛」，結果背離了石達開的全人全貌，「把他

52 陳白塵：〈歷史與現實——《大渡河》代序〉，《五十年集》（南京市：江蘇人民出版社，1982年），頁411-421。

53 陳白塵：〈關於《太平天國》的寫作——《金田村》序〉，《文學》第8卷第2號（1937年2月）。

54 陳白塵：〈歷史與現實——《大渡河》代序〉，《五十年集》（南京市：江蘇人民出版社，1982年），頁411-421。

55 陳白塵：〈關於《太平天國》的寫作——《金田村》序〉，《文學》第8卷第2號（1937年2月）。

56 陳白塵：〈《大風歌》首演獻辭〉，《浙江日報》，1979年2月28日。

寫成個婆婆媽媽的『婦人之仁』的窩囊廢。」[57]鑒此，作者主張當代史劇創作「最好不搞『影射』」，因為「歷史雖然每有相似之處：也僅止相似而已，一搞影射，便失其真，是有害而無利的。」[58]

關於史劇的環境、語言及形式。陳白塵指出，歷史人物生活在自己的環境裡，鑒此，就必須「創造一個歷史環境」。史劇家只有「深切瞭解那歷史環境中的經濟、社會、軍事、政治、法律、風俗、習慣，以至一草一木」，才談得上創造典型的歷史環境。其次，陳白塵認為歷史語言「不是現代語，不是文言文，也不是宋代平話或元曲道白的模仿」。他在《金田村》裡就嘗試創造所謂「偽裝的歷史語言」。其公式是：「歷史語言——現代語言『減』現代術語、名詞，『加』農民語言的樸質、簡潔，『加』某一特定歷史時代的術語、詞彙。」而落實到個別人物身上時，「或者強調其農民語言的成分，或者加以市井的口吻，或者應用文言文的詞彙與成語。」其共同的原則是：「要像是活人講的話，觀眾聽得入耳，但又不是現代語。」《大渡河》的人物語言堪稱範例。石達開的對話既有明白曉暢的現代句式、詞彙，卻又盪滌了現代化的色彩，嵌入的文言句式、詞彙，富有生命力。其用詞豐富、精確，才情橫溢，卻又十分貼合人物的身分、處境及思想性格。至若史劇的形式也異於現實劇，它趨於「簡潔樸質」。其所以然，一則係因於歷史素材的缺乏，「一切較為精細的敘述與描寫，有如現實戲劇裡那樣的，在客觀條件下，成為不可能」；二則由於「史實的繁重，細膩地描繪為技術上所拒絕」，但「更重要的，則是由於歷史人物在思想情緒上與現代人有了距離，這距離更必然由內在地限制了它的形式。」[59]

57　陳白塵：〈歷史與現實——《大渡河》代序〉，《五十年集》（南京市：江蘇人民出版社，1982年），頁411-421。

58　陳白塵：〈《大風歌》首演獻辭〉，《浙江日報》，1979年2月28日。

59　陳白塵：〈歷史與現實——《大渡河》代序〉，《五十年集》（南京市：江蘇人民出版社，1982年），頁411-421。

　　陳白塵對史劇創作的基本原則和藝術方法的精闢論述，不僅是對
「五四」以來包括自己在內的史劇藝術實踐的深刻總結，也為現實主
義史劇創作奠定堅實的理論基礎，並對三〇年代末四〇年代史劇的蓬
勃發展產生積極的影響。隨後阿英、陽翰笙等人进一步豐富、充實這
一理論。它與郭沫若將主觀表現的史劇觀念上擢為浪漫主義的史劇理
論相互輝映，競相媲美，成為中國現代史劇寶庫中珍貴的遺產。

　　陳白塵的史劇觀念與藝術實踐是相生相長、互動共濟的。他的三
部大型史劇，不僅生動踐履了主體的現實主義史劇理念，也有其獨特
的藝術開闢與建樹。他是最早進行系列史劇創作構想的劇作家。一九
三七年，他關於《太平天國》三部曲及一部插曲的藝術構想，表徵了
對太平天國興起、內訌、衰亡的歷史進程及其革命教訓的深刻洞察，
試圖描繪規模宏大、關係複雜的歷史生活的氣魄與才智。遺憾的是，
由於客觀條件的限制，他只寫了第一部《金田村》及其插曲《石達開
的末路》。但其宏偉的構想於日後阿英創作南明系列史劇，自不無啟
示，而另一左翼史劇家陽翰笙隨後推出的《李秀成之死》、《天國春
秋》，實際上也恰好是他計畫中的二、三部史劇。其次在史劇文本
上，開創了大型的英雄正劇與「錯誤的悲劇」的創作。郭沫若、阿
英、陽翰笙、歐陽予倩等人的史劇，幾乎或大凡都是英雄悲劇，間有
普通人的悲劇或「罪人的悲劇」，而《金田村》卻獨闢蹊徑。它選取
廣西傳教、金田起義、佔領永安、圍攻長沙、武漢等幾個重要軍事行
動，真實地描繪太平天國興起時期艱難曲折、如火如荼的戰鬥歷程，
也深入表現了領導集團內的尖銳衝突及其在反清鬥爭大目標下的隱忍
與克服，是一部熱情謳歌天國將領士兵英勇抗擊滿清封建統治的歷史
英雄正劇。作品體現了從真實性的人物、史實的描寫中，揭示深刻的
歷史教訓的新的史劇思維，也「為這一可泣可歌的暴風雨時代留下了

一個縮影，並給現代站在民族革命陣線的朋友留個備忘錄。」[60]

《金田村》於尖銳劇烈、錯綜複雜的內外鬥爭中，成功地塑造天國農民領袖的英雄群像。太平天國運動不僅是農民革命，同時也是民族革命，其將領中既有農民蕭朝貴、李秀成，流氓無產者楊秀清，解放時代湧現出的新女性洪宣嬌，也有富商土豪韋昌輝，紳士地主石達開及破落士子洪秀全、馮雲山。這些人儘管階級、階層不同，隨時引發著利害衝突，但在對付共同敵人的大目標上卻是同一的。作者對領導集團內的複雜關係及其內外矛盾的深刻把握，為刻畫眾多思想性格迥異的領袖形象奠定了基礎。在他筆下，楊秀清富有魄力、謀略，處事機警果斷，臨危不懼。在軍事上運籌帷幄，屢操勝算，軍紀嚴明，鐵令如山。但又心胸狹窄，妒賢嫉能，為了與蕭朝貴爭奪洪宣嬌，態度驕橫，手段陰狠；隨著軍事鬥爭的勝利，變得擅權專橫，剛愎自用。作者對人物複雜性格的峻切刻畫，是非功過的客觀評騭，使楊秀清形象不讓於陽翰笙筆下的同一形象。馮雲山是一位可歌可泣，感人肺腑的悲劇英雄形象。他胸懷驅除韃虜、拯救眾生的革命理想，與紫荊山的民眾長期同甘共苦，深受廣大群眾的愛戴，在兵民中享有崇高的威望。在封王一事上，他居間處理洪秀全與楊秀清的矛盾，又盡力做好諸王及部屬的思想工作，自己不爭權位高低，表現出維護革命大局的高尚品德。他滿腹經綸，為天國精心制定〈天朝田畝制度〉等建國根本方略，不畏艱險，為水攻蓑衣渡一馬當先，最後壯烈地獻出自己的生命。作者也沒有把洪秀全神化，他以新的神權為掩護，四處傳教，啟發民眾的愛國民族意識。儘管他在關鍵時刻過於謹慎，也缺乏軍事謀略，卻能採納並支持楊秀清、馮雲山等人的正確決策、意見，從大局出發做諸王的思想工作，使大家同心協力，和衷共濟。他如石達開的少年有為，襟懷坦白，富有謀略與才情，但又獨善其身，一遇

60 陳白塵：〈關於《太平天國》的寫作——《金田村》序〉，《文學》第8卷第2號（1937年2月）。

挫折就想飄然離去；蕭朝貴的嫉惡如仇，憨直魯莽；韋昌輝的毀家紓難，卻又嘰嘰喳喳，喜好挑撥；洪宣嬌的直率，潑辣與機敏；李秀成的正直篤學，赤膽忠心，也都寫得生動有力，頗有分寸。總之，《金田村》對錯綜複雜的歷史生活的深刻映現，特別是所塑造的一群頗有深度與分寸感的農民領袖形像，不僅顯示陳白塵創造大型歷史正劇的才華，也為後出的太平天國史劇提供了寶貴的藝術經驗。不過，該劇的結構尚不夠嚴謹，也影響了藝術的完整性。作者一九五五年的修改本，刪去第一幕，將六、七幕合併，避免了上述弊病。

　　以歷史為題材的「錯誤的悲劇」之創作，不自陳白塵始，一九二五年顧毓綉寫作的四幕史劇《項羽》即是其一，但那只是小型的多幕劇，《石達開的末路》（1936）規模宏大，形象眾多，場景開闊。其創作緣於一九三五年在獄中匡亞明向作者講述石達開和韓寶英的動人故事，但後來一接觸史料，才發現這故事發生在石達開離京之後，「而他的離京入川，在整個革命上說，是失策的行動；在軍事作用說，是太平軍趨向滅亡的一支流。」於是放棄以這故事來反映太平天國全貌的原計畫，「僅取了石達開出京以至大渡河全軍覆沒這一段來寫，企圖說明石達開之離開主力，影響整個革命於失敗的錯誤」[61]。作品以石達開離京後的軍事行動為主線，以他與韓寶英的情感糾葛為副線，從一個側面映現天國後期的歷史真實，也表現了韓寶英、尚書劉承芳、將領余忠扶、賴裕新的革命鬥爭精神。但對石達開形象的塑造存在著主觀表現、影射史劇的明顯痕跡，將他寫成一位具有名士氣，自私、任性、固執，背棄革命的紳士，把軍事挫敗簡單地歸咎於他的「婦人之仁」，也未能充分地揭示造成石達開悲劇的複雜構因。對石、韓情感糾葛的過分看重，又陷入英雄美人的故事的泥淖。

61 陳白塵：〈關於《太平天國》的寫作——《金田村》序〉，《文學》第8卷第2號（1937年2月）。

　　一九四二年冬，根據《石達開的末路》改作的《大渡河》（原名
《翼王石達開》），不僅與原作題材、主題不同，在石達開形象的處理
上，也完全擺脫「愛之欲其生、恨之欲其死」的「一廂情願」，及在
與現實的關聯上加以「強調」的做法。作品以天國的興起、內訌與衰
亡為背景，以石達開參加起義直到大渡河悲壯自刎為主線，真實豐滿
地塑造了一位叱咤風雲的農民革命領袖的悲劇形象。當革命興起時，
身為紳士地主的石達開，丟棄功名富貴，冒著殺身滅族的危險，傾家
助餉，毅然投身於拯救天下眾生的農民運動。他立志驅逐韃虜，推翻
腐敗的滿清王朝，建立所謂「大同之治」，表現出崇高的人道主義精
神與政治理想。石達開為人寬厚平和，光明磊落，富於膽識、謀略與
才情。他於楊秀清的專橫跋扈、居功自傲表示側目，對韋昌輝的奸刁
陰毒、卑鄙無恥更是當面斥責，但因自身存在著清高孤傲、獨善自
身、任性固執等嚴重缺點，楊韋之亂後，面對主上昏庸、佞臣當權的
腐敗政局，竟離京西征，飄然遠行。這一錯誤的舉措，既是他那潔身
自好、不顧大局的名士氣使然，但也內含著他為天國著想，別樹一
幟，企圖重建未來的苦心。及至馳騁十餘省，損兵折將，尚不能入
川，石達開不能不陷入極度的痛苦與矛盾之中。作為叱咤風雲之英
雄，他有何面目班師回京見廣西父老？……最後日暮途窮，被困大渡
河，雖有僻徑可尋，卻不願棄眾私逃，苟且偷生，終於悲壯地自刎。

　　作者不僅深入表現石達開在分裂革命的歧路上越陷越深的悲劇性
格與複雜心理，也冷峻地揭示石達開悲劇的複雜構因。一方面，石達
開所追求的是烏托邦的「大同之治」的理想，無論在半封建半殖民地
的舊中國，或是建都後政權趨於腐敗的太平天國，都是無法實現的，
加之以滿清政府為首的封建勢力與外國列強相勾結，想方設法撲滅天
國的革命運動，因而，他的悲劇帶有歷史的必然性。同時，自身的種
種致命弱點，也使他非但無法實現自己的理想，反而淪為革命的罪
人。誠如作者指出，「為太平天國革命計，衝動，任性，固執，不都

是革命的敵人？稍有不合，便拂袖離去，又何嘗是政治家的風度？獨
善自身的政治潔癖，更不是革命者所應有！楊韋難後……既牽去百分
之七十的兵力，復引革命主力於邊陲之地，致令天國空虛，危在旦
夕，這難道不是革命的罪人？而西征以後，一意孤行，拒不班師，致
使李秀成獨力難支，終遭覆滅，石達開又何能辭其咎呢？」[62]這就為
觀眾塑造了一位可愛可敬卻又可惱可恨的悲劇英雄形象。石達開的
形象既內蘊著十分豐富的悲劇內涵，也包含著深刻的歷史教訓。其
形象的成功塑造，不僅進一步彰顯作者駕馭大型歷史悲劇的卓越才
華，也使《大渡河》成為話劇史上優秀的「錯誤的悲劇」力作。劇
中楊秀清、韋昌輝、劉承芳、韓寶英等形象也刻畫得較為成功。在結
構形式上也有新的開拓。全劇時間跨度大，人物眾多，共有十七場外
加七個過場，但又始終圍繞一條主線，雜多見統一，形成有機的藝術
整體。

第四節　藝術成就與風格特徵

　　陳白塵的現實主義話劇取得了突出的藝術成就，具有峻切、樸
質、粗獷、雄渾的藝術風格。其喜劇還帶有辛辣、犀利的特徵，史劇
則呈現出恢宏、壯闊的特色。

　　鮮明的傾向性與豐厚的社會歷史內容，是陳白塵話劇藝術風格的
顯著特徵。作者勇於觀照現實的階級鬥爭、民族鬥爭，或以古鑒今，
警惕來茲，觸及重大的社會和政治問題，但又不拘囿於問題，而是著
眼於映現整體性的社會生活，深入展示人物獨特、豐滿的性格與內心
世界。例如《大地回春》雖寫內地的工業建設卻又不拘限於工業建

62 陳白塵：〈歷史與現實——《大渡河》代序〉，《五十年集》（南京市：江蘇人民出版
　　社，1982年），頁411-421。

設，不僅從一個側面映現抗戰初期風雲變幻、動盪不安的社會生活，而且成為主要人物人生道路與心靈歷程的史詩。《結婚進行曲》雖寫婦女問題，但也揭露了戰時國統區社會的黑暗污濁，致力於從人物悲喜劇的遭際中，塑造一位天真無邪、充滿朝氣而又不明世故、耽於空想的職業婦女的典型形象。作者的戲劇思維既是形象的、開放的，容納了中外古今多種藝術形式的審美要素、表現手段，又蘊含著為哲學和社會學說所制導的理性思維的內核，而且沛然滲入特定的人物關係、性格刻畫、戲劇衝突及場面描繪之中。其鮮明的傾向性總是憑藉具體的生活畫面流露出來。筆鋒峻切、粗獷，內容樸質、渾厚。情與理、形象與觀念往往達到了較好的統一。

陳白塵劇作的樸質、粗獷，係因於他對「更接近生活」的原生態藝術的執著追求。但這一追求並非盲目的偏嗜，而是一切從生活的真實出發，以「有利於人民、有利於革命」為最高準則。從這點出發，他往往不拘於傳統的戲劇法則，這既是他的好處，又是他的壞處，「其優點在於不受理論的束縛，其缺點也就……違背了某些應有的規律。」[63]如上所述，當他不拘於戲劇法則，卻能尊重藝術的限制時，經過長期的艱辛的探索、實踐，他創造了融合悲劇、正劇因素的綜合化的喜劇形態。他對現實主義史劇模式的嘗試、創造，也為現代劇壇提供了值得引為鑑戒、啟示來茲的藝術經驗。但這種不拘戲劇法則的嘗試、創造，有時也違背藝術的某些規律。比如《亂世男女》第一幕把場景設計在一節車廂上，在飛馳的列車上展開劇情，正面表現女難民甲抱子跳車自盡等，這種類乎電影的表現手法，無疑更逼近真實的人生，也能更有力地表現日寇的野蠻侵略與國軍的節節敗退，造成廣大民眾顛沛流離、家破人亡的慘狀。但這一手法是否符合戲劇舞臺的規範，能否與話劇表現藝術有機地融合？卻落在作者藝術運思的

63 陳白塵致筆者信，1984年12月26日。

視野之外，這就導致一部優秀的現實主義喜劇，卻使導演無法搬演這
一令人困惑的現象。對原生態的藝術的追求，既給陳白塵的劇作帶來
樸質、粗獷的風格特徵，也使他的作品時而出現為追求生活的真實而
難免的龐雜、瑣碎。為創造酷肖歷史的恢宏壯闊的鬥爭畫面，其史劇
結構就屢有冗長、臃腫之弊。有些描寫，乃至道具服飾，甚至帶有自
然主義的色彩。如《魔窟》對被日寇燒殺搶劫後城郊的種種陰慘景象
的著意描繪、渲染，《亂世男女》中一再正面描寫科長太太手拎馬桶
逃難，以「禁止小便」作為劇目名稱，《金田村》讓人物穿戴春夏秋
冬不同的服飾，等等。

　　陳白塵是個多面手，有幾副筆墨。他既擅長喜劇和歷史劇，但也
熟諳正劇與悲劇。他的《大地回春》、《歲寒圖》，與同時期一些優秀
的正劇、悲劇相比，可謂毫不遜色。他的史劇嚴守歷史的真實性，堪
與阿英比肩，而在展現歷史鬥爭畫面的恢宏壯闊、氣勢雄渾方面，又
比阿英的多數作品高出一籌，這得力於他擅長描繪人物群像與群眾場
面。在這方面，陽翰笙與他有相似之處，不過在刻畫真實、獨特而複
雜的人物性格方面，陽翰笙畢竟比他稍遜一籌。作為「五四」以來影
響最大的喜劇作家，他將現代諷刺喜劇推向難以企及的巔峰狀態，在
話劇史上人們找不到一位可與之匹敵的作家。但他也擅長悲喜劇、幽
默喜劇及趣劇。諷刺雖是他的喜劇的主色調，但其劇作也有機地熔合
了幽默、滑稽、機智、怪誕。他的諷刺以辛辣著稱，時而滑稽突梯，
時而怪誕不經，但往往缺乏應有的含蓄，這與他對醜惡事物的嫉惡如
仇、金剛怒目式的態度分不開。他的幽默有溫厚、熨貼的一面，然機
鋒多於蘊藉，有時近於諧謔。他的滑稽能在表面醜態與外部動作中，
透視特定的性格、心態，但有時「趣味也有庸俗之處」[64]。至若怪誕
則更多地帶有民族的風采、氣韻。

64 陳白塵：〈後記〉，《結婚進行曲》（修改本）（北京市：中國戲劇出版社，1960年）。

　　擅長建構錯綜複雜，引人入勝的戲劇衝突，是陳白塵話劇藝術風格的又一顯著特徵。作者秉執「戲劇的核心是衝突」的基本理念，一方面善於從複雜紛紜的社會生活中，敏銳地捕捉有社會意義和審美價值的戲劇衝突，同時擅長為特定的人物和人物關係創設規定的戲劇情境，精心設計一個個愈來愈嚴重的「陷阱」[65]，既藉以從不同側面展現人物之間的複雜關係，也讓人物步步深入地裸裎自身的獨特個性、心理。因而，衝突既尖銳緊張，錯綜複雜，而又波瀾迭現，引人入勝。其中，喜劇衝突的構建，尤能見證作者的特異功力。他的每部喜劇，幾乎都有不黏滯舊套，新闢徑路，獨具風采的構局。以《升官圖》為例。作品映現的是國統區官僚統治集團與廣大人民群眾的矛盾，但作者並未正面表現這一特定的生活矛盾。他一面採用虛擬的形式，巧妙設計兩個強盜的一場「升官夢」，在幻影般的夢境中描寫一個富有客觀現實性的故事，使觀眾看到舊中國官僚機構的種種腐敗和罪惡，看到兩個強盜如何利用官場盛行的潛規則與黑箱操作，飛黃騰達，青雲直上，看到專橫腐朽的官僚統治集團終於受到覺醒的廣大民眾的公正審判。這一虛擬的假定性手法，非但沒有掩蓋生活矛盾，反而更深刻地揭示官僚統治集團官匪一家、貪污腐敗的實質。同時，糅合了變形的方式。劇本主要表現的是官僚統治集團的內部矛盾，舞臺上的民眾只是作為衝突的起因與解決衝突的根本條件而出現，基本衝突對它所映現的生活矛盾來說，顯然是一種變形。從表面看，這似乎閹割了矛盾的另一方，其實不然。因為當衝突以反面人物之間的矛盾出現時，這時舞臺上衝突的真實內容，就是被諷刺的官僚集團與廣大觀眾的合理觀念的矛盾，其集中表現，就是劇場裡不斷爆發出的雷鳴般的笑聲。當年國統區的觀眾正是在笑聲迸發的剎那間，一眼看穿舞臺上官場群醜的卑劣醜惡的靈魂。笑聲激發了觀眾對這夥人面獸的憎惡、鄙視，也鼓舞他們奮起同非人的社會制度作鬥爭。

65 陳白塵：〈戲劇空談〉，《五十年集》（南京市：江蘇人民出版社，1982年），頁127。

　　而在描寫兩個強盜與眾官吏、省長與縣官吏之間的衝突時，則採用誤會、巧合、誇張、反諷等手法。作者將兩個拒捕的強盜引進民眾在縣衙聚毆知縣、擊斃秘書長的規定情境中，然後利用強盜乙穿戴知縣的衣冠和他的相貌與知縣相肖等巧合，使兩個獨立的事件彼此交叉起來，由此產生了警察、警察局長等人把強盜乙當作真知縣的誤會，強盜甲也就隨機應變，竊取了秘書長的職務。在情節發展過程中，假知縣隨時都會露餡，但衝突雙方出於金錢、地位與女人等利害關係，又需要對此加以掩飾。作者建構喜劇衝突的高超之處在於，讓暴露假知縣的威脅層出不窮的出現，看來交叉在一起的兩個事件，隨時都有解體之虞，然而，每次當它眼看就要顛覆整個情勢時總得到挽回。事情最後得到安排，由省長宣布升任假知縣做道尹，財政局長做知縣，在兩個事件之間建立了會合點，使反面人物之間的衝突暫時獲得解決。但這一倒行逆施，卻進一步激化孟賊們與廣大民眾的矛盾，終於引發民眾一場更猛烈的反抗鬥爭，在縣官吏歡送省長、道尹的大會上把他們一網打盡，才真正解決了矛盾。這一結局，運用喜劇的反諷，將處於皆大歡喜的盲目狀態中的官僚集團巧妙地翻轉過來，在抑揚反正之間，產生了強烈的喜劇效果。

　　如果說陳白塵的史劇結構往往不夠嚴謹、集中，那麼他在駕馭喜劇結構方面卻相當出色。作者擅長創設回環往復、層層深入的藝術結構，其骨架往往表呈為重返起點的圓周運動。劇中人為追求各種目的，不辭辛苦，費盡周折，但結果卻不知不覺地回到原先的起點，所謂「費盡周折一場空」，全劇劇情表現為一個可逆的化學反應。在西方喜劇中，圓周運動常常被視為命運的因果組合，但在陳白塵手下，圓周運動卻超離了單純的機械運動，而成為一種旋式上升的辯證運動，作者藉以揭示社會生活的本質，也往往達成強烈的藝術效果。

《升官圖》「序幕」寫民眾暴動圍堵縣衙，擊斃秘書長，打傷知縣；結尾寫不堪忍受壓迫的民眾再次暴動，將省、縣官吏一網打盡，並宣

布要公審他們，這對民眾和官吏們來說都是重返起點，但已不是機械的重複，而是衝突雙方螺旋式地上升到一個新的階段。而對黃瑛來說，她衝出家庭，幾次尋找職業都以失敗告終，最後被迫返回家庭，也是一種重返起點。這有助於揭露舊中國社會制度的本質，也表證個人奮鬥是沒有出路的，但亦非單純的機械運動；在老周啟發、幫助下，黃瑛已認識到個人反抗不是一條正路。

第六章

郭沫若

　　郭沫若是中國現代文化戰線上繼魯迅之後又一面光輝的旗幟。他學識淵博，才華卓著，既是傑出的詩人、戲劇家，又是著名的歷史學家和古文字學家。早在一九一九年，他和田漢就分別以歌德、席勒暗自期許，並在長期的藝術實踐中，為創建現代浪漫主義的歷史劇、現實劇作出各自重大的歷史貢獻，成為浪漫主義戲劇流派的兩位奠基人和傑出代表。郭沫若後期的歷史悲劇享譽國內外劇壇，「不僅在我國現代文學史上具有崇高地位，而且同當時漸趨衰亡的歐美悲劇藝術相比可以說是獨放異彩。」[1]他的史劇「大氣磅礴，熱情奔湧，富有濃厚的革命浪漫主義色彩，同時不失其思想的深刻。」[2]被國外文化界人士譽為「寫作歷史劇的巨匠」[3]。而其所建樹的浪漫主義的史劇理論，同樣是中國話劇藝術寶庫中珍貴的遺產。

第一節　戲劇活動與前期史劇

　　郭沫若（1892-1978），原名開貞，又名鼎堂，出生於四川樂山縣沙灣鎮一個封建大家庭。從小熟讀古代詩文、民間戲曲。其母杜邀貞常給他吟誦唐宋詩詞及記載神話傳說、歷史故事的說唱文學，教他說彈詞、唱戲曲，帶他看皮影戲，培養了對詩歌、戲劇的愛好。稍長，

1　陳瘦竹：《戲劇理論文集》（北京市：中國戲劇出版社，1988年），頁327。
2　曹禺：〈郭老給我們的教育〉，《人民戲劇》1978年第7期（1978年7月）。
3　費德林：〈論郭沫若之《屈原》〉，《文藝創作》第3卷第2期（1944年6月）。

他接觸新學，受科學和民主思想的薰陶，滋生了愛國主義思想，反對
封建教育和封建制度，同時廣泛涉獵中國古典文學。其時，他喜看川
戲，尤其是水滸戲、三國戲、包公戲；酷愛元曲，耽迷《西廂記》、
《漢宮秋》、《趙氏孤兒》、《倩女離魂》等名劇，進一步接受傳統戲曲
的深刻影響。一九一三年，郭沫若為尋找救國救民的真理，東渡日本
留學。學醫期間，他為抗議日本當局與袁世凱簽訂「二十一條」曾憤
而一度返國，後又組織夏社，進行反帝愛國的宣傳活動。當時日本新
劇運動蓬勃發展，他通過日本的舞臺及譯介，廣泛接觸歐洲戲劇史上
古典和近現代的流派作家作品，從中汲取豐富的思想與藝術營養。其
中有古希臘悲劇，莎士比亞戲劇，歌德、席勒等人的戲劇，近現代的
易卜生、斯特林堡、梅特林克、霍普特曼、王爾德、約翰‧沁弧（通
譯辛格）、H. L.瓦格納、高爾斯華綏、契訶夫、托勒爾、凱澤等人的
劇作。特別是德國「狂飆運動」期的浪漫派及新浪漫派的戲劇，更給
他的創作以直接、重大的影響。他還為田漢的譯劇《沙樂美》作序
（1920），改編元曲《西廂記》並撰寫劇評。這一切，無疑為他即將
開始的戲劇創作奠定了堅實的基礎。

　　「五四」時期，郭沫若參與創建著名文學社團「創造社」。他的
民主革命思想、個性主義哲學及浪漫主義美學觀的迅速確立，一方面
使他對生活與歷史的審美觀照上升到新的時代的高度，同時也為他批
判地繼承中外戲劇傳統提供思想和審美原則。他順應世界戲劇發展的
歷史潮流，主張「改良中國舊劇」[4]，但並未一概否定舊戲，而是充
分肯定元曲的反抗精神及其藝術表現。誠如他說：「文學是反抗精神
的象徵，是生命窮促時叫出來的一種革命。……吾人殆不能不讚美元
代作者之天才，更不能不讚美反抗精神之偉大！反抗精神，革命，無
論如何，是一切藝術之母。元代文學，不僅限於劇曲，全是由這位母

4　郭沫若改編：《西廂》（上海市：新文藝書社，1921年），頁1-2。

親產出來的。」他稱頌「《西廂》是有生命之人性戰勝了無生命的禮
教底凱旋歌，紀念塔。」[5]同時，主張學習外國戲劇的長處，但並未
盲目崇拜。在他看來，西洋的詩劇「恐怕是很值得考慮的一種文學形
式，對話都用韻文表現，實在是太不自然。……我覺得元代雜劇和以
後的中國戲曲，唱與白分開，唱用韻文以抒情，白用散文以敘事，比
之純用韻文的西洋詩劇似乎是較近情理的。」[6]這種對中西戲劇的客
觀審度、評判，超離當年劇界形而上學的偏見，有利於郭氏融匯中西
戲劇的優良傳統，從事開創性的藝術實踐與理論建樹。

　　郭沫若的戲劇創作發軔於「五四」時期的詩劇。一九一九年冬發
表的《黎明》是他的詩劇處女作，以《聖經》中亞當、夏娃的故事及
四川民間故事「蚌殼精」為素材，糅合梅特林克、霍普特曼的象徵劇
手法，表現了詛咒邪惡、黑暗，追求個性解放及嚮往自由的主題。嗣
後，他在歌德《浮士德》一劇影響下，寫了收入《女神》（1921）的
三篇詩劇。《棠棣之花》寫俠客聶政行刺韓相俠累之前，與其姐聶嫈
在母墓前訣別的場面，表達了「均貧富」、「茹強權」的政治思想，反
對戰爭、爭取自由的強烈願望。《湘累》寫屈原遭誣陷放逐後，與其
姐同遊洞庭湖的見聞感受，抒寫了屈原愛國愛民的偉大胸襟，堅貞不
屈的鬥爭精神。《女神之再生》則通過女神們再造被共工、顓頊所破
壞的天體，表現了反對南北軍閥混戰，建設一個「美的中國」的理
想。一九二二年，他又創作兩篇詩劇。《廣寒宮》以人們所熟悉的神
話傳說為素材，寄寓了否定黑暗現實，追求美好生活的願望；《孤竹
君之二子》敘寫伯夷、叔齊的歷史故事，譴責軍閥的爭權奪利，表達
與私有制決裂的決心。上述作品作為西方詩劇移植中土的最初嘗試，
開創了話劇史上詩劇創作的源頭。它們以反抗、破壞舊社會，憧憬、

5　郭沫若：〈《西廂》藝術上之批判與其作者之性格〉，郭沫若改編：《西廂》（上海市：
　　新文藝書社，1921年）。
6　郭沫若：《學生時代》（北京市：人民文學出版社，1979年），頁66。

創造新社會為主題，生動地表現「狂飆突進」的「五四」時代精神。在藝術上以神話傳說和歷史故事為題材，並加以改造或新的解讀；採取「我要借古人的骸骨來，另行吹噓些生命進去」[7]的席勒式的浪漫主義方法，雄健豪放，格調高昂。為作者日後的史劇創作奠定了基調。但毋庸諱言，由於戲劇性成分薄弱，戲劇與詩歌並未達成有機的整合，它們只是作者從詩向戲劇發展的過渡性作品。

一九二六年結集出版的《三個叛逆的女性》（內收《卓文君》、《王昭君》、《聶嫈》），標誌著郭沫若的戲劇創作由詩劇向歷史劇的轉捩。這部史劇集表現了反對封建父權、君權及誤國權相的反封建精神，頌揚了「五四」時期女性意識的覺醒，是二〇年代史劇的重要作品之一。在此前後，郭沫若還出版譯劇《約翰・沁弧戲曲集》（1926），《爭鬥》、《銀匣》、《法網》（高爾斯華綏著，1927），《浮士德》第一部（1928），為引進西方戲劇作出重要貢獻。三幕歷史劇《卓文君》（1923），取材於《史記》〈司馬相如列傳〉，卓文君私奔司馬相如，歷來被封建衛道士詆為「淫奔」，無聊文人則把它視為風流韻事。郭沫若推翻歷史的「成案」，替卓文君辯護，肯定她勇敢的「叛逆」行為，塑造一位反抗封建禮教而出走的娜拉式的中國婦女形象。另一三幕劇《王昭君》（1924）的女主角，原是傳統戲曲中一再歌詠的人物，郭沫若從個性主義出發，重新解釋昭君「積悲怨，乃請掖庭令求行」的內涵，將古人筆下王昭君「不幸被畫師賣弄，不幸被君王誤選，更不幸的是以美人之身下嫁匈奴」[8]的命運悲劇，改造為女主角具有倔強性格、徹底反抗王權的性格悲劇，既塑造又一位叛逆的女性形象，也表現以人的尊嚴和個性解放抗擊封建帝王專制的主旨。寫於「五卅」高潮中的二幕劇《聶嫈》，創造性擴展詩劇《棠棣

7　郭沫若：〈幕前序話〉，《孤竹君之二子》，《創造季刊》第1卷第4期（1923年2月）。

8　郭沫若：〈寫在《三個叛逆的女性》後面〉，《三個叛逆的女性》（上海市：光華書局，1926年）。

之花》的主題與形象。作品描寫聶嫈為表彰兄弟的英雄業績，不畏強暴、冒死認屍的壯烈行動與堅強不屈的性格，並穿插酒家女隨同聶嫈到韓國而英勇獻身，以及韓國士兵造反等情節，藉以頌揚在「五卅」慘案中前仆後繼、英勇抗擊帝國主義的廣大愛國民眾。劇本在「五卅」運動中公演引發了觀眾的強烈反響。

　　《三個叛逆的女性》充滿主觀表現的理想色彩與濃郁的詩情，初步顯露了作者歷史劇獨特的藝術風貌。其一，運用主觀表現的浪漫主義方法。郭沫若處理歷史人物、事件不拘於史實，常憑主觀的理解與想像，或抽取歷史人物的某一主要事跡，如卓文君的「私奔」，聶嫈的「冒死認屍」，並加以新的解讀，使歷史人物成為作者思想感情的載體，或對歷史人物加以改造，使之服從主觀表現的需要，創造出與史籍記載不同的性格，如王昭君的形象。這兩種審美模式都是把史實作為主觀表現的工具，即借古人的骸骨來寄託主體的思想感情，或「借著古人的皮毛來說自己的話」[9]。為了讓筆下的歷史人物既體現「五四」的時代精神，又有普遍性的社會意義，作者遂隨意變更人物的歷史環境，把古人變成現代的理想化的人物。卓文君對父親卓王孫、公公程鄭說：「你們老人們維持著的舊禮制，是範圍我們覺悟了的青年不得，範圍我們覺悟了的女子不得！」這完全是具有叛逆性格的「五四」時代女子的話語。而王昭君更成了從思想到行為都現代化的覺醒女性，連漢元帝也被寫成像莎樂美那樣的現代色情狂。對這種純主觀的寫法，當年戲劇界褒貶不一。錢杏邨譽稱是「一部具有時代性」的作品[10]，向培良卻斥之為「一部婦女運動宣言」，「想要用聶嫈、卓文君、王昭君來宣傳他對於婦女運動的真理」，它失落了歷史劇「戲劇底地而又是歷史底地」應有面目[11]。後者的評論雖不免嚴

9　郭沫若：〈幕前序話〉，《孤竹君之二子》，《創造季刊》第1卷第4期（1923年2月）。
10　錢杏邨：《現代中國文學作家》（上海市：泰東圖書局，1928年），卷1。
11　培良：《中國戲劇概評》（上海市：泰東圖書局，1929年），頁65-67。

苟，但觸及郭沫若前期史劇的不足之處。不拘史實而強調主觀創造，
原是中外浪漫主義史劇常見的審美模式。郭沫若與他所師法的歌德、
莎士比亞等史劇家的不同在於，他只簡單地拾取後者不太注意史實的
一面，就貿然地將現代的東西裝進古人的軀殼中，讓古人充當時代精
神的傳聲筒，卻忽略了後者在強調主觀創造的同時，讓人物在特定的
歷史環境中按照必然性的規律行動，並達成歷史真實與藝術真實的有
機統一，藉以表現主體對歷史的深邃見解。待到郭沫若對此憬然省
悟，已是十六年後寫作後期史劇的時候。

　　其二、宏放的氣勢，理想化的人物及傳奇性的情節，是郭沫若前
期史劇的又一特色。作者憑藉歷史人物、事件來表現主觀的思想情感
時，並不停留於對或一人、事的認知、感受，而是以之為審美中介，
上升到對歷史、現實、人生的總體認識與深層解剖，並傾瀉出自己激
昂澎湃的詩情。卓文君反對的不單是父親「從一而終」的戒律，公公
的無恥荒淫，而且是羈縛普天下兒女的整個封建禮教和家長制；王昭
君怒斥的也不只漢元帝一人，而是「一夫可以奸淫萬姓」的歷代帝王
及其專制統治；而聶政的行刺亦未侷囿於「士為知己者死」的狹小目
的，而是為實現讓「自由之花，開遍中華」的理想。與此相關，作者
總是賦予人物理想化的色彩。如果說卓文君、王昭君作為封建禮教與
帝王專制的叛逆者，還是立足於人格獨立、個性解放與婚姻自由，那
麼聶政、聶嫈反抗封建暴君、暴政，則是為了爭取自由和民族的解
放，他們堅貞不屈的性格，殺身成仁、捨生取義的壯烈行為，無疑更
能體現英雄悲劇的審美特徵，因而《聶嫈》一劇成為直接通往作者後
期英雄史劇的一座橋樑。此外，作品寫的是奇人、奇事、奇情、奇
境，情節富有濃郁的傳奇色彩。其三、戲劇性與文學性的統一。《三
個叛逆的女性》克服早期詩劇戲劇性不足的弊病，真正從詩的格局中
解脫出來，按照戲劇文學的特點進行創作。作者借鑒戲曲，「唱用韻
文以抒情，白用散文以敘事」，在劇中時常穿插歌曲和詩體獨白，藉

以抒寫人物性格，透示內心情感，或烘托特定情境，推動劇情發展。語言富有詩意。場面也寫得饒有詩情畫意，創造出優美的意境，如卓文君、紅簫月夜聽琴的場面。上述寫法曾被人指為「舊戲的味道太濃」[12]，其實是對戲曲優良傳統的有力繼承。誠如洪深指出，「在那個年代，戲劇在中國，還沒有被一般人視為文學的一部門。自從田、郭（指田漢、郭沫若——引者按）等寫出了他們底那樣富有詩意的詞句美麗的戲劇，即不在舞臺上演出，也可供人們當做小說詩歌一樣捧在書房裡誦讀，而後戲劇在文學上的地位，才算是固定建立了。」[13]郭氏的前期史劇和田漢、丁西林、歐陽予倩等人的話劇一道，在使劇本成為獨立的文學樣式，為戲劇爭得文學的一席地位方面，作出了重要的貢獻。

　　「七七」抗戰爆發後，郭沫若從日本秘密回國，投身於民族解放戰爭。他先後主持軍事委員會政治部第三廳和文化工作委員會，廣泛發動、組織各界文化人士參加抗日救亡工作，以鬥士的姿態帶領大家一道前進、一道奮鬥，成為進步文化界的一面光輝的旗幟。這一時期，他進行多方面的文學活動與學術研究，其中成就最卓著的是《屈原》等六大史劇創作，《青銅時代》、《十批判書》、〈甲申三百年祭〉等史學著作。作為傑出的文化戰士和史學家，郭沫若深刻認識到抗日戰爭是一場偉大的民族解放戰爭，是中華民族「反法西斯」的「一幕偉大的戲劇」，他將創作無愧於這一偉大時代的「崇高的史詩」[14]，作為自己責無旁貸的歷史使命。從一九四一年冬至一九四三年春，短短一年半，他激情澎湃，妙思泉湧，獲得了繼《女神》後又一個創作的爆發期，相繼寫出《棠棣之花》、《屈原》、《虎符》、《高漸離》、《孔雀

12 錢杏邨：《現代中國文學作家》（上海市：泰東圖書局，1928年），卷1。

13 洪深：〈導言〉，《中國新文學大系》（戲劇集）（上海市：上海良友圖書公司，1935年），頁48。

14 郭沫若：〈今天創作底道路〉，《創作月刊》第1卷第1期（1942年3月）。

膽》、《夏完淳》六大歷史悲劇，並撰寫《我是怎樣寫〈棠棣之花〉》、《我是怎樣寫五幕史劇〈屈原〉》、《〈屈原〉與〈厘雅王〉》、《歷史·史劇·現實》、《獻給現實的蟠桃》、《郭沫若講歷史劇》等創作談及理論文章，奠定了他作為傑出的現代浪漫主義歷史劇作家、理論家的歷史地位。此外，他還創作四幕話劇《甘願做炮灰》（1937），翻譯席勒的《華倫斯泰》（1936）、歌德的《浮士德》第二部（1947）等劇作。一九四九年後，郭沫若歷任全國文聯主席、政務院副總理、中國科學院院長等職。在繁忙的國務活動和科學研究的同時，他仍堅持文學創作，寫了五幕話劇《蔡文姬》（1959）、《武則天》（1960），對當代的史劇創作進行有益的嘗試與探索。

第二節　後期史劇與史劇藝術

郭沫若後期的六部史劇創作，在現代話劇史上矗立起一座難於逾越的歷史英雄悲劇的高峰。六大史劇的前四部係取材於戰國時代的史實，是繼阿英南明系列史劇出現的更為恢宏、瑰麗的戰國系列史劇。它們雖題材、主題不同，卻在同一的時代和鬥爭形勢下，從不同的角度、層面集中地映現戰國時代的悲劇精神，塑造了一系列「殺身成仁，捨生取義」的志士仁人的悲劇英雄形象，將現代浪漫主義歷史悲劇及其巨大的社會效應推向巔峰狀態。

《棠棣之花》是郭沫若第一部大型史劇，由早期同名詩劇和史劇《聶嫈》擴展而成，初稿於一九三七年「八一三」後，一九四一年冬上演前後又加以增改、整理。作者參合《史記》〈刺客列傳〉、《戰國策》、《竹書紀年》的史實，以韓相俠累慫惠韓哀侯三家分晉及其勾結強秦、出賣中原為背景，以聶政刺殺俠累，聶嫈、春姑冒死認屍為行動線，憑藉由「墓地」走向「十字街頭」的總體構局，表現了男女主人翁「願自由之花開遍中華」的崇高理想，「殺身成仁、捨生取義」

的獻身精神與高尚品德。作品不僅成功地塑造聶政、聶嫈、春姑的壯烈形象，對俠累的奸詐邪惡、韓侯的愚蠢昏瞶的刻畫，也頗為深刻有力。在處理歷史、史劇、現實的關係上，跳出了前期史劇僅僅將史實作為主觀表現之載體，卻忽視歷史真實的窠臼；在強調主觀創造的同時，從「古今相通」的東西入手，深入「把握歷史的精神」。全劇「以主張集合反對分裂為主題」，巧妙溝通了歷史精神與時代精神的有機聯繫；並致力於「具體地把真實的古代精神翻譯到現代」，將「據今推古」、「借古鑒今」[15]真正建立在歷史真實與藝術真實結合的礎石上。凡此，無不昭示作者的史劇創作已走向成熟的閾域。

五幕史劇《屈原》是享有國際盛譽的浪漫主義歷史悲劇傑作。作品寫於一九四二年一月，正是抗日戰爭最艱苦、國統區當局酷虐統治的年代。從一九四〇年起，國民黨當局悍然發動第二次反共高潮，對中共領導的陝甘寧邊區進行軍事、經濟封鎖；翌年春，又製造震驚中外的「皖南事變」，對在江南抗擊日寇侵略的新四軍施行血腥的圍剿。在國統區內，「無數的愛國青年、革命同志失蹤了，關進了集中營」，作者本人也被軟禁在「反動統治的中心——最黑暗的重慶」。全中國進步的人們都感受著憤怒。作者寫作《屈原》，正是為了「把這時代的憤怒復活在屈原時代裡去」[16]。《屈原》的創作、演出轟動了重慶與整個國統區，它令黑暗勢力驚恐萬狀，使人民群眾深受鼓舞。

《屈原》在戰國時代「合縱」與「連橫」劇烈鬥爭的背景下，描寫屈原為代表的楚國愛國進步力量同秦國使臣張儀及鄭袖、靳尚等投降賣國努力，圍繞聯齊抗秦與絕齊事秦這兩條政治路線而展開的尖銳

15　郭沫若：〈我怎樣寫《棠棣之花》〉，《沫若劇作選》（北京市：人民文學出版社，1978年），頁76-81。

16　郭沫若：〈序俄文譯本史劇《屈原》〉，《沫若文集》（北京市：人民文學出版社，1959年），卷17，頁158。

衝突，成功地塑造主人翁屈原等一系列舞臺形象。劇中的屈原是偉大的政治家和愛國詩人的藝術典型。作者以「橘頌」作為屈原戲劇動作的起點，藉以象徵屈原「大公無私」、「至誠一片」的愛國情操，「賦性堅貞」、「凜冽難犯」的鬥爭性格。正因屈原具有崇高的思想性格，方能順應歷史的潮流與人民的要求，提出聯齊抗秦、統一中國的政治主張，並為之進行矢志不移、堅貞不屈的英勇鬥爭。宮廷陷害，怒斥張儀、鄭袖，雷電獨白三個專場，在兩條政治路線尖銳複雜的衝突中，生動地描繪屈原的思想性格及其衍變。在賣國投降勢力的殘酷迫害下，屈原從人民群眾身上汲取智慧、力量、勇氣，逐漸擺脫了愚忠思想的侷限，並將個人的鬥爭與群眾的鬥爭結合起來。雷電獨白是屈原戲劇動作發展的頂點。他要將自己的生命與風、雷、電同化，「把一切沉睡在黑暗懷裡的東西」毀滅。他景仰光明，詛咒一切高坐神位卻毫無德能的偶像。他對楚王已不抱絲毫幻想，卻以無限的敬意與深情懷念挺身而出的河伯、嬋娟。雷電頌賦予屈原形象強烈的理想色彩。屈原最後潛往漢北以圖再起，給他的崇高形象添上完美的最後一筆。屈原的悲劇形象是鮮明、豐富而有深度的。作者一方面始終突出他愛國愛民的高尚品德與堅貞不屈的鬥爭性格，這是屈原思想性格的主導面，也是他的形象藉以體現歷史精神、溝通時代精神的靈魂。同時注重刻畫其性格的各個不同側面。他雖熱愛人民，卻清高自賞，看不到民眾的力量；他雖凜冽難犯，卻屈辱於王權，一再承受精神的傷害，靈魂的蹂躪。作為政治家，他堅貞自守，具有睿智的政治目光，但又缺乏正確的鬥爭策略；作為抒情詩人，他激情奔湧、暴躁凌厲，但面臨緊急事變時，卻未能冷靜地思考、判斷。這種豐富複雜的性格心理內涵，賦予屈原的形象濃厚的現實主義因素，也使他的悲劇顯得更為真實、深刻。重要的是，作者也有能力展示屈原性格的主導面及其諸側面在鬥爭中的發展、衍變，真實而令人信服地寫出主人翁「被

惡勢力逼到真狂的界線上而努力撐持著建設自己」[17]，終於到達一個新的精神境界和人生出發點。屈原的舞臺形象充滿著崇高壯美的悲劇精神，不僅生動概括了中華民族的優秀傳統——爭取獨立自由的思想，反抗侵略壓迫的鬥爭精神，剛正不阿、視死如歸的英雄氣概，也有力表呈了四〇年代中國人民所感受的憤怒，內心的要求和理想，這就賦予形象深廣的社會歷史內涵。其形象既輝耀著真理的光芒，也彰顯了正義的力量、鬥爭的前景，使人們聯想起當年千千萬萬為民族解放事業而抗擊黑暗、邪惡的愛國志士。其悲劇精神是高亢悲壯，而非悲慘；催人奮發有為，而不令人消沉。

　　嬋娟、鄭袖兩個性格迥異的女性形象也塑造得十分成功。侍女嬋娟雖是普通人家的女兒，卻是屈原辭賦的象徵，是「道義美的形象化」。她美麗純潔，天真善良，愛憎分明，堅貞不屈。她認識到屈原「是楚國的柱石」，「我愛楚國，我就不能不愛先生。」她最後誤飲靳尚送來的毒酒，卻慶幸能保全屈原的生命，表現出不顧生死、為國捐軀的高尚品德與獻身精神。這一從屈原辭賦的精神氣質中虛構出來的人物，不但映襯了屈原精神的高貴與感人，也成為人類美好品格的精魂，具有獨立的審美價值。鄭袖是一個心理情感複雜，具有獨特的個性與靈魂的后妃形象。她聰明美麗，卻心狠手辣。這個宮廷陰謀家的精諳權術，玩弄詭計，令縱橫家張儀、佞臣靳尚相形見絀。她用十分真誠、崇敬的甜言蜜語，來掩蓋背後霍霍的磨刀聲，在談笑風生中置對手於死地。為求一己之榮寵，她置國族的利益於不顧，取悅敵國，陷害忠良，其靈魂之卑劣無恥到了無以復加的地步。鄭袖的形象對屈原形象是十分有力的反襯，也表證了作者高度的藝術概括力與驚人的想像力，堪稱是後期史劇中最為豐滿的反面女性藝術典型。

　　《屈原》在創造浪漫主義歷史悲劇藝術方面也達到新的高度。郭

17 郭沫若：〈《屈原》與《厘雅王》〉，重慶《新華日報》，1942年3月18日。

沫若憑藉自己對歷史真實的深刻理解，運用大膽的藝術虛構，對史實
予以增刪、重新解釋甚至翻案，達到了「發展歷史的精神」和古為今
用的目的。以屈原的形象塑造為例，史籍上的屈原與楚國親秦派的鬥
爭始終在統治集團內進行，人民群眾並未介入，因此屈原是孤軍作戰
的，其愛國情操和鬥爭精神也一直受到愚忠思想的拘限。作者寫完第
二幕，覺得「已到最高潮，下面頗有難以為繼之感」[18]，正透露了他
遇到這一難題。但在這史學家只能擱筆的地方，作者卻運用唯物史
觀，根據歷史可能性的原則，捨棄上述非必然性的史實，從第三幕開
始，將屈原與親秦派的鬥爭從宮廷內推向宮廷外、群眾之中，描寫了
屈原在鬥爭中與民眾的結合，揭示了他在黑暗勢力的殘酷迫害與民群
的教育勉勵下，逐漸擺脫了愚忠思想，最後在衛士搭救下潛往漢北繼
續鬥爭，並為此設計了嬋娟、漁父、釣者、衛士等民眾的形象。這樣
的描寫並非史實，但卻是合理的，因為屈原聯齊抗秦的政治路線既然
代表了人民群眾的根本利益，他的鬥爭就不會是孤立的，必然要獲得
廣大人民的擁護、支持。這一藝術處理，既寫出屈原在他所處的時代
可能有的合理的發展，也較好地達成諷喻現實、古為今用的目的。

　　複雜的關係與巨大的矛盾，尖銳的衝突與急劇的變化，也是史劇
的顯著特色。屈原的悲劇身世長達三十餘年，而且關係十分複雜，鬥
爭異常尖銳，其性格和作品都有充分比重，在史上又享有崇高地位。
如何將這位偉大的愛國詩人和政治家搬到在時空方面都受到嚴重限制
的舞臺上，無疑是藝術創造的一大難題。郭沫若以高度的藝術概括與
駕馭舞臺的傑出本領，以屈原一天的生活經歷來概括他一生的悲劇遭
際；圍繞兩條政治路線所展開的戲劇衝突，尖銳緊張，大開大闔，而
又波瀾迭起，引人入勝。究其關鍵，在於作者擅長從紛繁複雜、難於
把握的歷史生活中，捕捉富有戲劇價值的史料，並把它加工、提煉為

18 郭沫若：〈我怎樣寫五幕史劇《屈原》〉，重慶《中央日報》，1942年2月8日。

強有力的舞臺動作，概括成有限的舞臺形象、畫面。例如，作者在對廣博的史料進行考證的過程中，從《戰國策》上發現了鄭袖送賄給張儀、讒害魏美人這兩條富有戲劇性的史料，由此聯繫到〈卜居〉裡「將呫訾栗斯，喔咿嚅唲，以事婦人乎？」及〈離騷〉中「眾女嫉余之蛾眉兮，謠諑謂餘以善淫」等有關詩句，憑藉創造性的藝術想像與運思，終於提煉出鄭袖在張儀「美人計」威脅下，與後者勾結，利用宮廷事件陷害屈原這一主要舞臺動作。於是，原先錯綜複雜的歷史生活也就豁然開朗，理絲有緒，容易被概括為有限的舞臺形象、畫面。其三，濃郁的浪漫主義詩情。作者一面描寫詩化的人物。主人翁屈原是詩人，具有詩的氣質，他的人格和他的詩相互輝映，融成一體。嬋娟是屈原辭賦之化身，她用寶貴的生命譜寫一首感人肺腑的〈橘頌〉。同時以詩化的對白，爆噴式的情感表述方式，抒寫人物的美好品格、高尚的情愫及內心世界，使全劇洋溢著浪漫主義的詩情。

　　同年二月創作的五幕史劇《虎符》，是僅次於《屈原》的戰國史劇佳作。作品精心塑造如姬、信陵君的鮮活豐滿的舞臺形象，深刻揭示了戰國時代的歷史精神，賦予史劇較大的思想深度。早在二十年前，作者就想以信陵君竊符救趙的故事寫一部史劇，但引起他興趣的與其說是故事，不如說是信陵君，特別是如姬這位「值得讚美的女性」。由於《史記》〈信陵君列傳〉裡如姬的事跡太簡略，作者「沒有本領賦與以血肉生命」[19]，也就不敢貿然動筆。經過長達二十年的孕育、思考，作者深刻地認識戰國時代的悲劇精神，獲得了賦予如姬形象的「血肉生命」。誠如他說，「戰國時代是以仁義的思想來打破舊束縛的時代……把人當成人，這是句很平常的話，然而也就是所謂仁道。……大家要求著人的生存權，故爾有這仁和義的新思想出現。……但這根本也就是一種悲劇精神。要得真正把人當成人，歷史

19 郭沫若：〈《虎符》寫作緣起〉，《沫若劇作選》（北京市：人民文學出版社，1978年），頁305。

還須得再向前進展，還須得有更多的志士仁人的血流灑出來，灌溉這株現實的蟠桃。」[20]同時，作者獲得的一個虎符也成了作品的催生符，促成他將如姬作為悲劇的主人翁，以她的竊符及壯烈的死為主要行動線，在獨特的審美觀照中映現我國古代的歷史精神與民族的崇高美德，也表達對人的尊嚴，對超越生命的人生價值的讚美。

塑造如姬、信陵君、魏太妃等人物的藝術形象是史劇的又一顯著成就。如姬是作者史劇中血肉豐滿，光彩照人，最富有藝術魅力的悲劇女性形象。儘管史料簡略，但作者馳騁豐富的想像，加以創造性的藝術虛構。呈現在觀眾面前的如姬，是一位年輕美貌、正直勇敢、有理想、有見識的古代王妃形象。她雖被囚禁在暴君魏王的宮廷中，卻強烈渴望著真正人的生活。「把人當成人」，是她執著訴求的生存方式與社會理想。她將是否奉行「仁義」作為鑒別是非、善惡的試金石。正因如此，她不僅痛恨如狼似虎、血洗中原、妄圖吞併關東的暴秦，也無比憎惡將她視為「玩具」、「墊腳的草鞋」的魏王，卻無限傾慕、景仰「寬厚愛人」，「赤誠愛民」的信陵君。她所以甘冒死罪，為信陵君盜竊虎符，不單出於對信陵君為她申雪父仇的報恩感德，還因為她贊同信陵君合縱抗秦的政治主張，兩人都具有「把人當成人」的社會理想。作品不僅從皇室、家庭內部的倫理糾葛、情愛衝突，而且從對國家、人民的命運的態度，及對人生意義的理解，生動地描繪她作為戰國婦女的「時代之先驅者」[21]的進步理想與高尚品德。如姬最後面臨生與死的抉擇，她不願投奔信陵君使他的高風亮節蒙上污穢，寧可用匕首來結束自己的生命，譜寫出莊嚴的生、壯麗的死的人生讚歌，也充分展現了人物崇高的精神境界。

20 郭沫若：〈獻給現實的蟠桃——為《虎符》演出而寫〉，《郭沫若全集》（北京市：人民文學出版社，1992年），卷19，頁341-342。

21 郭沫若：〈《虎符》寫作緣起〉，《沫若劇作選》（北京市：人民文學出版社，1978年），頁310。

　　信陵君的形象雖基本上按照史實來刻畫，但也寫得生動豐富。這位戰國時代富有遠見卓識的政治家，胸懷磊落，禮賢下士，赤誠愛民，謙虛待人。他一方面主張實行開明政治，「把人當成人」，反對將人視為奴隸、玩物、工具，冀求創造一個互相敬愛、互相扶持，沒有陰謀詭計，沒有自私自利的理想社會。同時力主奉行合縱抗秦的外交政策，反對「鷙鳥猛獸的集團」；為拯救趙國而不惜赴湯蹈火。他既通曉天下大勢，又知兵善戰，能與士卒同甘共苦。作品運用虛實結合、烘雲托月的手法，成功地塑造一位具有政治卓識、高風亮節的英雄形象。魏太妃是正直、寬厚、賢慧，有膽識的古代賢母形象。她摯愛兒女，而又深明大義。在看待宮廷、家庭關係上，她雖遵從封建道德的規範，但在關係國家、人民利益的原則問題上，卻「絲毫不能苟且」，「比冰霜還凜冽」。她感激如姬竊符，救了信陵君和趙國的人，卻不能坐視如姬被虐殺，而毅然承擔竊符的殺身之禍。她的死，揭露了魏王的凶殘、暴虐，也向世人坦露一位崇高母親的偉大胸懷。魏太妃的形象既有其獨立的審美價值，也是對如姬、信陵君形象的有力襯映。

　　上述三部戰國史劇都以列國反秦為背景，一九四二年六月推出的五幕史劇《高漸離》（一名《筑》），則直接暴露秦始皇的暴政，「存心用秦始皇來暗射蔣介石」[22]，在戰國系列史劇中具有特殊的意義，但也因此而遭到國民黨當局的禁演。作品取材於《史記》〈刺客列傳〉、《左傳》、《漢書》等史籍，敘寫高漸離擊筑行刺秦始皇的故事，歌頌除暴復仇的堅強意志與獻身精神。主人翁高漸離是堅韌頑強、百折不撓的愛國志士形象。他的好友荊軻刺秦王受挫遇難後，他決心繼承荊軻的事業，為天下除害，替朋友報仇。因不慎暴露身分被捕後，高漸離雖慘遭矐眼、腐刑，被命擊筑為暴君取樂。但他忍辱含垢，蟄伏待

22 郭沫若：〈《高漸離》校後記之二〉，《沫若文集》（北京市：人民文學出版社，1957
　　年），卷4，頁4。

機，在厄運中意志不衰，壯懷如初。他總結荊軻血的教訓與自己的慘痛經歷，認識到不能單靠個人的行刺，「你刺殺了一個人也解救不了天下人的苦難」，決心和他的好友宋意分工合作，一個去「開闢未來」，到江東發動楚國遺民的反秦鬥爭；一個「繼承既往」，拼此殘軀繼續除暴復仇的義舉。他苦練琴藝和筑擊，講究鬥爭藝術，在懷貞夫人幫助下把鉛條裝進筑中，同時掌握鬥爭時機，利用秦始皇賞雪之機，用自己的生命奮起作殊死的一擊，譜寫了一曲驚天動地的壯歌。劇中的秦始皇形象，由於強調現實鬥爭的需要，主要突出其作為專制暴君的反面性格特徵。作者一九五六年刪除該劇一九四八年修改本中「過分毀蔑秦始皇的地方」，及結尾漫畫式的趣劇手法[23]，真實地刻畫秦始皇作為對民族發展有貢獻的一代雄主的形象，奸詐、殘暴、偽善、淫欲的性格，較好地達成歷史真實與藝術虛構的統一。

　　繼戰國系列史劇後，郭沫若寫了以元末歷史為題材的《孔雀膽》（1942），歌頌明末少年英雄夏完淳的《南冠草》（1943）。這兩部劇作進一步彰顯作者在史劇領域裡的探索、開拓。四幕史劇《孔雀膽》是一部獨具風采、格調與韻致的愛情悲劇，自一九四二年底中華劇藝社首次公演後，在我國現當代劇壇一直獲得觀眾的喜愛與歡迎。作品取材於《元史》、《新元史》及《脈望齋殘稿》（劉毅庵著）等史籍，以蒙古帝國在中國的統治面臨崩潰的前夕為背景，描寫雲南行省梁王宮廷的一場陰謀與愛情的悲劇，既驚心動魄，又淒婉動人。它在中國戲劇史上第一次把元代的社會生活搬上舞臺，被譽為「開創了一個新的紀元」[24]。劇情圍繞著梁王父女、王妃與平章政事段功、丞相車力特穆爾等人而展開。在作者筆下，段功是一位驍勇善戰、正直無私、光明磊落、體恤民情的英雄；阿蓋是一位美麗、善良、賢慧、忠貞的

23 郭沫若：〈《高漸離》校後記之二〉，《沫若文集》（北京市：人民文學出版社，1957年），卷4，頁4。

24 翦伯贊：〈關於《孔雀膽》〉，《新華日報》，1942年12月31日。

蒙古族公主，他們是正義、無私與團結的象徵。梁王因感激段功戰勝明二而將阿蓋許配段功，這雖是一場政治聯姻，但兩人相互愛慕、敬佩。他們的愛情所以衍成悲劇，繫根於元代統治者的殘暴與猜忌，荒淫與腐敗。車力特穆爾陰險奸詐，凶殘荒淫，是黑暗邪惡的化身。他早就覬覦梁王的權位，垂涎阿蓋的美色，為了獲得權位與美女，他與淫蕩、嫉妒的王妃通姦，對段功進行一系列觸目驚心的陷害。段功和阿蓋通婚後，車某便授意王妃把砒霜撒在段功送給梁王的壽桃、壽餅上，毒死王子穆哥以嫁禍段功。殘暴、多疑而昏庸的梁王，竟聽信車某構陷段功企圖投靠朱元璋、篡位叛變等讒言，並採納其種種毒計，逼著阿蓋用孔雀膽酒毒殺段功……從主觀上看，段功的妥協、忍讓、猶豫、幻想，也是悲劇的重要構因。段功祖輩與元代統治者有著百年大仇，但梁王的提拔重用與政治聯姻，卻使他死心塌地為梁王效勞，幻想用和平改良的方法來緩和異族統治者的專制統治，消除蒙、色目、漢之間的民族偏見。當阿蓋對丈夫的愛戰勝了父王的意志，向他揭穿宮廷陰謀時，面對梁王的毒酒，丞相的毒棗，他仍希圖向梁王「疏解疏解」，使梁王「回轉念頭」。他明知車某「比豺狼虎豹還要狠毒」，卻顧慮重重，不願立即剪除惡人。最後，竟隻身一人，不帶一刀一劍前往東寺，終於慘死在車某預謀的亂箭中。作品生動地揭示「造成這個歷史悲劇之最主要的內容，還是妥協主義終敵不過異族統治的壓迫，妥協主義者的善良願望終無法醫治異族統治者的殘暴手段和猜忌心理。」[25]這是陰謀與愛情悲劇之實質及意義所在。

《孔雀膽》由於未能正確處理段功鎮壓明二起義軍等史實，影響到人物形象的價值評判，上演後引發種種不同的看法與爭論[26]。但從總體看，比起戰國系列史劇，該劇在審美觀照、人物塑造、情節建構

25 徐飛：〈《孔雀膽》演出之後〉，《新華日報》，1943年1月18日。

26 黃侯興編：《郭沫若文學研究管窺》（天津市：天津教育出版社，1987年），頁177-193。

等方面，都有其創造性的開拓。由於創作動因突破了單純的政治功利目的，肇始於對男女主人翁尤其阿蓋的人性與個性生命悲劇的「同情」[27]，故而作者更多的著眼於表寫特定時代的人性與人的內在生命運動的複雜性。與之相應，其審美視野不再侷囿於宮廷的政治鬥爭與倫理道德，而是延展到婚戀糾葛與心理情感等層面，這就為表寫個性的生命圖式提供較為廣闊的空間，也有力地促成作者多側面地塑造個性與靈魂都相當豐富複雜的主要人物形象。實際上，在郭沫若筆下，段功、阿蓋也從他們所處的時代汲取積極的與消極的因素，然遺憾的是，作者對人物身上的這些因素卻未能作出符合唯物史觀的準確而不是含混的價值評判，因而，人物尤其段功的個性生命的塑造，與作者所要表現的「民族團結」這一歷史精神，難於達成真正的「古今相通」。其次，作者圍繞「善與惡──公與私──合與分」[28]這一多義性的主題，建構了錯綜複雜的衝突網絡。全劇以段功、阿蓋等人同車力特穆爾、梁王等人之間的衝突為主線，其構成呈現出複合型的特徵；又以段功、阿蓋、車某之間的情愛糾葛為副線，使主副線交叉扭結，相互推湧；此外，還有錯綜其間的梁王、王妃、車某之間的情愛糾葛等次要的衝突線，它們與主副線交織成一張複雜的衝突網；並以其內發互制的合力推動劇情的發展與衍變。其情節尖銳緊張，環環緊扣，而又波詭雲譎，驚心動魄，被論者譽為郭氏後期史劇中「戲劇性最強，故事情節最波瀾有致」的一部[29]。可以說，人物個性心理的豐滿、複雜與情節的生動性、豐富性達到很好的結合。這也是該劇在觀眾讀者心中保有持久的藝術生命力的緣由之一。

　　五幕史劇《南冠草》（演出時易名《金風剪玉衣》）是郭沫若又一

27 郭沫若：〈《孔雀膽》內幕〉，《新華日報》，1942年9月28日。

28 郭沫若：〈《孔雀膽》後記〉，《野草》第5卷第3期（1943年3月）。

29 蔡震：〈《孔雀膽》的成敗得失〉，《人文雜誌》1986年第2期（1986年2月），頁107-112。

力作。寫作之前，作者查閱侯玄涵的《夏允彝傳》，夏完淳的《續倖
存錄》、《南冠草》（詩集），杜九商的《童心犯難集》，蔡嗣襄的《夏
完淳事略》等三十餘種史料，並進行認真、嚴謹的考證、分析，從中
甄別真偽。與作者其他史劇不同，《南冠草》中的人物、事件，基本
上都確有其人，實有其事，沒有所謂「隨意發揮」[30]的地方。作者在
注重歷史真實的客觀把握方面開闢新路，但仍保有並發展了浪漫主義
史劇的風格特徵。作品以明末清初風雲變幻的歷史年代為背景，敘寫
夏完淳被捕前後直至殉難的一段鬥爭生活，熱情頌揚主人翁立志殉國
的獻身精神，寧死不屈的民族氣節。夏完淳是一位愛國詩人兼政治
家，秉賦聰慧，才華超卓，膽識過人，氣節凜然。他十五歲隨父親夏
允彝參加松江起義軍，父親殉國後，又與太湖義軍首領吳易、老師陳
子龍等歃血為盟，起兵太湖。因內奸告密，吳、陳二人相繼被俘，壯
烈犧牲。夏完淳「知其不可為而為」，繼續從事發動民眾的抗清鬥
爭。劇本從多爾袞密令洪承疇追捕夏完淳開場，因叛徒王聚星出賣，
夏完淳在家中被捕。他勉勸丈人錢彥林保持堅貞的氣節，「挺立兩間
扶正氣，長垂萬古作完人。」被押途中遇好友杜九高相救，但為了不
致斷送起義大業，不讓親人受株連，百姓被屠戮，他拒絕好友的搭
救，決心以凜然的正氣來維繫「國家的命脈」。審訊一場是全劇的高
潮，夏完淳雖是被審者，實際上卻成了審判大漢奸洪承疇的法官。他
採用欲擒故縱、先褒後貶的策略，巧妙周旋，出奇致勝，無情地揭露
洪承疇屈膝投降，為虎作倀的醜惡嘴臉。臨刑前，夏完淳一面吟誦絕
命詩，抒發國破家亡、民族淪夷的創痛，一面遙望鍾山，高呼「中國
萬歲」，表現出以身許國、慷慨就義的英雄氣概與崇高的精神境界。
作品還成功地刻畫漢奸洪承疇的豐富形象，既勾畫其貪生怕死、認賊
作父、奴顏婢膝、搖尾乞憐的種種醜態，又剝露其老謀深算、為敵籌

30 茅盾：〈化悲痛為力量〉，《人民文學》1978年第7期（1978年7月），頁3-4。

劃、恩威並施、妄圖滅絕民族生機的蛇蠍心腸，並通過他為賣國投降
行徑所作的無恥狡辯，深入地解剖一顆喪盡廉恥、骯髒鄙惡的靈魂，
使一個萬劫不復的民族罪人活現在舞臺上，也進一步烘托夏完淳與敵
誓不兩立，為國捐軀的錚錚鐵骨，堅貞不渝的高尚氣節。在藝術表現
上，作品穿插大量詩詞，運用富有哲理的臺詞，抒寫主人翁的愛國情
愫與內心世界，對國家、社會、人生的深邃思考，達成了詩情與哲理
的融合。在人物設計和場面描繪方面，採用烘托對比的手法，讓節烈
忠魂與無恥漢奸相互對照，悲劇基調與喜劇因素有機融合，收到很好
的藝術效果。

第三節　浪漫主義史劇理論

　　郭沫若的浪漫主義史劇理論初建於二〇年代，成熟於四〇年代，
五〇年代後又有所衍展。早在寫作詩劇時，郭沫若就辨析歷史家與史
劇家的不同：「歷史家是受動的照相器，留聲機；創作家是借史事的
影子來表現他的想像力，滿足他的創作欲。」[31]他提倡重情輕史、史
為情用的主觀性創作原則，形成了以自我為本位，把史劇看為主觀表
現的史劇觀。不拘史實的主觀隨意性，忽視歷史的真實性，這是郭沫
若前期史劇理論的偏頗與盲點。到四〇年代，伴隨著史劇創作走向成
熟，郭沫若的史劇理論自成經緯地形成相當完整的體系。其內容十分
豐富，涵蓋面廣，包括史劇與歷史、現實的關係，歷史真實與藝術真
實的關係，史劇本體論及史劇的民族化等等。

　　歷史劇與歷史的關係是史劇創作的一個關鍵問題。郭沫若對兩者
既有區別又有聯繫的關係作了具體的闡述。他認為史劇是劇而不是
史，是藝術而不是科學。「中國的史學家們往往以其史學的立場來指

31 郭沫若：〈《孤竹君之二子》附白〉，《創造季刊》第1卷第1期（1923年2月）。

斥史劇的本事，那是不免把科學和藝術混同了。」[32]「史學家是發掘歷史的精神，史劇家是發展歷史的精神。」「歷史研究是『實事求是』，史劇創作是『失事求似』。」[33]「歷史家是站在記錄歷史的立場上，是一定要完全真實的記錄歷史。」[34]「寫劇本不是在考古或研究歷史，我只是借一段史影來表示一個時代或主題而已，和史事是盡可以出入的。」[35]進入六〇年代，他明確提出「史劇創作要以藝術為主、科學為輔，史學研究要以科學為主、藝術為輔。」[36]二者最本質的區別在於是否允許虛構與想像。他說：「凡是文藝活動，和科學活動比較起來，它本身就是備著濃厚的浪漫主義的，任何現實主義的作家寫現實題材都不能沒有虛構。沒有虛構，那只是新聞紀事式的記錄了，但任你怎樣的虛構，總要合乎規律，在規律的範圍內你盡可誇大。」[37]「絕對的寫實，不僅是不可能，而且也不合理，假使以絕對的寫實為理想，則藝術部分的繪畫雕塑早就該毀滅，因為已經有照相術發明了」[38]。與此同時，郭沫若闡明了史劇與歷史之間的聯繫。澄示「史劇既以歷史為題材，也不能完全違背歷史的事實。……故爾，創作之前必須有研究。史劇家對於所處理的題材範圍內，必須是研究的權威。……優秀的史劇家必須得是優秀的史學家」[39]。

　　郭沫若對史劇與歷史的關係的探究，還深入到歷史真實與藝術真

32 郭沫若：〈《孔雀膽》二三事〉，《郭沫若劇作全集》（北京市：中國戲劇出版社，1979年），卷2，頁396-399。

33 郭沫若：〈歷史・史劇・現實〉，重慶《戲劇月報》第1卷第4期（1942年4月）。

34 郭沫若：〈關於歷史劇的信〉，《文藝報》1979年第5期（1979年5月）。

35 郭沫若：〈《孔雀膽》二三事〉，《郭沫若劇作全集》（北京市：中國戲劇出版社，1979年），卷2，頁396-399。

36 郭沫若：〈《武則天》序〉，《光明日報》，1962年7月8日。

37 郭沫若：〈郭沫若談戲劇創作〉，《劇本》1958年6月號（1958年6月）。

38 郭沫若：〈我怎樣寫《棠棣之花》〉，《沫若劇作選》（北京市：人民文學出版社，1978年），頁76-81。

39 郭沫若：〈歷史・史劇・現實〉，重慶《戲劇月報》第1卷第4期（1942年4月）。

實的關係這一核心問題。他主張「歷史的真實和藝術的真實在一定程
度上結合起來」[40]。在他看來，歷史真實包括歷史生活的外在真實和內
在真實兩個層次。外在真實系指歷史事件大關節目的真實、人物性格
的真實、時代風貌的真實。郭沫若認為史劇創作首先應做到外在真
實，必須尊重史實，對大量的歷史的材料加以研究，進行必要的考
證、爬梳及整理。「大抵在大關節目上，非有正確的研究，不能把既
成的史案推翻。……關於人物的性格、心理、習慣，時代的風俗、制
度、精神，總要盡可能的收集材料，務求其無瑕可擊。」[41]在此基礎
上，郭沫若提倡表現內在真實，即歷史生活的內在規律，主要指歷史
精神。他將對歷史真實的要求提到歷史精神的高度，把是否真實地把
握與映現歷史精神作為衡量史劇真實性的最高尺度。他認為戰國的時
代精神是以「仁義」為內容的，「戰國時代是以仁義的思想來打破舊
束縛的時代……戰國時代是人的牛馬時代的結束。大家要求著人的生
存權，故爾有這仁和義的新思想出現。我在《虎符》裡面是比較的把
這一段時代精神把握著了。」[42]這「時代精神」即指歷史精神。

　　另一方面，郭沫若強調在歷史真實的基礎上進行藝術創造，憑藉
兩個原則，達成歷史真實與藝術真實的結合。其一，真實性原則。郭
沫若認為探究歷史的本來面目，辨明歷史的真相，不能把眼光侷限於
文獻記載上。「歷史並非絕對真實，實多舞文弄墨，顛倒是非，在這
史學家只能糾正的地方，史劇家還須得還它一個真面目。」他批評那
些不瞭解史劇創作的人，「他們以為史劇第一要不違背史實，但他們
卻沒有更進一步去追求：所謂史實究竟是不是真實。」[43]郭沫若堅信

40 郭沫若：〈《武則天》序〉，《光明日報》，1962年7月8日。

41 郭沫若：〈歷史·史劇·現實〉，重慶《戲劇月報》第1卷第4期（1942年4月）。

42 郭沫若：〈獻給現實的蟠桃——為《虎符》演出而寫〉，《郭沫若全集》（北京市：人
　　民文學出版社，1992年），卷19，頁341-342。

43 郭沫若：〈歷史·史劇·現實〉，重慶《戲劇月報》第1卷第4期（1942年4月）。

一個史劇家筆下的歷史真實是比史實的真實更重要的，而這種歷史真實並不靠對歷史準確的反映來獲得。因此，他提倡「失事求似」的創作原則。「失事」即不必照錄，不必拘泥於史實的細微末節。「和史事是盡可能出入的」。「失事」之後所求的「似」是歷史精神的神似，是更高度的歷史真實性。質言之，「失事求似」即以不拘史實的方式去攝取歷史的精魂，以求達到「神似」的藝術境界。這一創作原則反映了郭沫若浪漫主義的歷史真實觀，是郭沫若對浪漫主義史劇理論的一大貢獻。其二，理想性原則。郭沫若引用亞里斯多德《詩學》的話語，闡明史劇創作中藝術虛構的理想性原則，即「不在敘述實在的事件，而在敘述可能的——依據真實性、必然性可能發生的事件。」鑒此，他提倡「發展歷史的精神。」[44]這是郭沫若史劇理論的核心所在，是其理論的凝聚點與閃光處。他說：「劇作家的任務是在把握歷史的精神而不必為歷史的事實所束縛。劇作家有他創作上的自由，他可以推翻歷史的成案，對於既成事實加以新的解釋，新的闡發，而具體地把真實的古代精神翻譯到現代。」[45]這新的解釋、闡發、翻譯，就是史劇家對歷史精神的發展。郭沫若主張發展歷史精神，表明他已找到了把歷史與史劇融合起來的浪漫主義溶劑。

　　最後，在史劇與現實的關係上，郭沫若認為劇作家創作史劇不外三種動機：一是再現歷史的事實，二是以歷史比較現實，三是出於歷史的興趣，即純為「發思古之幽情」。劇作家藝術構思時，大多落筆於往古，寄意於當今。他強調歷史劇「借古鑒今」、「古為今用」的創作原則，指出史劇創作總是「借古抒今以鑒今」，「以史事來諷喻今事」。因為「人的氣質與人的典型於古今之間無大差異，只要把古人寫得逼真便可以反映出與此同一氣質、同一典型的今人面目。今事的

44 郭沫若：〈歷史・史劇・現實〉，重慶《戲劇月報》第1卷第4期（1942年4月）。
45 郭沫若：〈我怎樣寫《棠棣之花》〉，《沫若劇作選》（北京市：人民文學出版社，1978年），頁76-81。

歷程自然可以作為重視古事的線索，事實上諷喻的性質本是先欲制今而後借鑒於古的。」[46]由於現實的需要，郭沫若主張運用「影射」手法。他寫《虎符》「是有些暗射的用意的。」[47]寫《高漸離》亦「存心用秦始皇來暗射蔣介石。」[48]

　　史劇的本體論，是郭沫若浪漫主義史劇理論又一重要內容。在長期的創作實踐中，郭沫若總結出史劇人物的「合理的發展」論。他說：「我主要的並不是想寫在某些時代有些什麼人，而是想寫這樣的人在這樣的時代應該有怎樣合理的發展。」[49]這是「發展歷史的精神」這一核心理論在人物塑造方面的具體運用。所謂「合理的發展」，指人物性格與心理情感的發展。「由於戲劇發展的必然性，一個人被拉上了場之後，總要讓他有些發展」[50]。也就是說，人物性格不應停留於歷史文獻，而應按照戲劇的需要予以合理的發展。另一方面，「古人的心理，史書多缺而不傳，在這史學家擱筆的地方，便須得史劇家來發展。」[51]這種發展，主要是剖析人物處事的目的、動機、智謀，對人生價值的看法等。它有助於充分揭示人物內心世界的豐富性與精神風貌。上述《屈原》表寫主人翁性格與心理情感的發展，堪稱範例。次要人物宋玉也有出色的處理。關於宋玉的歷史記載很少，只知他「好辭而以賦見稱」，「祖屈原之從容辭令」，「莫敢直諫」。從他的傳世之作看，「實在只是一位幫閒文人。」而劇本將他發展成為

46 郭沫若：〈從典型說起〉，《郭沫若全集》（北京市：人民文學出版社，1989年），卷16，頁198。

47 郭沫若：〈由《虎符》說到悲劇精神〉，《戲劇報》第5卷第2期（1951年7月）。

48 郭沫若：〈《高漸離》校後記之二〉，《沫若文集》（北京市：人民文學出版社，1957年），卷2，頁255。

49 郭沫若：〈獻給現實的蟠桃——為《虎符》演出而寫〉，《郭沫若全集》（北京市：人民文學出版社，1992年），卷19，頁341-342。

50 郭沫若：〈《虎符》寫作緣起〉，《沫若劇作選》（北京市：人民文學出版社，1978年），頁310。

51 郭沫若：〈《武則天》序〉，《光明日報》，1962年7月8日。

「一個沒有骨氣的文人」[52]。作者說：「在預計之外我把宋玉拉上了場，在初並沒有存心要把他寫壞，但結果是對他不客氣了。」[53]但宋玉的形象並未因此失真，他作為舞臺形象在觀眾的心中活泛起來。

其次，從社會發展的角度揭示悲劇衝突的本質，強調悲劇衝突的歷史必然性。郭沫若澄示，「促進社會發展的方生力量尚未足夠壯大，而拖延社會發展的將死力量也尚未十分衰弱，在這時候便有悲劇的誕生。」[54]換言之，悲劇衝突是兩種敵對勢力之間的生死搏鬥。這種搏鬥是必然的，不可避免的，惟此才能成為真正的悲劇衝突。他還指出方生與將死力量的鬥爭，在歷史轉換期最為尖銳激烈。「只有在歷史轉換時期，新舊勢力交替的鬥爭中，才往往產生大悲劇」[55]，從而強調了悲劇性衝突在促進歷史轉換中的重要作用。與此同時，他強調悲劇的審美功能與教育意義。他說：「悲劇的戲劇價值不是在單純的使人悲，而是在具體地激發起人們把悲憤情緒化而為力量，以擁護方生的成分而抗鬥將死的成分。」[56]

郭沫若還就語言問題提出了重要的見解。他認為「歷史劇的用語，特別是其中的語彙，以古今能夠共通的最為理想。古語不通於今的非萬不得已不能用，用時還須在口頭或形象上加以解釋。今語為古所無的則斷斷乎不能用，用了只是成為文明戲或滑稽戲而已。」[57]他對所謂「古今共通」也作了解釋：「根幹是現代語，不然便不能成為話劇。但是現代的新名詞和語彙，則絕對不能使用。在現代人能懂得

52 郭沫若：〈我怎樣寫五幕史劇《屈原》〉，《沫若劇作選集》，頁181-186。

53 郭沫若：〈寫完《屈原》之後〉，《中央日報》，1942年2月8日。

54 郭沫若：〈由《虎符》說到悲劇精神〉，《戲劇報》第5卷第2期（1951年7月）。

55 郭沫若：〈沫若書簡〉，《文藝報》1979年第5期（1979年5月）。

56 郭沫若：〈由《虎符》說到悲劇精神〉，《戲劇報》第5卷第2期（1951年7月）。

57 郭沫若：〈我怎樣寫《棠棣之花》〉，《沫若劇作選》（北京市：人民文學出版社，1978年），頁76-81。

的範圍內，應該要攙進一些古語或文言」，以「表示時代性」[58]。這是
對史劇語言的一般性要求。郭沫若特別強調語言的審美性要求。一是
高度的個性化。對話必須適合人物的「身分、階層、年齡、籍貫、性
別，而儘量地使用他們自己的語言。」二是抒情化。「應該盡力求其
和諧，勻稱，美妙。……作家要化身為各個人物，用那各個人物的語
言表抒他們自己的情感，做出各個人的抒情詩。」三是舞臺性。「話
劇中的對話除供人看之外還要考慮到供人聽。聲調固必須求其和諧，
響亮，尤須忌避同音異義字的絞線。……務求其容易聽懂，而且中
聽。」[59]

　　歷史劇的民族化問題也是郭沫若史劇理論的重要內容。郭沫若澄
明對歷史劇民族化的考察，首先要檢驗它映現民族歷史生活的深度和
廣度。其次，民族形式的創造，一方面要繼承、革新民族戲劇的傳統
形式，使之現代化。例如，他汲取元代雜劇、明清傳奇唱白分離的表
現方法，藉以豐富現代話劇的形式。同時，要批判地引進外國戲劇形
式，使之民族化。他說：「世界偉大作家的遺產，我們是更當以加倍
的努力去接受，我們要不斷的虛心坦懷的去學習……他們的方法，怎
樣取材，怎樣表現，怎樣剪輯，怎樣布署，怎樣造成典型，怎樣使作
品成為渾一體。……使我們有充分的把握來處理我們自己的材料，促
進我們的形式的民族化。」[60]由於致力於融匯中西，郭沫若的史劇
「絕不是西洋的劇本，也不是日本的劇本，確乎是我們中國的劇
本。」[61]在性格刻畫方面，他反對人物「歐化」、「洋化」，強調劇作家
描繪歷史人物形象，必須注意「民族的特殊性」，使之具備民族的思

58　郭沫若：〈歷史・史劇・現實〉，重慶《戲劇月報》第1卷第4期（1942年4月）。

59　郭沫若：〈怎樣使用文學的語言？〉，《郭沫若全集》（北京市：人民文學出版社，
　　1992年），卷19，頁307。

60　郭沫若：〈「民族形式」商兌〉，《大公報》，1940年6月9-10日。

61　王以仁：〈沫若的戲劇〉，《郭沫若論》（上海市：上海大光書局，1932年），頁64。

想、觀念、道德、情操、心理、氣質。談到《虎符》裡魏太妃的形象塑造時，他坦率地說：「我要造出這樣一位母親的動機，是由於看了奧斯特洛夫斯基的《大雷雨》之後，感覺著寫那樣橫暴的母親，不甚適合於我們東方人的口味。……東方人是讚美母親的，何不從中選一位賢母來寫成劇本？」[62]他特別強調故事情節的安排，必須適應民族的欣賞習慣與審美要求。中國民眾喜歡「聽故事」，「愛熱鬧」，「好沉痛」，並沒有什麼不好。他對四〇年代某些劇作家、批評家忽視甚至無視觀眾的欣賞習慣、審美要求的做法尤為不滿。他還注重描繪民族的世態、風俗、景觀，藉以增強史劇的民族特色。

郭沫若的浪漫主義史劇理論，對中國話劇美學是重大的歷史貢獻。然毋庸諱言，其理論形態也帶有它賴以產生的特定時代的侷限。譚霈生秉執「戲劇是人學」等基本理念，曾重新檢視郭沫若的史劇觀念與創作，針對有論者將《屈原》與《哈姆雷特》相比較，他作了剴切有力的辨析：「莎士比亞在《哈姆萊特》中所追求的是人的個性的現實性和完善，他雖然也涉及到宮廷的政治鬥爭和社會道德問題，但他卻把這一切都作為人的個性的表現方式而呈現的，同時，哈姆萊特的個性又是從他所生活的時代汲取了一切積極的和消極的因素，因而具有更深刻，更豐富的歷史內容，成為一個最宏偉的歷史典型。可是，郭沫若筆下的屈原，不僅一直處於政治鬥爭的實體內容之中，而且，他自身的政治原則和社會道德原則已經成為主體性格的全部內容，連他作為一個詩人對現實社會的豐富感受，也淹沒在政治鬥爭的風雨之中。對政敵的陰謀、對國家、對人民的責任感，他比哈姆萊特更富有行動的自覺性和堅毅性，然而，他的精神世界都遠不像哈姆萊特那樣深邃廣博。一個明顯的事實是莎士比亞是在追求著人的個性的整體性和完善性，他在個性生命的塑造中探索著歷史的精神；而郭沫

62　〈《虎符》創作緣起〉，《沫若劇作選》（北京市：人民文學出版社，1978年），頁305。

若卻更注重於政治鬥爭的天地裡弘揚某種政治原則和道德觀念，並把
人物變成它們的化身。莎士比亞成為他那個偉大時代的精神代表，他
的作品屬於所有的世紀，而郭沫若卻是體現了他所處的時代，民族的
政治需要。」推究兩人產生異趣的緣由，譚霈生將它歸咎於時代，
「郭沫若所生活的時代，有自身的要求，在這種時空範圍之內，不可
能造就出莎士比亞。」

　　譚霈生進一步指出，郭沫若由《棠棣之花》和《屈原》所「確立
的史劇原則和創作方法，儘管在特定的時空範圍之內是合理的，可
是，當著眼於政治教訓，政治感情方面尋找古今相通的東西，並以此
為現實鬥爭服務，從藝術創作的立場來說，畢竟顯得視野狹窄。這種
功利目的和眼界，大大束縛了劇作家超眾才華。到了50至60年代，當
這種創作精神在『為政治服務』的方針的制約下片面發展的時候，又
導致一種傾向。」它表徵於《蔡文姬》、《武則天》這兩部史劇。前者
於表現蔡文姬的別夫拋子的情感內容，追求古今相通方面，雖取得了
突破，但通觀全劇，作者從文姬歸漢表現「曹操的偉大」的總體運
思，並未能獲得戲劇性的體現；其仍然滯留的純主觀的表現方式，遂
衍化為「從社會批判轉化為社會歌頌」這一新的形態。這種傾向於後
者中尤為突出，「武則天的完整的內在生命運動卻被劇作家所弘揚的
政治原則和道德原則淨化了，而其意志和意識又被現代化了。正因為
如此，這一歷史人物就失去了應有的感性的豐富性和具體性，而成為
一個觀念的化身。」[63]譚霈生雖未涉及郭沫若偏離戰國史劇原則的
《孔雀膽》的功過得失，但他的上述評騭，對於劇界深入探究郭沫若
的史劇理論與創作的經驗教訓，無疑具有很大的啟迪意義。

63 譚霈生：〈中國當代歷史史劇與史劇觀〉，《戲劇》1993年第4期（1993年4月）。

第四節　藝術成就與風格特徵

　　郭沫若的後期史劇創作，成就斐然，獨具風格。概言之，氣象恢宏，雄健豪放，情感湧溢，文采豐贍。

　　郭沫若的史劇在選材、立意上著眼於今古貫通。他注重以現實的需要為尺度，由今溯古，選取歷史上與今天相似或相近的人物、事件為題材，使之既能表現歷史精神，又能映照現實境況。有感於抗戰相持階段動盪、尖銳、複雜的政局，郭沫若縱覽中國歷史，將目光集注於社會動盪，政治鬥爭激烈的歷史轉折期，著重寫戰國時代，元末、明末清初的史實。考慮到鬥爭情勢的古今相似，他特別矚目於戰國時代。因為當時諸候各國對強秦在路線策略上的抗秦與親秦、聯合與分裂、進步與反動的鬥爭，與抗日戰爭相持階段的情勢十分相似。而最本質的相似在於，皆以人民為本位的思想作為時代精神。作者將抗戰時期稱為「人民的世紀」，澄示「一切應該以人民為本位。合乎這個本位的便是善，便是美，便是真，不合乎這個本位的便是惡，便是醜，便是偽。」[64]在他看來，戰國時代以人民為本位的思想已作為新的時代精神而產生，它是那個時代的先驅用血澆灌起來的「現實的蟠桃」。以人民為本位的思想，正是溝通戰國與抗戰這兩個時代，溝通史劇的歷史性題材與現實性主題的一道津梁。《棠棣之花》、《屈原》、《虎符》、《高漸離》都以反秦為主題，體現了歷史精神與時代精神的結合，但各有側重。《棠棣之花》重在揭露親秦派的分裂路線，「以主張集合反對分裂為主題。」《屈原》則試圖以屈原為代表的楚國反秦派的悲劇來暴露政治的黑暗，反對妥協投降，堅持團結抗秦，並「借了屈原的時代來象徵我們當時的時代」。《虎符》立意於堅持進步，反

64 轉引自何益明：《郭沫若的史劇藝術》（長沙市：湖南文藝出版社，1994年），頁146。

對倒退；信陵君、如姬同魏王之間的鬥爭是代表進步思想的先驅者與延緩社會發展的滯退者之間的鬥爭。《高漸離》表現了反專制獨裁的主題。為借古鑒今，郭沫若大刀闊斧地取捨題材，表現出歷史家的睿智、革命家的氣魄與文學家的才情。

郭沫若的史劇塑造了一座五彩繽紛的人物畫廊。他將人物明顯地分為正反對立的兩大系列。代表新生力量的仁人志士為一方，代表腐朽力量的暴君佞臣為另一方，其他人物分別附屬於或一方，幾乎沒有游離於外的人物。正面人物系列的仁人志士，雖隸屬不同的階級、階層，其身分、職業各異，但愛國憂民、見義勇為、知難而進、捨生取義是他們思想性格的共同特徵。作者對人物的審美觀照有所側重，或以愛國主義為主，如信陵君；或以抗擊強暴為主，如聶政、高漸離；或兼具二者，如屈原、夏完淳，或突出其深明大義，見賢思齊，如如姬、嬋娟、聶嫈、春姑、阿蓋公主及衛士、釣者等。作者以濃墨重彩雕塑英雄，有意識地將主人翁置於尖銳激烈的矛盾衝突中，置於逆境和挫折中，從多方面考驗他、錘鍊他，突出其高風亮節及可歌可泣的悲劇精神。反面人物系列以昏君佞臣為主，大致可分為政治性、倫理性及介乎二者之間的三類。例如《屈原》中，與屈原、嬋娟等相對峙的是政治性的反面人物楚懷王、張儀，倫理性的反面人物宋玉、子蘭及介乎二者之間的鄭袖。

擅長高度概括歷史生活，深入發掘尖銳複雜的矛盾，構設故事性強的戲劇情節，是郭沫若史劇的又一特色。郭沫若擅長以有限的舞臺畫面、形象，概括錯綜複雜的歷史生活。以《屈原》為例，作者「起初是想寫成上下兩部。上部寫楚懷王時代，下部寫楚襄王時代」[65]，借取史詩體的構局。但後來經過創造性的藝術構思，作者否決了前人的文本模式，以高度的藝術概括，將屈原悲壯的一生濃縮到由清晨到

65 郭沫若：〈我怎樣寫五幕史劇《屈原》〉，重慶《中央日報》，1942年2月8日。

夜半過後的一天之內，並予以集中、充分的展現。《棠棣之花》原想
步武《刺客列傳》，採用傳記式的構局，但此寫法時間長、內容雜，
結構勢必鬆散拖沓，將嚴重削弱戲劇性。於是，作者改用截取生活片
段的形式，著重突出聶政行刺、聶嫈殉身這兩個具有內在聯繫的戲劇
行動。文本構局也顯得高度集中而又鮮明突出。郭沫若所以能夠把錯
綜複雜的歷史生活概括為有限的舞臺形象及畫面，其關鍵在於他善於
深入發掘富有戲劇價值的社會矛盾，並把它加工、提煉成尖銳的戲劇
衝突。有關夏完淳的史料較多，牽涉面廣。《南冠草》捨棄其投軍反
清的事跡，集中筆墨寫他在縲紲中的生活，以展現其「挺立兩間扶正
氣，長垂萬古作完人」的光輝形象。夏完淳對洪承疇的痛斥是戲劇衝
突的高潮，也是衝突戲劇化的神來之筆。夏完淳明知坐在上面的是洪
承疇，卻佯裝不知，盛讚洪承疇叛國前的赫赫功勳，歷陳明朝皇帝對
他的無比恩寵。今昔對照，構成了絕妙的諷刺，令洪承疇陷入極為尷
尬的情境中，他不得不承認自己的身分，恬不知恥地替自己辯護。夏
完淳立即抓住時機，以雷霆萬鈞之勢歷數洪賊罪行，令其不得不一一
供認，從而激濺出夏完淳那一番使國賊肝膽俱裂的痛罵：「那麼，你
簡直是出賣祖國的狼心狗肺的大漢奸！你比石敬塘、張邦昌還要無
恥，你比秦檜、汪伯彥還要陰惡，我恨不得剝你的皮，挖你的心，剖
你的骨，熬你的油，拿來祭奠甲申以來一切一切死於國難的忠臣烈士
啊！」戲劇衝突蔚成了鉗鍋中靈魂搏擊、咬嚙白熱化的燦然景觀。

　　郭沫若後期史劇從民眾的審美情趣、欣賞習慣出發，盡可能地構
設故事性強的戲劇情節。例如《棠棣之花》，同名詩劇「全部只在詩
意上盤旋，毫沒有劇情的統一」[66]。史劇《聶嫈》寫聶嫈赴韓市認屍、
為弟揚名的故事，戲劇成分加強了，劇情從聶嫈出場到自盡，構成一

66 郭沫若：〈寫在《三個叛逆的女性》後面〉，《三個叛逆的女性》（上海市：光華書局，
　　1926年）。

有機整體。一九四一年郭沫若整理、充實上述二劇，增加了東孟之會
聶政刺殺韓相俠累的第三幕，聶政自毀容貌飲劍自刎的場面，「使劇
情更加有了些變化，而各個人物的性格也比較更加突出了。」[67]至
此，全劇情節有頭有尾，環環相扣，完整統一，故事性也大大增強。
嗣後，作者更注重情節的生動性、豐富性。如《虎符》圍繞「竊符救
趙」這一主要動作線，雖按劇情的時序佈局，但並不平鋪直敘，故事
緊張生動，錯綜複雜，情節的展開峰巒迭起、波瀾有致。侯嬴、魏太
妃、如姬的犧牲，漸次掀起三個浪潮，匯成全劇慷慨悲壯的激流。在
六大史劇中，《孔雀膽》的情節最為緊張曲折。該劇講究情節的跌宕
起伏，曲折多變，故事富有傳奇性，十分誘人。段功、阿蓋結為伴
侶，車爾特穆爾和王妃的陰謀就接連不斷：先是王妃毒死親生子穆
哥，可謂慘無人性，目不忍睹。繼之，梁王採納丞相奸計，逼迫阿蓋
暗殺段功，衝突更為劇烈。隨後，車某親臨段府伺察，並送來毒棗，
再掀成一層波瀾。段功終因麻痹大意，被暗箭射死。車某在陰森之
夜，闖入阿蓋室內欲施強暴，鬼氣森森，令人顫慄，惡與善兩顆靈魂
劇烈交鋒、搏擊……產生了驚心動魄、扣人心弦的藝術魅力。

　　郭沫若的史劇是詩與劇的融合。誠如他說：「詩是文學的本質，
小說和戲劇是詩的分化。」「詩是情緒的直寫，小說和戲劇是構成情
緒的素材的再現。」[68]又說：「小說和戲劇中如果沒有詩，等於是啤酒
和荷蘭水走掉了氣，等於是沒有靈魂的木乃伊。」[69]可見，他是將詩
看為戲劇的靈魂。郭沫若史劇中詩的因素，首先表徵為全劇的整體抒
情格調。作者說：「《屈原》是抒情的，然而是壯美而非優美，但並不

67 郭沫若：〈我怎樣寫《棠棣之花》〉，《沫若劇作選》（北京市：人民文學出版社，1978
　年），頁76-81。
68 郭沫若：〈文學的本質〉，《沫若文集》（北京市：人民文學出版社，1960年），卷10，
　頁223。
69 郭沫若：〈詩歌國防〉，《沫若文集》（北京市：人民文學出版社，1957年），卷2，頁6。

是怎麼哲學的。」[70]其實，作者後期史劇的格調都是抒情的，而且都有統一的貫穿始終的情感基調。〈橘頌〉是《屈原》全劇的意趣所在。它如明珠般鑲嵌在劇情發展的重要當口，使得全劇整體情調自然而有情致。屈原一出場就吟誦此詩，襯映出他獨立不移、潔身自好的品格；爾後，他將詩贈給宋玉，希望他與桔樹同風，光明磊落，注重氣節。第三幕，宋玉反覆誦讀〈橘頌〉，為博得老師的賞識而沾沾自喜，待得知屈原被黜，便投靠南後，將〈橘頌〉拋給嬋娟。最後一幕，嬋娟殉身，屈原以〈橘頌〉為祭文。一首〈橘頌〉貫穿始終，不僅點染三個人的性格品質，也賦予全劇濃郁的抒情氣氛。引人矚目的是，戰國系列史劇各劇的情調和所處的時令，恰好是春夏秋冬。作者說：「《棠棣之花》裡面桃花正在開花，這兒我刻意孕育了一片和煦的春光……《屈原》裡面桔柚已殘，雷霆咆哮，雖云暮春，實近初夏，我也刻意迸發了一片熱烈的火花……目前所要演出的《虎符》，桂花正盛開，魏國的宮廷在慶賀中秋節。我希望能有一片颯爽儻佪的情懷，隨著清瑩嘹亮的音樂，蕩漾。《高漸離》幾時可以演出尚不得而知？在那裡面有賞初雪的機會了。它是戰國時代的結束，也是我的四部史劇的結束。」[71]這個說明有意昭示各劇不同的情調；顯然，他正是以春夏秋冬的嬗變，象徵主體對戰國時代的悲劇精神的深邃思考。

其次，詩的因素體現在主人翁的詩人氣質。屈原凌厲、剛強，宛似霹靂閃電，他與風、雷、雨同化，具有毀滅一切的爆發式的情感，是一位熱情激越的詩人。夏完淳「千古文章未盡才」，卻以生命為巨作，寫下震撼千古的幾頁。作者盡力表現他們同為詩人，卻有不同的個性、氣質。其他史劇的主人翁雖然不是詩人，但同樣具有詩人的情懷。如高漸離時時牢記荊軻臨行時的詩句：「風蕭蕭兮易水寒，壯士

70 郭沫若：〈《屈原》與《厘雅王》〉，重慶《新華日報》，1942年3月18日。
71 郭沫若：〈獻給現實的蟠桃——為《虎符》演出而寫〉，《郭沫若全集》（北京市：人民文學出版社，1992年），卷19，頁341-342。

一去兮不復還。」這千古絕唱已滲入他的靈魂，成為他的性格與生命的一部分。即使次要人物，作者也常常賦予他們詩的情懷。誠如他說，「嬋娟是象徵著優婉的懷舊的感情，衛士是象徵著激越的奮鬥的感情」[72]。《棠棣之花》中的春姑，《孔雀膽》中的阿蓋身上也都凝結著純美的詩情。再次，大量穿插歌曲，吟誦詩歌或採用抒情臺詞，也增強了劇作詩的意趣、旋律。《棠棣之花》中有聶荌的送別歌，濮水游人的情歌，酒家女春姑的《湘累曲》，玉兒的《豫讓歌》，斷斷續續嵌入十餘歌曲，皆以詩的形式出現。而《屈原》中有〈橘頌〉，《南冠草》裡有夏完淳的《大哀賦》，它們反覆穿插於劇中不同場景，把劇情點染得詩意蔥蘢。郭沫若史劇中對話和獨白的詩意，更為人稱道。詩意的獨白，首推《屈原》裡的「雷電頌」、如姬自殺前的墓前獨白。郭沫若說，他不惜筆墨極力深化屈原所受的屈辱，「徹底蹂躪詩人的自尊的靈魂」，從構思上說「都為的是要結穴成這一景。」[73]「雷電頌」是屈原極度憤懣的情感的總爆發——這種激昂的傾訴，剛烈的抗爭，簡直能驚天地、泣鬼神。它雖用散文寫成，卻是一首悲壯的散文詩。如姬的墓前獨白也是絕妙的散文詩，只是風格因人而異。若說「雷電頌」是雷電的詩，驚濤駭浪的詩；那墓前獨白可謂月夜的詩，涓涓細流的詩。詩情的抒發和宣洩，從一個側面鮮明地彰顯郭沫若史劇的浪漫主義特色。

72 郭沫若：〈序俄文譯本史劇《屈原》〉，《沫若文集》（北京市：人民文學出版社，1959年），卷17，頁158。

73 郭沫若：〈《屈原》與《鑫雅王》〉，重慶《新華日報》，1942年3月18日。

第七章

于伶、徐訏

　　于伶與徐訏是三〇年代左翼劇壇內外崛起的話劇新秀。這兩位著名的現代劇作家，幾乎同時從事話劇創作。三〇年代都以大量獨幕劇問世，三〇年代末四〇年代初，皆留駐孤島，以一批描寫上海和孤島及江南等地生活的大型多幕劇，彰顯話劇創作的重大發展與走向成熟，並蔚成各自獨特的藝術風格。然而，兩人的殊異畢竟多於相似。于伶將話劇當作「戰鬥的武器」，是左翼和抗戰劇運的重要組織者之一，執著訴求戲劇性與劇場性的統一。他畢生專注於戲劇，雖受浪漫派、現代派之薰沐，但始終傾重現實主義。而徐訏是個獨立的自由寫作者，其話劇創作呈露濃重的學院派及書齋劇形範。他多才多藝，兼擅各體文學，尤以小說名世；其成熟期的代表劇作雖多屬寫實劇，但也酷嗜浪漫派及現代派話劇。

第一節　于伶的戲劇活動與前期劇作

　　于伶的話劇以描繪上海孤島及淪陷時期的社會人生畫卷而飲譽劇壇，不僅拓寬了現實主義話劇創作的審美領域，而且以「詩與俗的化合」的藝術風格獨標異幟，豐富了中國話劇的風格、體式與表現技藝。

　　于伶（1907-1997），原名任錫圭，字禹成，筆名尤兢等。出生於江蘇宜興縣書香門第家庭，童年耽愛詩詞、小說等古典文學著作，一九二六年中學畢業，赴蘇州第一師範學校高中部讀書。在大革命思潮沖激下，參加中國共青團，熱心學生話劇演出活動。其時，他沉涵於

郭沫若、田漢的著作。郭氏的著譯《三個叛逆的女性》、《少年維特之
煩惱》及高爾斯華綏、辛格等人戲劇，將他引向「文學」，而田漢則
引導他「從文學到戲劇」。他熟讀且能背誦田漢所發表的全部話劇及
譯劇，並參加《蘇州夜話》、《湖上的悲劇》的演出。一九二九年師範
畢業後，赴南京女子師範小學任教，廣泛地閱讀各國不同時期、流派
的漢譯劇作[1]，從中吸取豐富的戲劇藝術營養，進一步培植民主主義
和人道主義思想。一九三〇年，于伶考取北平大學法學院，參與「劇
聯」下屬「呵莽劇社」的演劇活動。翌年，他開始寫作獨幕劇，最初
的三個劇作「抒寫革命與愛情的糾紛」，帶有浪漫感傷的情調[2]。一九
三二年，于伶加入中國共產黨，同年五月與宋之的創立「苞莉芭（俄
語60pb6a——鬥爭的音譯）劇社」，從事左翼演劇活動，曾衝破當地
軍警的粗暴干涉，上演于伶以抗日反帝為主題的獨幕劇《瓦刀》等，
對北方左翼劇運產生積極影響。一九三三年春，于伶奉調上海「劇
聯」總部任職，翌年調任中國左翼文化總同盟，參與「劇聯」及其他
左翼團體的組織領導工作。他一面參與組織上海無名劇人協會，協調
籌建上海業餘劇人協會。同時，主持「劇聯」成立以來經驗教訓的總
結工作，提出建立劇場藝術運動的指導方針，並撰寫一系列有影響的
戲劇電影評論，在左翼和國防劇運中發揮了重要作用。這一時期，于
伶以「尤兢」筆名發表了大量獨幕劇，其中包括集體創作、由他執筆
的《漢奸的子孫》、《撤退，趙家莊》以及他唯一的多幕劇《夜光
杯》。這些劇目直接取材現實生活，以「抗日救國和揭發黑暗的統
治」[3]為主題，大多採用「報導劇或敘事詩」[4]的體式。它們猶如舞臺

1　于伶：〈愛好戲劇的開始〉，《劇場藝術》第2卷第1期（1940年1月）。

2　于伶：〈前言〉，《漢奸的子孫》（上海市：生活書店，1937年）。

3　李健吾：〈于伶的劇作並及《七月流火》〉，《李健吾戲劇評論集》（北京市：中國戲
　劇出版社，1982年），頁296。

4　陳白塵等主編：《中國現代戲劇史稿》（北京市：中國戲劇出版社，1989年），頁510。

上的輕騎兵，及時迅速地映現社會生活，具有強烈的戰鬥性與鮮明的時代色彩，充分發揮左翼戲劇、國防戲劇的宣傳鼓動作用，于伶亦因之被稱為「國防專家」[5]，現代報導劇作家的代表[6]。

　　一九三七年「蘆溝橋事變」爆發，于伶參加集體創作《保衛蘆溝橋》，出任演出委員會主任兼舞臺監督。同時參與組織上海戲劇界救亡協會，主持組建十三個救亡演劇隊及孩子劇團，奔赴前線和大後方，開展抗日救亡的宣傳活動。十一月上海淪陷後，于伶開始「孤島」四年的戲劇活動與創作。他與歐陽予倩、阿英、許幸之等人組織「青鳥劇社」，相繼演出《雷雨》、《日出》及《女子公寓》等劇目，堅守「孤島」抗戰戲劇的陣地。翌年七月，又與阿英、李健吾、吳仞之等人籌建「上海劇藝社」，利用中法聯誼會的名義，取得法租界的支持，先後公演薩度的《祖國》，羅曼·羅蘭的《愛與死的搏鬥》，于伶的《花濺淚》、《夜上海》，李健吾的《這不過是春天》、阿英的《明末遺恨》及陽翰笙的《李秀成之死》等一系列劇目。同時與租界當局合辦中法戲劇學校，進一步推動「孤島」抗日救亡的戲劇活動，培養了一批編劇、導表演及舞美人才。這一時期，置身於「浪急潮高的逆流險境」，于伶對戲劇的本體特徵與多維功能有了新的認識，誠如他說，戲劇「在某種場合，是『戰鬥的武器』；在某種場合，比如『此地此時』的環境下，著重『建劇』的建法之一來從事時，它是『奢侈的藝術』。」[7]後者不單指足供實驗的舞臺與演劇藝術，也指演出經費與從業人員的生活費用。于伶坦承，「我們為『生』與『活』而戲劇。我們為『演劇藝術』而演劇藝術。自然，我們不會忘了『時代』，也

5　鄭伯奇：〈序〉，《浮屍》，《于伶劇作集》（北京市：中國戲劇出版社，1985年），卷1，頁411。

6　陳白塵等主編：《中國現代話劇史稿》（北京市：中國戲劇出版社，1989年），頁510。

7　于伶：〈上海劇藝社的第一年〉，《于伶戲劇電影散論》（北京市：中國戲劇出版社，1985年），頁77。

不可能忘了我們所處的時代。」[8]「孤島」的社會環境，固然不容許他再作直露而急切的戰鬥呼喊，而為了劇場營業的效果，他不能不顧及普通觀眾的欣賞情趣與習慣。在這種特定情勢下，于伶的話劇創作發生了顯著的變化。他不再憑熱情抒寫自己不熟諳的重大社會事件或問題，而是直面「孤島」的社會現實，寫他所熟悉或有長期生活積累的上海及江南的人事，形式上也從先前的報導劇轉向社會風俗劇。他以「于伶」為筆名，發表了《女子公寓》、《花濺淚》（以上1938）、《夜上海》（1939）、《女兒國》（1940）、《大明英烈傳》（1941）等五部多幕劇、《回老家去》、《第四種病——孤島啼笑錄》、《隔一層玻璃——孤島啼笑錄》等三個獨幕劇。上述劇作不僅思想與藝術水平顯著提高，也逐漸形成了「詩與俗的化合」的獨特風格。此外，他還改編多幕劇《上海一律師》、《滿城風雨》。夏衍曾讚賞道，「從尤競（1931-1937）到于伶（1937-），無可否認的他有了一個飛躍的——值得刮目的成就。……這是一個如何顯著的進展呀！從性急的呼喊到切實的申訴，從拙直的說明到細緻的描寫，從感情的投擲到情緒的滲透，很奇妙，一個筆名的改變在某種意義上竟象徵了這位作者的再出發和新生。」[9]

一九四一年「皖南事變」後，于伶奉命撤往香港，在廖承志、夏衍支持下，與司徒慧敏等人組織旅港劇人協會，在香港撒播話劇的種子。同年，太平洋戰爭爆發後，于伶輾轉抵達桂林，後赴重慶。一九四三年，他與夏衍、章泯、宋之的等人創立「中國藝術劇社」，與久駐成都的「中華劇藝社」互為犄角，配合作戰，成為抗戰後期重慶戲劇運動的中堅力量。這一時期，于伶創作了四幕話劇《長夜行》（1942）、《杏花春雨江南》（1943），三幕劇《心獄》（1944），並與夏衍、宋之的合寫多幕劇《戲劇春秋》（1943）、《草木皆兵》（1944）

8　于伶：〈幕前〉，《于伶戲劇電影散論》（北京市：中國戲劇出版社，1985年），頁81。
9　夏衍：《于伶小論》，《夏衍創作論》（上海市：上海文藝出版社，1982年），頁500。

等。其中《長夜行》、《杏花春雨江南》，堪稱《夜上海》的續篇，表徵于伶話劇風格的進一步發展。抗戰勝利後，于伶返回上海，著手恢復上海劇藝社，一九四六年公演了轟動一時的《升官圖》。翌年春劇藝社被迫解散，于伶投入戲劇界反內戰、爭民主的鬥爭。一九四八年，于伶撤往香港。一九四九年後，任上海文化局副局長、局長。一九五五年，因所謂「內奸」的「潘漢年揚帆案」株連，于伶被罷職，立案審查。文革後又添上「四條漢子」同犯而被「收監」，直至一九七五年才釋放出獄。一九八三年「潘揚」冤案平反昭雪，于伶方獲得真正的解放。一九六二年，于伶以「孤島」時期茅麗瑛烈士的事跡，撰寫著名五幕話劇《七月流火》，將藝術風格的創造推向巔峰狀態，該劇曾被十二個省話劇院團同時搬演。此外，他還與孟波、鄭君里合寫電影劇本《聶耳》等。

　　于伶的話劇創作分為兩個時期，尤兢時期以報導劇、敘事詩體式為主，是「詩與俗的化合」的藝術風格的胎孕期。于伶時期以社會風俗劇為主，是他的藝術風格逐漸成熟並進一步衍展的時期。從一九三一年冬至三七年上海淪為「孤島」，于伶以尤兢筆名馳騁劇壇，創作二十八個獨幕劇（其中改譯四個，亡佚四個）及多幕劇《夜光杯》。這些劇作敘寫作者耳聞目睹的民間疾苦，或以社會要聞、軍政大事等報章紀事為素材，內容豐富多樣，涉及面廣泛。作者曾說，我所寫的盡是「這不吉的時代中的不吉事件！我沒有空想與幻覺什麼神秘玄奧的美夢，沒有挖掘或表現什麼至高無上的純情。現實的生活壓剌著我，時代的血腥噴激著我。每一個故事臨到我的筆尖上的時候，我就會興奮得沒有多少思索的餘閒，失去感情控制的能力。我寫，我往往被我所要寫的事件和人物壓制與衝動得不暇追求與探究形式或技巧，而像敘事詩一樣的書寫了。」[10]這段話透露了尤兢報導劇的藝術運作

10 尤兢：〈前言〉，《漢奸的子孫》（上海市：生活書店，1937年）。

與體式特徵。它們有兩大主題。其一，描述城鄉工農、知識分子及市民的苦難生活，抒寫他們的意識覺醒與奮起抗爭。系列獨幕劇《江南三唱》（1932-1933）由《豐收》、《太平年》、《一袋米》組成，堪稱尤兢報導劇的「農村三部曲」，它書寫作者故鄉宜興農民在地主、官紳、奸商的重重壓榨下，苟延殘喘，求生不得，終於自發地奮起抗爭的畫面。《蹄下》（1933）描述小剃頭匠高丫頭子，竟被橫行跋扈的法國巡捕一腳踢死的慘劇。在《忍受》（1935）裡，青年技工因長期失業，無以為生，致使幼女活活餓斃，妻子也相繼死亡。另一獨幕劇《回聲》（1936）以上海大康紗廠工人梅世鈞，被東洋廠主活活打死的真實事件為題，言說了工人們罹受日本資本家及其鷹犬盤剝、虐殺的非人待遇，表寫他們的階級意識與民族意識的覺醒。尤為值得稱道的是《在關內過年》（1937）一劇，它突破了「以事壓境」、「理勝於情」的窠臼，以一個東北難民家庭為審美的聚焦點，致力於營造詩一般的意境。大年除夕，爆竹陣陣，觸動了流寓滬上的牛八家人的思親之情，也引發了鄰婦的家破人亡之恨。在苦雨飄灑、淒寂悲涼之中，雙眼望花的老奶奶，因盼兒心焦而屢生幻覺，以致將被追捕的流亡革命青年，誤認為返鄉多年杳無音訊的兒子……。作者將筆觸伸入人物心靈的底裡，真切地剖示家人對流離失散的親人的急切盼望，對往昔關東溫馨的鄉居生活的深切眷戀，對收復國土重返故鄉的強烈願景，生動地傳達當年千百萬民眾共同的情感與意志。劇中老母、弱媳、幼女之間的心理衝突，逼真地狀寫純摯的人性、人情被扭曲的生命形態；而「誤認」的喜劇性情節，內蘊著深沉的悲劇性；被捕青年的革命行動，則寓示了難民們的真正出路。全劇寫得平白、質樸，卻又凝煉、含蓄，已然超離報導劇或敘事詩的閾域，而進入戲劇體詩的境界。

其二，描寫前線、後方及淪陷區愛國軍民抗日救亡的鬥爭，揭露漢奸叛國投敵的卑劣行徑，日寇侵華戰爭的血腥暴行。現存最早的獨幕劇《警號》（1932）敘寫「九一八」前夕，關外義勇軍襲擊瀋陽日

寇的悲壯事跡，表現了「不甘當亡國奴」的殊死決戰的精神。同年的
《瓦刀》，從建築工人的視角，揭露日寇發動「一二八」事變，狂轟
濫炸閘北的罪行與當局的不抵抗政策。而《撤退，趙家莊》（1936）
以「九一八」五周年發生的「豐臺事件」為素材，不僅尖辣地抨擊國
民黨當局的「不予抵抗」、節節敗退，也熱情頌揚廣大官兵同仇敵
愾，抗擊日寇的堅定決心。這一時期的代表作《漢奸的子孫》
（1936）描寫漢奸世家的孫子吳繼宗，背叛了充當洋人走狗，販賣日
貨的祖父、父親，投身於愛國民眾抵制日貨的反走私運動。作品以一
個漢奸世家的興衰為緯線，以一九○○年八國聯軍攻陷北京與一九三
六年愛國民眾的反走私運動為經線，不獨藝術地展呈兩個不同時代的
社會生活畫面，生動地勾畫漢奸世家三代人物栩栩如生的舞臺形象，
也從一個側面映呈廣大青年民族意識的覺醒與愛國精神的弘揚，揭示
了抗日救亡不可遏阻的時代潮流，賣國勢力必然沒落的歷史命運，劇
本富有歷史感，動作鮮明有力，內外並重，情節主幹突出，穿插逸趣
橫生。該劇突破了紀實報導劇的樊籬，已然進入小型社會風俗劇的闊
域。它作為尤兢時期最受觀眾喜歡的劇目，「在一九三六年保持了最
高的上演紀錄」[11]，也為于伶話劇藝術風格的創造積累一些藝術經
驗。另一名劇《浮屍》（1937），以當年駭人聽聞的天津海河「浮屍」
案為題材，運用三場報導劇的體式，奇詭險譎的情節，層層披露日寇
建造地下炮臺，殺戮中國民眾的令人髮指的暴行，也表現了愛國警
察、記者、看護不畏強暴、勇敢抗敵的鬥爭精神。

　　一九三七年的五幕劇《夜光杯》，表徵作者嘗試駕馭大型話劇的
才能。作品運用創造性的戲劇運思，以報載《新刺虎》紀事為骨幹，
一方面充分發掘原報導「舞女刺殺漢奸殷汝耕」題意的時代性與情節
的傳奇性，予以豐富與昇華。同時，以訪談畿東來客、滬上名伶、茶

11 陳白塵等主編：《中國現代戲劇史稿》（北京市：中國戲劇出版社，1989年），頁510。

房與自己的生活體驗為「枝葉」[12]，加以綿延與擴展，營造了一個悲壯感人、扣人心弦的抗日反奸的藝術佳構。主人翁紅舞女郁麗麗，熱情而驕娟，倔強而機警。其父母原是在臺南經商的廈門人，卻被東洋人弄得家破人亡。雙親離世後，她孤身流落滬上，歷盡坎坷。在愛國志士、丈夫湯耀華的啟迪下，麗麗領悟到「生的意義」，如耀華所言，「為民族的利益，國家的危亡」，她決然隻身潛入虎穴，謀刺畿東二十二縣偽行政長官、大漢奸應爾康，最終不幸事洩而殉難。于伶並不頷首「虛無主義的暗殺行為」，但男女主人翁『『嫉惡如仇』的心理，『不為奴隸』的呼聲，『視死如歸』的壯麗犧牲」[13]，卻深深感動了他，也讓他看到了民族的前途與希望。儘管作者未能充分揭示郁麗麗刺奸的行為動機與客觀依據，對湯耀華的愛國情志與被捕犧性也欠缺具體有力的描畫，但主人翁壯懷激烈，甘灑熱血的精神，卻躍動著時代的脈搏，彈奏出民族禦侮的強音，加上帶有浪漫傳奇色彩的人物形象，引人入勝的戲劇性效果，因而深受廣大觀眾的歡迎，在抗戰爆發前後風行一時，成為當年「國防戲劇」的翹楚之作。

第二節　「詩與俗的化合」的藝術風格

自一九三七年十一月上海淪陷後，于伶的話劇創作邁入日趨成熟並進一步發展的後期。所謂于伶時期，包括孤島（1937-1941）與大後方（1941-1945）兩個時段。上海孤島四年，于伶的話劇以現實劇著稱。他在孤島變態畸形的「螺螄殼裡」從事製作，相繼寫出《女子公寓》、《花濺淚》、《夜上海》、《女兒國》、《南明英烈傳》五部多幕

12 于伶：〈前言〉，《夜光杯》，收入《于伶劇作集》（北京市：中國戲劇出版社，1987年），卷2，頁3-4。

13 于伶：〈前言〉，《夜光杯》，收入《于伶劇作集》（北京市：中國戲劇出版社，1987年），卷2，頁3-4。

劇。前三部話劇真實地映現抗戰爆發前後上海及孤島市民和知識分子的日常生活畫卷，也逐漸形成了以《夜上海》為標誌的獨特的藝術風格。後兩部話劇允稱這一藝術風格向喜劇與歷史劇兩種體式的延展，或稱業已形成的藝術風格的變奏。一九三九年九月《夜上海》公演後，李健吾慧眼獨具地昭示，這是一出「風俗劇」[14]，同時究詰制約于伶話劇創作的三種精神要素：「銳敏的感受」、「詩情的心靈」、「樂觀的信仰」[15]。《夜上海》的導演朱端鈞進一步澄明該劇「詩情的本質」與「溫柔敦厚的旨趣。」[16]翌年春，李健吾首次將于伶已然形成的話劇風格概括為「俗與詩的化合」[17]。一九四一年七月，夏衍的〈于伶小論〉一文，對于伶話劇的藝術風格作了更準確的提攝：

> ……上海磨折了他，上海也孳乳了他。他學會了戰鬥，接觸了「淺俗」。他懂得了千萬上海市民的心，他真實地從淺俗的材料中去提煉驚心動魄的氣韻，使他完成了一種「詩與俗的化合」的風格，使他寫下了令人不能忘記的迂迴曲折地傳達了上海五百萬市民決不屈服於侵略者的意志的作品[18]。

夏衍憑藉語詞次序的調換，凸顯了主體「詩情的心靈」與劇作「詩情的本質」，既擒住了于伶風格創造的精髓，也精確地揭示于伶話劇的風格特徵。

對于伶來說，「詩與俗的化合」的藝術風格，其來非易！它不單經歷了尤兢時期的長期胎孕，也獲益於《女子公寓》、《花濺淚》的進

14 沈儀（健吾）：〈我怎樣看《夜上海》〉，《劇場藝術》第10期（1939年8月）。
15 李健吾：〈《夜上海》與沉淵〉，參見夏衍：《于伶小論》，《夏衍論創作》（上海市：上海文藝出版社，1982年），頁497。
16 朱端鈞：〈同是《夜上海》中人〉，上海劇藝社公演《夜上海》特刊，1939年8月。
17 郝四山（健吾）：〈于伶先生與《女兒國》〉，《大晚報》，1940年2月6-7日。
18 夏衍：《夏衍論創作》（上海市：上海文藝出版社，1982年），頁497-501。

一步蘊育。如王元化所言,「于伶不僅是一個劇作家,而且是一個詩人。」然而,孤島的客觀環境,卻不容許這位熱情的詩人像尤兢時期那樣申訴與呼喊,「螺螄殼裡」的生存困境,迫使他甩開曾迷戀七、八年之久的時事報導劇,將創作的基石逐漸轉到以嚴謹的現實主義為礎石的軌道上。一九三八年先後創作的《女子公寓》、《花濺淚》,正是這一轉向的兩個標示,它們與《夜上海》蔚然成形的藝術風格,尚有相當一段距離,但已然表徵這一風格賴以構成的一些新的重要質素。這兩部話劇,是于伶繼《夜光杯》後進一步從事大型話劇製作的藝術試煉,但它們已跳出前者單純地觀照某一傳奇性的人事,而企求描繪抗戰爆發前上海市民和知識分子的日常生活畫幅。四幕劇《女子公寓》的故事發生於一九三六年冬,它以職業婦女趙松韻的女子公寓與某大酒店為場景,描述上海一群職業婦女在黑暗污濁的社會環境中的奮鬥與失落,掙扎與沉淪。十九年前,女學生趙松韻被軍閥師長劉岱望所蹂躪、迫害與遺棄,為了替女人爭口氣,她後來經營各種事業,開辦女子公寓,期求「讓婦女有個高尚的生活場所」,豈料自己的兒女卻成了交際花、買辦誘惑的對象,被引向墮落的邊緣。劇中的交際花柳麗珠、陳佩佩先後淪為南京政府委員駱浩川淫欲的對象,但兩人卻為駱某而爭風吃醋,反目成仇。惟有婦女補習學校教員沙霞,為了理想而走上投奔西北的新路。劇中的女性雖同居一寓,卻有不同的生活方式與人生追求。劇尾趙松韻說,「我們好好地學習沙霞,讓婦女們有個理想的世界!」為職業婦女指明了應該走的道路。

五幕劇《花濺淚》的背景推移到一九三七年上海陷淪前的初夏至中秋,描寫了一群供人摟抱的舞女的悲慘生活。作品在性格塑造方面有長足的進展,不復是《女子公寓》的「人物浮雕」[19]。劇中舞女米

19 于伶:〈一年讀劇記〉,《于伶戲劇電影散論》(北京市:中國戲劇出版社,1985年),頁88。

米、曼麗、顧小妹、丁香等人，出身不同，遭逢各有所別，其性格心理迥異，作者既描畫人物被腐蝕、戕賊的性情，也剖析人物心靈的痛苦與掙扎，企盼與迷茫。就連以金錢玩弄女性的舞客，如洋行買辦常海才、小開小陳，吸食舞女血淚的養母、領班，也被賦予獨特的個性。同時，作者將中日交戰的炮聲帶進戲裡，讓觀眾聽到民眾「興奮的吼聲」，感受到上海的「滿天風雲」，「烽火縱橫」，並讓覺醒的女主人翁米米參加前線的救護工作，與投筆從戎的情人、東北流亡青年金石音戰地重逢。夏衍認為《花濺淚》是于伶「走向更堅實更寫實的方法的一個重要的基點，也是一個重大的前進。」[20]這兩部劇作著力表現被侮辱、被損害的女性的生命圖式，從不同的角度、層面燭照戰前上海陰暗斑駁的社會人生，也表達了主體對舊社會婦女的命運與道路的思考、探求，堪稱于伶轉向寫實主義創作道路的可喜收穫。然毋庸諱言，它們所描繪的只是社會人生的一角或局部，並非《夜上海》式的全幅或整體。由於對生活、人物缺乏深入的體驗與發掘，在形象塑造與題意提煉方面存在著粗疏或模糊之處，談不上二者有機的融合與統一。《女子公寓》雖有個題旨，但表徵這一題意的沙霞，連作者也坦言只是個「概念的浮影」[21]；該題旨純為作者主觀的構想，並非由主要人物性格與劇情發展孕育而成。而《花濺淚》雖有形象，卻無力提煉出明確的題旨。正如李健吾所說，「一看《花濺淚》，就猜得出作者曾經在孕育期間徬徨來的」，它的主題「盤旋在半空，不下來也不知道怎麼樣下來，牢牢實實附著在它所鍾情的某個或者某幾個顯明的性格。那些人物只是些帶著後加的意義的影子在跳動。」[22]

　　經過幾番蹉跌與悟思，于伶豁然發現了一個新的更為切近真實的

20 夏衍：〈論上海現階段的劇運〉，《夏衍論創作》（上海市：上海文藝出版社，1982年），頁473。

21 于伶：〈感謝以外的多餘話〉，孔海珠編：《于伶研究專集》（上海市：學林出版社，1995年），頁89。

22 沈儀（健吾）：〈我怎樣看《夜上海》〉，《劇場藝術》第10期（1939年8月）。

人生，卻又能充分釋放自我精神原素的模式，一種新的更深刻的表現方法。在《夜上海》中，他進行了契合主體創作個性與客體對象特徵的藝術創造，這個五幕劇不單匡糾《花濺淚》等劇的明顯缺憾，而且推呈出被劇界譽為「詩與俗的化合」的藝術風格，一舉躋為于伶孤島時期話劇的代表作。這一創新的藝術風格，其最顯著的特徵是，不僅完整地描繪上海孤島市民和知識分子的日常生活畫卷，而且成功地塑造性格鮮明獨特、蘊含哲理詩情的舞臺形象，並從中揭示特定時代的社會生活的本質特徵。作品以一九三七年上海及江南淪陷後為背景，真實地描寫江南鄉紳梅嶺春一家逃難到租界的流離生活，集中地聚焦上海租界污濁駁雜的世態人生。然而，于伶的審美觀照並未鎖閉在租界狹小的弄堂房子裡，他以梅嶺春一家的遭逢為中心，一方面通過梅家及其主僕、親友、鄰里等關係，巧妙地將孤島內外、上海與內地、淪陷區與游擊區的人物與情節有機地輻湊在一起，由此展現出抗戰初期上海及江南地區廣大民眾的深重劫難，抗日救亡的堅強意志和愛國精神。另一方面，如高爾基澄示，現實有「過去」、「現在」與「未來」三個維度，優秀的藝術品總是映照「現在」的現實，並從中透視它的「過去」與「未來」。《夜上海》雖只是描畫梅家寓居上海一年的生活橫剖面，但透過這一橫剖面，從梅家的劫難與困厄，隱忍與振作，迷茫與期盼，觀眾既可窺見梅家的縱的歷史，它所屬的階級與整個民族的命運，也從中感悟到被戰爭鐵錘所重創的心靈，正激濺出長期積澱的民族精神的花火，它分明預示著民族鬥爭的未來前景。因此，《夜上海》所表現的社會人生不是表面的現象，而是有機的整體，不是停滯的現狀，而是發展中的社會生活。它從中表達了于伶對戰時的社會現實與民族的歷史命運的深沉思考。

《夜上海》在廣闊的歷史畫面中，刻畫了形形色色的人物形象。其中，梅嶺春父女是塑造得最成功的舞臺形象。梅嶺春是深受中國傳統文化薰陶的江南士紳，他耿直愛國，在鄉梓興辦教育，熱心實業救

國。在國難中重操守、講節氣，特立獨行。于伶精心設計人物的三次
登場，細緻地描寫梅嶺春在茫茫夜裡的生路與心路歷程，層次分明地
表現人物思想性格的發展變化。當日寇的炮火燃到江南故土時，梅嶺
春背井離鄉攜眷逃難到上海租界，其時，他只是個逃難求生的鄉紳。
之後，歷經顛沛流離，備受煎熬，當他找到失散的親人時，已是一個
滿腔悲憤的愛國老者。雖然「劫後餘生，聊以度日」，但他並未消極
的「熬」日子，而是振作起精神，決定返鄉「辦點事業」。最後，當
他「衣衫襤褸，拄著拐杖」出場時，他已經受了一場火與血的磨練。
他寧願毀家而拒絕出任偽職，表證了一位愛國士紳的高風亮節、錚錚
鐵骨！兒子媳婦被日兵槍殺，更堅定他的抗日救國信念。從大龍帶領
的游擊隊身上，他看到民族解放的希望，明白了要使「星移斗轉」，
只有「跟著大龍他們去抗戰！」梅嶺春的形象不僅反映了民族意識的
普遍覺醒，也輝耀著「古老中華回春精神」[23]的熠熠光彩。梅萼輝是
新知識女性的形象，她出身書香門第，從小秉受溫柔敦厚的詩教薰
沐，養成溫靜嫻淑的性情。同時就讀新式學堂，接受民主思想的洗
禮。她熱愛家國，深明大義，既明敏直率，又內向克制。作者刻畫她
的形象，同樣注重從世態切入，剖析心態，展現人物的高潔品格與美
好心靈。當錢愷之向她示愛時，她書寫「匈奴未滅，何以家為」以明
己志；當她發現愷之步步沉淪時，她忍住內心的氣憤與悲傷，冷靜地
讓他離開自己，並給他真誠的勸誡。儘管罹受生活與婚戀的雙重打
擊，但她始終不畏艱辛繁冗，堅守培育孤島下一代的教育事業。梅萼
輝既有新知識女性的獨特個性，又蘊涵中國婦女的傳統品德，其生存
狀態之淺俗與心靈的詩性之美相融合，使她的形象洋溢著「詩與俗的
化名」的光彩。作者描寫其他人物，如在錢色誘惑下墮落的小職員錢

23 趙景深語，孔海珠編：《于伶研究專集》（上海市：學林出版社，1995年），頁326。

愷之，投敵的漢奸孫煥君，家庭主婦趙貞，舞女吳姬、馮鳳等，同樣
採用世態與心態的交叉視角，賦予形象獨特的性格心理 特徵。

　　引人矚目的是，于伶在孕育《夜上海》的主題與形象時，憑藉自
己對孤島世態人生的深切體驗，從中發掘出「人在困境中如何生活」
這一富有哲理詩情的意蘊，使它成為統攝全劇的中心題意，並流布到
性格、情節與場面中，劇本的主題與人物形象也因之獲得了詩意的昇
華。不少以孤島或上海為題材的現實劇，都將奔赴抗日前線或大後方
作為劇中人擺脫生存困境的唯一出路，于伶的《女子公寓》、《花濺
淚》亦不例外。然而，對孤島和上海五百萬民眾來說，在困境中如何
生、如何活，卻是一個更為實際也亟須應對的問題。對這一問題，梅
嶺春父女與孫煥君、錢愷之作出了截然不同的回答。舞女馮鳳雖懂得
人「活」著是為了有意義的「生」，她為了不讓失業的父親過橋當漢
奸，寧願自己當舞女來養活一家人，其實也並未找到有意義的生活道
路。《夜上海》正是以梅嶺春等一系列蘊含深厚的歷史內容與較大的
思想意義的藝術形象，而被劇界譽為「上海孤島的史詩」[24]。

　　一九四二至四三年，于伶在大後方創作的《長夜行》、《杏花春雨
江南》進一步發展了「詩與俗的化合」的藝術風格。一方面，于伶雖
輾轉於香港、桂林、重慶等地，但上海是他長期生活的據點，夢牽魂
縈的藝術創造的源泉，他離開孤島來寫孤島，不再受環境的逼拶，創
作有了幾分餘裕，同客體對象的時空距離，也有助於主體的客觀而冷
峻的觀照。另一方面，抗戰進入相持階段，他對社會現實與民族戰爭
的認識趨於深化，在沉沉的黑暗裡看到了人民必將戰勝日寇、民族終
將獲得解放的晨曦之光。他的藝術視野顯得更為開闊，其映現孤島現
實也達到新的廣度與深度。四幕劇《長夜行》的故事發生於太平洋戰
爭爆發前半年，雖仍以孤島的弄堂房子為場景，卻創設了更切合孤島

24 趙景深語，孔海珠編：《于伶研究專集》（上海市：學林出版社，1995年），頁326。

原生態的家庭和人物關係網絡。作品展呈了三戶人家的生活橫斷面：
主人翁、中小學教員俞味辛、任蘭多夫婦；洋行小職員、二房東衛志
成夫婦；暴發戶沈春發與他的新娘子韓英。同時，穿插了前來投奔俞
家的游擊隊隊長馮斌的遺孀任蕙清和兒子小斌，韓英托女友楊瑞芳撫
育前夫的遺孤多多。另一方面，俞味辛又聯繫著他的兩個中學同窗，
即共產黨地下工作者陳堅，出賣靈魂、淪為漢奸的褚冠球。而舞臺上
眾多的人物，複雜的關係，無不被幕後的三股勢力——日偽政權、租
界當局與國共的抗戰力量所左右。作者由此揮寫出特殊年代波譎雲詭
的孤島的全景圖與眾生相。

　　劇中的三戶人家都是在漫漫長夜中掙扎的小人物。他們的思想性
格迥異，求生的方式有別，所走的道路也不一。「酒糊塗」衛志成為
人和善，樂觀開朗。他一生不如意，看透世情，老來借酒澆愁，凡事
忍讓，糊裡糊塗地過日子。二房東衛太太精明能幹，她像別人一樣，
折騰著囤積小貨物，彌補家用，豈知越陷越深，乃至舉債堆貨，終於
被迫典賣房產，淪為房客。前廂房的俞師母任蘭多，明白事理，溫厚
賢惠，可丈夫幾個月領不到薪水，米麵一日三漲，她終日為柴米犯
愁，東挪西借，受盡煎熬。樓上的沈春發原是小職員，「八一三」工
廠被炸而失業，後轉事投機囤積，大發國難財。他趁人之危而納妾，
以男權主義肆虐，但這個連空氣、女人也囤積的暴發戶，最終逃脫不
了家產被日兵沒收、人財兩空的結局。「新娘子」韓英為撫育遺孤，
被迫登報徵求丈夫，為三千元而出賣肉體，但仍然挽救不了兒子的生
命。任蕙清則因丈夫為國殉難而發瘋……。作為審美觀照的中心，主
人翁俞味辛是一位富有正義感與愛國心的教員，他恪守「教育是我的
義務，我們的責任」，任勞任怨，無私地為培育英才而奉獻力量，是
教師進步團體的中堅分子。儘管物質生活極端困窘，兒女因貧病夭
折，父母年老病重無力接濟，但他牢記方老師的教導：「人生如長夜
行路，失不得足。」他寧願忍饑挨餓，也不願為玉衣美食而改變初

衷。但他生性善良，為人清高，既缺乏政治眼光，又過分信賴朋友，因而成為敵我雙方爭取的對象。地下工作者陳堅，堅定果敢，勸誡他「僅僅是自己不失足，那還是消極的」，勉勵他做一個「跑在人群前面」的「先知先覺」。而褚冠球心機詭詐，追求享受，他中途失足墜入「七十六號」魔窟，卻反過來為虎作倀，想方設法逼俞味辛下水，當金錢誘惑與恐嚇無濟於事時，竟設就圈套構陷、出賣俞味辛，甚至對俞施用政治綁票的卑劣手段。時窮節見，俞味辛忍無可忍，當場怒奪手槍擊殺褚冠球，終於身陷囹圄。在租界獄中，他從政治犯身上明白了很多道理，認清陳堅他們是「長夜行人的指路明燈」。太平洋戰爭爆發前夕，俞味辛出獄，決定攜帶妻小跟隨陳堅「到光明了的地方去！」這位平凡的孤島知識分子，在苦難的實際生活中，經歷艱難的道路，到達了他所能到達的境地。

《長夜行》不僅塑造以俞味辛為中心的一系列舞臺形象，全面地映現孤島的社會現實及其發展趨向，而且從描寫小人物的遭遇與追求、不幸與痛苦、地位與責任中，提煉出富有詩情哲理的題旨：「人生如黑夜行路，失不得足。尤其我們現在生活在這敵後的上海孤島，那才真像在黑夜裡走路，而且是一個很黑很黑的長夜，是一條很難走，很容易失足的長途。」這題旨輝耀在主人翁俞味辛掙扎、奮起抗爭的形象身上，也從不同側面或反向沛然貫注於其他人物形象，並流布在情節與場面中。如果說《夜上海》警醒人們在困境中如何選擇正確的人生道路，那麼《長夜行》則進一步啟示人們怎樣長夜行走不失足落水，不停留後退，而且在黑夜的長途放射出光芒。而發出題意的劇中人，也由遇到生存難題的女學生馮鳳，轉到富有人生閱歷、鬥爭經驗的方老師，前者尚不免有「理勝於情」之嫌，後者卻顯得妥帖，也更符合人物身分。至於題意的意象構成，前者尚黏滯於「生」與「活」的哲理思辯，後者卻形諸日常生活習見的形象與畫面，既深入淺出，又精警生動。堪見其「詩與俗的化名」的風格之日臻成熟。

　　四幕劇《杏花春雨江南》是《夜上海》的續篇，它與《長夜行》相比，雖稍遜一籌，但在主題、形象等方面也有新的開拓。這是一部淪陷區人民翹盼抗戰勝利，呼喚黎明光臨的戲劇詩。作品敘寫孤島淪陷後，梅嶺春不堪罹受日偽布下的籠絡利誘、逼他就範的密網，他憤而返回已成墟土的家鄉，也不願「被綁到南京去當漢奸」。暮年坎坷，壯心不已，在江南故土，梅嶺春弘揚了「夜上海」的一股忠貞剛烈之氣。面對不孝子侄、漢奸梅玕妄圖攫取桐林，為敵寇張目的陰謀，梅嶺春主動配合李大龍的游擊隊保護桐林、收穫桐果，為大後方的反攻創造物質條件。同時支持子女參加抗戰活動。他說，「我是行將就木的人了，自己不能夠執干戈以衛社稷，總不能叫子弟也老陪著我，短了他們的志氣。」當日偽一再威嚇時，他凜然應對：「我等著，至多一個字：死！」他超越了生死，堅貞不屈，無所畏懼。對他來說，國族的解放高於一切，「但願胡塵一朝盡，此身不憾死蒿萊！」他吟誦陸游的詩句，坦示自己的心跡。目睹「江南在杏花春雨裡受難」，昔日人間天堂的江南，如今百姓塗炭，「吃著草根樹皮」，老人悲忿鬱結，痛心疾首，發出了千千萬萬民眾的呼聲：「淪陷區的同胞，等待反攻，盼望反攻，如大旱之望雲霓呀！」從重返鄉梓到參與實地的民族解放鬥爭，作者用詩一般沉鬱頓挫而又昂奮的筆致，完成梅嶺春舞臺形象的成功塑造，也為現代話劇的人物畫廊增添一位愛國鄉紳的典型形象。梅萼輝的形象也獲得顯著的發展。這位年輕女性在新的實地的民族鬥爭中，甩掉個人婚姻的陰影與情感創傷，掀開了生命史新的篇章。她參加游擊隊，與隊員們一道過艱苦生活，深夜站崗放哨，從一位分承父輩憂患的紳士家庭的賢德女性，逐漸成長為分承民族憂患的女游擊戰士，最後在對敵鬥爭中獻出自己的生命。劇中還正面表現了抗日武裝隊伍，著力描繪游擊隊隊長李大龍與政工隊長儲南儂的形象，既賦予劇作新的氣象與境界，也與《長夜行》的陳堅形象一道，為《七月流火》塑造華素英的英雄形象積累寶貴的經驗。

　　營造社會風俗劇的新型體式，是于伶話劇風格的又一顯著特徵。
于伶置身孤島的特殊環境，為堅持孤島話劇的「大眾化運動」，他一
面訴求「『小劇場』性的戲劇的質」，同時企求「『大劇場』性的觀眾
的量」[25]，藉以達成「以劇養劇」到「以劇建劇」的預期目標。為了
在激烈的商業競爭的娛樂市場上，使話劇佔有一席地位，他不能不
「為營業，為一般的觀眾著想。」[26]從映現上海與孤島的市民和知識
分子的日常生活出發，他別出機杼，融合社會劇與風俗劇兩種體式的
有益成分，推呈出社會風俗劇的新的劇藝形式。

　　于伶的社會風俗劇，既有社會劇的基質，又有風俗劇的要素。于
伶這時所理解的社會劇，已不是此前自己所寫的時事報導劇，也不同
於外向的社會劇。這一時期，于伶對夏衍以上海及孤島為題的寫實劇
之傾慕，後者對他的創作的誘導與指引，驅策他追求一種既注重性格
心理刻畫，又能觀照社會生活及其發展趨向的社會劇。在這方面，夏
衍運用嚴謹的現實主義，描寫市民和知識分子的日常生活，融合悲喜
因素的正劇，可以說，既為他提供社會劇基質的標本，也為他尋求
「『小劇場』性的戲劇的質」開闢了一條通道。另一方面，于伶的社
會風俗劇，容納了風俗劇的要素。現代風俗劇擅長描繪特定時代的世
態人情、風尚習俗，它要求「準確地再現社會環境」，「再現作為舞臺
事件背景的日常生活條件」[27]，同時常常採用浪漫主義後期通俗劇、
佳構劇的情節結構元素，以一連串事件的操縱運作為「興味的中
心」，建構錯綜複雜、跌宕起伏的情節，講究佈局的機遇巧合，逸趣
橫生，有時融合音樂因素，並穿插歌唱與舞蹈，具有強烈的戲劇效
果。它為于伶所企盼的「『大劇場』性的觀眾的量」，開闢了另一通

25 夏衍：〈于伶小論〉，《夏衍論創作》（上海市：上海文藝出版社，1982年），頁501。

26 于伶：〈由《女兒國》談起〉，《于伶戲劇電影散論》（北京市：中國戲劇出版社，1985
　　年），頁111。

27 格・古里葉夫：《導演學基礎》（北京市：中國戲劇出版社，1960年），頁308。

道。然而，將兩種體式的基質與要素有機交融，整合為一，使之成為「詩與俗的化合」的藝術風格之載體，殊非易事，它需要劇作家艱辛的創造性勞作。

　　《女子公寓》、《花濺淚》允稱于伶創建社會風俗劇的二度試驗，雖也積累一些經驗，但並非成功之作。從社會劇的基質看，它們雖帶有正劇的一些特徵，描寫了上海職業婦女的遭遇與追求，不幸與痛苦，品德與缺陷，也為人物指明投奔西北或抗日前線的出路，並呈露出悲喜交融的形態特徵。但如上所述，二劇在題旨孕育或形象塑造方面，都欠缺嚴謹的現實主義質素。前者傾重外向的社會劇模式，後者注重性格心理的刻畫，但在映現時代的社會現實方面，皆滯留於局部的理念的層面，也未能創造出「統一的深沉的性格」[28]。其次，從風俗劇的要素看，二劇在描寫特定時代的社會環境與世態人情方面，皆囿於一隅，也未能充分展示人物賴以生存的日常生活條件。前者主要著眼於風俗劇的情節要素，全劇有兩條主線，明線是駱浩川與柳麗珠、陳佩佩的情愛衝突，暗線是十九年前趙松韻與劉岱望的婚戀糾葛，又輔以兩條副線，即松韻之子卓如追求陳佩佩，買辦齊維德對松韻長女冠英的誘騙。主副線交叉推衍，但直至劇終，兩條主線的衝突並未獲得解決。《花濺淚》的情節性雖有所弱化，藉以強化性格刻畫，並引入音樂及歌舞元素，但它以米米與金石音、常海才的情愛衝突為主線，仍有顧小妹與小陳、曼麗與常海才兩條情愛糾葛副線。二劇雖情節複雜，然所寫均為情愛婚戀糾葛線，風俗劇描寫世態人情與日常生活的審美內涵，並未佔據舞臺的中心或重要地位。

　　《夜上海》的創造性突破是引人矚目的。其社會劇的基質既表呈為現實主義正劇的體式，又與風俗劇描繪世態人情，準確再現社會環境與日常生活等要素融成有機的整體。一方面，主人翁梅嶺春及其一

28 沈儀（健吾）：〈我怎樣看《夜上海》〉，《劇場藝術》第10期（1939年8月）。

家的遭際與追求、不幸與痛苦、地位與責任，已然成為全劇審美觀照
的中心，且呈現出悲喜因素的交綜錯合及其在規定情境中的消長轉
化。梅嶺春其人的諸多遭逢，誠然是悲劇，但他逐漸跳出一己小家的
狹小圈子，從鄉土國家的立場審視民族的劫難，並決心投入抗日鬥爭
的浪潮，這未嘗不是獲得新生和光明的喜劇。同時，以梅家的遭際為
軸心，既全面地映呈孤島的混亂駁雜的社會環境，也著力描寫人物的
窘迫困厄的日常生活條件。在「夜上海」裡，既有梅嶺春這樣劫後餘
生的江南紳士，也有尋親無著而流離的工人眷屬；既有與日本浪人觥
籌交錯的漢奸孫煥君之流，也有販賣東洋貨的投機商人；既有錢愷之
一類墮落的小職員，也有不知亡國恨的舞姬；既有下海伴舞的女學
生，也有被迫賣淫的弱女……各色人物，魚龍混雜。在社區弄堂裡，
今日房租高漲，明日米行缺米，銅元絕跡，購物以郵票取代；左鄰右
舍磕磕碰碰，主婦打牌成風，二房東驅趕繳不起房租的難民……孤島
市民的世俗化生活被一一臚列劇中，其固有的原生質蔚成一種淺俗之
美，作品的環境氛圍也洋溢著特有的地域風采與時代 色澤。

　　在情節與場面的創設方面，于伶順應正劇體式的基本規範，「大
膽地使用了非常缺少一般所說的戲劇性的生活與人物的素描。」[29]劇
中既沒有緊張曲折的情節，也沒有奇巧的劇情奇變，而是以平淡、
樸素的筆致，描寫人物在茫茫黑夜中的生路與心路歷程，於白描的
勾勒中流溢出主體真摯溫厚的詩情。全劇以梅嶺春一家的遭逢及其
心靈變化為情節主線，以孫煥君的投敵及在其誘惑下錢愷之的墮落為
副線，主線實寫，然實中有虛，副線虛寫，然虛中有實。其間還有諸
多穿插，如舞女吳姬的生態剪影，周雲姑及其一家的慘劇，馮鳳及其
一家的遭遇，又用虛筆寫李大龍與游擊隊的抗日鬥爭等，它們與主副

29 于伶：〈由《女兒國》談起〉，《于伶戲劇電影散論》（北京市：中國戲劇出版社，1985
年），頁111。

線交叉糅合，相互襯映，將劇情平穩而沉著地引向「星移鬥轉」一幕。孫煥君終於受到人民革命力量的懲處，錢愷之羞愧地離開梅家，梅嶺春和家人也找到了「跟著大龍他們去抗戰」的人生道路。此幕是高潮也是結局。全劇表面平淡，內在深刻，貌似鬆散，卻有集中的內核，呈現出主幹遒勁突出，枝繁葉茂的構局。當年有些論者對該劇超離常態的情節結構藝術，曾有不少誹議[30]，然平心而論，儘管它還不夠完善，也確有夏衍所批評的「為營業，為觀眾著想」而「涉筆成趣，涉筆成刺」，造致「繁花茂葉」滋長的毛病[31]。但重要的是，于伶已然找到了表現孤島世俗生活與詩性題意的結構形式。正如李健吾所說，「它的線條那樣細，它的色調那樣勻，它的結構那樣似有似無，人物即是氣氛，氣氛即是人物，沒有人工的特殊的凸出，缺乏舞臺的技巧的緊張，然而一切是生活，渾然不分沙石，流過漫漫的長夜。」[32] 這隱含著一種沒有技巧的技巧的可貴質素。

　　在駕馭社會風俗劇的體式方面，後出的《長夜行》已然進入成熟運作的藝術境界。該劇的社會劇基質的審美展呈，如上所述，比起《夜上海》顯得深邃有力。而其風俗劇要素的呈示亦更為凸顯，世態民情的描繪已然成為審美觀照的重心。劇中二房東衛志成夫婦、暴發戶沈春發與韓英的遭逢，已不像《夜上海》裡的周雲姑、馮鳳或吳姬，僅僅是穿插，而是作為僅次於俞味辛一家的兩條副線來描述，各有自己的起訖，發展與高潮。于伶正是憑藉這一主二副的情節線，對淪陷前知識分子和普通市民的生態與心態進行廣泛而深入的描述，使劇作洋溢著醇厚的孤島市井民俗氣息。重要的是，世態的描畫不單表徵於情節的創設，也流布於大大小小的場面、細節中。《長夜行》的

30 燕華：〈《夜上海》評〉，《于伶研究專集》（上海市：學林出版社，1995年），頁406。

31 沈儀（健吾）：〈我怎樣看〈夜上海〉〉，《劇場藝術》第10期（1939年8月）。

32 夏衍：〈于伶小論〉，收入會林、紹武編：《夏衍戲劇研究資料》（北京市：中國戲劇出版社，1980年），頁185。

帷幕一拉開,觀眾看到俞師母正支支吾吾地向二房東再借幾個煤球,
衛太太不肯借卻又抹不開面子,便責怪對方「燒煤球怎麼這樣費
呀!……煤球這樣貴,你怎麼不省著點燒呀!」她自己可是「一個個
地數著燒,好像是一張張能數的鈔票呢!」僅僅幾句對白,就活畫出
小市民的慳吝與心腸窄小,任蘭多的困窘與無奈。這類歷歷如繪的日
常生活細節與場景描寫,可謂俯拾皆是。請看第四幕,沈春發頂下衛
家的房子,將俞味辛賃居的廂房的後半也用來堆貨。「(貨箱)堆滿了
後房,堵塞了以前通前後的『門』,成為一堆完全的『牆』。……窗的
兩頭,又成了兩垛箱牆與室內的一垛配了對……把房子弄得非常黑
暗。初看,像是牢獄。」任蘭多苦笑著說,「這一來,可真把我這兒
的空氣、陽光都囤積了去了。」衛志成沉痛道:「連我這幢房子也全
囤了去呢!」他太太向沈老闆借錢堆貨蝕了本,沈某硬逼著把他家房
子搶了過去,回過頭來馬上逼他搬走。這一場景描繪,如畫龍點睛,
凸顯了三戶人家相互交織卻又截然不同的生態環境與人際關係。尤為
難得的,于伶憑藉世態人情的描畫,就有能力撐起一個個人物。囤積
煤球,借牌占卜空氣,舉債堆貨,虧本出頂房子,辭退女傭,卻又半
遮半擋地查看蔣媽帶走的行李,這麼一些看似散漫瑣碎的世俗生活斷
片,連貫起來就是活靈活現的二房東衛太太的形象。

　　另一方面,《長夜行》在處理人物與情節方面,力避《夜上海》
的一些欠缺或罅漏,其社會風俗劇的體式更為純熟。該劇沒有錢愷之
式的「曖昧」的人物。錢在孫煥君誘惑下陷入的程度怎樣,如何界定
他後來的職業與身分,劇中的描寫是模糊的,雖然錢的「性格本身即
是模稜兩可」,且「環境不容許強烈的界入」[33]。《長夜行》就無此罅
漏,劇中人物雖像人生那樣撲朔迷離,錯綜複雜,如那個登報徵求丈
夫的新娘子,向俞味辛聲稱將要改行的褚冠球,但在于伶筆下人物的

33 沈儀(健吾):〈我怎樣看《夜上海》〉,《劇場藝術》第10期(1939年8月)。

生態與心態，最終都給觀眾留下相當明晰的面目。又如大膽重啟《夜光杯》已採用卻被《夜上海》擱置的通俗劇、佳構劇的情節元素，如謊騙、化妝、暗殺、綁架等，同時注重充分地揭示此類情節元素的性格與環境造因。陳堅謊稱赴港避難，其實仍潛伏孤島，他扮成電燈匠、黃包車夫，成了劇情難關的解救人。這類情節不但契合人物堅定沉著、機警幹練的性格，也為日偽肆虐的險惡的鬥爭環境所制約。而褚冠球以方老師被暗殺威嚇俞味辛，又妄圖用政治綁票徹底制伏味辛，同樣也有性格與環境的依據。在《夜上海》中，尚有不離主題卻「離開主線」的「茫茫夜」一幕，雖說它是「主線的暗面」[34]，但對主線人物的塑造來說，畢竟是個硬傷。《長夜行》就無此弊。即使是馮斌妻兒投奔姨親，韓英暗中托人撫孤，這兩組穿插的劇情也被集納在俞家的廂房裡，從中堪見佈局的集中緊湊。

　　第三，善於描寫環境氣氛，注重創建詩的意境，也是于伶藝術風格的特徵。誠如李健吾所說，「細緻的創造環境的戲劇藝術，應當說是近百年來現實主義的特殊成就。」在中國話劇史上，夏衍的《上海屋檐下》「給人這種印象」，曹禺「重視這種手法」，于伶「顯然是又一個例子」[35]。于伶善於有重點地，然而細緻地描繪環境。他有時採用音響意象，甚或無言的靜寂，來透映特殊的環境或氣氛，婉曲地傳達人物難於言狀的情感或心境。這種環境描繪既屬於環境，也屬於人物，它往往被作者上擢到詩的意境的創造。對于伶來說，詩的意境是主體「詩情的心靈」與對象的客觀性遇合的結晶，而主體「銳敏的感受」與「樂觀的信仰」，則有力地助成意境的新穎與深致。劇名「夜上海」及由它統領的五幕標題：何處桃源／劫後灰／歸去也／茫茫夜／星移斗轉，以蘊含民族文化心理情結的意象群，提攝梅嶺春一家逃

34 沈儀（健吾）：〈我怎樣看《夜上海》〉，《劇場藝術》第10期（1939年8月）。

35 李健吾：〈于伶的劇作並及《七月流火》〉，《李健吾戲劇評論選》（北京市：中國戲劇出版社，1982年），頁301。

難的生活與情感的變化軌跡，更是梅嶺春的生路與心路的詩意概括。
它們與全劇所描繪的「夜上海」的整體環境氛圍交滲互涵，構成一幅
上海淪陷後民族的劫難與醒覺的總體意境。圍繞它，劇中還創造一個
個具體意境。觀眾忘不了開幕後呈現的老弱婦孺，被隔絕在租界鐵門
之外的哀啼無告的場景，巡捕舞起無情的棍和錘，堵死了一個個進入
租界的通道，鐵門外淒屬的哀求，鐵門內明哲保身的峻拒，伴和著近
處震耳欲聾的炮聲，襯映著天幕上盤旋、翻騰的煙龍，遠處被炮火所
焚燒的大建築物……作者以恢宏而細緻的手筆，揮灑出中華民族浩劫
年代的一幀顛沛流離的世態畫！其意境創造具有憤激悲摧、動人心魄
的藝術力量。又如第四幕「茫茫夜」裡，周雲姑為救垂危老母而被迫
賣淫，錢愷之卻沉溺肉欲而自甘墮落。在這裡，茫茫黑夜的環境氣
氛，與悲劇性、喜劇性的人事交融互滲。隨著街頭孤女「月兒彎彎照
九州」的歌聲淒咽遠去，這時「已沒有了月光，舞臺全黑，像是蒙上
一重厚的幔子。」無線電發出淒涼悲怨的音樂，黑幔上映出雲姑在街
頭徘徊的影子，她的耳畔出現幻覺的聲音，老母、弱弟似乎在呼喊
她，阻遏她……音樂的調子由急促煩躁轉入悲涼哀怨，黑幔上的雲姑
含淚慘笑，無奈地向路人招手……音樂陡轉出淫蕩頹靡的調子，黑幔
上映出舞場裡錢愷之與吳姬雙雙抱舞的影子，姿態由熱烈而瘋
狂……。于伶在話劇舞臺上借助音樂歌舞的元素，電影的技藝，創造
出一面是悲慘哀怖，一面是荒淫無恥的怪誕意境，情與景、事與境，
達成了渾然無間的統一。

　　在環境氣氛的描寫與詩的意境創造方面，〈杏花春雨江南〉尤有
獨特的開拓。整齣戲就是一首戲劇詩，江南的自然風光描繪與人物的
詩性心靈之美相互交織，將觀眾帶進一個詩意葱籠的藝術境界。淪陷
區的同胞呻吟在敵人的鐵蹄之下，做著持續不斷的鬥爭，更每時每刻
傾注著祖國的旌旗，而盼望不到勝利的鼙鼓，只能吟詠陸游的詩句來
撫慰悲愴的心靈。作品每幕開頭用陸游兩句詩來寄寓情思，劇中既籠

罩著鷓鴣聲聲，冷雨花落的憂鬱，青山歷歷，鄉國夢縈的哀愁，「感時花濺淚，恨別鳥驚心」的驚惶，也洋溢著掃光胡塵、身死不憾的決絕，王師北還，家祭告翁的心未死的期盼。全劇的意境悵觸無邊，摶實成虛，既寫通天盡人之懷，又借猛厲以達幽冥，踴騰著一股悲壯浩烈的崇高精神。

于伶的戲劇語言平易，淺顯，卻又富有暗示力與詩的質感，這種獨特的語言風格，是他創建「詩與俗的化合」的藝術風格的基礎。《夜上海》、《長夜行》等劇的語言，明白曉暢，幾乎純是上海市民的日常口語，樸實真切，但在簡潔明淨的話語裡，卻蘊含著豐富深刻的內容。其人物臺詞描摹世態，狀寫人情，富於個性化。這是吳姬批揭二房東的一段對白：「瞧她多狠心，樓上樓下，東攔一小間，西隔一隻角，弄得像鴿子窩似的，租出收進，就靠著這房子發財了！」純是活人的唇舌，生動犀利，將二房東的貪婪嘴臉勾畫出來。再看趙貞拒絕兒子梅珠濟助落難的親戚周雲姑的話語：「不關我的事，你跟你父親商量去。真是表親非親，一表三千里，那兒顧得到這麼許多事呢！」劇本的語言又富有暗示力與抒情性，人物複雜的情感往往被濃縮為淺白樸實的話語，留給觀眾想像的廣闊空間。當梅萼輝無意中發現丈夫錢愷之與吳姬的奸情時，她又驚又氣，卻只說了句：「你，你們……」之後用手巾「拭淚」，雖只是兩個語詞，一個動作，觀眾卻能從中感受到人物內心翻騰著的感情波濤。作者又善用停頓，無言的停頓。梅嶺春返鄉歸來時，任憑家人詢問，他只是疲倦地「嘔——嘔——」再問，三問，他還是「不語」，家園被焚毀，珩兒夫婦被殺的心靈巨創，正是借這靜默的「不語」而強自抑壓，人物難於言狀的內心痛苦也被婉曲地傳達出來。同是梅嶺春，戲劇的規定情境不同，其語言表述亦因時地而異，隨心境而變化。《杏花春雨江南》第四幕，梅嶺春聲淚俱下地告誡兒子梅珠：「你們再看看，你們的後面……你們走了，留下的，留在淪陷區裡的，是盼望著你們，期待著

你們的人呀！……淪陷區的同胞們向著西，面對著重慶，仰著頭，踏
起了腳跟，等待著救援，等待著反攻！早點反攻！快點反攻！……」
老人的話語瑣瑣，絮絮曲曲，如淒咽，如悲啼，又似鐃鼓，一聲聲，
一句句，盡有攝人心魄，令人斷腸的藝術力量，於此不難窺見于伶駕
馭性格語言和心理語言的卓越才華。

第三節　徐訏的前期劇作

　　徐訏（1908-1980），現代傑出的文學家，著名話劇作家。原名徐
傳琮，號伯訏，筆名徐訏等，出生於浙江慈谿的一個破落家庭，從小
在湖南長大。一九二一年到北京成達中學讀書，後短期轉學上海聖方
濟中學。一九二五年成達中學畢業，赴湖南第三聯合高中就學。一九
二七年九月考入北京大學哲學系，一九三一年畢業進入該校心理學系
攻讀研究生。這一時期，徐訏耽讀中國道釋在內的傳統文化思想與文
學藝術，廣泛接觸康德、黑格爾、馬克思的哲學，柏格森的直覺主
義，佛洛伊德的精神分析學，及唯美主義、現代主義等各種思潮。中
西文化的交彙與碰撞，在他前期的思想與劇作中留下鮮明的印痕。

　　一九三三年夏，徐訏離平赴滬，在林語堂主編的《論語》、《人間
世》，與陶亢德擔任編輯。期間，與魯迅曾有交往。一九三五年底
《人間世》停刊，翌年三月徐訏與孫成合辦並主編《天地人》等刊
物。同年夏，徐訏赴法國巴黎大學繼續深造哲學。留學期間，他接受
法國社會政治和文化思想的陶融，法國的哲學和文化精神進一步充實
他的精神結構。他從大學時代的「傾向社會主義」[36]轉向信仰自由主
義，嚮往西方的自由民主。同時，十八世紀以降法國文學界的覺醒，

36 陳乃欣等著：《徐訏二三事》（臺北市：爾雅出版社，1980年）。

「從人性解放的浪漫主義與忠實人性的寫實主義」這兩種思潮[37]，也深刻地影響徐訏的文學觀、戲劇觀及日後的創作。一九三七年春，他寫了表現理想人性與愛的中篇小說《鬼戀》，刊登於同年《宇宙風》，引發文壇的極大關注，從此，徐訏開始傾心文學創作。徐訏的話劇創作肇始於北大讀書期間，現存最早的作品是一九三〇年六月撰寫的獨幕劇《青春》，描述一對男女大學生一見鍾情的羅曼蒂克的愛情，宣揚了青春、美、愛情三位一體的人生觀與愛情觀。翌年至三六年，他又寫了十四個獨幕劇：《野花》、《旗幟》、《單調》（一名《雪夜閒話》）、《兩重聲音》、《子諫盜跖》（以上1931），《心底的一星》、《難填的缺憾》（1932），《漏水》、《遺產》（1934），《水中的人們》（1935）、《無業工會》（1936），二幕劇《男女》（1931），四幕劇《費宮人》（1936）以及四個擬未來派劇《荒場》（1931）、《女性史》（1933）、《人類史》、《鬼戲》（1935）。上述劇目曾輯入《燈尾集》[38]一書出版。它們表徵了徐訏前期話劇多維的創作主題，也初步嶄露作者話劇的藝術個性與風格特徵，即題材與內容的繁豐，藝術方法與表現手法的多樣，大多帶有抒情哲理色彩。

　　一九三七年抗戰爆發，徐訏籌備回國，同年獲博士學位，於翌年一月抵滬，開始「孤島」的賣文生涯。是年五月，他與馮賓符合辦《讀物》月刊。不久就職駐滬的中央銀行經濟研究所，生活漸趨安定。一九三九年，他與丁君淘合辦《人間世》半月刊。一九四一年，獨立創辦、主編《西風》雜誌。「孤島」時期，徐訏不僅推呈出一批飲譽文壇的著名中篇小說《吉布賽的誘惑》、《荒謬的英法海峽》、《精神病患者的悲歌》等，他的話劇創作也迎來量多質優、碩果纍纍的豐收期。他以大型多幕劇為主形態，一九三九年出版四幕劇《生與

37 徐訏：〈論馮友蘭的思想轉變〉，《場邊文學》（香港：上海印書館，1968年）。
38 徐訏：《燈尾集》（上海市：宇宙風社，1939年）。該社同月又以《青春》書名，出版《燈尾集》的刪減本。另《費宮人》一九三六年由同一出版社出版。

死》、三幕劇《月亮》，翌年又推出三幕詩劇《潮來的時候》。一九四
一年，出版據三幕劇《月亮》修改、充實的五幕劇《月光曲》（該劇
1943年9月經作者改作出版，易名《黃浦江頭的夜月》，仍為五幕；此
劇1969年輯入《徐訏全集》時，劇名恢復初名《月亮》）。同年，五幕
劇《何洛甫之死》（又名《兄弟》）、話劇集《孤島的狂笑》及四幕劇
《母親的肖像》亦相繼問世。《孤島的狂笑》收獨幕劇《租押頂賣》、
二幕劇《男婚女嫁》。此外還有輯入《燈尾集》的獨幕劇《多餘的
人》、《跳著的東西》、《契約》（1939），輯入《海外的情調》一書的四
景劇《軍事利器》（1940）。徐訏後期的話劇，題材內容相當廣泛，不
僅強化了抗戰鬥爭與工農群眾生活的描寫，也進一步形成獨特的藝術
風格。其中，五幕劇《月亮》、《兄弟》、四幕劇《母親的肖像》及三
幕詩劇《潮來的時候》，堪稱他的四大悲劇，於主題、形象塑造、藝
術方法及體式方面進行創造性的開拓，有其獨特的歷史貢獻，也奠定
徐訏在話劇史上的地位。此外，他還撰寫談戲劇美的長篇論文。

　　太平洋戰爭爆發後，徐訏離開上海，取道桂林到重慶。他仍供職
中央銀行經濟研究所，同時兼任中央大學師範學院國文系教授。他一
邊教書，一邊寫作。一九四三年，徐訏最享盛名的長篇小說《風蕭
蕭》在《掃蕩報》連載，作品以「孤島」為背景，描述中美同盟軍的
地下工作者與日本間諜的殊死鬥爭，其發表轟動一時，一九四三年亦
被文壇稱為「徐訏年」。翌年，徐訏出任《掃蕩報》駐美特派員，至
一九四六年始由美返滬。這一時期，徐訏潛心於小說、詩歌、散文創
作，並無新的話劇作品問世。一九五〇年徐訏赴港，繼續從事寫作。
一九五四年起，先後在香港珠海學院、新加坡南洋大學、香港中文大
學任教。一九七〇年任香港浸會書院中文系主任，後兼任該書院文學
院院長。這一時期，徐訏在港臺出版大量長篇和中短篇小說集、詩
集、散文小品集、論著及文藝批評集。話劇方面只有以香港生活為題
材的六個獨幕劇：《紅樓今夢》、《看戲》、《白手興學》、《雞蛋與雞》、

《日月疊開花的時候》及《客從他鄉來》。

　　徐訏是一位兼取「人性解放的浪漫主義與忠實人性的寫實主義」
的現代劇作家，這與他多元包容的文藝理念是分不開的。他說「我是
一個企慕於美，企慕於真，企慕於善的人。在藝術與人生上，我有同
樣的企慕。」[39]這種企慕真、善、美的人性的理想訴求，與假、惡、
醜的人性及污濁人生存在著巨大的反差，使作者不能不陷入孤寂、苦
悶與失望中。而藝術作為苦悶的象徵，一方面引導他以文藝創作形象
地映現人生乃至批評人生。徐訏雖反對庸俗的功利主義，但他認為
「文學這東西，無論載道與言志，與人生發生關係是天生的，而批評
人生也是必然的。」[40]文學「本身是反叛的東西，它必須是不滿現狀
的表現。」[41]「文學一定是有『感』而作，感，可以說就是不滿現
狀，如果滿足於現狀，就用不著文學。」[42]同時，激發他憑藉主體的
詩情與想像，創造真、善、美的人性與愛的世界。徐訏的前期話劇，
正是憑藉寫實主義與浪漫主義的並存互濟，達成對人性與社會人生的
審美表現。其中，描述抗日救亡鬥爭與工農群眾生活，表現舊家庭、
舊倫理與世態人情弊害的劇作，係採用寫實主義的方法。獨幕劇《旗
幟》以「九一八」事變為題材，揭露日寇不宣而戰，以重炮轟擊強佔
瀋陽的暴行。作品著重描寫銀號主人王正光一家在劫難中的抗爭。為
了讓愛國青年揮舞的一面中華民國旗幟，在淪陷的瀋陽市區繼續飄
揚，王正光夫婦、兒子、僕人及邊防軍官不畏日軍射殺，前仆後繼地
獻出自己的生命。該劇以獨特的審美視角，攝下東北人民悲壯慘烈的
抗日剪影。繼出的《亂麻》以某都市公安局長兼警備司令在鎮壓工運

39 徐訏：〈後記〉，《風蕭蕭》（上海市：懷正文化社，1946年）。
40 徐訏：〈五四以來文藝運動中的道學頭巾氣〉，《場邊文學》（香港：上海印書館，
　　1973年）。
41 徐訏：〈文學舊去處〉，《大陸文壇十年及其他》（香港：上海印書館，1972年）。
42 徐訏：〈牢騷文學與宣傳文學〉《大陸文壇十年及其他》（香港：上海印書館，1972
　　年）。

中受傷就醫為中心事件，運用夢囈、內心獨白及環境氣氛烘托，一面指摘局長用機槍屠殺示威工人群眾和無辜百姓的殘暴凶狠，貪贓餉金、妻妾成群的腐敗糜爛，同時深入地描繪劉醫生行醫時從矛盾動搖到醒悟的心理變化；他拒斥種種威嚇與誘惑，終於認識到對劊子手的仁慈，就是對人民的殘忍，用毒藥鴆殺了這個慘無人道的劊子手。作品已然進入心理寫實的閾域。另一獨幕劇《漏水》則勾畫都市貧民窟中工人群眾湫隘逼仄、無處容身的生態困境。農民的苦難與抗爭也進入徐訏的審美視野。《水中的人們》描寫一九三五年的水災給災區農民帶來的深重災難。在作者筆下，人災甚於天災，鄉紳奸商勾結官府，乘機逼租囤積，官吏作威作福，貪墨瀆職，他們不顧災民死活。劇末，在死亡線上掙扎的災民們被迫搶米鋪、吃大戶……。

　　徐訏的筆鋒還指向舊家庭、舊倫理制度產生的腐惡與險詐。獨幕劇《兩重聲音》揭露資產階級家庭內部的迫害與爭鬥，傾軋與仇殺。劇中的兄弟倆同父異母，凶獰陰狠的哥哥，趁弟弟在海濱別墅的浴缸洗浴時，開槍射殺他。在弟弟臨死前的呻吟聲中，哥哥申訴自己因母親早逝、父親遠走南洋而淪為家族制度的奴僕，大半生罹受繼母、弟弟及其母舅的欺壓、凌虐與摧殘；同時揭發弟弟「半蛇半狼的人格」，留學歸國後憑藉滑頭拍馬，上欺下壓，沽名釣譽，騙取了大學教授兼官職的頭銜、金錢與權勢，並坦示他與從小同情自己非人遭際的弟媳婦互生情愫，弟弟的三個孩子大半是他和弟媳的愛的結晶。劇尾，哥哥意識到自身成了現行法律的罪人，因不願到處流浪，讓弟媳陪伴自己年老衰弱的生命，終於開槍自殺。這齣仇殺與亂倫的家庭悲劇，以哥哥的長篇獨白的形式，剜出舊中國家族制度戕賊人性、毒化親情的腐惡與險詐，蘊含著創作主體的厭憎與攻訐之情。

　　徐訏憎惡現代社會的金錢萬能、人心勢利、投機鑽營、欺矇詐騙的腐惡風尚。在他看來，金錢「強奸了人類的意志，束縛了人類的理

智，抹殺了人類的感情」[43]，獨幕劇《遺產》展呈了金錢主義橫流下都市人倫關係的詐偽與沉淪。一個擁有三萬萬萬的家產卻沒有任何後裔或親屬的哲學家重病垂危，非親非故的眾人紛紛前來探疾侍疾。他們挖空心思與闊人搭上種種莫須有的關係，諸如闊人是「我祖父朋友兒子的朋友」，或「我母親的姨娘的外甥的同事」，有的稱自己是「他外甥的姐夫的爸爸的朋友的兒子」，或「他的一個聽差還在捕魚時，我常買他魚的」，有幾個竟直呼闊人為「親愛的爸爸」。哲學家厭憎極了，他表示「要是有人在他的病榻旁邊發一個聲音，他的財產就要充公」，「誰頂因他的病而傷心的，就繼承他的遺產」。於是，眾人噤若寒蟬，恭恭敬敬地爭著侍候闊人，背地裡卻為闊人每日治病吃喝的開銷而心疼。當哲學家聽到自稱是他的好朋友的史太太，特地從美國赴來繼承遺產時，他溘然長逝，眾人「面有喜色」；一聽到律師來啦，大家一擁而出，舞臺上只躺著一具死屍。律師讓沒有在闊人的屋裡發聲的人，一一簽字，然後宣布遺囑：「我死後，當律師讀遺囑時，誰在我屋裡哭者，誰就是我全部遺產的承受者。要是誰都沒有發聲音，全部遺產都充公，歸於哲學院。」眾人為失去遺產而如喪考妣，痛哭失聲。這位哲學家生前罹受詐偽的世態人情所壓迫，他以自己的智慧在死後擊敗了金錢的覬覦者，維護了人類純真的關係與情感。全劇構思奇倔，以伏擊人性的墮落而閃射出獨特而冷雋的諷刺藝術。另一獨幕劇《公寓風光》，雖對窮學生為朋友排憂解難的熱心腸予以讚賞，但也幽默地嘲諷他們騙錢騙吃的不正當行為，而貪婪愚蠢的掌櫃在笑聲中成了被愚弄的傻大頭。作者的審美態度隱含著幾分憂鬱，因為正是環境扭曲了年輕人美好的道德情操，窮困使他們的聰明才智得不到正常的發揮，而異化為欺蒙要騙。

　　描寫青年男女的奇情奇戀，是徐訏前期話劇的又一主題。這類作

43　徐訏：〈談金錢〉，《人間世》第32期（1935年）。

品大多採用浪漫主義方法，表現作者對真與美的人性與愛情的哲理思考。其中有熱情的謳歌，也有不乏辣味的針砭或幽默的嘲諷。《青春》與《心底的一星》堪稱禮讚青春、美與愛情的姐妹篇。前者寫大學教授楊亦修追求女學生韓秉梅，反而促成韓秉梅與他的外甥王斐君的結合。這個年屆四十的教授向朋友之女韓秉梅表露愛心：當她還在搖籃裡，他就愛上她，為她停止了放浪而墮落的生活，後來她長大了，差不多做了他的伴侶，他現在的學問、名譽、金錢都是她賜給他的，「我沒有你是會死的！」然而，這番含辛茹苦的表白只引起秉梅的一番訕笑。在作者看來，楊教授在情場上的尷尬處境，乃是人生哲學與愛情哲學的迷誤。正如王斐君所說，「人生最要抓住青春，也就是要享受青春。……到老了，就是不算老，像舅舅一般的，什麼都有了，什麼都好，可是……現在還有誰願意嫁給他呢？」當楊亦修聽到這番話時，也就幡然醒悟，決意娶個笨蠢蠢的娘兒們，並以長輩的寬容豁達態度，催促斐君、秉梅早些結婚。一場可能釀成的悲劇終於陡轉為喜劇結局。韓秉梅是一個擺脫傳統思想束縛，追求自我價值的新女性。她尊敬這位父執、先生，也深知他學問好，有名譽，有金錢，但她不愛他，即使是出於憐憫、同情也做不到。對人的自由、獨立與尊嚴的發現，為青年男女純真美好的愛情開闢了道路。當風流瀟灑的王斐君突然降臨在她面前，他那單刀直入的求愛方式，雖不免使她有幾分惱怒，但她立即驚羨於對方機智的談吐，雄辯的才華，為他的人生哲學和愛情哲學所折服。王斐君說，「人生的目的是快樂，快樂中最難得是愛」，而愛的真諦在乎美，有青春的美才有愛。這種抓住青春與美，享受愛情快樂的哲學，蘊含著徐訏對人生、愛情的哲學思考，也做成男女主人翁一見鍾情、心心相印的愛情喜劇。如果說楊亦修是為學問而耽誤了青春與愛情，那麼《心底的一星》的女戲劇家則甘願為藝術而犧牲青春與愛情。她奉行等到老瘦憔悴才結婚的人生信條，孜孜以求藝術的精益求精，爐火純青，而強自壓抑著內心的旺盛

欲求，但潛意識中卻為青春的消逝而焦灼，時時念叨著自己是否老瘦
憔悴，為每日少睡二十五秒而憂心忡忡，造成了多愁善感、神經過敏
的性情。最後，侍女的情人規箴侍女「重視青春的寶貴」的一席話，
才撥亮了女戲劇家「心底的一星」，決定不再讓侍女代筆，親自函覆
意中人的求愛書札。這兩齣喜劇謳歌了新的人生哲學與愛情哲學，但
所宣揚的抓住青春、及時行樂，將愛情與學問、藝術相對峙等理念，
畢竟存在著消極因素，加之人物的意念化，也未能充分展示人物行為
與動機賴以產生的規定情境。

　　《野草》、《男女》等劇，則表現了主人翁追求愛與美陷入迷圈的
生命形態，指摘了不以生命為依據，以互愛為前提的畸形性愛的悲
劇。《野草》裡的女子異想天開，任性地逼迫青梅竹馬的戀人，以自
殺來表證他的氣概與對自己的愛，結果陷入懊悔莫及的可悲境地。
《難填的缺憾》寫一對新婚夫婦，妻子因丈夫的一句賭氣話而懷疑第
三方的介入，竟以自殺來表白自己的悲忿與對丈夫的愛。二幕劇《男
女》中的女子以虛無為實有，視真誠為虛假，她向無生命的石膏像，
剖心裂肺地陳訴自己的真摯純潔、逾越生死的愛，顯然，她所執著追
求的是一種抽象的空靈的愛；而當男子以同樣的剖心裂肺向她陳訴自
己的愛情時，女子竟像石像冰冷地拒絕自己一樣，對男子不屑一顧，
連男子以自殺來表證對她的愛，也未能引發她的醒悟。這些劇目多採
用兩個角色或獨角戲的形式，憑藉大段的內心獨白與象徵隱喻的意
象，對主人翁的複雜心態進行細膩的心理剖析，表寫男女青年「為空
想的美（戀愛）而痛苦而呻吟以至於死」的畸形變態的愛，針砭這種
「盲目到置死於度外」的無價值的「犧牲」[44]。但動作大凡內富外
弱，抒情性有餘，而戲劇性不足。相比之下，獨幕劇《忐忑》更為注

44 徐訏：〈談美麗病〉，胡健強編：《等待》（上海市：上海一般書店，1996年），頁
　150。

重內外動作的有機結合，其情感內容富於感性豐富性，是不可多得的喜劇佳作。它寫一個初戀女子與男子首次約會一波三折的過程，曲折入微地剖露少女既嬌嗔佯怒，又羞澀欣喜的矛盾心態。她先是賭氣，「偏不見你」，內心卻又想見，「看他究竟怎麼樣？」為了以最美的形象展呈在男友面前，她翻箱倒櫃，驚擾了鄰舍同窗們的甜夢；將差不多顏色的衣裳調換、品鑒了七八次，又向窗友們討教，反覆斟酌，好不容易穿戴好了。可臨到見面，卻又忸怩作態，矜持逞性，幾番的欲見又止，最後還是不見……這個自我意識扭曲的女生終於被擯棄在情場之外，事後卻止不住傷心地哭泣。她所扮演的一場獨角戲，令觀眾不禁莞爾一笑，作者幽默的嘲諷筆致亦不無幾分苦澀。

第三，運用擬未來派劇的形式，進行社會批評與文化批評，表達了作者對人類、社會、歷史、婚姻等的哲理思考與探索。自「五四」時期宋春舫紹介未來主義戲劇與寫作《盲腸炎》後，未來派戲劇的嘗試者寥寥，因而，徐訏三〇年代的一組擬未來派劇的創作引人矚目。他雖汲取域外未來劇反對傳統戲劇，提倡「速力」等審美元素，但又剔除其玄秘、荒誕、滑稽等因素。其幕次多，型構短小，深入淺出，概括了較豐富的人性剖解與社會歷史內涵。例如三幕劇《鬼戲》以「鬼」象徵侵略中國的資本主義列強與帝國主義，以「人」隱喻因循守舊，隱忍苟安的國人。「鬼」詭計多端，狡兔三窟。他先是以「忠僕」的偽善面目出現，繼而耍弄「合作」開發的詭計妙算，最後露出了用槍炮佔管的猙獰本相。而「人」始終遵奉先聖的「敬鬼神而遠之」；此祖訓乃閉關鎖國政策的代名詞。全劇不僅揭露外族侵略者的強盜嘴臉與鬼蜮伎倆，也鞭笞了怠懶自大、不思變革、隱忍苟安、甘受宰割的民族性格心理，堪稱是近現代中華民族屈辱史的一幅縮影。另一三幕劇《女性史》揭露了女性逐漸淪為商品的歷史。作者擷取三個片段，首幕寫人類的野蠻時代，尚處於群婚制時期。由於男女分工，男子謀取生活資料並佔有剩餘產品，女性成了不佔有任何財產

的消費者。劇中「壯而有力」的男子，憑藉強悍的軀體與超人的臂力，捕獲了豐裕的禽獸、皮毛，成為群婚制強有力的競爭者。「窈窕美麗的女性」委身於他們，不單是生理的肉體的欲求，也出於經濟條件的考慮。遠古的兩性之愛，已然隱含把女性變為商品的胚芽。二幕是中世紀的奴隸制，劇中「肥胖的老頭」，炫耀自己擁有廣袤無垠的田地，數不盡的牲畜、奴隸，以及對於人類的生殺予奪之權。他用財產與權力買得「窈窕美麗的女性」的肉體，而女子甘願嫁給他，也純粹出於經濟和物質生活的考慮。到了近代，通過遺產承繼父輩大宗業產的「纖弱美少年」，憑藉金錢、地產、別墅，就輕易地換取「窈窕美麗」的獻身。如恩格斯所說，「男子在婚姻上的統治是他的經濟統治的簡單的後果。」[45]所謂女性史，即是女性在男子經濟統治下淪為商品的歷史，劇中一再描寫女性引為驕傲的「窈窕美麗」，不過是一種交換價值，她們在不同時代「撒嬌地投入男懷」，也只是與財產、金錢、地位的聯姻，並非出於愛情的結合。

　　總之，徐訏的前期話劇不僅題材與內容繁豐，而且表現了富有時代精神的主題。諸如抗日救亡的民族鬥爭，工農群眾的生活與抗爭，知識青年對真與美的人性與愛情的執著追求，無不表徵了徐訏的愛國思想、民族憂患意識與人文主義關懷。作為與時代共命運的進步劇作家，徐訏藝術視野恢宏開闊，其藝術方法，匯集了寫實主義、浪漫主義及現代主義，在體式與手法上也有不少新的開拓。這就為他後期話劇創作的跨越性發展，奠定堅實的思想與藝術基礎。

45 中共中央編譯局：《馬克思恩格斯選集》（北京市：人民出版社，1972年），卷4，頁78。

第四節　後期劇作與藝術風格

　　一九三七年抗戰爆發，徐訏「學未竟而回國，舞筆上陣，在抗戰與反奸上覺得也是國民的義務。」[46]他的話劇創作趁民族解放戰爭的歷史風雲，進入嶄新的歷史時期。徐訏的後期話劇，題材與內容相當廣泛，其體式多為大型的多幕劇。正如他說：「抗戰軍興，文學為抗戰服務，順理成章，當然無可厚非。」[47]抗日救亡的民族鬥爭與工農群眾的生活、抗爭，上擢為徐訏後期話劇的最重要主題，而婚戀生活與世態人情的劇作仍佔有一定的份量。他的多數話劇雖採用心理寫實主義方法，但主要人物的形象塑造常帶有浪漫情思與理想色彩。同時，浪漫主義也獲得進一步發展。其中，《潮來的時候》、《月亮》、《兄弟》、《母親的肖像》四大名劇，不僅有其獨特的歷史開拓與貢獻，也是徐訏話劇的藝術風格形成與日臻成熟的標誌。

　　從前期的小型悲劇《野花》、《兩重聲音》等，到駕馭人物眾多，關係複雜，生活幅員相對廣闊的大型悲劇，徐訏並不是一帆風順的。最初推出的《生與死》、《月亮》（1939），都帶有這樣那樣的明顯缺憾。以四幕劇《生與死》為例，它是徐訏歸國後嘗試的大型話劇，敘寫三〇年代都市社會的世態人情與青年男女的婚戀糾葛。一方面寫失業職員張企齋、銀行經理陳伯偉及貧民張母三個家庭的遭際與糾葛，並穿插了企齋友人沈肯堂父子的遭遇。同時圍繞四個家庭成員寫了四條婚戀糾葛線。劇本揭露了舊中國都市社會的混亂污濁，上層的糜爛與下層的痛苦，既肯定男女青年追求以互愛為前提的婚戀自主，也批判封建家長的包辦婚姻與資產階級家庭的畸形婚戀，這對於徐訏前期

46　徐訏：〈後記〉，《徐訏全集》（臺北市：正中書局，1969年），第18集，頁503。
47　徐訏：〈魯迅先生的墨寶與良言〉，《場邊文學》（香港：上海印書館，1968年）。

劇作常將婚戀孤懸於社會生活之外，宣揚愛情至上、唯美主義來說，
自是一大逾越。但全劇內容顯得駁雜，線索紛繁，結構猶如翻圖片，
一幕是一家，卻沒有貫穿全劇的衝突主線或中心人物，也無力提煉出
明確的題意。所謂「一場生生死死的人間大悲劇」[48]，其實，不論企
齋與張母兩家十五年的生死睽隔，抑或李仲敏與被誤殺的戀人陳素琪
的生死，為重金贖友而充當殺手，最後投案自首的張劍曉的生死，都
未獲得充分的表現。三幕劇《月亮》雖寫得較集中，也有明確的主線
和中心人物，但主題與衝突並未獲得充分的展呈，主要人物的性格刻
畫也不夠完整，給人匆匆收結的印象。

　　一九四〇年的《潮來的時候》，表徵了徐訏駕馭大型多幕劇體式
方面的顯著進展，在內容主題與藝術方法方面也有獨特的開拓。翌年
相繼問世的五幕話劇《月亮》、《兄弟》，是徐訏從經濟與軍事兩個層
面表現抗戰救國鬥爭的話劇雙璧，也是他的藝術風格成熟的標誌。
《月亮》將原作的背景由抗戰前夕推移到太平洋戰爭爆發前夕，生動
地描繪「孤島」民族工業金融資本家的命運與出路，也真實地映現
「孤島」淪陷前夕混亂動盪、錯綜複雜的社會面貌。作品以主人翁、
「孤島」最大的工廠主李勳位為中心，以他在三條戰線上的衝突為主
線。一條是在公債市場上與兩家民族金融資本家的拚死命博弈，從中
反映了日本壟斷金融資本操縱下的公債投機對民族工業的嚴重戕害。
一條是在企業上與罷工工人的尖銳衝突，工人要求廠方摒擋內遷，支
援抗戰，反對廠方與日本人妥協，出賣工人權益。這其實是一場政治
鬥爭。三是與他的汽車夫張盛藻一家的財產糾葛。李勳位二十年前捲
逃了張家的二十萬現金，導致張家破產，孤寡流離失所。張母在李公
館認出李勳位其人，他靠欺矇詐騙的發家史被覷破，內心不能不感到

48 吳義勤：《漂泊的都市之魂──徐訏論》（蘇州市：蘇州大學出版社，1993年），頁
　　136。

惶恐、愧疚與怯弱。在徐訏筆下，李勳位是一個精明強幹、剛毅果決的企業家，但又不明大勢，剛愎自用，一意孤行。上海淪陷後，日本人的勢力包圍了「孤島」，租界當局持忍讓態度。在這種極端險惡的情勢下，他卻抱著「孤島存在一天，他可以奮鬥一天」的不切實際的幻想，不顧工人群眾的反對，兒子聞道、聞天的勸阻，繼續創辦實業，大搞公債投機，終於陷入危機叢集的困境中。在公債市場上，以日本金融壟斷資本為背景的三洞洋行，先是利用李的工廠長期罷工，公債跌落，散布種種流言蜚語，破壞李的信用，引發銀行擠兌，使李陷入資金乏絕的困境，後以五十萬貸款，逼使李將兩個最新機器裝置的工廠押給三洞，以解救公債的燃眉之急，同時暗中資助李的對手。最後李將八個工廠全部押給三洞，仍無法挽救公債徹底失敗、銀行倒閉的慘局。他想利用日本人，卻反而淪為日本人的囊中物。在企業上，罷工工人要求工廠逐漸內遷，補發兩個月工資，但李不肯向工人妥協，他一面招收新工人，在第八廠恢復生產，破壞了「孤島」近乎總同盟罷工的形勢，同時勾結租界軍警，妄圖以武裝力量對付衝擊工廠的工人，這就激發了工人群眾更大的憤怒。他們組織示威遊行，派人潛入廠內燒廠，而日本軍隊卻藉口保護三洞的押廠，開進租界，用機槍射殺示威群眾，強佔工廠。參加遊行的三少爺聞道、車夫盛藻與他的妹妹雲兒、女僕月亮的長兄大亮，竟都慘死於日寇的槍口之下。這反映了向日本人妥協的民族企業家的悲慘下場，也使廣大民眾遭受深重的劫難。

　　作品還以二少爺聞天、盛藻與月亮，聞道與雲兒的愛情糾葛為副線，表現了「孤島」不同階級青年的婚戀觀念，執著追求個性解放、婚戀自主與幸福家庭的理想。月亮是個美麗、聰敏、堅強、沉著的女僕，她的潛意識和內心情感，深愛著心地淳樸、為人熱忱，有著博愛思想的聞天，然而，樸素的階級意識與長兄大亮的教導，卻使她有意識地規避聞天，而親近身分、地位與自己相似的盛藻，並決定與他出

走。當聞天向她求婚時，她以身分、家庭、地位懸殊，明確地峻拒對方。聞天因受不了這一刺激而肺病復發。在聞天病危臨終前，月亮終於發現自己真正愛的人是聞天，而不是盛藻。聞道從小與雲兒青梅竹馬，互相愛悅，暌隔七年後重逢，兩人仍保有當年熱烈純摯的愛情，對未來充滿著美好的憧憬。但他們的愛情與生命，雖不像聞天、月亮那樣成了階級偏見的受害者，卻同樣以悲劇告終，雙雙死於日本侵略者的血腥殺戮。《月亮》在情節結構方面也可圈可點，表面上看，它像《生與死》寫了李勳位、盛藻、月亮三個家庭，線索同樣紛繁，但作者圍繞主題和主人翁，不單以車夫、女僕的身分對人物關係作了巧妙的調整與集納，而且對複雜的矛盾衝突進行很好的藝術概括，材料也經過一番合理的取捨與詳略處理，因而衝突集中而不散漫，線索紛繁而有序展開。另一方面，作品將李勳位在公債與企業方面的衝突，基本上推向幕後，同張家的財產糾葛則採用張母的回溯，全劇主要筆墨用以描寫李家兼及張家的日常生活，父子、兄弟、母子、主僕對罷工與內遷的不同看法，以及錯綜其間的情愛糾葛及倫理關係。從總體看，該劇的人物關係設計與情節建構受《子夜》的某些影響，但重要的是，它是第一部描寫「孤島」民族工業金融資本家的命運與出路的大型話劇，不僅以開創性的主題與豐厚的內容意蘊，填補了話劇史上的空白，而且以具有獨特性格與複雜心裡的李勳位、月亮、聞道、張母等人物，為話劇畫廊增添了新的藝術形象。該劇是徐訏後期不可多得的代表作。

五幕悲劇《兄弟》是徐訏後期又一代表作。它以抗戰時期北方某淪陷都市為背景，描寫中日交戰雙方一對嫡親兄弟的尖銳衝突與心靈搏擊，頌揚了主人翁何特甫的民族氣節、愛國情操與獻身精神，秋田（何達堂）的生死與共的兄弟情義，也控訴了日本軍國主義的野蠻侵略與扼殺人性、人情的罪惡。作品以獨特的審美觀照而令人刮目。當年以中日戰爭為題材的劇作，往往觀照火與血的嚴酷鬥爭，徐訏卻另

關蹊徑，以民族鬥爭與人倫親情的交綜錯合為審美聚焦點，描寫被捕的中央直屬游擊隊副司令何特甫與日軍審判官秋田少將，既是民族敵人又是嫡親兄弟的特殊關係，由此展現了兩人獨特的個性生命與複雜情感。何特甫是一位優秀的游擊隊將領，機智驍勇，神出鬼沒，他在敵後搜集情報，懲處日偽漢奸，毀壞鐵路，劫奪軍車，令日寇聞風喪膽。昨天，他潛入淪陷的北方某城，炸毀了運載日軍的火車。報載日軍在該城國民大學拘捕了何特甫和參加開會的二十多個學生，何特甫想到一群愛國學生，「將頂著他的名字而殉難」，深感不安。他想法潛入審訊現場，為拯救遭受嚴刑拷打的學生們，他當場自供何特甫，立即被押送駐城的日軍總司令部。負責審訊的日軍總司令秋田少將，與特甫原是親兄弟，他們的父親是中國人，母親是日本人，兄弟倆相差八歲，從小感情很好。父母相繼去世後，叔父將年幼的特甫帶回中國，秋田仍在日本軍校讀書。特甫長大後到日本帝國大學留學，兩人又一度生活在一起。特甫畢業後秋田叫他留在日本，但他看輕秋田的思想而拒絕了。兄弟倆由於思想立場不同，嗣後一直不來往。正如特甫所說，秋田「雖然意識錯誤，但是個性卻同我一樣的倔強。」他清楚地意識到兩人都忠於自己的民族與信仰，兄弟之間沒有任何妥協的餘地。在日軍軍官中，秋田反對野村少佐的「鐵血主義」，不贊同私刑，標榜所謂「合理與法律」。他要特甫供出游擊隊總部及駐城的機關，特甫對自己的一系列抗日行動直認不諱，他指責對方侵略中國，不承認自己犯罪，更拒絕供出游擊隊的機密。秋田照例不用私刑，他判處特甫死刑，立刻執行。當特甫被日兵押出門口時，秋田突然問道，「在你死前的一剎那，你不想同你的親屬訣別一下麼？」特甫想了想，答道，「假如我還有當我弟弟的哥哥的話。」於是，兩人進行了一場針鋒相對而又觸及靈魂的交流。

　　作者塑造特甫與秋田的形象，始終將人物置於民族鬥爭與兄弟親情的尖銳衝突中，運用深致的心理分析，將過去的劇情與現在的劇情

交織起來，充分展示人物精神世界深層的角落，從中發現人類本性的
奧秘之處。因而，人物並未簡單地淪為民族立場、思想信仰的載體，
而成為閃耀著人類道德力量與深厚的人性光芒的藝術形象。在兩人不
同思想立場的交鋒中，秋田始終想以父母之愛、兄弟之情來誘勸特甫
招供。在他心靈中，民族立場、思想信仰的不同是一個根本問題，但
還有一個家庭人倫的根本問題。他請求特甫為保住自己的生命，為兄
弟的愛而招供，特甫要他釋放自己，秋田卻認為他是法律的施行者，
「不能夠徇私」。特甫說，「你不願背叛你的法律，你的民族，叫我背
叛我的民族國家？」秋田向他反覆訴說父母的愛，兄弟倆從小相親相
愛的情景，父母臨終前的諄諄囑咐，父母去世後兄弟倆的甘苦與共，
隨著秋田的話語，一幕幕往事浮現在特甫面前，秋田聲淚俱下，特甫
也哭了，他攔阻秋田的訴說，泣不成聲道：「哥哥！唉！我寧使你用
刑，用最毒凶的刑具！」秋田說，「我應當愛你，我不能下手；你知
道麼？那麼你救我，讓我一方面做個有人格的人，不因私廢公，另一
方面還做個好的哥哥，做個母親期望的兒子。」特甫說，「不，哥
哥，原諒我！我不能招。正如我原諒你殺我一樣，殺我是你的責任，
你沒有錯。矛盾的是我們不同的民族立場。」兩人都流下悲傷的淚
水，秋田無奈，將特甫的死刑延擱到後天早晨，希望他在這段時間裡
能夠醒悟。但事情起了變化，游擊隊為了拯救特甫，第二天夜裡向敵
人發動攻勢，日軍被迫決定在天亮前撤退。夜裡四時，秋田趕到監
獄，他想放走特甫，條件是他發誓「不再幹半點抗日工作，不再發表
半點抗日思想」，但特甫予以峻拒，「我的工作就是我的事業，我的事
業就是我的生命，你叫我不抗日，就是叫我自殺。」秋田見他不答
允，兩次舉槍，又痛苦地垂下手。他覺得殺了特甫，一來他對不起母
親，二來他的手染上弟弟的血，他還有什麼心腸來做人！他提出兩人
一道脫離民族的立場，到中立國去做個老百姓。但特甫不同意，他的
信仰是生，是前面的工作，是繼續去貫徹自己的主張。秋田見事情已

無法挽救，為減輕特甫的痛苦，要他服毒自殺，特甫卻拒絕了，如果他是自殺，他要被人看輕，「只有死在你的槍下在我是光榮的。」秋田遲疑一會兒，終於發槍，特甫應聲倒地。秋田拿出毒藥，傾瓶自飲。臨死前，他拉著特甫的手，背著鐵欄倒在地上說，「……這鐵欄是我們的山，但是並沒有把我們分開，我還可以拉你的手，同以前拉你的手的時候，一樣的沒有隔膜，我領你進小學，考大學，我們攜手遊山玩水，現在我們攜手去死，同以前一樣的美麗，一樣的快樂，我笑著，弟弟，你也笑！我們沒有分開……永遠不會分開……我不相信世界還有什麼力量能把我們分開……」

特甫的形象蘊涵著英雄悲劇的特質，其性格心理刻畫鮮活豐滿，遒勁有力，富有傳奇性的色彩。秋田的形象內含舊制度的悲劇與罪人的悲劇的雙重特質，其悲劇性內涵更為複雜。他信仰所謂優劣民族的法西斯思想，站在軍國主義侵略、奴役弱小民族的立場，以槍殺親弟弟來維護帝國的法制，卻仍然認為自己的行為是合理的。但他同時執著追求天倫之愛，兄弟之情，也不無厭棄軍國主義戰爭的情緒，臨死前他對象徵帝國法制、分割兄弟親情的「鐵欄」也產生了懷疑。另一方面，作為舊制度的罪人，他在判處特甫死刑後，情感上深受良心的譴責，一直處在痛苦、罪愆之中，覺得槍殺親弟弟對不起父母，自己也失去了做人的基本人格，事後甚至以自殺來拯救自己的靈魂。他的死既是道德精神與人類本質力量的勝利，也是對扼殺純真人性人情的法西斯戰爭與軍國主義的控訴。作者將劇名改為《兄弟》殊非偶然。不過，作品對秋田複雜的內在生命形態的描繪，基本上拘囿於「兄弟」層面，也有不夠全面之處。

在徐訏後期悲劇中，三幕劇《潮來的時候》色香獨具，是「五四」後第一部以農村生活與鬥爭為題材的大型浪漫主義詩劇。作品將男女主人翁的愛情悲劇同農民與地主的矛盾鬥爭交織起來，建構了互相制約的兩條衝突線。一是地主張福白建造燈塔徵租斂財，遭到漁民

佃農和進步青年覺岸的抗議；二是工程師貪圖富貴，逼迫獨女緣茵嫁給惡少張福白，釀成了女兒投海、覺岸跳崖的悲劇。全劇以民間傳說中富有民俗風情與迷信色彩的祭潮節為規定情境，祭潮的宗教儀式與漁民佃農的日常生活相交融，潮兒婆婆母女與月亮的傳說，被瘋漢反覆吟唱，貫串始終，為全劇創設了一個複調主題，它與主人翁的愛情悲劇構成對位結構，於對照襯映中拓展了現實悲劇的傳統文化內涵，也使它氤氳著一種神秘玄虛的新浪漫情思。其次，運用浪漫主義的想像與誇張，輔以傳統的賦比興手法與華麗的藻飾，將主人翁塑造成理想化的人物，真、善、美的人性的化身。在覺岸心目中，緣茵不單外形美，「有絲一般的頭髮，髮下有前額如初秋的天空，眉像新月，纏綿時像蠶，靈活時候像兩條龍。她鼻子是畫家的難題，像一隻萬靈雀在雲霄唱歌，緊接著兩瓣梅瓣，在月光下雪地上婆娑。」而且有一顆真、善、美的心靈。村民們稱讚「她有神所不能比擬的智慧，她有世上難覓的才能聰敏，她有月光所不能形容的嬌美，她有天國少有的光明。不論老幼，男女，貧賤與富貴，會見過她的都讚她的美，別開了她都想念她的恩惠，她心中只有愛，沒有罪。」當張福白勾結官府，將覺岸關進縣牢，眼看凶多吉少，父親又逼迫自己當日與惡少成婚，緣茵終於悲慘地投海自盡，以維護自己純潔的心靈與真摯的愛情。但在詩人筆下，緣茵並沒有死，而是登上天堂：「昊天蒼蒼，大海茫茫，中有女郎，駕著雲，踏著浪，禦著風，攀著月光，離這囂囂的塵世，直升到天堂。」男主人翁覺岸忠於愛情，堅貞不貳。這個熱血青年，站在漁民佃農一邊，仗義執言，伸張正義，譴責張福白的不勞而獲，魚肉鄉里，苛捐雜稅，以飽私囊，終於被狡惡的張福白誣為「煽動農民不還租」、「指揮農民打地主」等罪名，關進縣牢。後經鄉民的請願、申訴與搭救，才被釋放。然覺岸見緣茵投海，痛不欲生，也跟著跳崖自盡。最後，從人物設計看，既有大量現實性人物，也有妖婆等怪誕性人物，瘋漢、瞎子、半啞、口吃的跛子、耳聾的駝子等心

理、生理嚴重缺陷的滑稽性人物。這不單從一個側面表徵了雨果所倡
導的「崇高與滑稽」相結合的浪漫主義特徵，也蘊涵著現代主義的表
現技法。序幕尾聲中的四個妖婆，可以說是命運的象徵，她們預兆劇
情，幸災樂禍，嘲笑人類的悲慘命運。在她們心目中，人類無事煩
惱，你搶我奪，聰明反被聰明誤，多情都受多情苦，人世間一塌糊
塗，老人頑固，青年糊塗。凡此，給男女主人翁的悲劇塗上了神秘主
義、虛無主義的釉彩。

　　專門描寫婚戀生活與世態人情，在徐訏後期劇作中仍佔有一定份
量。獨幕劇《契約》沿續前期奇情奇戀的書寫，對兩性婚姻進行家庭
倫理與法學的觀照。作品敘寫相信「法律萬能」的陳律師與前來應聘
英文秘書的女大學生王英淺，用正式的法律手續簽訂結婚合同。陳律
師主張以生物學為依據的家庭倫理哲學與女性文化哲學，他所宣揚的
婚姻契約，看似冠冕堂皇，其實只是一份供養合同，充其量，只能在
法律上保障女性被供養的所謂權利。正如恩格斯所說，「按照資產階
級的理解，婚姻是一種契約，是一種法律行為」，然而，「只有能夠自
由地支配自身、行動和財產並且彼此處於平等地位的人們才能締結契
約。」[49]王英淺簽約雖出於自願，但她原是一個待業的大學生，在經
濟與財產方面與陳律師並不處於平等地位。對現代資產階級個體家庭
來說，掌握財產與收入的男子佔據著法外的統治地位，而女子相當於
無產者，用所謂家庭倫理哲學和女性文化哲學精心包裝的婚姻契約，
其實質在於維護男子為保存和繼承財產而建立的統治。

　　真正堪足表徵徐訏創作實績的是四幕悲劇《母親的肖像》
（1940），這是作者以婚戀生活為題材的首部大型話劇。它敘寫「孤
島」珠寶商李莫卿的前妻與後妻的亂倫關係，表現了主人翁為愛情、

49 中共中央編譯局：《馬克思恩格斯選集》（北京市：人民出版社，1972年），卷4，頁
　76。

為子女幸福而犧牲自己的精神。作品建構了兩條情節線。明線是莫卿的後妻曉鏡與大兒子卓榆的亂倫關係，並穿插莫卿逼迫女兒卓梅嫁給地產商沈可成，卓梧被女職員誘惑敲詐兩個事件。暗線是莫卿前妻與表哥王樸羽的亂倫關係，採用回溯的方式。而構成審美觀照的中心是樸羽、曉鏡兩個人物。樸羽原是美術學校校長，莫卿前妻是個音樂家，三十年前兩人志趣相投，相愛懷孕，但當時她的家庭瀕臨破產，被迫嫁給莫卿以解救家庭之難。婚後生下大兒子卓榆。莫卿埋頭經商，常年奔走於南洋、美國，音樂家與樸羽繼續來往苟合，生下大女兒卓梅、二子卓梧、三子卓桐。直至音樂家去世，樸羽被迫到處流浪，他為自己的罪惡而負疚，過著孤獨悲苦的日子，也不敢讓莫卿和孩子們知曉真情，以免給他們帶來痛苦。近兩三年，他得了心臟病，寄居李家任家庭教師，他像母親一樣疼愛著孩子們，想方設法為他們排憂解難。而曉鏡與卓榆原是大學時代的一對情人，也都愛好繪畫，其才能不讓於卓榆。因卓榆不願帶自己一道出國留學，其父也不肯出錢讓女兒出國深造，曉鏡深受精神刺激，意悟到「這世上並不存在真摯的愛情和男女平等，男人對女人都是自私、妒嫉而陰險的。」她出於報復，嫁給了莫卿，「讓男人像一匹獵狗去偷獵金錢，做金錢的奴隸，自己來做金錢的主人。」然而，當卓榆回國後，曉鏡卻發現自己仍然深愛著卓榆，卓榆也愛著自己，兩人發生了亂倫關係，並被莫卿所撞見，卓榆被迫出走。曉鏡已懷身孕，她想拋棄丈夫，去尋找卓榆，但病危的樸羽苦苦規勸她，「卓榆為自己的青春而搶他父親的女人，這不會是一種幸福。偉大的愛情是為我們後代的幸福而犧牲自己。」他要曉鏡盡自己的愛心，憑藉支配丈夫金錢的權力，不僅幫助卓梧擺脫女職員的糾纏，而且成全卓梅與情人達偉的婚事，讓他們一道出國研究音樂，並把自己的愛交給肚子裡的孩子。否則，卓梅將重蹈她母親的結局，她即將出生的孩子也要承受父輩罪惡帶來的痛苦，「這是不是太慘了？……難道叫我們代代的子孫都逃不出這個命運

麼？」但曉鏡卻不肯獨自為愛情作出這樣的犧牲，「哪一個男子在為愛情犧牲？」卓榆的流浪也只是「為他藝術的生命。」為了破除她的男子永遠是自私的偏見，樸羽被迫向她訴說了他與卓榆母親的亂倫關係，悲苦的人生遭遇。曉鏡悲嘆自己的命運，終於答允了老人的要求，老人溘然辭世，曉鏡向孩子們履行自己的諾言，她說，「這⋯⋯是人類的命運，不，是生物的命運，一方面要擴充自己，一方面為後代犧牲自己。」作品通過兩代人的亂倫關係，描繪了人類被扭曲、變異的生命形態，從一個側面揭露不合理的舊社會、舊家庭的痼疾，全劇瀰漫著一股無可奈何的悲愴、低鬱的情調。

值得提出的，還有輯入《孤島的狂笑》裡的獨幕劇《租押頂賣》與二幕劇《男婚女嫁》（1941），它們以「孤島」的畸形世態為題，映現了社會風氣的靡爛、惡濁，婚戀關係的變異與倫理道德的淪喪。前者寫物價高漲，賭風炎熾，中產家庭婦女張太太因嗜賭成癖，賭光了丈夫的遺產，被迫向洋場闊少出頂祖傳房子和親生女兒的怪誕現象。它尖辣地揭露「孤島」污濁的世風，也鞭笞了金錢關係腐蝕下畸形的人倫與婚戀關係。後者是徐訏篇幅最長，規模較大的喜劇。作品寫黃金投機商高百年，為了與上海巨富趙家締結兒女親家，巧設騙局，以三千元租用當差鮑千里女兒鮑端蘿的照片，冒充自己的醜笨女兒高翠庭，又用重金買通媒人沈菊亭和鮑千里之妻，讓端蘿替代高翠庭與趙府少爺趙光均見面。豈料相親那天，端蘿卻我行我素，弄假成真。她當場以自己的美貌、舉止與才智征服了洋博士趙光均，使這個闊少爺欣然同意與她立刻結婚，然後揭破事情的真相，聲稱自己不是高家的女兒，頓時四座大驚失色。作品憑藉借女相親，巧換姻緣等荒誕情節，揭露了金錢關係和利己主義支配下都市婚戀關係的變異與倫理道德的墮落。但劇尾舞女出身的鮑妻偕兒子出場，進一步演繹了高百年當場認私生女瑞蘿，主人與聽差互換太太等荒唐無稽的劇情，打破了喜劇審美的底線，遂淪為低俗淺薄的滑稽劇。

　　徐訏執著追求人生與藝術的真、善、美，他秉執宏放的戲劇文化視野，博採眾長，容納現實主義、浪漫主義及現代主義的藝術。其話劇創作逐漸形成了細緻、清麗、奇拔、豐潤的藝術風格。

　　題材、內容的開創性與審美觀照的獨特性，是徐訏話劇藝術的顯著特徵。描寫抗戰救亡的鬥爭和工農民眾的生活，表現婚戀情愛與世態人情，可以說是徐訏貫穿始終的創作母題。對青年男女的奇情奇戀的浪漫主義抒寫，以擬未來派劇的形式表達對人類、歷史、社會的哲理思考與探尋，突出地表徵徐訏前期話劇的開創性與審美的獨特性，它在三〇年代的話劇劇壇留下鮮明的個人印記。但它們畢竟是短劇製作，缺乏應有的審美容量與藝術規模。進入後期，隨著人生體驗的深入與藝術的長期積累，徐訏話劇題材、內容的開創性，擴展到創作母題的諸方面，同時總是以婚戀、家庭、親屬、朋友、主僕等倫理關係作為審美的切入點，並為之創設大型的話劇載體，從中彰顯了審美創造的巨大魄力。五幕劇《月亮》和《兄弟》從經濟和軍事兩個層面描繪悲壯激烈、艱苦卓絕的抗日救亡鬥爭的歷史畫幅，堪稱徐訏後期話劇藝術之雙璧！前者開闢了「孤島」民族工業金融資本家的命運與出路的新課題，表現了廣大工農群眾和市民抗日救國的民族意識的高漲，也以撼人心魄的形象與場面，深刻昭示隱忍苟安，乃至與日本侵略者妥協的慘痛教訓。後者觀照中日兩軍在北方淪陷區的軍事博弈，以交戰雙方一對嫡親兄弟的刑場重逢與心靈搏擊為審美的聚焦點，成功地塑造兩個具有獨特性格與複雜的精神世界的悲劇形象。從熊佛西的《一片愛國心》以一個中日合婚家庭的人倫親情的衝突承載民族鬥爭的題旨，到徐訏的《兄弟》完全超離前者的偏重外部動作與趣味主義，對人物的靈魂底奧進行剟心剖肌的深層透視，堪可燭照出中國話劇從社會問題劇向性格心理劇掘進的歷史性跨越。

　　就描寫農民與地主的矛盾鬥爭而言，《潮來的時候》的題材，雖不無平實的一面，但徐訏卻馳騁他特有的浪漫與新浪漫的情思，並融

合冷雋的客觀的觀察，予以創造性的開掘。他一面糅入男女主人翁的
傳奇性愛情，工程師建造燈塔與包辦女兒婚事的情節，同時為劇中人
事創設祭潮節的民間傳說與民俗風情的環境氛圍。傳說與現實，自由
民主與封建專制、科學與迷信相互扭結膠著，不僅展呈出斑駁複雜的
人生畫面，也深入地映呈人性、人情，成為一部審美內涵奇譎、色香
獨具的浪漫詩劇。即是以都市婚戀生活與世態人情為題材的《母親的
肖像》、《租押頂賣》等劇，也有其獨特的審美內容與視角。但毋庸諱
言，徐訏以青年男女的奇情奇戀為題的劇目，將青春、美、愛情三者
簡單等同，並將它們與學問、藝術、工作對立起來，就不無唯美主義
與機械之嫌。《契約》所宣揚的婚姻契約，其實是用一份合法的供養
合同包裝的女子的賣身，它與《女性史》所指摘的現代女性的賣身並
無二致。但作者通篇帶有欣賞情趣的描寫，卻缺乏應有的是非判斷與
倫理褒貶，論者指這類作品「思想認識和生活情調方面的偏頗」[50]，
是不無道理的。徐訏的四幕史劇《費宮人》（1936），褒揚明末崇禎宮
女費貞娥圖謀刺殺李自成的捨身行為，同屬欠缺是非判斷，而導致審
美與倫理的枘鑿。

　　藝術方法、體式、手法的豐富多樣性是徐訏話劇的一貫特徵。他
的前期話劇以多流派為顯著特徵，既有寫實劇、浪漫劇，也有擬未來
派劇，而「無業」卻有「工會」的《無業工會》一劇，似可稱為擬怪
誕劇。而後期話劇雖轉為以寫實主義為主形態，但也未忘懷於浪漫主
義的製作與現代派的吸納。他推呈出的浪漫主義詩劇《潮來的時
候》，與吳祖光的詩劇《牛郎織女》、聞一多的《九歌古歌舞劇》，堪
稱四〇年代浪漫主義的三大詩劇，但它融入後二劇所欠缺的現代主義
的審美元素，使現代浪漫詩劇煥發出新的奇彩。藝術實踐彰明，徐訏
的藝術淵源多元而複雜，但重要的是，他秉執主體的現代文化觀與戲

劇審美觀，不論借鑒歐美戲劇或承繼傳統藝術，都注重予以批判地揚
棄與汲納。這不僅表徵於對域外近現代戲劇流派的創造性借鏡與實
踐，也彰顯於各種體裁與表現手法的靈活運用。徐訏的話劇體裁廣
泛，涉及正劇、悲劇、喜劇、趣劇及史劇等體式。其中，最為引人注
目的乃是悲劇形式的建樹。他認為中國文藝中「缺少崇高理想的作
品，無論音樂圖畫文學各方面都是一樣。」[51]因而，他在悲劇領域的
開拓有其特殊的意義。徐訏擅長以悲劇形式來表現人性與人情，這使
人想起李健吾的悲劇，但他有自己的視角與開闢。正如他說，「中國
的民族最富人性」，他們追求「互助的溫情的生存」[52]。健吾描寫父
子、母子之間人倫親情的失落與變異，徐訏將家庭人倫親情的淪喪引
向兄弟之間因欺壓、虐待而引發的報復與血腥仇殺（《兩重聲音》），
引向兩代人的亂倫這一類乎遺傳性的沉痾（《母親的肖像》），但他並
未駐留於摘伏痼疾，還著眼於表現兩代人與命運的抗爭，為子女的幸
福而犧牲自己，或不願以「罪人」的身分、衰老的生命拖累親人而自
裁。徐訏同時致力於表現人倫親情中的正面因素。《生與死》中的張
劍曉為拯救朋友鋌而走險，甘當死囚。《月亮》裡寫聞天、聞道的兄
弟之情，大亮與月亮的兄妹之情，張母的親子之愛，劇末，唯一的劫
餘者月亮，跪告兒女殉難的張母：「伯母，我，是你的，我會一輩子
跟你，做你的人。」在《兄弟》裡，何特甫、秋田這對嫡親兄弟，終
於逾越兩個民族的高垣，穿過軍國主義製造的鐵欄，兩隻手握在一
起，永不分開。在徐訏的悲劇的悲愴、低鬱的基調裡，總是迴盪著希
望、樂觀的音符。

　　徐訏在抒情哲理短劇、獨角戲方面，也有自己的開拓。獨角戲，

51 徐訏：〈談中西的人情〉，胡建強編：《等待》（上海市：上海一般書店，1996年），
　　頁63、67。
52 徐訏：〈談中西的人情〉，胡建強編：《等待》（上海市：上海一般書店，1996年），
　　頁63、67。

全劇是一個角色的獨白，契訶夫曾寫過著名的獨角戲《天鵝之歌》。徐訏的《難填的缺憾》，由男主人翁的獨白，敘述新婚夫婦因吵嘴而引發妻子自殺的慘劇，即是獨角戲的寫法。《兩重聲音》雖有兄弟兩個人物，但弟弟並未出場，全劇由哥哥敘述自己的非人遭遇，剖露內心的鬱結與愛恨情仇，是獨角戲的另類形式。《男女》的首幕，由女子以長篇獨白傾訴對石膏像的愛戀之情，也取獨角戲的形式。這類體式有助於剖露人物的複雜的內心世界，展呈意識與潛意識的嬗遞轉換。幕外聲本是話劇的常用技法，但徐訏的《遺產》一劇，「全戲對白，都在幕外」，堪稱話劇體式的戞戞獨造。這一新穎體式既由戲劇的規定情境所規約，也生動地凸顯哲學家的的獨特個性與劇作的思想主題。值得一提的還有《忐忑》，舞臺上只有李小姐一人，鄰舍的四個女友和僕人與李小姐的對話，則採用左右聲和門外聲的方式進行，允稱獨角戲與幕外聲體式的結合。

　　創造詩的意象，營造富有詩情哲理的意境，也是徐訏話劇風格的特徵。徐訏是詩人劇作家，他六歲就嘗試寫詩，以詩歌創作開始他的文學道路。他的話劇善於創造詩的意象，營造情景交融的意境，藉以表現人物的意識與潛意識的種種隱秘。《男女》中的男子表達對女子生死相依的摯愛：「但是我能夠毀滅的……不過是我的肉體而已。而我的靈魂還要追隨著你，它會飛，在天下，在月下，在那山間水邊，在你足跡所到，想像所及的地方，在你衣袂起處，夢裡呼吸所振動的空氣中，它要圍著你飛，飛。」他的浪漫抒情短劇，總是創造出一個個富於詩情哲理的意境。《單調》一劇在洋溢著詩情畫意的雪夜交映的冬夜裡，描寫流浪的青年詩人，潛隱的老畫家與飄零的少女三人之間的邂逅相遇。詩人和畫家各自充滿著不願明說，深埋心靈底奧的悲哀，而這悲哀竟是為了同一個飄零的少女。那精通詩琴歌舞的女子，因不滿生活的單調，離棄了鍾愛她的老父，繼而離棄了摯愛她的愛人。在淒惘的飄零中，她終於悟識到一個人離開了愛，才是真正的單

調。作品表達了只有不懈的追求與人類的愛，才能真正擺脫生命的單
調的人生哲理。不過，徐訏浪漫短劇的意境創造，大多抒情性有餘，
敘事性不足。後期話劇的意境創造進入成熟的藝術運作，一方面注重
景與情、情與理的交滲互涵，有機融合，同時使意境成為劇中人物的
規定情境，充分發揮其襯映人物性格心理，推動情節發展的多維功
能。《母親的肖像》的意境創造即是範例。作者憑藉客廳的場景、道
具（肖像）、音樂及深秋時令等意象，營造了以「母親的肖像」為中
心的情景交融的意境，也為劇中人物的活動與劇情的展開提供規定性
的情境。幕啟後，卓梧等孩子們在客廳裡懸掛已逝的母親的肖像，那
是一位漂亮、沉靜、聰慧的年輕姑娘；這幅肖像是舅舅樸羽一生最得
意的作品。卓梅正彈奏著母親生前創作的樂曲《秋天的玫瑰》，那樂
曲透露出母親靈魂深處的寂寞，流蕩著一縷縷淡淡的憂傷。卓梧對音
樂家的母親與珠寶商的父親，兩人的結合會是幸福不免懷疑，樸羽向
孩子們紹介他們的母親……這一洋溢著詩的韻味與氛圍的場面，像序
曲似的，暗示了過去的劇情與主要人物的關係，也為即將展開的現在
的戲劇作了有力的鋪墊。而結尾一場，樸羽叫孩子們取下母親的肖
像，換上卓榆為曉鏡畫的肖像，以永遠紀念他們出走的哥哥，同時也
紀念願為他們犧牲自己的新媽媽曉鏡，這是情節的回環，也是內在的
有機呼應。它既是一種命定的因果關係，也是人類對命運的有力抗
爭。而在劇情衍進中，卓梅所彈奏的《秋天的玫瑰》樂曲，貫穿全
劇，迴盪起伏，創造了一種淒愴、沉鬱的悲劇基調。

　　在情節結構方面，徐訏的獨幕劇善於擷取人生的精彩片段，展現
社會生活與世態人情，或描寫個性生命的動態過程，並從中抽繹某種
人生哲理。它多取散文化的格式，淡化情節，藉以強化人物的內心刻
畫。他的優秀獨幕喜劇《忐忑》、《遺產》等，擅長創造既出人意外，
又合乎情理的幽默情境。在語言方面，他既有樸實、冷靜的筆致，也
有特意雕琢的瑰麗文字。總體觀之，其臺詞有時不免傷於冗長，但富

於抒情性與哲理意味，也注重個性化的特徵。試看《月亮》中幾個人物談論月亮的話語。月亮的情人盛藻說，「我現在是一個迷途的人，我只依靠你，依靠月亮來照我。」「他（指二少爺聞天）總是我頭上一朵烏雲，隨時會把我所愛的月亮遮去。」老爺李勳位想把月亮納為小妾，他對月亮說，「她（指李太太）像一個太陽，實際上一個天地是還要一個月亮的。」熱戀著月亮，愛做白話詩的二少爺聞天說，「我覺得太陽是鹹的，月亮是甜的；太陽是硬的，月亮是軟的；太陽像悲壯的軍樂，月亮像是纏綿的情曲；太陽是壓在我們的頭上，叫我們下沉下沉，月亮是浮在我們的心上，帶我們上升上升……」三個人物都憑藉「月亮」的雙關語，含蓄地表白自己對月亮的不同心態與期盼，也從側面烘托了月亮的思想品格，從中堪見作者運用象徵隱喻語言，表現不同性格心理的卓異才華。

第八章
陽翰笙、阿英

　　陽翰笙、阿英是左翼文學和戲劇運動的重要領導人，也是抗戰時期著名的歷史劇作家。他們雖都以歷史悲劇著稱，但取材、立意及手法不同，體式、風格不一，為現代歷史悲劇提供了新的形範。

第一節　陽翰笙的戲劇活動

　　陽翰笙是現代著名的戲劇電影作家、文藝理論家，戲劇運動的重要活動家和領導人之一。他的話劇創作始自抗戰爆發前夜，在抗戰時期取得引人矚目的成就，以雄渾悲壯、感人肺腑的史劇稱譽劇壇。

　　陽翰笙（1902-1993），原名歐陽本義，字繼修，四川高縣人。筆名華漢、陽翰笙等。一九一八至一九二二年，就讀於宜賓敘府聯中、成都省立第一中學。在「五四」新思潮的影響下，曾領導學潮，反對尊孔讀經與軍閥委派的官僚校長。一九二三年，陽翰笙到北京求學前後，結識了早期共產黨人惲代英、陳毅，接受了革命思想的薰陶。翌年，考入上海大學社會學系，系統地學習馬克思主義理論，並參加中共領導的社會活動，協助蕭楚女編《工商學聯合日報》。一九二六年，加入中國共產黨，奉命到廣東黃埔軍校入伍生部政治部任秘書兼教官。翌年「四一二」事變後，被派到國民革命軍第六軍、第四軍政治部工作。後隨南昌起義部隊南征，任師黨代表、政治部秘書長。起義失敗後，取道香港回到上海。

　　一九二七年底，陽翰笙加入創造社，與李一泯編《流沙》週刊，

熱心倡導無產階級革命文學。一九二九年冬，他參與籌建中國左翼作家聯盟。嗣後，曾擔任「左聯」黨團書記、中國左翼文化總同盟黨團書記、中共上海中央局文化工作委員會書記等職務，並分工領導「左翼劇聯」，開始從事戲劇運動的組織工作。這一時期，他是「左聯」成立前後革命小說創作的主要代表，相繼出版三部短篇小說集和八部中篇小說。其中《深入》、《轉換》、《復興》三部中篇曾合集為長篇《地泉》，描寫了大革命時期的農村土地革命、城市工人運動及知識分子的生活鬥爭。它們以革命的激情、政治的敏感與覺醒的意識見長，但存在著理念大於形象，革命的「羅曼蒂克」傾向。一九三二年起，陽翰笙和夏衍、田漢等人，廣泛團結影劇界的藝術工作者，不斷地向左翼電影戲劇界輸送新人，積極開展電影理論批評，同當局的文化高壓政策進行頑強的鬥爭。在此期間，他寫了電影劇本《鐵板紅淚錄》、《中國海的怒潮》等，是最早映現革命鬥爭、體現反帝反封建精神的作品，後又創作《逃亡》、《生之哀歌》、《生死同心》等一批電影劇本。其題材廣泛，富有戰鬥精神與時代感，為發展左翼電影作出了重要貢獻。一九三五年春，陽翰笙被捕入獄，同年獲得保釋，仍被軟禁在南京。也就在這時，他開始話劇創作生涯。一九三六年，他與田漢合編獨幕劇《晚會》，同年底，創作四幕抗戰宣傳劇《前夜》。

抗戰爆發後，陽翰笙參與籌建戲劇界、電影界、文藝界等全國性的抗戰協會，出任「劇協」、「影協」常務理事等職務，努力團結文藝界人士從事抗日救亡工作。同時協助郭沫若籌組國民政府軍事委員會政治部第三廳（主管宣傳），出任該廳主任秘書，協理一切廳務。後又任文化工作委員會副主任，並兼任中國電影製片廠編導室主任、顧問。嗣後，在他的領導下，組建了以應雲衛、陳白塵為首的中華劇藝社，進一步推動話劇界的編演活動。他還參與組織有關歷史劇創作、民族形式問題與建立現實主義演劇體系等討論。大力倡導民族化、大眾化的現實主義話劇，批判戲劇運動中的不良傾向，為發展大後方抗

戰戲劇運動作出了重要貢獻。抗戰時期，陽翰笙以話劇為主要創作形式，陸續寫了五部多幕劇。其中，現實題材有《塞上風雲》、《兩面人》。歷史題材有《李秀成之死》、《天國春秋》、《草莽英雄》。抗戰勝利後又寫了五幕話劇《槿花之歌》。它們以題材、主題、人物的開拓性與思想傾向性而引人矚目，曾在戰時戰後廣泛上演，深受觀眾的歡迎。特別是《天國春秋》、《草莽英雄》等史劇，以其震撼人心的舞臺形象與獨特的悲劇藝術而被稱頌一時，也奠定陽翰笙在中國話劇史上的地位。此外，他還參與集體創作三幕劇《清流萬里》（1946），寫了電影文學劇本《八百壯士》、《塞上風雲》、《青年中國》。

　　抗戰勝利後，陽翰笙返滬，主持組建昆侖影業公司，創作了著名電影文學《萬家燈火》（與沈浮合作）、《三毛流浪記》，是電影史上享譽國內外的現實主義力作。同時，與于伶等人領導國統區戲劇運動，進行反內戰、爭自由的鬥爭。一九四九年後，任中國電影藝術工作者協會主席、中國文聯黨組書記兼副主席等職。一九六〇年，他以知識分子參加土地改革為題材，創作四幕話劇《三人行》，獲文化部會演一等獎。後又寫了映現塞北農村集體化的影劇《北國江南》。一九七九年，恢復中國文聯副主席職務，撰寫回憶錄《風雨五十年》。

第二節　話劇創作與風格特徵

　　陽翰笙的話劇創作發軔於現實劇，沿著現實劇與歷史劇交錯推進、回環上升的發展軌跡，終於在史劇領域取得更為絢爛的花果。最初的《晚會》、《前夜》都以抗戰爆發前夕的華北城市為背景，描寫愛國民眾與漢奸走狗的鬥爭。四幕劇《前夜》（1936）是較早出現的大型抗戰宣傳劇，「旨在鼓動人民群眾起來抗日救亡」[1]。作品敘寫愛國

1　陽翰笙：〈戲劇集自序〉《陽翰笙選集》，《人民戲劇》1982年3月號（1982年3月）。

青年白青虹、林建中與出賣祖國、魚肉人民的漢奸資本家作鬥爭的故事，情節曲折緊張，波瀾迭起，頗有傳奇色彩。作者坦承「這個戲melodrama 的成分極重」[2]。他把力氣放在戲劇情節的建構與穿插上，而不注重人物的性格刻畫。但由於內容映現了當時人民群眾抗日救亡的要求，而且寫得慷慨激昂，有聲有色，因而受到觀眾的熱烈歡迎。

　　次年的五幕史劇《李秀成之死》，標誌著陽翰笙的創作由通俗劇、情節劇向現實主義的轉捩。該劇無論悲劇形象的塑造，或是駕馭現實主義話劇藝術，都有長足的進展。作者曾說《李秀成之死》寫於抗戰爆發後，但其構思卻早得多。它緣於蔣介石奉行「攘外必先安內」的政策，連續五次「圍剿」中國共產黨領導的根據地，並將鎮壓太平天國、引狼入室的曾國藩「極力吹捧為他們的精神偶像」。在這種情況下，「我決定寫作歷史劇，讚揚太平天國反帝反封建的英勇鬥爭，藉以譴責國民黨」[3]。這表明他的寫作基於現實的政治鬥爭的需求，但受制於當年的政治文化語境，作品卻只能用虛筆寫曾國藩之流勾結帝國主義進攻太平天國的罪行。一九四九年後，作者增添太平軍在松江反擊英帝國主義的鬥爭，作為全劇的第一幕，藉以充分揭露曾國藩之流賣國投降的罪惡，歌頌太平軍不畏強暴，不受利誘，堅決反帝的鬥爭精神。從藝術角度看，該劇的主要成就在於，成功地塑造李秀成的悲劇形象。作者在天國晚期內憂外患的險惡環境中，把主人翁置於天京保衛戰這一矛盾衝突的焦點上，刻畫了李秀成忠貞剛毅、德行超群、智勇雙全、氣節凜然的英雄形象。李秀成受命於危難之際，以一身繫天國上下之安危，有著出奇制勝的軍事才能，指揮若定的大將風度，但在奪取松江勝利在握時，卻遭到了天王的猜忌，強令班師回京。作者以細膩的筆觸剖析李秀成從驚詫到憤懣，終至無奈順從的

2　唐納：〈關於《李秀成之死》——與劇作者陽翰笙氏的談話〉，《抗戰戲劇》第2卷第4、5期（1938年7月）。

3　陽翰笙：〈戲劇集自序〉《陽翰笙選集》，《人民戲劇》1982年3月號（1982年3月）。

心理變化，既深入地展示人物內心的矛盾與痛苦，也表寫了他委曲求全，苦撐大局的忠貞剛毅。退守天京後，在撤出或死守天京的定奪上，李秀成「讓城別走」的正確決策不被採納，人物複雜的內心波瀾再次得到生動的呈露。在極端險惡的情勢下，李秀成誓與危城共存亡，率領天京軍民英勇戰鬥，克服了難以想像的艱難困苦，他那「知其不可為而為之」的悲劇精神也被表現得深致有力。與此同時，作者還描寫李秀成與黃公俊、宋永琪等人的思想交鋒與性格衝突，與天京軍民在同仇敵愾的苦鬥中的情感交流，進一步表顯他深得軍心、民心，在逆境中堅貞不屈，成為抗清鬥爭的中流柢柱的歷史作用。李秀成形象的塑造並非無可挑剔，但在陽翰笙戲劇創作歷程中，這一形象的出現卻有其特殊意義。它表證作者已然啟用嚴謹的現實主義方法來映現歷史的真實，人物形象亦被上擢為藝術創造的重心。

　　一九三八年的四幕劇《塞上風雲》，返回現實鬥爭的題材，是一部率先表現國內民族團結抗日的力作。它於無垠的塞外漠野背景，描繪蒙漢兩族人民合力粉碎日特漢奸分裂破壞的陰謀，擴大侵略的野心，塑造了主人翁富有個性生命與感情豐富性的舞臺形象。作者一方面將愛情糾葛與民族鬥爭、階級鬥爭交織在一起，其情節既揚發了《前夜》的緊張曲折，波瀾層迭，又剔除其濃重的趣劇成分，真實地映現抗戰爆發前後內蒙古地區錯綜複雜的社會矛盾。同時，承繼了《李秀成之死》注重人物性格的刻畫，既著力描寫蒙古女青年金花兒的潑辣豪爽，美麗多情，其未婚夫迪魯瓦的慓悍粗獷，魯莽純樸，也生動表現了漢族青年革命者丁世雄的堅定沉著，以民族大義為重，犧牲個人情愛的優秀品德。劇尾，在蒙漢人民武裝起義、痛殲敵人的戰鬥中，金花兒與日特搏鬥英勇犧牲，被矇騙而醒悟過來的迪魯瓦也與丁世雄緊緊擁抱在一起，蒙漢兩族「是弟兄，不是仇敵」的思想主題獲得了鮮明有力的表現。全劇氣勢雄渾，情調悲壯，緊張驚險的情節，個性鮮明的主幹人物，流蕩其中的瑰奇的民族風情，使作品超離

一般的抗戰宣傳劇，煥發出動人的藝術魅力，它贏得了廣大觀眾的稱
讚，是陽翰笙劇作中上演次數最多的一部。

如果說《李秀成之死》、《塞上風雲》標誌陽翰笙的戲劇創作邁上
現實主義道路，那麼《天國春秋》、《草莽英雄》、《槿花之歌》，則進一
步彰顯他的史劇創作的成熟與深化，獨特的藝術風格的確立與衍展。

六幕劇《天國春秋》（1941）以「楊韋內訌」史實為審美的聚焦
點，藝術地映現太平天國的領導集團因內部爭權奪利，而為異己分
子、陰謀家所乘，終於釀成一場血腥的大屠殺，導致太平天國的由盛
而衰，分崩離析。陽翰笙選取這段歷史結構成劇，意在寄託自己對
「皖南事變」的義憤。作者後來追憶說：「《天國春秋》寫於皖南事變
之後。當時我為了要控訴國民黨反動派這一滔天罪行和暴露他們陰險
殘忍的惡毒本質，現實的題材既不能寫，我便只好選取了這一歷史的
題材來作為我們當時鬥爭的武器。」[4]作品戲劇衝突尖銳集中，而又
錯綜複雜，人物性格刻畫相當圓熟。全劇的衝突圍繞主要人物楊秀
清、韋昌輝、洪宣嬌、傅善祥而展開，成功地塑造四個鮮明獨特而又
相互映照的舞臺形象。楊秀清是作者既賦予同情又有所批判的人物。
他執掌天國軍政大權，施展自己的雄才大略。既精於運籌帷幄，決勝
於千里之外；又能嚴肅天朝法制，賞罰分明。但這位剛毅果決的天國
實權派人物，也有種種致命的弱點。他剛愎自用，竊喜諂媚；假借天
父之名，行專權壓制之實；韋昌輝的陰謀之網已悄悄地向他撒來，他
卻毫不自知，缺乏應有的革命警惕，終於釀成了殺身之禍。韋昌輝是
潛藏在領導集團中的階級異己分子、陰謀家。他暗中通敵，生活糜爛
腐化。為人陰險，心腸歹毒，兩面三刀是其慣用的手段。他在楊秀清
面前，甘言媚詞，脅肩諂笑，極盡阿諛奉承之能事，背地裡，卻謠諑
中傷，讒構誣諂楊秀清，竭力煽動天王的猜忌之心與洪宣嬌的妒火，

4　陽翰笙：〈後記〉，《陽翰笙劇作選》（北京市：人民文學出版社，1956年）。

藉以達到自己的罪惡目的。而一旦得勢，便狂施暴虐，其譎詐凶殘之心，令人齒寒。洪宣嬌對楊秀清別有一種心曲，她見楊秀清與傅善祥志趣相投，進而互相愛慕，妒恨之情油然而生。任性剛烈的性格，寡居的變態心理，使她的妒火很容易被韋昌輝煽燃。於是，她在天王面前詆毀楊秀清和傅善祥，有意無意地充當了韋昌輝的幫凶。傅善祥人品出眾，才學淵博。她雖也有幼稚、驕矜的一面，但為人正直善良而又謙厚，處事顧全大局，不計私利，最終卻成了「楊韋內訌」的無辜受害者。

　　《天國春秋》在注重刻畫主幹人物及其愛情糾葛方面，可以說沿襲了《塞上風雲》的構思格局，但又有重大的突破。四個主幹人物的獨特性格寫得血肉豐滿，鮮明深刻，特別是楊秀清的複雜性格的刻畫，洪宣嬌的內心衝突的剖示，相當成功。楊秀清的性格雕塑，已然跳出絕對化的窠臼。而洪宣嬌的怨艾心曲也被描摹得微妙婉曲，異常強烈的怨妒情結，使得她對情同手足的楊秀清，對自己主考錄取的女狀元傅善祥，情感與態度變得十分複雜。當「楊韋內訌」的慘劇震醒她時，作者運用動作、獨白、對話，深入剖析了她靈魂深處的創痛與憤懣，自責與悔恨，顛狂與迷亂，其綜錯變異的心態，尤其是她的懺悔，深刻地揭示悲劇精神的現實穿透力。然毋庸諱言，「由於劇作本身過分的描劃了洪、楊、傅之間的戀愛糾紛，因此楊，韋之間糾紛的真諦遭到了損害，很容易使觀眾在看後陷入『太平天國亡於女人』的謬誤結論。」[5]作者事後也感到「對於主人翁們的戀愛糾紛」加以渲染，雖是通過審查關的外因使然，但做法「有些不妥」；在一九四九年後的修改本中，刪去了「那些戀愛場面」[6]。此外，該劇仍存在著明顯的類比，把教訓寫得過直過露的缺陷。

5　黃耳：〈《洪宣嬌》演出小論〉，《力報》，1944年4月2日。
6　陽翰笙：〈後記〉，《陽翰笙劇作選》（北京市：人民文學出版社，1956年）。

　　繼出的五幕劇《草莽英雄》（1942），描寫四川保路同志會反抗滿清政府的英勇鬥爭，成功地創造個性豐富、光彩照人的草莽英雄羅選青的舞臺形象，既真實地展現義軍的戰鬥歷程，又總結了慘痛的歷史教訓。作品從辛亥年間川南高縣保路同志會會長羅選青，路劫清廷要犯、同盟會會員唐彬賢寫起。為了匡救危亡，抵禦外侮，羅選青召集了川南六縣保路同志會首領開山立堂，設壇盟誓。不料叛徒駱小豪密告官府，知縣王雲路領兵包抄，圍剿山堂。當此危難之際，羅選青挺身而出，正氣凜然，以隻身入獄換取了眾義軍首領的安全脫險。嗣後，義軍攻克了高縣，選青出獄，王雲路被生擒。然而，被勝利沖昏頭腦的羅選青卻義釋王雲路，又為王的甜言蜜語所迷惑，竟委以入敘城勸降的重任，還慨然允准他「告老還鄉」的請求。次日凌晨，王雲路率兵突襲義軍，激戰中羅選青英勇犧牲，留下了無限的遺恨。《草莽英雄》不僅以緊張驚險的故事情節，川南獨特的民俗風情取勝，而且濃墨重彩，精心塑造羅選青的悲劇形象。作品著力描寫他的嫉惡如仇、英勇頑強的鬥爭精神，剛直豪爽而又專斷自負的性格，缺乏政治目光與輕敵麻痹的思想。羅選青性格的核心——俠義精神，被作為多側面透視的焦點。作者既以讚譽的筆調描繪他以義會友，首舉義旗，從事反帝反清鬥爭的豪俠氣概；又以嘆惋的筆觸表寫他內藏個人英雄主義，在勝利面前昏頭昏腦，敵友不分，一味講求江湖義氣的嚴重缺陷。在處理團防局長李成華、內奸駱小豪與知縣王雲路時，羅選青的獨特個性獲得多角度的充分展示。他滿腔仇恨，毫不輕饒李成華，定要以血償血，刀砍李某；接著按漢流規矩，無比氣憤而又略帶難過地命令駱小豪自殺，允諾奉養小豪之母；最後豪爽痛快地送上百兩白銀和自己的名片，義釋王雲路。這一砍一殺一釋，筆力如炬，洞幽燭微，將羅選青以義為核心的性格描繪得淋漓盡致。

　　一九四三年的四幕劇《兩面人》是陽翰笙唯一的喜劇作品。作者以嚴峻、犀利的諷刺，描寫了「陰陽界」茶場主祝茗齋在游擊隊與日

偽之間，「兩面敷衍，兩面利用，兩面逢迎，兩面打擊」[7]，深刻地揭示抗戰時期大大小小的兩面派的本質。作品為話劇史提供一個兩面派的藝術形象，也顯示作者的寫實劇在人物塑造及體裁方面的新開拓，有其特殊的意義。但從喜劇藝術的角度看，全劇諷刺性有餘，而喜劇性不足，主人翁形象的喜劇元素也顯得單一，不夠豐盈。抗戰勝利後的五幕史劇《槿花之歌》（1946），表證了陽翰笙藝術風格的變易，從先前注重情節或人物性格，轉向著重描摹人物的心理情感。這是一部觀照朝鮮人民的生活與鬥爭的大型悲劇，以一九一九年「三一」獨立運動前後朝鮮民族解放鬥爭為背景，以一個普通家庭為審美的聚焦點，將筆觸伸向人物情感的深處，精緻地表現朝鮮人民的愛國主義情志。主人翁崔老太太原是普通的女性，在嚴酷的鬥爭考驗中，逐漸成長為偉大堅強的母親。作者以飽蘸感情的筆致，細膩地描繪她從素樸純真的愛子之心，上升到崇高博大的愛國之心的心靈歷程，成功地塑造一位感人至深的愛國母親的悲劇形象。隨著人物心靈化程度的加深，抒情性與象徵性也明顯加強。作者不再追求強烈的戲劇性，而著重描繪家庭的人倫深情，致力於通過人物之間心理感情的交流、碰撞，人物自身心理情感的嬗變轉換，來完成人物的塑造與主題的傳達。該劇的抒情戲劇情調迥異於作者的其他劇作，是他一貫風格的衍變，由豪放轉向細膩，由注重戲劇性轉向趨重散文化，但在清峻幽遠中仍內蘊著熾熱悲壯的固有血脈。

　　縱觀陽翰笙的戲劇創作，不難發現他的劇作從以情節為主逐漸遞變為以性格、心理為主；戲劇性由主要憑藉外部衝突逐漸遞變為以性格、內心衝突為主。這一由外而內的發展線索，是他的現實主義戲劇創作日趨成熟、漸臻完善的生動體現。

　　不斷開拓新的題材，描寫新的人物，致力表現重大的社會鬥爭主

7　陽翰笙：《陽翰笙劇作集》（北京市：中國戲劇出版社，1982年），下卷，頁499。

題，是陽翰笙話劇風格的顯著特徵。陽翰笙勇於開拓，銳於創新，總
是在藝術上孜孜以求於拓新。他的《塞上風雲》是抗戰後第一部表現
國內民族團結抗日的優秀劇作，《草莽英雄》被譽為「自有話劇以
來，以江湖人物為題材的，至今還可以說是絕無僅有」[8]的力作，《兩
面人》塑造「五四」以來從未有過的「兩面人」的舞臺形象，而《槿
花之歌》則將審美視野投向朝鮮人民的反日愛國鬥爭。高度的政治敏
感與強烈的思想傾向，驅使他始終關注時代的重大題材，讓劇作發出
時代的強音。他的話劇幾乎都寫於抗戰時期，它們描寫當時的現實鬥
爭，即使是歷史題材，其審美視野也總是投向階級鬥爭、民族鬥爭的
波尖浪谷。它們貫穿著主張團結、抗戰、進步，反對分裂、投降、倒
退的思想紅線。讀之熱血滿腔、煙雲蓋紙，洋溢著濃烈的時代感與強
烈的戰鬥性。《前夜》意在鼓動民眾奮起抗日救亡，反對國民黨當局
對外妥協的政策。《塞上風雲》針對日寇「欲征服中國，必先征服滿
蒙」的侵略野心，號召蒙漢民眾團結抗日。《李秀成之死》既藉以揭
露蔣介石的「攘外必先安內」的政策，也旨在激發「抗戰的情緒」，
弘揚「偉大堅貞的民族精神」[9]。《天國春秋》把筆鋒指出國民黨當局
所製造的「皖南慘案」。《草莽英雄》以古鑒今，總結了沉痛的歷史教
訓。其劇作如號角，似警鐘，使抗日軍民深受鼓舞。

　　傾重悲劇與史劇的藝術形態，是陽翰笙話劇風格的又一特徵。他
的劇作不論現實劇或歷史劇，大多以悲劇的形態出現。作者認為「悲
劇也許還比喜劇更能感動觀眾、刺激觀眾、鼓勵觀眾……我們寫代表
惡勢力的人物獲得勝利和代表革命勢力的受到犧牲，是能使觀眾對這
個劇本詳力思考，從劇中獲取教訓。」[10]他的悲劇多為英雄悲劇，且

8　閻純德：《作家的足跡》（北京市：知識出版社，1983年），頁215。

9　唐納：〈關於《李秀成之死》──與劇作者陽翰笙氏的談話〉，《抗戰戲劇》第2卷第
　　4、5期（1938年7月）。

10　唐納：〈關於《李秀成之死》──與劇作者陽翰笙氏的談話〉，《抗戰戲劇》第2卷第
　　4、5期（1938年7月）。

被賦予社會悲劇的豐厚意蘊，但他也有能力揭示性格、心理的悲劇因素，從中表現歷史的必然要求與這個要求實際上不可能實現的矛盾，因而具有濃烈的悲劇精神。其基調慷慨激昂，恢弘壯烈。作者讚頌悲劇主人翁反抗壓迫和侵略，堅貞不屈的民族精神，抗擊黑暗與邪惡，正氣凜然的革命氣概。但又帶有沉重悲愴的一面。作者在揭示主人翁所因襲的封建農民意識的重負時，筆觸是沉重的。洪宣嬌對天國內訌的痛心疾首的悔悟、自責，羅選青臨終前加強革命警惕性的沉痛呼籲，都是悲愴憤慨的長嘯。但豪壯畢竟多於慘戚，振奮多於頹然。悲劇主人翁的英雄氣概令人振奮，催人驚醒，而不令人沮喪消沉。另一方面，陽翰笙擅長史劇。其史劇既以史實為基礎，注重現實主義的描寫，因而具有歷史感；又著眼現實鬥爭，借古諷今，以古鑒今，故而現實感強烈。但他的史劇也帶有主觀表現的鮮明色彩。作者為了表現富有時代感、戰鬥性的主題，常憑藉人物的大段獨白來諷喻現實。這些獨白既性格化，又有很大暗示性、鼓動性。如洪宣嬌「大敵當前，我們不該互相殘殺」的一段獨白。與阿英史劇恪守歷史的客觀性不同，他的史劇往往抹上一層主觀表現的理念與情感色彩，但因拘守現實主義的刻畫，也欠缺郭沫若史劇奔放不羈的浪漫主義風采。

　　陽翰笙的劇作還具有雄渾粗獷、質樸明朗的風格特徵。作者常常將人物置於國族存亡的危急之秋，置於劇烈的矛盾衝突中予以表現，因而，增添了恢弘悲壯之美。其中雖時有愛情糾葛的穿插，但剔除了纏綿的柔情，而別有一種蕩氣迴腸之感。在衝突情節的建構方面，他繼承中國古典戲曲主線貫串、曲折多變的傳統，同時吸收西方話劇集中緊湊的長處，衝突尖銳激烈，錯綜複雜，而又曲折生動，波瀾層迭。其劇作還擅長運用傳奇性的情節，《草莽英雄》尤為突出。陳三妹路劫欽犯唐彬賢，�夜深山荒野的拜會結盟，羅選青以隻身入獄掩護眾首領脫險，保路同志會裡應外合劫大牢……創造出一個個富有傳奇性的情節與場面。其劇作擁有眾多的人物，錯綜複雜的矛盾，具有

宏大之規模。但剪裁精當、佈局謹嚴，人物的對話、獨白，動作性強，頗具個性。其語言樸實簡練，明快暢達，沒有歐化的痕跡。

第三節　阿英的戲劇活動

　　阿英是現代著名的戲劇電影作家、文學家、近代文學史專家，也是革命文學運動的先驅者、組織者之一。他在話劇史上的歷史地位，是由抗戰時期的「南明史劇」及其代表作《李闖王》奠立的。

　　阿英（1900-1977），原名錢德富，又名錢杏邨，筆名魏如晦、阿英等，安徽蕪湖人。出生於小手工業者家庭，中學畢業後當過郵務員、中學教員，後肄業於上海中華工業專門學校。一九一九年，阿英參加「五四」運動，擔任上海學生聯合會刊物《日刊》編輯。在新的時代思潮沖激下，開始接受馬克思主義的影響，逐漸傾向無產階級革命。「五卅」後，阿英成為蕪湖的社會活動家。他和宮喬岩、李克農等人創辦蕪湖民生中學，積極開展思想啟蒙工作，培育了一批革命人才。一九二六年，他加入中國共產黨，從事黨的發動組織民眾的秘密活動，策劃響應北伐的起義，後赴武漢負責全國總工會的宣傳工作。

　　「七一五」汪精衛叛變革命後，阿英潛回上海，與蔣光慈、孟超等人創立太陽社，出版《太陽月刊》，倡導無產階級革命文學。一九二九年六月，參與組織上海藝術劇社，提倡「普羅列塔利亞戲劇」。一九三〇年初，參與組建中國左翼作家聯盟，擔任「左聯」常委、黨團書記，後被選為中國左翼文化界總同盟常委，成為革命文學運動的領導者之一。三〇年代，阿英發表大量的文藝作品和理論批評著作，是左翼文藝的辛勤拓荒者。早在一九二二年，他就開始文學創作。自二〇年代末到抗戰爆發前，陸續出版中篇、短篇小說集五部，敘事長詩和詩集三部，散文集三部，小說戲劇集《歡樂的舞蹈》及四幕話劇《春風秋雨》等作品，為蓬勃興起的左翼文學增輝添彩，也表顯了鬱

勃的創造力與多方面的文學才華。同時，他力圖運用馬克思主義觀點
進行文學批評與理論研究，先後出版《現代中國文學作家》、《現代文
藝研究》、《現代中國女作家》等十餘部專著。其研究雖受到「左」的
思想傾向的影響，但充滿理論批評家的激情，也不乏犀利獨到的見
解。上述創作、專著，大多被國民黨當局以「鼓吹階級鬥爭」、「詆毀
當局」等罪名加以查禁。阿英也是進步電影的開拓者、奠基人之一。
早在一九二六年，他就參與組辦上海六合影片營業公司。一九三二
年，他和夏衍、鄭伯奇擔任明星影片公司編劇顧問，後參與組織「左
翼電影小組」。他陸續發表〈論中國電影文化運動〉、〈電影批評上的
二元論傾向問題〉等重要文章，創作了電影劇本《豐年》，並與鄭伯
奇、夏衍、鄭正秋、洪深等人合作改編、編寫了多部電影劇本，為促
進中國電影藝術的發展作出了重要貢獻。

　　抗戰爆發後，阿英投身於抗日救亡的宣傳工作，先後任《救亡日
報》編委、《文獻》月刊主編，並成立出版機構「風雨書屋」。上海淪
陷後，他留在「孤島」，英勇地擔負起「在荆棘中潛行，在泥濘中苦
戰」的任務[11]。這一時期，他致力於以戲劇創作來激勵人民抗日的熱
情，不屈的鬥志，其蘊積的戲劇才華在史劇領域引爆出燦爛的花火。
阿英現存最早的話劇是一九二八年的獨幕劇《歡樂的舞蹈》，從抗戰
前夕到一九四一年春，他連續發表了十部多幕劇，按題材可分為三
類。一、現實題材，除《春風秋雨》（1936）外，尚有四幕劇《群鶯
亂飛》（1937）、三幕劇《五姐妹》（1940）、《不夜城》（1941）。這類
劇作從不同側面映現國統區的社會現實，或揭露日寇和汪偽漢奸的罪
惡，表現人民反抗壓迫、侵略，懲處奸頑的鬥爭，也揭示了「革命的
火花在地底潛行」的時代生活的本質。但其藝術表現尚不夠成熟，不
同程度地存在著公式化、概念化的傾向。二、寓言或神話傳說，有三

11 夏衍：〈憶阿英同志〉，《阿英劇作選》（北京市：中國戲劇出版社，1980年），頁3。

幕劇《桃花源》（1937）、五幕劇《牛郎織女傳》（1941），它們借寓
言、神話傳說故事，影射、諷喻現實，其主題帶有哲理意味。三、歷
史題材，有四幕劇《碧血花》（1939）、《海國英雄》（1940）、《楊娥
傳》（1941），五幕劇《洪宣嬌》（1941）。它們借古喻今，以古鑒今，
在敵騎蹂躪、動盪混亂的歷史畫面上，塑造了一系列民族英雄、革命
志士的悲劇形象，既奏響了愛國主義和民族氣節的時代主旋律，也總
結了民族鬥爭、階級鬥爭的歷史教訓。為了「展覽和檢閱，刺激與鼓
勵」[12]戰時話劇的創作、演出，從「歷史藝術兩重意義」[13]上保存
「五四」以來被沉埋的話劇文學，阿英還編輯出版《一九三六年中國
最佳獨幕劇集》、《抗戰獨幕劇選》及《現代名劇精華》等書。

　　一九四一年冬，為躲避日寇、汪偽、國民黨特務的威脅與通緝，
阿英攜眷轉移到中共蘇北根據地，並寫了五幕話劇《宋公堤》。他在
新四軍中主管新聞、文藝、統戰等工作。一九四四至四五年，受郭沫
若〈甲申三百年祭〉一文啟發，他創作了五幕歷史劇《李闖王》。該
劇在翔實的史料基礎上，運用精細峻切的藝術筆觸，塑造李自成、李
岩、牛金星等一系列人物的舞臺形象，既展現了一幅恢宏壯闊、發人
深思的歷史畫卷，也藝術地總結明末農民革命運動失敗的深刻教訓。
該劇由新四軍八旅文工團首演，後在中共各根據地、解放區及五〇年
代初廣為演出，影響巨大。一九五五年，捷克斯洛伐克民族劇院曾翻
譯、演出此劇。抗戰勝利後，阿英任中共華東局文委書記等職。一九
四九年後，任中國文聯副主席等職。曾參與編寫傳記影劇《梅蘭
芳》、《詩人杜甫》，編有《晚清文學叢抄》九種。

12 阿英：〈編者題記〉，《1936年中國最佳獨幕劇集》（上海市：戲劇時代出版社，1937
　年）。
13 阿英：〈題記〉，《現代名劇精華》（上海市：上海潮鋒出版社，1947年）。

第四節　系列史劇與藝術風格

　　阿英是以清醒的革命者、熱情的劇作家與明清史學家、文學史家的多重身分從事史劇創作的。多方面的稟賦、專長、才能，為他在史劇領域的創造性開拓提供了有利的條件。他以明清歷史題材為突破口，在話劇史上首創系列史劇的體式，開闢了現代史劇創作的新生面，也彰顯了熔鑄巨大容量的歷史生活的藝術表現力。「南明史劇」包括《碧血花》（一名《葛嫩娘》、又名《明末遺恨》）、《海國英雄》（一名《鄭成功》）、《楊娥傳》三部連續性的劇作。其突出的成就在於以峻切精細的現實主義筆墨，真實地展現明末清初國破家亡、生民塗炭的歷史圖畫，生動描繪了南明愛國民眾和將領前仆後繼、可歌可泣的反清復國鬥爭。作者擅長整體性地觀照特定時代的歷史生活，賦予「南明史劇」全景式的構架。連續劇分別敘寫南明弘光、隆武、永曆三個朝代的悲史，既相對獨立，各有重點，又前後承接，交插滲透，組成了內在有機的藝術整體。在清兵鐵蹄過江、狼煙滾滾、遍地哀號的背景下，從福王的捲逃，南都的淪陷，到唐王的被害，閩都的覆滅，直至永曆帝潰逃緬境，最終被執被殺，不僅暴露了異族侵略者的凶殘毒辣與焦土滅族政策的血腥罪惡，吳三桂、馬士英、阮大鋮、鄭芝龍等民族敗類的認賊作父，無恥叛賣，也勾畫了南明朝廷皇上庸臣們的昏庸腐敗，爭權奪利，狗馬聲色，懦弱無能。同時，作品濃墨重彩，正面描寫了秦淮歌女葛嫩娘與桐城名士孫克咸的起兵反滿，英勇就義，郧陽十三家義軍的抗清鬥爭與雲滇奇女子楊娥的謀刺吳三桂，以及鄭成功的集眾起義，揮師南京，樹牙窮島，喋血海疆，並採用虛寫從側面帶出了史可法戰死揚州，瞿式耜桂林殉國，李定國屯師孟良，張煌言招兵浙東等史實，從而展示出愛國民眾和將領同仇敵愾、出生入死、堅韌不拔、為國捐軀的壯烈畫面。「南明史劇」以其

全方位、立體地映現特定時代的歷史生活，形象地揭示民族鬥爭、階級鬥爭的歷史教訓，而蔚為一部悲壯動人的「戲劇的南明史」。它與李劼人以《死水微瀾》、《暴風雨前》、《大波》三部連續性的長篇，構成郭沫若所譽稱的「小說的近代史」[14]，可謂前後輝映，堪相媲美，允稱中國現代文學史上之雙璧。

　　繼出的《洪宣嬌》、《李闖王》亦自成體例，堪稱又一系列史劇。它們分別描寫明清兩代，也是中國歷史上最大的兩次農民革命運動，而且都將起義軍由勝轉敗作為審美的聚焦點，著眼於總結血的歷史教訓，可謂「戲劇的明清農民起義史」。不過，前者雖以洪宣嬌為中心，試圖通過她的戰鬥經歷與政治上的進退，真實地映照「太平天國的成長與毀滅過程」，從中揭示其失敗的種種原因。但由於寫作的動因係「憤慨於『皖南事變』的發生」，其真正意圖還在於「號召『團結禦侮』，反對破壞團結的反動集團。」[15]因此，作品著力強化了天國部分將領殘殺自己手足的史實，藉以影射國民黨當局破壞抗日統一戰線的罪行，當年在「孤島」演出曾引起強烈反響，成為中國旅行劇團演出史上最轟動的劇目之一。但毋庸諱言，明顯的類比、影射，也削弱了對天國由勝轉敗歷史的客觀而全面的觀照。作者一九四八年據同名話劇改編的平劇《洪宣嬌》，注重「展開太平天國的成長與失敗的諸多重要環節，且使之戲劇化」，使今人「有所警惕」[16]。

　　「史」與「劇」之結合，翔實的史實性與鮮明的戲劇性的統一，是阿英史劇風格的顯著特徵。阿英注重正確處理「史」與「劇」的關係。他一方面廣泛地搜集史料，運用唯物史觀與科學的嚴謹考證，甄別真偽，在尊重歷史真實的基礎上，選取典型的人物、事件作為藝術創造之素材。他寫作《海國英雄》時，曾「訪求參考了三百部以上的

14 郭沫若：〈中國左拉之待望〉，《中國文藝》第1卷第2期（1937年6月）。
15 阿英：〈公演前後〉，《阿英劇作選》（北京市：中國戲劇出版社，1980年），頁463。
16 阿英：〈關於《洪宣嬌》〉，《大連日報》副刊《海燕》，1948年11月14日。

南明史籍，獲得不少關於鄭成功散佚的故實」[17]，並加以認真的甄別。創作《洪宣嬌》時，更是推倒了舊史書、野史、小說對洪宣嬌的一切誣衊、歪曲之辭，還這位太平天國的女英雄以性格果決機智，「勇武善戰」、「醫道很高」、「具有一定高度的政治才能」、「和人民共甘苦」[18]的本來面目。同時致力於史實的「戲劇化」。史劇文學是人學，阿英總是將人物作為藝術構思的起點與歸宿，從史實的客觀性、具體性中達成對人物真實性、典型性的刻畫，形成了以人為主，以「人物」映照「歷史」的獨特的審美機制。

在處理「人」與「史」的關係方面，「南明史劇」採取以南明各朝的衰亡為背景，以主人翁的抗清愛國鬥爭為中心的藝術構架，將塑造具有愛國精神與民族氣節的悲劇主人翁，作為審美創造的核心。《碧血花》即為顯例。作者觀看歐陽予倩的京劇《桃花扇》，使他想起《板橋雜記》中「尚有較香君更具積極性的人物」，其一就是至死不屈、斷舌噴血的葛嫩，他深感葛嫩「慷慨激昂，可歌可泣之史實，頗有成一歷史劇的必要。」浮想聯翩之間，「由葛嫩而孫克咸，由克咸而余曼翁，王微波，再由曼翁而李十娘，由微波而蔡如衡，竟成一串連而不可分離之連鎖。且此三對人物，恰又代表三種傾向，微波、如衡一對，更可作為『反派』。」[19]於是，決定用此六人作為人物框架，寫出福王南都之史實。作品致力於塑造具有高尚愛國情操與民族氣節的下層婦女葛嫩娘的形象。在南都淪陷前夕，葛嫩娘為報國難家仇，以「死諫」說服兒女情長的孫克咸，後隨克咸一道投身反清鬥爭。她出色地指揮女兵，從事動員民眾與反奸的工作。繼而九龍灘苦戰不支，隻身奔赴鄭芝龍府求援，嗣後在浙江叢山中被困被俘。她當場怒打欲行非禮的清兵統帥博洛，痛罵充當滿清走狗的蔡如衡，最

17 魏如晦：〈編劇者言〉，《海國英雄》（上海市：上海國民書店，1940年）。

18 阿英：〈洪宣嬌〉，《阿英文集》（香港：三聯書店，1981年），頁706-708。

19 阿英：〈公演前記〉，《碧血花》（上海市：上海國民書店，1940年）。

後，「斷舌，噀血，噴面」，壯烈犧牲。在舞臺上樹立了一位以身報國、萬死不辭的幗國英雄的崇高形象。男主人翁孫克咸的忠貞剛強，英勇不屈，侍女美娘的勇敢機智，正氣凜然，漢奸蔡如衡的奸詐陰險，卑鄙無恥，陳微波的愚弱屈從，心地善良，也寫得生動鮮明。

　　在「南明史劇」中，主人翁的動機是從所處的歷史潮流中汲取來的，他們臨危受命，表現出「執干戈以衛社稷」的高尚的愛國情志；而人物的鬥爭及其結局也為歷史事態的衍變所制約。他們外對強大的異族侵略者，內對南明統治者的腐敗無能，奸臣的弄權誤國，仍百折不撓，頑強拼搏。這無疑更能凸顯人物崇高的愛國主義精神與堅強不屈的鬥爭意志。《海國英雄》的主人翁鄭成功被置於以隆武為中軸、連貫南明三朝的廣闊背景，面對著更複雜的人物關係與情感糾葛，經歷了更重大的矛盾衝突與漫長的鬥爭歷程，因而，其形象也比葛嫩娘豐盈、深刻。作者從「政事，軍務，大枝小節」，「從生活的每一個角落」，既表寫鄭成功「一生統一而又偉大的意念，為著復興民族不惜忍受一切的苦難與犧牲」[20]的韌性戰鬥精神，又賦予人物多側面的豐富的性格特徵。在他筆下，鄭成功作為集人臣、父子、統帥於一身的民族英雄，既有忠貞剛毅、公而忘私、百折不撓、熱愛兵民、刻苦耐勞、勇於自責等美德，又有剛愎專斷、輕敵麻痺，與人民關係不夠深切等弱點，同時還表露出真摯、豐富的天性人情。至若《楊娥傳》雖也截取女主人翁楊娥反清鬥爭的幾個重要片段，來表現她那壯烈的反抗與復仇精神，但因羈縛於史實，正面描寫了永曆帝的潰逃與鄖陽十三家義軍的抵抗運動，使楊娥與吳三桂的衝突無以獲得集中而充分的展現，從而削弱了楊娥性格的豐盈與深刻性。

　　以明清農民運動為題材的史劇，則採取以人為經，以史為緯的審美構架。鑒於戲劇是激變藝術，時空高度集中的審美規範，阿英以農

20 阿英：〈編劇者言〉，《海國英雄》（上海市：上海國民書店，1940年）。

民運動由勝轉敗的歷史過程為緯線，以主人翁的思想性格及其衍變為經線，經緯交錯，編織出一幅以主人翁等人物形象為主體的恢宏悲壯的歷史生活畫卷。《李闖王》從寧武關戰役寫起，中經起義軍進駐北京後的種種蛻變，終於衍成山海關至平陽的一路慘敗，最後以奉天玉和尚──李自成的內省與坐化收結。在這裡，起義軍勝衰史的幾個轉捩點與主人翁思想性格的轉捩點相契合，構成了一種同步互律的關係，李自成複雜的思想性格、內心世界及其衍變，也在典型環境中獲得真切深入的展現。

　　在「迎闖王，不納糧」的花鼓聲中，呈現在觀眾面前的李自成，是一位來自草澤，性格樸質、粗獷、豪爽，又有一定文化教養的農民運動領袖。他擁有豐富、多方面的生活經驗與長期的鬥爭歷史，以推翻明朝暴政，拯民於水火之中為己任，具有關心民瘼、治軍嚴明、禮賢下士、虛懷納諫等優秀品德。攻陷北京城後，救護長平公主，安置永、定二王，嚴懲搶劫的士兵等行動，進一步寫出李自成的政治家風度、嚴肅軍紀及人情味。然而，一道宮牆畢竟把他與人民隔開了。「君臨天下」的帝京環境，傳統文化的負面影響，催動了李自成靈魂深處的帝王欲念，牛金星的種種引誘、慫恿與教唆，更使他滿腹心思地要「做皇帝」。隨著矛盾衝突的逐漸發展，李自成固有的農民意識、流寇思想、帝王欲念也愈加膨脹。他以偏執暴躁取代了從善如流，以狹隘自私擠兌了豪爽仁愛。在討伐吳三桂的爭議中，雖眾人一再勸阻，他仍意氣用事，一意孤行，終於釀成了戰略決策的重大失誤，軍事行動的慘敗。妒賢忌才，使他無法容納李岩的公忠體國，犯顏直諫；牛金星對李岩「有異志」與「二李並稱」，「天無二日，國無二主」的讒構，更是擊中了這位大順皇帝靈魂的要害。他終於在「變態失敗情緒與帝王思想交錯下」[21]，以「萬乘之軀」的剛愎暴戾枉殺了李岩。這

21 阿英：〈關於《李闖王》的寫作技術〉，《阿英文集》（香港：三聯書店，1981年），頁503。

位曾經叱咤風雲的傑出的農民英雄，終因內外黑暗勢力的夾攻，自身的種種嚴重缺陷，而釀成了功敗垂成、毀於一旦的悲劇。劇尾，李自成出家三十年後，通過「參禪」內省，領悟了自身的「罪愆」，為他的形象添上了最後的有力的一筆。李自成是現代史劇中最為豐滿深刻的藝術典型之一。他的思想性格與複雜心理既有鮮明的獨特性，是「這一個」；又有普遍性，集中概括了歷代農民起義領袖的一些共通性的特徵。他由勝轉敗的悲劇結局及其內外構因，為革命者提供了值得當作晨鐘暮鼓來加以警惕的教訓。這對於面臨抗戰全面勝利，將要進入大城市的根據地軍民來說，無疑有著深刻的現實教育意義。

李岩、牛金星等人物形象，既與李自成的形象構成了鮮明的對比與映襯，也有其獨立的審美價值。李岩是一位政治上有遠見卓識，為人坦蕩、熱情，富有正義感和「文死諫」性格的將領形象。他對政治軍事局勢的精闢分析，屢次力主嚴肅軍紀，對闖王登極、征討吳三桂及山海關戰役等決策表示異議甚至犯顏直諫，彰顯了他在勝敗面前始終保持著清醒、冷靜的頭腦，剛直不阿、不計個人榮辱得失的高尚品德。而他駐軍城外，暗訪私察民情，與敗壞軍紀、嚴刑勒索、魚肉百姓的諸將領作鬥爭，進一步體現他始終和人民保持著聯繫、處處執行愛民政策的優良作風。作者也不迴避李岩不善於應付環境與團結人，梗直有餘、靈活不足等缺點，因此，人物形象顯得真實、豐滿。牛金星是潛伏在革命隊伍內，卑鄙奸佞、野心勃勃的陰謀家形象。作品從他對李自成的曲意逢迎，對崇禎的暗輸「忠心」，對李岩的無端讒害，對百姓的嚴刑勒索，與劉宗敏的勾心鬥角，淋漓盡致地活畫出他的諂媚、奸詐、險惡、凶殘。其他人物如劉宗敏的粗暴與貪婪，宋獻策的機警與巧智，吳三桂的貪鄙與無恥，崇禎的喪心病狂等，或精細描繪，或粗筆勾勒，也都給人留下鮮明深刻的印象。至於《洪宣嬌》一劇，女主人翁的鬥爭經歷與思想衍變，雖「完全契合了太平天國的成長與毀滅過程」，但二者並未在同步中構成互律關係。由於洪宣嬌

在革命運動中不像李自成那樣處於首領地位，起著左右大局的決定性
作用，加之作者的筆觸黏滯於內部的爭鬥、殘殺，因此，主人翁及其
他人物形象難於得到全面充分的描繪。

　　以嚴謹的寫實性為主體，熔合寫意性等因素，是阿英史劇風格的
又一特徵。作者善於在現實主義話劇體式中，有機地熔合西方現代派
戲劇與傳統戲曲、歌劇等的審美因素、表現手段，藉以增強、擴充話
劇的藝術表現力，從中彰顯了勇於探索、銳於創造的革新精神。首先
在人物刻畫方面，作者強調依據史實來把握人物性格，注重表現性格
的發展，力求「使最重要的二三主幹人物成為『典型性格』人物」。
葛嫩娘、鄭成功、楊娥、洪宣嬌、李自成等悲劇主人翁，不僅憑藉嚴
謹的考證與充分的史實進行創造，而且致力描寫人物複雜的性格與心
理情感及其發展變化。劇中其他主要人物也往往有豐富的性格側面與
深致心理，超離了「粗枝大葉的類型性格」[22]。這是構成阿英史劇嚴
謹的現實主義特色的要素。同時，阿英也不反對「根據實際情況的必
要，根據事實的可能，創造出適當的故事，作為歷史的題材，安置在
歷史範圍描寫中，以刻畫在一定時間的一定人物」。楊娥的「夢刺」
吳三桂，洪宣嬌與鬼魂的對話，即為範例。他還提出「對於史實局部
的改變，只要不是主要的」，且有助於性格刻畫或發揮史劇效能，就
「不僅合理，也自有其可能。」[23]《楊娥傳》裡吳三桂寵姬八面觀音
一角，因史料付闕，其身分遂難定論，遂「置『寵姬』與『侄孫女』
於不分，混『妻』『姬』而為一」。有人也許以為，這未免有傷名份，
有背史實，但自阿英看來，這一混淆係塑造主幹人物之需要。吳三桂
「並國家亦可拱手送人，何有於名份？何有於史實？加以醜化，以暴
其醜，庸何傷？」[24]

22 阿英：〈關於平劇《孔雀膽》〉，《阿英文集》（香港：三聯書店，1981年），頁523-524。

23 阿英：〈關於平劇《孔雀膽》〉，《阿英文集》（香港：三聯書店，1981年），頁523-524。

24 阿英：〈寫作雜記〉，《阿英劇作選》（北京市：中國戲劇出版社，1980年），頁374。

　　阿英刻畫主幹人物精雕細縷，濃墨重彩。他創造性地借鑒西方現代派與戲曲的手法，運用幻覺、幻境、夢境來描寫主人翁的潛意識與變態心理。《楊娥傳》第二幕，楊娥驚悉丈夫張小武被害後，在悲風四起、精神恍惚中出現幻聽、幻覺，作者借助現代擴音設備，讓幕後的張小武與臺上的楊娥進行一場哀惋動人、悲壯深沉的對話，傾吐了他們婚後長年為國事奔波，共誓同生同死的無限深情，也剖露主人翁以身報國、忠於愛情的高尚純潔的靈魂。第四幕楊娥在奄奄一息中「夢刺吳三桂」，更將女主人翁誓與逆賊不共戴天的強烈復仇意志，外化為充滿浪漫主義激情的壯烈場面，堪稱歷史真實的理想化表現與詩意的誇張。而《洪宣嬌》一劇結尾，女主人翁因城破國亡而陷入神經錯亂，作者運用幻覺、幻境及電影的手法，配合舞臺音響、燈光的調度，敍寫洪宣嬌眼前先後出現蕭朝貴、楊秀清、洪秀全、馮雲山、石達開、韋昌輝等人的鬼魂，並從人物和鬼魂的對話進一步揭示太平天國血的教訓，也表達了再接再厲，進行滅胡興漢的民族革命的決心。不難看出，當阿英對史實加以創造或改變時，他往往大膽地融入浪漫主義、現代主義的審美因素與寫意性的表現手法。對比與映襯也是作者常用的手法。它既獲益於擅長設計對比與襯映的人物關係，也與注重描寫人物對同一事件的不同態度分不開。李岩、牛金星的性格，即是在鮮明的藝術對照中獲得了生動展現。《海國英雄》也以鄭芝龍之悖逆，郭必昌之險惡，隆武帝之懦弱，滄兒之正直，來對比、襯映鄭成功的忠貞愛國、堅韌不拔。

　　其次，衝突尖銳激烈，集中緊湊，劇情大起大落，引人入勝。作者組織衝突、情節與場面，善於有機地融合戲曲的審美要素。其衝突建構就融合戲曲的點線組合。一面將主人翁放在複雜的矛盾衝突與人物關係的糾葛中，同時以主人翁生活與鬥爭中幾個重要事件或片段，作為衝突的連結點與情節的中軸線，建構了多線發展與點線結合相交織的衝突構局。《海國英雄》既將鄭成功置於敵我、君臣、父子、夫

妻等複雜的矛盾衝突與情感糾葛中，又以主人翁斥父逼餉、哭諫父
降、揮師南京受挫、天地會紀念日的悲慟與自責四個事件為連結點與
中軸線，使戲劇衝突圍繞著忠與孝、戰與降、勝與敗、生與死幾個點
次第展開，既尖銳緊張，波瀾起伏，又大起大落，推衍有序。作者還
擅長運用傳奇性的情節，例如葛嫩娘的「斷舌噴面」，楊娥的「謀
刺」與「夢刺」，鄭成功的「樹牙窮島，喋血海疆」等。特別是《李
闖王》一劇，為順應根據地民眾對「悲歡離合，變化曲折」的情節，
「熱鬧、新奇、趣味」的形式的愛好、需求，將傳記劇與傳奇劇有機
地糅合起來，「在樸素的『傳記』基礎上，加上了『傳奇』的『情節
的穿插和表面的效果』成分」[25]，並運用京劇的「點將」、「殺宮」、
「戰鬥」、「搜山」等場面表現法。同時，注重與話劇內容、體式的
「溶合」與「調和」。例如第四幕，李自成出於變態的失敗情緒與帝
王思想怒殺李岩，乃全劇之高潮。劇情自山海關戰役起，如一股激
流，傾瀉直下，至殺李岩，戛然而止。誠如作者指出，在這種場合，
若不採用京劇「戰鬥」的場面，「『形象』的寫失敗之『因』，則殺李
岩的『果』必然會顯得無力。而要寫這些『因』，以逐步掀起最後的
『果』，則必須吸收平劇這樣的場面，才能傳達得出來，並可以把潮
揚得比第二幕更高。」[26]鑒此，作者還結合採用戲曲的幕間戲方式，
使情節結構具有中國作風與中國氣派。阿英的史劇喜用插曲，伴以舞
蹈，一些場面寫得聲情並茂，奇麗多彩，盈濫著濃烈的民族色彩。

　　阿英史劇的語言熔「『話劇對白』和『平劇道白』於一爐」[27]。他
主張歷史劇的語言「最好還是盡量採用歷史的語言，少攙入新名詞為

25 阿英：〈關於《李闖王》的寫作技術〉，《阿英文集》（香港：三聯書店，1981年），頁
　　500。

26 阿英：〈關於《李闖王》的寫作技術〉，《阿英文集》（香港：三聯書店，1981年），頁
　　503。

27 阿英：〈關於《李闖王》的寫作技術〉，《阿英文集》（香港：三聯書店，1981年），頁
　　503。

是。同時，每一人物的語言，應盡量的切合這一人物的性格、身分，加強的說明形象。」[28]不過，他筆下的人物臺詞不同程度地存在著「現代化」的缺憾。儘管他認為歷史劇的作用在於「借歷史的題材，對現實有所啟發」[29]，其效用不是直接的，而是「啟發式的」[30]，但他的史劇也輕重不同地存在著類比，或把「教訓」寫得過直過露的弊病。

28　阿英：〈關於平劇《孔雀膽》〉，《阿英文集》（香港：三聯書店，1981年），頁523。

29　阿英：〈關於平劇《孔雀膽》〉，《阿英文集》（香港：三聯書店，1981年），頁512。

30　阿英：〈關於平劇《孔雀膽》〉，《阿英文集》（香港：三聯書店，1981年），頁524。

第九章

宋之的、吳祖光

　　宋之的是一位崛起於左翼劇壇，在抗戰時期產生重要影響的著名劇作家。他的戲劇創作與陳白塵同時聞名於上海，到四〇年代並肩進入繁榮鼎盛期，但宋氏的成就、影響比陳氏略遜一籌。

第一節　宋之的前期與抗戰初劇作

　　宋之的（1914-1956），原名汝昭，出生於河北豐潤縣貧農家庭。從小愛好戲曲與地方戲，能演唱京劇、評劇。中學時期，接受「五四」新思潮的影響，廣泛閱讀新文藝作品。一九三〇年夏，考入北平大學法學院俄文經濟系，結識于伶、陳沂等人，翌年參加「劇聯」領導的「呵莽」劇社的反帝公演。一九三二年，與于伶等人組織「劇聯」北平分盟，創建「苞莉芭」劇社，並負責主編該分盟機關刊物《戲劇新聞》。翌年，國民黨當局在北平加劇專制統治，宋之的被迫流徙上海。在「劇聯」的領導下，他組建、主持「新地劇社」的演劇活動。同年八月與次年八月，因參加歡迎巴比塞的反戰調查團來華的遊行，與率領「大地劇社」赴南京公演進步劇目，曾先後兩次被當局逮捕。在獄中，他深受鄧中夏等革命者的影響，出獄後更堅定地從事戲劇運動。一九三五年春，宋之的應邀赴太原任西北影業公司和西北劇社編劇，同年七月，他創作第一部話劇《誰之罪》（一名《罪犯》），揭露資本家對礦工殘酷的剝削、壓迫，抨擊閻錫山統治下的山西黑暗社會。這部三幕劇初步顯露了作者戲劇創作的才能。

一九三六年初，閻錫山大肆迫害進步人士，宋之的被迫離開太原返滬。他加入上海業餘劇人協會，積極從事「國防戲劇」的創作、演出活動，先後寫了獨幕劇《烙痕》、《太平年》、《平步登天》（1936）、《善忘的人》及五幕歷史劇《武則天》（1937），並與沈西苓合作改編奧凱西的《朱諾與孔雀》為《醉生夢死》。其中《烙痕》描寫了日寇的野蠻侵略給淪陷區人民心靈烙下的斑斑血痕，表現了東北人民英勇鬥爭、寧死不屈的獻身精神。作品寫得短小精悍，悲壯深沉，是一個優秀的國防劇作，在各地上演獲得了觀眾的好評。《平步登天》是作者第一個喜劇，以辛辣的諷刺揭露國統區競選議員的醜劇，堪稱四〇年代《群猴》一劇的藝術試煉。這一時期，宋之的產生較大影響的劇作當推《武則天》。該劇描寫了「在傳統的封建社會下——也就是男性中心的社會下，一個女性的反抗及掙扎」[1]，企圖「借武則天來表現一個女權運動」。但由於沒有顧及「這女權運動的路是否正確，方法是否對」[2]，呈現在觀眾面前的武則天的女權運動，乃是以女權中心主義來報復男權中心主義。作品的客觀效果與主觀意圖是悖離的。但從藝術上看，作者所塑造的武則天形象，儘管不一定符合歷史真實，卻生動地寫出這個「怪傑」的複雜性格與變態心理。她富有才智，卻又倔強陰鷙。為了「取得政權」，她最初憑藉自己的「美貌和妖媚」，後來是施展「毒辣的陰謀和收買人心的詐偽」[3]。為了陷害王皇后，竟然親手殺死自己的小女兒。以虐待狂的變態心理玩弄、壓迫男性，以發洩自己的報復主義。但她也有孤寂、苦悶的一面及對懦弱女性的保護。這是一個在男權中心社會壓制下性格心理被扭曲、變異的女帝王形象。如作者所說，「她企圖突破封建傳統，但卻處處被封建傳統所束縛，無意間且以新的封建傳統束縛人家——放縱地玩弄男

1　宋之的：〈序〉，《武則天》（上海市：生活書店，1937年）。
2　杜漸（陳沂）：〈論《武則天》〉，《中流》第2卷第9期（1937年7月）。
3　茅盾：〈關於《武則天》〉，《中流》第2卷第9期（1937年7月）。

性。」[4]全劇情節曲折生動，衝突尖銳緊張。一九三七年六月由沈西苓執導在凡爾登戲院公演，曾轟動上海。此外，宋之的還發表著名的報告文學《一九三六春在太原》，以強烈的愛憎感情，新穎、冷雋的筆致，披露土皇帝閻錫山在山西的黑暗統治。

　　抗戰爆發後，宋之的投身於民族解放戰爭的洪流。他加入中國劇作者協會，參與集體創作《保衛蘆溝橋》。「八一三」後，他和馬彥祥率領上海戲劇界救亡演劇一隊，奔赴南京、武漢、鄭州、西安等地，進行抗日救亡的演劇宣傳。同年十二月返回武漢，參加中華全國戲劇界抗敵協會，任常務理事。翌年春，他和上海業餘劇人協會同人赴重慶，從事大後方的抗戰戲劇運動。抗戰初期，宋之的寫了獨幕劇《黃浦江邊》（一名《黃浦月》）、《舊關之戰》1937）、《上前線去》（又名《壯丁》）、《出征》及多幕劇《旗艦出雲號》（1938）、《自衛隊》（又名《民族光榮》，1939），並總結自己的創作實踐，發表〈論新喜劇〉（1939）一文，呼喚深入映現抗戰時期的戰鬥生活，帶有積極浪漫主義傾向的「英雄喜劇」。在他看來，運用諷刺喜劇的形式，批判沿襲「數千年的不合理的生活」與「種種阻礙抗戰的勢力」，不過是喜劇的「主要形態之一」，而英雄喜劇卻應該成為「新喜劇的主流」，他概括英雄喜劇的基本特徵。其一，「描寫英雄們抗戰建國的偉業」，以「堅固人們對抗戰的意志，在人們的心中喚醒對暴敵一切壓迫的反抗心」。其二，塑造「喜劇型的英雄」[5]，「在各條戰線上，有著不少的英雄在戰鬥著……這類英雄在喜劇裡，將是一把火，燃燒起民眾們熱烈的抗戰情緒，鑄就了鐵一般的民族再生力量。」[6]其三，運用「浪漫的寫實」方法，一個現實主義作者，「不僅要注意現在的動態……

4　宋之的：〈序〉，《武則天》（上海市：生活書店，1937年）。

5　宋之的：〈論新喜劇〉，宋時編：《宋之的研究資料》（北京市：解放軍文藝出版社，1987年），頁171-175。

6　宋之的：〈戲劇與宣傳（代序）〉，《演劇手冊》（上海市：上海雜誌公司，1939年）。

且要在現在裡孕育著將來。」鑒此，就要「以必勝的信心，無上的熱
情，真正的喜悅」觀照對象，「把英雄的抗戰現實給以強化」，讓「人
物較之現世界裡的人物更進一步」，以契合主體、觀眾的想像與理
想。而在技巧上可採用「情節的誇張」，它看似不合理，難以置信，
其實內蘊著「情緒的真實」[7]，並不會使觀眾懷疑其內在的真實性。

　　宋之的抗戰初的劇作，除諷刺喜劇《出征》外，大凡是他執著追
求的英雄喜劇。《黃浦江邊》、《舊關之戰》即是初試鋒刃之作。這兩
個短劇從戰取猖獗的暴敵勢力中，表現了雖暫居劣勢卻正在壯大的民
族的新生力量，塑造了浦東潛水員阿三等人與前線將領李振西團長和
士兵的英雄形象。隨著生活體驗的深入與思想認識的深化，作者真切
地把握光明與黑暗的慘烈爭鬥及其相互消長的現實，其英雄喜劇逐漸
形成了歌頌光明、彰揚忠烈與暴露黑暗、指摘醜惡相結合的審美特
徵。一九三八年的五幕劇《旗艦出雲號》，即是代表性的作品。它以
中國特工炸毀日本海軍旗艦出雲號的真實事件為素材，參照了敵國有
關大量材料予以藝術想像，從一個獨特角度生動地展現「七七」事變
後到「八一三」事變中日激烈交戰的歷史畫卷。作品以出雲號游弋中
國海岸，陰謀策劃「青島事件」、「虹橋事件」及發動侵略上海戰爭為
線索，一方面著力表現中國特工人員跟蹤、監視與炸毀出雲號的艱苦
卓絕的鬥爭，塑造了大智大勇、出生入死的特工人員周天民、黃家惠
的英雄形象，並穿插外灘難民的流離失所、黃浦江邊的街頭演講與鋤
奸、中國空軍轟炸出雲號等場面，為抗戰初期風雲突變、群情激昂的
民族鬥爭攝下一幅幅歷史畫面。同時生動地勾畫旗艦司令官長谷川，
特務中村、山本，法西斯學者、僧人的群像，揭露了日寇狂妄的侵略
野心，殘暴狡惡的本質及其必然覆滅的下場，也表寫了日本士兵、商

7　宋之的：〈論新喜劇〉，宋時編：《宋之的研究資料》（北京市：解放軍文藝出版社，
　　1987年），頁171-175。

人及國內的厭戰、反戰情緒，軍國主義對士兵、農民的血腥鎮壓。抗
戰以來還沒有一部劇作對暴敵一方作過這種較真實而全面的映照，作
品也因之具有特殊的審美價值與認識意義。不過，該劇過分突出特工
的作用，而忽視民眾的鬥爭，這勢必削弱特工形象的真實性與主題的
深刻性。過分追求劇情的奇詭，也使一些情節顯得不夠真實、合理。
但在運用大型的英雄喜劇形式，從軍事鬥爭的角度映照敵我之間複雜
慘烈的鬥爭方面，《旗艦出雲號》畢竟是一部開拓性的作品。

　　一九三八年秋武漢淪陷後，宋之的從抗戰初期的興奮情緒中冷靜
下來，同年夏，他讀了夏衍的《上海屋檐下》深受感動，「不僅是由
於人物的真實和素樸，且為了他那寫實的創作方法」，他將即將完成
的《旗艦出雲號》當作「某一階段的結束」，決心更深入的觀察現
實、把握現實[8]。翌年初的四幕劇《自衛隊》，表明他的思想與創作正
處在深刻變化的前夜。作品以華北敵後組織農民自衛隊、建立抗日根
據地為題材，一面著力揭露日軍少佐平沼、宣撫班班長櫻內凶殘暴
虐、倒行逆施的殖民統治，給淪陷區帶來的深重災難。同時，將批判
鋒芒指向嚴重阻撓農民投入抗戰洪流的半封建社會形態及其文化倫理
觀念，真實描繪了農民群眾在火與血考驗中的逐步覺醒。年輕寡婦果
子、紅眼八三、古老大兄弟等人捐棄私利與個人恩仇，逐漸盪滌傳統
思想的污濁，紛紛站到民族解放鬥爭的旗幟下。游擊隊政工人員史
進、姜克等人經受戰爭熔爐的陶冶，也變得成熟而堅定。劇尾，游擊
隊和民眾利用日偽之間的火拚，裡應外合，一舉殲滅暴敵及其鷹犬，
農民自衛隊和根據地也獲得鞏固、發展。《自衛隊》的獨特貢獻，在
於映現淪陷區農民組織自衛隊、建立根據地的重大課題，在一定程度
上展現了正義與邪惡、進步與倒退、光明與黑暗的劇烈搏鬥及其相互
消長的過程。但毋庸諱言，由於作者對生活不夠熟悉，也不明白「民

8　宋之的：〈序〉，《旗艦出雲號》（上海市：上海雜誌公司，1938年）。

族鬥爭，說到底是一個階級鬥爭的問題」，作品未能深入描寫農村基本群眾的覺醒、反抗，及其在鬥爭中的中堅作用，被突出的是準特工式的人物果子。而將曾經窩藏漢奸、夥同殺害貧苦農民、充當日偽政權爪牙的富農四疙瘩，無批判地寫成自衛隊的頭面人物之一，也流露出嚴重的思想缺陷。此外，宋之的還與陳白塵合作改編五幕抗戰劇《民族萬歲》（據席勒詩劇《威廉‧退爾》），與荒煤、羅烽、舒群合編四幕劇《總動員》，並與曹禺將該劇改編為《全民總動員》。

第二節　後期劇作與風格特徵

抗戰進入相持階段後，日趨艱難、嚴峻的民族解放戰爭的局面，大後方愈演愈烈的種種腐敗現象，引起宋之的的深入思考。一九三九年夏，他和王禮錫率領「文協」的作家戰地訪問團，奔赴大西北和晉東南進行半年之久的考察、訪問，親眼看到共產黨、八路軍領導下的抗日根據地的嶄新面貌。他的思想感情也發生深刻的變化。與此同時，他對英雄喜劇創作進行認真的檢視、反思，意悟到戰初「能夠使觀眾興奮的作品究竟給了觀眾什麼實際影響，恐怕除了一時的廉價的感情滿足之外沒有別的。……在這更多艱苦困難的抗戰新階段，一個劇本必須觀眾看了之後回家睡不著覺，而不是睡得舒舒服服。」[9]鑒此，繼《自衛隊》將審美視野從抗日前線轉向劫難深重、浴血苦鬥的淪陷區後，他開始直面土劣橫行、官商肆虐的國統區社會現實，其歌頌與暴露相交織的創作主題也明顯地向暴露一面傾斜。與之相應，其「浪漫的寫實」進一步向「以人物的真實和素樸」為標誌的「寫實的創作方法」[10]位移，性格刻畫也向人的心靈掘進。表證這一衍變的是一九四〇年創作的《霧重慶》（原名《鞭》）、《刑》等作品。

9　宋之的：〈從三年來的文藝作品看抗戰勝利的前途〉，《新蜀報》，1940年10月10日。
10　宋之的：〈序〉，《旗艦出雲號》（上海市：上海雜誌公司，1938年）。

　　五幕劇《霧重慶》是宋之的話劇的代表作，也是「五四」以來優秀的話劇之一。作品敘寫抗戰時期一群流亡到重慶的知識青年的生活遭遇與悲劇命運。他們原都是充滿理想和愛國熱情的救亡青年，但在「霧重慶」黑暗污濁的社會裡，卻一個個走向沉淪、沒落。沙大千和林卷妤夫婦，是作者著力刻畫的人物，他們原是有作為的熱血青年，在北平上大學時，每次示威遊行，總是「膀子勾著膀子，向著警察的水龍頭、刺刀、警棒衝鋒」。抗戰爆發後，他們流亡到大後方，孩子夭折，生計無著，為窮困所迫而「抄小路」，與老艾辦起小飯館，想賺點錢後真正幹點事。可是當卷妤意識到這是一條與環境妥協的邪路時，大千已陷入難於自拔的泥沼。在官僚政客袁慕容的引誘之下，大千從事違法的投機生意，利欲薰心，腐化墮落，成了民族的罪人而不自知。卷妤深感痛苦，她鬥爭著，奔突著，參加救護訓練班，搶救傷兵和難民，為前線士兵募捐軍衣，但她並沒有真正衝出「霧重慶」的決心。最後在被大千染上梅毒、極端痛苦的情況下，雖憤而出走，卻險些為袁慕容所拐騙。顯然，她從一個陷阱跳出，卻難免又會墜入另一個陷阱。而沙大千也未能擺脫厄運，最終被袁慕容所耍騙而陷於破產的境地。作品還寫了其他幾個流亡青年，他們同樣沒有逃脫被腐蝕、吞噬的命運。自視清高的老艾，雖牢騷滿腹，時而講幾句對現實不滿的嘲諷話，但也僅此而已，他最後貧病潦倒，被黑暗現實奪去了生命。女大學生苔莉因生活無著，為養活弟妹而被迫當交際花，依賴著袁慕容過著寄生的生活。她想起自身的遭際就痛哭流涕，但激動過後，一切依然故我，頂多是由這個人的懷抱轉到另一個人的懷抱。萬世修則冒充「活神仙」批命論相，後來攀附權貴而成了幫凶，但最終仍免不了被驅逐出境。與他們形成對照的是，女青年林家棣衝出霧的重慶，走上戰火紛飛的抗日前線，儘管她只有一顆火熱單純的心，對社會並沒有深刻的認識，但經受民族鬥爭的熔爐鍛冶，她將會逐漸變得堅定、成熟。作品描寫這群流亡青年意在彰明，在那發黴腐爛的社

會裡，即使正直純潔的青年，如果沒有明確的生活目標與堅強的鬥爭意志，也會沾上舊社會的毒菌，被罪惡的環境所腐蝕、吞噬。劇中的官僚政客袁慕容是「霧重慶」社會的代表，其儀表堂堂，掩蓋不住醜惡的本質。他玩弄女性，投機倒把，拉攏腐蝕青年，是一個大發國難財，利欲薰心、荒淫無恥的官商。作者的鞭子抽在一群投機取巧走捷徑的青年身上，「鞭策著抗戰陣營中動搖的停滯的人堅定與前進」[11]，同時也狠狠鞭打袁慕容之流，鞭笞罪惡的淵藪——黑暗的「霧重慶」社會。

　　《霧重慶》在藝術上達到了較高的造詣。作者旨在「暴露現社會中的那黑暗的一面，顯示出那光明的一面」[12]，題旨看似平凡，然藝術運思卻新巧而不落俗套，讓題意沛然流布於環境氣氛與人物性格，並從情節、場面中自然地溢露出來。一方面，作者描繪場景氛圍，高度集中，既饒有地域風采與時代特徵，又富有象徵性。沙大千夫婦租賃的那一半在路上、一半在路下的房間，「一年到頭見不到陽光，陰暗而且潮濕」。它是「霧重慶」的縮影，陰冷、污濁、滋生著投機、糜爛。這間小飯店，既是流亡知青聚集的場所，也出沒著重慶各式各樣的人物。另一方面，作者以山城重慶「自然的霧」隱喻「人為的霧」[13]；當局的腐敗統治造成都市的投機成風與荒淫無恥，正像籠罩住大後方，使人幾近窒息的霧霾。同時於對比映照中顯呈霧重慶內外的兩種生活面。如同太陽必將衝破重重的雲霧，照臨大地一樣，劇中人也在霧重慶下奔突著，甚或衝出霧重慶，去尋找新的天地，新的生活，從而寓示「光明的一面」終將取代「黑暗的一面」。平凡而深邃的題意與象徵性的場景氛圍，交滲互涵，相互輝映，使作品氤氳著詩情哲理的風采氣韻。而作為審美創造的重心，流亡青年的形象寫得栩

11　于伶：〈《霧重慶》獻辭〉，《華商報晚刊》，1941年9月6日。

12　戈寶權：〈一點小感想〉，香港《華商報晚刊》，1941年9月12日。

13　戈寶權：〈一點小感想〉，香港《華商報晚刊》，1941年9月12日。

栩如生，深刻有力；其心理情感的描畫細膩、深入，筆觸靈活而簡潔，顯出了意味雋永的韻致。作者善於從人物性格、遭遇的對比與映襯，人物之間關係的微妙變化，剖示人物內心世界的底奧。沙大千從前極為厭惡、蔑視苔莉，這寫出他原先的正直、單純，但他墮落後便與苔莉逐漸投合起來，苔莉對他的同情、支持，更使他感激涕零，最後卷好出走，竟發展到同苔莉苟合同居。老艾自以為當年如何深愛著苔莉，但苔莉對自身被迫墮落的哭訴，卻揭示了老艾在她危難時，不肯援之以手的自私。林家棟雖也起對照、烘托作用，但由於形象單薄，難於像苔莉那樣對眾多人物發揮穿透靈魂底裡的映照作用。全劇結構嚴謹，情節跌宕多姿。《霧重慶》顯示了宋之的話劇藝術的成熟，不僅是作者「解放前獲得最高藝術成就的優秀劇作」[14]，也是抗戰前期「劇作界從空疏的樂觀轉換到真實地表露的一部劃期的作品」[15]。該劇一九四〇年由中國萬歲劇團在重慶上演曾獲得觀眾的熱烈讚賞。翌年在香港的公演，被譽為「香港劇運復興與再發展的起點」[16]。

　　同年的四幕劇《刑》是宋之的又一力作。它以當年國統區最迫切的兵役和糧食問題為題材，深刻地映現抗戰中進步的新生力量同黑暗的封建勢力的劇烈搏鬥。作品以一九四〇年夏內地某縣城為背景，敘寫青年縣長衛大成上任後，大刀闊斧，雷厲風行，嚴懲買放壯丁、囤集走私的土劣奸商。縣自衛團團長顧榮軒、縣商會會長施景雲為掩蓋罪責，狼狽為奸，夥同縣署爪牙閔其采進行種種破壞活動。在進步力量與黑暗勢力的嚴重鬥爭中，衛大成意志堅強，鎮定沉著，他依靠進步青年金堅和覺醒的傷兵李不楞等人的支持，終於挫敗敵對勢力的陰謀詭計，完成了徵集一千石軍糧和徵兵入伍的任務。劇本從重大社會問題入手，鞭撻了國統區社會的黑暗與罪惡，也啟示人們只有扭斷封

14　曲六乙：〈試論宋之的的劇作〉，《文學書籍評論叢刊》第6期（1959年6月）。

15　夏衍：〈香港劇運的再出發〉，《華商報晚刊》，1941年9月12日。

16　茅盾：〈為了《霧重慶》的演出〉，《華商報晚刊》，1941年9月12日。

建勢力套在民族鬥士身上的「刑具」,「掃除一切抗戰中的障礙」,才
能完成抗戰救國的偉業。

　　《刑》的突出成就在於形象塑造。作品鑄奸燭邪,塑造了大後方
土劣奸商的典型形象。顧榮軒是一個「笑裡藏刀,莫測高深」的土豪
劣紳。他原是強盜出身,當過營長,長期把持地方,蠻橫霸道,「順
我者昌,逆我者亡」。曾收買殺手,謀害得罪他的前任縣長。粗魯與
精細,慷慨與陰毒,多疑與大度,狡猾與渾厚,在他身上構成了矛盾
的統一。抗戰以來,他竊取縣自衛團團長的要職,買賣壯丁,貪贓舞
弊,無所不用其極,可表面上卻裝出一副慷慨接待、「破格優待」壯
丁家屬,為國家不惜「毀家紓難」的道德面孔。士紳出身的奸商施景
雲,貪婪成癖,吝嗇刻薄,慣於挑撥離間,見風使舵,一遇不利情況
就耍賴裝病,或投石下井。他乘抗戰之機,囤集居奇,從敵區違法走
私,操縱市場,大發國難財,口頭上卻說什麼「將本求利」,「一向做
事,總對的住良心」。是集貪欲、鄙俗、卑劣、無恥於一身的人物。這
兩個潛藏在抗戰營壘中的敗類,既勾心鬥角,又抱成一團。當他們的
醜行劣跡敗露時,便沆瀣一氣,密謀策劃,進行瘋狂的反撲與破壞。
他們先是對衛縣長威脅恫嚇,軟硬兼施,繼而無中生有,向省裡誣告
衛縣長買放壯丁,貪贓受賄,又耍用「美人計」,挑動不明真相的百
姓圍攻衛縣長,甚至收買殺手妄圖謀害衛縣長。但作者「並沒有把他
們寫成百分之百的惡魔,還展開了惡魔的脆弱的與人性的一面」[17]。
當「嚴禁米價高漲,違者決予重懲」的布告貼出時,施景雲先是想逃
跑,後又忍痛降低米價,藉以自保。而顧榮軒因擔心獨女玉錦曉得自
己買賣壯丁、蠻橫作惡等劣跡,也曾一度想「將就一點」,不再與衛
大成「爭強賭狠」,以免被女兒鄙棄而成為「孤鬼」。對女兒的寵愛,
尤使他不忍看見她遭受施、閔耍用「美人計」的侮辱與損害。這兩個

17 劉念渠:〈《刑》之我見〉,重慶《新蜀報》,1940年12月29日。

富有複雜性格和深層心理的土劣奸商的典型，遠比袁慕容的形象，深刻有力，既表證作者對土劣奸商面目的深刻認識，也顯露了現實主義典型塑造的才華。從暴露抗戰時期的社會惡勢力來說，《刑》確如論者所說，「更接近了現實，並且，更深入地發掘了現實，比較精煉的表現出來。」[18]

　　同時，作品創造了「新的人民領導者」衛大成的形象。衛大成是新型的年輕官吏，辦事精明幹練，富有魄力，性情堅定沉著，光明磊落。他一到內地履任，就深入群眾，迅速瞭解到當地的種種弊政，將鬥爭鋒芒指向顧榮軒、施景雲為首的一小撮土劣奸商。在同黑暗勢力鬥爭中，他緊緊依靠當地農民和進步青年，把沾染營混子習氣的退伍士兵李不楞，紳商子女施策、顧玉錦也團結在自己的周圍。同時，採取一系列果斷有力的整頓、改革措施，派遣緝察隊下鄉查辦施景雲的違法走私活動，深入調查顧榮軒買賣壯丁、貪贓受賄的事實，並釋放違法徵調的現押壯丁，向民眾做好政治動員，重新進行公平合理的徵兵工作。這些舉措嚴重打擊了社會惡勢力，安定了後方人民的生活，也推動了鋤奸、獻糧、徵兵運動的開展。面對負隅頑抗的土劣掀起的滾滾濁流，衛大成始終不畏艱險，砥柱中流，「寧肯奮鬥到底，丟掉腦袋，也不肯昧起良心，跟地方土劣狼狽為奸」。當他因顧、施等人誣告而遭到省裡撤職查辦時，仍在被撤職前，以如期徵調支前糧食和召開壯丁抽籤大會來抗擊惡勢力，「為後來者做個榜樣」。作者既熱情頌揚衛大成的領導才能、高尚品格與犧牲精神，也表寫他過於坦率而深沉不足，樂觀有餘而缺乏階級警覺，其堅定剛強也摻雜著自信自負，這使他在衝突激化時無法把握瞬息驟變、錯綜複雜的鬥爭情勢。毋庸諱言，這個新式官吏形象帶有明顯的主觀理想成分。劇尾奉命查辦衛大成的竟是他的老同學，後者又及時發覺他無辜被誣，衝突的解

18 劉念渠：〈《刑》之我見〉，重慶《新蜀報》，1940年12月29日。

決被建立在偶然性上，也流露出作者對現實的過分樂觀的想望。劇中李大楞、施策、顧玉錦等形象也有鮮明、獨特的性格，結構嚴謹集中而又波瀾起伏，風格素樸渾厚，表顯出藝術的功力。

宋之的還寫了六場報告劇《轉形期》（又名《小風波》）、獨幕劇《微塵》。前者敘寫晉東南某縣城反奸運動所引起的一場小風波，揭露了漢奸地主對農民的思想腐蝕、經濟收買與倫理牽扯，從一個獨特角度映現中共抗日根據地處於轉形期的社會風貌與農民文化心理的嬗變，也刻畫了具有獨特個性的農民形象。作品以嶄新的審美內容而引人矚目。後者以一九四〇年十一月日寇的和平攻勢為背景，描寫重慶市郊村鎮奸商們的投機鑽營、載浮載沉，小職員在生活重扼下的呻吟、掙扎，啟示人們在民族鬥爭和階級鬥爭的大風浪中，不要被灰塵「迷了眼睛」，更不要「做睜眼的瞎子」。作品以一次投機狂潮為審美的聚焦點，不獨牽引出潛伏其後的軍事、外交、政治、經濟鬥爭的複雜動因，也輻射出大後方村鎮各階層的生活畫面，勾畫出一批性格獨特的人物形象，從中表達了作者對錯綜複雜的社會現實的深刻認識與哲理思考，堪稱「厚積而薄發，型小而意豐」，是作者諷刺喜劇走向成熟的界碑，也是這時期獨幕諷刺劇不可多得的珍品。

一九四一年皖南事變後，宋之的被迫流亡香港，在廖承志的領導下，組織旅港劇人協會，上演《霧重慶》、《希特勒的傑作》（《馬門教授》）、《北京人》等劇目，為香港進步劇運的開展作出貢獻。同年底太平洋戰爭爆發後，他途經桂林返回重慶，與夏衍、金山等組建中國藝術劇社，在十分艱苦的環境中，為推進以「中術」為中心的重慶戲劇運動殫精竭慮，不遺餘力。這時期他創作了五幕劇《祖國在呼喚》（1942）、《春寒》（1944）。前者是對《霧重慶》的延伸與拓深，敘寫避居香港的一批知識分子在日寇暴虐統治下的命運與出路，展示了香港上層社會各色人物的不同面貌，也從側面表現了愛國工作者同敵偽的英勇鬥爭與獻身精神。作者著重刻畫陸原放、夏宛輝、韋克恭三

個知識分子的形象。陸原放是技術高超、仁慈正直的外科名醫。在民族危亡之際，他「懂得一個中國人的責任」，「絕無苟且偷安的妥協心理」。但他看不清日寇的凶殘本質，也缺乏「政治的警覺性」，竟天真地幻想在虎口之下，由幾位中立國的醫生組織一個紅十字會的醫院，從事搶救難民、救死扶傷的工作。直到克恭受傷不救，自己的醫院也被查封，嚴酷的鬥爭現實才使他醒悟過來，決心回國參加抗戰[19]。陸原放的思想衍變，無疑有很大的典型性。夏宛輝原是一個熱情、有革命理想的大學生，曾與革命者韋克恭熱戀，然性格懦弱、苟安。為了建立所謂溫馨美滿的小家庭，她退出革命，與陸原放結婚，陷入事後被她厭倦，也使她憂鬱的家庭主婦生活。韋克恭的到來，祖國的呼喚，重新點燃起她過去熠熠閃光的熱情與逝去的愛。香港戰事發生後，她參加搶救工作，恢復了青春和活力，最後與丈夫一道回國參加抗日。韋克恭是一位堅強的革命者和民族鬥士，太平洋戰爭爆發前，他奉命來到香港，搶救「那些敵人希望得到，我們不能損失的人」。他依然深愛著重新煥發出革命青春的夏宛輝，並一度答應帶她回國，但民族的歷史使命，良心的譴責，使他毅然割斷兒女之情，送夏宛輝、陸原放一道回國。為了搶救祖國所需要的人才，他最終獻出自己寶貴的生命。作者用悲壯深沉的祖國之戀與細膩動人的兒女之情所雕塑的韋克恭形象，不僅有力地深化劇本的思想主題，也成為抗戰後期話劇中具有獨特的個性生命與內在意蘊的藝術典型。該劇以新銳獨特的審美內涵與藝術造詣而備受讚賞。茅盾指出「可以從若干方面去處理『香港之戰』這題材，但是我以為《祖國在呼喚》是能夠抓住了最中心、最重要的一點而加以深刻的表現」，即「如何搶救『那些敵人希望得到，而我們不能損失的人』」[20]。唐弢也認為該劇是宋之的「繼

19　茅盾：〈《祖國在呼喚》讀後感〉，《新華日報》，1943年2月8日。
20　茅盾：〈《祖國在呼喚》讀後感〉，《新華日報》，1943年2月8日。

寫作《霧重慶》之後又一部思想藝術水平較高的作品」[21]。一九四三年春,「中術」由洪深執導上演該劇,曾引起強烈的社會反響。

《春寒》以內地某小城建築濾水池為中心事件,表現了抗戰進步力量與地方官紳勢力的尖銳衝突,允稱《刑》的題材與立意的變奏。主人翁、縣衛生站站長周璞是一個堅貞自守、兢兢業業的醫學工作者。他發現黑水河裡有許多傳染病菌,嚴重危害居民的健康,就提議在沿河建築一個濾水池。他的計畫獲得了清廉正直的縣長范少陽的支持,但大騙子賀知遠、同善社社長任士翔與縣建設科科長任伯禽卻暗中勾結,圖謀包攬此項工程,從中牟取暴利。他們假公濟私,攤派捐款,並誘使周站長的學生和得力助手方潔如離站掛牌行醫。後來,由於正直、勇敢的青年記者吳騏的及時揭發,他們的陰謀未能得逞;發覺自己受騙的方潔如也回到周站長的身邊。濾水池在周站長的主持下終於竣工。但狡點毒辣的賀知遠、任士翔卻在水池內放毒,機警險詐的任伯禽反而出面告密,賀知遠於陰謀又一次敗露後畏罪潛逃。作品雖因副線穿插與陪襯人物太多,且未能同主線取得內在有機的聯繫,因而留下太多懸而未決的問題,但其立意是積極的,向觀眾表明雖然抗戰勝利就在前面,但「春意猶寒」,人們務必掃除那些阻礙春芽苗長的「垃圾」。該劇沒有《刑》的完滿結局,危害抗戰、民主、進步的鬼魅們依然到處存在,這從一個側面表顯作者對現實認識的深化。作者筆下廉潔剛正的縣長范少陽,亦已減卻衛大成的深入、沉毅與果決,且流露了苦鬥中的煩悶與疲乏。此外,宋之的還與老舍合寫著名的四幕劇《國家至上》(1940),與夏衍、于伶合編四幕劇《戲劇春秋》(1943)、三幕喜劇《草木皆兵》(1944)。

抗戰勝利後,宋之的回到上海,協助于伶恢復上海劇藝社。一九四六年四月,應陳毅之邀赴蘇北解放區,同年任教於山東大學文藝

21 唐弢主編:《中國現代文學史》(北京市:人民文學出版社,1980年),卷3,頁425。

系。次年參加東北文協的領導工作。一九四八年春，他加入中國共產黨，主編《生活報》。同年冬以隨軍記者身分參加解放平津、武漢、廣州和海南島等戰役。這一時期，宋之的寫了著名的獨幕劇《群猴》（1946）、《故鄉》（1947），新編平劇《九件衣》（與張東川等合編，1948）、《皇帝與妓女》（1949）。《群猴》以一個尚未選出「國民大會」代表的大城市為背景，描寫國民黨各派系揮舞「民主」的橄欖枝，在所謂「法治」的漂亮招牌下，為分贓奪肥而上演的一場競選醜劇。陳誠派的三青團書記長康公侯、陳立夫 CC 派的辦事處主任馬務矢，與孔祥熙有特殊關係的銀號兼鞋莊總經理錢小方、蔣夫人領導的「新運派」的常務理事瑪瑞，競相光臨曾是日偽和國民黨統治時代的兩朝元老、鎮長孫為本的客廳。為了拉選票，他們先是相互攻訐、自我標榜，繼而擡出後臺、高價賄賂，眼看財力雄厚的錢總經理佔了上方，但眾人豈甘罷休？於是當場廝拚，拔槍射擊，鬧得烏煙瘴氣，不可收拾。幸而鎮長太太靈機一動，向聞聲趕來的巡警，謊稱他們是在「耍猴戲」……。作者運用漫畫式的誇張，於趣劇的情節、場面中，鞭撻了各派系人物爭奪統治特權的醜惡嘴臉，剜出了這夥醜類的卑污齷齪的靈魂，也在他們的臀部烙上蔣記的忠實走卒的鮮明紋章。該劇將「五四」以來的諷刺性趣劇上擢到具有鮮明傾向性與特定歷史內涵的政治諷刺喜劇，作品基調健朗，語言潑辣犀利、大俗大雅，節奏明快有力，當年及後來在中共解放區廣泛上演，產生強烈的諷刺效果。一九四九年後，宋之的任解放軍總政文化部文藝處處長、全國劇聯常委等職。他先後創作多幕話劇《愛國者》（1950）、《控訴》（1951）、《保衛和平》（1954）及未定稿的《春苗》，與丁毅、魏巍合著歌劇《打擊侵略者》（1951）。上述劇目映現四〇年代末五〇年代初期的社會生活與鬥爭。他還改編《西廂記》為越劇（1952），獲第一屆全國戲曲觀摩演出劇本獎，成為越劇優秀的保留劇目。此外，他撰寫了一批劇論、劇評，出版報告文學集《延著紅軍戰士的腳印》，並著手多

幕話劇《八一起義》、電影劇本《杜甫傳》的寫作。一九五六年四月，年僅四十二歲的宋之的，因病英年早逝。

　　宋之的為人寬厚、純樸，性格剛直、豪爽，堪謂「燕趙豪俠之士」[22]。他的話劇創作在長期的衍展變化中，逐漸形成了樸茂，渾厚，健朗，明快的藝術風格，也取得一定的藝術成就。

　　題材、人物廣泛，主題富有時代性、社會性，是宋之的話劇藝術的顯著特徵。作者的生活幅員廣闊，其劇作觀照的地域涵蓋了戰前國統區、抗日前線、大後方、上海「孤島」和淪陷區（包括東北、華北、上海、香港等）、中共抗日根據地、解放區。其主人翁和主要人物涉及各階級、階層各式各樣的人物。重要的是，他對生活的審美觀照，擅長從軍事、經濟、思想鬥爭等層面切入，逐漸形成了三大創作母題：歌頌民族解放戰爭及其湧現出的新人；揭露阻礙抗戰的種種勢力及不合理的傳統生活方式；描寫知識分子的命運與出路。其劇作雖大多以關係國族命運的社會問題為切入點，表現時代性、社會性的主題，但又超離社會問題，緊緊擒住人，進入人學的內層。值得提出的是，作者相繼塑造一些為官清廉剛正的國民黨基層官吏形象，當年曾引起某些劇評家的質疑。其實，如劉念渠所言，衛大成「這樣的人物，是一種新的典型，雖然在現實中並不能隨處皆是，卻也不是全由作者幻想中塑造出來的。……至少，這樣的人物是現實中可能產生的人物。而事實上，在今日，我們已經看見，且不只一個了。」[23]這類人物的創造，既表徵作者生活與藝術視域的開闊，對於映現抗戰初期國共兩黨攜手抗日的社會現實，也有其獨特的藝術價值與意義。

　　致力塑造真實、圓渾的人物形象，是宋之的話劇的又一顯著特徵。作者劇作最成功的一面是人物。他把人物塑造看為決定一部劇作

22 夏衍：〈之的不朽——《宋之的選集》代序〉，《新文學史料》1984年第1期（1984年1月），頁115-117。

23 劉念渠：〈《刑》之我見〉，重慶《新蜀報》，1940年12月29日。

「好壞的元素」，認為寫好人物必須正確處理典型（共性）與個性的
關係。在他看來，所謂典型、共性並非階級性，而是「將許多人相同
之點揉和在一起」，其個性則是「個人的不同處、突出處」，這為典型
塑造開闢了廣闊的天地。不過，由於其典型化只停留於共性與個性的
統一，並未上升到特殊個性化與高度概括性的統一，因而難於達到他
所期求的像阿Q典型那樣，使「每個人在他身上都可以找出相同的地
方。」[24]儘管如此，宋之的筆下的人物大多具有獨特的個性生命。以
特工人員為例，他們都有大智大勇、無私無畏的品德，可個性卻迥然
相異。唐天民粗獷強悍，剛直中不乏柔情，大學教授出身的李宗文詼
諧風趣，機警過人，有時卻掩不住一股凜然正氣。黃家惠聰慧熱情，
而又大膽潑辣；歌女薛素雯機敏沉鬱，外柔內剛；果子則悍潑、多情
而慧狡（上述李、薛二人為《草木皆兵》主要人物）。作者始終注重
刻畫真實、圓渾，透示複雜人性與心理存在的性格，而沒有把人物臉
譜化、絕對化。在他看來，「以為凡是英雄，必定完美無疵，智勇兼
備；既為長者，就一定道貌岸然，忠正過人。其實這是距人性很遠
的。」因為「越是英雄的事業，越是可愛可親的人物，就越有他陰晦
的一面，捨其反而僅取其正，則決不能親切入骨，且或反晦其明，成
了平板的堆砌，沒有活人的氣息，不能夠真實。」[25]作者描寫肯定、
頌揚的人物，不因其可愛可親而掩飾其短；其對否定、鞭笞的人物，
也沒有將他們寫成十惡不赦、徹裡徹外的惡魔，或單一情慾的人物。
且不說後期的劇作，即是戰初的宣傳劇亦不例外。被譽為「翻江倒
海」的潛水工人朱阿七，因親情牽扯和慮及自身安危而臨陣動搖，猶
豫退縮（《黃浦江邊》）；李振西經受不了全團官兵傷亡殆盡的精神重
荷，而一度神經錯亂，甚至想以自殺來擺脫內心的巨大痛苦（《舊關

24 宋之的：〈創作前的準備〉，《中蘇文化》第2卷第3期（1938年12月）。

25 宋之的：〈《戲劇春秋》一解〉，《新華日報》，1943年11月14日。

之戰》）。托派漢奸黃家霄走到了窮途末路，雖仍執迷不悟，以死作為唯一出路，但也有過善惡之感，羞恥之心。他為自己「變成了一個多麼可恥的人」而悔恨，請求情人吳董饒恕他的「罪惡」（《旗艦出雲號》）。劣紳、漢奸成老五橫行鄉里，擊斃人命，替日本人組織維持會，但多年前也曾拯救一位反抗封建家庭而出走，顛沛流離、屢遭侮辱的青年女性（《自衛隊》）。由於注重刻畫真實、複雜的人性，其劇作從一個重要方面超離了抗戰宣傳劇的公式化、概念化。

宋之的還善於採用對比、映襯手法刻畫性格、心理。他將「人與人的關係」看為建構衝突、刻畫人物的基本出發點，因此，特別重視人物之間的藝術對比與烘托。誠如恩格斯指出，「如果把各個人物用更加對立的方式彼此區別得更加鮮明些，劇本的思想內容是不會受到損害。」[26]在宋之的劇作中，這種對比不僅表徵於形象構架，也體現在人物之間思想、性格、心理情感的對比。當這種對比被引向衝突嚴重的特定戲劇情勢中，被比照的性格、心理也顯得格外鮮明。作者的抗戰宣傳劇較多停留於外形、神態、性格的對照，後期劇作則將比照引向發展中的性格與複雜的內心世界，《霧重慶》即為顯例。

情節曲折生動，語言簡潔、明快、遒勁，也是宋之的話劇風格的特徵。作者既注重情節的生動性，又講究巧妙的穿插陪襯，藉以造成波瀾起伏，引人入勝的效果。但他的一些劇本也有穿插陪襯過多、剪裁不夠的毛病，如《春寒》的三條副線，《自衛隊》中的大量穿插，就有繁複、贅疣之嫌。有時情節建構也有人為的痕跡，不夠自然、真實，如《旗艦出雲號》。宋之的認為「劇本是語言的藝術」[27]，強調對話必須口語化、個性化，「每個人只能講自己的話」；講究語言的組織「必須嚴密、精煉、正確，最富於表現性」；同時要有「節奏和韻

26 中共中央編譯局：《馬克思恩格斯選集》（北京市：人民出版社，1972年），卷4，頁344。

27 宋之的：〈創作前的準備〉，《中蘇文化》第2卷第3期（1938年12月）。

律」[28]，富於音律美。他的劇作努力實踐上述主張，形成了簡潔、明快、遒勁的特點。他還善於憑藉一兩個動作或簡短的獨白，深入地表寫人物的獨特性格與複雜的內心矛盾。例如《霧重慶》第五幕，沙大千剛因自己的穢行而釀成妻子的出走，其投機生意又被袁慕容所詐騙而徹底破產，致命的打擊使他處於全身震顫的瘋狂之中。作者將人物劇烈的內心衝突，一面外化為「神經質地衝動著」的形體動作，同時通過人物歇斯底里的狂喊來表呈。他剛發出「不甘心又怎麼樣」的哀鳴，又妄想「總有一天會翻身」；他淒涼地坦承自己鄙視寄生蟲，卻終於也成為寄生蟲，旋即又聲嘶力竭地狂叫：「我要錢、錢、錢，錢就是我的一切。寄生蟲麼？也好！走捷徑麼？不怕！」這就把沙大千已然變得狂妄、貪婪、鄙俗的性格，極度悲哀、憤激、怨忿的內心情感，赤裸裸地袒露在觀眾面前。

第三節　吳祖光抗戰時期的劇作

吳祖光是崛起於抗戰劇壇，成就最突出的著名劇作家，在戲劇界享有「神童」之譽。他的話劇選材不拘一格，立意新穎別致，體式豐富多樣，技法嫻熟精湛，具有清新、暢達、明麗、溫婉的藝術風格。

吳祖光（1917-），祖籍江蘇武進縣，出生於北平一個官宦家庭，父親吳瀛，字景洲，是北平文化界的名人，精通詩、文、書、畫、篆刻。濃厚的家庭文化氛圍，給吳祖光以深刻的影響。他從小聰穎好學，在孔德學校讀書時，就在校刊、報刊發表作品。又喜愛京戲，時常出入戲園子，乃至寫文章捧戲角[29]。中學畢業後，他自費進北平中

28 宋之的：〈語官・思想・行動〉，《宋之的研究資料》（北京市：解放軍文藝出版社，1987年），頁175-182。

29 吳祖光一九三五年在《宇宙鋒叢書》刊有〈廣和樓的捧角家〉一文，見陳公仲等編：《吳祖光研究專集》（南昌市：江西文藝出版社，1985年），頁4。

法大學文學系，後因家庭變遷而中斷學習。一九三七年初，應南京國
立戲劇專科學校校長余上沅之聘，任「劇專」校長室秘書。「七七」
事變後，他跟隨學校內遷長沙，後輾轉於重慶、江安等地，曾兼任劇
校講師，講授《國語》、《國文》、《中國戲劇史》等課程。其間結識了
曹禺、張駿祥、黃佐臨等戲劇家。從一九三七年寫作《鳳凰城》到一
九四九年前，吳祖光發表十一部話劇，創作、改編《風雪夜歸人》、
《春風秋雨》等六部電影劇本，還出版了散文集《後臺朋友》。其
中，話劇創作成就尤為突出。處女作《鳳凰城》出手不凡，公演後產
生強烈的社會反響，其「影響及於全國，以至港澳和東南亞」，也促
使作者選擇「以編劇作為終身職業」[30]的人生道路。

　　抗戰初期是吳祖光話劇創作的始創期，他先後發表《鳳凰城》、
《孩子軍》、《正氣歌》三部抗戰劇。四幕劇《鳳凰城》（1938）[31]以苗
可秀烈士的事跡為藍本，描寫東北抗日義勇軍英勇抗擊日本侵略者的
壯烈事跡。主人翁苗可秀英武過人，富有才略。東北淪陷後，父兄慘
遭殺戮。苗可秀投書從戎，帶領熱血青年同暴敵作殊死鬥爭，三年戎
馬，屢立奇功。一九三四年，他聯合東北四省有志青年，組織「中國
少年鐵血軍」，出任總司令。在極端艱險困苦的環境中，他率領鐵血
軍出沒於敵寇的心腹地區，突襲軍火庫，詐降以全殲八百敵軍，破獲
日諜機關，擒殺日偽軍官、間諜，出生入死，屢創暴敵。最後楊家溝
一戰，因寡不敵眾而被俘。他冷對暴酋的酷刑，怒斥高官利誘。作品
塑造了一位精忠報國、智勇雙全、威武不屈、義薄雲天，最後以身殉
國的抗日英雄形象，表現了中國人民不甘屈辱，誓死抗敵的愛國主義

30 吳祖光：〈「投機取巧」的《鳳凰城》〉，《新文學史料》，1994年第1期（1994年1
　　月），頁94-97、159。
31 據許國榮、張潔：《吳祖光悲歡曲》（成都市：四川文藝出版社，1986年），頁44，
　　《鳳》劇一九三七年寫於長沙，翌年初吳祖光在重慶「正在做劇本的收尾工作」，
　　其寫成時間為一九三八年。

情志。不僅符合抗戰初期的時代要求，也傳達了億萬國人的心聲。該劇顯露了吳祖光的創作才華，他用「極敏銳的目光，抓住了一個好題材，尋得了一個好人物」，並以「靈活的文筆，流利的語言，生動的組織」，「編成了一篇好故事」[32]。但該劇也存在過分追求情節的曲折離奇，人物對白與身分有時不夠貼切，簡單地襲取舊劇手法等毛病。獨幕兒童劇《孩子軍》（1939）描寫淪陷區一群小學生不甘淪為亡國奴，奮起打死漢奸，毅然投奔孩子軍的故事。主題雖基本承襲《鳳凰城》，但題材卻有新的開拓，體式亦從悲劇易為正劇。

　　繼出的五幕劇《正氣歌》（1940），將視野從現實投向歷史。雖同是寫英雄的悲劇，但比起《鳳凰城》在思想與藝術上均有長足的進展。當時抗戰進入相持階段，汪精衛公開投敵叛變，國民黨內部「曲線救國」的投降活動也日漸猖獗。作品描寫宋末民族英雄文天祥英勇抗元、壯烈殉國的事跡。作者將主人翁置於嚴峻的歷史環境與民族矛盾之中，著力描寫文天祥抗擊外敵、復興祖國的堅定決心，大義凜然、壯烈犧牲的民族氣節。權相賈似道陷害忠臣，為非作歹，文天祥上書請斬賈似道，顯示了剛正不阿、嫉惡如仇的鬥爭性格；臨安危急，他親率五萬勤王之師前往解救，表現出抵禦強寇、公忠體國的果敢與耿耿忠心；幾經沉浮、艱苦卓絕的抗元過程，更凸顯其性格的堅韌、頑強；不幸被俘後，面對敵人的勸降與屠刀，始終堅貞不屈、大義凜然。「人生自古誰無死，留取丹心照汗青」，文天祥崇高的民族氣節，直貫長虹，彪炳日月。作品還刻畫了置國族危難於不顧，專橫跋扈的賈似道，諂媚取寵的史良清，玲瓏圓滑的翁應龍等民族敗類的形象。《正氣歌》熱情謳歌了堅貞不屈的民族氣節，把批判的鋒芒對準抗日陣營內外的民族敗類。該劇題意深刻，富有藝術魅力與現實意義，同年曾獲得上海《劇場藝術》劇本評獎第一名，在「孤島」演出

32 余上沅：〈序〉，《鳳凰城》（上海市：生活書店，1939年）。

風行一時，但在重慶卻遭到當局審查機關的斧削。

　　吳祖光抗戰初期的劇作，引起強烈的社會反響，也為他贏得全國性的聲譽，但這位年輕的劇作者，並未迷失於聲譽的光圈。嚴峻的時代迫使他思考，文學的優秀傳統指引他探索，《正氣歌》刊發半年，吳祖光發聲道：「戲劇因抗戰而得到如此的發展，當然是戲劇的幸運。然而我以為在無形之中，戲劇也受到了幾分之幾的損失……看話劇就像是在受教訓，劇作者非抗戰劇不敢寫」；「正因為戲劇變成了宣傳，以至形成了公式化，濫調、淺薄、俗氣和笨拙。」[33]他的初期劇作雖未淪為公式化的製作，但也存在著以事壓境、理勝於情等缺憾。正是認真的思考與探索，驅策吳祖光走上追求獨特個性的創作道路。

　　一九四一年，吳祖光離開國立劇專，應邀到重慶中央青年劇社任編導委員。整整一年，他處在反思、梳理、探求之中。翌年春，五幕劇《風雪夜歸人》的誕生，標誌他的創作進入嶄新的時期。之後，他又寫了《牛郎織女》、《林沖夜奔》、《少年遊》等劇本。與抗戰初期的話劇相比，後期劇作在主題、內容及表現藝術等方面都有重大的發展。推究其因，一方面，作者對社會人生的深入思索引發創作主題的轉化。當時抗戰處於最艱苦的階段，大後方社會混亂污濁，人民生活困苦不堪。誠如他說：「前方軍事吃緊，日本人攻打得很凶，一座座城池淪陷，一片片土地被侵略者佔領，而後方的那些達官貴人、發國難財的有錢人卻花天酒地，吃喝嫖賭，壓迫人侮辱人，欺凌善良的老百姓」[34]。面對嚴酷的社會現實，作者「朦朧地感到了階級對立的矛盾……產生了一種強烈的願望，試圖描繪和解答一下什麼是美的？什麼是醜的？什麼是真正的高貴與卑賤？」[35]同時，也與作者

33 吳祖光：〈編劇的「含蓄」〉，《新蜀報》，1941年2月23日。

34 吳祖光：〈《風雪夜歸人》寫作緣起及其他〉，《南國戲劇》1983年第1期（1983年1月）。

35 吳祖光：〈後記〉，《吳祖光劇作選》（北京市：中國戲劇出版社，1981年）。

戲劇觀的衍變分不開。作者抗戰初期的創作，「其動機蓋完全出於反對日本帝國主義對我國的殘暴侵略」，把戲劇純粹看為宣傳教化的工具。這時，他開始認識到「戲劇是藝術，藝術的對象是『美』，是『美的情感』」；戲劇「具有教訓的功用，而不是教訓；具有宣傳的功用，而不是宣傳。」他有意識地超越抗戰宣傳劇的創作模式，拓寬自己的藝術視野，力圖從「人類」的視角深入地把握現實。他說，「不應把『抗戰』看成太狹義的東西，以為中國抵抗日本的侵略就是抗戰，其實人類……為了生存是時時刻刻都在『抗戰』的。一部人類發達的歷史，也可以說成是一部抗戰史。」[36]他孜孜以求戲劇藝術表現的「含蓄」。顯然，正是創作思想與戲劇觀念的衍變，驅使作者對人生進行深入的映現，力圖從自己所熟悉的生活中挖掘出深刻的意蘊。

五幕悲劇《風雪夜歸人》，「寫我自己，我的朋友，我所愛的和我所不會忘記的。」[37]少年時代的京戲迷生活為吳祖光積累了豐富的素材，其好友京劇旦角劉盛蓮臺上名噪一時，臺下卻受盡欺凌的不幸遭遇，長期撼動著作者的心靈。「在大紅大紫的背後，是世人看不見的貧苦；在輕顰淺笑的底面，是世人體會不出的辛酸。」[38]中國戲劇史上不乏其例，清末秦腔名伶魏長生年輕時曾紅極一時，譽滿京華，晚年卻落得貧困潦倒，死於無人照料的慘境。作者「把往昔曾經接觸並且熟悉過的人物和當前的現實結合起來」[39]，經過近三年的醞釀，終於寫成這一膾炙人口的傑作。《風雪夜歸人》旨在探索「人應該怎樣生活，生活的意義何在」[40]這一人生命題，作品描寫官宦小妾玉春與

36 吳祖光：〈編劇的「含蓄」〉，《新蜀報》，1941年2月23日。

37 吳祖光：〈再記《風雪夜歸人》〉，《吳祖光論劇》（北京市：中國戲劇出版社，1981年），頁18、頁8。

38 吳祖光：〈記《風雪夜歸人》〉，《戲劇月報》1943年2月號（1943年2月）。

39 吳祖光：〈後記〉，《吳祖光劇作選》（北京市：中國戲劇出版社，1981年）。

40 吳祖光：〈《風雪夜歸人》寫作緣起及其他〉，《南國戲劇》1983年第1期（1983年1月）。

京劇名伶魏蓮生的愛情悲劇，深入地展示普通人在對自身價值進行評判的過程中人性的覺醒與抗爭。深刻的題旨使劇作跳出「姨太太與戲子戀愛」的窠臼，古老的題材也因之煥發出新的光彩。對人的覺醒，人的尊嚴和人格獨立的肯定，是通過女主人翁玉春的藝術形象表呈出來的。在作者筆下，玉春本是青樓出身，飽嘗人世的辛酸，後被法院院長蘇弘基贖身，而成為他的第四個姨太太。在凡人看來，好像是「福氣」、「轉運」，也「不再過苦日子」了，然而她卻相當的自知，認識到自己不過「像一隻小鳥兒出了那個籠子，又進了這個籠子；吃好的，穿好的，頂多不過還是當人家的玩意兒。」她敏銳地看穿達官貴人虛情假意掩蓋下的冷酷與自私，思考著「人為什麼要活著，應該怎樣活著才稱得上是人」，渴望擁有一個獨立、自尊的人格。與京劇紅伶魏蓮生相遇，讓她看到了擺脫污濁塵世的希望，但魏蓮生，畢竟還是一位尚不自知的名伶，這使玉春產生一股淡淡的哀愁。玉春勇敢地追求他，啟發他，用「人應該怎樣活著」的道理點化他，使他省悟到自己不過是「大官、闊佬們消愁解悶的玩意」，是「頂可憐的」，並決定和玉春一起出走。玉春的形象是作者所創造的理想化人物，內蘊著一種詩意的真實。作者將她寫成善、美、被壓迫者的化身。是她「淨化了蓮生的靈魂」；也是她「推動著戲劇情節的進展」，並用善與美襯托蘇弘基、王新貴之流的惡與醜。作品用形象探究善與惡，美與醜，真正的高貴與卑賤，玉春是「這場探究的發難者」[41]。正是玉春的舞臺形象，賦予《風雪夜歸人》雋永的詩意與哲理，也使它煥發出濃厚的浪漫主義光彩。

　　與玉春不同，魏蓮生是以劉盛蓮、魏長生為原型孕育而成的，但也塑造得相當豐滿、動人。他為人謙恭，忠厚善良，由於出身鐵匠家庭，從小在苦水裡泡大，因此富有同情心。當他唱戲走紅時，他利用

41　許國榮等：〈吳祖光及其早期劇作〉，《戲劇論叢》1981年第4期（1981年4月）。

與達官貴人的關係幫朋友謀工作，為街坊排解種種困難。馬大嬸家遭難時，他想法把二傻子從局裡放出來，還生怕馬大嬸揭不開鍋，掏出一把錢給她。但由於不自知，他在被恭維和吹捧中沾沾自喜，在虛榮心的麻醉中忘記自己的身分、地位。他的謙恭雖是舊時代戲曲藝人的共性，卻不同於把謙恭當作待人接物的客套，而是以其忠厚善良的本性為內涵。在玉春的啟迪、感化下，他終於從「紅極一時」中徹悟出來，明白了自己不過是供別人「消愁解悶的玩意兒」，決心拋棄「花團錦簇」的生活，去追求人的尊嚴與獨立，去尋找「我們的窮朋友」，即使過苦日子，也要做「自個兒作主」的人。作者通過玉春、蓮生的藝術形象，揭示人的覺醒與抗爭，熱情肯定主人翁的人生抉擇；他們為追求自由和有價值的人生，爭取人的尊嚴與人格獨立，而毅然拋棄既得的名譽、地位及優裕的生活。然而，虛偽狡詐、恩將仇報的惡僕王新貴，卻無恥地出賣他們。事洩之後，魏蓮生被驅逐出城，永遠不准返京。玉春也被遠遣，送給新任鹽運使大人徐輔成做奴僕。魏蓮生、玉春的悲慘結局，深刻暴露了官僚權貴蘇弘基之流的冷酷與凶殘，鷹犬王新貴的陰險與狡惡，有力鞭撻了玩弄人、壓迫人的舊中國非人社會。劇中其他人物也刻畫得栩栩如生，各具特色。敦厚、重義氣的跟包李容生；勤勞、善良而愚昧的馬二嬸和她那拉大車的兒子馬二傻子；不務正業的紈袴子弟陳祥，作者或詳或簡寫出他們的「不自知」。而蘇弘基、王新貴的形象，則蘊含著作者對這夥人面獸的厭憎與鄙視，也從一個側面揭露北洋軍閥官僚與舊中國社會的吃人本質。該劇上演不久，就被當局以「誨淫誨盜」的罪名加以禁演。

　　《風雪夜歸人》結構新穎、嚴謹，情節精幹，線索清晰。前有序幕，後有尾聲，中間三幕主場戲，敘述了二十年前的一段動人的故事——男女主人翁相知相愛的覺醒過程。序幕和尾聲是二十年後的同一時辰，寫男女主人翁被拆散二十年仍在互相追尋。貧困潦倒的魏蓮生回到二十年前的定情地——蘇家大花園，凍死在風雪之中；玉春被

賣為女奴後不忘舊情，也重回舊居，最後在風雪中走失。全劇首尾呼
應，渾然一體，場景描繪充滿著詩情與象徵意味，特別是第二幕蘇家
後花園內書房相會的一場戲，男女主人翁於心靈的對話中探索人生的
真諦，寫得情深意遠，洋溢著濃烈的抒情性與哲理意味。語言清新，
質樸，雋永，富於性格化。《風雪夜歸人》彰顯了作者獨特的創作個
性，清新、含蓄、明麗、溫婉的藝術風格。這部以現實主義為基質，
融合浪漫主義因素的名劇，是吳祖光的代表作，也是他的話劇藝術走
向成熟的標誌，奠定了他在現代話劇史上的地位。

　　吳祖光同年的四幕劇《牛郎織女》弘揚了《風雪夜歸人》的浪漫
主義因素，是一部充滿奇麗幻想，富有詩意與深刻哲理的浪漫主義話
劇。作品取材於「牛郎織女」的神話故事，其寫作緣於現實生活的苦
悶。當時，國民黨當局摧殘民主運動，國統區內特務橫行，爪牙遍
地，許多愛國的知識分子深感苦悶。作者說：「正是懷著對生活的厭
倦，對現實的苦惱，所以我寫了一個新的天河配《牛郎織女》。」他
把《天河配》的「織女下凡」改為「牛郎上天」[42]，落筆的重點放在
牛郎因厭倦人生的艱辛，上天下凡尋找幸福的過程。劇中的牛郎喜好
幻想，從小便厭煩人間的一切瑣細、煩惱和痛苦，由於不滿足那種
「連笑都笑不出的日子」，他一心嚮往著、尋求著上天之路，想找一
個能夠「痛痛快快地大笑一場的地方」。然而，當他在老牛的幫助
下，上天並同織女喜結良緣後，卻經受不住仙境的清冷、寂寞與淒
涼，又深深地思念起生他養他的大地母親。他懷念人間春天的顏色，
親人的愛，勞動的艱辛與充實，終於又返回人間，以新的姿態和腳踏
實地的勞作開始新的生活。儘管織女被王母娘娘攔在天上，但牛郎堅
信，通過誠實的生活與辛勤的勞動播種幸福，「天地變成一體，我們

42 吳祖光：〈學習寫劇的十年彙報〉，《吳祖光劇作選》（北京市：中國戲劇出版社，1981
　　年），頁645。

「永不分開」的一天終會來臨。該劇賦予古老的神話故事新的意義。如論者所說，鵲橋相會的「消極的安慰」被上擢為「積極的啟示」，它「指明人生的幸福應該從實際的工作與鬥爭中獲得」，也表徵了作者「一貫的對光明的渴望與追求」[43]。作者曾說，「我們自從出世便在地上生了根」，人世間由「一連串的悲歡苦樂」所組成；只有腳踏實地，勇敢地面對生活的艱辛與困苦，才能獲得真正的自由與新生[44]。在藝術上，全劇運用浪漫主義方法，充滿了詩情畫意，戲劇場面清新亮麗，幻化多變，戲劇節奏起伏流暢，既滿足觀眾的多元審美需求，又在詩化的意境中闡發哲理，將觀眾帶入美好的藝術感悟境界。一九四三年七月，該劇由怒吼劇社在成都首次公演，受到觀眾熱烈的歡迎。後來吳祖光又把它改寫成詩劇。

繼出的《林沖夜奔》（1943）和《少年由》（1944），擴展《風雪夜歸人》的現實主義基質，致力於刻畫豐滿的人物性格與複雜的心理情感，從中真實地映現歷史與現實生活的內蘊。作者說，「我現在寫劇本，我學習著創造人物的性格和情感」。四幕話劇《林沖夜奔》取材於《水滸傳》第六、七、九回，是作者第二部歷史劇。作品通過英雄的受辱與覺醒，反抗與相助，揭示階級對立的現實，官逼民反的真理。其主要成就是塑造林沖、魯智深具有獨特性格的英雄形象。林沖忠厚善良，一身正氣，卻屢遭陷害，充軍牢城，最終被迫走向反抗的道路。魯智深行俠仗義，肝膽相照，於率直天真中表露出「重義氣如山鬥，視生命如鴻毛」的壯士氣概。劇作既忠實原著，又根據話劇的審美規範，刪削枝蔓，突出主幹，致力於情節的集中與性格的雕塑，真正做到「簡捷、明快、沉著、有力。」[45]雖是寫史，卻從中折射出

43 鍾離索：〈從幻想到現實〉，重慶《新華日報》，1944年4月10日。

44 吳祖光：〈序〉，《牛郎織女》，《吳祖光劇作選》（北京市：中國戲劇出版社，1981年）。

45 吳祖光：〈序〉，《林沖夜奔》（上海市：上海出版公司，1946年）。

四〇年代國統區嚴酷的壓迫，呼喚人民奮起反抗不合理的非人道的社會。該劇被審查機關判定有「反骨」，嚴禁上演、出版。

三幕劇《少年遊》的題材從歷史轉為現實，其藝術成就更為突出。作品描寫淪陷區北平一群剛畢業的女大學生對人生道路的不同抉擇，「畫出了一幅各種型態的現代知識分子的圖像」，也表證了作者「一步比一步更堅實地走向著現實主義」[46]。正如作者所說：「學習繪畫的人，以對靜物和動物的素描作為鍛鍊基本功的手段，我要求自己用文字塑造人物作為基本功的鍛鍊。因此，我把自己銘心刻骨旦夕懷念著的北京作了背景，素描了一群同樣難以忘懷的人物。」劇中人物都以作者在大後方流浪生活中同患難、共甘苦的朋友為原型，「他們各自不同的性格、習慣和風度提供給我極為鮮明的舞臺形象」[47]。較之《林沖夜奔》，《少年遊》刻畫人物的性格、情感愈加生動逼真、細緻婉約。同宿舍的四個女生，思想性格迥然不同，各具獨特的個性生命：姚舜英穩重、精幹；洪薔嬌憨、任性；董若儀柔弱、矜持；顧麗君淺薄、庸俗，虛榮心強。與她們交往的人物中，有善良、樸實、單純的女學生白玉華；做事幹練、詼諧風趣的地下革命者周栩；染上闊少習氣，也不乏同情心和幽默感的富商子弟陳允鹹；俗不可耐、愚拙可笑的漢奸章子寰；還有姚舜英那位老實厚道、近乎窩囊的丈夫蔡松年。作者在「素描人物」時，把筆觸探進人物的心靈，往往寥寥幾筆，便勾勒出人物不同的性格與心理，氣質與風度，如對姚舜英、周栩、陳允鹹、章子寰等人物的描畫。或側重展現人物個性與靈魂的動態變易。顧麗君愛虛榮，怕吃苦受累，最終委身於漢奸章子寰，作者於動態的描寫中表呈她那靈魂的墮落的軌跡。單純、善良的白玉華，由於遭受種種苦難的折磨，其性格中剛烈的一面與敢於反抗的意識也

46 夏衍：〈讀《少年遊》〉，《新華日報》，1944年3月27日。

47 吳祖光：〈學習寫劇的十年彙報〉，《吳祖光劇作選》（北京市：中國戲劇出版社，1981年），頁647。

明顯增強。老實巴交的蔡松年在面臨生死的關鍵時刻，為拯救被捕青年挺身而出，表現了大無畏的氣概。而對於洪薔、董若儀，則描寫她們在現實鬥爭的磨練中，逐漸克服自身的任性、幼稚，終於實現了心靈的最後一躍，到「解放了的國土去」。尤其是洪薔，作者用精細的手筆，刻畫其性格與情感的艱難的成長過程，更見藝術 功力。

　　劇作的線索雖紛繁複雜，但結構集中緊湊。人物活動的場景被集中在一間女生宿舍裡，既沒有動人心魄的戲劇場面，也沒有詭奇曲折的情節，所有重大的家庭變故與抗敵鬥爭都被推向幕後。作者於平淡的日常生活中，著重通過人物及其相互關係的描寫，生動地展現人物內心的波瀾，從中透出時代的風雲變幻。全劇雖然映現社會重壓下人物生活的艱辛，但處處洋溢著一股青春美。生命的堅強與樂觀，相濡以沫的純真友情，青春的活力和機敏，初入社會的惶惑與興奮，對新生活的嚮往和追求，「和諧地組成一首清麗的樂曲」，加之流布全劇的盎然情趣，精煉、幽默、諧趣的語言，使觀眾耳目一新，呈現出「幽默喜劇的味道」[48]。此外，一九四四年，吳祖光曾將蘇聯卡達耶夫的話劇《藍手帕》，改編為並非成功的三幕笑劇《畫角春聲》，與陳白塵等人合著話劇《凱歌歸》，同年還出任重慶《新民晚報》編輯。

第四節　「慘勝」後劇作與風格特徵

　　抗戰勝利後，吳祖光的話劇創作進入一個新的時期。一九四六年元旦，吳祖光由重慶到達上海，人民依舊掙扎在深重的苦難裡，街上到處是衣衫襤褸的難民。汽笛響處，面露菜色的工人匆匆趕去買平價米。青年學生發出爭和平、爭民主、反饑餓的呼聲。內戰的陰雲四合，國家正處於和平與戰爭的十字路口。吳祖光出任《新民晚報》副

48 黃佐臨：〈序〉，《吳祖光劇作選》（北京市：中國戲劇出版社，1981年）。

刊《夜光杯》的主編，又和丁聰合編《清明》雜誌。但《清明》只出
四期就被審查機關勒令停刊。嗣後，吳祖光轉向話劇創作，寫了三幕
劇《捉鬼傳》（1946）、《嫦娥奔月》（1947）。這兩部話劇標誌著吳祖
光創作風格的重大衍變。他一面暴露、鞭撻「慘勝」後國民黨當局的
專制獨裁統治，抒發自己的極度憤懣之情，同時熱情地歌頌人民群眾
的反抗鬥爭，在褒貶揚抑中表達了鮮明的傾向性。從劇作的思想內涵
與藝術傾向來說，都屬於社會諷刺喜劇，但前者重新演繹古代傳說，
採取荒誕劇的形式，後者以神話劇為載體，幾近諷喻式的象徵劇。

　　《捉鬼傳》取材於「鍾馗斬鬼」的民間傳說，早在一九四〇年，
作者就對這個古代傳說感興趣，但「多次執筆，而多次頹然擱筆」[49]。
六年後，作者置身於十裡洋場的上海灘，目睹「慘勝」後官僚政客的
倒行逆施，為非作歹。「勝利後的今天，我們的心情更是瀕於絕望的
程度，舉國之內一片哀哭與垂危的呼救，勝利的果實不屬吃苦受難的
人民。只看見那狐鼠與豬狗炙手可熱，驕橫不可一世」[50]。凡此種種，
無不為「鍾馗斬鬼」的古老傳說提供豐富的現實依據。因此，《捉鬼
傳》只用十幾天便寫成了。作者憤慨道，「我該感謝的是我這個寶貝
國家，這個社會，和我們的可憎惡的生活。不有那樣的長官，那樣的
將軍，那樣的霸者，哪裡會產生出我的《捉鬼傳》中的眾家英雄？」
[51]劇本敘寫鍾馗考中了狀元，因貌醜被皇帝所黜，怒而大鬧金殿，撞
柱而亡。其冤魂不散，痛感世道不公，黑白顛倒，發誓要斬盡人間妖
魔。閻王遂封他為捉鬼大神，遍捉人間諸鬼。鍾馗大功告成之後，喜
極痛飲，大醉之下成為化石。千年以後鍾馗醒來，但見鬼蜮依然橫

49 吳祖光：〈後記〉，《捉鬼傳》，收入《吳祖光論劇》（北京市：中國戲劇出版社，1981
　年），頁56。

50 吳祖光：〈題記〉，《清明》，《清明》創刊號（1946年5月）。

51 吳祖光：〈後記〉，《捉鬼傳》，收入《吳祖光論劇》（北京市：中國戲劇出版社，1981
　年），頁56。

行，盈滿天下，而且個個道法高強，鍾馗不敵，大敗而逃。劇中的群鬼形象都是某一種惡行或情慾的代表，齊將軍是行騙天下的騙子，易根毛是貪得無厭的財迷，金鑲玉是色鬼的代名詞，牛鎮長是橫暴恣肆的流氓惡棍。喪國、辱國、亡國三夫人的命名，更是飽含著作者的無比憤激之情。在作者筆下，十里洋場是一幅群魔亂舞、狐鼠橫行的末世圖景，官僚政客、惡霸流氓作威作福，醉生夢死，下層民眾災難深重，苟延殘喘。

　　《捉鬼傳》運用荒誕、魔幻等手法，將熊佛西二〇至三〇年代之交揭露國統區畸形世態的怪誕劇，上擢為荒誕劇，藉以更尖銳而全面地剝露國統區社會的畸變與異化。作者突破了現實主義的審美規範，諸如歷史的真實性、性格的邏輯性、情境的可信性，以及時空的限制，大膽採用了古今雜糅、人鬼同臺、陰間與陽世溝通、古人與現代人疊合以及種種魔幻手法，來凸顯那個天理、國法、人情都已被扭曲、變異的社會。為了抨擊一九四六年國統區社會的怪現狀，作者讓古人說出「如今物價飛漲，五元錢買不到一兩死豬肉」；「想吃水龍頭、槍子兒」，「想當炮灰」；「四項諾言泡了湯」，「全國實行戒嚴令」，「不宣而戰」；「男稅、女稅，營業稅；花捐、房捐、娛樂捐」等現代話語，不僅取得良好的諷刺效果，也宣洩了廣大觀眾對世道的怨憤之情。作品從內容到形式的荒誕不經，使它達到了否定國統區的社會、嘲諷醜類的預期目的。一九四六年十一月，該劇在上海由中國演劇社演出時，曾受到廣大觀眾的熱烈歡迎，轟動一時。而吳祖光本人卻遭到了上海市社會局要員的嚴厲「訓話」與恫嚇「警告」[52]。

　　一九四七年春的《嫦娥奔月》是作者的第二部神話劇，其醞釀時間最長，早在寫《牛郎織女》前後；一九四七年續寫，題意也有所變化。其主題延續《捉鬼傳》，卻又各有側重。《捉鬼傳》的批判矛頭指

52 許國榮、張潔：《吳祖光悲歡曲》（成都市：四川文藝出版社，1986年），頁151。

向南京「國民政府」的腐敗統治，《嫦娥奔月》的戰鬥鋒芒則直指執政的最高當局。當時，全國人民反獨裁、爭自由的鬥爭風起雲湧、如火如荼，人民解放軍即將轉入戰略反攻。吳祖光巧妙地糅合「后羿射日」、「嫦娥奔月」兩個神話故事來折射當時的現實。誠如他說：「『射日』是抗暴的象徵，而『奔月』是爭自由的象徵；這其中的經過，又是多麼適當地足以代表進步與反動的鬥爭，一部世界歷史沒有超逾這個範圍。」[53]作品通過后羿、嫦娥兩個藝術形象，「寫由人民英雄轉變為大獨裁者以至於滅亡；寫自由之被侮辱與損害」[54]，揭示了深刻的社會歷史內涵。劇中的后羿，曾因箭射九日，受到人民的擁戴，自立為王，但他聽不進月下老人的三條治世教誨——「廣施仁政，捨己為人」；「先天下之憂而憂，後天下之樂而樂」；「民為貴，社稷次之，君為輕」。反而居功自傲，排斥剛正耿直、敢於直諫的逄蒙，重用為虎作倀、殺戮成性的吳剛，搶佔民女，殺人放火，無所不用其極，成為騎在人民頭上的暴君。最後眾叛親離，為起義的民眾所包圍，死於正義的代表逄蒙的箭下。作者以滿腔的憤慨之情，借月下老人之言，怒斥后羿道：「民不畏死，奈何以死懼之。你一統天下二十年，顛倒綱常，逆天行事。如今眾叛親離，仍舊執迷不悔，真正可嘆！」其矛頭所指，不言而喻！

　　劇作中的嫦娥本是北方村女，生性聰穎活潑，美麗勇敢，在鄉村過著無憂無慮的快樂生活。十六歲時，被后羿搶進皇宮，囚禁寢室，從此失去了自由，也失去了天倫之樂與親人的關心。為了尋求自由，反抗后羿的暴虐，她吞服了靈芝草，奔往月宮。她的形象象徵「自由之被侮辱與損害」，與爭取自由的抗爭。逄蒙、吳剛的形象，也寫得

53 吳祖光：〈後記〉，《嫦娥奔月》，《吳祖光劇作選》（北京市：中國戲劇出版社，1981年），頁614-617。

54 吳祖光：〈後記〉，《嫦娥奔月》，《吳祖光劇作選》（北京市：中國戲劇出版社，1981年），頁614-617。

各具特色。吳剛認定鎮壓和殺伐能鞏固統治，濫殺成性，成為暴君之幫凶，至死執迷不悟。而逢蒙懂得「民為貴」，認識到「撒下仇恨的種子」，「收成也就是仇恨」。在苦諫無效後，便毅然與后羿決裂，在西北積聚正義力量，領導人民討伐后羿並取得最終的勝利。作品讓逢蒙喊道：「多行不義的天奪其魄！」作者說，「什麼是天，就是人民的力量」[55]，表徵了對人民正義力量的熱情肯定及其必將戰勝邪惡的堅定信念。該劇不單主要人物后羿、嫦娥、逢蒙、吳剛及月下老人，射日、奔月及后羿、逢蒙決裂等基本情節，以及一些關鍵性臺詞，具有象徵隱喻意義，連人物的年齡，活動的時間、地域之設定，也有明顯的影射或諷喻功能。上演前夕就遭到國民黨審查機關的「禁演」，後被強令十六處刪改的二十一場演出，仍獲得觀眾的強烈反響。事後，吳祖光受到當局特務機關的跟蹤、盯梢與追捕，被迫潛往香港。他在港地編導《風雪夜歸人》、《莫負青春》等五部電影。

　　一九四九年後，吳祖光任中央電影局編導，曾編導《紅旗歌》、評劇《牛郎織女》、《梅蘭芳舞臺藝術》、《程硯秋舞臺生活》等電影。一九五七年被錯劃右派，遭送北大荒。一九六〇年冬返京，任中國戲曲學校實驗京劇團、中央戲曲研究院實驗劇團編導。自一九六一至六五年，除改編話劇《武則天》為京劇外，他創作以公安戰線為題材的話劇《咫尺天涯》（1964）、京劇《三關宴》、《鳳求凰》、《三打陶三春》、《踏遍青山》、《桃花洲》及評劇電影劇本《花為媒》。文革後，吳祖光任中國戲劇家協會副主席。一九七八年，他創作了與《風雪夜歸人》前後輝映，堪稱「兩座高峰」[56]的五幕話劇《闖江湖》。該劇描寫評劇「義亭班」在日偽與國民黨當局統治下的苦鬥、掙扎與獲得新生的悲喜劇遭際，為話劇舞臺增添了張樂天等一系列具有獨特個性與

55 吳祖光：〈後記〉，《嫦娥奔月》，《吳祖光劇作選》（北京市：中國戲劇出版社，1981年），頁614-617。

56 許國榮、張潔：《吳祖光悲歡曲》（成都市：四川文藝出版社，1986年），頁409。

靈魂的舊藝人形象，被劇界譽為中國話劇的「第一等戲」，「和《茶館》有異同同工之妙。」[57]同年，吳祖光還寫了京劇《紅娘子》，將話劇《蔡文姬》改編歌劇。一九八〇年，吳祖光參加中國共 產黨。

　　吳祖光一九四九年前十年的話劇創作，注重從自己的生活積累和藝術情趣出發，以獨特的審美視角觀照現實與歷史，既與時代前進的步伐合拍，又體現獨特的美學追求，逐漸形成了獨特的藝術 風格。

　　題材廣泛，體裁、手法、風格多樣。吳祖光始終以不倦的創作實踐執著追求獨特的藝術個性。他說：「我深深的感覺到自己底個性，不願走別人走過的路」[58]。他大膽嘗試各種新的題材、體式與風格，不斷地突破既定創作模式的束縛。其所涉及的有現實與歷史的題材，也有神話傳說和民間故事的題材，這既有助於從豐富別致的素材中捕捉新穎獨特的「戲劇性」，也有利於多方位地觀照現實生活與鬥爭，多角度地燭照民族的歷史傳統及其經驗教訓，藉以形成體裁、手法與風格的多姿多彩。概言之，在體式方面，有現實劇、歷史劇，也有幻想劇（《牛郎織女》）、神話劇（《嫦娥奔月》）等。如以審美特徵區分，有悲劇、喜劇，也有悲喜劇、正劇。悲劇中有英雄悲劇《苗可秀》、《文天祥》，也有普通人的悲劇《風雪夜歸人》，以及一九四九年後融二者內涵，卻呈現悲喜劇體式的《闖江湖》。而《林沖夜奔》則是一部英雄正劇。至若藝術風格，於形成發展中也表露出絢麗多彩的風貌。早期的抗戰宣傳劇，有金戈鐵馬的場面，叱咤風雲的英雄，格調粗獷、悲壯而沉鬱。抗戰後期，其風格漸臻成熟，呈露出清雋、含蓄、明麗、溫婉的鮮明特徵，然不同劇作既保有風格基調，又各呈異彩。「慘勝」後，因劇作內容、藝術方法與體式變易，風格亦為之一變，尖銳潑辣，而又狂放恣肆，然仍含有清新、雋永、明暢的基調。

57 李健吾：〈讀《闖江湖》偶感〉，《中國戲劇》1979年第12期（1979年12月）。
58 吳祖光：〈我怎樣學習寫戲〉，《華西晚報》，1943年11月9日。

　　以現實主義為主體，擇取多種藝術方法，是吳祖光話劇的又一特徵。吳祖光的戲劇創作發軔於現實主義，也以現實主義為主體，其創作總是與特定時代的脈搏相律動，具有鮮明的時代感，洋溢著現實主義的精神。同時，吳祖光又是具有浪漫主義氣質和精神的劇作家。如黃佐臨指出：「他善於……捕捉生活中的詩情，從中挖掘出美來」，在這基礎上，一面創造理想化的人物、生命圖式，同時，使劇作既有浪漫主義的清新的優美的詩意，又蘊含著他所發現的人生哲理。這一獨具個性的藝術運作，既被上擢為浪漫劇《牛郎織女》的範型，也不同程度地浸潤他的後期寫實劇。後者既有深厚的現實內容，又洋溢著濃郁的詩情和哲理，富有浪漫主義的色彩。《風雪夜歸人》、《正氣歌》即為顯例。引人矚目的是，吳祖光的藝術創造還馳騁於新浪漫派的疆域。他的《捉鬼傳》、《嫦娥奔月》，採用現代派的荒誕、魔幻、象徵、隱喻等手法，於以古鑒今、古今融通中，形象地燭照四〇年代國統區社會的污濁腐敗，當局的專制獨裁統治，既發揮了話劇藝術穿透現實的社會效用，也創造出具有民族特色的荒誕劇、象徵劇。

　　注重人物形象的精心塑造，也是吳祖光話劇風格的特徵。黃佐臨說：吳祖光「寫戲重人物，重情理，而結構與情節都服從於人物的刻畫。」在吳祖光的人物畫廊裡，矗立著一個個形象各異、個性鮮明的人物形象。其中，既有在歷史與現實鬥爭中叱咤風雲的人物，也有主觀色彩濃烈的理想化人物，或被重新演繹、富有新意的神話傳說中的人物，更有血肉豐滿、性格獨特的普通人。特別是被譽為「人物眾多的性格戲」《闖江湖》，作者「寫了一大把男男女女，老老少少，個個有性格，三言兩語也見工夫。這是真工夫，寫啥像啥，學啥像啥，生活都溢出來了。」[59]吳祖光塑造人物性格，沒有停留於外部形象的描寫，而是把筆觸探進人物的內心世界，注重人物心理情感的刻畫，尤

59 李健吾：〈讀《闖江湖》偶感〉，《中國戲劇》1979年第12期（1979年12月）。

為擅長在複雜的人與人之間的矛盾中表現人物的獨特個性，細緻地剖示人物複雜的內心矛盾，精神狀態的細微或急劇的變化，從中透示時代的風雲變幻。值得一提的是，作家對醜態人物王新貴、章子寰等的刻畫，雖寥寥幾筆，卻形神兼備，顯示出藝術的功力。

最後，濃郁的民族性是吳祖光話劇藝術風格的顯著特徵。它既貫穿於作家藝術創造的全程，也表徵於他那獨特的風格特徵的方方面面。吳祖光的戲劇美學追求，具有鮮明的民族化傾向，他的話劇創作深受傳統戲曲的影響。作者說：「我受的專業教育不多，主要的營養來自傳統的戲曲」[60]。他寫戲強調戲要「有興味」，注重戲的娛樂性，能感染人，其主張體現了我們民族的審美情趣與欣賞習慣。其選材偏重於中國古代的神話傳說、民間故事，或採撷小說、戲曲中的題材，正面人物形象滲透著我們民族特有的氣質和精神。其次，創造性運用群眾所喜聞樂見的民族形式，注重刻畫生動的人物形象，戲劇情節生動，首尾連貫，抒情狀物的方式帶有傳統文化的韻味。語言或含蓄蘊藉，或狂放雄肆，都做到簡潔流暢，亦莊亦諧。濃郁的民族性無疑是其劇作久演不衰的原因之一。

60 吳祖光：〈《風雪夜歸人》寫作緣起及其他〉，《南國戲劇》1983年第1期（1983年1月）。

後記

　　本書原為我校已故李萬鈞教授主編的《中國古今戲劇史》（三卷本）中卷的「現代話劇」部分，該書一九九七年八月由廣東高等教育出版社出版。

　　此次修定重新付梓，將原書「現代話劇」兩章改為上下兩編，節易為章，章下之目易為節，綱目及其標題基本依舊，藉以保存原書構架與內容的基本面貌。為求相對完整性，將輯入原書上卷「古代近代戲劇」部分的「文明新戲」一節，加以充實，輯為本書上編首章「概述」前三節，下編「概述」的節數亦作相應調整，補寫了當年因編撰匆促未能列入的于伶、徐訏兩個作家，並續寫列章評述的作家一九四九年後的戲劇活動。原書個別論述不甚精當，或措辭欠妥之處，亦酌情予以訂正，以求真實。

　　本書的修定與出版，我校副校長、國家重點學科中國現當代文學主持人汪文頂教授，中國藝術研究院話劇研究所原所長田本相教授，《中國古今戲劇史》古代卷編撰人涂元濟教授，曾給予關注、指導，提出寶貴的意見，臺灣萬卷樓圖書公司予以熱忱支持與協助，筆者謹致衷心的謝忱。

　　　　　　　　　　　　　　　　　莊浩然於南臺康山里
　　　　　　　　　　　　　　　　　二〇一五年七月十五日

作者簡介

莊浩然

　　籍貫福建晉江。福建師範大學文學院教授、博士生導師。一九六三年福建師範學院中文系畢業，在高校從事現當代文學、戲劇學教研工作。曾兼任中國話劇理論和歷史研究會常務理事、福建省中國現代文學學會副會長、福建師大校務委員會委員等職。在全國和省級刊物發表大量論文，著有《現代戲劇理論與實踐》、《中國古今戲劇史·現代話劇卷》、《中國現當代戲劇作品鑒賞》等多種。參編全國高師本科系列教材《中國現代文學史》（上下冊）、中國社科院文學研究所《中國文學大詞典》（一至八卷），合編《20世紀中國文學史文論精華·戲劇卷》，主編《中國現代文學作品導讀》（上下冊）等。曾獲國家教委、省政府及教委、全國學會優秀專著、課程、教材獎五項。

本書簡介

　　本書於中國戲劇與世界戲劇交匯、對接的宏闊背景中，演繹二十世紀上半葉中國現代話劇的誕生、發展、成熟、繁榮的歷史進程。著者秉執戲劇是人學的美學原則與綜合藝術之規範，一面描述各時期的戲劇思潮與運動，話劇流派與創作，舞臺藝術及理論批評，揭櫫其嬗遞衍變的基本軌跡與複雜構因。同時著重論述四大奠基人、四位代表作家的戲劇觀念與理論，話劇藝術實踐，其主要成就與風格特徵，歷

史貢獻與地位。其他八位重要作家也予以專章或合章評述。全書思路
開闊，討究精詳。史論有機結合，構架自成經緯。論述標挈綱領，嚴
謹而縝密。尤重審美的藝術的分析，於比較辨析中常有精到的見解。
文字樸實流暢。是一部內容相當豐富，學術價值較高的戲劇專著。

國家圖書館出版品預行編目（CIP）資料

福建師範大學文學院百年學術論叢. 第二輯.
中國現代話劇史；莊浩然著.
鄭家建、李建華總策畫
-- 初版. -- 臺北市：萬卷樓，2015.12
10 冊 ; 17（寬）x23（高）公分
ISBN 978-957-739-965-6（全套:精裝）
ISBN 978-957-739-960-1（第 6 冊:精裝）

1.舞臺劇 2.戲劇史 3.中國

820.7 104018422

福建師範大學文學院百年學術論叢　第二輯

中國現代話劇史

ISBN 978-957-739-960-1

作　　者　莊浩然
總策畫　　鄭家建　李建華

出　　版　萬卷樓圖書股份有限公司
總編輯　　陳滿銘
發　　行　萬卷樓圖書股份有限公司
發行人　　陳滿銘
聯　　絡　電話 02-23216565　　　傳真 02-23944113
　　　　　網址 www.wanjuan.com.tw
　　　　　郵箱 service@wanjuan.com.tw
地　　址　106 臺北市羅斯福路二段 41 號 6 樓之三
印　　刷　百通科技股份有限公司
初　　版　2015 年 12 月
定　　價　新臺幣 36000 元 全套十冊精裝 不分售